程砚秋 著

程永江 编

钮葆 校勘

程砚秋戏剧文集

清阁 王元化署

华艺出版社

HUA YI PUBLISHING HOUSE

图书在版编目（CIP）数据

程砚秋戏剧文集/程砚秋著；程永江编；钮葆校勘.
—北京：华艺出版社，2009.12
ISBN 978-7-80252-226-8

Ⅰ.①程… Ⅱ.①程… ②程… ③钮… Ⅲ.①京剧—艺术—文集 Ⅳ.①J821-53

中国版本图书馆CIP数据核字（2009）第223588号

程砚秋戏剧文集

责任编辑：黑薇薇　刘方

出　　版：华艺出版社

社　　址：北京市海淀区北四环中路229号

电　　话：（010）82885151

传　　真：（010）82884314

印　　刷：北京市顺义兴华印刷厂

开　　本：1/16

字　　数：690千字

印　　张：36.25

版　　次：2010年1月第1版

印　　次：2010年1月第1次印刷

书　　号：ISBN 978-7-80252-226-8/I·517

定　　价：58.00元

目　录

序

刘曾复

　　曾复幼时一直听程砚秋先生的戏，听过的剧目，老戏有程先生与高庆奎先生合演的《重耳走国》，与时慧宝先生合演的《宝莲灯》，与王又宸先生合演的《汾河湾》，与王瑶卿先生合演的《雁门关》，与郭仲衡先生合演的《烛影计》，他自己演的《女起解》《玉堂春》《春香闹学》《游园惊梦》等等，新戏有《花舫缘》《红拂传》《玉镜台》《风流棒》《鸳鸯冢》《赚文娟》《玉狮坠》《青霜剑》《金锁记》等创作。1942年之后，由于读书和工作，很少往剧院去听程先生的戏，只有在义务戏或堂会戏中听。但是，我一直听程先生的唱片和播音，特别是程先生为支持中法大学工作与金少山和王少楼两位先生合演的《二进宫》播音，使我难忘。1950年后，先是听了程先生和杨宝森先生所合录的《武家坡》录音，最近又听了程先生和于连泉先生合演的《碧玉簪》录音，看了程先生和侯喜瑞、钱宝森、贾多才等诸先生的《荒山泪》电影，思想过去，感慨万分。

　　听看程先生的戏和各种音像材料的同时，我更是注意程先生的各种社会活动，包括当年南京戏曲音乐院的工作（例如中华戏曲专科学校的创办，中南海福禄居戏曲艺术展览馆的开放，《剧学月刊》的出刊等诸工作的参预），赴欧考察前后的消息，改良戏剧的建议与赴欧考察报告书等文献，隐居乡村的消息等各种信息、文章。

　　前时曾复读过程永江先生的《程砚秋史事长编》大作，深受教益。现在又读了永江先生整理的《程砚秋戏剧文集》，愈加有"文如其人"，"文如其事"，"文如其戏"之感。在此我特别谈一下有关程砚秋先生的京戏艺术理论这一有根本性的重要问题。我当年听程先生戏时，总觉得程先生演戏时的念字像余叔岩先生的念法，特别是四声字调，用嗓像陈德霖先生，唱时念时均用"提嗓"发音，圆场跑得特别见功夫，身段武功极为经典但又灵活，臻入至境。当年虽然听说过程先生所提出的"四功五法"之说，但所知极微。我七八岁时阎岚秋先生曾教我练习眼手腰腿的"扭身动作"基本功，但我毫不明白这是在干什么，总觉得很可笑。长大时稍微明白了一点，到了今天成了我每天锻练身体的"体操"项目。十一岁后我迷上了钱金福、杨小楼、余叔岩诸先生的演出，觉得演得是真好，但不知为什么会这么好。上大学后，王君直先生令孙守惠同学授我谭派老生所用的四声字调，守惠同学一再说程砚秋先生念字准。大学毕业后，我的京剧老师王荣山先生

1

教过我安排唱念腔调所用的"四声三级韵"和身段把子所用的云手、起霸、枪小五套等基本功。上述的这些知识对我学习京剧艺术非常有用，但是在理论上所听到的事，多数是"片言只字"，难成系统。我曾读过张伯驹先生的《乱弹音韵辑要》，钱宝森先生的《京剧表演艺术杂谈》等重要著作，听过余叔岩和梅兰芳二位先生在当年北平国剧学会的讲演，但是这些书籍和讲演主要偏重具体技术，理论上似较简要。今天读了程砚秋先生的《戏曲表演的四功五法》和《艺术杂记》（一至五）等文章，深感理论精辟全面，自成体系，使我茅塞顿开，产生难以形容的快感，解开了当年在京剧技艺上的种种疑窦，包括念字、用嗓、身段中的艺术原则和理论问题。程砚秋先生的戏曲艺术理论显示于其演出之中，但又指导着他的演出，他的剧目演出与艺术理论相辅相成，不断提高完善。

对于《程砚秋戏剧文集》应有全面认识。此书不仅是一部京剧艺术功法理论专著，又是关系京剧发展方向和途径的史论大作。程砚秋先生一生在国内外的各种社会活动，实际是他全部艺术专业工作的背景和条件，他一生的京剧工作与整个京剧艺术历史发展密切相关，并一直在其中发挥着具体的正面作用。

《戏剧文集》一书学习和研究程砚秋先生艺术的人要读，各行从事和研究京剧的人也要读，各种地方戏曲界的人应该读，大学校和中学校的师生也应该读。读了此书会明白到底京剧应该如何演，它是什么性质的戏曲艺术，它应该往什么方向去发展。

希望程永江先生继续出版程砚秋先生的剧本集、日记、图片集、唱腔集、藏曲集，供各界中外爱好中国文艺者欣赏、收藏、研究。

<div align="right">2002 年秋于北京</div>

再版前言

程永江

2003年岁末，为纪念程砚秋先生诞辰100周年，编辑出版了《程砚秋戏剧文集》。《文集》共辑录砚秋先生论述中外戏剧艺术的文献99篇及3篇附录，其中多数是首次公之于世的。今由华艺出版社再版，增加了砚秋先生1957年发表的《我的学艺经过》，并在文献《谈窦娥》后增附了砚秋先生的《窦娥冤》演出本，这是他去世前一个月亲笔修订的。

砚秋先生是有深刻思想的学者型艺术大师，他在戏剧艺术理论上的贡献同他在戏剧艺术表演上的贡献一样，都异常卓越。正如李玉茹师姐所说："京剧前辈很少有人像程先生这样为我们留下了如此多的文字资料，我们必须好好地利用"这批极其宝贵的理论遗产，"在今天一片'创意'的时尚中，探讨程派艺术，尤其是掰开揉碎地分析程的'传承'，将有益于当今京剧的发展。"（《李玉茹谈戏说艺》，上海文艺出版社2008年版，第187页、第96页）

正因为如此，刘曾复老师在为《程砚秋戏剧文集》所作的序中明确指出："此书不仅是一部京剧艺术功法理论专著，又是关系京剧发展方向和途径的中论大作……学习和研究程砚秋先生艺术的人要读，各行从事和研究京剧的人也要读，各种地方戏曲界的人应该读，大学校和中学校的师生也应该读。读了此书会明白到底剧应该如何演，它是什么性质的戏曲艺术，它应该往什么方向去发展。"

但是，由于时间较为仓促以及其他原因，致使初版的《文集》存在一些较明显的编校疏漏，加之宣传介绍不够，6年来没能很好地发挥她所应发挥的作用，这是很可惜的！

今年，即砚秋先生诞辰105周年之际，华艺出版社再版经过重新校勘的《程砚秋戏剧文集》，这是很有意义的事情。校勘时，对《文集》中不大符合今天语文规范的用字，凡不影响今人阅读理解的，我们保留原貌，未予改动。华艺出版社还将同时出版拙作《程砚秋戏剧艺术三十讲》，为广大读者学习"程学"积极提供服务。我们钦佩该社颇具战略眼光和胆识的决策。

2009年1月1日

程艳秋致老摩登函

——谈"皮黄与摩登"

（1931 年 8 月 23 日）

老摩登先生：

　　自从在"公众议场"听您说话，我们虽然没有见过面，却很表深切的同情，这是艺术观念和艺术运动自然契合的结果。这种契合是很有价值的，很有兴趣的，而且也不是偶然的。这种契合的扩大，便是艺术的力量扩大；因而我相信将来有机会见面以后，您一定更能给我以有力的指导，使我对于中国戏剧克尽我的天职。现在附上一篇小稿子，这纯然是您给予我的动机，我希望您不客气，诸多地方，要加以修正，并切实的指教才好呢！敬祝

　　健康

<div align="right">

程艳秋

8 月 23 日

</div>

皮黄与摩登

　　老摩登先生在 12 日的"公众议场"的说法说得好"皮黄是大而小硬而不软的摩登问题"大意这个话，从"不大不小不硬不软"和"可大可小可硬可软"演进而来，越见得老摩登先生是打从许多方面的理论当中抽出其精华而得到的结论。

　　我们致力皮黄的人，听了这番议论，倒有些可怕，就是说你们能努力改进，这皮黄是硬的问题，大的问题；若还把戏剧完全当一种消遣品，那便是软的问题，小的问题。如此说来，我们致力皮黄的人，应当大而且硬的负起一种责任。什么责任？第一步，要使"皮黄摩登化"。第二步要使皮黄完全成为摩登的社会教育。如果各方面的明达先进能给我们以指导帮助，使我们的理想能成为事实，我想这皮黄问题，真是其大无朋，其硬无比，老实不客气，要在社会学上稳稳的占一个重要地位。

　　老摩登先生主张："皮黄是一个摩登问题，希望大家公开讨论"，我认为这种态度是最好的。我们现在所干的工作——南京戏曲音乐院研究所，也正是取的这种态度。艺术是社会的、公众的，绝不是个人私有的，我很希望由我们现在的工

作把环境逐渐改变过来，使皮黄上的个人主义色彩逐渐减轻以至消灭。然而，中国社会的一切都是积重难返，我们的工作又岂容易成功？要成功，就非"大家公开讨论"一个渐进而有效的方案出来实施不可。尤其是老摩登先生负有解决一切摩登问题的使命。时代的艺术是好像一个婴孩，他睁着眼张着嘴很迫切地期待着你来哺乳。

我写文章是手很生硬的，尤其是标点符号弄得不大对。这篇文章，希望老摩登先生给修改之后再拿出来和读者见面。

（按*："老摩登"先生，原名许兴凯，是位新闻记者。本文原载《北平晨报》，1931 年 8 月 26 日）

　　*　本书中，所有按语除特别注明的，均为编者程永江先生所注。

检阅我自己

（1931 年 12 月 4 日）

自己检阅自己，很有兴趣，又很必要。因为在检阅的当儿，发见了自己以前的幼稚、盲昧，不觉哑然失笑，其兴趣有类乎研究人猿头骨。发见了以前的幼稚盲昧，才能决定今后的改弦更张，这是自己督促自己进步，所以又很必要。

我的职业是演戏，我检阅我自己，当然是以我的职业为范围。

近十年来演戏的趋势，和十年以前不相同了。以前，剧本是原来公有的，大家因袭师承去演唱，很少有"本店自造"的私有剧本，不能挂"只此一家"的独占招牌。近十年来可不是这样了，只要是争得着大轴的主角的人，便有他个人的剧本。这也许是私产制度下的社会现象之一吧？我也自然被转入这个漩涡。

现在我把我的私有剧本，列为一表，然后再加以检阅：

剧　名	出世年月（括弧内注为编者所加）
梨花记	壬戌二月（1922 年 2 月定本，1923 年 5 月重订，将 33 场删定为 23 场）
花舫缘	壬戌六月（1922 年 6 月定本，共十八场，1923 年 5 月 12—13 日首演于北平华乐园）
红拂传	癸亥二月（1923 年 3 月 10—11 日首演于华乐，该新剧实于 1922 年 10 月改定）
玉镜台	癸亥四月（1923 年 6 月 9—10 日首演于华乐，又名《花筵赚》）
风流棒	癸亥八月（完成于壬戌十月，即 1922 年冬，1923 年 8 月 18—19 日首演于华乐）
鸳鸯冢	癸亥十一月（总本写于六月，1923 年 7 月 14—15 日，首演于华乐）
赚文娟	甲子一月（癸亥十二月定本，1924 年 4 月 5—6 日首演于三庆园）
玉狮坠	甲子三月（罗瘿公病后支撑编制，共十八场，又名《小天台》，1924 年 5 月 3 日首演于三庆园）
青霜剑	甲子五月（定本著于四月，1924 年 6 月 28 日，旧历五月廿七首演于三庆园）

金锁记	甲子六月（定本于三月十六，1924 年 4 月 13 日首演于三庆园）
碧玉簪	甲子十一月（1924 年 12 月 14 日首演于三庆，罗公未及完成由金仲荪继之编定）
聂隐娘	乙丑八月（1925 年 9 月）
梅 妃	乙丑十月（1925 年 11 月）
沈云英	乙丑十一月（1925 年 12 月，丙寅四月十八，1926 年 5 月 29 日首演于华乐）
文姬归汉	丙寅二月（乙丑六月，1926 年 7 月定总本）
斟情记	丙寅六月（1926 年 7 月定本，1927 年 1 月 15 日首演于华乐）
朱痕记	丁卯二月（1927 年 3 月，丁卯三月廿九，1927 年 4 月 30 日首演于华乐）
荒山泪	庚午十一月［1930 年 12 月定本，庚午十二月初八（1931 年 1 月 26 日）首演于中和戏院］
春闺梦	辛未八月［正月定本，1931 年 9 月首演于中和，甲戌九月（1934 年 10 月）重订，10 月 25 日新排此剧］

内中或取材于经史传说百家之书，或撷采于野史说部附会之言，又或依据旧有剧本翻新而增损之，创作的部分多，因袭的部分少。从《梨花记》到《金锁记》的作者是罗瘿公先生，从《碧玉簪》到《春闺梦》的作者是金悔庐先生。时代驱策着罗金二位先生，环境要求着罗金二位先生。罗金二位先生就指示着我，于是有这些剧本出现于艺林，于是有这些戏曲出现于舞台。（除上述十九种外，还有《柳迎春》《陈丽卿》《小周后》等几种。《柳迎春》的创作部分较少，《陈丽卿》还只完成一部分，《小周后》则始终没上演，所以都不列入表中。）

《梨花记》写骆（惜春）小姐对于张幼谦的爱情极其真挚，不为物质环境所屈服，这样宣告买卖婚姻制度的死刑，是其优点；但结局是不脱"洞房花烛夜，金榜挂名时"的老套。

《红拂传》写张凌华离叛贵族（杨素）而趋就平民（李靖），有革命的倾向，是其优点；但是浮露着英雄思想，有类乎法国大革命后拿破仑所主演的政治剧。

《花舫缘》和《玉镜台》都是描写士人阶级欺骗妇女的可恶，《风流棒》是对主张多妻的士人加以惩罚（棒打）。这三剧是一贯的，可以说《花舫缘》和《玉镜台》是问题，《风流棒》是答案；但都跳不出才子佳人的窠臼。在积重难返的社会里，受着生活的鞭策，你不迁就一点是不行的；当时的我是在"不知不识，顺帝之则"的状态中，而罗先生的高尚思想之受环境压抑，就不知有多么痛苦！

罗先生写过《梨花记》至《风流棒》这五个剧本之后，他曾经不顾一切地写

了一个《鸳鸯冢》，向"不告而娶"的禁例作猛烈的攻击，尽量暴露了父母包办婚姻的弱点，结果就完成一个伟大的性爱的悲剧。当时观众的批评，未曾像对于《红拂传》和《花舫缘》那样褒扬。我尤其浅薄，总以为这个剧远不如《风流棒》那样有趣。罗先生为求减少我的生活危机，宁肯牺牲他的高尚思想，于是他又迁就环境，写了一个《赚文娟》和一个《玉狮坠》。

士人主张多妻，太太难免喝醋，因此士人除在"七出之条"里规定"妒者出"之外，更极力鼓吹太太不喝醋的美德。《赚文娟》和《玉狮坠》就是为迎合士人的心理而写的。这两个剧本，在罗先生是最感苦痛的违心之作，在我则当时满意得几乎要发狂；我是何等幼稚啊！何等盲昧啊！现在我渐渐觉悟了，然而为顾虑我的生活而不惜以他的思想去迁就环境的罗先生却早已弃我而长逝了！

罗先生写过《赚文娟》和《玉狮坠》，立刻又写《青霜剑》和《金锁记》。《青霜剑》写一个烈女，《金锁记》写一个孝妇，这都不乖于士人的心理。但罗先生的解释不是如此的，他写《青霜剑》，是写一个弱者以"鱼死网破"的精神来反抗土豪劣绅；他写《金锁记》，是以"人定胜天"的人生哲学来打破宿命论。这两个剧，又不与环境冲突，又能抒发他的高尚思想，这是他最胜利的作品，也就是他的绝笔！

金先生继续了罗先生最后的胜利，作剧总以"不与环境冲突，又能抒发高尚思想"为原则；从《碧玉簪》到《文姬归汉》，五个剧都是如此，《碧玉簪》是金先生的处女作，却又是构造艺术最成熟的作品。至于他的主义，据有位署名"道"的先生在本年八月二十五日的《北平新报》上说："贤妻只是一种非人的生活，良母只是一种不人道的心理，这是《碧玉簪》告诉我们的。"虽然见仁见智，也许各有不同，但这个剧总是有向上精神的。聂隐娘自己作主嫁给一个没有半点英雄气概的磨镜郎，是给《红拂传》一个答复，我相信罗先生在地下也十分满意了！《梅妃》楼东一赋，还珠一吟，多妻制度的罪状便全部宣布了，是给了《赚文娟》和《玉狮坠》一个答复，我相信罗先生在地下更十二分满意了！《沈云英》在男性中心的社会里抬起头来，使她上头的君父，对面的敌人，与常常在她手边摆"男子汉大丈夫"的架子的丈夫，都形成不如她，这是有力地给了女权论一个论证，《文姬归汉》是很显然的一个民族主义剧；文姬哭昭君，尤其对软弱外交的和亲政策痛加抨击。这五个剧，与《青霜剑》和《金锁记》有同样价值，都是现时中国社会的不苦口而又利于病的良药。

《斟情记》仅仅是个奇情剧而已，《朱痕记》不过是删除了旧有神话，这两个剧的人生要求比较稀微，但她还是不肯向下。

从《斟情记》和《朱痕记》到《荒山泪》和《春闺梦》，犹之乎从平阳路上突然转入于壁立千丈的山峰，现在一个思想急转势。这种转变，有三个原因：（一）

欧洲大战以后，"非战"声浪一天天高涨；中国自革命以来，经过二十年若断若续的内战，"和平"调子也一天天唱出。这是战神的狰狞面目暴露以后，人们残余在血泊中的一丝气息嚷出来的声音。戏曲是人生最真确的反映，所以它必然要成为这种声音的传达。（二）在革命高潮之中，在战神淫威之下，人们思想上起了一个急剧的变化；现在的观众已经有了对于戏曲的新要求，他们以前崇拜战胜攻克的英雄，于今则变而欢迎慈眉善眼的爱神了。（三）金先生是一个从政潮中警醒而退出来的人，他早已看清楚武力搏击之有百弊而无一利，死去的罗先生也是如此。我先后受了罗金二位先生的思想的熏陶，也就逐渐在增加对于非战的同情。加上近年来我对于国际政情和民族出路比较得到一点认识，颇有把我的整个生命献给和平之神的决心，所以金先生也更乐于教我。因此，《荒山泪》和《春闺梦》就出世了。

《荒山泪》似乎是诅咒苛捐杂税，其实苛捐杂税只是战争的产儿，所以这个剧实是非战的。《春闺梦》取材于唐人陈陶的两句诗："可怜无定河边骨，犹是春闺梦里人！"再插入杜工部的《新婚别》《兵车行》……各篇的意思，这很明显的是从多方面描写出战争"寡人妻，孤人子，独人父母"的罪恶。我的个人剧本，历来只讨论的社会问题，到此则具体地提出政治主张来了，所以到此就形成一个思想急转势。

我相信将来的舞台，必有非战戏曲的领域，而且现在它已经走到台上去了。我的生命必须整个地献给和平之神，以副观众的期望，以副罗、金二位先生先后给予我的训示。只是我的技术不成熟，前途还期待着社会力量的督促，使我能够"任重致远"！这是我检阅自己之后的新生期望。

我想写一篇《二十年之回顾》，这算是一个初稿。

（摘自《北平新报》，1931 年 12 月 4 日、11 日）

我之戏剧观

——1931 年 12 月 25 日在中华戏曲专科学校的演讲

　　兄弟的知识是很有限的；因为职业的牵绊，所以读书的机会太少了。各位同学比兄弟幸运多了！一面学习演剧，一面又能享受许多普通教育，这是从前演剧的人所未曾得到过的幸运！假使兄弟早年是从这样一个学校里出来，兄弟于今对于戏剧的贡献一定是要大些。因为戏剧是以人生为基础的，人生常识是从享受普通教育中得来的；兄弟读书的机会太少，人生常识不甚充分，所以兄弟演剧十多年了，而对于戏剧的贡献还是很微。

　　兄弟对于戏剧虽无大贡献，但对于戏剧还有相当的认识。认识戏剧也就是一种知识。不过兄弟这种知识不是从读书得来，而是从演剧得来的，怎样叫认识戏剧呢？我在演一个剧，第一要自己懂得这个剧的意义，第二要明白观众对于这个剧的感情。比方说：我演一出《青霜剑》，在未演之前，先就要懂得申雪贞如何如何受方世一的压迫和摧残，要懂得申雪贞如何如何要刺杀仇人，要懂得申雪贞是如何悲惨，如何痛苦，如何壮烈，我要把申雪贞的人格（个性）整个的懂得了，这才能登台表演，才能在台上把申雪贞忠忠实实地表现出来。假如我演的虽说是《青霜剑》，而观众只看见台上有个程艳秋，没有看见什么申雪贞，那就是我不会把申雪贞的人格了解得彻底，所以我还是程艳秋，不会演成一个申雪贞，这样演员就惨败了。要能够彻底了解申雪贞的人格，知道她是受土豪劣绅的迫害太甚才以鱼死网破的精神来反抗的，这时候我就懂得这个剧的意义了，上台去才不会失败。既演过之后，就要细心去考察观众对于这个剧的感情。大家都觉得这个剧不错，大家都因此而生起了打倒土豪劣绅的革命情绪，我们就再接再厉的演下去。如果有少数人觉得方世一死得太冤，觉得申雪贞手段太毒，我们察知他们的立场是与方世一同样，便可以不理，仍然是再接再厉的演下去。等到社会进化到另一阶段，已经没有土豪劣绅可反对了，大家都觉得这剧的时代已经过去，我们就把这个剧束之高阁，不再演了。演了一个剧而不知道这个剧的意义，而不知道观众对于这个剧的感情，兄弟相信演剧演得年代略久一点的都不会这样傻，因为这种知识是可以在演剧的经验中得来的。但是从演剧的经验中寻求知识，时间太不经济了，论终南捷径还是读些书的好，所以各位同学是比我们从前演剧的人幸运得多！

　　演一个剧，就有一个认识；演两个剧，就有两个认识；演无数个剧，就有无数个认识；算一笔总账，就成立了一个"戏剧观"。

兄弟觉得算总账也和写流水账一样，离不了两项原则，就是第一要注意戏剧的意义，第二要注重观众对于戏剧的感情。

一直到现在，还有人以为戏剧是把来开心取乐的，以为戏剧是玩意儿。其实不然。有一位佟晶心先生，写了一本《新旧戏与批评》，他对于戏剧的解释是说："戏剧是一种艺术，或复合的艺术。而予别人以赏鉴的机会，求其提高人类生活的目标。"这是不错的。大凡一个够得上称为编剧家的人，他绝不是像神仙一样，坐在绝无人迹的深山洞府里面，偶然心血来潮，就提起笔来写，他必是在人山人海当中，看见了许多不平的事，他心里气不过，打又打不过人家，连骂也不大敢骂，于是躲在戏剧的招牌下面，作些讽刺或规谏的剧本，希望观众能够观今鉴古。所以每个剧总当有它的意义；算起总账来，就是一切戏剧都要求提高人类生活目标的意义，绝不是把来开心取乐的，绝不是玩意儿。我们演剧的呢？我们为什么要演剧给人家开心取乐呢？为什么要演些玩意儿给人家开心取乐？也许有人说是为吃饭穿衣；难道我们除了演玩意儿给人家开心取乐就没有吃饭穿衣的路走了吗？我们不能这样没志气，我们不能这样贱骨头，我们要和工人一样，要和农民一样，不否认靠职业吃饭穿衣，却也不忘记自己对社会所负的责任。工人农民除靠劳力换取生活维持费之外，还对社会负有生产物品的责任；我们除靠演戏换取生活维持费之外，还对社会负有劝善惩恶的责任。所以我们演一个剧就应当明了演这一个剧的意义；算起总账来，就是演任何剧都要含有要求提高人类生活目标的意义。如果我们演的剧没有这种高尚的意义，就宁可另找吃饭穿衣的路，也绝不靠演玩意儿给人家开心取乐。

有高尚意义的戏剧，不一定就能引起观众的良好感情；正如一服好药，对不对症却是问题。兄弟已经说过：在有土豪劣绅的社会里，《青霜剑》是可以再接再厉地演下去；这就是药能对症。等到社会进化到了另一阶段，已经没有土豪劣绅可反对了，《青霜剑》就不能再演了；这就是因为药不对症了。药能对症的戏剧，就能引起观众的良好感情；药不对症的戏剧，就不能引起观众的良好感情；所以我们演剧的人，要知道某个剧是否药能对症，就要从观众的感情上去测验而判别之。但是所谓观众的感情，并不是从叫好或叫倒好的上头去分辨其良好与否；而是要从影响于观众的思想和行动去分辨其良好与否。兄弟也曾说过：大家看过《青霜剑》而生起了打倒土豪劣绅的革命情绪，这就是引起了观众的良好感情，这个剧就可以再接再厉地演下去。少数人替方世一叫冤，骂申雪贞太毒，这并不算是引起了观众的恶劣感情，这个剧仍然可以再接再厉地演下去。若大家认为这个剧的时代已经过去，这是的确不能引起观众的良好感情了，这个剧就不宜再演。对于一个剧是如此，对于一切剧也是如此，所以总账和流水账是一样的。

一则从意义上去认识戏剧的可演不可演，二则从观众的感情上认识戏剧的宜

演不宜演，守着这两个原则去演剧，演剧才不会倒坏。这就是我的戏剧观。兄弟的知识是很有限的，这只是兄弟演剧十多年的经验中得来的一点认识。兄弟曾经屡次把这些意思对贵校焦校长说过，主张各位同学演戏，不可在汗牛充栋的剧本当中随便摸着就演，必须加以严格的选择，意义上可演的就演，观众感情上宜演的就演，其他不可演或不宜演的就不演，旧剧本不足用就另编新的也不难办，焦校长也认为是对的。现在颇有人忧虑二黄剧快要倒坏了；兄弟以为只要我们演剧的人有把握，确定了我们的合理的戏剧观，以始终不懈的精神干下去，二黄剧是不会倒坏的。

各位的前程是很远大的，责任也是很重大的，希望各位及时努力，不要辜负这个学校的培植！敬祝各位进步！

在荀令香拜师礼上的答词

（1932 年 1 月 1 日）

　　今天是我三十岁的第一日，又是我改名砚秋的第一日，又是我收录门徒的第一日。孔子说三十而立，这立是能站得起，这站得起是很不易的，我行年三十所以把艳丽的艳字改为砚田的砚字。我这砚田还是开垦的荒田，不过种田的农人都是希望有收获的。孔子又说，人之患在好为人师，我现在还不能站得起，今忽为人师岂非自相矛盾。但是我收令香为徒有两种原因，第一因令香聪敏，习英文算术，颇知勤学，所以我愿意为他的师。第二因为慧生是我的前辈，艺术高明，我所教不到的地方，有他加以补正，所以我也敢于为他的师。学剧的门径，应先学昆曲，以立基础。王泊生先生说还须先学话剧，余极赞成，因为话剧无音乐以为依傍，其内心表演，尤为困难，望令香努力为之。

　　　　"岁首雅集"程砚秋南面为师，名流大宴丰泽

　　　　　　　（原载《北平晨报》，1932 年元月 6 日）

附录："骂殿"与"无冕皇帝"

砚秋于新历元旦收荀令香为门人，于答谢来宾致词中说到为其第一弟子所教的第一出戏，乃是《骂殿》。此中，意义就是因为唱戏原是一种受气的生活，虽生逢民国之世，各界人士都得解放，都有平等都有个保障，而伶人则常被人看作大可随便骂骂的，伶人一无势力，虽受意外之轻侮亦只能忍气吞声，要打算宣泄胸中冤愤，只好是唱《骂殿》，也不要问骂的是谁，骂的是什么词，总之既能多唱几句"直骂得"、"贼好比"就算吐了气了。令香今日学戏亦可说是走入"应该受骂受气"的第一天，所以预先教给他一个出气法子。我们看《骂殿》，那个专制时代的皇帝，做错了事都有人教训他，曾是民国的皇帝，很多而且更厉害，从无那一个唱戏的敢同他们讲理，抬杠，只有怒唱《骂殿》出气了。玉霜演说毕，我望晓桑曰："何其沉痛，也不但沉痛，而且深刻。"我辈生活皆所谓"无冕皇帝"之流，而我们这一类"皇帝行"中亦实在少不了"欺软怕硬"的无道昏君，玉霜说只有忍气吞声，对于"无冕皇帝"虽是无可如何，而实则胜于骂胜于打，呜呼如之何哉？

夫吾辈"报"字号的人物，干的是笔墨生涯，所有职务一曰"记载"，二曰"批评"，原不能作好好先生，学寒蝉杖马，但记载与毁谤不同，批评与攻讦咒骂不同，在新闻原则上均有其正确之定义，故常识与平凡的道谊之基础，必不可少，如违此原则则不是被骂者之名誉的损失，乃是骂人者之人格的损失，至于同为民国之民，而存阶级之见，负主持正义之责，不敢开罪于强权而横施于弱者，尤为自好者所不为，况卑视伶人原为帝制以下之陋见，而帝制时代受压迫者又岂止伶人而已哉。须知新闻记者与律师在旧官僚心目中亦不过是"讼棍之流"耳，此固吾辈所断不能受也，就道义上言，己所不欲勿施于人，即就利害上说，把伶人糟蹋几句究竟自己有何光彩。昔日上海报纸有以骂人自负者，惯于无中生有，社会中愚人遂以为敢言而欢迎之，而不知其见了租界上的一个巡捕，数名外鬼对于他们万恶行为亦只有恭而敬之，不敢一字侵犯。于是倚恃租界为护符者，亦终不免有个"背影中之泰山压顶"，则又何苦专拣"软的捏"乎，螳螂捕蝉，黄雀伺其后，对于伶人得欺侮且欺侮，皆螳螂之类也。昔名记者黄远生君有自责书云，匿名混迹于报界中，性诚乐此不疲以至于今，然以浮薄之意识轻剽之感情，妄发议论说人短长而不知败坏风气与新闻德义，罪恶滔天乃刊落浮语，不为过情欺世之论，有所不知阙而弗道，凡事之涉人阴私有表无里不可证实者皆宁阙之，以为新

11

闻记者非能如专制君主口含天宪得随意毁损他人人格，也念新闻人格的堕落，而中国此后非有真正之舆论则对内对外皆无以自存。今世界之觇国者，无不征取其舆论以为征信，几曾见外国详叙吾国之报论而研究之乎，社会及人格不为人所承认，仅仅承认中华民国之幻影而已。远生之意沉痛而气象阔大，远生平日所撰评论或记载尚多扶弱抑强之作，尤无攻讦伶人之事而已自忏如此，盖中国之有笔或有枪两种阶级，如何在水平线上努力做人，实为现代的中国之最切要的问题，初不仅一人一事之关系也。阁亦尝有无冕皇帝罪己诏一文内云，自帝制推翻，民国肇造，一切知识阶级权力阶级皆脱去有冕皇帝之羁勒，而缺乏平等之常识与道义，每每滥用其一朝在手之权威以共奋于相压相凌之恶状，夫所恶乎皇帝者，以其便宜自为超脱于法律以外并不关乎皇帝之称号冕旒之章服也。民国之皇帝多矣，以力以智以武以文各有一部分之权威，即皆可加以无冕皇帝之荣号，若其权威之滥用即为无道之昏君，老阁疲于文役，眠食无完时，以致形常色带疲倦，人以"瘾君子"见疑，我也不怪他，但在常人不过疑问，或抽象的武断而已。一到了我们一个报字号的朋友口里那就油盐酱醋齐全了，每天一两二（好像每次都是他给我过秤），饭前几口睡前几口（好像都是他给我开灯），真能闹上一大套"数目字"，盖此人与老阁只一面之识，不如此说不足以证其友谊也。这样的新闻制造法只怕除了中国无处觅寻，但若以此法写入报纸是为真方假药，对于"看报的"太对不起已，则快意而使人花钱且受冤也。

（徐凌霄文）

赴欧洲考察戏曲音乐出行前
致梨园公益会同人书

（1932 年 1 月 3 日）

梨园公益会前辈暨同人均鉴：

十多年来，砚秋承各位前辈及同人的指导和帮助，在戏剧艺术上略有一点收获。砚秋每想替我们梨园行多尽一些力，多做一些事。第一要紧的事，就是要使社会认识我们这戏剧，不是"小道"，是"大道"，不是"玩意儿"，是"正经事"。这是梨园行应该奋斗的，应该自重的，砚秋就根据这种意思略为尽点心力，以报答各位前辈及同人的指导和帮助。

但是砚秋的学识太浅陋了，能力太薄弱了，怎能负起这样重大使命呢？因此便生了游学西方的动机。

这动机已生了有一二年之久，苦于环境不许可，未能成行。去年李石曾先生等创办南京戏曲音乐院，要砚秋也参加。在许多文学家与艺学集团中，天天讨论，更加增进了砚秋对于戏剧艺术的认识与要求，于是游学西方的意念格外坚强了。现在，虽然环境无改于一二年前，而砚秋则已决计不顾一切，定于本月十五日以前由西伯利亚铁路赴欧。预定在半年以至一年的工夫，想游历法、英、德、意、比和瑞士六国，把他们的戏剧原理与趋势考察一下，带一个有系统的报告回来，以为我们梨园行改进戏剧的参考，就算是砚秋报答各位前辈及同人的初步。

东方文化与西方文化是显然不同的，因而东方戏剧与西方戏剧也显然不同的。但是，看一看现代的趋势，一切一切都要变成世界整个的组织。帝国主义的资本势力无孔不入，已经成功了经济的世界组织，这是最明显的。再则，国际联盟成功了政治的世界组织，基督教成功了宗教的世界组织，红十字会成功了慈善的世界组织，此外，工人国际，农民国际，妇女国际，儿童国际，都是天天嚷着，应有尽有。将来，戏剧也必会成功一个世界的组织，这是毫无可疑的。目前，我们的工作，就是如何使东方戏剧与西方戏剧的沟通。

要使中国戏剧与西方戏剧能够沟通，我们不但要求理论能通过，还要从事实上来看一看此刻有没有这种可能！

中国戏剧的脸谱，似乎很神秘、奇特；但是西方戏剧也未尝无脸谱。许幸之先生的《舞台化装论》里，从演员的面部上指出各种特征来，便是西方戏剧的脸谱的说明。再则，以前西方戏剧，在写实主义的空气下笼罩着，与中国戏剧之提

鞭当马，搬椅当门的，差不多是各自站在一个极端。现在西方写实主义的高潮过去了，新的象征主义起来了，从前视为戏剧生命所寄托的伟大背景，此时只有色彩线条的调和，没有真山真水真楼阁的保存了；尤其是自戈登格雷主张以傀儡来代替演员，几乎连真人都不许登场了。西方戏剧这种新倾向，一方面证明了中国戏剧的高贵，他方面又证明了戏剧之整个的世界组织成为可能。举一概百，西方戏剧之可以为中国戏剧的参考当然很多。砚秋一个人的联想力是很有限的，希望各位前辈暨同人大家把在中国戏剧与西方戏剧之间所生的联想都提出来，交给砚秋带到欧洲去实地考察。这样，将来砚秋回国，在各位前辈暨同人面前报告的，或许有供参考的价值了；同时我们沟通中西戏剧的工作，也许有些把握了。

行期已经迫近，各位前辈及同人处，恐不能一一登门告别，非常的抱歉！所以写几句话，向各位前辈请教，并请多多的原谅！敬祝

健康

在北平缀玉轩梅兰芳为程砚秋
赴欧游学举行的欢送会上的致谢词
(1932 年 1 月 5 日)

在平中外名流均莅席，梅先生致欢送词云："今日，兰芳为程玉霜君赴欧游学开欢送大会，承诸位先生光临，兰芳甚为荣幸。玉霜是我的一位好朋友，相交有十余年，我很相信他的聪明才力，远在我辈之上，他现在将赴欧游学，实系中国艺术界最大的荣誉，不过我的知识有限，不能供给意见，还望诸位先生，加以指导。敬祝玉霜一路平安，前途无量。"梅讲毕，李石曾先生演说道："……兄弟以为宇宙间的事理，无绝对的统一，亦无绝对的分立，故国家政治社会事业，皆需分治合作，戏剧亦社会事业之一，何独不然。是以兄弟对于梅程两先生，亦希望其分治合作，因为梅程两先生有相同的地方，亦有相异的地方，各有其长，正需分治合作。前年，梅先生赴美演剧，是将成熟的艺术，介绍于西方；现在，程先生赴欧游学，是考察西方的艺术，将以改良中国的戏剧，取径不同，就是分治合作的表现，将来殊途同归，必成为整个的艺术。犹之梅先生办理北平戏曲音乐院，程先生办理南京戏曲音乐院，分治合作，成为一个中华戏曲音乐院。戏剧是一小社会，社会是一大舞台，戏剧既有分治合作的试验，希望本此分治合作的精神，扩充至于社会及政治，则人民当受莫大的幸福。"次由梅先生请郑毓秀博士讲演，郑谓："梅先生游美，已有莫大荣誉，希望程先生赴欧，更有伟大的成功。"砚秋讲话阐述此次赴欧游学的理由，并致答谢词云：

梅先生！诸位来宾！

砚秋这次到欧洲去，完全是游学的性质。中国人到西方去留学的人很多，这是一件很平常很平常的事，值不得社会一般的注意。今天承梅先生邀请许多文学家，艺术家，与戏剧界许多前辈，对于砚秋开这样一个盛大的敬送会。在梅先生的意思，无非是鼓励砚秋，犹之乎老师给些糖果与学生，使学生更加用心念书一样。然而，在砚秋就觉惭愧极了！

梅先生去年到美国去，是把东方戏剧介绍给西方，这是个很伟大的工作，这是东方戏剧与西方戏剧相沟通的先声。砚秋技术太不成熟，不敢以个人艺术代表东方戏剧艺术，所以不敢到西方去演剧，只能到西方去游学。不过，砚秋也想把西方戏剧的原理与趋势认识一些，以作中国戏剧的参考，这也许是沟通东西两方

戏剧的一部分比较消极的工作吧。砚秋想，将来承梅先生与在座各位文学家，艺术家，戏剧界前辈，更给砚秋的更大的指导，更大的帮助，使砚秋的技术能够成熟，那时候，砚秋也必定要跟着梅先生把东方戏剧介绍到西方去。不过此刻砚秋是只能游学，只能替中国戏剧找一点西方的参考品回来。

东西两方戏剧，已经有了一个共同的倾向了，就是打破写实主义，成为写意主义的，或者象征主义的。在西方写实剧的高潮当中，中国剧的提鞭当马，搬椅当门，曾经受了不少的嘲笑和谩骂。现在写实主义的高潮已过去了，最显明的就是舞台背景已经走到线条色彩相调和的道路，真山真水真楼阁已经没落了，这时候，提鞭当马，搬椅当门恐怕会成为戏剧艺术的金科玉律，也不可能根据这种共同倾向，我们要做沟通东西两方戏剧艺术的工作，是容易的，是不会不成功的。并且，砚秋以为，就现在世界戏剧艺术的趋势来看，中国人需要了解西方戏剧还在次，恐怕西方人需要了解中国戏剧更为迫切。

在西方人正需要了解中国戏剧的时候，梅先生便把中国戏剧介绍到西方去了，这是何等伟大的工作！砚秋不能做这样伟大的工作，仅能到西方去游学，仅能有一点找些西方戏剧的原理与趋势来中国戏剧的参考的志愿，这也值得欢送吗？砚秋知道，梅先生今天是给糖果与学生吃，砚秋只有十二分的感谢！怎样感谢呢？就是自己更加努力，以符梅先生鼓励的盛意！

祝梅先生与各位来宾健康！

在北平市长周大文
饯行宴上的答谢词

（1932 年 1 月 8 日）

　　八日，北平市长周大文，特在其私宅，为程设宴饯行，所请陪客，皆于艺术素有研究或感有兴趣者，如梅兰芳、杨仲子、齐如山、金仲荪、李煜瀛等二十余人。席间，周大文演说云："今日略具粗餐，为程君玉霜饯行，我认为这是很有意义的一件事。因为中国人多半认为戏剧是游戏性质的东西，向来不加重视。殊不知戏剧于教育方面，最有关系，万难忽视。如今程玉霜君，牺牲一己宝贵光阴，到外国去游学，将来对中国艺术，必有极大贡献。我相信，不出国门的艺术家，脑筋终是固陋的，程君既然有这样乘风破浪的精神，到了欧洲之后，在思想方面、艺术方面，必然有新的收获。对于中国艺术，潜移默化，固然极有关系，而于教育方面，亦必能以艺术力量，而加以相当补救。因为小说戏剧两项，在外国负有国民教育的使命，自然而然成了社会教育的中坚势力，希望程君悉心体察，把他们的长处移而用在中国，也可以说是不朽的盛业了。须知戏剧一道，不仅止于娱乐的，在道德上固有极大的维系，在教育上，更有极大的势力，譬如有许多人在教堂里听道理，也有感动的，也有不感动的，那感动的，也无非是感动而已，若是以戏剧来感化人，不但受感化的十分了解善恶之分，而在精神上还感受极优美的愉乐。这一点，除了戏剧有这样的能力，旁的教育方法，恐怕都有些枯燥。由此看来，程君到欧洲，是有责任的，而且也是负有相当使命的，将来能把中国戏剧改良为社会化教育化，方为不负此行！

　　周演说毕，砚秋答词云：

　　今日蒙市长及诸位来宾如此招待，实在愧不敢当。此次，砚秋到外国去，不过是游学性质。本来东西方艺术，原有共同之点。因为写实派在他的高潮中，横行无忌，对于中国戏剧固然每每加以菲薄。但是中国的戏剧，决不是浅识者所能了解。自从梅先生赴美游历之后，把中国戏剧，介绍给欧美人。中国的艺术，也渐渐为西人所认识了。现在，西方人很希望了解中国的艺术。同时，中国也有借重西洋艺术之必要。砚秋此次赴欧，除了游学以外，必然细心考察。如有所得，再向诸君面前详细报告。再者，从前伶界思想，极其简陋，如同富连成科班，有

许多童伶，只知学戏，不知读书。自周市长到任以来，关于童伶教育，颇为注意。所以命令教育局，对于富连成科班，施以相当教育，其经费由教育局及科班分担。此皆为历来未有之德政，极可感谢之事。

（原载《世界日报》，1932年元月9日）

《世界社》于中南海福禄居公饯
郎之万、程砚秋赴欧宴上的答谢词

(1932 年 1 月 12 日)

按：当日晚，李石曾于二十六年前在法国组织之《世界社》联合北平各界于中南海福禄居举行盛会公饯法国教授郎之万（原子物理学家约里奥·居里的老师）和程砚秋，出席者有郑毓秀、魏道明、周作民、于学忠、徐永昌、黄秋岳、张伯驹、余叔岩、梅兰芳、齐如山、曹心泉、王泊生等，以及法国大使、美国代大使、汇理银行行长窦德美、中法大学教授铎尔孟等。

李石曾致欢迎词后，郎之万先生答词云："鄙人奉命来华考察教育，同来者四人，三人已回国，而鄙人则为中国绊住，迟之又久，终不忍行。此次由南北来，又住一月，后天则须就道返国矣。鄙人所恋恋者，一为贵国文化及一切都足使我留恋；二为来华许久，所得好友殊多，亦使我不忍行。惜我年事已老，如为二十许青年，则非在华久住不可。近者又因两星期前，爱子举一男孙，颇想回国一视，以娱晚景，但我与中国既有如此感情，他日当图挈眷同来一游，则今日之别，会有再晤之期。"

砚秋致谢词云：

今天这个盛会，有中外来宾，有各界的领袖，有许多的学者，专家，集于一堂；砚秋在这盛会里面，得与诸位相见，这是非常荣耀的！砚秋相信在座诸位，一定能给砚秋以很多的指导，告诉砚秋怎样去认识西方的戏剧，告诉砚秋怎样把西方戏剧的长处取来贡献给中国的戏剧，告诉砚秋怎样不虚此行，这是非常欣幸的；如果说这个盛会是欢送砚秋的，则砚秋实是愧不敢当！

砚秋其所以不敢当的理由有两点：

砚秋这次到欧洲去，完全是游学的性质，虽说承南京戏曲音乐院委托砚秋去考察欧洲戏剧，但是砚秋不能相信以我这样学问浅薄的人，贸然跑到欧洲去，就会有什么收获。所以砚秋这次到欧洲去，与其说是考察欧洲的戏剧，不如说是去游学，倒还来得实际些。中国人到欧洲去游学的很多，这种事情极平常，砚秋此行是极普通而又极平常的，实在值不得诸位来开这个盛大的欢送会。这是不敢当的第一点。

砚秋是幼年失学的人，在戏剧界里能够有点小小的成就，完全是社会一般给

予砚秋许多的帮助；尤其是许多学者、专门家，给予砚秋以不少的指导。砚秋现在戏剧界的一点小成就，还是个人的成就，并不是对于整个的戏剧艺术有所贡献。换一句话：砚秋因为学识不够，只是用社会势力来成就了个人的小名头，不曾用社会势力来推进中国戏剧艺术。这是砚秋辜负了社会势力，对不起社会势力，真是惭愧得很！现在砚秋到欧洲去游学，无非就是想去补充一些戏剧的知识，希望将来能够对于整个的戏剧艺术有所贡献。现在刚要出国，这点志愿日后能不能够实现，现在还不知道，诸位就这样的来欢送我，砚秋心里怎不惭愧而又惭愧呢？这是不敢当的第二点。

今天承诸位欢送，砚秋除开不敢当之外，却想利用这个机会说一说个人近年来对于戏剧艺术的一个新要求。这要求是什么呢？就是要用戏剧艺术来促进世界和平的工具。

中国从辛亥革命以来，到现在已经二十多年了，这二十多年当中，差不多内战没有停止过。现在我们开眼一看，处处都充满着战争后的破坏痕迹，处处都有那可怜无告的小百姓在那里啼饥号寒，现在中国人的和平要求，可说极端的普遍化了。砚秋所演的《荒山泪》，和那已经排好而未开演的《春闺梦》，就都是反对战争的；砚秋敢说这是中国现时需要得很迫切的戏剧！！假使能应用这种戏剧，唤起了一切武装同胞的同情，中国政治能够走入文治的轨道，这不是一件很好的事吗？

单单中国不内战，还不够的。我们稍为留心观察国际间的经济状态和政治情形，就知道危机四伏，处处都有一触即发的可能。现在科学一天一天在进步，这一进步得很迅速，杀人的利器也就一日千里的在进步。倘若再像1914至1918年的样子，爆发第二次世界大战，恐怕只要一年，人类就会毁灭一大部分，这是多么可怕，多么可惨的事啊，所以世界和平比中国和平更为重要得多。

以中国戏剧为工具，可以消灭中国的内战；以世界戏剧为工具，也许就可以消灭世界战争的危机。砚秋本此志愿，想到西方去，和西方许多戏剧家作一商榷；如果大家认为这是可能，并且必要，砚秋就想与他们联合起来，大家来做这世界和平运动。

固然，天下事没有一步就可跨到的，砚秋对于戏剧艺术的这个新要求，未见得此去欧洲就能得到圆满的结果。不过，尽一分力，做一分事，对得住自己良心，对得住自己天职罢了，这俯仰告天地人而无愧了。

至于砚秋此次到欧洲去怎样才能与西方戏剧家接近呢？这就先要认识他们的戏剧艺术，并且要能够吸收他们的戏剧的长处，换言之：就是要有方法使中国戏剧与西方戏剧沟通起来，来熔化一炉，才算是亲切的接近，才能共同来负起促进世界和平的使命。

怎样去认识西方戏剧，告诉我怎样能把西方戏剧的长处取来贡献给中国戏剧，这个盛会如果能够使砚秋不虚此行，就比欢迎砚秋有意义得多了。

请诸位赐教！

祝诸位健康！

自巴黎致南京戏曲音乐院
北平分院研究所同人书

(1932 年 2 月 23 日)

同人均鉴：

别后十七日到哈。曾寄上一信，托由悔卢先生转交，想收到了。那封信中，因无甚消息报告，故叙述极略，此情形谅在鉴中，当不以草率为罪。

二十五日，打从莫斯科经过，承莫柳忱先生招待，又参观几处大戏院，都很壮丽美观；回想我国剧场，矮屋一座，光线微弱，灰尘满地者，真是惭愧得很！遇见一位苏俄有名的表演家，他正在研究写意的戏剧，殷殷来问，言语之间，见得他很崇拜我国的戏剧。我与他谈话颇多，其中有件很有趣的事：我问他用何物代马？答曰"木凳"；问他用何物代鞭？答曰"木棒"；问他马跑时如何办？答曰"以棒击凳"。我彼时心中默想那种神态，几乎忍俊不禁了！当即告以中国戏剧写意的方法，他觉得很有意味。我谈到种种身段，他尤其注意倾听，连声说好；他并且拿出日记本来，写了许多——可惜我不认得俄文，不知道他所记的与我说的有不有些出入。在谈话中，我也向他调查些材料。他们坚留我多住些日子，要我讲演；我只好答应回来的时候再说。这一场谈话，旁的姑不说，只说把我们一匹活马换了他们一匹死马，似乎就亏了本，哈哈！这也不过一句笑话！从来大道无私，艺术岂容有神秘性么？况我们志在沟通中西戏剧艺术，这就是应当的事。在莫斯科街上，看见来来往往的男女，差不多没有一个不是一副很沉着、很严肃似有隐忧的神气；较之现时在巴黎所见，路上行人，每个都是那样欢喜活泼，真是各在一个极端了。我想戏剧与人生的关系密切，不用说，苏俄一定是风行悲剧的了。本想下车小住；郎之万先生也劝我去。临时变计，又回到车上；郎之万先生还说："这个地方应当去考察的。"话未说完，车已开行，我只好坐在车上，理想他们的戏剧与人生。

在西比利亚道上，最苦闷！惟见两旁山雪，有同白冢，静对着那淡黄的日光，好不凄凉人也！将到莫斯科，便觉另有天地，如入山阴道上，目不暇给了。路经瓦萨（华沙）、柏林等处，因为准备将来长时间的勾留，所以未下车。

三十日到巴黎。欢喜之余，同时生了不快之感，就是听不大懂，又不能说，至此我才知道我的法语程度还差远哩！因而，我胡诌了两句介乎戏词与打油诗之间的话头："丈夫不怕历艰辛，那怕身入聋哑城？"聊以解嘲而已。因为语言不

大便利，直焦闷出病来了！吃了一些顺气丸呀，平心散呀，慢慢也就好了；得这种病，我这算是破题儿第一遭。初到此地，拜客应酬，忙碌一番，不用细说。赖鲁雅、穆岱诸位先生，都已见面。由穆岱先生介绍一位名推赖者，是巴黎有名的表演家，赖鲁雅先生亦称赞其人。此人改良戏剧多年，反对写实很力。他对于我国戏剧，认为有真价值，很是信仰。他说利用布景以改良戏剧，不到三年，就要破产。又说中国如要采用西方戏剧作模范，无异于饮毒酒自杀。他说话时，非常诚恳，非常沉痛，真是难得！我曾看过他的表演，有许多动作同我国相近。前天去见《小巴黎报》总主笔，他开口先说："你们中国戏剧有很高的价值，为什么要考察我们西洋戏剧呢？这不是笑话吗？"我想他这话，也许是一种外交词令，专拣那好听的话来说的。初到时所见所闻，不过这般如此；要知后话如何，且听下回分解。

信笺还有地位，再写别的吧——

此地看戏，要穿大礼服，我还是长袍马褂。不过走到路上，颇惹人注目，有点不自在。现在分别参观各戏院。此地有最著名四剧院，或国立，或系国家补助：第一为国立大剧院，规模宏大极了，即赖鲁雅先生担任工作之处，为世界最美术的剧院，房屋上有字一行，译为"雅克德尼米喜克"，就是音乐研究院；此院不但是演奏，而且同时研究，乐字实包括戏曲音乐而言。其余三院，也都分别参观，容将来再作报告。此外私立乐曲学校也甚多，打算排定日期分别参观。目前最重要的工作，就是常常看戏；日子还浅，我也不敢胡乱批评。不过我总觉得他们奏演，似乎太机械了，一举一动，都不得自由；说起来似不如我国演员可以表现本人的天才。其他导演员同音乐家，也觉过于专制。这或许就是戈登格雷主张的部分的现实吗？那么，其中当然是有真理存在着。好在日子很长，倒要从容的领教领教。至于他们剧院建筑之伟大，后台设备之完全，恐怕我国再过二三十年，也赶不上。他们国家对于演员的保障，津贴，很是优越。观众对于戏剧的尊重，和对于演员的爱护，这是我国演员所梦想不到的。此外还有一节，就是剧院与学校，息息相通，有很密切的关系，学校以剧本为课本，而国立剧院常常特演日戏，以便学生读剧本后，到该院观剧，以为实习，这是最可注意的事。据我目前的观察，他们剧场上所用光影，可以使登场人的生活环境得到一种抽象而融合的衬托，可以增加剧的情绪，的确有采用的必要，还请诸位先生作剧时多多注意！

此地留学界中有许多人，分别集会，专研究改良戏曲，亦有研究音乐者，亦有研究舞台建筑者，倒很有趣，可以增长无数见识。我因感觉有补习法文的必要，初到时由狄伯义先生之外甥名白克奴者担任讲授；现每日下午五时，另由吴景祥先生介绍，在某处学习法文。此种生活，我一生没有享受过，这是我生平最美好

的纪念。郎先生说：我若能说法国话，巴黎的日光，都会加倍光亮起来。我说：巴黎的日光也够亮了，只是我的法国话，至今还是格格不吐，真是惭愧！听说尼斯地方，风景绝好，又很幽静，宜于读书，打算先去小住，再分别往游他国。说话多了，其余再报告罢。敬祝健康！

<div style="text-align: right">

1932年2月23日，于巴黎

（原载《剧学月刊》，1932年4月第1卷第4期）

</div>

法国里昂中法大学招待
新中国首席歌剧家程砚秋记

（1932 年 8 月 15 日）

Le Premier des acteurs lyriques et des Chanteurs

de la Chine nouvelle，Tcheng Yen–Tsio，

a l'Lnstitut franco–chinois de Lyon

<div align="right">——载 8 月 16 日里昂《进步日报》</div>

昨日（15 日）里昂中法大学，宴请中国最著名之歌剧家程砚秋先生于该校。程君为南京戏曲音乐院副院长，及北平分院研究所副主任。

程君新自尼斯（Nice）之国际新教育大会归来，并拟在欧洲作一大规模之考察，关于各地剧场及各处话剧与歌剧艺术机关，均一一注意及之。

附登之照片，体态文雅，身材高长，满面和气而富于情感之表情者，即此著名少年艺术家也。程君确实年龄不及三十岁，而彼之名誉已遍布中国，其创造天才之所以发展无穷者，全赖其忍耐与极端刻苦之训练而成。

程君初演成功之后，乃在各大戏院，轮流供献其艺术。并以为表演旧有之歌剧为不足，乃决志与戏剧著作家合作，编制新剧本，其中之主旨及故事，多采于野史及传说。今仅举其三篇杰作，以为代表。此杰作为何，即《文姬归汉》《红拂传》及《荒山泪》又名《祈祷和平》是也。

倡导和平之歌曲

《祈祷和平》一剧，为程君天才转变倾向国际观念之关键。程君在中国所演鼓吹和平戏曲，得最大之成功者有二，一为《荒山泪》（即《祈祷和平》），一为《春闺梦》。

程君通法文，惟尚未能作流利之谈话。记者请其详述此行来欧之目的，程君以最清晰之中国语作答，由里昂中法大学主任秘书刘君及助理秘书马君，为记者作概要之翻译如下：

"法国为产生伟大艺术家及高等文学之国度，余游此邦，其目的在求了解贵国艺术之传统，并期明了贵国知识上与美术上之地位。敝国艺术界需要认清贵国

施行艺术教育之方法，尤需要注意贵国歌剧，话剧，布景，艺术与技术之训练之现状。吾国之旧剧，无论在表演之物质的工具上言，或在感动力之复兴上言，均有改良之必要。

"余在尼斯参加国际新教育会议，深感兴趣。余在该会所得最大之印象，即诸大教育家之决议是也。诸大教育家决自今日起，献全志于发展幼龄儿童之友爱心，以启发世界和平。余受此种感动，将益决心献吾终身努力于此种意念，此种理想，尽吾全力，尽吾全表演，以鼓吹和平，较前之努力，必当益加奋勇。

"自欧战以还，倡导世界和平运动之萌蘖，无时或已。中国革命与二十年来内战之结果，只有使人民心中益坚此和平运动之观念。凡亲眼看过战争实况之人，或亲刃兄弟致死之人，方能知其呼声之真切。

"戏剧乃情感与生活的热烈回响，故戏剧对于和平运动，亦有相当之供献。戏剧曾指示'人类认战争为荣誉而誉扬之'之非是，而亟应使人民日趋于友爱和平之途。今后之戏曲，更应一日较一日更为深刻之指示。

"余之能力，何足以撼柱石，余亦无仅以几篇中国剧以改造世界之意念。余所愿者，仅欲以余为发端，将此种思想，此种藉戏剧服务人群之志愿，建议于世界各国之著作家而已。

"依余之见，一切艺术，一切诗文，一切歌曲，均应向此神圣之目的进行。余之歌咏和平，将益较前为努力，并将尽力宣传于中国人民。

"余有一种热望，即一切歌声，均与中国歌声谐和。并希望将来世界万民，统谐其歌调于神圣之弦管，同作神圣生命之高歌，同作庆颂人类友爱之佳曲。"

此青年艺术家之程砚秋之谈话也，话时其细长之眼，在弯长清秀眉毛之下，闪闪有光，表示其已走入希望之途径，正在趋向更新更光明之成功之意。

中国歌曲艺术

里昂中法大学，昨晚宴请程砚秋先生，举行一招待会。会中许多中国青年男女，包围其祖国之人格伟大之歌者，会中充满一种热烈之赞美，与热烈之敬意。

而程君毫无寻常伶人之习气，以一种高贵而不可模拟之吸力，应热心青年男女之请求，即在其本国青年搜求一种乐器名胡琴者为伴乐歌，以圆润之歌喉，圆润之心情，作尖锐洪亮而又不用其谈话之音声歌唱。

中国歌唱需要歌喉熟练。程君唱来，在吾人闻之，时而作急促之歌，时而作舒缓之调，为吾人向所未闻之声音。

此锐敏之歌声，在吾欧洲人初次闻之，未甚了解，第觉其可听，而在中国之知音者聆之，则不禁心旷神怡矣。

此外，程君游欧最大目的之一，不只将来改良中国旧剧，且拟考察欧洲乐器之根源，与国际音乐音符。

程君明日即赴柏林考察德国戏剧，返法后，将在国立巴黎歌剧院作实习云。

于法国日内瓦大剧院观
莫里哀之《悭吝人》和《强迫婚姻》
两剧时在戏单上的批语

(1932 年 9 月 30 日)

　　1932 年 9 月 30 日，程砚秋于法国巴黎日内瓦大剧院（GRAND THEATRE DE GENÈVE Comédie Francaise）观莫里哀之《悭吝人》和《强迫婚姻》两剧时在戏单上所写观感及中文评注：昨晚之剧为国联组织，如前在北平为国联代表特演《荒山泪》性质相似，乃一庄严盛会也。昨虽名剧，但远不如《荒山泪》之意义。

　　昨晚观法名剧家两剧，今不及作书，字表亦少，注此以补充之。Molière 生于 1622 年，数百年前之名剧家。今多演其剧本，学校以其剧本为课本。

自柏林致本所同人书

(1932 年 8 月 20 日)

同人公鉴：

自从五月十日，同赵曾隆君离开巴黎，往游柏林，已经三个多月了，光阴真好快呀！许久没有通信，很是抱歉。

初到柏林第二天，培开尔先生，亲来招待。培君系前普鲁士教育部长兼艺术部长，现充柏林大学教授，去年国联来华考察教育团中之一人。曾在中和园听过我演《荒山泪》，承蒙他谬认为是个有价值的悲剧。到柏林后由他介绍国家剧院总经理提金先生，此公也极诚恳，特定招待程序；派其大剧院的音乐指挥，引导我们参观各处音乐戏曲院，还承他详细解释，真是可感！

柏林音乐大学，是普鲁士国家成立的，规模极其宏大。校长亲自领导参观，并进教室旁听。教授都取的单人教法，各个学生课程时间表都不同。教授们教法也好，循循善诱，不像我们从前那种待遇。见有一位教授，真卖气力，大唱特唱，先由一学生唱，后经教授校正，唱来唱去，总是这一句，候这句成功后，再往下唱第二句，教授不肯马马虎虎的教，学生是规规矩矩的听，所以成就的人才特别多。学生不分性别，年龄大约二十至三十之间。我国只有学生一人，就是王光祈先生。日本人可就多了，都是由他们政府学校派来，专同一二人学习的。陈列室内，中国乐器各色齐备，最古的乐器都有，自己想想真是惭愧！对于各国各种乐器乐谱，搜罗完备，陈列整齐，真美观得很！我们不知何年何月，才能办到这样地步！唉！只好梦想吧！

各处参观一遍，才知道是戏曲音乐，合并一处，不单是音乐学校。我们所办的戏曲音乐院，就像这类组织；不注重音乐，是不合适的，要请各位注意才好！

此位校长，就是一位有名的音乐家，外表质朴，好像佣人；自从早晨九时起，同我们参观，直到十二时半，饿着肚皮相陪，始终没有倦容，外国人的确忠于职务，并且不肯拿学问骄人，不能不令人佩服！临行时送我许多书籍，还要我写了几句话，作个纪念。其他各剧院，也略有记载，此不过举例报告而已。

此地有一远东协会，由秘书长林德先生，开一大规模茶话会。那天到会者，有远东协会会长，德国教育部长，外交部司长，国家剧院经理，男女名角，音乐家，银行家，新闻记者，乌发电影公司经理，赴华考察实业团，及我国使馆全体人员。首由林德先生演说，把我捧得太高，真惶愧！原来外国人看戏剧家，又是一种眼

光，地位是很高的。想到国内情形，那又不必说了！来宾内有奏钢琴的，有歌唱的。主人要求我唱，此时没有音乐相随，也只好唱几句《荒山泪》。未唱之前，主人把《荒山泪》的内容，当众声明，说是一出非战讲和平的剧，大家就鼓掌欢迎。唱过之后，大家高兴极了，纷纷要求再唱，情不好却，只得又唱骂人的《骂殿》几句。于是有许多歌唱家，又向前重新与我握手，好像佩服似的；我心中好笑！那天的唱功，好比我国街道上叫卖货物的声音！

上月，国家剧院演一最新作品非战剧，是普法战争前线一小兵的著作，描写战壕生活很是深刻。灯光布景的配置，与后台的炮声相和，非常凄惨动人。形容上级官和军需官的怯战，也很入木三分。再则描写新兵和旧兵的冲突；因为新兵是不顾利害的，而被伤的旧兵只说弟兄都死完了一语，将两方心理，都用对白表示出来。最后说我们为什么打仗呢？剧的意义更显明了。后来又听见开到前线命令，大家都装着睡。有两个兵士谈话，那年轻的说：“你有妻儿，已经享受过家庭之乐了，死也不冤；我才冤呢！”末一幕，听到最后命令，新兵已死完，而休息的旧兵又叫开到前线，那种欲哭无泪的神情，只用一种暗淡的灯光，就把他烘托得凄心动魄！使我联想到我们的《春闺梦》之类，也应当有这种力量，才不会小巫见大巫；那么，要如何应用科学，各位想能有个计划。欧洲人经过大战之后，痛定思痛而嚷着和平，是不错的；像我们这样国难临头，这类剧本，似乎可以慢慢地编制，但民族斗争的最后目的还是世界和平呀。

大名鼎鼎的剧场监督，来因赫特先生，我在宋春舫先生论剧书中，早已看见他那种伟大革新的精神和魄力，早已仰慕极了！果然今已会面，并承他请我看戏，并且领导参观后台，的确与众不同！后台系一转台，完全圆形，设备很是特别，可惜我德语不好，不能够详细请教，打算日后慢慢地再来考察。看他导演话剧，的确认真极了，一丝不苟。他说排戏总得三星期以上，方能出演；不像我们排戏，马马虎虎排一两次，可以胡乱招座，也就完了。那演员绝对的严格服从，真是可敬而又可怕得很！享名真是不容易啊！

此外参观乌发电影公司，规模极大，我也不能用言语形容。正遇着许多明星，在那里拍电影，非常活泼。那导演者，又非常的严肃。看见一位有名的明星，翻来覆去说一句话，做一个姿势，用去三十分钟，才能及格。若像我国，好角儿的脾气，早已发作了！承他们特别设茶点，介绍不少明星，有好几位是在银幕上，早已瞻仰丰采的了，真有趣！

次之是参观无线电台，承他经理指示一切，很是详尽。原来德国无线电台成立，不过十年左右，他的进步，真是惊人！最初听户，不过数千家，现在家家有一收音机，甚至一家三四个的。德在世界上，算是无线电最发达之国。其次为苏俄。但是苏俄，是政府以半官式的方法要民众装听的。英法更次之。无线电传播，

大约可分数种：一、音乐；二、戏曲；三、讲演；四、新闻；五、天文；六、文学；七、商业。以音乐戏曲为大部分。所有世界有名的音乐家，戏曲家，都时时在内奏演，却有极大报酬，参加者日日增多；这是我们戏曲音乐院，应当注意的事。

这不过择有关系者，报告一二。我初意到柏林，只预备考察一二个星期；到此地后感想很好，就变计想多住些日子。请胡天石先生替我另赁一房子，房东是一厂主，夫妇两人，还有一仆，主人很好，房子也很幽静，比法国公寓是大不相同，而且很经济。赵君曾隆早已回巴黎任肥料工厂事去了，现在只我孤家寡人一个。到此地应酬也少了许多。又请了一位教习，合念法文兼德文，无非是想学些德国普通话。这位教习，教法很好，有时如同作戏一般，很觉新奇有趣。

德国人以国际上的关系，对中国人感情很好，他们对于中国文化尤其重视。前天培开尔先生在柏林大学讲演，关于中国文化问题，他说各个国家，都有相当文化立场，尤其是中国有数千年文化，值得注意，若不去提倡整理，将来是很危险的。并说自己要紧，不要专研究外国的文学。这些话真有道理。话说回来，比较德法两国剧院情形，德不及法的宏丽壮观，法不如德的设备完美。看德人表演，和他的音乐悲壮，好似我国《水浒传》表演作法，可以代表德国的民族精神。我打算往下还要再住几个月。

话说多了，一切情形，再报告罢。敬祝健康！

<div align="right">

1932 年 8 月 20 日，于柏林

（原载《剧学月刊》，1932 年第 1 卷第 12 期）

</div>

巴黎剧院之一瞥

(1934 年 7 月)

第一章

巴黎有国立剧院四座：为歌剧院（L' Opéra），为喜歌剧院（L' Opéra Comique），为高亭剧院（La Comédie Française et L' Odéon），及一国立戏曲音乐院（Conservatoire de Déclamation et de Musique）。

其次要剧场散布于该城者有：极乐剧场（La Comédie de Chamos），仙境剧场（Elysées），小城剧场（Le Chatelet），杂耍剧场（Les Variétés），萨拉布纳剧场（Sarah Bernhardt），艺术剧场（Le Theatre des Arts），通路剧场（L' Avenue），天宫剧场（Le Stuiodes Champs Elysées），绘室剧场（L' Atelier），谋歌德剧场（Magardor），吹雅昂诗剧场（Trianon Lyrique），武术剧场（Le Gymnase），马德兰剧场（Le Theatre de la Madleine），孟特巴纳斯剧场（Mont Parnasse），及圣马丹剧场（La Porte Saint-Martin）。戏场之种类不一，故其所收之价值亦异。

其不关重要之戏场有游戏场（Les Casinos），及音乐室（Music Hall），如巴黎游戏场（Casino de Paris），福里百芝剧场（Les Folies Bergéres）及古蒙皇宫（Goumont Palace）等。此类剧场与戏剧稍有关系，且为特别对于此种剧场感有兴趣之观众所常到之地。

第二章

（一）歌剧院（L' Académie Nationale de Musique et de Dance）接近大道，位于巴黎要路之中心。其门面雄伟，惹人注目令人起敬，且歌剧院路（L' Avenue de L' Opéra）可以通至王宫（Palais Royal）。此建筑物为许多银行及商店所围绕与交易所亦不远。马德林教堂（L' Eglise de la Madeleine）及上高德路皆为近邻。

此大建筑物为 1875 年所造。一边有带栏杆之甬路，直达台前，有一圆形之宝盖，其下则为昔日皇帝光临剧场之座位。对面楼下有广大之棚栅，为车马来去方便所设备。入门楼前之阶梯，皆铺以大理石，饰以雕刻石像，即为步入戏场之道。此地广阔为 20 码又 59，深度达 25 码又 65，高度为 20 码。共有座位 2150。

其一切装饰为伯珠艺术家（Paul Baudry）所计划。舞台甚为广大，高度为 15 码又 10，宽度为 52 码又 90。执役之机械师及电机师为八十人。二百余人为乐手。剧场内之观客游散所（Le Foyer du Public），为一极美丽之大厅，并有一可爱之炉台。剧场设有特别跳舞学校，并不收费。此外为伶人设备有可容五百人之化装室，并有其他为跳舞家及歌唱家之特殊设备焉。跳舞班有一教室，为一雄伟之大堂，其中之跳舞教育非他处可与比拟。

歌剧院（L'Académie Nationale de la Musique et de Dance）之演员，皆国立戏曲研究院（Conservatoire de la Musique et de la declamation）有相当成绩之演员，但必要时，亦可雇用其他本校演员加入。

法国歌剧常分为歌唱，舞蹈，动作，乐器及声乐。除舞蹈外，其他不同之有地位的歌舞剧亦颇重视。法国歌剧院之维持都有赖于法国名人之长期定座，其座位皆记其名姓。因此要人之惠临，益增加演剧之声望。

（二）喜歌剧院（Le Theatre Nationale de l'opéra Comique）位于巴黎大道之边界。因其地为一不规则之角落，故其门面甚小。不为一般人所注意之路则为布鲁居路（La Place Boieldieu），此处之演员曾为皇室表演，故甚愿称之为皇室之戏剧演员（Comédien du Roi），而不喜人称之为大道之演员（Comédiens des Boulvards）。

此剧场性质之伟大不下于歌剧院（L'Académie Nationale de Musique et de Dance）。但建筑于此等狭小之地，殊为可惜。此楼于 1887 年起火后又于 1898 年重建。观场因地窄关系，仅有座位不及一千。舞台之深度太浅，以致布景装置不能充分发挥其技术。故演员几不能从背景后走过，并且在表演上永远感觉困难。

近二十年来，有人称之为 Favart（法瓦尔剧院），因其掌新诗歌剧之牛耳，在法国音乐界颇有地位。

（三）喜歌剧场（La Comédie française），即昔日莫利哀之剧场。位于瑞士留路（Richelieu）近王宫（Palais Royal）之一角，与路福尔路（Place des Louvre）颇近，系三十年前所改建者。门面颇简单且无花样。可容 1500 座。灯光全为新近所添置与舞台成水平。其他则在上部成一方形，可以变红白黄等色以适合于剧场之需要。舞台面甚小。起初建造纯为话剧而用。如新式之歌剧需要乐队及乐手者，则惟有退处于近舞台之走道上。此剧场保有四百余幅布景，为普通小剧场所不可得者。

过道入口之装饰有半身石像等甚多。皆为已往之悲剧演员及剧作家如莫利哀（Moliére），高耐（Cor neille），罗辛（Racine），蒙内（Mounet），吕来（Lully），亚利山大居马（Alexandre Dumas），大乐玛（Talma），哇什（Rachet），米斯（Alfred de Musset），佛尔德（Voltaire），卢骚（Roasseau），昂德什尼卫（André Chénier），

密尔波（Actave Mirbeau），萨都（Sardou），玛瑞乌（Marivaux），加斯密德乐威娜（Casimir Delavigne），布鲁色克（Balzac），布马瑞（Beaumarchais），乐都（Zeles Saudeau）等。

从后台可以看到莫利哀之半身像。围绕之者有大乐玛（Talma），及蒙内（Mounet），吕来（Lully），另一像为蛙什（Rachet）。至其他一半身石像则为大雕刻家罗丹所造。

喜歌剧场（Le Theatre Nationale de la Comédie Francaise）曾演并现在尚演古典喜剧。此剧院所演之喜剧，亦正能名副其实也。

（四）高亭剧场（Le Theatre Nationale de l'Odéon）为1778年所建，与卢森堡皇宫（Palais des Luxembourg）甚近，其地即现今之参议院。此剧院能容1913人，为巴黎最大之剧院。此剧院初名法国剧院，后于1799年改名国家剧院。在1799年又改名高亭剧院。亚伯勒先生（M. Paul Abram）现为该院总理，极尽经营及改善之工作。曾于1930年自6月停演至11月为修改工作时期，因此高亭剧院遂为最新式剧院，与毕加利剧场（Pugallé）皆以最新机械著名。

此剧场之改建成为最新最舒适之剧场，一切方法皆利用电机。顶高四码，故幕可以容入而不必卷起。有大地下室一，专为装放布景而设。有高10码之起重机，为挪移布景之用，一切均按剧情变换布景。有背景一，高17码，成半圆形。有放射灯74盏，以变剧场之情景，并能使其光线加增或减少。

观场共有1100座位。本场剧团约六十余人，协助安置布景者有十五人。全场皆为铁筋洋灰所作。

观客游散场颇多名画。为配角设备之周到，此剧场可为第一。职员化装处皆有冷热水管。地下室为机匠工作所在，亦有衣架及面盆之安置。舞台高18码，可以代表七层或八层楼房。乐队之地位，随需要而设置于台下。纯用机械方法以协助剧情，为此剧场之特点。

（五）绘室剧场（Le Theatre de l'Atelier）之经理为屈林先生（M. Charles Dullin）。蒙特巴纳斯剧场（Le Theatre Mont Parr nasse）之经理为巴待先生（M.Gaston Baty）。天宫剧场（La Comédie des Champs Elysées）之经理为路易入维他先生（M. Louis Jouvet）。通路剧场（Le Theatre de l'Avenue）之经理为皮朵哀夫先生和他的妻子（Mme. et M. Pitcëff）。据云此剧场为新剧场之前军，其特异之点，则以动作艺术自成为一派。戏剧实验室之指导者则为拉瓦夫人（Madame Lara）。伊为昔日资格很深之喜剧女演员，但此处之观众似有一定之限制，非普通人所能领略者也。

自大战以后，欧洲戏场有一趋势，则为新兴剧场运动是也。今日世界之剧场业已商业化，但所谓剧场前军则发其惊号，终日思欲给观众以新法表演。德国剧

场尚未能满于现在之期望。法国剧场之新法演员虽少，但足以代表新派之领袖，而其活动之力与日俱增。此种新法演员，似受中国剧场之影响。其一切之表情方式，又似复兴希腊之悲剧。由其中数角色观之，法国及中国剧场，实为世界最佳之剧场也。

（六）国立戏曲研究院（Le Conservatoire de la Musique et de la Declamation），为法国革命时（1789）所议决。于 1711 年始建于谋德瑞街 16 号（16, rue de Madrid）。昔为一天主教中学之故址。于 1905 年为政府收回。柏森尼音乐厅（Salle des Concerts de Faubourg Poissoniére），为昔时之戏曲研究所。幸曾保存，因其处之回音至佳。巴黎之好音乐厅不多，设有不幸此处被灾，则将太可惜矣。

戏曲音乐研究院之全体教员，现时有九十余位之多。有一音乐史讲座，有一戏剧文艺史讲座，1871 年声乐即与器乐分离。1875 年加入提琴科二班，及钢琴伴奏科一班。1878 年加入高音科一班。又于 1894 年加入歌剧。现今该院有竖琴一班，有中提琴一班，有指挥科一班，乐器配置学一班，唱歌一班，对位学二班，跳舞一班，打乐一班，话剧一班，抒情诗剧二班，普通戏剧一班。

由该院出身而仍服务于该院者，则有马塞纳（Massenet），得利皮（Léo Deliber），奇荣（E. Guirand），虎布蛙（Th. Dubois），福瑞（Gabriel Fauré），魏杜尔（Ch. M. Widor）。于 1872 年，福兰克（Cesar Frank）为管风琴教师。于 1912 年，英得（Vincent d' Indy）为乐队班教师。

该院并不收费，入校之方法为考试。共有唱歌七班，作曲六班，钢琴九班，提琴六班，中提琴二班，竖琴二班，其他则每一种乐器有一班。毕业年限为三年至五年。学生约有六百余人。其额数之增减，亦视课程之需要而定。

该院院长为罗保先生（M. Henri Raband）。秘书为商德瓦尼先生（M. Chantavoine）。

于冬季，常演奏交响乐于歌握音乐厅（La Salle Gaveau），吹歌的儒音乐厅（Le Trocadéro），伊哑及披罗宜音乐厅（Les Salles Erard et Pleye）等。

第三章

兹将个人在巴黎所观之剧记之如下：

（1）表演于歌剧院者：

（a）唐胡塞（Tannhausser）三幕歌剧，四景，为瓦葛耐所作（译为虐台先生 M. Oh. Nuiter）。

（b）金蛋壳（Le Coq d' or）三幕歌剧，俄语。作曲者为克萨克乌（Rimsky-Korsakow）。

（c）基斯里（Giselle）为两幕之乐舞剧，作者为圣卓芝（St. George）、郭提（Theophile Gautier）及可雅来（Coraly）。作曲为阿德非亚当（Adolphe Adam）。

（d）基连退耳（Guillaume Tell）为荣（Yong）及比斯（Bis）之四幕剧。作曲为罗丝尼（Rossini）。

（e）鞋匠（Marouf, Savetier du Caire）为五幕乐剧，取材于夜话（Contes de "Mille et une nuits"），为马尔珠博士（J. C. Mardrus）所翻译，作诗者为尼泊太（Luccen Népoty），音乐为罗班（M. Henri Rabond）所作。

以上诸剧，皆为路易儒石（M. Louis Rouché）所导演。

（2）表演于喜歌剧院（Le Theatre de l' Opéra Comique）者：加耳民（Carmen）四幕喜歌剧。取材于米里妹新闻（La Nouvelle de P. Mérimée），为梅海克及里乐衡（H. Meilhac et L. Halévy）所作。作曲为毕塞他（George Bizet）。为马松先生（M. Louis Masson）所导演。

（3）表演于喜歌剧场（Le Theatre Nationale de la Comédie Française）者：

（a）未完成的交响乐（La Symphonie inachevée）一幕散文剧，作者为加尼尔（M. Georges−Louis Garnier）。

（b）弥桑楚服（Le Misanthrope）。

（c）泪偶（Marion de Larme）五幕诗剧，为萧谔所作。

以上诸剧之导演者法布尔（M. Emile Fabre）。

（4）表演于高亭剧场（Le Theatre de l' Odéon）者，导演为亚伯勒母（Paul Abram）：

（a）勒里先（L' Arlesinne）四幕剧五景，为唐德他（Alphonse Daudet）所作，制曲为毕斯德（George Bizet）。

（b）丽耳王（Le Roi Lear）为沙士比亚之剧，共十二景，为米瑞（M. Ch. Meré）所计划。作曲为戛斗（M. André Cadou）。

（5）于小城剧场（Le Chatelet）所观剧如下，导演为乐哈瞒先生（Maurice Lehmann）：

尼纳瑞隆（Nina Rosa）小歌剧共有十二景，为哈布施（O. Harboch）及凯斯（I. Caesar）所作。音乐为杨柏尔（Romberg）。

（6）于通路剧场（Le Theatre de l' Avenue）所观之剧，为皮朵哀夫（Pitoëff）剧团所演之玩偶家庭（Maison de Poupée）三幕话剧，易卜生所作。翻译者为蒲鲁塞尔（M. Prozor），导演及布置为皮朵哀夫（Pitoëff）。

（7）于绘屋剧场（Le Theatre de l' Atelier）所观之剧如下：

（a）悭吝人（L' Avare）为莫利哀之五幕剧。

（b）诈骗者（Les Tricheurs）为巴宾（Stéve Passeur）之三幕剧。

（c）克里拉（Corilla）为南娃（Gerard de Nerval）之独幕剧。

以上三剧，为屈林（M. Ch. Dullin）所导演。

（8）于孟特巴纳斯（Le Theatre de Mont Parnasse）所观之剧，为巴待（Gaston Baty）主持之剧团所表演。

（a）岐路（Bifur）为西门纲提龙（Simon Gantillon）所作三幕剧，导演及布景为巴提（Gaston Baty）。

（b）旅舍（Chambre d'Hotel）为罗什（Pierre Rocher）所作。维楚（M. Vitray）所导演。

（9）于戏剧实验室（Le Theatre Privé）所观剧，为未来派经理拉瓦夫人（Madame Lara）及前著名戏剧女演员所主持者。

贺德森之金字塔（La Pyramide d'Hortsen）为米罗皮耳（François Millepierres）所作室内剧之话剧试演。

（10）于福利百芝戏场（Folies Bergéres）及其一类剧场所观三杂耍，为巴黎之光（Paris qui brille）两幕剧，共四十五景。

古蒙皇宫（Goumont Palace），为（La Mine de W. Pabst, et Intermedes）跳舞等杂耍。

（11）于萨拉纳布剧场（Sarah Berhnardt）观剧，为浮士德之永劫（La Damnation de Faust），为百里欧资（Hector Berlioz）所作。导演者为波雷（M. Gaston Poulet），并有圣芝维（Saint Gervais）之合唱队，乐手约二百余人。

第四章

晋谒驰名世界之艺术家，演员，诗人，财政家，科学家，及社会学家如下：

赖鲁雅先生（M. Louis Laloy）为法国国立戏曲音乐院之秘书。

里法尔先生（M-Serge Lifar）歌剧舞者。

步时先生（M. Bech）为喜剧院之秘书。

费贝尔（M. Fabre）为喜剧院之经理。

亚伯勒母先生（M. Paul Abram）为高亭剧院（Le Theatre Nationale de L'Odéon）之经理。

屈林先生（M. Charles Dullin）为绘室剧院（Le Theatre de l'Atelier）之经理。

皮朵哀夫先生及其夫人（Mme. et M. Pitoëff）为通路剧场（Le Theatre de l'Avenue）之经理。屈林先生（M. Dullin）及皮朵哀夫太太（Mme. Pitoëff）均认我为最有盼望之演员，识我引以为幸。闻听之下，颇自惭学识不足也。

巴待先生（M. Gaston Baty）为孟特巴纳斯剧场（Le Theatre Mont Par-nasse）

之经理。

常特瓦尼（M. Lean Chantavaine）为戏曲研究院（Conservatoire Nationale de Declamation et de Musique）之秘书。

拉瓦夫人（Mme. Lara）为戏曲实验所（Le Theatre Privé）之导演。

映葛拉（M. Boissy d' Anglas）为《文艺月刊》之主笔。

班乐卫先生（M. Painlevé）。

白兹罗先生及太太（Mme. et M. Berthelot）为外交界之名人。

穆德议员（Député Moutet）。

儒威耐夫人（Mdame de Jouvenel）。

圣伯多禄先生（M. St. Pierre）为东方汇理银行总理。

朋内先生（M. Bonnet）为文化合作会会长。

郎之万先生（M. Langevin）为物理化学教授。

福瑞博士（Docteur Elie Faure）。

大教学家佛禄特耳（M. de Volterre）。

卢列先生（M. Henrei Rollet）为名誉推事及国际保婴会会长。

财政家可汗先生（M. Albert Kahn）。

国际游览会会长德伟夫人（Mme. David）。

穆良先生（M. Georges Soulié de Morant）为中国学研究者。

第五章

于法国所收集之文件，书籍，册页，图片等关于戏曲者列表如下。

（1）法国五十年音乐史二集（自 1874 至 1925 年）为瑞河兴斯凯先生（L. Rohozinski）所主编。

卷一为歌剧　喜歌剧　小歌剧　交响乐

副编辑有 Louis Laloy, Henry Malherbe, Jacques Brindejont Offen-bach et Emile Vuillermoz 等人。

卷二为主调　室乐及钢琴　宗教乐　教育　小曲及俗乐　乐队指挥　音律 音乐家小像及奖章。

副编辑有 Pierre Hermant, Charles Koechlin, André Coeuroy, René Dumesnil Raymond Charpendier, Georges Chepfer, Henry Pruniéres 等人。出版者为法国图书馆，价为一百九十八佛郎。

（2）莫利哀全集共三卷，价为二十七佛郎。为葛拉兄弟书店（Librairie Garnier Frére）所出版，并有服尔德作之莫利哀年谱。目录详该书。

（3）莫利哀著名及不著名剧一册。

（4）著名歌剧及不著名歌剧一册。

（5）法国喜剧一册。

（6）丽尔王（La Tragedie des Roi Lear）一册。

（7）歌剧唐胡塞（Tannhauser）一册。

（8）基连退耳（Guillaume Tell）一册。

（9）勒里先（L'Arlesienne）一册。

（10）布景术（Du Decor）一册。

（11）舞台光一册。

（12）戏剧杂志十二卷。

（13）于路服尔（Louvre）博物馆所购：

（a）莫利哀像一张。

（b）提琴家柏戛尼（Paginini）像一张。

（c）制曲家吕来（Lulli）像一张。

（d）制曲家百里欧资（Hector Berlioz）像一张。

（e）莫利哀剧像一张。

（f）著名歌者日鲁耶图（Jelyotte）像一张。

（g）著名歌者露斯（Maire Rose）像一张。

（h）战争跳舞图。

（i）爱情跳舞图。

（j）乡间跳舞图。

（k）酒神跳舞图。

（l）著名歌者法乐宫（Cornelia Falcon）之像。

（m）瓦葛耐像。

（n）马斯尼（Massenet）幼年像。

（o）歌者唐必瑞尼（Tamburini）像。

（p）焚后剧院之残影（1781）一张。

（q）制曲家露斯尼到法国之历史。

（r）殊贝尔尼在法国之历史。

（s）贝多芬在法国之历史。

（t）古舞谱（1778）。

（u）戏曲图画馆节略。

（v）十七、十八世纪舞台装饰及剧场建筑目录一册。

关于法国戏曲音乐院之一切文件，于 1932 年送回中国时，并带有五十余路

服尔（Louvre）博物院之图片，及 1878 年 6 月 11 夜会之艺术教育部长小册，与葛莱文（Grévin）博物院之目录，又艺术家协会之出版物等十四本。

<div style="text-align: right">（原载《剧学月刊》，1934 年 7 月第 3 卷第 7 期）</div>

自欧洲返国途中
在康德卢梭号邮船上的谈话

（1933 年 3 月 10 日至 4 月 3 日）

这次匆匆忙忙回到国内，本来没有预备作什么谈话或演讲。我本不曾想在这个时候回来，忽然间就回来，所以可以说是无话可说，但既经××先生一定要我谈话或演讲，我不能不勉强说一说。但这毫无预备毫无价值的话，实在值不得发表，这是我首先要声明的。

我去年一月，就郎之万先生回欧洲之便，同伴作一次旅行，一面因为郎先生看了我的和平主义戏曲，劝我西游，一面也因为我常常有到西方考察戏曲的希望。所以我鼓起一时的勇气，竟作了游欧的旅行。当初我不过预备以半年作欧洲几国的旅行与参考，不料我到了西伯利亚，在火车里已感觉哑旅行的无意义，愈承郎先生在车里教我法文，我愈觉不通西文的惭愧，感到半年计划之不足。到了欧洲，一天一天地更增加这个感觉，所以我就逐渐把半年考察计划变为一年两年三年的留学计划了。

不幸，我的留学计划又受了时局的影响与挫折。战事扩大，平津动摇，不能不回国省视。匆忙离欧，不但考察戏曲说不上告一段落，就是连普通旅行游览的计划也相去甚远。因为我要留学，所以我不忙于参观各国，连最普通必要看的英国，都没有到过，要说"考察戏曲"，连士克司比（按：莎士比亚）的故乡都不去一看，更说不过去了。我本来想保留英国作一长期的居住，一面温习语言，一面考察戏剧，并一面研究社会与戏曲界合作互助的组织。因为我在欧洲很感觉互助合作组织的重要，尤其是戏剧界合作运动，更为切要。所以很想到合作组织最早发达的英国细看几时，谁想希望较高但连最低限度的结果都不曾达到。虽然如此，但是我重游欧洲与环游世界的希望固不曾打断，并且恐怕与时俱进，总盼望要达到我留学的目的。在我不粗通一两国语言，不稍作一点基本研究之前，我本不想作何等发表，但时事不许可我不回国，××先生又不许可我不发一言，所以我只好就我十五个月的旅行，简单的说一说罢。

我于民国廿一年（1932）一月十三日由北平东车站启程赴欧洲，本年四月三日乘意大利船回到上海。去时，车路是半个月，回来的海路是三个半星期。去时，在天津、大连、哈尔滨、莫斯科等处，各有一日半日的停留，归途在伯兰第希、堡尔塞、苏伊士运河、孟买、克伦波、新加坡、香港等处，各有一半日或极短时

间的停泊。除感谢途中朋友的招待，完成旅行的手续与普通游览之外，殊少可作谈话与资料。偶然有之，另见他段，暂不赘述。至于在欧洲旅行，如由法而德而瑞士而意大利，往返几次，在旅途中也有一星期以上，合计前后长期短期的旅途中，共有一个半月的光景。在欧居住共有一年零一个半月，这十几个月的期间，大约在法国五个多月，在德国五个多月，在瑞士两个多月，在意大利两个星期。这可以说是十五个月内一个简单的概述。

关于与欧洲戏曲界作第一次的接触，是在莫斯科那里，因参观一个改良的剧院，见到俄国一位著名的戏曲家。他极注意中国的戏曲及写意派的价值，也很表同情于国剧，他并欢迎我在俄多留几时。我自己的意思与郎先生的意见，也均以为应在俄参考参考。惟因旅途的便利，此行已来不及，只好另作一次了。

在欧洲最久的时间，即是法德两国，与他们戏曲界的接触也很多，如参观巴黎、柏林的戏曲音乐院，参观他们的国立诸大剧院、省市剧院与各家的表演，及长时的谈话，此等经过较长，一时反难详述，只好留待专篇的记载。

最后一次在欧洲与戏曲音乐界的接触，就是意大利的米兰与罗马。米兰戏曲音乐院名震于世。去岁即拟参观，因暑假未果，临行之前，始能见之。罗马国际电影教育学院的参观，更有一种关系。

以上所说的，都是欧洲戏曲音乐在艺术方面教育方面的机构与人物，我固然很注意，但也不专在此两点，而关于戏剧界的社会组织也同时注意，或者可以说是尤为注意互助合作组织的详备。自是一般的问题，但就戏言戏，我很希望把我调查来许多关于戏剧界互助合作组织的材料，陆续贡献出来，并很希望中国戏剧界的社会组织早一点实现，早一点成一种较有条理规模较大的实现。若就原则与历史上说，或者我们"老有所终"、"疾病相扶持"与种种公益团体——戏剧界团体也在内——比西方的社会制度还早，也未可知。但是，就近代互助合作组织而言，我很希望我们的戏曲界急起直追，学起世界同类的组织来。对于戏曲界的学术，虽然我很主张求新，但我不敢轻言仿效，至于戏剧界的组织，我说仿效的胆量，就大得多了。

我本立一志愿，在直接用西文西语研究几时之前，对于戏曲问题，不轻作论断。我现在虽提前回国，此意却是未变。这并不是我的"谦德"，也不是为"藏拙"，我实在觉得不通语文难于十分明了。在未十分明了的时候，还是要多研究少论断，论断还待将来罢！

至于说"重登舞台"与"改良演奏"的问题，在出国的十五个月的期间，中外友人多以此为问，我曾屡次简单直率地回答过，我说"如果在研究西剧未能自信之前，要重登舞台，我决不敢轻易的改头换面，当作"改良戏曲"，我宁愿明了的分作两个时期；一演旧剧的时期，二行改革的时期。这两个时期的过渡，或

者也未必能判别分明，但在今天，我决不敢自标了第二个时期，我对一般的"改良中国戏曲"与"沟通中西艺术"的观念，敢与我自身表演，同一态度，所以现在实无多少话可说，还是要留待将来了。

关于搜集戏曲音乐的材料我却已得到不少，一部分已运回，一部分还在欧洲，容我整理整理陆续介绍出来，但多是客观的参考而少主观的贡献。也没附带声明，这与前面所说的意思相同。

在欧洲与国人讨论戏曲，也是一段可记的事。二月间在巴黎承李石曾先生约与陈真如、欧阳予倩两先生谈戏曲问题。欧阳先生在南通、广州先后作研究戏曲的组织，陈先生对于提倡戏曲十二分的热心。李先生在廿余年前即在巴黎作研究戏曲的运动，欧阳先生并说起曾经自演李先生所译的两个新戏曲。我这日能参加这个谈话，是何等的有兴趣。这日谈话很长，还有两位法国戏曲著述界的名人参加。这个宴会，大家的旨趣很相符合，惟有一个关于戏曲中之人生哲学观的论点，李先生与欧阳先生讨论了一个钟头，还未能得到解决。这个问题也牵涉了我的和平戏曲在内，故不能不连带说一说。我近年的和平戏曲与李先生的和平哲学不谋而合地同入了一个潮流。李先生的互助斗争和欧阳先生的竞争抵抗精神，均能持之有故，言之成理，我只好同样的佩服，但我相信和平戏曲运动的人，亦不能不因国难而停演和平新戏本。已过的事实，总而言之，人生的矛盾，在目前恐怕还是一件无可奈何的事，但是我相信矛盾不是人生永久的现象，和平不是单方的运动，所以无须改变我和平戏曲运动的初衷，只要全人类全世界同作和平的运动，这本也是我要到欧洲与戏曲界交换意见的一点。但是也为了语言困难的一个障碍，使我这个工作也还在潜伏的时期，所以无论为艺术计、为主张计，在我须先努力学习西方的语言文字，是我此次游欧所最感觉得需要的。

在戏曲音乐以外的问题，甚多甚多，难于个个地回答，并且有许多游记，许多专书，我不必重加抄袭，只就我自身的经过再谈一二罢。

实在各种事都是不能分开的，说戏曲也牵连了他事，说他事也牵连了戏曲。一年前，国联教育考察团的郎之万先生与陪开尔先生等到北平考察，观我的和平戏曲，我遂与两位先生相识，并在法国与德国先后得到两位的指导很多。又恰好在法国尼斯举行国际新教育会，又是由他们两位任主席。新教育会中，也有戏曲音乐问题，尤其是和平问题，所以我也去参加。又如在日内瓦世界学校，也是由富于国际思想的拉士曼先生、莫瑞特夫人等主持的，因我在尼斯的和平歌又联想到我的太极舞，西人认为太极拳是一种有节奏的舞（或者是的，我不敢说准，也想作一个试验），遂邀我到世界学校教习太极拳的体育。我习太极拳虽有几年，但仍是很幼稚的，不过勉强承之，教了前部，就回国来了。方才所说参加世界教育的两事，关于我的和平歌与太极舞，均不过一时充数，没有什么关系，但是这

两个世界教育机构予我的极好的观感与极大的希望。关于太极拳在西方的可以通行，我也极为信赖，可惜我的学力不足与时间不足，我很盼望我们的高紫云先生能实行介绍此项体育到欧美去，这是我对高先生与中国体育界的建议。

我这谈话不知不觉的已经太长了，为简明起见，我简单的写出后列的四点，并加一个比方来结束罢。所说的四点如下，是谈话的一个节要：

（一）我此次在欧洲往来十五个月得的教训很多，最要之点，却是使我首先注意语言文字及幼年的教育。我时常恨我年岁太大，补习太迟了。

（二）我此次出国年余，时间既少，贡献更感不足，但求勉图补救，继续进行。

（三）对我国戏曲界的贡献是早作互助合作的社会组织，这也是戏曲界革新的运动的一个建议。但我对于艺术的改良的意见，现在还暂请保留。

（四）我收集的材料，容我陆续贡献出来，有何别的意见或在彼时再补充罢。

所说的比方也列后，是谈话的一个结论。我这段比方，就是把我过去、现在、未来比作两个房舍的布置。我三十岁未出国以前是一个旧式房舍，我的出国原是想要稍稍改良这个旧房，既出国，这稍稍改良的六个月计划，太不彻底。所以想要加工做一番较为彻底的布置，这一改变计划，于是弄到不彻底计划与较为彻底的计划均未完成，现在只好还是一面仍旧用着我这旧式的房舍，一面想方法逐渐完成我的较为彻底的计划便了。至于究竟用如何的方法，勉求贯彻我的新计划，请到相当的时候，再报告关心的诸位罢。现在实在是惭愧，久劳诸位的希望，竟无新奇的话可说，更无新奇的设备可以欢迎诸位，只好请加原谅罢！但是我稍可自慰的一点，就是都是说的老实话，不敢"自欺欺人"，这或者也就是诸位肯原谅我的一点！

（按：这是写于印有PFo "Conte Rosso" LLLYD TRIESTINO 邮船专用信笺之上标有"谈话"的手稿，共14页）

44

赴欧考察返国抵北平火车站时
接受记者访问之谈话

（1933 年 4 月 7 日）

　　余以去岁 1 月 13 日由北平启程，系与法国物理学家郎之万及法国国家剧院秘书长那罗瓦同行，由大连循西伯利亚赴法。在法住四个月，在德国住七个月，其余时间，多在各处旅行，但未到英国。返国时，系与李石曾先生同乘意大利康德卢梭号轮船，于本月 3 日到沪，5 日晨由沪乘车北上。

　　此次到德法诸国，均系过学生生活，常与中国留学生同住，一切日常起居，亦完全与学生相同。中国留学生有自行烹饪之组织，予亦曾加入，觉此中颇有乐趣。至于此行用费，共计二万元。

　　余在德法，均未公演戏剧，因既无配角，亦未携带行头故此。虽各戏院曾来相邀，但以余未准备公演，故均婉言谢绝。仅去年 7 月国际新教育会议开幕时，照例在每一国代表演说之前，须演奏国歌，我国代表演说前，即由余清唱《荒山泪》一段，既无胡琴，又乏鼓板，干唱一曲，为余生平所未有之为也。除此以外，即终未歌唱。

　　余在欧曾参观许多新剧院，有种种地方，可以效法，但余以语言文字关系，不能十分明了，不过亦尝详细研究我国之舞台设备、布影砌末，以及演戏时间过程等等，均有改良必要，且戏词、戏情，亦须改善。不久将与戏界前辈及教育界共同商议改革之法。

　　余出国已一年又两个月，原有戏班，现已星散，若重新组织，非两三个月时间不可。当此国势危殆，抗日紧张之际，前线军士，极为辛苦，余将来必为卫国健儿演唱义务戏，筹款慰劳。

（原载《世界晚报》，1933 年 4 月 7、8 日）

《世界日报》记者柱宇
访问程砚秋纪实

<center>（1933 年 4 月 8 日）</center>

记者问（以下简称"记"）：程君赴欧之行程，大致如何？

程砚秋答（以下简称"程"）：本人于去年 1 月 13 日，由平起程，与法人物理学家郎之万、法国国家戏院秘书长那罗瓦在大连乘火车，沿南满路及西伯利亚铁道赴莫斯科，再转车过柏林，而抵巴黎。在巴黎旅居三月余，又转赴柏林，旅居约六个月，并至意大利、瑞士，各处漫游，唯未至英国。此次返国，系与李石曾先生由意大利乘康德卢梭号轮，于本月 3 日到沪。休息二日，即由沪乘平浦车北上。计自出国之日起，至回国之日止，其中经历一年又两个月余。顽躯无恙，差堪告慰平中父老兄弟耳。

记：程君此行赴欧，目的若何？

程：本人此次赴欧，系私人出资出洋考察戏剧，并非官方委派，亦无任何作用，附带目的，则欲一扩眼界也。

记：程君远适异邦，与平中人士，一别年余，平人方苦思程君之艺术，休息数日后，当与平人相见于舞台上乎？

程：本人向组有戏班在平演唱，本人出国后，同班诸人，皆已散去，若重新组织，非经两三个月时间不可。而国势临危，艺术界同人及各娱乐场所，纷纷筹募捐款。本人既回国，亦当负起一分责任，拟即从速组织，务期早日成班，为抗日将士演唱义务戏。不过，其时间恐非极短时间所能竣事。

记：程君此次出游，亦曾演戏乎？

程：本人出游，既非以献技为目的，则应需配角，以及场面锣鼓，衣饰物品，皆未携带，故出国年余，迄未登台演戏。各戏院一再派人接洽，好请登台演唱，俱经婉言谢绝。唯去年 7 月，本人在法国尼斯时，适国际新教育会议开幕，向例，在每一国代表演说之前，须先唱国歌。我国代表演说以前，曾由本人唱《荒山泪》一段。本人唱戏以来，无鼓板，无胡琴，清口干唱，此为第一次，既不动听，又极累人，其苦有不堪言喻者。但事实上，只好勉为其难，实无如之何也。

记：程君此行，觉欧洲戏剧，何国为进步？

程：欧洲各国戏剧，亦自分为数派，各有特长。本人惜未至英国，不知该国戏剧状况如何，以本人足迹所至者言：意大利在戏剧界，为先进国家，其所制乐

谱，各国竞相宗法，谱入戏曲，比较言之，当是意大利为首屈一指。且意大利尚有一处戏院，为欧洲各伶集中之场所，凡欲在戏界成名者，非一至该剧院献技不可，若在该戏院能受人欢迎，此人再往各处献技，即可博得大多数人之欢迎，该人从此，即取得名伶头衔。若在意大利失败，即无成名希望。盖争利于市，争名于朝，欲取得名伶之地位，必至意大利一显身手。故意大利在戏剧界，等于一国之京城，等于前清时代之翰林苑。

记：意大利之文字语言亦为独立的，意大利之戏剧，在欧洲各国，俱适用乎？欧洲各国之伶人，所演戏剧，意大利人，皆能了解乎？

程：欧洲各国，文字语言，虽不能统一，但其戏剧精神，则为统一的。盖欧洲歌剧，皆有乐谱。一个乐谱之出，以意大利戏词唱来，固能抑扬中节，铿锵入妙；以其他各国之戏词唱来，亦有同样之结果。总之，伶人歌唱于台上，无论其为何国戏，听者无论懂与不懂，皆能领略其神味，原因是欧洲戏曲为一种之音乐，而音乐之旨趣，则为独立的，听者但领略其抑扬顿挫，无所谓了解与不了解。而纯粹音乐，亦常灌入留声片。其实，欧洲人听戏，完全注意于腔调音节，至于戏词，在本国人，亦往往不能了解，则意大利之戏曲，当然适用于各国。而各国之伶人，俱能献技于意大利，其戏剧精神，乃成为统一的。

记：中国戏剧，何以各自为派，无统一的希望？

程：中国戏剧，因演剧人之心理，与一般人之嗜好不同，乃显然分出若干之派别。以戏种言，已至极复杂。以一种之戏剧而言，抑且因派而异，因人而异。如老生一行，在昔有程长庚、余三胜、张二奎诸派。今日则盛传谭鑫培、汪桂芬、孙菊仙诸派，而一派之中，甲学谭，则成为甲的谭派；乙学谭，又成为乙的谭派。甲与乙，其腔调音节，又各个不同，以言统一，实无法统一。盖中国戏剧，唱者各自为腔，而无所谓谱。逐一而谱之，学者未必即肯悉心揣摩，同时，唱者本人，亦遂不便费时间，费精神，制之成谱，置于无用之地也。

记：欧洲人唱戏，与中国人唱戏，其不同之点如何？

程：不同之点，当然甚多，其根本不同者，则在嗓音之锻炼与应用。欧洲人唱戏以洪亮及声浪波动之次数最多为归宿。故欧洲人唱戏，以提琴为主要乐器。中国人唱戏，则用胡琴，提琴之妙用在颤动，胡琴之妙用在沉着。其唱戏使力，亦自异其旨趣。大抵，欧洲人唱戏以肺使力，中国人唱戏，则非提足中气不可；欧洲人唱戏，使力既在上部，则其音韵宽敞，而近于浮。中国人唱戏，使力既在小腹，则音韵较狭而濒于结实。至于欧洲人唱戏，分老幼男女之种嗓音；中国人唱戏，有生旦净末丑之不同，则中外一辙，初无二致也。

记：就嗓音言，孰优孰劣？

程：此则属于习惯不同，经验各异，未可强不同以为同也。

记：欧洲人唱戏，其化装，与中国人之化装，同异若何？

程：欧洲人唱戏之化装，在像真；中国人之化装，在写意。如饰恶人，中国化装，则用杂色脸，或粉脸，或小丑。总之，其所绘脸谱，皆为事实上所必无。究竟，观戏者皆能一望而知为恶人。犹之老生挂髯，其长逾尺；且角戴髻，高于头顶；又如执鞭则为乘马，横带垂至膝下。与人事相映证，则迥不相侔，然台下观众，咸能明了认识其为发为髻，为骑于马上，为腰系玉带，无所怀疑，亦无所障碍。至于欧洲人，饰恶人时，不过力为奸邪小人之装饰，其化装亦求与真相仿佛，并无与人事不符之处。此种化装，以人情言，自有相当之理由。不过，中国人之化装，其长处，在使观众一见而知为演戏。同时，一见该种装束，即知为艺术的表现，而起一种之美感。有此种势力，中国之戏剧，往往使人废寝忘餐，成为一种之戏迷阶级。欧洲戏剧，其价值如何，吾人不便妄下雌黄，然不能使废寝忘餐，不能使人成为戏迷，则可断言。此项意见，法国某名伶，亦曾向本人言之。彼对中国戏剧，极端致其赞美之意。

记：欧洲戏剧，亦有歌剧与话剧之分乎？

程：欧洲戏剧，有为歌剧者，则完全歌唱，无一说白。有为话剧者，又无一唱词，其中，聊以极少之音乐缀之。亦有一种之戏剧，说白与歌唱相间，说白间，忽以歌唱接下。歌唱中，又忽接数句说白，此种戏剧，则与中国戏剧之组织，大致相同矣。

记：欧洲戏剧，概为以男扮男，以女扮女乎？

程：适已言之，中国戏剧之乐趣，为写意的。既属写意，则以男扮女，以女扮男，亦未始不可。且吾国之习惯，妇女之美，以秀雅为依归，男扮女角，尚具有天然的美。女扮男角，相差亦不甚远。欧洲戏剧之旨趣，既是像真，且其女性之美，又以丰肥为原则，男扮女角，既嫌费事，女扮男角，又不可能。故欧洲戏剧，皆为以男扮男，又女扮女。不过，德国有一化装跳舞场，系各国人共同组织，为公开售票性质。其中演员，有以男扮女者，化装时使胸中隆起，若容两升米之巨乳，殊可笑也。

记：方今中国新建之戏院，皆谓仿欧美形式建筑，然则欧洲戏院，与中国之新式戏院，相差不远乎？

程：欧洲各大国之国家经济及社会经济，皆远出中国之上。故其戏院建筑，多特别富丽伟大，与中国戏院相较，实不可同日而语。法国有国家戏院四处，其后台面积较之前台为大，后台之中有缝纫处、木工处、铁工处，供临时制造衣饰的切末布景之用。通常一般之歌剧场，虽有大小之不同，平均每一戏院，亦可容三千座位。不过，有一种话剧场，特别狭小，仅容五百座。总之，中国新建戏院，谓其模仿欧美形式者，仅为一种广告作用耳。

记：欧洲戏院之布景，与中国相较，如何？

程：此更不可同日而语矣。中国旧日戏剧，全部写意，亦无布景。降至今日，逐渐加用油画电光，似为进步之戏剧。究竟，在科学程度幼稚之国家，加以社会日趋困难，营业之人，亦苦资本之不足，布景电光有时用，有时不用，有时华丽，有时简陋，又似弄巧成拙。至于欧洲各国，科学发达，国强民富，所用布景，华丽而完备，有时夹以光学化学作用，乃使观者恍如置身世外桃源，譬如乘船，则波涛汹涌，若在汪洋大海之中，又如空中表演，则有云气氤氲，蒸腾而上。凡此种种，皆为中国所无。不过，欧洲之戏院，欧洲之布景，仅在欧洲相宜，若移至中国，亦不能维持其营业耳。

（原载《世界日报》，1933 年 4 月 8、9、10 日）

周游欧陆返平之程砚秋对
各国戏剧之印象谈
——1933 年 4 月 8 日至 11 日《华北日报》记者访谈

记者：您出国一年多，所到的地方也不只一两处，请您详细谈谈。

程砚秋（以下简称"程"）：我出国到现在整整十五个月，所到的地方倒是不少；什么俄国的莫斯科，还有德、法、日内瓦、意大利、罗马、威尼斯、米兰等地。最多的时间是在德国有八个月，法国三个月，最少的是在意大利只住一天，在俄国莫斯科只停留了八九个小时，还在日内瓦住了一个半月。

记者：您在俄国仅仅八个小时的工夫，您都看到了些什么？

程：下火车后，就有俄国的戏剧家，他的名字我记不清楚了，他欢迎我去看他们的剧，观剧后，对我谈了许多话，他很对中国的旧剧表同情，他说中国舞台不讲究布景，这是很对的，因为布景最能引去观众的注视力，而演员们也可省点力，这是最容易使一个演员不长进的坏处，假如布景少些，演员在舞台上自然得尽力把剧情表演出来，演员的成功，也就很快了。又说中国戏剧注重到"写意"的这一层也是很好的。

记者：您看到俄国戏剧，它的优点在什么地方？

程：真是进步得很，舞台的设施，都合乎科学化，剧情着重在社会主义方面的多。我从俄国起身先到法国，在法国勾留三个月之久。

记者：您在法参观各剧团，所得印象，及法国剧本的倾向在哪一方面？

程：在法国三个月中，参观无数剧团，话剧歌舞都有，法国现在的话剧多注重讽刺，如政治上有什么不良的议案出现后，剧团得到消息就编成剧本上演，对于社会上什么坏的风俗都不遗余力的抨击；歌剧方面，还是演那些历史剧，没什么改革。我所得的印象，是法国剧本本身太肤浅，关于恋爱的剧本上演得太多。我在法国住三个月后就往德国去了。德国的戏剧现在是很进步的，就以电影一项来说，乌发公司的出品大有压倒好莱坞之势，足见其戏剧的进步。

记者：您对于德国戏剧的批评如何？

程：您说的德国影界的发达现状是极对的。我在七年前就注意德国的影片了。真是深刻化的艺术。我对于詹宁斯这人更是佩服得很，他的表情，在每一套片子里都是恰合身份的。记得三年前，我到哈尔滨去演戏，正是詹氏的《最后命令》一片在该埠映演，我就去看了，结果把我当天在那儿所要演的戏都耽误了，你说

可笑不可笑。我在德国停留了八个月，除了念书自修外，看的戏实在不少，所得印象极佳，谈不到批评。我以为德国的舞台布置是极科学化的，至于现代化、剧本方面，除了国家剧院还演历史剧外，其他剧院多注意如雷马克著的《西线无战事》一类非战的本事，还有那以喜剧起而以悲剧收场一类的戏剧，我更是很满意。剧团的组织法，是严密周到极了。对于演员们生活问题，则有种种维持方法，如二十岁之演员则有保险基金，三十岁之演员则有疾病扶持等办法，四十岁以后的演员因年衰不能演戏了，则预备下养老金以维持生活。导演方面则拥有一位世界著名的导演莱因哈德氏。总而言之，无论哪一方面，中国戏剧界都是应该取法的。我特地买了许多关于德法戏剧书籍，预备归国后请名人帮忙翻译出来，介绍给从事戏剧的人们作参考。

记者：您在德国看见什么剧团的名导演，剧界或影界的著名演员和剧院的主人没有？

程：是的，我曾会过世界著名导演莱因哈特，他还请我去参观他正在导演的名剧《醉汉》，还有乌发影片公司一颗灿烂的女星林哈卫女士，只可惜没有见着詹宁斯，当时他到美国去了。国家剧院院主持提金氏我也很熟悉的，他们常和我在一起谈。

记者：您从德国又到什么地方去了呢？

程：到过米兰、意大利罗马和威尼斯，但逗留的时间都是很短的。后来正值每两年举行一次的世界新教育会议年会在日内瓦举行，我被我国代表所约而得以参加了，参加的共有五十多国之多，每一国代表讲演之先，必有他本国的戏剧或音乐表演。在这里，我做了一件我生平未做过的一件事。因为在该会出席的有二位曾来到中国的郎之万和培根先生，他们在中国曾看过我演唱《荒山泪》一剧，所以当我国代表未讲演之先，他们二位就提出让我唱《荒山泪》，并且向大众把《荒山泪》的剧情及唱词介绍给他们。我一看决定不能推辞了，您想站在五十个不同国籍代表们视线监视之下的讲台上，既没锣鼓，又没胡琴，一个人在那里干唱，想想该有多么单调呀，可是我终于唱完了，这真是我有生以来所未有的事。

记者：您在教育会议后，听说在该地世界学校，教授太极拳术，请将详细情形，可否追述给我听听？

程：当世界新教育会议后，友人领我参观日内瓦世界学校，参观后所得感想极佳，该校宗旨，想把各国青年人集在一起受同等教育，乘机互相谅解，免得国际间因隔阂而误会，而冲突起来，在青年时代彼此谅解了，到社会上去，也决不再有误会的事发生了。现在该校学生已有二十余不同国籍的青年了，想将来一定能扩大到把全世界不同国籍青年集合在一起的。我在该校和教授们谈得很融洽。他们知道我会太极拳，于是要求我教给他们。他们自己说他们的拳术太激烈，远

不如中国拳术和缓。我一想既得这个机会也乐得把中国的国粹介绍给外国人知道，发扬中国的国术，足足教授了一个半月，实在因为时间关系，来不及全教完，于是把其余未完的统统教给该校体育主任拉斯曼君了，临行前，拉氏对我说打算把太极拳改成太极舞，加以音乐不更有意思了吗？外国人什么都来的新颖，当时我听了很好笑。

记者：您在外国游历期间，外国戏剧家对于中国的艺术意见如何？

程：据德国名导演莱因哈特说："中国的舞台上的布景虽简而最合舞台术，剧中写意的情节及动作，也是我们所应取法的，就以中国的以马鞭代马，以桨代船种种动作来说，实比我们骑在木凳上当马强得多，生动得很了。"莱氏说完，我还做几个别的写意的动作给他看，并讲明以鞭代马，以桨代船的好处，他们都点头称赞。一般德法艺术家及戏剧家，都正在努力研究中国戏剧呢，还有一位法国音乐家，名字我忘了，他对我说，他把中国的古诗都翻译了，并作成音乐的节拍，教给法国人唱，足见外国人对中国的文化注意之一斑了，国人对之应作何感想。

记者：您在德法期间作些什么消遣呢？除了在新教育会议席上唱了一次《荒山泪》外，其余还唱过没有呢？

程：我因为学识不足，为了充实我的学问，所以到外国去考察戏剧，同是又因为德法文不通顺，在外国这十五个月期间，除了观剧，找剧界名人讨论而外，大多是从事德法文的学习，本打算在外多学几年，只因为国难期间，家里希望我早回来，不得已才回国的。这次出国，一切行头都未带去，因为根本就不是为演戏而出国的，很多人约我演剧，我都拒绝了。在新教育会议席上不得已唱了一段《荒山泪》，其余还有一次，是当我到里昂时，在该地中法大学的中国同学会欢迎会上，他们要求我唱，又是推不开，他们找了一把不合用的胡琴，由某君操琴，我唱了一段，以后就没唱过。

记者：归国后，对于中国戏剧事业，有何改良的意见？

程：我到外国去了一趟，总算没有白去，经验方面因为看得多一点，也有些长进了。说到改良中国戏剧，就现代中国情形来说，还得慢慢去作，因为一些先前旧剧界成名的老前辈，都是根据怎么学来的就怎么教给他们弟子，所以后来成名的角色还是和从前一样很少改良，习惯太久了，一时是不容易改革的，加之经济问题是很重要的，有人说中国旧剧中跑龙套角色，站在台上总是无精打采的，对于全剧并没有帮助，这种说法是很对的，要追起根由来，又是经济问题了。您想跑龙套的角色，一天才赚几个钱，以维持一己之生活，都很勉强，偶一不测有了灾病，医药费不是问题吗，假如他们再有家小，更没办法了，所以他们站在台上才无生气，也正因为他们虽在作戏，但心里还想着生活问题呢，要打算把这些问题解决，我以为最好学德法两国的剧团组织法，如保险基金、疾病扶持、养老

金等，我特地买了许多关于改革剧团及演员待遇办法一类的书，从现在起开始请名人指导帮助把它们早日翻译成中文，介绍给从事戏剧的诸公，作个参考。

记者：您说的是演员改良待遇的意见，那么对于舞台设施，音乐的改善，诸如此类的意见如何？

程：在这经济还不稳定的中国，谈改良舞台设施，是很难的，像外国的声光等都是很可取法的，但哪一样不用钱呢，提到音乐方面，外国人说中国旧剧里音乐太简单，我想这也有一部分理由，不过中国的乐器决不止胡琴、月琴、弦子等等乐器，因为什么不能采用，一则因为经济问题，二则因为现在舞台上所用的乐器，已足应用，经济没办法之前，比改良乐器的重要问题，还多着呢，加上现代中国舞台还是古旧建筑，要打算改良舞台上的设施及音乐等，非得先建筑新式剧院不可，不然哪，什么也先谈不到。

记者：在这国难期间，前方战士为民族争人格，为国家争荣誉于炮火中抗日呢。平市各界人士筹款的筹款，捐物的捐物；剧界各伶，也举行许多次筹款义务戏，程先生现已归国，想不久将来，一定会发起一筹款义务戏的，平市的人们，也可重新鉴赏你的艺术，不知您在何时一现色相呢？

程：筹款演戏慰劳抗日将士，我是极愿意做的，不过现在有一种困难，对您说几句，让外界关心的诸君明了真相。我出国一年多中间，我个人唱是不成问题的，不过我的琴师他现在被一位女士请走了，新的琴师正在物色中，一些旧日的老搭档，都分头和别的同业在一起组班演出，我新回国，临时预备，草草了事，演唱起来，不易精彩，恐令观众失望。我极力于最近将来，设法约请旧日同人组织一班，琴师也有了的时候，我一定筹备公演，得些款子捐给我忠勇战士，略尽我的热诚，并且愿意演最得意的戏，砚秋对于筹款这一事是义不容辞的。

关于改良戏剧的十九项建议

（1933 年 5 月 10 日）

程砚秋今年 4 月返国，将其 14 个月活动经过及考察所得，撰成报告书二万数千言，现已付印，月底即可出版。兹节录下章建议部分于后，其上章记述游程，题曰《欧游闻见录》自明日起，刊之艺圃。

《引子》（从略）

《建议》在此，把我的建议列举出来，以便一目了然：

（一）国家应以戏曲音乐为一般教育手段。（二）实行乐谱制，以协调戏曲音乐在教育政策上的效果。（三）舞台化装要与背景、灯光、音乐……一切协调。（四）舞台表情要规律化，严防主角表情的畸形发展。（五）习用科学方法的发音术。（六）导演者威权要主于一切。（七）实行国立剧院或国家津贴之私人剧院。（八）剧院后台要大于前台，完成后台应用的一切的设备。（九）流通并清洁前台的空气，肃清剧场中小贩和茶役等的叫嚣。（十）用转台必须具有莱因哈特的三个特点。（十一）应用专门的舞台灯光学。（十二）音乐须运用和声和对位法。（十三）逐渐完成弦乐为主要的音乐。（十四）完全四部音合奏。（十五）实行年票制或其他减价优待观众的办法。（十六）组织剧界失业救济会。（十七）组织剧界职业介绍所。（十八）兴办剧界各种互助合作社。（十九）与各国戏曲音乐家联络，并交换沟通中西戏曲音乐艺术的意见。

这里所列举的都是我们所应效法欧洲的。至于背景只用中立性的，化太极拳为太极舞……或是我们已经如此，或是中国自己的事。

（原载《北京晨报》，1933 年 8 月 20 日）

程砚秋赴欧考察戏曲音乐报告书

<center>（1933 年 5 月 10 日）</center>

引　子

　　我奉南京戏曲音乐院之命，赴欧洲考察戏曲音乐，从 1932 年岁首出国，到 1933 年 4 月归国；中间经过十四个月有奇。这一点点时间，要把偌大一个欧洲的戏曲音乐考察个通明透亮，当然不可能的；据我身所经，目所见，耳所闻，不肯轻轻放过，愿加以深切周密的注意，记述下来，并在我可能理解的范围内为之说明，以期不完全虚此一行。归国迄今，转瞬经月，整理编次，列为上下两章，上章为活动经过的概述，下章则列举考察所得而加以建议。此项报告，除录呈南京戏曲音乐院外，并另函梨园公益会，冀蒙采择参考，以助中国戏曲音乐和戏剧界生活的改进；同时，公开提出于社会，企图获得指导和批评。

上　章

　　我是在中华民国二十一年，公历 1932 年 1 月 14 日搭北宁路车离开北平的。那天有许多师友们把我送到车上，殷殷致其属望之诚，要我忠实而勇敢地负起考察欧洲戏曲音乐以为沟通中西艺术的初步的使命。我紧紧地记在心头，随着车轮的进展而增强了我此行的决意。

　　因为顺从郎之万先生的主张，我们是由南满路入西伯利亚的。郎之万先生是法兰西的名士，受国际联盟派遣为中国教育考察团主要团员之一；他是中国文化的同情者，是世界和平的志士，曾经深切地称赞我的《荒山泪》，因而我们有了友谊，因而我们一同到欧洲去。

　　在哈尔滨有一天延搁，25 日才到莫斯科。

　　赤色的莫斯科，他们有一种特长就是灵活的组织，那是他们一切活动的基本方策。他们的戏剧界，有一种通信机关的组织，凡是到那儿去的外国戏剧家、音乐家、戏曲作者，都可到那机关去签名报到，他们便有人出来接待，并引导你去参观各戏曲音乐机关。当我到莫斯科的时候，由于中俄会议中国全权莫柳忱先生的指引，到那通信机关去签了名，就承那里派员引导我们去参观了国家剧院和一所最新的反写实的小剧院。假使我能在莫斯科多住些日子，相信那通信机关能引

导我遍观大革命后俄罗斯那充盈着新的血液的戏曲音乐的全体。

郎之万先生主张我在莫斯科住下；他认为苏联和德国的戏曲显然比法国的强，因为那是比较有正确的人生意义。同时，莫柳忱先生也说要我在莫斯科至少住一星期，不可"如入宝山空手回"。我在街市上看见每一个苏联人都在忙碌着，绝没有瞎溜达和闲磕牙的，足见他们的建设工作之紧张及其工作精神之盛旺。我们所乘火车所经过的地方，经郎之万先生指点着告诉我，许多在大革命前的荒原，于今都变成繁荣的都市了。在他们的国度里，两个五年计划的空气是到处笼罩着的；虽然不常看见什么标语，可是他们的壁画比标语更为有力。从这些上头，很容易想见他们的戏曲音乐也必然是朝气勃勃的，的确那是我应当而且必要考察的。况且那反写实的剧院，还要请求我多留几日，开欢迎会，请我讲演。但是，因为先一天在车上，郎之万先生接到北平法国使馆转来巴黎的一个急电，催他赶快回去，我为旅行中各种便利计，决然同他先往巴黎，只好对他们说，预备归国时再到莫斯科住些日子，却没想到后来是由海道归国的，这心愿只好俟诸异日了。

在俄国和波兰交界的地方换车，一直开往巴黎。

波兰对于旅客的检查很严，足见他们不放心从俄国来的人。波兰人在波德交界处又有很雄厚而缜密的武装戒备，足见他们对于德国也常常在防备着。这个处于两大国间的小国，现在是在一幕恐怖剧的预演中吧！

莱茵河畔约莫有十里路远的煤烟弥漫着，充分表现着一个重工业国的德意志。过柏林未下车，前途便是巴黎。

28 日到巴黎。

郎之万先生的公子来接车，并且把我送到一个大旅馆去。因那儿的用费过于浩繁，仅住了七天，便迁移到一个小旅馆中。觉得耗费还是太多，不是长住的办法，乃又于一个月后迁至一个公寓似的地方去住，一直到 5 月 10 日才离开那儿。

巴黎名教授而兼为国立大剧院秘书长的赖鲁雅先生，1931 年我们在北平认识的；这次我在巴黎，得他的教益很多。他介绍我去参观了许多歌剧的、话剧的和半歌剧[1]的国家剧院。最富于思想的、最平民化的、著名的戏剧家兑勒，便是他介绍我认识的；他并且再三告诉我，要我在巴黎多看兑勒的表演。他邀集了许多剧曲家、音乐家，与夫研究东方文化的学者，开茶话会一一地介绍我认识。在茶话会中，他把 1931 年从中国带去的唱片开起来；还要我清唱一段，但我推辞了。

兑勒问我要中国剧的脸谱，给了他许多。

研究东方文化的巴黎学者，他们有学会的组织，曾经要求我到会表演中国剧，我因事实上不能不要伴奏器乐而单人表演，所以不曾应允。但我不能辜负他们的

[1]　指轻歌剧。——编者

热忱而使他们过于失望，就告诉他们，说梅兰芳先生不久要从中国到欧洲来的，他带了乐队和配角来，我可以代为邀请到会表演。这么一说，才使他们得到安慰，才使我摆脱一次苦境，然而我心中仍然是很抱歉的！

以教育家而有名于时的班乐卫先生，介绍我在一家剧院里见过曾经以表演艺术名动欧陆的夫妇两人，名字叫都玛，男的是俄国人，女的是法国人。关于化装术、发音术、动作术、表情术，中西两方的异点和同点，在那儿我默默地作了一个比较的观察。

穆岱先生是一位左派政治家，他介绍我去参观巴黎国立戏曲音乐学校。那学校的设备和成绩都使我十分满意。校中有音乐陈列馆，世界各国的古今乐器都有一些，其中代表中国乐器的便是一把胡琴，并且是新的，没有松香，没有千斤，没有码，于是我黯然了！我对那校长说：我们中国乐器，不如是简单，这不能代表我们中国。将来有机会时，我送几样重要的乐器来，请您陈列罢。他对我说："戏曲音乐是不分国界的；在欧战正酣时也有法国的非战戏曲家到德国去演奏，而获得德国广大民众热烈欢迎。"他又告诉我德国的戏曲音乐比法国的进步，使我把郎之万先生在莫斯科所对我说的话生一联想，而心仪莫斯科与柏林。我初到欧洲，无从作比较的研究，法国学者还是自谦呢？还是超出狭小的国家观念为公当的评判呢？两者皆值得敬佩！

巴黎俄国使馆因为一部俄国影片到来，特邀集许多名人到使馆去参观。请俟批评后，再到市上公演。那片子是纯然主张建设的，也可以说是五年计划的反映，我觉得丝毫没有流弊的；但不知怎的，后来还是不曾在电影院公映。那次我是穿长袍马褂去的，座中有人要给我画像，殷勤致其羡慕中国戏曲艺术之词，但我终于委婉推脱了。

有扮演男子著名的女演员，曾经邀我到她家里去参观她表演的《夜舟》，是一个单人剧。灯光的配置，极为精巧。她所演的都是单人剧；往往手提一个皮包，装置应用的灯光，任意到各处表演，非常的灵便，真可谓别开生面。像我们演剧，这样累赘，相形之下，不能不佩服而又自己惭愧。那天，她要求我舞剑，因为没有剑器，将就着拿细铜棍舞了一会；她很诚恳地要跟我学，后来终因时间不许可而未果。

在巴黎的市中有一座"学生城"（中国译名），世界各国都有学校在那儿，这是很可以利用着来做世界和平运动——我想，假如我们在那儿去建筑一个剧院，专拿雷马克的《西线无战事》之类的材料编成剧本去表演，一定是能够使那儿的各国青年涵泳成大同思想的。中国也有一块地皮在那儿，然而没有建筑学校，更谈不到有学生了，当时我不禁羞愧得面红耳赤！"我们先来办一所学校罢，剧院问题且摆在后！"这是当时我内心的自讼。

我在巴黎的一切活动，除赖鲁雅先生帮忙外，承郎之万先生的指导尤多。他有他的经常工作，也是很忙的；但至少每星期要见面三次：星期日是他和他的夫人公子等全家陪着我到各处散步，此外六天中要同我看一次戏和喝一次茶，同时他就告诉我许多考察戏曲音乐的方法。有一次他请意大利某文学家宴会，座中还有1931年受国际联盟派遣为中国教育考察团主席的德国教育家裴开尔先生。在宴会时，郎之万先生郑重地对裴开尔先生说，要他于我到德国时予以接待，这种隆情盛意，的确是可感得很！

　　离开巴黎，来到柏林。

　　裴开尔先生是从前普鲁士的教育部长兼艺术部长，后来是柏林大学名望很高的教授。他在中国看过我演的《荒山泪》，他和郎之万先生是很好的朋友，所以我在巴黎得到郎之万先生的指导独多，在柏林就得到他的指导独多。

　　由于裴开尔先生的介绍，我才认识国家剧院的总经理体金先生。此公也很诚恳，特定招待程序，并派他那剧院的一位音乐指挥韩德荣先生引导我参观各处戏曲音乐机关，还承他详细地一一解释，使我于我的责任得到极大的益处。

　　普鲁士国立的柏林音乐大学，规模极其宏大，教授法也好，设备也齐全；例如那儿的陈列室中，中国乐器倒也不少。在那学校中，中国只有一个学生，便是《东西乐制之研究》《东方民族之音乐》等书的作者王光祈先生。真是凤毛麟角了。

　　这位校长布利兹先生，是个有名的音乐家。外表质朴，招待殷勤。从早晨九时起，陪着我们参观，直到午后零时三十分左右，他饿着肚子，口讲指画，毫无倦容，的确是忠于职务。临行时还要我写了几句话在一本小册上以作纪念。在其他地方参观，也多有要经过这种题词签字的手续。

　　柏林有一个远东协会，秘书长是林德先生。他为欢迎我而开了一个大规模的茶话会；那天到会的有远东协会会长、普鲁士教育部长、外交部司长、国家剧院经理、戏剧家、音乐家、银行家、新闻记者、乌发电影公司的经理和中国使馆的全体人员。林德先生演说，对于中国戏曲艺术极尽夸耀；只是把我捧得太高，使我惭愧！如许的来宾中，奇才异能之士的确不少；奏乐器的、唱歌的，万籁争鸣，煞是热闹！林德先生要我唱一段中国戏，我因为没有乐器相伴，苦苦推辞；但卒因主人和来宾的执意相求，万不得已才干唱了几句《荒山泪》。在未唱之前，林德先生代为把《荒山泪》的内容作一简略的说明，称赞这是一出非战戏曲，大家就鼓掌欢迎。唱过之后，大家高兴，要求再唱，我只得又唱了几句《骂殿》。于是有许多戏曲音乐家又重来和我握手，表示他们的敬佩，而我则只有惶恐！因为一则干唱到底不是味，二则觉得对不起赖鲁雅先生和许多法国朋友。

　　提金先生告诉我一个消息：国家剧院将要上演一个非战的剧，译其名可称为《无穷生死路》，那是普法战争时一个在前线的小兵的著作，描写战壕生活非

常深刻。自然，这是要去看的，上级军官和军需官们是怯战的，下级军官则是和老兵同一心理；老兵的心理是怎样的呢？"我们的老弟兄们还剩下几个？都死完了啊！"这时候，只有"初生之犊不畏虎"的新兵就不顾利害。在新兵和老兵的对话中，逐渐得到一个共同的结论，便是"我们为什么打仗"这一问题。后来听见开赴前线的命令，就无论新兵老兵都颓唐着装睡了。一个青年的新兵对他的同伴说："你是有妻儿了，已经享受过家庭的快乐，死也不冤；我才冤哩！"最后，前线的新兵已死完了，在休养中的受过伤的老兵又要再赴前方，那种欲哭无泪的情景，用暗淡的灯光烘托出来，使人凄心动魄！这实在是伟大的。我们的《荒山泪》《春闺梦》也应当这样充实其意识。是的，民族斗争，经济斗争，现世界的确是一个全部的武剧，但我们知道战争毕竟是兽性的发挥，人类的终极鹄的毕竟是和平。

柏林有一所各国侨民共同组织的化装跳舞场，他们常常以男扮女，假乳隆起，煞是好看！这可说是与巴黎那以女扮男的女演员相映而成奇趣！

在柏林，最可纪念的就是会见名动世界的剧场监督莱因哈特先生，他请我数次看他导演的一出匈牙利的剧本名《醉汉》，使我得到许多可贵的知识。再则，乌发公司那几乎欲夺好莱坞之席的精神和实质，也的确使我咋舌不下！公司为我而设茶点，并且介绍许多明星和我认识；当我看见那些曾经在银幕上瞻仰过丰采的明星的时候，自然生起一些有趣的联想。可惜没有见到我十年前最崇拜的詹宁士先生。

德意志民族同于俄法民族，到底是伟大的，他们的进步并不因一个专制魔王引起来的世界环攻失败而遏止，这也足见战争的威力无论如何庞大也终究不能解决一个问题。这，只要看看他们的无线电事业就知道了。德国无线电台成立不过十年左右，正是在战败之后，正是在《凡尔赛条约》紧紧地缚束之下，仅仅十年光景，他们现在是每家都有收音机了，甚至有一家而用三四个收音机的。无线电的播音，自然有新闻、讲演、商情等等，但总不敌戏曲音乐的成分之多。

由郎之万先生，间接地传达，并由裴开尔先生对我说，国际新教育会议，就要在法国尼斯开会，其中有戏曲音乐一门，可以参加，劝我前去出席，我当然同意。8月1日是开会期，我便于7月27日离开柏林。在瑞士耽搁一天，30日才到尼斯。31日经郎之万先生办理入会手续，第二天就赴会去了。

这个国际新教育会议是英国安斯女士发起的，每两年开会一次，这已是第六次了。会议主任是安斯自己担任，她聘请的几位主席与副主席，恰巧是郎之万、裴开尔诸先生，这于我当然有很多的便利；因为由于两位正副主席的介绍，能使到会的五十余国的几百位代表了解我的立场，我才好和他们作沟通东西戏曲技术的商榷——我的意见才更加获得会议全体的重视。

9日，在会场中，各国代表很有些奏唱乐曲的；这并不限定是唱国歌，只要各自能表现出他的民族或国家的特殊风格来就行。轮到中国，大家便要我唱一段，这是不能辞脱的，自然非唱不可。唱一段不够，大家要求再唱一段，也只好又唱了。这天唱的还是一段《骂殿》和一段《荒山泪》，不过与前在柏林远东协会所唱的词句不同而已。郎之万和裴开尔两位对于《荒山泪》是极尽颂扬之能事的，他们郑重的把这剧的本事和意义告诉大家，所以当我把几句词唱过之后，大家就高呼起来："废止战争！""世界和平万岁！"

有一位波兰大学教授，他讲的题目，是"东方道德问题"，他很赞美东方的道德，他说："我们西方正在倾向他，的确有研究借鉴的价值，为什么东方的学者反极力来模仿西方，真是莫名其妙。"我对这位学者的讲演，是非常表同情的，科学文明，诚不如人，但是各国有各国的立场，我们所应该保存的，还是要极力维护他，不可自己一概抹杀。

在会场中听到了许多教育家、文学家、艺术家的高论，中国代表当然也是要说话的，何东先生的讲题是"中国教育新途径"，庄泽之先生的讲题是"中国新教育"，我的讲题是"中国戏曲与和平运动"。这段演词，已由世界编译馆印成小册，兹不备录。

当我的话说完的时候，一个日本的老人在热烈的鼓掌声中走近前来和我握手，诚恳地表示他对于和平主义的中国戏曲之同情。这个老人是日本一个老教育家，他的确没有军国主义的火气，这是一望而知的。假使人人能够如此，中日间乃至其他国际间还有什么问题呢？无疑地，这仍然需要和平运动者的不断地努力，《荒山泪》《春闺梦》之类的确是对症下药的。

8月11日才闭会，中间经过三次旅行；因为每三天旅行一次，是团体的行动。有一次是到的罗马边境，受过黑衣人的严厉的检查；但是我们知道这是法西斯蒂政权下的题中应有之义，并不感觉特别。到过一次世界驰名的孟利卡勒大赌场，那儿正象征着一幕人类诡谲的斗争剧。

在开会期间，中国代表团招待到会各国代表，由陈和铣先生代表李石曾先生致词，因为李先生是中国代表团的领袖，那时却还在由华赴欧的途中尚未赶到。陈先生曾经出席国联文化会议，也是讨论的教育上的和平主义问题；他在尼斯代李先生致词，也说的是这些。

尼斯闭会之后，陈和铣先生请我到瑞士休息几天，同时孙佩苍先生又邀我到里昂去。孙先生是里昂中法大学校长，他邀我去就是为参观中法大学，这当然比到瑞士去休养好，所以我于12日便同他向里昂去了。里昂是巴黎以次最要的城市，且与中国关系最多，如商业文化在在皆是。尤其是里昂中法大学，校舍是由一座兵房改成的，中国学生一二百人在其中居住，不但有园林屋宇等实际的便利，并

且象征深远的和平哲理，与中国文化的国际合作，我焉能不往一观！这不仅是一城市的特色，或者法国满墙高标"自由、平等、博爱"三字，由这点可以表现些它的精神。

15日，里昂中法大学以盛筵来款待我。在许多中国男女青年的热烈督促之下，我免不了是要唱几句的，却好，这次是有胡琴伴奏着。第二天，里昂《进步日报》有这样一段记载："……以一种高贵而不可模拟的吸力，应热心青年男女的请求，即由其本国青年用一种乐器名胡琴者奏伴着，以圆润的歌喉，圆润的心情，作尖锐洪亮而又不用其谈话的声音歌唱。……时而作急促之歌，时而作舒缓之调，为吾人向所未闻的声音。此种锐敏的歌声，在欧洲人初次听见是不很了解，但觉其可听；而在中国的知音者听着，就不禁心旷神怡了。"这几句话，未免过奖，比前几次干唱，这次有胡琴伴着是自己也觉得顺耳得多。

那儿的大剧院也去参观过。听说那儿有一个大规模的傀儡剧场，可惜我失之交臂，竟没有去看看，匆匆地就返回柏林去了。前经莫斯科未住下去考察苏联戏曲音乐，这回在里昂又没去考察傀儡剧场，这都是我此行对于使命欠忠勤的地方。

我前次在柏林便是赁屋居住，这次回转柏林仍然住在那里，因为是幽静而又经济。这次和前次的工作不同，前次是侧重参观，这次是侧重搜求书籍、剧本、图片等等。共计获得的剧本约两千多种，都是教育界给学生们念的教科书或参考书；图片五千多张，其中以关于戏曲音乐为最大多数，其余也都是与文化有关的；书籍也有七八百种，除直接关于戏曲音乐之外，则以合作社的论著为多。

接到了日内瓦世界学校方面的来书，是要我去教太极拳。这是我十分高兴的。因为那学校是富于大同思想的拉斯曼先生和莫瑞特夫人等主办的，没有什么种族、国家、宗教、男女任何的歧视，组织是从小学一直到大学，主意是要从小孩儿起首来深种世界大同的根。当我在尼斯参加国际教育会议的时候，对于一个决议感到极度的愉快和兴奋，那决议就是说："从现在起，与会的同志们大家贡献他的全人格于发展孩童的人类同情心，以启发世界和平的机运。"我对于这个伟大的决议的躬行实践就应从日内瓦世界学校做起，这还不高兴吗？于是把住德两年计划暂时搁起。

离开柏林，是11月9日到的日内瓦。因为快要放年假了，所以我暂时没到校教课。到第二年——就是今年1月25日才去授课的，预定期限是一个月；因为这是纯粹义务，所以期限易于商得学校当局的同意。为了时间的短促，太极拳尚未教完给学生，我就要离开日内瓦了，但是我把未教完的部分教给了一位体育教员。

在授课前，承该校董事长拉斯曼先生设宴招待，又承校长莫瑞特夫人举行茶会，并邀我演讲，我勉强说了几分钟的法语，当然不能尽达我所说；恰好李石曾

先生也有沟通中西文化的演讲，顺便也替我补充了几句关于太极拳的说明。在宴会中，拉斯曼先生告诉我，他想要把太极拳改成太极舞，把音乐参加进去。我想，这比《汉宫秋》和《清平调》等之翻为西洋歌曲更为可能而且自然吧。西方人之重视中国艺术，于此可见一斑。

世界学校里面有消费合作社，有医院，设备都很完整。学生三百多人，有二十个以上不同的国籍，将来一定可以更扩大的。学生每人一间房，他们除读书外可以从事个别的职业之实习——如制造化学品，木工、铁工之类。教授就按各国的特长聘请的，那儿是一座熔冶世界文明的洪炉。

在日内瓦三个多月，除授课外，多的时间便是消耗在游览风景和学习提琴。到欧洲一年了。平时是除考察戏曲音乐之外就只有读法文，至于学习奏乐则仅在日内瓦的时候；不过，时间到底太浅，提琴拉得到底还不是味。

2月25日到巴黎，向郎之万、赖鲁雅……许多先生辞行，这便是准备回国的时候了。这时我的考察工作并未完成，本不能匆匆回国；无如中日纠纷扩大，山海关发生变故，平津动摇，我不得已而要赶着回国省亲，因了这意外的挫折，使我连必须要去的英吉利也没有去，这对于我的使命，我的初衷，都是十分感觉不安的！

在巴黎，承李石曾先生邀约与陈真如和欧阳予倩——广东戏剧研究所的两位创办人——谈谈戏曲问题，一切都能谈得旨趣符合，只是李先生和欧阳先生谈到戏曲上的人生哲学问题，相持一个多钟头还是未曾得到解决。这个问题也牵涉到我近几年的"和平主义的戏曲运动"在内，所以应当记述于此：李先生是主张合作与互助的，欧阳先生是主张竞争与抵抗的。在学理上自然都能各自言之成理，我只有同样的佩服。我以为人生的目的是在幸福，幸福便只有在和平中获得，所以归纳到人生的最终目的在和平；不过对于侵害者之需要制止，对于压迫者之需要反抗，也就可以说是对于破坏和平者之需要克服，这却又是不得已的事，所以李先生与欧阳先生的主张虽然貌似矛盾或冲突，而人生则正是从这矛盾与冲突中发展出来的。我把我的意见申述于此，李先生和欧阳先生似乎可以不再争执了吧？然而当时却并不能停止他们两位的论战。

27日又到日内瓦，是来取一部行李。取了行李，并未停留，28日到米兰才停了小半天。这小半天中，参观了大名鼎鼎的米兰戏曲音乐院。从那儿便到了罗马，也参观了与墨索里尼的住所比邻的国际教育电影学院。都因为时间太少，犹如走马看花，未曾看得十分了然，甚为可惜！

罗马有一处戏院，是欧洲各国戏剧演者的最后一块试金石。因为你如果想在戏剧界成名，你就要到那儿去一露本领，在那儿受人欢迎以后就可以无往不利，欧洲各国的人自然会一致承认你是个好老；否则，你如果在那儿不受欢迎，你的

戏剧生命大概就没有什么指望了。因为罗马继承希腊文化而来，是戏剧的先进区，早为全欧洲人所公认；在罗马受欢迎的戏剧演者，在他处焉有不受欢迎之理！在罗马不受欢迎，则犹之乎落选，犹之乎考试不及格；当然在他处也不会被人重视的。我到那剧院里去看戏，就是要去看一看这块试金石到底是怎样一个状态；不料才只看了半部戏，动身的时间已到，就匆匆地离开罗马了。

在尼斯参加国际新教育会议时，因时间关系，只到意大利边境，罗马未去。这次到罗马，正赶上法西斯蒂专政若干年纪念的盛大庆祝会，所以比前次热闹得多。在那庆祝会中，有许多的陈列品，许多的宣传品的确是丰富得很；有人说："在那儿是看不见丝毫和平的影子的，只有黑色的恐怖支配着他们的全人生，统治着他们的全世界！"但我在参观国际教育电影院，却也发见一些和平的色彩，尤使我相信互助合作的潮流超过一切了！这院并要我在《剧学月刊》里披露有关电影问题的文章，原则上我已赞同，但如何实行，须俟与月刊同人具体商榷。

有名的意大利的火山，我上去了，几次被山上冒出的烟所迷，而我仍然鼓着勇气往上跑；但是，最后终于被更大烟所慑，不敢看个痛快，悄然地退下来了。这好像正是我这次赴欧考察戏曲音乐的一个缩影，想起来又自愧！又自笑！又自怜！

3月7日到威尼斯水城，10日上船回国。

同船有国际新教育会议中国代表，有世界文化合作会中国代表，有中国赴欧考察教育团及留学回国的多人，其中有几位要学太极拳，我便于二十四天中给教完了。同时我们也曾讨论太极舞的实现方案，但是未曾得到具体的决定。

4月3日，我携带着惶恐和惭愧到达上海，7日回到北平。对我属望甚切的师友们，都在等着我的成绩报告哩。而我只有坦然地把我的惶恐和惭愧陈列出来！我希望大家更督责我，更鞭策我，使我将来再去寻一寻托尔斯泰的遗迹，看一看莎士比亚的故乡，那时或许有一个略为使大家满意的报告。

下 章

欧洲戏曲音乐之发达，显然不是现时中国所能望其项背的；这原因并不怎么复杂，说起来反而是很简单。他们的许多教育——如宗教教育、伦理教育、政治教育、社会教育等等，可说全是以艺术为手段，和我们早年以戒尺为手段的固然不同，即和我们现时之以单调的黑板为手段的也是不同；更显明些说：许多给予国民的教育，我们用着经典的或者论文的教科书，他们则是用戏曲音乐为教科书。他们并不是没有经典和论文，他们的经典和论文也许比我们更为富有；然而，他们的小学生便读剧本、听音乐，中学也是如此，大学生还是如此，经典论文宁可

说较后的学年的时候才需要。因此，戏曲音乐可说是他们的国民教育、常识教育，中国哪里是这样的呢？

国立的剧院，每每在学校休假的时候开演日戏，使学生有机会到那儿去印证所读过的剧本，从而理解到实演上的许多技术——化装、发音、表情、动作等。同时，音乐的听赏也是很重要的；不仅如此，一切灯光、布景、服装……也都有一个与剧情调协的要求。

他们差不多人人读过若干种的剧本而能够默诵下来，人人能谈莫里哀、莎士比亚、易卜生；再则，他们差不多人人会奏几样乐器，人人懂得和声、旋律、节奏、对位法。这完全是国家的教育政策的结果。我以为这种教育政策是十分合理；因为戏曲音乐是携带着兴趣而来的，比那板起面孔的经典和论文容易使青年们接受些。蔡子民先生的"美术代宗教"论，李石曾先生的"戏曲代宗教"论，当然也是基于这种见解而成立的。我的意见，一方面比蔡李两先生的主张稍为活动，就是不必拿美术或戏曲来代替宗教；他方面又比蔡李两先生的主张稍为广泛，就是不仅宗教教育要以戏曲音乐为手段，其他如政治经济教育、伦理道德教育等等，也都要以戏曲音乐为手段。

如果国家的教育政策是以戏曲音乐为手段，则这戏曲音乐应当有协合的形式。因为一个国家的教育政策，是整个国家政策的一部分，与这个国家的一切政治政策和经济政策都有呼应相通的功能，才能够形成政策上的国家步调或国家意识；唯其如此，所以教育政策的手段之协合形式，不但是教育政策必然要求，而且是国家政策的必然要求。现时中国的戏曲音乐之缺乏协合形式是无可讳言的，国内各地方各自为政，能够彼此沟通的部分很少；在这样涣散的形式之下，焉能望它具有负荷国家的教育政策进行的力量？

中国各地方戏曲音乐之各自为政，并不是指京调、秦腔、徽调、汉调、粤戏、闽戏等等的分别而言；这些分别是以语言不同为最大原因，其实这是不足以妨碍我们所要求的协合形式的。欧洲各国的语言文字各不相同，但是各国戏剧演者都能以不同的语言在罗马去猎取最后的功名，就是因为他们有全欧洲相同的乐谱。戏曲音乐之所赖以发生教育效果的，除开词句以外，还有音节和表情等等，都是由于乐谱决定的；能够听得懂词句固然更好，或者听不懂就以国语在小册上传播也行，即令听不懂而又不用小册子，只要有各地方一致的音节和表情等等，也就能收相同的教育效果。欧洲人运用乐谱，完成了戏曲音乐的欧洲风俗，同时又各自完成其国家的教育效果，这是我们所应当效法的。

中国戏曲音乐在大体上是没有乐谱的；局部的虽近些年也有，但各行其是，没有一个标准谱。从前的"九宫大成谱"之类，那是前一个时代的东西了，也就不必说它。昆曲衰败以后，皮黄名曰"乱弹"，本来是不讲究要一定的谱；但如

果要皮黄负起教育的责任，则合于现时中华民族和世界人类的要求的新创作为必要，要这创作在各地方有一致的效果，则不可不有一定的谱。假定创作一个描写"九一八"或"一·二八"的政治剧，或是以这些为背景而写一个社会剧或家庭剧，其中一段词句，如其没有一定的谱，则演唱者可以随便增减或改易字句，甚或彼此以不同的调子唱出来，则其感情不同，其教育效果亦必各异。因此。我在此提议：新中国的戏曲音乐必须厉行乐谱制，才能实现国家教育政策的效果。

在演剧术中，如化装术，欧洲的确是很讲究的，但能供我们采用的虽有而很少。因为种族和地域的不同，皮肤的颜色，面部的位置，衣冠的服用，都是不和我们相同的，当然我们舞台上的化装不能模仿他们。再则，他们为传统的写实观念所囿，他们可以在资本势力之下极量活跃，像莱因赫特对于《奇迹》（The Miracle）剧中那七百人的服装费了多少的心血和金钱，这在我们无论暂时不可能，而且也是不必的。但是，欧洲舞剧中的化装，要求与背景、灯光、音乐……一切协调，那却是我们所应当采用的。

表情术在演剧术中也是重要的。欧洲的伦理道德和风俗习尚有很多与中国不同，最显著的是性爱关系；因此，舞台上男女的调情，在我们要费许多周折的，在他们就不妨"开门见山"。以此类推，他们的表情术是有些不能急切搬到我们的舞台上来的，否则观众也许就会说我们在发狂。尤其是欧洲的话剧，他们的对话可说纯然是冰冷的理智，和我们在舞台上要得到理智与感情的调和的表情当然不同，这也是不便模仿的。但是，他们的表情是面面周到的，是以整个剧为单位的，断非我们的主角表情之畸形发展者所可及；自从戈登格雷[1] 和莱因赫特以来，他们表情的规律越发整齐而严肃了，这在我们也是不可忽略的。

欧洲演剧术为我们所必须效法者便是发音术。发音之必须倚仗肺力，这是生理学所肯定的。我们发音固然也是由于肺部使力，但过去我们不曾留意到蓄养肺力和伸缩肺力的科学方法，对于音色、音度、音调、音质、音势、音量、音律，更不会去求得了解；因而用嗓子时并不依生理学的定理，因而除天赋独厚者外，嗓子便每天都不能保险。欧洲的戏剧演者便和我们两样，他们每个人的肺部都有大力膨胀着，用之不尽，取之不竭，一直到老还不衰，这的确是我们所极应效法的。

说到导演问题，更使我们惭愧！我们排一个戏，只在胡乱排一两次，至多三次，大家就说不会砸了，于是乎便上演，也居然就招座。更不堪的是连剧本也不分发给演员，只告诉他们一个分幕或分场的大概，就随各人的意思到场上去念唱"流水词"，也竟敢于去欺骗观众——我这话也许会开罪于少数的人，但请原谅我是站在戏曲艺术的立场上说老实话！

[1]　20世纪初期英国著名导演、舞台设计家。——编者

欧洲的导演是这样草率的吗？不，他们认为演剧的命运不是决定于演剧，而是决定于导演，可见他们对于导演之认真。莱因赫特对我说："排一个戏至少总得三个星期以上，还要每天不间断地排。排演时有了十二分的成功，上演时才会有十分的成功；排演时若仅有十分成功，还是暂不上演的好。"我在乌发电影公司去参观，见那导演者的威严，见那些演员对于导演者的绝对服从，的确令我惊奇！内中一个鼎鼎大名的明星为在剧中说一句话，做一个姿势，曾经反复至很多次，导演者既不肯放松，演者也不敢发什么好角儿的脾气。导演戏剧是如此，导演音乐亦复是如此：柏林音乐大学是采用的单人教法，我看见一个教授对一个学生教一句简单的词，曾反复唱至数十遍。

近些年来，中国新的戏剧运动者和批评者，大概也都能说明导演的重要了；但这空气在皮黄剧的环境中似乎是不甚紧张的，何怪人家说我们麻木和落伍呢！不用消极，更不必护短，从此急起直追，我们当中也可以产生出莱因赫特来的。

在外表上看，法国剧院和德国剧院相比较，是法不如德之设备完全，德不如法之美丽壮观；然而这也只是比较上的话，其实德国剧院并不简陋，法国剧院也并不缺陷太多，在现时的中国剧院都是望尘莫及的。最重要的约有两点：无论法国或德国，剧院的后台面积总是比前台面积大，这是一点。平时剧院光线是很强的，演剧时虽把光线驱逐了，而利用机器终把空气弄得很流动，这又是一点。中国现时的剧院呢？全面积百分之八十乃至九十以上是为前台所占了，平时光线嫌其弱而演剧时光线又嫌其强，空气更是经常地不甚流动，这都是恰恰与德法相反的。

剧院的光线和空气问题，这是谁都能解答的。后台面积为何要那样大呢？那里面有缝纫处，有铁工处，有木工处，以备制作布景服饰等等之用。甚至演员的化装室、休息室、布景服饰及其他器具的安置处所，还有储衣室、图书室等等，不用说也都是需要相当地面的。前台呢，通常能容三千座位，小的剧院有仅容五百座位的，后者固不待说，前者也不及后台需要地面之大。戏剧本是一切在后台弄得整齐完善了搬到前台来献给观众的，可说后台才真正是戏剧的策源地，若只顾贪图前台座位多，就不管后台的设备和周转，则戏剧必不能成熟，必不受观众的欢迎，座位多也没有用；关于这，欧洲的剧场监督们已悉心考虑过了。

德法两国是我勾留较久的地方，就是像莫斯科、米兰、罗马……许多我只走马看花般看了一下，他们的剧院也够我们羡慕的！本来，我们的矮屋一所，光线微弱，灰尘满地，加上烟气的弥漫，小贩的叫嚣，痰沫的乱吐，茶水的横波，尤其是后台把人逼得几乎要上壁，我也受了二十年的罪了，于今见了人家那样完善的剧院焉得不羡慕呢！不过，徒然羡慕也没用，我们应当效法他们，这问题便牵涉到政府了，因为欧洲各国那些完善的剧院都是国立的，至少也是国家资助的。

莱因哈特的一个转台，他曾邀我去参观，那是在转台上分为四个间隔，相当

于东西南北四个方面，当一个间隔转向于观众而演出一幕剧时，后台便把其他三个间隔逐一把背景道具人物都安置好了，只等前幕一完，后幕便立刻转了出去，中间费不了一分钟的时间。这种办法，中国已经有人采用了，但莱因赫特有三个特点还未学到：一是不因布置在后台的三个间隔而使敲木、打铁、搬器具的嘈杂声音传达到前台，以免紊乱观众的情绪；二是转台转动时使观众看不见痕迹，也听不见声音；三是每一间隔的背景、灯光，要与转台以外的舞台部分的色彩线条相调协，绝不使转台上是一个昏夜的森林，而转台以外的舞台部分又是白天的宫殿。总而言之：中国现时转台是使人一望或一听而知是转台，莱因赫特的转台则前台看不出是转台，因为他那舞台始终是整个的，没有分裂的迹象，因是又不使观众于任何时候发现有台子转动的声音。我以为转台的确是可采用的，不过要采用就得连同莱因赫特的三个特点一齐采用，否则就会画虎不成反类犬。

欧洲舞台上的灯光，那的确是神乎其技！我们这个世界是处处使人厌恶的，唯独进了剧院，全部精神便随着视线而集于美妙的灯光之下，恍如脱离了这个可厌恶的人间而另入于一个诗意的乐园！月下的园林、海中的舟楫，岸头的黄昏，山上的云气，一切在诗人幻想中的伟大、富丽、清幽、甜蜜，在欧洲舞台一一献给我们的，那就是灯光的不可思议的力量！

灯光在戏剧上的功用，约有这样几种：一是使戏剧在舞台上，不到台下去和观众搅在一起；所以剧场中台上和台下要用灯光来分为两个世界。二是象征某个剧的意义，所以全剧必须要有一种基本的灯光。三是随着剧情的转变而转变，即是表现剧的推进状态；所以全剧虽有一种象征整个意义的灯光，而其光度的强弱和颜色的深浅则常常在变动着。四是映出剧中人的心理状态，以加重演员的表现力。五是表明季候的寒热，时间的迟早，天气的晦明，山林房屋的明暗等等。

中国舞台的前途必不能忘记灯光的重要，我们将来必须采用欧洲舞台上的灯光，这是毫无问题的。在目前，舞台的建筑是很不适于灯光的装置；现在我们应当一面努力于新的舞台的建筑，一面就可能范围内改良旧的舞台以应用灯光——例如把台上和台下分为两个世界，只许台上有许多灯光，而台下则没有灯光，或有而也仅有光度很弱的。这是立刻可以试办的。

欧洲的音乐，无论大规模的交响乐，无论戏剧中的伴奏乐，就是那些乞丐在道路边奏着的，也有和声和对位法等等的运用。再则，他们的乐器是以弦乐为主体，次为管乐，再次才为打乐。又，他们最少有四部音——高音、中音、次中音和低音的合奏。中国的音乐呢？旋律尚不十分健全，和声和对位法等等更很少运用；乐器是以打乐为主，弦乐和管乐反而是次要的；四部音的合奏是没有，连低音乐器也少见得很；因此种种关系，中国音乐是不如欧洲的柔和、复合、伟大而完全。

中国音乐有中国音乐的风格，正犹之中华民族不同于欧洲民族一样，我不主张抛弃我们固有的而去完全照抄欧洲的老文章；但是，在乐理上所不可缺的，如和声、对位法、四部音合奏等等，纵令欧洲没有，我们也应当研究而应用之。

欧洲的许多剧场监督，很关心观众的购买力与兴趣的相对应；就是说：既要使观众尽量满足其观剧的兴趣，又不使观众为满足观剧兴趣而负担过于巨额的费用。许多学生、店员，尤其是工人，他们对于戏剧的兴趣很强烈，假使要他们每观剧一次就要花多量的钱，他们就只有相当抑制自己的兴趣，减少观剧的次数，才不至于危害他们的日常生活；这样，固然悖于国家经营剧院的目的，同时戏剧也有离开民众艺术立场的危险，所以无论国立的或私营的剧院的经理都引以为忧。

大革命后的俄国，起初剧院对于观剧的工人们是不收费的，新经济政策实行后对观剧的工人虽收费也只有百分之四十乃至百分之五十。巴黎戏剧界有类于我们的梨园公益会的组织，那儿出售年票，只有花一百法郎，或者更少，便可购买一张，任你到那家剧院里去观剧都行，在一个周年内有效；普通在巴黎观剧的人，每次也要花三十来个法郎，这是一个何等可惊的差别！柏林也有这样的办法，有些是收费百分之五十，有些是组织一个会，缴纳很少的会费，便可由抽签而得到优等的座位；拿这去比较每次要用十来个马克才换一张入座券的，也就有天渊之别。

巴黎观剧一次要用三十来个法郎，柏林观剧一次要用十来个马克，都合中国十多块钱。那么，中国现时每次给予一个观众以一张入座券，只向他索取一元至三元或五元的代价，似乎甚廉了，似乎无学欧洲减价优待观众的办法之必要了。其实不然。现时中国经济破产的事实已经昭然摆在我们面前，普通观众花一元至五元钱是很不容易的，近年"票价平民化"的呼声之高就是这个原因，所以我们实有学欧洲减价优待观众的办法之必要。

欧洲戏剧界的社会组织，那尤其是我们所应当效法的。这种组织是戏剧界自身的生存力，没有这种组织就会使每个戏剧从业者在这经济搏战的社会中逐一死亡，这是一件何等重大的事！

欧洲的戏剧从业者的社会地位都是很高的。柏林的戏剧界，大部都是大学毕业生，因为他们以为大学生到戏剧界中来活动，比较有力量些。一般人之视戏剧家，如同超乎寻常的天使。当我在柏林远东协会受林德先生他们的隆重招待时，林德先生的演说几乎要把我捧上天去，我心里很觉不安！其实，他们心目中的戏剧家是每个都值得那样夸张的，不足为奇。欧洲戏剧从业者的社会地位既是有那样高，他们的生存力似乎各个都具有着，还用得着一种社会组织来做保障吗？是的，他们仍然需要一种社会组织。在中国，因为一般的传统观念是视戏剧为"小道"，为"玩意儿"，不像欧洲人那样视戏剧为教育工具，因而对于戏剧从业者也

远不如欧洲人那样重视；我们的社会地位既不如欧洲戏剧从业者的社会地位之高，在这经济搏战的社会中，他们尚且需要一种组织来做生存的保障，我们更何待说？

当我 1932 年 1 月刚到巴黎的时候，就赶上巴黎戏剧界的大罢工。巴黎有名的四个大剧院，国家每月应给每个剧院各一百万法郎，大概是近些年不甚发得足数吧，反而还增加了剧院的纳税率，因此四个剧院的人便罢工表示反抗。他们的罢工很有力量，势至非要政府低头不可；就是因为他们有强固的组织，能使他们意志和行动都坚固，自然就能处处表现出他们的社会势力来，使政府不敢高压。

欧洲戏剧界的社会组织，当然也是以类乎我们的梨园公益会的组织为基础；这种组织，不管是什么名称，反正总是和工人的工会、商人的商会、农人的农会、学生们的学生会一般，是戏剧界的集团机关，普通可称为"剧界公会"。这种基本组织我们也有了，所异者就是在这组织中的活动若何。组织是肉体，活动是灵魂，没有灵魂的肉体是没有生命的啊！

欧洲如法德两国，他们的剧界公会的活动，最主要的，我们所必须效法的，约有三件：第一，对于同人失业救济；第二，对于同人职业的介绍；第三，办理同人的消费、保险、信用……各种合作事业。他们的剧界公会中，有失业救济会、职业介绍所，与夫各种合作社的个别组织，使每个组织各负专责去努力，而剧界公会的委员会或董事会则为最高的指挥与考核机关。

凡是剧界公会的会员，每月缴纳百分之五的所得税于失业救济会，作为公积金，就是准备用来救济失业会员的生活的。救济金额的标准，是依消费合作社的购买价格以决定他的最低限度的必要生活，使不失于滥费或不敷。其因疾病或衰老而致长期失业时，不能让公积金巨额支出，则又有疾病互助社、养老互助社等等以济其穷。

剧界公会会员之由职业介绍所的介绍而得到职业的，第一个月应缴纳所得税百分之十，除一半是作失业救济所的公积金外，其余一半则入于疾病、养老、信用等合作社作为公有基金。

剧界公会会员存款于信用合作社，其利息并不较普通银行为低，而信用合作社都能拿这些存款去谋戏剧界的各种公共福利，无异除直接付了利息之外又间接付了更大的利息于存款人。信用合作社怎样去谋戏剧界的公共福利呢？无非放款于消费、保险、疾病、养老等等互助合作社，使它们加大其活动力。

在各种合作社中，消费合作社自然是主要的。它所供给剧界公会会员的衣服、粮食、燃料、化妆品等等，固然要比较其他商店的价廉而且物美；它并且能代会员们购买廉价的车票和船票，至于剧院的入座券那更不用说了。

疾病的和衰老的，不能再活动于舞台上了，也还有事可做的。如其能受到某种技术的训练的话，他便是生产合作社中的生产者了。再则，精神的生产事业，

例如给予剧界公会会员的子弟以教育，这也是疾病者和衰老者所能够做的。

这些，假如我们都能够学到，我们梨园公益会便立刻可以充实起来，我们便能自己把社会地位提高，这是毫无疑义的。我们的目的并不含有政治意味，我们并不必像欧洲戏剧家那样受社会重视就引为荣幸，我们所要求的是经济的解放，是要在中国戏剧界实现《礼运》所谓："老有所终，壮有所用，幼有所长，矜寡孤独废疾者皆有所养。"至少要比仅在每年年终唱一次"窝窝头戏"以救济贫苦同业者要积极些，要彻底些，要有计划些。

一个国家的戏剧界，和其他国家的戏剧界，必须有若干的联络，这是林林总总的世界文化交流现象中之一。在欧洲，例如莫斯科戏剧界组织的通信机关，有许多国家的戏曲家和音乐家在那儿签了姓名，在那儿得到指示而认识了新俄的戏曲、音乐，必须这样，这个国家的戏曲家和音乐家才有与别个国家的戏曲家和音乐家交换意见的机会，才有彼此沟通艺术的途径。中国的戏曲、音乐的缺点已经自己发觉了，因而我们发下宏誓大愿要采取外国的长处来补救我们的短处；同时中国也有中国的长处，艺术是大公无私的，我们也要贡献给外国。因此，我以为我们的梨园公益会也应当负起与外国戏曲家和音乐家联络的责任。

再则，像柏林的无线电台，常常以很大的报酬去聘请外国有名的戏曲家和音乐家来演奏他的惊人技能，而以之广播于全德意志，或者全欧洲；这不仅是使德国人或全欧洲人有听赏外国戏曲、音乐大家奏技的机会，而是德国人与外国人交换戏曲、音乐意见的办法。无线电台是国家经营的，我希望我们的政府也拿出这种办法来，则于我们做沟通中西戏曲音乐艺术的工作的人有很大的便利。在以前，外国剧团或乐队到中国来的也有，也在舞台上表演过。但总是他们和我们全都失败了，为什么呢？他们老远地到来，售票当然超于在其本国时的三十法郎或十个马克，而经济衰落的中国一般人便只好徘徊于剧场的门外了，于是他们则因得不到多数观众而冷清清地走了，我们则把一个大好的机会失之交臂。这种可惜的事，我们希望此后不再出现，其挽救方法便是政府帮助我们的力所不及者，如德国政府之支出报酬于在无线电台播音的外国戏曲家和音乐家一般。

欧洲戏曲音乐及其从业者的社会组织等等，凡是我们所应效法的，就我的"管窥蠡测"已大致说明于本章了。也有我们所不可勉强去学的，例如剧情的内容，一般所谓风格问题便是。

时代虽是同在一个时代，而环境则各不相同，所以剧情的内容固不可忽略时间关系，亦不可忘记空间关系。各民族各有各的经济生活，各有各的政治典型，因而涵泳以成各自特有民族性，剧情的内容则必是这民族性的反映或再现，所以各国有各国的异点。俄国是社会主义国家，十余年来由其政治的和经济的涵泳而成为普遍的社会主义的民族性，加上有苏维埃政府的国家政策督课于上，所以他

们的剧情的内容也全是描写或宣扬社会主义。法国民族是以博爱、自由、平等著名于世界的，从路易十四上了断头台以来便是如此了，现时他们的民权思想已逐渐演进到无政府主义。所以他们的剧情的内容是以讽刺政治、法律等等统治工具的成分为多，不过暂时还未十分显露排斥国家的意识罢了。德意志民族自经1914至1919年的战祸和《凡尔赛条约》的苛待，至今十余年尚未脱离危机，大家对于战争不但害怕，而且深恶痛恨，所以他们的剧情的内容大半是如雷马克的《西线无战事》之类的描写非战。这些当中难道就全没有值得我们效法的！例如非战，我便是一个这样主张的人，我为什么又不说要学德国呢？例如讽刺政治，抨击旧的已经腐化的制度，像《打渔杀家》和《荒山泪》也就是这样的，我为什么又不说要学法国呢？要知道从民族的经济生活和政治制度或再现于戏剧上，这是犹之乎小孩儿吃奶，是本能的，用不着去学别人。而且，作风之不同，不但随国家或民族而异，并且是随作者的生活与心境而各异的，自然与人相同是无妨的，勉强去学别人徒然是束缚自己，消灭自己而已。

中国戏剧有许多固有的优点，欧洲人尚且要学我们的，这里也说一说。中国人自己有些不满意于中国剧，就把中国剧看得没有一丝半毫的好处，以为非把西方戏剧搬来代替不可；假如知道西方戏剧家正在研究和采用中国戏剧中的许多东西的话，也该明白了。

中国戏剧是不用写实的布景的。欧洲那壮丽和伟大的写实布景，终于在科学的考验之下发现了无可弥缝的缺陷，于是历来未用过写实布景的中国剧便为欧洲人所惊奇了。兑勒先生很诚恳地对我说："欧洲戏剧和中国戏剧的自身都各有缺点，都需要改良。中国如果采用欧洲的布景以改良戏剧，无异于饮毒酒自杀，因为布景正是欧洲的缺点。"莱因赫特先生也对我说过："如果可能的话，最好是不用布景，只要有灯光威力就行；否则，要用布景，也只可用中立性的。"谁都知道莱因赫特的《奇迹》和《省迈伦》（Sumurun）的背景都是中立性的，和我们舞台上的紫色的或灰色的等等净幔是同一效果。当我把我们的净幔告诉兑勒、莱因赫特……许多欧洲戏剧家的时候，他们曾表示过意外的倾服和羡慕，至于赖鲁雅先生，则更是极端称许，认为这是改良欧洲戏剧的门径。

提鞭当马，搬椅作门，以至于开门和上楼等仅用手足作姿势，国内曾经有人说这些是中国戏剧最幼稚的部分，而欧洲有不少的戏剧家则承认这些是中国戏剧最成熟的部分。例如当我1932年离国赴欧，道经莫斯科的时候，在一个小剧院里，见到一位有名的戏剧家，他对我说，人们以木凳代马，以棒击木凳表示跑马。在法国，兑勒也曾提起这种办法，而认为这是可珍贵的写意的演剧术。此外如赖鲁雅、体金……许多人都有同样的意见。我每每把我们的方法告诉他们，赖鲁雅、郎之万、裴开尔……许多曾经在中国来观过剧的人也屡次把我们方法告诉他们本国的

人，他们便以极其折服的神气承认我们的马鞭是一匹活马，承认这活马比他们的木凳进步的多。《小巴黎报》的主笔很惊奇地对我说："中国戏剧已经进步到了写意的演剧术，已有很高的价值了，你还来欧洲考察什么？"我起初疑他是一种外交词令，后来听见欧洲许多戏剧家都这样说，我才相信这是真话。

兑勒向我要去许多脸谱，我以为他只是拿去当一种陈列或参考而已，后来看见《悭吝人》中有一个登场人是红脸的，才知道欧洲人是在学我们了，脸谱是一种图案画，在戏剧上的象征作用有时和灯光产生同一的效果，法德两国已有一些戏剧家是这样的意见了。我并不说脸谱必须要用，我也不说脸谱必不可废，我更不因欧洲戏剧中有一个红脸便拿来做主张脸谱的论据；我只觉得反对脸谱者并不具有绝对的理由，因反对脸谱而连带排斥中国戏剧者更不具有绝对的理由。

独白也是中国戏中一件被攻击过的东西；站在对话的立场来攻击独白，原是很自然的，不足为怪。但是，如巴黎某女演员的《夜舟》，是话剧，又是一个人独演的，那里面便只有独白而没有对话。这虽不是巴黎某女演员在学我们，却可见欧洲戏剧也并不是绝对排斥独白。在我们的新创作中，于可能状态之下不用独白是可以的，要绝对排斥独白也可以不必，这是我的一个信念。

中国剧中的舞术，和中国的武术有很深的关系，这是谁都知道的。拉斯曼先生要把太极拳改为太极舞，足见欧洲人对于根源于中国武术而蜕化成的舞术是同意的。我们现时应当把中国武术完全化为舞术，如把太极拳化为太极舞之类，不要把武术直接表演于戏剧中，这倒是一件切要的工作；至于把西洋舞术参加到中国剧里，虽并不是不可能，目前总还没有这个必要。

在此，把我在本章所述的建议列举出来，便一目了然：

（一）国家应以戏曲、音乐为一般教育手段。

（二）实行乐谱制，以协合戏曲音乐在教育政策上的效果。

（三）舞台化装要与背景、灯光、音乐………一切协调。

（四）舞台表情要规律化，严防主角表情的畸形发展。

（五）习用科学方法的发音术。

（六）导演者权力要高于一切。

（七）实行国立剧院，或国家津贴私人剧院。

（八）剧院后台要大于前台，完成后台应有的一切设备。

（九）流通并清洁前台的空气，肃清剧场中小贩和茶役等的叫嚣。

（十）用转台必须具有莱因赫特的三个特点。

（十一）应用专门的舞台灯光学。

（十二）音乐须运用和声和对位法等。

（十三）逐渐完成以弦乐为主要的音乐。

（十四）完全四部音合奏。

（十五）实行年票制或其他减价优待观众的办法。

（十六）组织剧界失业救济会。

（十七）组织剧界职业介绍所。

（十八）兴办剧界各种互助合作社。

（十九）与各国戏曲音乐家联络，并交换沟通中西戏曲音乐艺术的意见。

这里所列举的，都是我们所应效法欧洲的。至于背景只用中立性，化太极拳为太极舞等等，或是我们已经如此，或是中国自己的事，这里就不都列举了。

结　语

在我的建议中，有许多实行起来都是经纬万端的，例如舞台化装、背景、灯光、音乐……要一切协调，例如国立剧院，例如兴办剧界各种合作社等等皆是。这还需要三个条件：一是要各方面的专门家共同努力，二是政府和社会要一致动员，三是大家要以坚定的意志和持久的毅力长期干下去。

我的建议也许有许多幼稚和遗漏的地方，这是因为我在欧洲的时间太短，兼之了解力也不强，以致观察不明白。但我不敢文过饰非，我仍然鼓着勇气这样写出来了，有待于将来的匡正和补充。

1933 年 5 月 10 日于北平

话剧导演管窥

（1933 年 8 月至 10 月）

一、绪言

以我们演乐剧的人们，来讨论话剧问题，真是一个门外汉；导演乃是总理话剧的一个大人物，尤其使我谈起来更为心怯。但是我虽然没有导演话剧的经验，然而我在乐剧界却有过导演经验，由我的想象，由我的观察，尤其是由我此次在欧洲向那位名驰全球的导演大家莱因哈特所领教的，和在德法意各国许多剧院所目睹的导演情形，这样便冒昧来谈一谈话剧导演问题，也或许不会十分不着痛痒吧。

话剧在中国，差不多有了三十年的历史了。现在已由萌芽时期而折回于原始的贫乏。少数富于话剧表演兴趣的人们，大有无所寄托之慨；而同时一部分受过话剧训练的观众，也感觉着苦闷。一方面无所寄托，另一方面感觉苦闷。结局，大家呼号起来；可是呼号也已然听不到大声疾呼了，只是一般弱者的呻吟和诅咒便了。在这可悲的时候，竟没有兴趣高尚的人们敢于挺起身来，从事运动，话剧前途可谓暗淡。

富于话剧表演兴趣的人们虽有而不多，受过话剧训练的观众虽有而也不多，这时候，假如有一个有意志的青年，他跑到欧洲或是美洲，他把他全副精神贡献给艺术之神，他即便说是学成了导演，回到中国，我敢言他没有机会谋生；没有演员受他支配，没有舞台给他使用，他也只好期待他的命运罢了。这样看来，也就不能怪现时没有伟大的导演家出现。但是我却有一种蠢想，我以为凡事只看应做不应做，应做的就可不顾一切地去做。那么，在这中国话剧原始的贫乏状态中的时候，我虽是门外汉，也不妨努力来尝试一下。现在我尚未实际去干话剧导演工作，暂且谈一谈话剧导演的理论，谅来更是无妨的。

基于上述的见解，我写这篇稿子。

我们要在中国做一个话剧导演者，首先就要感到剧本的欠缺。中国现时的话剧作者，诚然有思想深刻，技巧成熟的，然而那是偶然得很；一般的呢，的确是小说式的剧本较多些吧？我们知道：一本小说作完了，只获得囊中舞台。一本戏剧出版，却仅仅是一个草稿，一件存货，一个没有镶嵌的宝石。设若有那么一天，他偶然间得到导演的宠爱，把他从一堆后补者当中提拔出来。放在他的面前读诵，研究，规划光景，商量角色，使它有上演的机会和准备，这便是这剧本出头的日子。但是在这导演的规划过程中，倘若他体察出这剧本的缺欠困难，那么导演也许把他的宠爱，再移置到别一个剧本上，这剧本便仍不能上演，至多只能和小说

一般在囊中舞台活动。导演对于剧本，有如上帝的权力，他能赐给剧本一个上演的魂魄。现在中国既是一般多有是小说式的剧本，它们只有囊中舞台的地位，因而导演只有妄想，欲给予上演的魂魄而不可能。

导演者对于一切剧本是平等重视的，绝无所谓感情的爱憎存乎其间；何者为可以上演的本子，何者为不能上演的本子，全视乎那本子是否合于许多舞台技术以为断，写剧本和写小说不同也就在此。文字的修正和排列，结构的变幻和错综，可以尽小说的能事；写一本戏剧，必须还要知道许多舞台技术。现在有些剧本作者却都缺乏了这个条件。假如一个导演，好容易找到一本可以代表中国话剧的佳剧，同时这个作者又是导演的朋友，但是这个导演于作者口中只能得着该剧舞台人物个性的表面了解。至于问他舞台人物活动的情形和作者假想中的布景形式，这个虚心的导演家所感到的恐怕只是失望。因为作者把话剧看成太文学，太哲学，太含有诗意了，结果弄得没有多少可演的话剧。导演因为不易采用中国土产的话剧本，那么不得不用洋货的译剧。这是作者未曾熟悉舞台技术就下手作剧本的毛病，也就是使现在中国导演在选剧上感觉最困难的一点。

假如要我的一种蠢想能够实现的话，首先就希望今后有许多合于各种舞台技术非小说式的剧本生产出来，免得我们去采用那虽合于舞台技术而又不尽合于中国风土人情的译剧。再则，我的蠢想便要走上职业的话剧运动之路，来代替脆弱无力的爱美话剧运动。

从过去的历史来看，演员对于演剧，向少确实的训练，而作者又乏确实的经验。在这样的环境中，要成立一个职业的话剧团，这真是没有可能性的。以现在而论，已往平大艺术学院，已然有了戏剧系的设施，在他们理想中的意义，固然是很好，但就事实程序而论，离开职业的话剧运动，恐怕依然有相当的远。要打算提倡职业剧团，最要紧是从普通的各级学校教育入手。在现代中小学教科书里，虽然也插进几篇戏剧，并有时令学生表演。但插入篇幅，不但太少，就是那位教表演的教员，也向来未必十分注意导演的技术，不过空自摆摆样子就是了。这样看来，那么虽然书里有戏剧的表演，结果也不过是一纸的空谈，也就和看一篇故事、一段小说一样了。

关于学校话剧运动，有的人批评说这种运动是一种极不好的事情，因为如果学校添了话剧，恐怕学生方面，只是日趋于嬉笑、浮动，就是平日很用功的学生，渐渐也被这终日嘻笑浮动的学生扰乱坏了，将来学校教育前途，真是不堪设想了。但是这种的估价，从教育原理而论，是一种不正确的论调；因为戏剧也是教育的一部分，并且改良社会的能力很大，就中国革命而论，大力的宣传，又何尝不是仗着话剧的表演，才能使一般人得了革命的深刻的印象呢？

大凡一个优良的演员，须有自幼的训练，自幼的熏陶，然后才能在社会上作

一个著名的演员。以我们中国乐剧演员来说，每个科班中，不下数百人，虽经终日训练，而结果成名的为数无几；可见戏剧艺术，并不是容易的，戏剧人才，更不是容易得到的。职业的话剧运动，就从科班办起，恐怕也不容易人才辈出。然而不办科班就更难了。从小学一直到大学的附带戏剧教育，至多只能比乐剧界的票友训练；既不能办科班，这种等于票友训练的办法还可少吗？中国的话剧，也必须要经过这个过程，也是要由票友话剧，然后才能下海成职业话剧的。因为要根据历史经验，所以重要责任，不能不仍推到教员导演的身上去。每一个学校教员中，至少须有一人富有导演知识，使他担负导演责任。这样去做，或者尚可得到戏剧的真正艺术。但是教员一人担任导演，这也是一件很困难的事情；因为教员在学校导演，比不得舞台导演。舞台导演是一切事项各有专责，导演者不过是指示和支配一切罢了，至于教员担任学校导演，这真是以一人而兼百役的，真是困难得很。但是这虽然困难些，然而却有很多的兴趣。于学生方面，也有很多的利益；因为戏剧与精神体魄，有共同的训练。可以增进学生的情感，可以使他们增长人类的经验，还可以使他们辨别善恶的道德，还可以使他们有共同集团的生活，并且还可以将各样艺术的理论付诸实际，同时还可以找出天才的演员；就这样看来，教员导演，的确是一件有益而又有兴趣的事。这样的做下去，才能使话剧得有进展走到职业的路上。

我以上述的两大愿望：一、合于舞台技术的剧本；二、职业的话剧运动为基础，来奔赴我的蠢想，而以这篇稿子为开端。

然而，我的学识到底太简陋了，我应用那不伦不类的乐剧导演常识于这上头，我应用那不彻底的在欧洲目睹耳闻的导演常识于这上头，使这篇稿子像一个菜单。这菜单上，它虽告诉了你许多的美味，许多的合口味的方法，帮助你做一个很好的菜。然而它究竟是一个菜单，但是它既不费你的钱财，可也不能替你解饿，如果菜单作不好，是可以原谅的。戏剧原是一件表演的玩意儿，没有表演就不能成为戏剧。所以现在戏剧的理论，就是已经表演的记录。再说，从没有一种艺术可以由看书就能学成的。当一个好导演，好似一个好烹饪师，能够实际去凑合许多油、盐、酱、醋、鱼、肉、干、鲜，炒菜做汤。若仅仅谈一点导演理论，洽如同烹饪师手中有了一本烹饪术，仅仅是一张菜单而已。戏剧理论不可不谈，然而实地试验亦不可抛弃。故此导演人才不可不给他一个试验的机会。

二、导演权威及其分工

导演者应当有无上的权力，因为这是戏剧生命之所寄托，已为大家所公认。在导演者指导下不仅是演员，还有其他各部门的分工；不管怎样，既是在他指导

之下，就要绝对服从他，他对于他们就有指挥的权力。

导演是要把演员脱胎换形，要在他们内在生活中，种一粒神秘的种子。这粒种子要在一定时间内发芽，在一定场合内变换他们全部动作和精神。下面戈登克雷在他《舞台艺术论》上说的两段话，可以证明这种意思——

"观众你不是主张这些聪明的演员，差不多都变成傀儡罢了。""舞台监督多么聪明的问题！这个问题，凡是对于他自己能力没有把握的演员都会想到的。目前的傀儡，只是一个木人，只能拿来演傀儡剧。但是在剧场来说，我们需要比木人还更进步的东西。可是有些演员，觉得他们与舞台监督的关系正和傀儡一样。他们觉得舞台监督如同用线来扯动他们，他们对于这件事很愤怒，觉得这是伤害——侮辱！"

在演剧中，演员对于导演完全无法说明自由。表演是将内在生命呈露于外，而导演是燃明他内在生命的一把火柴。导演又如同一个医生，他不纯用一味药材治病，在特殊的环境中，他要利用全部药材中的几味，每味中些须的分量。导演的修养，是要明了演剧各种艺术的全部性质，然而在实地导演时候，他仅取了各种艺术上的一点一滴。演员所负的责任，仅在于他在台上和其他演员相互的关系；而导演者则是在演剧以前所要考察演出的全部。导演者如同军队的司令，他不上火线，他也不发枪，可是要没有他，就失了军队的秩序，就失了战斗力。军队应绝对服从司令，所以演员应绝对服从导演。

除演员外，还有些什么人应当绝对服从导演的呢？人们为戏剧呐喊，说戏剧是一个综合艺术。戏剧究竟是不是综合艺术呢？由文学方面来看，他先发生了思想上一个机巧，用美术方法，将文字排列成一出戏。由导演来看，在这出戏不只是文字，因为文字只是死的，若要使他活，还须加上许多的条件；那么表演，布景，灯光，都是表演这出戏剧很重要的条件，将这许多条件配合得宜，这便是艺术戏剧的成功。唯其如此，在导演指导下就不能不有表演，灯光，布景等等的分工；在这些分工里面，摆在观众面前的人是演员，除演员外，还有不摆在观众面前，而只在后台工作的；如管理灯光布景等等的人。这些都是一律要绝对服从导演的。

无论是初出茅庐从事戏剧工作的人，或舞台上有多少经验的人，也无论他是一个爱美剧演员或是导演，但凡是做戏剧工作的人，都是要忙的，不过不如导演更忙罢了。忙的就是要重实际的演出，不是只在理论的空谈。至于他们的态度，就是在乎创造；能够这样，这便是我们大家所要求的。第一要有许多的剧本，凡是已然印过或尚未印过，已然演过或尚未演过，全都应当罗致了来，可演的拿出来演，不可演的也要拿来做参考。再则，其中还包含着许多艺术：有模仿动作艺术，有语言发音艺术，有布景的制作，衣服的颜色，电机的管理，舞台的设施，一大串艺术的合作，综合起来才能将艺术戏剧诞生出来。在忙着这许多事项，本

是很混乱很错综的，但必须使她们都趋于合度，然后才算成功。所以在研究导演步骤以前，我们应当先研究分工合作的步骤。

一个导演，也许曾做过演员，也许有导演的天才，然后才有戏剧随着降生。这戏剧降生出来，可以和导演共同相辅的表现出一种艺术。这种艺术，便是剧作者所想象的那种幻想的实现。但是要实现那种幻想，最简单的还须有以下各组人员来辅助：

1. 事务组；2. 演员组；3. 技术组。

事务组先商酌演某个剧须演员若干，须要何种演员，须用若干经费，然后酌量择取演员。如果职业演员，他们有固有的团体，角色配置，较为容易。倘非职业演员，配角的选择，有时亦须加入职业演员来辅助。演员择取停妥，然后召集技术组，开各种的会议导演说明他的理想，如布景的配置，灯光的变幻，服装的色泽，以及各项道具的应用。以上三者具备后，才可以起始导演。在导演时，不知还要经过几许的改良和修正，然后才能作到一个整个的戏剧。

此外剧中如有音乐或跳舞，那么还须找音乐家配制乐曲，跳舞家来指导舞蹈。如能找到剧本的作者，还须找到他，使他亲自将所作的戏剧叙述于演员，使演员明了作者的神情。如不能找到作者，那么导演须先将剧情向演员解说清晰，然后方可以起首排演。演员及一切助理的人，或许有时无须多费导演的指示，也能以做得恰到好处；但有时必须由导演的详细指示，然后始能合度，然后才可作化装的预演。

一个剧的上演，导演者所耗的心血几乎是无法计算的。各部门的分工，目的则在于合作；既曰合作，则不能不统一指挥于导演。戏剧之摆在观众面前，其效能在于各部门的一致；显然的：灯光和布景要一致，布景和表演也要一致，一切一切都要一致，戏剧才能在观众面前显示一种效能。假如各部门中工作者有一人自作聪明，不听导演命令，则立刻把导演的整个理想破坏了，就是立刻把这个戏剧完全破坏了，这次上演算是归于惨败。所以导演者对于所指导下的一切人们，要有至高无上的权力；否则，只见分工，不见合作。徒然错乱瞎忙而已，绝不会成功什么艺术戏剧的。

三、导演修养

要当一个好导演，最不可缺少的就是他的修养。所谓修养，当然不是一朝一夕可以凑合而得到的。必须尽若干人力于相当时间中徐徐养成之。然而这当中也包括有天才的成分。换言之：导演虽然需要天才，却不徒然是天才便可成功，还必须有不可缺的人力的修养。

第一，想象力的修养——

这是在读剧本时所必须的。导演一个剧本，自然劈头第一件事便是读一读那剧本。当你读一个剧本时，你眼睛所接触的，耳朵所听到的，和心里所幻想的，都是什么？如果你觉得眼睛所接触的只是一篇文字，耳朵并听不到什么声息，心里所幻想的只是一段故事，这样你便没有做一个好导演的希望，也可以说你没有做导演的修养。怎么说呢？一个有导演修养的人，他虽是在读一个剧本，但他眼睛所接触的，并不是一篇文字，乃是剧中演员的动作，演员的面貌，演员的服装，各种的布景，以及灯光的变换，道具的应用。同时他并听到演员的喜声，怒声，哀声，乐声，和发出语言的轻重音韵；并如自身就是那个个演员，个个演员，就是自己身历其境。而且还能觉到观众的客观心理。这时他心里的想象，并不是在读剧本，也并不只是作剧中个个角色，还像正在一个舞台前边看这个剧本的表演。这种想象力，虽然不否认天才作用，但宁说是全仗着修养，因为有天才的固然略加修养便可获得这种想象力，没有天才的人亦复可以仗着修养而获得。就如像我这样笨的人，因为在乐剧界中努力了二十多年，仗着二十多年中的修养，现在无论拿一个什么新编的乐剧剧本在我手中来读，一面读一面就在神游于舞台之上，与一切音乐在耳中和一切形象在眼中一样。并且在读到好的地方便如同听见了观众的喝彩声；我想，假如我能在话剧界也努力若干年，我就再笨些，也必定要得到同一的结果。

第二，批判力的修养——

这是在读过剧本后所必须的。当我们有了想象力的修养之后，读剧本时就如同自身在舞台前边看戏剧的表演，也就如同舞台前观众的一个；那么，对于这个戏剧的一切，就应当有个判断的批评。所谓一切，就是剧本，演员，表演及应用；剧本的情节，是否完善？演员的配置，是否适宜？表演的节奏，是否合乎韵律？一切布景……应用是否恰当？这都要自己有个心内评判。假如没有这种评判力，则将不管剧本情节之糟，演员配置之坏，表演节奏之不合韵律，一切布景灯光等等应用之不恰当，也就糊里糊涂地把它搬到舞台上。闹笑尚是小事，对于艺术戏剧反有破坏之罪；这样，又何贵乎有吃冤枉的导演？这种评判力，也与天才有关，也不尽是天才所能办，也宁说是从修养得来。要评判剧本情节的优劣，是要熟悉那时代那环境对于戏剧的要求，还要明白戏剧对于那时代那环境所负的使命，这中间就少不了社会学的修养，政治学的修养，经济学的修养，人生哲学的修养。要评判演员，节奏，灯光，布景等等问题，又要舞台经验的修养，音律学的修养，电气学的修养，绘画的修养，建筑装置等等的修养。这些种种修养，导演者纵不能如上帝之全智全能，纵可于其指导下罗致各种专门人才以备顾问和帮助，但自己至少也要超于常识以上，这是万无可再躲懒的了。

第三，合作力的修养——

这是开始导演工作一直到导演完毕时所经常不可少的。所谓综合艺术的戏剧，其艺术的综合性必须竭所有之力量以维持之。我在前边说过，导演者对于他指导下各部门的人们有至高无上的权威。但是集思广益，同舟共济，也是不能缺的。否则，一意孤行，而一人之知识能力又到底有限，于是导演的至高无上的权威适足以破坏戏剧的艺术综合性，适足以宣告戏剧的死刑。我说过：导演者至高无上的权威，是戏剧生命所由寄托；这里还要补说一句：导演者至高无上的权威之滥用，是戏剧生命所由断送。所以，要想当一个好导演，须有合作力的修养。这种合作力，完全与天才不相干，反而常常为天才所毁坏；因为有天才的人每每心高气傲，压根儿便瞧人不来，哪肯与人合作呢？反不如没有天才的人，他能够知道自己不能以一人之身兼百工之事，从各方面的经验上去认识合作互助的必要，由于这种修养便不会滥用导演的权威，才有成功戏剧的综合艺术的希望。

第四，排难力的修养——

这是在导演当中所随时需要的。演一个剧，导演者树立了一个完美尽善的最高标准，指导演员和其他各部门的人，大家去奔赴这个最高标准，当中便每每发生各种难题——物质的、人才的、地方的、时代的……各种难题。尤其在中国，这些难题更随在皆有。例如要演一个写实的历史剧，衣冠制度，风俗习尚等等的时代上的难题便很多，因为过去的历史太缺乏完密的记载了。例如要演一个黄金国度的富丽剧，物质上的难题当然也很多的。诸如此类的难题，无一不是与导演者所树立的最高标准相违背。当这些难题发生时，演员或者其他各部门的人便要感到困难。一个善于做导演的，就在能体察演员或其他各部门的人无法说明的一切困难问题，并能于体察那些问题之后，设法替他们将每个难题打破，以辅助他们艺术的成功。设或你没有这个体察的聪明，没有这个了解的智慧，更没有替他们打破难题，辅助艺术成功的能力，那你便无须做那导演的徒劳尝试。须知道，所谓排难力，就是要有力量排除困难；困难问题不排除，不但演员和其他各部门的人无法成功其艺术，就是导演者也会无所措手足的。排难的方法只有两个：一个是积极地去解决困难，一个是消极地去避免困难，前者可能自以前者为好，前者不可能有也就只好用后者的方法。这种排难力，与其说是天才，也无宁说是赖乎修养，因为到底是从长期的经验中得来的。

第五，自信力的修养——

这也是导演者必要有的。固然，自以为是，一意孤行，以致滥用导演的权威，破坏戏剧的综合艺术，这是缺乏合作力，是不行的。然而，筑室道谋，三年无成，无自信力也照样是不行的。当你导演一个剧的时候，你先要集思广益，如何分配演员，如何安置布景灯光，如何调和服装色彩，如何配音乐，如何剪裁场子，如

何启幕，如何落幕，通通要把同人的意见，与夫专家的批评，和自己的主张结合起来，以求一完善的结论。导演完毕之后，不见得就会文不加点，也许还有些要修改的地方，这也需要自己去评判，同时也需要集思广益。改正之后，重新导演，不可怠惰或厌烦。总之，在讨论的场合中，不可自是孤行；在导演时，则不可犹疑不决，必须以断然之自信力行之。再三改正，确已臻于美满之后，纵然真理所在不能立刻获得普遍的同情，也必须坚持其自信力不稍动摇。这种自信力，与天才者的骄傲全不相同，这纯然要从修养得来。前所说的合作力玄龄善谋，这里所说的自信力是如晦能断，善谋与能断相辅而行，然后可以成戏剧上的贞观之治，这不是学力的修养安能做到？尤其是那立刻不能获得普遍同情的真理，每在数十百年后方显价值，戏剧家的精神不死，正和哲学家一样，这伟大的自信力更非深邃的学力不为功了。

以上五事，自己估计，条条确有相当的把握，然后你才可做那导演的试尝，或者使你不至失望。设或你对于这些条件不完全具备，或竟至完全缺少时，那你即早将你那个做导演的迷梦打破；须知导演者的成功，并没有侥幸得来的，也不是纯靠天才便可敷衍的，是需要许多种修养的啊！

四、剧本选择

剧本的选择，是一件很要紧的事。因为剧本不好，虽有好导演，好演员，好灯光布景等等，也不能尽艺术的能事，博到观众满意的同情。选择剧本，常常是由任导演人自己负责；偶然由大家公选也可，或是由旁人建议介绍也可。有的时候，由旁人所介绍的剧本中，往往能以得到很好的；因为剧本，本来是很多很多，导演一人，哪能全都看到？并且有的时候，只偏重于导演自己的意旨，反失却了观众的趋向，社会的需要。选择剧本，当有相当的标准，或合世界的潮流，或矫正社会的积弊，或写政治的情形，或描写大众的生活……总之，必须有个标准，才不失戏剧是社会教育的本旨，也就是不失戏剧的艺术教育。

选择或介绍剧本的人，他对于他所选择介绍的剧本，便应该详细的考核。是不是合乎以上标准中的一个。并且有的时候，一个剧本，读着非常的有兴趣，但是表演出来，却是毫无生气，索然乏味。又有时读着平平无奇，但是一经导演，却能处处生动，处处给人一个深刻的印象，这便是所谓事事出人意表，却事事在人意中，这才是真正的好剧本，才能在它身上出现戏剧的艺术价值。选择或介绍剧本的人，假使是一个皮相之士，则他所认为合乎标准的，反而不合乎标准，而他所认为不合乎标准的，又反而合乎标准，这岂不糟糕？要不这样糟糕，则我在前文所说的关于导演的修养有注意的必要。

此外还有应当注意的事项，就是导演者应当估计自己的能力。对于某一个剧本，这个剧本虽然很好，但是要想自己的能力，能不能将这剧本的优美，尽量的导演出来。设或自问能力不及，那你即早就不必采取，省得费力不讨好，反为不美。即或自己能力充分，但就演员能力方面着想，如果没有能使他们确能成功的把握，那么也就不必导演，免得劳而无功。又如物质不够，或者演员人数不多，便不可选用堂皇伟大和许多角色的剧本。所以导演对于剧本，不但要明了剧本内情如何，主旨如何，还要明白自己的能力，演员的经验，人员的多寡，以及灯光布景服装等等的敷用与否。

　　对于初创的爱美剧团，选择剧本，总要先找那纤巧的戏剧，所谓轻而易举，成功较易。等到演员有了进展以后，再渐渐选那繁重的剧本排演。设或不按这个顺序，起初就拿繁重戏来导演，在导演方面，不但难期进益，并且多耗时日；在演员方面，因为劳碌多日，成绩几微，把他们爱好戏剧初衷，不但蹂躏消灭，并且使他们对于表演，认为繁难，感到苦痛，势必至望洋兴叹，意惰心灰了。这个剧团，还能有进展吗？还能永久存在么？导演本想使这个剧团，产生繁重的好技术，不想反倒将这个剧团断送了。在导演的初衷，固属也是好意，然而他的好意便是他的错误，这就是他不能明了演员，不知选剧本的顺序。譬如有一个人要练习赛跑，起始他必须先作短程的练习，然后渐渐地练习长途，结果长途的赛跑，他也不觉得劳累了。设或最初你就使他作长途赛跑，这不但是一件不可能的事，还要发生许多的危险。俗语所谓：不会走，便要跑，一定要摔倒的。

　　凡是一棵植物，它有萌芽，就有开花结实的希望。花美不美，果实好不好，这时暂且勿论；但是你对萌芽，你只能用养料去培植它，你并不能用手提它去长，你如用手提它，那你反倒是促它速死。一个做爱美剧团演员的，他当然有爱好戏剧的心。这心就如同一个萌芽；经导演去指导，这就如同用养料去培植；将来他的艺术，就如同开花结果。设或导演者对于初学的演员导演那繁难的戏剧，结果，萌芽枯萎了，那就是演员对于表演心灰意惰了。所以与其把一个很好的剧本不能演好，那么反不如将一个平常的剧本把它表演成功。

　　综观这里所述，导演者对于选择剧本，应该牢牢记着四个要点：第一，须有相当的标准——或合世界潮流，或矫社会积弊，或写政治情形，或描写大众生活……第二，须认识剧本的舞台价值，不可徒然皮相而失好的剧本于交臂，或反而把坏的剧本搬到台上。第三，须估计自己能力是否能把剧本的优点尽量导演出来，还须估计演员能力和人数以及物质力量等等，是否能把剧本要求满足。第四，选用剧本须有顺序——对初创剧团的新进演员，只宜导演轻而易举的剧，以免他们感到繁重而灰心，至演员老练时始可导演繁重剧。把这四个要点记牢了，你才可算一个善选剧本的导演者。

五、演员选择和职员组织

有的人说：先找演员，然后再为演员找适当的剧本，又有人说：先找到剧本，然后再找适合于这个剧本的演员。这两种说法，都是对的。因为看剧本时，有时连想到某演员若演此剧，作某角色，最合身份；这便是由剧本想到演员的。有的时候，因为看见某演员，便想到某个剧本与他最为合宜；这又是由演员而想到剧本的。有时同是一个剧本，在那个剧团表演，便能得到很好的名誉，很好的批评；在这个剧团表演，便没有几许人去注意。这是什么道理呢？就因为角色不同的缘故。以乐剧来说，同是一出戏，在这个人演，便很著名，在那个人演，便不著名。因为这出戏，是这个演员的拿手戏，比别个演员有特殊的长处，这是我们所常见的。

导演对于选择不相熟识的演员，当先以一小段戏剧，使他们念一念，模仿一模仿，借着他们的动作的神情态度，言语的音调，来审核他们戏剧技术的程度，以决定选择的取舍。有的时候，演员选择，由人建议，或由人介绍，固属都可选用，但主要选择职权，仍在导演拿握。

化装，布景，灯光等等，有辅助演员成功的能力，并有时能变化演员的弱点。所以选择演员时，尤当想象出他化装后，和利用灯光布景变化后的一切神情。有的时候，两个演员，都可充任这一个角色，那么到底应当选择哪一个呢？这不妨将所要演的剧本，令他们读后，再念出来听，好比较他们的程度，究竟孰优孰劣，来定这去留的准则。进一步说就是先将要演的剧本，择出一幕，令他们每人化了装在灯光布景之下试验一次。那么对于选择，当然更精确了。

惟其如此，所以一个导演，不仅是要善于选择演员，还同时要善于组织、管理布景、灯光、服装等等的各部门职员。因为你既要利用灯光，布景等等来试验演员，如果你所用的管理灯光，布景的人不是好的，则是演员虽佳而组织不完备以致运用不灵活，则灯光布景便不是成熟的。用之以试验，演员便得不到正确的结果。这于导演和演员是一个很大的苦闷和损失。

通常，在导演指导下有如下的组织——

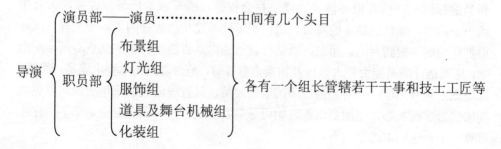

有些各组不设工匠，而另成一工匠组的。有些令演员、职员，两部为一个剧务部，而另立一个事务部以办理财政、文书、宣传、广告、奖惩等事，也同隶于导演之下的。有些以导演为剧务部长，事务部长则为另一人，两部平行，同隶于一个更高的机关——如剧团委员会、董事会——之下的。又有的不另设事务部，即在职员部内添设事务组或财政文书各组，而导演即为整个剧团的代表人的。社会剧团，国家剧团，学校剧团，各有不同的环境，即各有不同的组织。只能因时制宜，因地制宜，万不能胶柱鼓瑟的。

六、排演

所谓排演，固然与公演不同，就与化装排演也不同。排演是不化装的，排演地点不一定在舞台上，也许是在一间小房子里。至于化装排演则是化了装在舞台上排演。排演、化装排演、公演，是导演的三个步骤，而以排演为最根本：排演用了八分心力，则化装排演者公演只费二分心力便成。这里先说排演，化装排演与公演则于下文述之。

排演的方法，不是一样的。有的时候，单人排演；有的时候，全体排演；又有的时候，先单人排演，等到各个成熟，然后再合成全体排演的。这个没有规定，只在导演者斟酌剧情，和估计各演员的技术能力。这是关于人的方面的。再说关于剧的方面，有的时候，分节排演；有的时候，全剧排演；又有的时候，先分节排演，等到各节成功，然后再行全剧排演。这个也没有一定，只在随导演者去酌量办理——通常独幕剧总是一次排完，多幕剧也以一次演完为宜，因为这样易于使演员于剧中前后衔接其情绪。但剧情过于繁复冗长，或演员技术能力不甚成熟，则先行分节排演亦属不得已之事。不管单人排演也罢，全体排演也罢，不管分节排演也罢，全剧排演也罢，总要达到一个目的，就是在化装排演的前夕，排演工作完成的时候，全体演员在全剧里必须一气呵成，贯彻到底，毋使一人为害群之马，亦毋使一节为白璧之瑕。

要达到如右的目的，导演者就须注意下述的六件事：

（一）导演须使演员有一种信仰心，因为导演是指导演员的。倘或演员对于导演的信仰薄弱，或是简直的没有信仰，那么他对于导演的指示，当然是不充分的服从。这个样子，恐怕导演的启示，导演的诱导，导演的改正，都不会生什么效力了。一个导演对于演员的启示，诱导，改正，全都不能应用，那还能希望他的技术成功么？所以一个导演，必须使演员十二分的信仰，然后才能发展他的导演技术，并且还很容易得到他的技术成功。这样看来，能使演员信仰，这是导演在排演时，必要的一种技术。

（二）在排演时，演员的精神不可丝毫分散，大家要集中全人格去郑重从事。直如各人都是剧中身当其事，各人用内心去领悟。像这样的排演，才能得到动作的和谐，韵律的一致，则表演的进步，当然很快。若在排演时，演员只认为是一种游戏行为，不肯像真正在舞台上那样郑重，则其精神便不能集中。将来真上舞台表演时也必然没有良好功效的。要能够做到演员精神集中的地步，则为导演者须以身作则。自己先把精神集中起来，做个榜样给演员们瞧。

（三）导演对于排演一个戏剧，当预定出一个进展的规程；就是每一个动作及每一幕，须经若干时的导演，便能大致不差。全剧的排演，须经若干时间，即可实现。在全剧排演大致不差以后，还当作更严格的排演。不过不像在教某演员作某角色起始排演的时间那样长。因为那个时间，就是某演员作某角色的一个基础，势不能不以长时间作细密的教导。至全剧排演大致不差以后，则变细密为严格，是纪律之用较多，而时间之费则较少了。

（四）排演应当有个进展规程的预定，但排演虽不能不费时，却有时又不宜费时太多。因为费时太多，则演员或许感到疲倦，而觉其职业索然乏味，精神就不容易提起来，他们在舞台上便有发现惰气的危险。尤其是一个爱美剧团，排演费时太多时，则演员们恐怕因失掉兴趣而自由懒散。你若再召集他们来排演，他们当中也许就有几位少爷不高兴应召了。所以导演者应当用一种手段，于最经济的必要时间中，便把一个剧排演好，庶乎一鼓作气地就到了化装排演，到了公演。不至于再而衰，三而竭了。

（五）有经验的导演，用三四个礼拜的工夫，或最长四个月便能将一个戏剧导演成功。可是有时，导演自以为成功的戏，等到一向观众表演，却得不到观众的满意。所以一个戏剧表演的成功与否，不能就导演个人的独断。做导演的更不应当固执己见，在表演后观众有所批评，有所指摘，导演应当虚心体察那些批评指摘是不是恰中弱点。如果适当，那么就应当赶快采纳，赶快改正所有的弱点。并注意将来在同样情形下的别个戏剧，不要再犯这种弱点。因此，导演者在拟定排演的进展规程之时，最好除规定最经济的必要的排演时间之时，再加上一个适当的等候批评的时间以接受批评而改正排演——假定四个礼拜可以排演完毕一个剧，则在以前几天的时间，邀请一些戏剧家和戏剧批评家来，排演给他们看看，并要求他们忠实批评，导演则择其善者而从之，总计五六个礼拜的工夫总可完成一个剧的排演了。

（六）排演时舞台的事件很是繁杂。应用的东西，也是很多很多。导演一人，既忙导演，势难全顾，故要利用道具组，使其记载舞台上所当用的零星东西，以免临事感到缺欠。在中国乐剧里，签筒笔架，扇子提篮，雨伞拐杖等等零星东西，每个剧里都可通用，这自有它的艺术立场。到了话剧里，扇子之类的东西，仍然

有时应用，却是依它的艺术立场并不像中国乐剧之六箱齐备，随索即有，而是每个剧有每个剧的东西。所以排演时必须有人给一件一件记下来，并注明某幕用，某场用，某角色用，庶几至化装排演和公演时不至于临渴掘井。

七、化装排演和公演

排演可以十次、二十次。化装排演则至多不得过三次普通则只一次。因为排演是排练演员，化装排演是把已经排练好了的演员搬到灯光，布景，道具，面部化装，服饰，或者更有音乐等等的复合局面里，来求其一切调协，一切融通。排练演员固然很难，求其调协融通一切灯光布景等等又岂是容易的？那么，前者很难，就可以十次至二十次以至于再多次，后者并不容易，为何就至多不得过三次呢？

排练演员是内心的活动，化装试演是外物的应用，前者是主观的，后者是客观的，前者是唯心的，后者是唯物的，前者是哲学的，后者是科学的。主观的作用，心的活跃，哲学的演绎，是放之则弥六合，卷之则退藏于密，是比较软性的东西。可以公说公有理，婆说理更长，没有固定的公式可以遵守，完全要凭苦思默索去体会。体会所得，还很难有方法证明其为正确。唯其是这样犹疑难定，发纵自如，所以导演者为求实现其理想的一定形式，为求克服演员们的自由意志，使成趋于这个理想的一定形式，就非多次排练不可。至于客观的环境，物的实质，科学的定例，则是硬性的东西。应用起来，诸如灯光的角度和强度，布景、绘画的内外层次和大小比例，服饰的形状和颜色，音乐的节奏和情绪等等，都视乎剧情而有固定的原理可凭。用不着导演者去苦思默索，便可以依样画出葫芦。唯其是这样，所以导演者不等到化装排演，还不等到排演，只在开始读那剧本的时候，便已有了灯光、布景、服饰等等的一个适宜想象了。到化装排演时，便确有把握地将那些东西依照他的想象而应用出来，直是容易得很。一个想象力很强的导演，他只要化装排演一次便成，次一点，至多三次已是再多不过。倘若化装排演至三次之多而犹不成，那是他的想象力太弱，他对于他所从事的学问太外行了，他压根儿不配当一个导演。

在化装排演之前，和排演同时，导演者应当把管理灯光布景等等部门的职员训练好了。导演者把每幕每场灯光布景等等如何应用变换，说给各部门的职员听，同时把剧本给他们演，把导演状态也说给他们听，使他们整个地理解，教他们照这理解去练习。等到化装排演的前夜，导演对于他们的工作要施行检阅，不对的便指导他们改正。这样，到化装排演那天，在导演指挥之下，只一五一十地把现成的搬出来就是了，纵使再有要改良的地方也一定不很多的。

化装排演完成以后，最好是在三四天之内，便举行公演。倘若在二十四小时

之内就举行公演，演员在精神方面必不饱满，在身体方面必感苦痛，他们在观众面前一定不克照化装排演时那样使人满意。那就无异于导演者自杀其已得的生命。反之，倘若在一星期之外才举行公演，则恐怕演员的紧张情绪因历时稍久而趋于冷淡，结果也是很难在观众面前得人满意的。在二十四小时之外，三四天之内，精神是饱满的，身体是健旺的，紧张情绪是保持着的。就在这个时候公演，便是《汾河湾》《柳迎春》所谓：不迟不早，将将凑巧！

在公演的时候，导演当然寸步不能离开后台。他应当以活泼的精神，愉快的面貌，和演职员们相周旋，以积极地引起他们的兴趣，消极地安慰他们的疲劳。戏剧的上演才能到底不懈。倘若导演者先现出困乏，烦躁，懒散，厌恶等等不良的神气，甚至于跳跳脚，骂骂人，则立刻把演职员们的心灵全都导入于苦恼烦闷之境，这个剧从后台那苦恼烦闷的空气中搬上舞台，包管一切都不会对劲儿，这也就是导演者的自杀。

八、副导演——美术导演

有些剧团，在导演之下设一位副导演，使其担负灯光，布景，道具，服装，图案，建筑，舞台机械等等的全责。换言之：导演忙于排练演员，恐无工夫钻入灯光布景等等部门去躬视其事，故设一副导演使专任之。

一个剧团，能够得到很好的电气师，建筑工程师，天才的画家，天才的缝纫师，有技术的制作机器人才等等，使分负各组责任，这固然是最好不过的。可是这些人，很不容易一时都能罗致得来，或者从来就没有能使他们都凑在一块儿的机会。并且细讲起来，表演一个戏剧，导演所需要他们的东西，不过一点一滴，并不是他们的全才。这样看来，各组负责的人，并不全是专家，也许仅有常识。那么，导演者应当另找一人，要他具有这样各种的全才，使他去当个总头目。这个有舞台技术全才的人，实际便是舞台技术导演人，就是美术导演，地位仅次于导演，所以可称他为副导演。

副导演的地位既是仅次于导演，当然很重要的。他是不是必须是个受过长期的各种美术教育的美术专家呢？是的，各组分责的组长既不一定是专家，我们不容易找到许多专家在一块儿做事，则这个副导演万不可再随便以仅有点常识的人来充任了。不过，话又说回来，在某种枯窘的环境里，找到许多专家固不容易，有时仅找一个美术全才的人也是很难，那又怎么办呢？则最低限度，这个副导演虽不是美术全才，也必须具有全般的美术思想。他的美术思想的来源或由于训练，或是半由于有很强的审美天才，不但能用思想去平凡创造，还能发展他自己特有的美术思想，能这样便可以任一个美术导演家。对于舞台技术的一切，自然我们

很希望他能亲手去制作。如同布景他能自己去画，衣服他能自己去裁，灯光他能自己去配置，机械他能自己去装置，但是他部下还有各组负责的人。不一定凡事必须他自己去作，不过他虽然不全是自己去作，可是他必须找到各组长，他将怎样的作法告诉那各组长，并能说出为什么必要这样的作。各组长接受了他的指示，便能按照这个指示去作，作出的成绩，还要恰合他的意思。能够这样，也就很足用了。那么，他所找的各组长，是不是要时常的训练？当然是必要训练的；必须使他知道图案史，色彩哲学，机械原理，光的音乐，音乐的语言……这一切一切，都是很需要的学术，并不是自然就能以知道的。

在枯窘的环境里，人才难得，金钱也难得。副导演所办的事，是每件离不开金钱的。不像导演之排练演员那样没钱也行。但是，有钱虽能使得鬼推磨，没钱有时也能逼出穷凑合的办法来，而且有时这逼出来的穷凑合办法竟得到艺术上的价值。这就是因为导演或副导演有强烈的美术思想，有强烈的创造能力。关于此，我在欧洲曾考察过。欧洲的职业剧团和非职业的爱美剧团，舞台技术常有差异。在职业剧团的舞台技术的应用，差不多都因习旧制，缺乏新的技巧，新的发明；即或不至有大的缺点，大的差谬，然而也不过平平无奇罢了。在非职业剧团，因为他们有和职业剧团竞争的雄心，所以往往他们能发明新的布景，新的技巧。他们有许多新的舞台技术。虽然有时因为金钱缺少，以致舞台技术设备不全，但是因为他们金钱缺乏，他们对于舞台技术，却能想出新巧的发明。用少数的钱也可以作出很合理的舞台技术。所以非职业剧团，用他们精力所发明的一切，虽然当时不一定应用，但有时不仅应用，并且于职业剧团中很有价值。据历来的经验，非职业剧团，有许多有天才的人，有许多的发明，对于舞台技术上有很多的贡献。

作舞台美术导演的人，他能显示出许多对于舞台的巧妙，例如颜色，灯光，布景，图案等，去辅助导演的成功。他对于戏剧表演上，当然也是占很重要的位置，故此他对于舞台上有很大的权势。那么，在戏单上，广告上，也写出他的名字和工作，与戏剧导演和剧本作者有同样的价值的，虽然略次一点也不多。

九、布景组和布景师

布景组应当有个组长，管领着许多干事，许多技士，和许多工匠。欧洲许多大规模的剧院，后台有相当组织的布景工场，中间有木工，铁工，泥水工，油漆工，缝纫工等等。工匠受技士指挥，技士受干事指导，所以干事实际就是布景师。负布景总责的是组长，组长又无异于一个总布景师。

在组的行政上，组长是个首长；在组的技术上，布景师是个生命的源泉；所以组的组织要健全，而身负布景总责的组长尤不可不入选得宜。我们固然盼望这

组长是如何的了不得，然而有了一个好的副导演，这组长便略差一点也无妨；因为他只多做一些行政上的事，而实际的总布景师可以就是副导演，不过通常是组长负布景的全责的。

在我们未谈布景师以前，我们先说这作布景的使命。布景的使命，不只是在画的好坏，便算这个布景的评判，是要使布景能以代表出戏剧的风格。这个布景，是在戏剧里边的，并不是与戏剧分离的，因为我们要完成这种使命，所以要使新式布景在舞台上与我们一种错觉，这种错觉，就是使观众恰如身临戏剧实境，忘了是在台下看舞台上的戏，可以说简直是把舞台看作没有了，能以这样，才算布景技术的成功。

绘画师并不就是布景师，就是因为绘画的使命与布景的使命不相同。绘画的使命只是把死板的东西画在上面，无法使其活动；布景的使命则如上述是在戏剧里边的，要能让许多剧中人在里边活动。然而，说到图案的原理，布景和绘画却是并无不同；因此，可以说绘画是布景的一部分。组长为布景师，则干事中或技士中当有绘画师，并且不仅是一个。有些规模甚小的剧团，甚至连一个绘画师也没有，只有一个画匠，那是很难得帮助布景师成功的。

布景图案所代表的是安排。安排所包含的分子是线条美，块状美，颜色美，并须要适合于一种原理。管理这种绘画分子的安排，和这种调子的原理，是要表明一种相关的活动。这种相关的活动，可以代表出匀称，调和，将这所有一些东西拢在一齐都要使人看着合宜。举凡墙，窗，台阶，树木，草地，山石等等，却是布景师的图案的来源。在这些里，须找出曲线，直线，长线，短线，纵线，横线等线条的美。在线中又须找出颜色的重要；并且块的形状有许多的表现。可以使人生出许多的印象，或是美，或是不美，或冷或热，或明或暗，或生动，或枯燥。关于这些，绝不是通常的画匠所能懂得，所能胜任的，必须要绘画师，而且是好的绘画师，而且是能够虚心接受布景师的指示的好绘画师，才行。所以，在布景组里面，一个实际负总布景责任的组长，与夫分负布景绘画设计制造等等责任的干事和技士，都应当要好角儿，并且还要组织健全，连各种工匠都要应有尽有。

十、布景的线条块状和颜色

布景的三大要素，就是线条、块状、颜色。通常的死绘画，是画好了再往镜框里嵌；布景这幅活绘画，以舞台为镜框，虽然也是拿绘画往镜框里嵌，但还继续着有许多人物——演员——在这里边将来要活动。因此，通常绘画的线条、块状、颜色，在一张纸或绢上就顾虑周详了；而这幅布景绘画线条、块状、颜色，则尚须顾虑到这张布或板以外的许多人物的服装，面貌，神情等等活动，否则在舞台

上有与演员分离的危险。这里把线条、块状、颜色，分别说明一下：

线条和块状：

线条的排列可以表现出窗、门之类；块状可以表现出树木、花草之类；这便可以代表一个背景。这些东西，便表现出一个调子。舞台绘画的调子很难讨论，如要讨论，恐怕有许多问题。就是画家也不能解决的。这里不谈高深理论，只讲实用，最紧要的，是要从简单，匀衡入手。什么是匀衡呢？例如有两个平列着的门，一个是四尺高，那一个却画成九尺高；又如很矮的屋子，门却画得很阔，这些情形，便全是不匀称，是不行的。可是对于剧情有特别关系时，也可用出特别不匀称的样子，这个不匀称，对于剧情正是匀称的。树木花草之类也是如此，一块草绝不能高于一棵古树，一块石绝不能大于一座泰山，这是谁都知道的。可是在透视之下，有时草竟高于树，石竟大于山，却又正是对的。什么叫作简单呢？一幅依照剧情而画的布景，它总有一个或几个要点，断不是泛泛广广可以随意堆积的；那么，画时就牢牢抓住这一个或几个要点去画。即或用点陪衬也万不可多，一来要使观众一目了然，二来使演员精神聚会。在中国乐剧里，《李陵碑》只用一块碑而不用他物，《辛安驿》只用一块市招而不用他物，这类的方式，其调和与否圆满与否为另一问题，而其简单明了，却是正与布景的线条和块状有相同的原理。能匀衡，能简单，则于线条和块状，思已过半，又何必去讨论什么绘画调子的很深问题——讨论那些很深问题，反而是理论家和批评家的事，反而于实用上没有多少必须。

至于谈到线条和块状的装潢美术，那你必须利用许多三角形，正方形，长方形，菱形，圆形，椭圆形，和许多几何所能分析的样子，来发挥你的艺术思想。用这种艺术思想，暗示出伟大，温柔，使观众看了满足。一个布景制作家，他并不能常常装潢布景去试着看，必须先明了画的原理，并内心须有清晰的想象，然后画出来，一经装潢就很适用，省得许多改造的麻烦——自然必要改造时仍不可躲懒。

颜色：

舞台上的颜色，完全是在灯光下显示出来，不但布景如此，就是服装也是如此的。关于颜色和灯光的关系，我们先不去论，现在先就颜色的本质来说。我们却知道有赤，橙，黄，绿，青，蓝，紫，这七种颜色。但这七种颜色，是由三个基本色化出；这三个基本色就是红，黄，蓝。基本色又叫本色，其中是单纯的不杂有他色。除却三个基本色外，其余别的颜色，便为副色，或称辅助色；因为必由基本色的掺合，然后才能化出，如基本色的黄色和基本色的蓝色相混合便成绿色，绿色再加上基本色的红色便化成紫色了。

布景的颜色可以指挥观众的情感，要他冷就冷，要他热就热，要他烦闷就烦闷，要他快乐就快乐，要他兴奋就兴奋，要他沉默就沉默……无不指挥如意。所

以要戏剧能够感动人，布景的颜色是不可忽略的；否则，剧情再圆满些，演员再能干些，没有布景的颜色来帮助，或者反因布景颜色不适当而帮了一倒忙，则戏剧的感动力是不会强烈的，甚至于被破坏了。譬如一个流利振奋的剧，剧情很好，演员也好，这里若用一个布景，把一个紫罗兰颜色，衬在黄绿色的一条，便显得特别的鲜明，特别的美丽，特别的兴奋，这是很相宜的。假若不用这个相宜的布景，则演员在台上孤军奋斗，很难成功。假若不但不用这个相宜的布景，反而用一个将红色的配在紫色的一旁的布景，把鲜明，美丽，兴奋，全都杀掉了，这就犹之乎欲烧火而反给泼上一盆冷水，连累那班孤军奋斗的演员也怎么表演就怎么不对劲儿，不是反而把戏剧的感动破坏了吗？

关于色彩感情的象征，完全要看设施者和观赏者的地方嗜好，和个人的性情而定。我们彼此的看法都不相同，也更无法勉强相同。大概普通所公认的，可以简单说来如下：黄色富有庄严华贵的气质；赤色最为强烈，可以代表恐怖或是喜悦；青色则太冷静幽郁；绿色则有生活希望的情绪；蓝色可以表示清高；橙色带有高兴；白色说明清洁朴素和尊贵；黑色表示神秘悲哀，又由颜色的深浅不同，配合不同，而生出冷暖的空气，故此人类对于色彩所发生的情感，很不一致，要在导演的经验和个人的看法而已。故此布景要特别重色。

我每每这样想：唱《女起解》一类的戏，要加重在炎天暑热之下起解的苏三的汗味，用一个红的布景是适当的；反之，唱《南天门》一类的戏，要加重在冰天雪地中逃难的曹福和曹玉莲的冷劲，用一个蓝的布景倒也不错。因红色是热性，凡近红色的色皆为热；蓝色是冷性，凡近蓝的色皆为冷。所以橙色近于红，便也可以代表热；绿色近于蓝，便也可以代表冷。这种原理，就是因为色彩能刺激人的视觉，由生理关系，使人生出冷热的感觉。

布景上的颜色，乃至服装上的颜色，演员面部的颜色……都同样，每每在灯光底下变更了的。所以当一个导演或副导演的人，应当统筹全局，注意颜色之外，还要注意灯光下的颜色之变更。否则，你理想中是黄色，把黄色弄上去，后来在灯光之下变成其他色了，你就会大失所望的。

至于用色的方法，又很不一样。有时仅用一种色，只利用轻，重，明，暗，就能将各线各块表现出来，有的时候，利用杂色；又有的时候，利用差不多的颜色；都能以表现出许多的艺术。这又要把颜色和线条块状作一联系的考虑。

十一、布景种类及其优劣

布景的种类虽有许多，然前代的画板景、雕刻景之类现已没人去用它，现时比较被人用得多的，则有下列的四种：

1. 垂幔；2. 五个围屏；3. 一个大围屏；4. 写实主义的。

垂幔是最简单而又最艺术的一种布景，在写实高潮降落的现代，各国很多戏剧家和剧院都重视它，称得起是第一流布景了。它的制法只要将布幔五块，或三块，或一块，用铁丝贯串其上端，围悬于舞台的三面就行。布是灰色或其他中立色；也有用各种颜色制成多套，而按剧情的变化，每幕更换的。无论是一套或多套，一律是清一色，用不着画。这样一个简单的东西，它要变换形式——例如由方形变为三角形，由三角形变为圆形之类，只要在上端变换铁丝的进行方向，以预置机关一拉，一秒钟就成功，比任何布景都神速。就在这个清一色的圈子里，情人可以幽会，战士可以肉搏，于纯洁沉静之中，使人觉得有变化无穷的诗意。

垂幔也有用深色绸或绒做的，但普通是用布。布价较廉，学生组织的爱美剧团，店员组织的，或是工友组织的，他们都没有资本家作后盾，凡事检省一点好，垂幔本来用布的就行，自然就用布的罢。就是职业剧团，虽有资本，也要去作有利润的再生产，很少肯制绸绒垂幔的。而且，绸绒有时较布为重，上端的铁丝将有下沉之虞，若把铁丝改粗则又恐变换形式时失去灵活，所以说来说去总以布的垂幔为妥当。不过，用绸可以使音乐圆滑，用绒可以使声浪曲折，也自有些好处。这里我也不坚持布幔主张，也不反对绸幔绒幔，留给剧场实际应用时让导演和布景师去斟酌决定罢。

略次于垂幔，而被一般重视的布景，则为围屏。围屏是用木条造成七尺至八尺高的木框，蒙以灰色的布，按照屋的墙壁或外墙涂以相当的颜色，此种布景亦简单又省事，并且布置也不费时间。在围屏中间，可以布置上桌椅，或相当的家具，或扁片的树片，这便是一个很好的布景。在这个围屏的中间，或作情人的谈话，或作武士的战场，只在你布置得宜就行。用这种布景，比写实主义的东西使人看了更增兴味。如用十二三套或五六套不同的围屏，因为颜色变化，便可以将许多屋内景都布置出来；这许多屋内景，虽不能使观众立刻便受错觉的催眠，可是加上真的桌椅图画，并很细心的用光，就能使观众认为是个屋子，而忘了是围屏。

通常用得较多，布置上也比较简便的，是用五个围屏。其布置法是左右每边两个，中间一个；或用一种不规则的布置法，中间布两个，左右共三个，或平或斜没有一定。其次，只用一个大围屏，也可以的。在这个围屏上可以随便安设门，窗，火炉，台阶等等。这样一个大围屏，形式变换比较困难，所以不必画什么内景外景，只在白布上涂以炭色，淡褐色，或干草色，则全剧不管若干幕都可用下去。至于用淡色，就是因为容易刷新或涂改，这又是画布景的一个不可少的常识。

除去垂幔，五个围屏，一个大围屏，这三种布景之外，现时还有人用的，就是写实主义的布景了。这种布景，有人称之为肖真的布景；真的布景的意义，就是山要像真山，水要像真水，树林要像真树林，屋子要像真屋子，墙要像真墙，

塔要像真塔……一切都要像真的，几乎而且简直和电影取景一样。但有时这布景的帆布或薄板片的颤动，不但没有真的精神，反愈觉得假，愈觉得死，尤其是门容易使人看出假来。故此种布景，现时虽还有人用，却已不被人重视了。

布景中较难妥帖的便是屋顶。屋顶虽不是一定需要，可用以辅助收音，所以一个导演，他必然要照顾到这一层。屋顶的式样，通常是螺旋形，即是为之可以收音；如果不用螺旋形，只要能够有收音的功效，就用别的式样也行。至于它的颜色，用任何种都行，但有一个原则，就是要与布景的颜色相协调；这种协调是色彩学的，与写实主义不相干。

布景中以外的布置为最困难；因为舞台地点很小，布置出来却要显出深远广大的样子。因要减少这种困难，所以不能过于写实，只利用一二物件来代表实在，只要能将实在的境地暗示出来，例如布景上画出很高的棕树，便可以代表出热带沙漠的境地。布景的写实主义之衰落，便是由于这些事件形成的。

计划一个布景，可先画出一小幅，再用厚纸作出舞台小模型，小棹、小椅，通通要如真舞台的布置，然后仔细审察是否合宜，不合宜应当细心地修改，乃至合度，再作真的布景。无论怎样，总不宜画得太细太繁，只求简单使人容易明白，在设计布景中能有一个兴趣中心点便已够了。什么是兴趣中心点呢？就是在乎线条块状及颜色组合出调子的匀称，使舞台形成一个凸起的图画。写实的布景是很繁杂，正与我们所要求的简单相反，所以现时是无可挽救地崩坏，没落了。

布景有的时候可以利用旧有的。但是有的时候没有旧的，或是虽然有而不适于用，那便必须去制作，就此便可以得到发展布景技术的机会。制作布景，最好打破旧式的传统，将已往的繁累布景，完全废弃。要简单化而含有伟大的艺术力。现在的布景是倾向于自然；自然的目的，就是以平凡的设施，却要使人能得到深刻的印象，垂幔便是最合于这个条件的，它应当受新时代的导演和布景师的宠爱。

十二、服饰的重要和服饰组

生下来就不曾睁过眼睛的亚当和夏娃，都是光着赤条条的身子，住在安乐园中。只因为那灵巧的蛇诱着他们吃了禁树的果子，医治开了他们久闭的眼睛，方起始发现他们的裸体。大概是他们这种一丝不挂的情景，触动了羞耻的内心吧，他们才利用了树上的叶子遮围上他们的下体。这一段西洋神话，可以说是人类始祖最初的一件工作，便是发明了衣服。

自从文身的习惯颓废以后，染色和纺织的文化慢慢进步，绸丝，麻布，皮革，都可以渲染成各种颜色，作为衣服的原料，按着冷暖四季穿起来，人类便起始用衣服点缀这惨淡冷酷的世界。衣服最初的意想，不过保护身体的健康，一种抗御

天然侵袭的工具而已；后来由爱美的追寻，便生出许多花样，格式，于是衣服的范围展开，时时地变换演进，到今日便留给我们一种具体而且灿烂错综的服装史。

这时候，服饰便成了代表人格和个性的东西，或者说是说明人格和个性的工具。例如峨冠博带则说明道学，衣冠楚楚则说明儒雅，艳装冶服说明淫妖，纶巾羽扇则说明闲逸，雄冠佩剑则说明英勇，鹑衣百结则说明困穷，锦衣玉食则说明华贵等等皆是。舞台原是将大的世界缩小，把长的人生切断，表一个时期，一些人物，一度的纷扰……含有戏剧性的纷扰。衣服，在这个小的世界和片断人生当中，占据了很重要的地位，因为许多的时候幕开了，演员还没有说话，观众便先看见演员衣服，而估量着这个剧中人的人格和个性了。

欧美各国的人，对于服装，就在普通社会也很讲究，什么样儿是学生服？什么样儿是工人服？什么样儿是绅士服？什么样儿是官吏服？一切一切他们都有分寸，意义也就无非表现各种以地位为背景的不同的人格与个性。大概是土耳其的旧俗吧，大家都穿着大袍子，却因为各人的社会地位不同而各人的袖子的披法就相异，这是一个例子。在普通社会尚且如此，戏剧里更可想见其讲究了。在本世纪的初叶，在法国有一种戏园，所演的戏剧特别偏重衣服，以至衣服打样人的名誉可以和戏剧作家的名誉相提并论；这虽然是一个时期中，一个社会中的一种特殊现象，也足以说明衣服在舞台上的重要地位。设若人们将来要到巴黎去玩，而又对于戏剧发生兴趣的话，他若要去看巴黎的喜剧剧场（L' opéra Comédie）不要忘了走上那第八层楼去参观那个服装贮藏所；那里好像是衣服的博物院，把上古、中世纪近代、各国各地的衣服，谨慎地收藏在橱柜里，这也可以证明欧洲戏剧对于衣服的重视了。

演剧方面，以衣服为主要部分的戏剧很多。俄国的歌剧，尤其是欧美的仪式剧，宗教界用的迎神剧，这几种戏剧里都要利用衣服的色彩、线条炫耀历史上某一个民族、某一个时代的庄严、兴盛，或者是表现某一种宗教的信仰和崇拜；设若免掉衣服，那就无法表演，因为它原没有相当的对话来扶持，没有跳舞的动作来充实它的内容，仅以衣服为惟一反映历史上时代色彩的工具，当然是免掉不得的。固然，这几种戏剧不足以概括其他戏剧；但其他的戏剧虽然不以服饰为唯一的表现工具，可是也并不是可以不要服饰而能演剧的。演剧宁可不要布景，不要布景仍然可以进行戏剧的表演；倘若把服饰也割弃不要，则不成为演剧了，只能成为相声，说书，唱大鼓，打莲花落。

服饰既是比布景更为重要，则导演或副导演对于他部下负服饰总责的服饰组是应如何遴选好角儿，可以不言而知，不但组长，就是组里的干事、技士，也不是可以随便滥竽的。

服饰组长诚然以一个服饰专家来担任为宜，但他所要紧的并不是裁缝技术，

而是服饰美术的思想和创造力。导演或副导演把一个剧的一切剧中人的人格和个性想象出来，把这个想象和剧情的从头到尾及其要点通通告诉服饰组长，命他去给每个剧中人做一套乃至许多套的衣服；这时服饰组长则以剧情和每个剧中人的人格个性身体为依据，用他的美术思想，画出各种衣样、裤样、帽样、鞋样……来，干事便是他的助手。

干事也应当有服饰美术的思想力。因为不仅是帮助组长画各种式样，还应当对于各种式样有所建议。并且，各种式样画出以后，关于服饰的质料和颜色的选择配合，虽决定权属于组长，而细心研究讨论则是干事的责任。最后，他还要指导技士设计制作，也不是轻松的事。

服饰式样既不是平常的，制作法当然也不是平常的。在服饰组里是有若干裁缝工，或是竟有相当规模缝纫工场，但组长或干事径把画样交给裁缝工去制作，恐怕那种非平常的作法不是他们所懂得的吧？这样，就必须先经过技士的设计，制出更精密的图样来交给裁缝工，并亲身指导他们如何裁，如何缝。在技士设计时，演员各个的身量，肥瘦高矮，以至于颈的长短，头的大小，一切剪裁所须顾到的问题都要细细顾到，庶几做成之后，每个演员所穿着的一律合身。这样看来，技士乃至裁缝工，都不是外行可以胜任的；此虽似乎小事，而组长千万不能忽略。

服饰必须照演员身量制作，下文当更详说其理由。这里有一个郑重的警告：服饰的式样，质料，颜色等等选择决定，是导演权的一部分，这权力绝对属于导演及其所指导的服饰组，演员不能侵越丝毫。若让演员侵越，则将花样乱翻，异状百出，导演费了九牛二虎之力所欲完成的戏剧艺术必立被破坏。中国乐剧界旧有"宁穿破，不穿错"的信律，也是不许破坏戏剧艺术；后来这信律渐渐没人遵守了，于是乞丐可以戴上金戒指，寒窑中的王宝钏可以绫绸满身，丫鬟可以穿时装而不系裙子，戏剧艺术就破坏了。乐剧界的伶人大半是有私行头的，这个不良的风气千万不能让它传染到话剧界来，以维持导演和服饰组的服饰全权，这是很要紧的。

十三、服饰的式样质料和颜色

先谈式样——

服饰式样的最高标准只有两个：一个是写实的，一个是非写实的——剧装的。这两个最高标准不能同时并立，正如俗谚所谓："白刀子进去，红刀子出来，有我无他，有他无我！"

服饰的写实是怎样的呢？自时间上言之：古代故事的剧不能用近代服饰，今年实事剧不能用去年服饰；自空间上言之：德国剧不能用法国服饰，西藏剧不能

用蒙古服饰；由此而类推极细极微，则北平剧不能用天津服饰，平东剧不能用平西服饰——虽然事实上并不这样分得严密，而理论上则必如是才能通。有位湖南常宁的朋友看过《赚文娟》之后，说："文娟为何不讲长沙话呢？"刘守鹤先生回答是："我听见木人戏里黄忠赵云都是说常宁话。"彼此大笑！把写实主义去考验戏剧，这些的确都是有问题的，语言如此，服饰亦是如此。

但是，无论在戏剧场合中的那儿，写实主义总是一条死胡同。写实的布景不行，我在前面已经说过了；写实的服饰，也是同样的结论。怎见得呢？自时间方面说：设如在中国表演一幕历史话剧，我们何所适从呢？服装史吗？在中国除去几家帝王的政治史以外，曾不多见其他的历史。只好在丛书里，杂记里，东寻一鳞，西寻一爪，研究了尺寸形式，画出了图案，再找裁缝去作。再则，中国乐剧还多少替我们保存一部分古时衣装样式，似乎也可供参考。但是，这些丛书杂记并没有完备的记载，乐剧服装也已证明是非汉非唐非宋非明的一种超历史的戏装，我们即令半参照半揣测地去画图制造出来，恐怕到底是非驴非马的东西，随时可以得到不良的批评，离写实难保没有十万八千里。更彻底地说，例如金盔已变成纸盔，金甲已变了锈甲，玉带已变了竹圈，早就不是写实了，所以写实根本说不通，至多只能说到摹实。中国是这样，外国也强点不多。外国是有服装史的，并且他们还收藏着有些古代服饰或者模型，但也至多是一个大致，而不是一点一滴都可考的，在一个古装剧里要一点一滴的写实仍不可能的。再说，假如一个剧是近代的，或者是现代的，它的服装的写实是容易办到些；然而，剧作和上演相差几十年或者十年八载，那是常有的事，试问服装是用剧作年的还是用上演年的？这是两者皆可的，则装饰问题仍难以写实主义来解决。再自空间方面说：我们要译莫里哀或莎士比亚的诗剧，有韵调的词句变成白话那且不管，英法人谁能承认这里的服饰的的确确的法国服饰，英国服饰？再则，在法国演《野鸡》，日本人也不承认那里面真有日本女人的服饰。这些，也至多只能说摹实，离写实也是很远。因此，就有人主张表演古代剧，服饰上所不可少的是古代的象征，而不是古装的写实。一唱百和，成了有力的艺术论，于是写实的服饰葬埋于死胡同里，非写实的服饰活跃于新的舞台上。

本来，严格地说，在西方，话剧的服饰历来就有象征的成分。例如宗教剧里，耶稣和上帝所穿的长袍，圣母马利亚所戴的风帽，谁看见过？压根无实可写，只能从长袍上去设法象征一个上帝或耶稣，从风帽上去设法象征一个马利亚。又例如在谢肉节，有许多画着鬼脸的男女，穿着稀奇古怪的衣服，正与中国的阎王判官等等同为想象的，也压根无实可写，那服饰之所以稀奇古怪，也无非是象征一种游戏而已。况且，外国诗剧的服饰，早就演成一种非写实的特别程式了，如那喜剧角儿的尖靴，可以使观众一望而知他所扮演的是个丑角，他的人格是不甚庄

严的，他的个性是十分滑稽的，这就是服饰的象征功用。中国乐剧的服装之超历史而成为独立的戏装，其所以有艺术价值，亦即在乎此。在话剧里，服饰的前途必是普遍归于非完全写实的，我对于这种服饰拟称之为剧装的服饰，以示其有超于空间时间而存在的独立格。

以非写实为最高标准，服饰的式样就用不着引经据典来决定，也用不着采风访俗来决定，只要运用图画的天才，把剧中人一个一个给象征出来，就大告成功。所要注意的，在我们主张布景简单化的时候，我们所用服饰的花纹也以简单为好，因为布景服饰两者是必须调和的，而且象征的东西本也就不宜繁杂，否则反使象征的意味不明显了。

再谈质料和颜色——

服饰的质料，对于演员的性格，有很大的关系。如同温和的人，最好采用绸类柔软的材料；粗鲁的人，最好用麻革的材料；一个苦力，不会穿银线绸的裤褂；一个乞丐，不会穿新的花丝葛；这些，在一般社会也许不绝对如此，而在戏剧里则除特殊剧情外，必须如此。记得从前北平影剧社演过许多片子，皇后——北平影剧的皇后——穿起纸粘的衣服在布景里走，这种纸作的衣服在镜头掩护之下可以欺骗一时，然而话剧里却不可这样，纸的衣服上不得台去啊，最多用到一个化装跳舞会的帽子；因为这是没有镜头之隔，而直接让观众看个真切的服饰质料是纸的，就显示不出演员的性格来。

服饰的颜色之重要，不下于质料，也许更甚于质料；因为服饰颜色的射入观众的目中，更比质料的射入为快，观众之批评服饰的好坏，也就先谈颜色，后谈质料。

假如导演或者副导演不行，他把布景当一件事，把服饰又另当一件事，这是很危险的。反之，假如计划服饰的人，亦即是计划布景的人，他能够统筹兼顾的话，这是再好没有，至少服饰的颜色绝不要与布景的颜色冲突。

服饰的颜色，在舞台还有光的问题。往往我们以为一个剧的衣服，由颜色和形式上看，已经和布景调和，但表演在各种灯光照耀之下，就生出许多疑问，正如我们俗话所说"灯下不观色"。光影也许把衣服烘托得特别美丽，也许把衣服烘托得特别丑陋。在我们有土法所染的衣料，和西洋来的化学染色衣料，彼此的配合已经感到困难，何况是在灯光以下？色彩哲学告诉了我们颜色的性质，美术家利用起来，都不定是很简单的事。

色彩的配合，对于设计衣服的重要价值，是可以随便举出例来。如同琥珀的光照在蓝衣服上，便要摧残衣服颜色。衣服如果仅有一个颜色，虽然还有问题，但比较总可使灯光组减轻事工。有些衣服颜色，特别在舞台上才用得着，没法子在衣料店里买来，则服饰组长只好向染坊去仔细挑选配合，使其染出这特种颜色

的材料来。论理，服饰组应当有缝工，也应当有染工；因为这样在舞台上配搭灯光而需要的特种染色，市上染坊不预备，你告诉他如何染法他也不见得肯替你办，所以剧团自有染工是最好的。如果能够用一种贱价的材料，经过这特种染色，放在灯光之下灿然生色，比什么贵重质料还好些，这尤其是爱美剧团所应采用的。

十四、服饰问题拾零

（一）在中国话剧初起的几年，女演员现身舞台的事尚没有流行，我们男人们不得不扭捏着装起女人来。但是衣服呢？自然要在亲戚朋友姐妹身上去借，长的，短的，宽的，窄的，发现种种衣服都和演员不合适。这个时期过去了，近来舞台人物女子的角色用不着我们男人兼营了，然而为演剧特别做几件衣服的还不多见，打了样子再做衣服的演剧尤其没有听闻，这里总不外技术和经济问题。故此中国话剧的中衰，无宁说是衣服技术的失败。中国话剧到了现在，差不多如同弱人又得了肺病一样，在黑暗的屋角呻吟着，职业的剧团已经魔化，爱美的剧团如同野外的鬼火微小地在明灭着。要想加浓戏剧的空气，整顿服饰是一剂救命汤和兴奋剂吧！

（二）服饰诚然要整顿，但整顿服饰者应当是导演而不是演员。因为服饰在演员的自己身上既要得到单独的调和，在全体舞台人物中又要得到适宜，然后更由布景灯光全部协调得到全体一致的空气。服饰固然是代表一个角色的特性，介绍给观众的一种最好的武器，同时也能产生全剧的情绪，诉说给观众的一种重要的工具。演员自己去整理服饰，爱美观念不一，一个爱红，一个爱绿，一个爱黄，一个爱白……固然碰巧也许选得合适，但多的时候舞台上是要出现一个百兽率舞的局面。并且，当用绸的，而悭吝的演员偏用布的，当用布的，而图漂亮的演员偏用绸的，许就要主人不如奴仆阔，丫鬟反比小姐美，固然有时碰巧也对，但大体上总是要冠履倒置的。不幸而这样，演员个人的单独调和已是难能，全体舞台人物的适宜更为不易，全剧的协调尤其梦想。所以，服饰需要整理，整理服饰却不应是演员的事，而是统筹全局的导演的责任。

（三）服饰在舞台上有辅助动作的功用。如同在西洋乐舞剧里，因为跳动方便起见，所穿的衣服非常的少，或是特别的长。在中国乐剧里，因为服装上的飘带有辅助舞蹈和动作的姿势，故此所穿的衣服也长；又有因为动作关系，长短互相间用，以配合他们美丽的姿态。在话剧表演上，衣服对于动作的功用自不能和乐剧相比；但是衣服的袖子和其余与动作有关系的部分，须要不妨碍动作，这个原则是共通的。设若一个胖绅士说话时要常常撩动袖去摸他的胡须，那他的衣服袖子就不要太窄。设若一个女人在一幕剧里要同人扭打，那她的衣服不要太瘦。

这样看，设计服饰需要由动作上着想。

（四）服饰不仅代表人物，还能免去演员的丑陋。如同一个女演员的肩膊很粗大，她最好穿起一件有长袖的褂子；如果她有很衬合均停美丽的四肢，那她的袖就可以不要长，免得埋没了她的天生丽质。一个导演还要记得不要被已往的陈迹胶住了你的活泼思想，限制了你的创造能力，必须尽你的能事去完成戏剧的舞台效果；那么，历来女演员的服装，因为颈短而领子不高，那你碰见了长颈的女演员的时候，你应当用一个高领子来遮住她的丑陋。这样看来，整理服饰的责任在导演，这个导演就不可忘记命服饰组严密量量每个演员的身材；否则，服饰虽能代表人物，却不能遮住演员的丑陋，或者反把一个好身材的演员，因衣饰不称身弄成丑陋，使观众不顺眼，戏还是没人爱瞧。

（五）外国女人的一切服饰，在几种分类里，差不多一人一样；因为一个人有一个体态，一个人有一个面庞，一件衣服在别人穿起来美到十二分，在另一个穿起来，未必顺眼。因此，外国的缝衣费，有时要比衣料费用还大。再说到他们每个人服饰的分类：上街的衣服不能去宴会，睡觉的衣服不能骑马，打球的衣服不能游泳。同样，男子也有早晚礼服的分别，我们中国在这些上的确落后，衣服大概都是千篇一律，并且还有那不讲理的强同——如同前几年上海女人们袖子宽了，短了，北平女人也模仿起来，然而北平女人没有想到上海天气暖，衣服最好短而宽，北平天气冷，不宜与上海强同，她们偏要强同，于是北平到了冬天的马路上很容易见到冻得仿佛胭脂般的红胳膊。这类不好的现象，我们不能让它在话剧里出现。一个导演，除开按照每个演员的身材去做各种服饰之外，还须在服饰中给规定了穿着的时间与地点。或疑这又走入写实的死胡同了，其实这是顾虑服饰之吻合剧情，与写实不相干。

（六）舞台服饰，我们主张有独立格，超于历史，亦超于现实。但是，在超于现实当中，又可以指导现实，这就是造成一般社会服饰的良善风俗。好来坞的明星，一条手杖，一个领结，一束头发，一条裙子，一个皮包，一把扇子，红明星在银幕一现，立刻有许多观众模仿起来，尤其是女明星烫头发的姿态；如果他们在戏剧里同时要做指导社会服饰风俗的工作，不是很容易见效吗？我们在中国，就当这样。举一个例来说：自从束胸废止论确立以后，应当解放长久束缚的女人乳房，但是现在的旗袍、短衫，颈下都不开口，束乳不过是程度的略减，并未彻底地解放；这个，我们应当负责，剧装的女衣必须达到彻底解放乳部，使女人生理上不再受摧残，社会一般模仿起来，就成了我们指导社会服饰习俗的一件功劳。此类事不胜枚举，当导演的可以举一反三。

（七）服饰的更换是随各幕的情节而更换的；并不能像中国乐剧炫弄衣服的方法，出场一件，再出场又一件。衣服的更换可以至少代表一个舞台人物环境和

职业的更变；在这一点，独幕剧中自然不大容易看出，在三幕或五幕剧中是很显然的事实。导演应当明白这个道理，如果不是为显示剧中人环境职业的更变，便要绝对制止演员随意更换服饰。

（八）你如高兴习计划舞台服饰，最先可以拿出一个剧本，去想那个剧舞台人物当中，某一个适合于穿什么衣服。在这样设想时，须联想到灯光和布景的颜色。还可以借了你的女朋友，相宜的一个体态，拿这个体态作一个模特儿，那么你就可以试验着画了。最好你有一个图案教师，他能够使你的进步加速一点。大概在设计服饰图案里，基本的工作是速写，它的完成，则是由速写而加细的。这是一种修养，不仅是一个服饰师的修养，而是给予戏剧以生命的导演的一部分修养。

（九）最后，我们无论是在固定的职业剧团，或是爱美剧团，为服饰不要忘了作几只箱子，好将衣服物件贮存起来。中国乐剧的后台有大衣箱，二衣箱等等，将衣服物件放置得有条不紊，这是服饰的科学管理的，在话剧界还不见有。假如话剧剧团能够时时保存服饰，则名剧沿用很能省费，并且我们所要求的有独立格的剧装制度也易于完成。

十五、灯光组和电气师

一个导演，至少已经把他的生命的百分之六十寄托于灯光组了。因为布景虽有帮助演员表演的功能，服饰虽有显示演员性格的作用，而它们的肉体并不能达到它们的任务，还靠灯光给予它们以灵魂才行。

灯光组长应当是一个电气学者，至少他也应当有电气美术思想，并且要能把他的电气美术思想运用到戏剧上。电气学者只懂得机器电流，不懂得什么美术不美术，这种书呆子也有；他虽是一个电气学者，他却不够当灯光组长。不是电气学者，没有这项专门知识，他只有点常识，然而他已经不外行，并且有很强的美术思想；他虽不是一个电气学者，他却够当灯光组长了。电气专门知识固然重要，美术思想更重要，二者不可得兼，只好舍鱼而取熊掌。倘若这人是个电气学者，又有美术思想，他能把他的知识和思想全部应用到戏剧上来，那不用说，更是灯光组长再适当不过的人选了。

在熊掌与鱼不可兼得的时候，用一个有电气美术思想的人当灯光组长，使任灯光的计划，用一个虽无美术思想却有电气专门知识的人当干事，使依组长计划而管理舞台灯光，这是合二人之长来办事，便很完善了。但是，把那当干事的去当组长，把那当组长的去当干事，名之曰重用专门人才，其实都是很大的错误；因为组长只能做呆事，而计划反归干事，在办事上是不合理性，不合秩序的。戏剧中的灯光，变化灵活巧妙至于无穷，这与其说是知识运用思想，不如说是思想

运用知识恰当些，这是一个当导演的人所应当知道的。

万一找不着一个有电气美术思想的人，宁可导演或副导演自兼灯光组长，而用一个或两个以上的电气学者当干事，倒也不失为解决方法，这是不得已的事，如果有电气美术思想的人很多，则择其最优者使任组长，较次者任干事，而那无美术思想的电气学者任技士，这便是一个人才济济的灯光组了！更加上一班技术熟练的工匠，这灯光组的成绩一定是可惊异的！

灯光组长实际就是一个负有专责的电气师。这个电气师虽不一定是个电气学者，但必须有舞台电气常识，才能发挥他的美术思想。一个没有受过电气专门教育的，他在剧场中当了相当年岁的灯光工匠，得到舞台电气常识，养成电气美术思想，他一样也可以当灯光组长的，所以导演于选用人才不可拘泥于资格的见解。

舞台用灯的意义要懂得，这是电气师的一种常识。我们要用光，因为在白天舞台的顶将天然的光蔽住，在夜晚是因为压根儿没有天然的光，所以不能不用灯光来辅助。主要的目的，就是演员面部的表情和细小情节的动作，都能使观众看得明显，恰似在天然的光里。在从先灯光没有发明以前，光的运用不得自由，所以我们应当感谢爱迪生对于我们舞台的义务！在电光发明以后，所以以前的灯光，都感觉出不自然了。旧时代的舞台，对于用光非常简单，唯一的目的，不过使舞台明亮就是了，再好也止于是用绿色的光来代表情感，除此以外，便没有什么特别应用的地方。并且那时舞台的光，不是上边光强下边光弱，便是上边光弱下边光强，以致把演员的真实有时失却。近年来对于舞台灯光的发明，真是千变万化，并且仍在努力试验努力发明的进程中；这时候的舞台灯光，才是一件很值得注意的事。

舞台上要用的是些什么光，都要懂得，这也是电气师的一种常识。舞台上的光，看去特别复杂，任你大商店门口的电光牌坊，任你大跳舞厅里的电光网子，总比不上舞台上灯光的复杂。但无论如何复杂，大别之不过四类：脚光，顶光，边光，聚光。脚光是一排灯泡安设在幕线以前成一直线或是中间稍微突出作圆边形。普通是装在槽内，灯泡不容易被观众看见。槽的周围涂抹上白漆或是水银色的铅末。灯泡颜色的配置有的人用白，蓝，黄，有的人用红，绿，黄。自然他色的灯泡，也可以更换配置他种色光，但是最好能将各色灯泡的电闸分开，那样就可以使光色比较容易变更。顶光是从幕线上里面一排灯泡来的，灯泡的颜色也与脚光配置相同，也需要分开的电闸。由于顶光和脚光的互射，可以将演员的面部照得没有影子。边光是挂在幕的两旁和脚光顶光成四方形，灯泡颜色的配置也与脚光顶光相同，但是光度需要配置适宜，否则与演员面部甚有关系。在脚光、顶光、边光以外，便是从两旁或从后方或从前方所用的各种聚光，或者专为演员而设，或者专为月光而设，或者专为某一个布景而设。要在导演如何应用他们而已。至于在

布景后面为舞台职员工作的灯光不要忘记将他们向台的三面用厚纸遮起，免得他们扰乱布景或是其他的光线。

各种光的配合，或单独运用，能生出伟大的效果，诸如日光的由窗射入，或散落在树枝中间，炉火的光怎样使一个屋里半边明半边暗，以至于街头墙角的电灯，或半阴的月由门射入，全都能表现出来，并能暗示人以季候。这些繁多的变化，一霎时要数说得完全详尽竟是不容易的事，也可想见灯光效果之伟大了。一言以蔽之：一个灯光组长，几乎成了一个魔术家，能使观众生出非常的惊异。这种奇迹，就赖乎强烈的电气美术思想。

用灯光有明暗。演员动作于明暗之中，最能增加布景的效果，并能使舞台上显露一种诗意的错觉，可是这光的施用，要不失自然的理由。须知光的效果，不一定都要用颜色配出特别的光，只要有明暗的变化，随时随地的变化，使它加重美丽，俾观众感到满意，而又不失其自然的调和。这也不单是电气知识所能收功，中间必须有美术思想的运用。

假如某剧在表演时要用剪影的时候，须要小心；因为这个剪影虽能使人得到意外的画景，但若用得不当，反不能增加戏的效果。所以遇到一个剧要用剪影的时候，电气师要特别留神，很郑重谨慎地用他的美术思想去处置。

导演对于灯光组，应当使其组织严密；因为组织严密，然后运用灵活，否则虽有好组长——电气师——也没有用武之地。导演对于电气师，应当尊重其意见；因为他是负责任费精神经过考验才发表的意见，予以尊重，他才有勇气和兴趣继续去努力。再则，这个统筹全局的导演，应当为灯光工作的保险计，借置一个乃至几个的救火药筒，以防电机走火而危及全体剧场。

十六、灯光变电器

变电器是管光的明暗的，最好多用几个；在普通是用七个，就是脚光用两个，顶光用两个，其余的三个，应备插销，以便随时变动的应用。电机师当先将一切应用都设备齐楚，并须知道部位，尤其是闸的部位。闸的部位当在舞台的一角。顶光分闸，左边的当在左上方，右边的当在右上方；脚光的分闸，左边的当在左下方，右边的当在右下方；都用号数记起。这样作好，那么他虽然未在舞台前边看到演员，但是到时应用，便能和台上表演时需要的光相和。

用光的效果，最要紧的就是变电器的应用。因为在灯光上，每一个剧有每一个剧的问题，要解决这些问题，全仗着电光的变化。譬如有一幕戏，这幕戏的布景有一门一窗，家具方面有一个床，一个梳妆台，一张桌子，两把椅子，还有一个衣橱，在表演时是要表明姑娘们将电灯捻灭了，她们要走到床上去睡觉，其中

有一个独自还坐在窗前往外看，看那月光慢慢地走下去。这样的一幕戏，在灯光方面便有两个不可忽略的要点：一、在这舞台上的须要使人看出月光慢慢下去的样子；二、在剧中姑娘们将电灯已然捻灭，但仍须有一些的光以便使观众看出演员的动作。那么，这应当怎样作呢？第一可用脚光，这光要草黄色或琥珀色；第二用一个电灯由舞台顶上垂下，照在桌子旁边的姑娘们；第三从舞台旁边用光由窗射入，作为月光；第四用一个蓝色聚光，由舞台后上方斜着射入；这样设施，光的应用，便算齐备。首由姑娘先将电灯捻灭，这时所灭的灯，就是由台顶上垂下的那个；在这同一个时间，要将脚光用变电器变到极微弱，以依稀能见演员的行动为度；此时屋中所留的只是由窗射入的光，用来代表月光，然后再将这光慢慢地移动，同时并将后方的蓝色聚光渐灭至于消灭，这便是一个月亮慢慢地下去了。在此，我们知道，使脚光微弱，使蓝色聚光渐灭至于消灭等等入神入化、惟妙惟肖的成功，全在变电器应用得法。变电器可说是灯光的灵魂，而灯光是演剧的灵魂，导演是戏剧的灵魂，正是一样。更可以说得明显些：灯光是科学的产儿，它是以科学的方法来运用电力建设了现代新的剧场；他的用处很多，比瓦丝光和烛光运用的可能性当然是大得多了；灯光在剧场中能很真实地实现一种幻觉，连接起来模仿自然，而使之完成模仿自然的功绩的就是变电器。

这里有个问题：模仿自然，究竟要模仿到什么程度？用灯光来做成月光，本来是假的，却要做到与真的一般无二，使观众产生一种错觉，恍然看见了真的月光，忘了那是假的，这是模仿自然，也可以说是写实。但是，因为有脚光——虽然是极微弱——的缘故，那室中月光所照不到的地方，观众也能依稀看见家具的摆设和演员的活动，真的情形是这样吗？观众当时虽受了骗，事后回想仍然是要失笑的！那么，导演者应当在某种地方——报纸，杂志，其他印刷品，演讲——告诉观众：不用那微弱的脚光，而室中没有月光的部位又不能不有剧的活动，怎么办呢？为使观众看得见，不得不如此。这是相当地模仿自然，并不是写实；戏剧场合里不仅布景服饰不宜死板的写实，就是灯光也是如此。这样告诉观众，使他们懂得，再不会失笑，这也是训练观众的一件事。

我们个人生活当或者有时也含有戏剧的性质。自然没有那样犯神经病的人在他自己发愁的时期，在屋子里配上阴郁的象征他自己正在发愁的光。然而一个发愁的人，多少在他在的屋子里，由他脸色或环境，使我们觉到不快活的空气。舞台的光也是如此，他是一种模仿好像写实，但他又是一种暗示，好像写意，因此喜剧的光很明，悲剧的光很冷；过于写实，则必有许多色光无法应用，过于写意，则又觉怪诞离奇。有人又要抛开脚光不用。有的人说地面的光是由太阳的反射。最好一切主张，详细试验，以正确眼光，评定一切，则于舞台技术本身可以有了进步。

喜剧是快乐的，快乐是暗示光明，所以喜剧用光需要特别强。并且，喜剧中演员的面部表情是最有价值的，要使这价值显露出来，非用很亮的光不可；假如太阴暗了，他们的面部表情就不能使观众看得十分清楚，这剧的价值便受了损害。反之，悲剧是忧愁的，忧愁是暗示黑暗，死人的屋里是凄惨的，病人的屋里是悲哀的，失意人的屋里是阴沉的，受害人的屋里是痛苦的，所以在阴暗的光里表现更有力量。《茶花女》不宜在很亮的灯光之下出演，因为明光不是悲剧的环境；举一概百，无待列数。浪漫剧的光不宜太清楚，日光是用不着，用月光和阴影可以衬出适合的背景来。神秘剧是生长在阴沉与黑暗中，也不宜上太亮的舞台。有种杂剧，内中有很杂的声音，那些放枪声，惊叫声，都是在黑暗中最有恐怖的效果，所以光也不宜强。半神秘剧，参杂有喜剧与幻境意味，所以有时需要黑暗有时需要光明。这里所说的许多，都是按剧的性质说的，绝与写实不相干。光是剧的性质的好朋友，也是剧的性质的大敌人，水可载舟，亦可覆舟，《状元谱》陈伯愚对他大官侄儿说的话："成人也在你，不成人也在你！"有变电器在那儿，只看你这位导演或者电气师是一个怎样的用法。

十七、灯光颜色

的确是玩魔术似的！分明是一个黄色的布景，忽然变成了绿色；分明是一件红色的衣服，忽然变成了紫色；分明是一张黑色的板凳，忽变成了深蓝色；分明是一支橙色的钢笔，忽然变成了黄褐色；这不是玩魔术吗？近十年来，中国乐剧在舞台上也有时候玩这路的魔术，但是多的时候不叫人惊奇而叫人害怕；黑头发突然变成蓝头发，简直是像传说中的鬼怪！红嘴唇突然变成紫嘴唇，简直是像棺材里的死人！舞台上的灯光，的确似乎玩魔术，然而要讲究调和、适宜，增进布景的效果、服饰的效果、化装的效果、表演的效果、整个戏剧意义的效果，偶一玩错则适得其反；可见这魔术不是随意可以玩的，更不是容易能够玩的，玩魔术要玩得对劲儿，玩得恰到好处，就是对于灯光颜色的运用之成功。反之，玩得不对劲，玩得不好，就是对于灯光颜色运用之失败。知道这是一个根本问题，当导演的人就要努力去求这个问题的解决。

光为近代所发明，并可以使它变作各色。作色光的方法，可分四种：（一）用带颜色的胶片；但是用胶片时，应当小心的是他卷了或是裂了，因为这胶片很容易卷或裂的。（二）用色将灯泡染了；这种染色法，是用各色生色酸（Aniline acid）先将颜色配好，然后把灯泡插入蘸色。（三）用带色的薄纸或颜色绸子，亦可替代胶片。（四）用颜色玻璃片，或依染灯泡的方法来染玻璃片。但染出的光色常变弱。

舞台上常用的光是白的、蓝的和草黄色的；至于红色，却是不常应用。关于色与光的关系如下——

1. 红色光——映在黄色上，成橙色；映在蓝色上，成紫色；映在绿色上，成暗紫色；映在黑色上，成深紫色。

2. 黄色或琥珀色光——映在红色上，成赤橙色；映在绿色上，成黄绿色；映在蓝色上，成深绿色；映在深蓝色上，成橙黄色；映在紫色上，成黄褐色。

3. 绿色光——映在红色上，成褐色；映在黄色上，成黄绿色；映在蓝色上，成深绿色。

4. 蓝色光——映在黄色上，成绿色；映在黑色上，成深蓝色；映在红色上，成紫色；映在橙色上，成黄褐色。

光射在衣服的颜色上，本应和以上的理论呈同样的反应，但是中国的颜料提取不精，有时多为矿物质，外国的颜料提取很精，且多为化学质，拿同样的材料，用中国色和外国色来染，往往生出不同的结果。因为这个缘故，所以中国材料的衣服和同样颜色外国材料的衣服，在灯光之下，往往亦有不同的结果。这个也是一个当导演的人所应当知道的。

十八、灯光和化装的关系

黑头发变成蓝头发，则多愁善病的东方美人可以变成鬼怪；红嘴唇变成紫嘴唇，则服过不死之药的娇媚活泼的仙子可以变成死人，这就是未使灯光与化装形成正确关系的两个例子。这个问题太严重了，所以特别提出来在此谈一谈。

灯光和化装是很有关系的，因此我很疑惑旧剧中的脸谱，是不是由于我们中国演剧化装发明的很早，然而灯光没有同时进步，所以才演化将面上化装的线条加重，变成如今的脸谱。欧洲在电灯没发明以前，夜间演剧也用烛光。后来用煤气灯，洋油灯，但是烛光太弱，倾向红色。煤气灯和洋油灯倾向青色，于化装都不相宜。最方便和最妥当还要推人工配置的电灯光。自从电气灯光被采用以后，加有色光，于是复杂舞台技术同时演进。况且近代演剧多在夜晚，故此化装上又遇到一层困难。

因为舞台灯光，要适合情感，表明时间，暗示象征，所以有色光与色光的配合，色彩与色彩的配合，色光和色彩的配合。灯光和化装，就是色彩与色光的问题。色光和色彩两者的性质互不相同，故此二者的配合有时出于想象理论之外。大概说来，演员如果能知道所演时要用的灯光，在化装室里最好也预备同样的色灯，这样化起装来，自然较比稳当，而且此类灯光也最好能随便移动，这样虽然台上灯光的安置，或上，或下，或前，或后，或左，或右，或明，或暗，则与化

装方面皆无失败。

例如绿的颜色，用含有绿的光打上，才能把绿的颜色显现出来。但是绿色有深浅的不同，故此打上光以后而产生的景色未必一定是我们所要的那种绿。补救这个方法，只有将色调加明，或灭暗。所以化装青年女子的时候，如果台上要为红光，则胭脂涂得要浅。因为红色光打在胭脂色上，很容易成为深红。再说如果化装的红用天光下的红色，若遇到表演时应用蓝色，或绿色的光，则红色趋向紫色，或者是成为黑紫色。这样的灯光不但不能增加戏剧舞台的效果，而且因为要利用科学方法要好，反因为科学方法而受害了。为皮肤色用的油色，或用以描画面纹的油色，或是外面所使用扑粉，都要考察光线的强弱略加增减。但是这些都是一点小小的经验。勉强求化装适合于一剧的大部表情而已。设如所用的色光太多，终是很难避免光的难题。这里仅是举例，导演者与灯光组长和演员可以依此类推。大概也就虽不中不远了吧。

关于化装，下文当有专节的讨论。在此，只是因谈到灯光而谈到与化装的关系，以作一个导演对于灯光运用的参考而已。

十九、道具和舞台机械

无论表演话剧乐剧，各项道具是不可缺少的，所以道具也是舞台表演上很要紧的东西。此外为省去换幕的麻烦和幕数的繁杂，又有舞台机械的需要。在大的舞台，舞台机械很是复杂；但在话剧萌芽的舞台仅仅有小机械的试验，如月光，雷声，风声，下雪，以及特别的桌椅等，使观众看了，能以多感一些兴趣。

凡作道具组长的人，他必须要知道家具的形式和戏剧的情节。如演法国路易十四世的戏，桌椅形式与现代的便不一样，所以依写实的见地，设若要演某个时代的剧，一切家具便必须合乎那个时代。但我们以为不必完全相符，尤其是在中国，只要把它象征出来已经够了。当个道具组长，当能依此原则去搜罗应用的东西；就是剧中细微节目的零琐东西，也不可以忽略。此外家具的大，小，高，矮，颜色，也都为要调和，在调和中去实现象征。

道具和舞台机械，通常是同组的。分为两组也行，这可由导演和副导演去按规模大小而决定。如果是同组，则在一个组长之下，不妨多设几个干事和技士。这一组应当在后台有一个工场，能容纳相当的工匠；也有与布景组同一工场的，或分或合，也可由导演斟酌情形去决定。

这组长也应当是一个专家；应当是一个不但有道具及舞台机械的知识经验，尤其要有强烈的美术思想的专家。再则，干事技士须是相当人才，工匠须技术熟练，这些都与布景、服饰、灯光各组相同。

道具的设施，猛然看起来，仿佛是不用什么特别专门学问，但是我们也不可以将它轻轻忽略过去。因为它也是戏剧总体之一。道具和灯光、布景三位一体有同等的重要性。设若布景、灯光、衣服等等无不适宜，单只道具不合情理，则所给予观众的要求，也要归于失败。请看破桌子，烂板凳，如何能陈设在高堂大厦，同时破瓦寒窑里也找不出花梨紫檀来。

道具的木器选择也以简单为妙，这样便不至于妨碍演员的手脚，样式颜色要具美的思想，排列的方法要均称，除去家具以外，属于道具的有如香烟、手巾等等零星物品，事件虽小，万不可不加注意，如同有的时候，剧内一封信的丢失，可以惹起重大的波澜，若是把那封信忘记预备出来，则临时措手不及，却很容易闹出笑柄。

除去上面所说的以外，便要论到舞台机械。舞台机械多半是临时为某一个剧而发明的。故此毫无一定方式。大略的几样，我们可以分条说明如下：

（一）闪——闪的装置，常与布景和灯光主任有关系。因为装置闪光，不能离去灯光，设使闪光很迅速，灯的明灭也要很迅速。代表闪的弯曲火线，在布景上必要在透明物体上面，刻画有线纹的痕迹。或是用幻灯的照板。

（二）雷——最好的方法是用一架木制的车。车的四轮作成近似粗齿轮。要发雷声时，用人将雷车在地板上推挽，便可以发出雷声，如雷车不易作，便用一块宽二三尺，长四五尺的铁片。一端穿上圆孔，用铁丝固定在木板或壁柱上。一边安上木柄。用时以手摇荡木柄，便可以发出雷声。或轻，或重，或急，或徐。但发声要在打闪以后。

（三）风——在雷闪以后，或者要有风。风的声音很不相同，可以相机发明各种机械代替，普通有人用板木三块三面连结起来。在第四面上紧缚一条绸子，再用一块木板磨擦绸子，就可以发出风声。

（四）雨——雨的声音是用一个长铁筒，中间放入大米，用时将米在筒内摇动，或大，或小，都可以由大米和铁筒的磨擦声，仿效出来。

（五）雪——雪的降落可以利用纸屑。纸屑的剪裁和纸的质料，都要沉重可以慢降。先将纸屑，放在有孔的摇床以内。用时将摇床旋转，则纸屑可以由孔内漏下，若是表明有风，则可以用小风扇，藏在幕旁间向雪片扇去，则所降的雪，可以有盘旋的形态了。

（六）马蹄声——马蹄声可以用梆子打出来，或者用两块皮革缚在手上。然后在石板上，布上，毛毯上模仿出马蹄行走的声音。

（七）枪炮的射击声——枪炮的射击声，可以用西洋乐队中的鼓打出来，我在德国观看《西线无战事》的情形，就是如此。自然此法要有相当的练习，或者鞭子拍打绸布，或是将大小的爆竹在洋铁筒内燃放。都可以作出枪炮的轰炸声。

（八）飞机的声音——飞机的声音，可以用一个木的齿轮，磨擦音乐的长弦，或者用一个旋转器作出飞机飞走的声音。

（九）炉火——炉火可以用红纸和灰白纸压在煤块中间。下面用一盏红的电灯，就可以照出一个火炉。如果真的要在那个炉子上烧水，那么里面要藏上一架小电炉，就能将水烧热了。

（十）破碎声——破碎声，要论是何种破碎，然后可以设法模仿。如果是玻璃，就可用破玻璃；如果是木块，就可以用木块。

其他的，应有总要尽有，才能够完成一个剧的应用。一个聪明有学识的导演，他能开列出一个极详细的单儿来，交给道具组去备办。在欧洲，我看见莱因哈特便是头一个能够想得周到的导演。他曾告诉我：一点东西未预备齐整，一点东西未试验成功，例如风刮得不甚好，雨下得不很像，这个剧的上演可以不必急躁。他不是写实论，他所顾虑的是剧情不够发挥。

二十、对演员的要求

导演对于演员的要求是很严格的；因为一个剧的上演，一切布景，服饰，灯光的运用，最后的成功是在演员身上，这是谁都知道的。导演对于演员的要求很多，而概别之则可分为三项：一是志愿和资格的要求；二是集团动作的要求；三是舞台上人格变换的要求。

志愿和资格的要求——

演员的志愿和资格，应当经过考验。假如有一个人要来做演员，导演首先应问他：为什么要来表演？是不是看人家表演好看，并能得到观众的鼓掌，因为他很羡慕，所以才来当演员呢？或者因为看着很容易，可以随便游戏，所以才来当演员呢？或是看见电影明星，或舞台名伶，他喜欢他们，他愿意像他们，为满足他出风头的心理，所以才来当演员呢？这些全不能算正确的志愿。导演须告诉他：演员并不是随便就可以成功的，须有特别的天赋和长久的训练，然后才能成功，所以许多许多打算做演员的人，其中成功的固然也有，但是为数无几，可是其中失败的却是极多；所以一个演员能博得观众一刹那间的欢迎，却不知经过几许的训练，几许的研究才能换到。这样说明，看他到底是否还愿意当演员。如果因为困难的缘故，便至意懒心灰，就请他趁早走罢。如果他的志愿是正确的，又有坚忍不变的勇气，导演还要注意他的资格：第一，当问他有没有毫无缺陷的健全身体？并且他这身体，宜不宜受戏剧表演的控制？第二，当问他有没有刚柔相济的清晰而坚实的声音？语调变化是否自然？能否代表感情？经过长时间的谈话，有

无疲劳的状况？第三，当问他是不是有一个容易变化的心情？并能不能照剧情去变换自己的心情？第四，当问他能不能领悟剧中角色的动作，声音，神情？并能不能将这种种表现出来？如有以上的资格，你才可以许他试着去做演员。

集团动作的要求——

每一个演员都是全剧中的一分子。设或一个演员在表演时，表情过度或是不足，都足以破坏全剧的谐和。除了独角剧以外，没有不是仗着别人的回答或动作来相辅助的；所以凡是演员要有互助的精神，才能得到好的结果。这样说来，演员的成功，只有忠实于本剧的剧情，并不是仗着他的声音高，或是表情多，便足以将别人压倒，而独自成功的。一个演员在舞台上，虽仅一秒钟的工夫，设若他不忠实于他所演的戏，那也能潜伏着一个失败的危机。这个集团生活，是分工合作的生活；可是有一类自私的演员，他不明了这个主旨，他在表演时，自己总要特别露出头角，他全不为其他的角色留地步，像这类的人，便是一个艺术的破坏者，最好不要使他加入剧团，因为他不懂得集团动作与戏剧关系的重要。

再则，除在舞台之外，平时一个剧团也需要团结起来。职业剧团中的演员，虽是受着薪金的束缚，不能自由行动，但有时一个演员也许如中国乐剧演员的拿架子，或是不肯按时出台，或是非先拿着薪金就不来，或是因前次拿薪金不甚满意，而不愿意再来，或是要求加了薪再来，或是要等剧院经理去迎接他才肯来，这些都是破坏集团动作的行为。又或是因为另一个剧团增加他的薪金，他就不顾契约关系而竟走了，这尤其是违法。这样的演员，他便有天大的本领也宁可不要。爱美剧团的集团性，比职业剧团更为重要，因为那是没有薪金的束缚，并且契约关系也很少的；因此，爱美剧团对于演员，更应严密考察他有无集团动作的道德之后，才定延聘与否。

舞台上人格变换的要求——

演员不能压倒别人而独自成功，但演员也不能尽让别人要好而自己甘居暴弃。中国乐剧界的扫边生、宫女旦、龙套之类，他们在台上成了肉做的道具，这是天大的错误。戏剧是整个的，所以在舞台上要求一切演员集团动作；戏剧是每个演员各尽职务而演出的，所以在舞台上又要求每个演员都有人格变换的能力。

一个演员担任了一个角色，读过剧本，在导演详细说他的身份以后，演员就应该仔细去想这个角色在该剧中的地位。想象他有什么举止动作。所以演员在不演剧时，要特别注重社会里每个人的性情，举止，服饰，预备在将来扮演时，扮得能毕真毕肖。还有演员，看见某人的动作，最为奇特，便牺牲几个月的工夫，单学这一个人的。故此演员演得像不像，要看心内有无一个该角色的想象。缺乏这种想象力的，他看到剧本便是一行一行的文字。他在台上的发言，只是背诵剧本。他没有盼望做一个好演员。但是有想象而不能将他的想象变成实际的动作，

则这个演员的想象，也等于无用。拿我们唱旧戏的来说吧，有时我们未尝想象不出来，在哪个戏里，哪个角色应当手儿这么一抬，或者袖子那么一甩。然而抬起手来，甩起袖来，自己就觉着不是地方。所以同是一样的戏，一样的演，有的演得好，有的演得坏。我想所谓名角与普通角，也就在此想象实现的程度如何。自然打算能够实现的想象的动作，多少要经过相当时期的训练。在最初作的生硬，自然是要原谅，若是常久如此，那就不是导演之力所能改正，则这个演员也便可以知难而止了。

我们大概都知道，或听说过，许多演员在台下演得很好，但是一到台上就不是他了。这话我并不是说他已经变成该剧中所扮演的角色，乃是说他连他自己都渺茫了。设若他自己已经头脑不清，你还能叫他变换成什么台上的角色。故此演员在最初上场，便要练习把自己顾得周到，再谈什么内心表演。知之非艰，行之维艰，这两句正是经验之谈。往往台下的人笑话台上的演员在演剧时什么毛病都有，但是临到他自己去演，他也是手足无措。故此我们对于演员应有原谅。这话并不是因为我自己就是演员而发此话。

等到无论在什么台上，无论扮什么角色，你自己心不跳，气不浮，稳稳当当，清清楚楚，把一出戏作下来，这是你的"真我"已经固定。一手一式，应有尽有，不要惧怕呆板，乱添花样。在这种程式之下，再练习将上台时，你的"假我"作出，尽量发挥，尽量活泼。"真我"和"假我"相辅而行，自然而然，剧中人的意识可以完全表现。不再有演员自身意识的存在。这样的演员，才是演员。不然，一个演员岂不等于一个罪囚，偏偏去到台上受罪。俗话有云："唱戏的是疯子，听戏的是傻子。"假如一个演员在台上，果然自己疯了，而且又能使台下观众傻了，那么，导演对于你的要求也就满足了。

导演应当时时鼓励演员，使他始终有勇气。不要灰心，或者是畏难而退。假如演员在演剧时身心一致很困难，最好不要令他失掉兴趣，可以让他慢慢研究，探讨，模仿，那么这个演员他虽然一时小休，但一经遇到机会，他一定可以把他的经验、研究实验起来。说不定他也许经过多年的困苦，大器晚成。故此导演要循循善诱，演员要孜孜不息，一个演员的成功，并不是非天才不可的。

二十一、演员的姿态表情

齐桓公入而卫姬察其情，出而管仲知其意。这里没有说到谈话。我们可以证明，日常身体的姿势，面目的神情，都可作传达心内意义的工具，我们有时也夸某人可以眉言，可以目语。在此可以寻出动作表情的重要。哑剧和无声电影，对于姿态表演，尤为不可分离。舞台虽是小小弹丸之地，无甚重要，但在演剧的时

候,就变成了众目之的。演员的身体被一群有情无情的观众所监视,毫丝不肯放松。他们希望每一个动作、每一个姿势,都经过他们的眼帘,给他们一些印象。故此演员的动作必要有目的、有理由。表演手势不要太多,太多了觉得无用,画蛇添足;也不要太少,太少了就美中不足。故此演员的起、立、坐、卧,无一不为观众所注意。也就无一时不应该不努力以满足观众的要求。

在表演当中,有时重要的演员,或者一个普通演员,逢到他在那出戏中占一个重要的位置的时候,导演总在那时使他成为舞台上角色说话的中心。这时,其余的演员的动作,最好停止,好使观众的注意力,完全移到那个人身上。其余的演员的动作,再由他的语言和姿态表情上开始接续下去,应有的动作。这样演来,此剧自然就有动作上的韵律。

演员的动作完全为表情而作。一个外国人到中国来,不会说中国话,也可以用手比方出他所需要的东西。也可以用面目,表现他的喜怒哀乐。一个哑人,也能给审判官讲一个复杂的凶杀案件。就是一只狗,他也能用尾巴表示欢迎主人。故此演剧中,动作的一部,十分值得注意。

有人说某人仪表不俗,举止大方,这里虽然有天然生长的关系,但是还有由于后天的训练和环境的熏陶。为什么哲人君子,一望便可以知道是哲人君子?为什么市井伧父,一望就知道是市井伧父?大概是他内心外发,就是古人所说的有诸内必形于外。或是他的姿势,表示他内在的意思。如同我们被人揭出短处,就面红耳赤;发愁,就垂头丧气;高兴,就手舞足蹈。这都是由内发于外。至于否认一件事实就摇手,默许一件事实就点头,这都是由外面表明的内在。故此演员对于表情,不仅要注意及于整个的身体,就是连面上的气色也不可忽略。所以舞蹈家将身体动作的意义引申,而演绎人类的动作,就成为各种艺术舞蹈,以至于所谓乐舞剧的文化。这很足以证明导演对于演员的动作不可不加注意。那么,一个练习做导演的人,常常特别的注意人们的举止特征,也就无怪其然了。

二十二、演员身体的训练

导演对于演员动作所负的责任是很大的。有的演员,是已经有了很有功夫的演作素养。有的从来还没登过台。对于前者,在排演方面,导演不用太费力量。但是对于后者就要感觉困难。故此演员在平时应有相当的体育训练。这是决不可以缺少的事。例如在乐剧中有科班内行,有票友下海。大概凡是内行科班出身的,他的一举一动,都觉沉重有力。但是普通票友,较比上稍觉无力。这个缘故就是因为基本的动作练习,在科班中机会甚多。如同踢腿、下腰、练把式、打对手,由这种体育的练习然后进步到演作。故此在表演时,举手抬腿,处处都有归宿。

然而在没有演作经验的票友，又没有体育的训练，就难免露出拙笨的样子来了。这是普通的现象，并非有意轻看票友，心存门户之见，这是我要声明的！

　　演员除发音和面部表情以外，最重要的是仗着他的身体。这是做演员惟一无二的重要工具，所以他必要健全。能够活泼模仿必要的姿势，那么他的四体百骸才不枉生在他的身上。设若不是如此，他便很难将观众的注意力吸引过来。他并且要很熟悉于他所欲演的角色。有些人笑我们串演女角的男伶举止好像闺秀。但是我们因为要忠实于我们职业，和戏剧上的职责，所以日常生活中无形的便带了台上演作的行为。这是不足为怪的，也是应当为人所原谅的。演员身体的训练，由我的经验，由我的考察，由我的研究和由我所见的书籍，大略把所能记忆的，一件一件分着说明如下：

　　（一）卫生的修养——演员要讲卫生，必须要使身体清洁。有人说洗完澡以后，身体轻松多了。这样看来，在未洗澡以前，人的身上就有多少垢泥了。足见常常洗澡可以使身体灵活。睡觉也要充分，因为演戏都在夜晚，故此早晨晚起将精神匀到半夜去，并无妨碍个人道德。尤其重要的是要免去意外惹动七情六欲纷扰的根源。因为不如此则演作表情不能纯洁。在同人吵嘴以后，跟着就登台去表演，恐怕喜剧中的喜角，也半含恼怒了。因为关节和肌肉，遇到心里烦闷就表示紧张，或者以至对于生活无趣。故此演员的身体，必须健康。演员的内心必须清洁，然后表演才能舒展自如。不然，虽有天然产生的美丽姿态，也无法应用了。

　　（二）腰躯的运动——腰躯的表情，很不容易看出。普通常是和手足有连带关系。腰躯要灵活，但在怒时则又需有力。我们几曾见躬肩缩背的武士，又几曾见臂阔腰宽的懦夫。练习腰躯即是使他能运用自如，欲屈则屈，欲伸则伸，毫不费力。故此跳舞、打拳、下腰等等，都对于腰躯很有益处。

　　（三）四肢的锻炼——除腰躯以外，最有关系的当属四肢。第一要练习的是双手。手臂的一切关节要运用自如。如果演员在台上，手臂板滞，那么忸怩呆痴的形象，能立刻就被观众发现。再就说到行走，行走是很有可研究的。我们中国古人也曾由个人的步伐，断定个人的性情。故此手掌，双足，手指，必要使他活泼。练习手指的开闭弯伸，肘和臂的伸缩，可以利用柔软体操上各种步骤。如同平举双手，弯腰，起来，手放下等等。腿的练习是举右足，左足着地，右足抬起，作各种伸缩动作。他的基本方法，也可以由柔软体操得来。

　　（四）头部的运用——头部的姿势，多由颈部发生，欲使头部态度适中，必要使颈部顾转自如。其次，就是面部的肌肉，如何纵起，如何收缩。口的张开或关闭，眼的左顾或右盼，笑和哭的面纹的研究，都很重要。

　　总而言之，演员必具有健全的体格，良美的道德，规律的生活，才能使演作成功。柔软的体操、游泳、骑马，都是活动肢体的方法。对镜自礜，那是面上的

功夫。至于自己如何做去，可由演员自择，无须在此处多说了。大概除非要作拳赛，或跳舞家等，普通修养方法，原也不必定要请导师来教才会。

演员自信五官百骸、身体四肢已经活泼以后，可以研究在台上的转身。在台上的转身，最好偏向观众。除非万不得已，不要整着身子转过去，将后背给观众看。或是坐着的时候，或是立着的时候，也不要完全面向观众。能稍微偏着一点，总觉好看一点。在舞台上走过来，走过去，总要自然，毫不慌张，毫不叫观众觉察。你走过去，是好叫别一个演员走过来。或者你走过来，原是预备从那个门退出去。你上场的时候，是否上的时间很合适。入场早了，别人的话还没有说完。你就来的不是时候了。入场晚了，观众和其他演员，就都在等候你一个人了。同时下场，不可太快，太快就觉得仓促（剧情有仓促的事除外）。不可太慢，太慢就令人是觉得在那里迟疑。舞台的面积很小，故此走时快慢要和剧情配合。要慢可将步放稳，走曲线。要快可将步放大，走直线。你不要快得冲了别的演员，碰乱了道具。你在台上不要人将你遮藏起来，也不要遮藏起别个演员来。将这些简单问题解决以后，便可以自己预备一架穿衣镜。然后找出剧本内表现喜怒或其他情节的一段，去想象他的情节，就照镜子做起来。自己审察像不像，或者请个同好的朋友，在旁边看你做得对不对。这样熟习以后，在排演时，再经导演指示，当然动作上可以使导演节省许多时间。

二十三、演员动作的意义

我们知道动作的姿态表情是全身整个的问题。就如同所谓车动铃铛响，足见全身个个部位都要彼此相关，方能表明一个有意义的姿态。所以平时看见朋友的丰神秀逸，潇洒出尘，令人一见就俗念俱消，这也就是他个人能运用他个人的姿质。所以人相学的根源，也根据这个理由，推测个人的将来。因为物质的姿态，就是内在精神的代表。在表演一个姿势以前，先要产生对于那个姿势同等的情绪。我们现在作一个比方说，一个青年向他的妻子争辩一回事。在那件事的发生他正在立着。这时他最好想一件事被人冤屈他。再走向前一步，一足向前，后足稍屈，足尖触地，胸向前斜突出，一手在胸部，一手在腹部，同时伸出，头可微偏，瞪眼，就可以表明是说明一件事最终的一个姿势。以后或直立片时，或向他处往来走着，再接下其余的动作。所以动作表情，完全是一种身体内外相连的自然波动。所以导演必要详细对演员说明扮演角色的地位环境。若使观众看出笑是假笑，哭是假哭，姿势完全是在那里硬板板一手一式的做，那就仿佛一个纸老虎被人家给通穿了，观众对于该演员也就失掉信仰了。但有时，一个姿势可以表明两个或者三个以上不同的意义，所以动作要能活用。演员私自在练习时，最好将下面姿态

的表情详细看看。

（一）面部表情

面部最上部表情的部位在额，但不十分显著。仰头时，额纹很重，可以说是正在无办法地沉思。平视而额纹固定，可以说是发愁，若是眉毛与额纹合作向两旁分或是向中间聚，可以说明是惊讶和疑虑。

面部除五官外，面色在直化装可以协助表情。在发怒人的面上，筋肉必定粗涨，悲哀时则血液下退而冷静。自然也有的人，生气的时候面色反青。但普通面色，常是被油彩所盖，而完全根据于五官。

察言观色，有时多以两眼为凭。所谓观其眸子如见其肺肝然。故此睁眼表示愤怒。凝眸表示沉思。幻想斜视表示轻蔑，或指示方向。下视表示沉闷。挤眼是为瞒人或敌视。眼球向上翻，必是追想某种已往事情。张眼表示惊讶。矇眼表示倦思。闭眼表示沉思，或养神。但有时与眉合作，而更表示出各种不同的神气，或者在眼皮几回开闭连续的动作，而使情绪接连表现更为深切的情感也是有的事。所以男女眼波流动的人，一定轻浮。目光直视便觉沉重。演员对于他的眼球、眼皮的运用，不要放松一步啊！

轻颦浅笑，这就是口部的表情。有时是要与面部两颊肌肉合作。有的人生来就有酒窝，尤其可以助长口表情。生来口角向上的可以容易表现快乐轻爽。向下表示沉郁，口唇突出便是愤怒，努嘴可以指示方向，或者是不负责任。口角紧闭表示决断或轻蔑。半开口表示呆板，大张口表示惊异。咬唇表示嫉妒，弹唇表示暇逸无聊。下巴前伸，可表示衰老或稳健。

口内牙齿的震动作响，表示畏惧和寒冷。咬牙是恨怨，吐舌是吓人或轻视。暗向一人吐舌而不顾第三者是否看见，表明危险。若是顾到第三者看见，就像是瞒哄了。狂笑大哭，都要张口。

头部的位置，常由颈部的运动。故此头颈可以并论。公正人，头部平正。偏侧斜倾表示注意，听声，羞怯或否认。低头表示谦逊，忧愁。昂头表示年轻，勇气，高傲，狂放。赞成则点头，反对则摇头。缩颈则表示惊怯，直头颈表示坚决，正直。晃头是得意，垂头一定是遇见倒霉的事情了。

（二）躯干的表情

躯干是四肢的中心。若是躯干运用不能灵活，四肢自然无法收活泼天然的效果。在平时躯干要与各部相应。很平很正，挺胸直背，则勇敢威严，有健康的态度。躬肩缩背，就露出寒乞的相貌。腰部松懈就可以形容温和或倦怠。向后弯屈有时可以表示反对。斜坐表示风流。直坐表示恭敬。微前倾，就是谦逊。左右摇动，那就有的是雄气激昂的时候了。

在躯干以外，要说手的姿势较为重要。构成手的姿势，主要部分除去动作，

无所谓姿势。然而手的关连的关节很多。下至手指，上至肩头。未开化的民族也可以用手势代替言语。故此手式的重要，特别可以惹人注意。如同在中国旧剧中手指，肘，腕的伸张的部位，与生，旦，净，末，丑的嗓音，都有相似的理由。如同武生的手指，伸张得很宽，肘抬的很高。老生的手指和肘腕就不是如此。至于小生青衣的臂和手，尤其不高，伸张得不大。基于这个简单的原则，所以一个扮女子的男伶，演来能够令人深信不疑。人身上的两手，右手运用的时候较左手为多。故此右手也比左手灵敏。在表情上也应用的时候多，至于左手，专为辅助右手而已。

手表示内心思想时就支颐。摇手是反对，阻止，拒绝。一手拍胸，表示愤怒填胸。一手指心，表明坦白无私。挥舞双拳，表示热烈状况。手指可以指示方向，可以说明远近，可以数数，可以陈述物件的形式大小方圆。一手击案是坚决。一手举过头是乞求幻想至高的盼望。在中部可以表示指示某种事物，在下部的二手，一齐握拳，也可以说是严正。双手扶头是所思不得。挥一臂是嫌恶令人去。两臂松懈则表示沉寂。二手平伸向后微引，表示奉献美意或请求。打问心是祈求或恭敬。招手是叫人。高屈两臂作新月形是表示绝望中的呼号。用牙咬指甲是无聊的时候。

足的移动，是用以支持身体。一足动则全身随他要动。足所发生关系的骨骼有髁，膝，臀。他们彼此互相的弯曲都可以说明各种姿势。演员舞台上的步伐，尤其与足部运动有关。如同两腿颤动就一定是寒冷，思忆，或衰老。两腿有力必是勇敢，粗暴，或年轻。轻轻地走，就是偷偷摸摸或者是预备逃走。彳亍而行必是醉人或呆人。后退一定是憎厌，恐怖。一足尖稍向前直立，可以表明自然安闲。至于抱膝而坐，可以表示安闲或疲倦。用脚跺地，表明愤懑。走道时的轻重和二足触地的形状，都与演作姿态有关。步的大小，步的急徐，腿的交叉，坐的偏正，歪斜，在舞台上都要有相当的定义。

导演的职责，除对话外，对于演员的大部工作，就是姿态表情。然而一个理想角色的姿态，变化很多。表示的情意也极不一致。在某甲身上合宜的未必某乙作来就好。在这出戏用上惟妙惟肖，在另一出戏上就变了卦。导演的所以为有名导演，也就在他如何能以运用的适当。还有一个姿势，对于这个人使得的则于第三者，就觉粗野。所以姿态的千变万化，只可意会，难以言传。一个姿势，除对内对外一致以外，还有辞意的是否正确。比方我们说"这个人是国家的栋梁"，我们说话时用手比方房梁的圆径，就有点不伦；我们用手指向舞台上的梁也不类。我们只能向外指，方足适合于这句话的辞意。

姿态表情在原则上大体可以认定是要适当。面貌肌肉的伸缩不外由讥笑，骄傲，喜怒，哀思，恐慌和惊吓，由神经所产生五官的动作。关于四肢和躯干，不外高低，前后，大小的是否合于角度所产生出一切的意义。面部和躯干的合作，

必须要和谐。并非单举一手，或才是单斜一眼，就可表明一种情意。而且要彼此和谐。要和谐的自然，不要露出毫丝的牵强，毫丝的慌张。在姿态方面，尤其要注意的是姿态的波动。一出戏，全剧每个演员的姿势是一个一个，一步一步，渐近而表现一种情绪的。同时他的姿态也诱起其他在本剧中演员姿态的波动。这个简单理由在我们日常看电影时就可以完全明白。如同一个女子钟情一个男子而欲接吻，她不马上去接吻，她必然在最初有可以使她动情的言词和情节在发言以后，作暂时的静止。目向下视再向上视，然后慢慢地才能搂抱，以后才能接吻。不过她这一串动作姿势的波动，平时不为观众所注意。而观众所注意的只是他们搂抱接吻很剧烈的表示。至于走到接吻的那几层手续，是未曾被普通观众所注意。这一串姿势的波动，是很快很顺续的接下去，一直到表完一个情节，演完一剧。

动作要和剧本语言一致。有时动作在先，语言在后，有时语言在先，动作在后，单靠他剧情和导演的如何安排。动作表情的难处，不在有动作姿势的时候。难处，是在没有姿势可作的时候。设若演员的话说完了，姿势也做完了，站在台上，别的演员说话了，演员站在那里，大有不知所措的情形。这时可以净听，可以稍稍转动自己所立的部位。但要记着，如果那个台是大的话，不要太走近其他演员的身边，至少你离开他们有一码远。这样他的动作不能妨害你，你的动作也不能妨害他。所以舞台上你要知道进退的分寸。然后练习留意在无情可表的时候，你的立着的姿势和双手如何安排。你放在胸前好呢？放在袋里好呢？或者是你永远在台上拿着你的手巾吗？所以解决这种问题，就是要养成舞台上动作的习惯。你明明知道面前有许多观众，观众中而且有你的许多亲戚朋友。他们在那里很关心的看着你，你最好能完全去掉他们。你最好自然地演，不露出呆板的态度。

说回来，表情原无绝对的程式。如果有绝对的程式，名角的地位早已不能存在。一样有五官的脸，一样有四肢的身体，但一伸手，一投足，就有像，有不像。就拿笑的一样事来说吧。有狞恶的笑，有痴憨的笑，有偷笑，有假笑，有干苦笑，有痴狂笑，有嘲笑，有娇巧笑，有老人慈怜的笑，和奸雄的冷笑，都是个人因个性的关系，不能相同。并且同是一种冷笑，在这出戏即就表示反对，在那出戏便许伏下杀机。所以姿态必须要神而化之。我们虽然因天赋有所不同，然而这些事也可以追求学习领会去。

如果因为姿态而练习身体，保养精神，领会举止的意义或跳舞的哲学，经人指导以后还觉得不足以使自己能够成一个较为可靠的演员，我们最好考察我们自身内心方面有什么阻止我们这个志望。在内心察考不出的时候，我们可以研究我们自己外形是不是有时由遗传方面得有特别的症结，是不是内心完全被原始天然姿态所限制，是不是习惯由环境中而造成一种不可矫正的姿态。还是我们演某一个角色，为我们自己理想所不欲演。如果能在这许多种方面发现你自己根本的错

误，不要灰心，自己可以尽力去矫正自己的姿势。至于对症下药，不外设法改进生活。如同原始和理智姿态是内心问题，必须要用心理学矫正。至于遗传和习惯的姿态是外形问题，矫正方法必要由于练习。就是至终矫正不了，但是至少还可以演一出我们所能演的戏呢。演剧不过是描写社会上一个人物，我们也是社会中的一个，剧本里终有一个角色描写我们。那就是我们自己演着最合适的一出。

二十四、演员发音问题

大概许有人觉得这句话是外行，假如我们说剧本不过是文字，要想把他演给多少人听，听得很有趣味，必须要由演员把那些婉转周折的文字，化成委婉动人的声音。普通一般人说话，用在传达事情，演明意义。善于辞令固然是好，不善于辞令也无关重要。但是在演剧方面，演员对于语言发音就变成一种艺术。

在习学歌剧的人有念白的研究，有遵守着中原韵的元曲，有遵守湖腔徽调的二黄。什么平上去入，唇齿喉牙舌，等韵，集韵等等，对于发音研究，在明清两代关于这路书籍，都很精微深奥。在话剧最幼稚的时期，也有人很喜欢听南腔北调的文明戏。话剧的说话，虽然不像唱昆曲，唱皮黄那样吃力。声音方面当然也要有相当的练习。不过练习的方法，或者不同，但练习的目的，未尝不是一致。如同我们有遛嗓子，吊嗓子，喊嗓子，念白等等的方法。然而目的不过是要叫人听见，叫人愿意听。叫人听了一回还要再听二回。设若不是如此，那就不是听戏，就是看戏了。如果一个观众只看见演员嘴唇活动，却听不见演员的声音，岂不是听戏不如看书吗？

我们可以相信，一个哑子可以用手势讲说一个复杂的凶杀案，但是叫一个哑子，用手势清清楚楚讲解心理学上的问题，我们想着不是容易的事。所以要打算动人的感情，不能脱离应用语言的技巧。苏秦张仪合纵连横，佩带六国相印，就是因为他口齿清白，语言流利。外交人员，演说学者，缺乏这种元素，就在他的学术方面无法证实他的思想，在政治方面，无法获得胜利。在一个演员，虽然不一定要他们多能演说，多能运用他们的思想，但是他的根本问题，是要用他自己的发音机关，能以模仿一切角色应有的语言。由于声音的性质，由于发声的方法，传达于观众剧本中角色的情感。但是情感的变化是无穷尽的，人类利用语言的方法，由于地方关系，由于知识关系，由于习惯关系，都很不相同。所以演员平时应当有相当的训练。那样为导演，可以省却许多事。可以使所排演的戏早日成功。我们有时也常说一句话，两样说法。其实何止两样，根据剧情不定要有多少样的说法。所以一个导演，对于演员声音，不可轻易放过。因为布景是戏剧的皮肤，动作表情是戏剧的骨骼，然而发音确是戏剧的血液。人生缺了血液，不能生活。

戏剧缺了发音，也不能独立。哑剧虽然可以表演，然而究竟不能给我们个很正确完满的思想。我们做导演的，必要令演员用声音克服观众的浮动。演员的声音是给观众预备的点心。这个点心得叫观众很喜欢吃。发音必得对于剧中人物的身份要恰当，要适合情感，要发音确实，要清晰合宜，与旁人同演的时候要调和，要有节奏。我们打算稍微解说关于话剧的发音，我们可以有两途可走：发音方法的探讨和声音性质的研究。关于第一是为演员自身平时的应用，第二则是导演要知道，而且要知道得很详细，为指导演员的基本技术。

二十五、发音方法的探讨

在姿态表情里，我们已经谈到演员必须有健全的身体。为矫正和使身体的关节灵活，可以利用柔软体操。这种体操不止限于姿态表情，对于演员声音也很重要。因为在没有沉重的声音以前演员必须有健全的身体。换句话来说，就是没有健全的身体，沉重的声音也是没有的。在我们演歌剧的人，有遛嗓子一说。那个方法是早起，出城，在空阔的地方喊。请想在喊的时候不是要呼吸调换新鲜空气吗？请想在早起去出城，再走回来，不是等于一种运动吗？话剧练习气音也不外此理，故此我说方法或者不同，然而目的并无两样。不过在话剧方面，练习声音的方法较比复杂一些。这是因为日常说话变换较比歌唱多的原故。

练习声音的方法，首先要建设强壮发音器官。声音重要的器官，可以分成四部：（一）头部的震荡音；（二）口腔；（三）声带；（四）肺部。

在以上四部主要人身发音器官以外，尚有人类声音所不能脱离的空气。所以一个音的成功，是由于肺部空气送出或吸入时将声带催起颤动的结果。这种颤动经过唇齿喉牙舌，鼻，腭，口腔中各种器官的反应而发出不同的声音。此外还有辅助的震动音在头，颈，眼下，鼻上。

建设健全发音器官，第一要强壮肺部。使肺的上部下部得到充分的空气。左右肺有同量的活动。在练体操的时候，可以多次练习胸臂的扩张，因为胸臂筋肉扩张，可以使胸部发育而影响肺部的增长。然后就要练练深呼吸。肺囊蓄气多的时候，就可以催动声带有力。在吸入时不妨要快。在发出时，可以随意快慢。因为吸入要快的原因也是由我们演旧剧得来的。我们演旧剧，在度曲方面最重要的是换气。气如果换不均，到高的时候就挑不上去，到快的时候就接不上气。将肺蓄足空气以后，便可以任意运用它。声音要大的时候，就将气多量的由声带通过去。声音要小的时候，就将空气省下。如果不能运用这个道理，就难免露出力竭声嘶的态度。所以虽然可以训练强壮的发音器官，还要善于应用。有人把这种方法叫作呼吸。不仅是歌剧的一个要诀，在话剧中也可应用。设如一个人作两小时

以上的谈话，已经觉得毫无力量，他如何能再表演模仿什么角色呢？

在肺部的发音器官最重要的是肺。肺的上部有声带。声带在健康的人是发育得很平均。稍用练习的方法，便可以得出很清脆沉重的声音。普通男子在十六岁时，在声带上有一度变化。在学习旧戏中说是倒嗓。有许多人因为倒嗓便把全部的功夫白费了，有许多人就逼得改换职业了。在我们想起来，实在是一种最可惋惜的事。肺部好像风琴上的一个大气囊，声带就是风琴管上的琴簧。必要有空气经过他的簧孔。然而由一条声带能够发出许多种不同的声音，完全由于口腔。在国语发音上由声母，韵母，拼音，四声等基本组成国语的符号。演员有工夫的时候，可以将各种声母，韵母，大声诵读。然后再将字用国语拼音法拼出来。设如我们的喉音用的不好，我们便多多练习使用喉音发声一类的字。舌音不好，多多使用舌音发声一类的字。如果我们觉得我们语言有乡土字，有乡土音，我们对于国语的学习要用心。用的心，要像学一种外国语一样。这是很常见的事，就是在演剧时一家子里的父，子，母，女，语音如果不同，一定必有不同的原因。设如在剧本上看不出他们应该有不同的原因，那么父亲说湖南话，儿子讲山西话，女儿讲安徽话，由语言发音就不像是一家子，谁还肯信你是在这里演写实剧。这里我不说母亲的话是如何。因为近来由交通便利的关系，许多伴侣大有千里姻缘一线牵之势，要是夫妇说两种话似还无足怪。还有假如在剧本人物中，发现一个角色应该说几句山东话，那么他的话不能根据国语了。则演员必要自己为此多同山东人学这几句话。这样学习不要模仿过度。过度的模仿，反不足以露出俏头。但是如果演员生来就有音哑，紧牙，左嗓等等生理异常，那么就是对于国语有特殊的练习，也不见得可以成功，故此一个演员虽然有天赋和训练能以享名，但也不可不度德量力。正是从前说的三年必然有一状元，十年未必有一名伶。

发展声音的效力，除去天然个人声音上的弊病，使演员说话自然，现出思想和情感，不令人看出有点滴矫揉造作的缺欠，除去练习肺部呼吸以外，就是要时常练习国语的发音。国语的声音，是根据唇齿喉牙舌及清浊反切诸问题而建立的。所以我们要切音得法，音调适当。练习各种发音的器官，不仅是练习自身所能发出的音质，还要它洪亮时可以洪亮。要微弱时可以微弱。要粗可以粗。要平和可以平和的自然。在音质有相当的练习，就可以再研究其他关于声音的步骤。练习这种字的发音，我们自然离不开国语。因为演剧是为国人的了解，国语是全国共同的语言，话剧发音当然要依据国语，这是毫无疑义的。

二十六、声音的研究

世界各国语言的不同，可以代表人类音声的繁复。虽然就是一个民族的语言，

他的音色也是变化万端。若是仅用几句话来讲明，真是难乎其难。我们现在所论，不过笼统而言。在歌剧中我们有固定的高低急徐的乐谱，但是在话剧中我们主张采用国语，但是语言的戏文，要像乐谱的注解方法，似是不可能。根本的问题，还是在导演能说国语的程度如何。我们曾读过赵元任先生的国语罗马字对话戏谱《最后五分钟》，还看过他的注音注调的《软体动物》。这种现象似乎是一种研究和试验的一种方法，并不可以说是剧本都要注音注调。我们觉得舞台上发音问题不外音调两字。音调是表示感情。感情有差异的时候，音调就有差异。同是一种叹惜，可以作出许多种来。同是一种叹惜，可以表现许多不同的意念。在练习音调的时候，也不妨自己找出一本诗，一本剧，自己在空阔无人的地方，自己试验着做。就拿"我不知道"一句简单话来说吧。在一件事你若幸喜不知道的时候，但是后来和别人说话，你说我很高兴"我不知道"，这四个字的尾音是要如何发出？在轻视一个人，对他说"我不知道"，在表示抱歉说"我不知道"，在愤怒的时候说"我不知道"，在忧愁的时候说"我不知道"，和在犹豫的时候说"我不知道"，都是如何说法，如何分别？恐怕在剧本前后情节，环境，种种的不同，而音声也要不同了。至于如何能够说得很适当，很自然，就要靠你的预备如何和研究如何。

再稍往详细里研究，造成音调的元素，是几个声音互相连贯而成。若是如果仅有一个音，在音里没有任何的变化，就无法发表出任何意念。善于应用音调的，就是在一个很单纯的音里，也能令人觉出很繁复微妙的情意。所以有许多剧本，言辞上并没有特别精彩，但是一经演员说出来，观众就被他的言辞所动。导演对于演员在语言所负的使命不可谓不大。

在语言中造成音调的有音位。音位就是在一句话里哪一个字应当加重，或者是哪一个字应该念轻。在一句话里，一个字的轻重音，可以使言语说得特别精神。练习音位的说法，可以将一句话，照常时说出来，然后再说一遍，将第一字加重，说出听听这句话的意思有没有变化。第二次便将第二字加重，听听这句话的意思有无变化。如此类推，将一句话说完互相比较。在复习的时候，再将那句话的第一字轻念，听听有什么意思变更没有，如此类推。故此遇到剧本上一句疑难的句子，可以由这种试验说得适当。

抑扬宛转，缠绵悱恻，或者痛快淋漓，铿锵悦耳，在说话时要重音度。音度是表明声音的长短缓急。音度用得适当就悦耳动人，不然就刺耳乖戾。音位可以说是语言的轻重律，音度就是语言的涨缩律。人的语言不能不连续。在连续中，字音的长、短、快、慢，为与意念和感情一致，也有波动的样式。这种波动的起伏，就成了语言的节奏。在悲剧中，一句话里可以将几个字断续地说出来。可以将两句话的中间，停顿的时间很长。但是在一个快乐的人，或者急躁的人，就可以将几句话接连说得很快。在演员平时亦可以在无事时间用长、

短、轻、重、高、低、急、徐、大、小，反复试验。在演剧时自然有益匪浅。言语因为有感情和意念的关系，无法定夺究竟什么地方应当高，什么地方应当低。高低的声调为叙述起见，完全要运用的很自然。假如我们说病人说话要低，然而病人说话当中偶然使一声高锐的音，也未尝不可。强壮的人声音是要洪亮，然而如果一个强壮人在他普通话的当中要用一句很低的音，有时也可以使人凄惨欲绝。抑扬顿挫必要神而化之。

自然愉快的人，说话高快。在悲哀的境遇里，人们说话都慢低。说话不止是要揣度语气是疑问、否认、慷慨、愤怒、讥笑，同时也要注意到动作。说话的表情不能和姿态表情一致，亦不足以引起观众的兴趣。

除去练习音调，音质而外，还需训练一种正常的发音。正常的音，要圆润悦耳变化自如。在五百人的剧院所发的音是如何，在五千人的剧院所发的音是如何。在五百人的剧院，不要使观众听着吵闹不堪；在五千人的剧院不要令听众置若罔闻。声音要似一只箭波，要它激动观众的心弦。高呼的声音，使人觉得如山崩海啸。平和的声音，使人觉得如春暖花开。悲哀的声音如秋风扫落叶。快悦的声音如仙音天外飘。演员如果真有这种音质，再经导演指挥，岂有不成功的道理。

有人将声音练习分成几类，在每类中再补成几项，然后根据这种方法作为发音练习的基础。我们可以把这个方法简略说明如下：

（一）发音

常音——正常音是表明内心毫无变动所发的比较平常说话声音稍高，单为演剧而用的。但是这种音遇到意外的刺激，就高越起来。遇到压制的刺激，就低落下去。这种音好像一个舞台上听音的水平线。

叹息——叹息是感情紧张后的弛缓。一种低微动人的哀音，由喉中送出，如"咳"，"嘻"。尾音都很长。有时也可以用一个字，或一句话，表示叹息的声音。这种声音，通常是因为脑海中，有悲哀的思想，或是困难的事情。

哭泣——在有大声音的哭是哭。哭得要沉痛。在小声的哭而略近叹息的就是泣。哭泣，在话剧中是很紧要的。有许多时候，在剧本的高潮时节，利用妇女的哭泣，泣的时候代说话，大可以动人。

喘息——喘息的声音应用在老人。老人的喘息咳嗽足可以表示衰老。足可以表示病状。在年轻人紧急行走，或者惊吓以后，有时有喘息。在喘息中说话，胸部多有起伏的姿势。

嘻笑——嘻笑是当快乐时所听的声音。笑的种类很多，男女老幼笑的方法都不同，声音的高低也有差异。

（二）音力

小语——小语，有的是耳语，有的是偷语，这种声音都很低。都表示一种秘

122

密，小心。

抑音——抑音在说话迟缓时可以常常听见。在沉思的时候，在疑虑的时候，都有这种抑音发出来。一个人若是郁郁不得志、或是很无聊赖地坐着，他说话一定是有倦了的气息，这就是抑音。

扬音——比普通中度音的声音较高，就是扬音。扬音是由一句话中声音的比较，并不能说高音便是扬音。

（三）音位

一句话中，某字最重，或某字最轻，就是音位。或是一段话，某句要重，某句要轻，也是音位。

在一句话中，有的重音在起头，有的重音在中间，有的重音在末了。一段话也是如此。由于轻重的不同，而传达不同的意义。

在说话中，声音轻重的涨缩，便有颤动音。颤动音普通在一句话的末了。有时也在一句话的起头。颤动音用好，可以使人凄凉。

言语有时可以直起，直落，可直起，变转再落，可以变转起直着落。这就作成音调。

（四）时间

时间有快，极快，中度，慢，极慢，停顿。个人说话的时间拿得要稳。为一同演员说话的时间也要平均。所以演员在台上发音也要有团体动作。

在以上所说到的方法，本可以举出许多例子来，然而用文笔叫人说话，岂不是纸上谈兵。话剧界中比我注意话剧发音的朋友更多，或者更有比我所说的更透彻的地方，或者更有简便的方法和更有效的方法。一个负责任的导演，在读一个预演的剧本，是值得最先通盘明了一切剧中人物的言谈，仿佛在冥想中已经听到他们的声音节奏。导演要将这些幻想中的节奏完全实现，方为好的导演。

末了，在讨论演员发音上，我说句大胆的话，自然我还没作过一次导演，我还没亲身演过一幕话剧，然由我在欧洲阅历中得到，和由我自身现在所看到的中国话剧，在发音方面上看来，似乎是缺乏一种活力。这种缘故，就是因为有许多剧本是译品。在译品上发音不适合于中国人的说话。有的是我们中国创作的剧本，然而著者是否都熟习国语的用字，国语的音节，似有疑问。自然是我们不可以在剧本上任意添加辞白，然而在使辞句连为一气，成为国语化的时候，我们做导演的正有稍更改剧本的必要。因为如果不加更改，演员绝对不能将辞句说得十分自然。说得既不自然，观众就觉得演员生硬，是背戏词，不是演剧。我得到这种印象，还是最近几个月来，由于看到中国话剧和外国话剧的比较而方才有这种言论。至于这段话是否有理，还要待将来我自己表演时或者导演时才可以证实。

二十七、演剧化装的方法

人心不同，各如其面。论到为什么演剧必要化装的问题，我们最好反过来说，人面不同，各如其心。面目外形虽然不能完全代表内心，但是多少是可以由面目上知道心理的。戏剧既然是模仿，就是根本不承认演员原来自身的存在。演员的所以能负盛名，也是由于他所模仿剧本人物的程度如何而定。设若一个演员演作老人的姿态，老人的说话，都装得很像，但是缺乏化装的技术，演员终究不能使观众确信这个演员有模仿老人的天才。在中国旧剧中，男伶所扮出的花旦、青衣，为什么很像女人？虽然有假嗓，有女子的动作，有女子的衣饰，但是大部分也要仗着脸上的脂粉。中国旧剧中的化装，很像是和话剧化装术有同样的源流，不过转变的方面发展到图案画上去了。剧本人物是本来没有这么一个人，偏为他编造了这么一回事。演员就是在实现创造这个人，在游戏中真作这回事。我们不能用我们的化装方法掩起我们的真戏，我们就不能将这段假事表现的真切。化装术虽然有人看作是小技，然而由观众心理上设想，作一个导演，对于这种小技应该当做大事来看。

戏剧的源起是由于露天表演，然后走进屋内。由于白天日光之下，又改换到灯光之下，在屋内和在灯光之下就发生演员面部一切表情模糊不清。在这个时候，聪明的演员，就想起利用染彩协助面部的表情。最初大概是 19 世纪，外国话剧界，所用的化装方法到现在可以说是干化装。干化装不过就是用扑粉，胭脂，黑锅烟子，带有颜色的粉笔。但干化装很难矫正演员的缺欠。近代才发现所用湿化装的方法。这种湿化装的方法，可以使观众看得较比清楚，较比真实，而且适合于近代舞台的装置和舞台的光线。简单说来，化装就是将面部表情的地方完全更改和扩大起来。由这种方法，使演员代表出戏本人物的环境、性情、心地如何，社会的类别，年龄的大小，和相貌的善恶。所以一个演员，要待观众同情的话，他必要将面部的化装，作成观众理想中的人物，或至少代表了剧本中的一部人物。这不是句开倒车的话，在中国演剧，你不要叫观众费思量。中国的观众所欢迎的是一目了然。你唱戏就要唱个大团圆。所以化装，也是最好使观众容易明了。

舞台的化装，不是中外小姐太太们日常的化装。女人们日常的化装，颜色是浅薄的，她们就为的是对面谈话令人看着美丽。舞台和观众的距离是很远，故舞台上的化装颜色重。舞台上的化装，在演剧时是全剧中美丽的一部。就是一个角色化装的是个丑角，只要化得好就是美。所以舞台上的化装，放在人生当中是丑的。我们没看见过光天化日之下，画着黑眼圈的俄国妓女吗？那是多么可怕。日常化装，很少矫正或补救面目缺欠的方法，但是在演剧时，导演总难找到能够充

分表现剧中所需要的人物形状和资格。纵然就是打着灯笼满街去找，恐怕也未必能够找到相当的人选。所以只有用化装的力量造出所需要的面貌。如同眼小的可以大，嘴宽可以使它小，眉细的使它粗，颊高可以使它陷。通常我们可以找到的演员在分配角色上，可以遇到的有一种人，是本来他的性情，面貌就很像导演所理想中的人物。虽然不完全恰当，然而确也差不多。在这种演员身上，化起装来，是较比容易，较比简便。这种化装，仅将他的面上一切的颜色、皱纹，加重就是了。演员面上的条纹和颜色，加重自然可以被观众看得很清楚。导演再遇到的演员有时是五官很健全的，他自然有他自己的个性存在于他的面孔上。然而导演又不能不用他表演一个面目缺残的角色，因为要适合于剧本上的要求，所以这个演员美的部分、善的部分、乐的部分、健全的部分，都要变作丑的样子、恶的样子、苦的样子和残废的样子。为这个演员的化装，就要多费手续。还有时遇到一种演员，他本来面目是不健全的，不美的，带有病容的。偏偏要他表演一个好看的角色。那就要用化装的技巧，补他面目上一切的不足。这种化装是较比难的。所以外国的化装美术家，他可以增加演员本身固有的性质。他也可以在一个时期中，摧残演员固有的美丽。他不但能够补足矫正一个演员丑陋的相貌，同时他也可以给那个演员掩饰起美丽的牙齿和蓬松头发。甚或给那个演员，安上一个西洋鼻子。老的变少，妍的变媸了，诸如此类，比诸社会中一切人物。作导演的为演员化装利用近代的方法是无疑问的。但是有的演员，为天才所限，任你费尽多少心思，也无法补救他的天生丑质。那时导演只好将他摒弃到门墙之外了。还有天生就了的圆脑袋，你叫它扁，天生就了的短腿，你叫它长，就是耶稣再生，也没办法。化装术也就是根据学理尽人事而听天命吧。

化装的手续和用器：

在欧洲我遇到一个演员，他同我说："化装的艺术是要利用天然的面目，使他更好，或者是将美的矫正成丑，或是将丑的补救成美，恰合所演的戏，才称得为化装艺术。"在研究化装术的初步，先要知道一些人相学。自然人相学未必全然可靠。但是多少还可以给我们研究化装术的一些模样。在面目上，人相的美，丑，善，恶，喜，乐，由骨骼如何生成。然后就是肌肉，皮肤的颜色，毛发的部位。有时都可以分辨出，代表某种人的性情，我们说某某人好看，某某女人漂亮，但是究竟她漂亮的地方在哪里？为什么一般人说她好看？还有的面目可憎，究竟为什么单独他的面目可憎呢？在这时候，我们最好留意看他五官的部位，皮肤的颜色，头顶的形状，和面目上有没有什么畸形，使他显着美或者显着丑的地方。如果时常留意到你所遇见的人，无论是在市场里，或在车站上，一切东来西往不相识的路人，都可以作演员和自己在家里练习化装的研究，和导演的一个借镜。但是你不要把不认识的人看得太厉害，叫人怀疑你是有什么特别意思。用这种最简

便的方法，我们每天可以得到多少奇质特产的人。拿这些日常看见的人作对象，假作剧本中的人物，就是拿任何的"他"当了你所认识的角色，用自己的面貌和所要模仿的人物相比，再行化装。因为不能认识自己，无法认识旁人。在自己家中，化完装以后，可以揽镜自照，看一看别人是否还认得出我是我来。望后再问我要扮的那个人到底像不像。同时，更不妨将自己和所扮的角色回想一番，是不是很相衬合。这样时常练习起来，不止在演剧的时候可以将化装扮得很适合，并且由在揣摩路人面目五官细碎的部位，还可以得到一部分心理的经验。导演也应注意及此。有时一个小小的黑痣，可以使一个女演员笑的更有精彩。有时一道皱纹画得太深，可以使人看出假来。故此化装的难，不在大体，而完全基于微小的特征上。化装也是一种图画——画在脸上的图画——他用的色彩并不简单。脸面化装和布景，衣纹，灯光也要调和。化装不止限于绘画，尤其近于塑像。一个平凡的脸，可以叫它长出一个瘤子。可以叫它斜眼，还可使它生出一个犹太人的鼻子。岂不是一种雕塑吗？现在先谈谈化装该用的东西。如果能够明白化装的用法，化装的知识就可以明白一半了。

化装所用的是油彩。这种油质的混合物，可以从药房里买来。在中国有的人，可以自己用凡世林和颜色粉来作。假如我们现在自己预备了一个化装匣，专为储存化装用的，我们便可以到街上买这下边所举出的物件。

（一）皮肤油彩，是化装用的底子。他可以将演员天然的面色遮起。这种油彩作成圆条形，有大拇指粗细。号数很多。浅的由白色到肉色，深的由肉色到化装老人的深褐色。还有许多油条专为异色人种而设。这些油条可以像配颜色一样配出许多种类面色来。

（二）画皱纹的油条和油彩的性质一样。形状稍细。专为描画面上皱纹而用。这种油条可以选黑色、深灰色、浅灰色、浅褐、蓝色和白色。梅红色、洋红色、绀青色和黄色用的时候较少。为爱美剧团可以不必设备。

（三）各色扑粉的颜色，可以和油彩的颜色相同。这样便可以使化装后的面上少发油光。我们可以预备白色、肉色、健康色、灰色。（为使两腮下陷，很多用灰色或褐色粉的。）

（四）流质的皮肤油素，是一种稀薄的流质油体，专为手足而用。因为将第一类的油彩放在腕上，很容易把衣服袖子弄脏。

（五）胭脂的种类很多。有浅红色为老太太们用的，有红色为夜晚用的。有深红色为黄种人脸上用的，至于点嘴唇的红色，和画眼圈的黑色，统归在画面上皱纹的油条上去了。

（六）化装和卸装的冷油。这种冷油，可以隔离面上受皮肤油彩的浸蚀。更可以协助演员在演完戏时容易扫净油彩。

（七）油灰是较比皮肤油彩还粘，还固定的一种东西，为加高鼻梁，长瘤，浮肿等等病态而用，应用之时，即与人说话时往往很不自然。

（八）牙膏是为污脏的牙齿用的一种半流质的东西。抹在牙齿上便凝结成固体。共分黑白二种。但在北平市上不易买到。

（九）头套和假须。头套是用发作成的。只需往头上一套便成。假须有各种颜色毛结成小辫，为变更头发或胡须。但有时为变更头发的颜色也用一种染色水。

（十）辅助化装的用品有牙签，胶，粉扑，刷子，棉纸，手巾，镜子，火酒，灯，肥皂，梳子，剪刀和其他。个人或剧团可以特别预备。

以上所说的化装用品，看着是很简单，但是善于应用的演员，这些已经是很富裕。东西不怕简陋，玩艺出来的要高。在未化装以前，首先揣度剧中人物的性质。有的人把世间分出多少种，如同多血质的人面色必红，性情必急，办事必然敏捷，性情必直爽，正是所谓血性男儿。有一种人是脂肪质，一定多少有点痴肥的样子，办事一定要缓慢，性情一定沉静。还有其他在人相学上讲得很清楚。由这种性质上，可以推定他的头角，五官的形象，以至于一切举止，都能在导演时想象出来。然后再就环境上推想。一样的白色，贵族妇女的苍白，和少女的白色是两样的。有福气的老人的皱纹，和青年忧愁出来的皱纹是两样的。因为种种关系的不同，故此在化装上也演出很复杂的结果。演的既是写实剧，故此脱不开现在所有的环境。现在常人的举止动作，说话谈心，面貌形态，我们时时留意，处处考察，无一处不是给与我们舞台上动作或化装的好榜样。在改正缺点上，要留心的是明暗。化装明暗的原理和绘画上明暗的原理是一样的。明的色彩是凸出的。暗的色彩是凹入的。用了这两个最简单的原理，差不多完成化装术上一大部分。所以衰老人的化装，两腮无肉，缩进去的地方，常常涂上黑褐色。欲要高起的地方，便用比黑褐色更鲜明的颜色。化装只有自己实验，因为演员面目向不一样，角色性质向不一样。我们很难说遇到什么年龄的青年，要如何化装，遇到什么环境的老人，要如何化装。这是演员化装本身问题。化装者不仅要善于运用化装品，还要善于运用演员天然生就的面庞。再有问题的就是舞台上的色光，和化装上的颜色。关于这个色彩与色光的问题，在前面已经说过。在皱纹油彩里的灰、蓝，都是为使肌肉呈下陷的颜色。绿色遇到黄色的光，凹陷的程度比蓝色尤甚。遇到红色的光，便把绿色照成灰黄。将胭脂涂得近耳些，可以把脸放宽。将胭脂涂得近鼻些，可以将脸作窄。在夜晚用的扑粉较红，在白天用的扑粉较白。在蓝光下的红色宜淡。但眼圈等可以用紫，而紫光下的眼圈又可以用蓝。我们个人在化装时，所用油彩的色度不同，在台上所用色光的光度又不同。能够把他运用的很恰当，只有在个人的经验中求之。原理只有几个，某甲引用了就成功，某乙用了就失败，并不是原理本身有何错误。根本错误，完全是由于经验是否充足，举一反三，求则得之。

现在就说我们将一切为演剧的化装用具已经置备齐全,将身子坐在镜台前边。在这间屋里,有与舞台上所用色灯同等的灯泡,或者演员自己有一张色光对于色彩的反应表。这时如果是一位男演员,可以想一想是否刮了脸。脸不要现刮,最好在六七小时以前刮。然后将脸洗净,敷上冷油。不要太多,不要太少。稍沉一沉再将冷油用纸或手巾擦去。不是完全擦去,是要留一层很稀薄的油在脸上。然后便用皮肤油彩。这种油彩的颜色,要适合于剧本人物的一切。不要被外物引诱你,把老年人画得很年轻,或者是少年人画得很老。油彩可以一道一道画在脸上,再用手指均匀。在打皮肤油彩底子的时候,导演要看到全剧个个角色的面色有无冲突。若等到开演时,描深或改淡,就恐怕时间来不及了。

在将皮肤底子油彩作好以后,就要在面上涂色,来分明暗。好使面部表现凸出或下陷。就是青年男子面上,也要用淡红面色上表示健康。设若不涂,在灯光以下,虽然生得面如莲花,也看着像个病夫一样。红色是最惹人注意的,所以将胭脂擦得得当,可以使面部变为稍长,稍宽,稍窄,或稍小等等形态。老年人与瘦人,两腮下陷可以拿皮肤油彩作比例加上暗色。在这些手续以后便可以扑粉,在扑粉时,不要将面上所画的皱纹抹去。

将面部的明暗分清以后,表示衰老和苦乐的还有面纹。面纹要依照自己脸上所能纵起肌肉的摺痕。面纹可用红色,棕色,紫色,黑褐色。条纹要至少一分宽,仿佛中国写意画一样。太细了等于没画。可以画在额上,外眼角,眼皮下,口和鼻子的左右。由年龄境遇的不同,面纹的多寡设色也不一定。面纹的形状有直,有平,有弯曲,有向上斜,有向下垂,都可以代表演员的性格。

和面纹有同样性质的就是上下眼皮。中国人化装常把上眼皮也擦胭脂,这个很像外国舞台上的丑角,但是我们看惯了反觉好看。最要善于用粉红色,黄色就像病人。病人和老人在下眼皮需要多画条纹,面纹在下眼皮表示眼睛突出的神气。眼角向下垂表示忧愁,上挑就像中国旧剧的化装了。再说就是画睫毛。画睫为的是使眼睛看着大。睫毛不必一定全画,可以由上下眼皮中间起首向外画到眼角,稍向外引长。用色可以依据头发和灯光颜色。如果是女子可以在内眼角上点一个小红点。

眼睛做完了就要修眉,眉毛比眼还要使人留意。眉的颜色可以用油彩和粉更改。平常人说横眉竖目,表示不爱和平,故此娇好女子的眉,如同远山,如同新月,如同柳叶。凶恶的眉都是宽乱。至于眉头向上,或者是眉尾向上,都可以代表一种特别性情的人物。中国近来女子,已然有许多将眉剃掉,在化装时更为简便。可以依据头发和灯光的颜色,用白、棕、红,黄等色来画。

在眼眉停均以后,便画唇。唇可以表示口的大小。厚唇的人一定是疏懒,忠厚。薄唇的人一定能说会道。老人的唇可以多画折痕。口角向上近乎喜,向下近

乎悲。故此嘴也可以表示性格。设色普通女子用深红，男子用浅红，强壮人用赭红，老年人用褐色。

口以上的鼻，普通很少有人用方法补救它。因为这一段突出面部的部分很难布置。有的平鼻子的人，将鼻旁涂上暗色，将鼻梁涂上白色，或是抹上白色，或是用油灰平空将鼻子加高。鼻孔小，可以抹上白色。使鼻孔大，可以抹黑色。鼻子恐怕是最难改正的一个部分。口内的牙，可以用一种特别制作的牙膏。牙膏有黑白两种，黑的可以将牙掩去，白的可以将牙添得美观。

下巴、耳、腮、颈，都可以用明暗的原理，先打好皮肤油彩的底子。再加上绉纹。手足如果有露出的时候，也需按照面部的颜色化装。有的人手足上露出青筋，有的人手足上有很长的汗毛。胸部外露的时候也是如此。要按手足化装的方法办理。

在这许多手续完了以后，便用各种扑粉，将油彩固定。然后就是将假发——如果需要的话——套上。假发和皮肤不要令人看出接榫。假须是一种麻制的辫绳。先用手打开，散作疏密所需的形状。用剪子割开。再用化装用的胶水粘上。或上或下，由短胡以至于三缕、五缕的长髯。胡须的颜色也要本着头发的颜色。粘完以后，可以用剪子修整。白头发的老人，灰白色头发的中年人，都可以利用这种辫绳，掺杂在头发里。至于秃头，则必须利用油灰或头套。

在每一次下台的时候，如果是不匆忙，再上场的时候，可以将面上重复画一下，或者将粉重扑一回。末了演完戏在卸装的时候，依旧用冷油将面孔涂满。再用棉纸往下擦。擦一回不够，再擦一回。末后可以用热点的水洗脸。这样，油彩和一切面上的胭脂，面纹，统统都可以落下去了。

二十八、舞台管理

一个诗人在一个破屋子里坐着，或是在月下徘徊，就可以由清风明月之下，发出兴感，或作成他的好诗。一个画家或雕刻家只要有他应用的器具，就可以把立体美和平面美都描画出来。但一个导演必须得到一个舞台，方能将他所有的想象在戏剧里表演他的艺术。所以我们对于演剧的一切都得研究一下。不用管谁是导演。不用管导演能不能将作者的意见充分发表。剧院是要最先设备的。

能有一个剧院，座位很舒服，大小很适中，舞台上的机械很完全。舞台的形式很美丽。为演员的化装室，休息室都很方便。其余工作的屋子也应有尽有。这样一个剧院，恐怕是很多目的高尚的剧团所常梦想的。然而事实上都不见得能有。所以我们现在研究的是如何利用临时舞台，或是改建一个旧舞台。演剧也许借到学校的礼堂，也许是饭店中的舞台。在这种情形之下，我们最好利用我们的思想，将它布置得高雅，布置得脱俗。叫布景、灯光能够充分的利用。假如有那样的底款，

能够改造一座舞台的时候，在改造的时候，最好得到一个对于舞台有经验的建筑师。不然最好在审查图样的时候能请到灯光、布景、设计等人共同发表意见。因为有的时候，普通建筑师常把舞台造得太浅，或者是灯光的部位不对。故此一个旧房子，某处当存，某处当去，某处当改造，并某处宜作某某项的用处，都应当通盘仔细斟酌。若是已经改作好了，再挑毛病，不但与营业有关，且也耗费钱财了。

舞台高不是要台的四周高。舞台高是由地板到顶棚的高。高的舞台可以容易运用布景。舞台宽和深，都使布景有发展的余地。舞台的四周，最好用木材建筑，不必漆彩。因为舞台是为表演用的。在用布景的时候，漆彩与不漆彩并不妨碍观众的观瞻。而且就漆彩上了，恐怕也是要被布景的钉和电灯的线所摧残。至于把台做成砖的，把顶做成铅的，那就更是外行而又外行了。

采用旧建筑，改造新戏院，本来没有前例可考，只在个人的短处如何斟酌办理。如其是建盖新式剧院，应该预先研究剧院建筑法。如果一个剧院化装室，无处安置的时候，可以利用地下房屋，或者是旧场旁边的余地。其他关于家具室，休息室等可以按照需要的多少而增减。舞台的幕，最好是两旁开展。舞台上的木料，不要太坚实。因为坚实的木料对于钉安布景，很不方便。而且布景的取出与放入，应有迅速迁移的方法。舞台上应当有救火的设备。可以防备发生火灾的危险。对于旋转舞台，车形舞台，升降舞台上的利弊，应先有充分的研究，再行添制。

此外关于舞台上演员的舒服和卫生也很应当注意。冬要暖，夏要凉，空气要流通。固然演员在台上表演，有时忘了冷暖，但是在未上场和下场来的时候，他们也要感觉冷暖的。至于后台如何有秩序，如何肃静，如何导演按照他的步骤指挥演员，导演自有他预先设计好了的底本。在此不多说了。在开演前，精密检查一过所有的道具布景，灯光，那也是应有的事务。演员何时出席，何时化装，导演自可度量情形，临时定规。导演是永远要忙，忙到一直到幕开了。演员上场了，他在布景后面指挥着一切。布景前面，是一群演员在演着他所由想象中构成的美梦。舞台前面的观众，就那里看戏，一同做这场好梦。戏演完了，就是梦境过去。人生一段生活的幕也闭起来了。导演的工作到此为止。

二十九、结论

说到末了，导演一个剧，究竟是要什么结果？这是我们切要明白的一件事。他不是用对话叙说演义当中的热闹章目。他不是再现历史中某一个战争事实。他是利用了以上所说的各节目中的方法，表演人类在社会中期要的经验。在这个不必可能实现，而或者能实现于人生的经验里，确立给观众一个评判善恶美丑的机会。摇荡起一般的愤怒，怜悯，快慰，种种人类必有的感触，不是倚靠着仅仅某

一个技术的畸形发展，乃是要如催眠术一般，包括前后台，演员和观众的情绪集中。故此剧本缺乏了情绪，就失了价值。演员不能表现情绪，便不能引起共鸣作用。观众不能了解舞台上的情绪，便觉戏剧是索然无味了。导演不能将各方面的情绪联络集中在一起，他也就算是一次的失败了。喜剧的情绪，是使剧场不断的纷扰着。观众在欢喜中走出剧场，这大概是喜剧。悲剧情绪是使剧场长时间静寂着。设如观众彷佛在静悄悄中间凄凉惨淡地溜出了剧场，这大概是悲剧情绪集中了的退场吧。人们不能领会情绪集中作用的，绝对不能给戏剧一个正确批评。戏剧批评家，在外国虽然占了很重要的地位，但是如果他的知识不能超于导演，他的批评也是不对的。故此导演是永远忠实于他所导演的戏，不必一定要得批评家谅解的。导演的职业不能确立，中国话剧前途是没有盼望的。什么纯艺术戏剧，什么戏剧大众化，我们走得都太快了。故此我说导演技术尚未成功，戏剧同志仍须努力。

开发这话剧艺术的荒园，希望新旧剧家的合作。到那时，或者导演也便能从从容容指挥一切了。

<div style="text-align:right">

（程砚秋口述　刘守鹤、佟静因笔记）

（原载《剧学月刊》，1933 年第 2 卷第 7、8 期合刊及第 10 期）

</div>

《华北日报》记者杨遇春
访问游欧归来的程砚秋纪实

(1933 年 7 月 6 日至 9 日)

如何保护伶人的生命线　在一辈子里有两个关头
程砚秋昨谈嗓子问题

【本报特讯】程伶砚秋，乃平市剧界青衣中佼佼者，自前岁去国游欧后，旧都人士，其不闻程音者久矣。兹者程将于本月十三日，假中和戏院重登氍毹，演奏佳曲，以飨听众，记者昨日下午在程寓与之坐谈有顷，内容大多关于声腔及提高低级梨园同业待遇等问题，程伶不特能剧，且颇健谈，爰泚笔志之如次：

记者和东君一块儿去的，阍者将我们引入客厅后，不一会儿，砚秋脸上抹着笑走进了客厅，与我等握手为礼，凑趣的洋犬，摇着尾巴，在脚底下打转，伸着小舌头也在高兴了，可是主人公却不许它高兴，说声出去！推开门把它轰了出去。待宾主落座后，记者一眼瞧见长桌上摆着几本法文书，却引起了记者发问：

"你近来很用些时间看书吗？"

"不！谈不到看书，不过每天要念些法文，作些自修功夫。"

"最近你又将重现色相了，不知究有何人作你的助演者？"

"王少楼先生、侯喜瑞先生、芙蓉草先生等等老搭档。"

"琴师是哪位？"

"是新聘得的周长华先生，虽属新人，但经过一个多月在一起的练习，本人所能的各剧，周先生全能托了，并且还很好。"

"听说你自欧返国后，嗓子发宽了，一般人都认是很好的现象呢，不知你个人觉得怎样？"

他未答我这问题之前，先笑了笑，"你听谁说的啦？"

"忘了谁说的啦。"

"提到了嗓子宽了，是否是好现象，这倒是很值得讨论的一个问题，嗓子宽却不一定是好，唱得好坏，应以自然与生硬作分野，这里边最大的关键是功夫问题。有的人嗓音很宽，唱出来声音很洪，但是没味，只是把声音直挺挺地吐出去了，并不曲折，也没余音。如上海之李吉瑞，小达子诸人，嗓子宽极了，在后三排的听众，都可听到，但总嫌太无曲折了，觉得有些刺耳。至于嗓子的保护一事，

本人趁机很愿和你谈谈。剧界同仁最怕嗓子发生问题,因为嗓子是我们的生命线,但是因为生理上的关系,谁也逃不了这个关头。伶人的嗓子起变化,可分两个时期,初期是在十五六岁时,因为人一到这个时期,生理上就自然地起了变化,身体发育亦渐成熟了,这是最危险的时期,同时是一个伶人将来成功与否的第一个难关,剧界名之为倒嗓。虽然是必经的难关,却不是不能补救,若自己加十分的小心保护,不要遇事荒唐了自己的身体,即便经此难关,慢慢也会复原的,这却不是童音,而是用功夫造出来的嗓子了;否则那算牺牲了,幸而保得住,那也不是上乘唱家。但是很少数的,这初期难关渡过,如加意保护,自加检点,不到十几年的光景,你的嗓子不至发生大的问题了。到三十岁左右,这第二道难关又到了,嗓子又起了变化,重新哑一次,一个伶人的升华与没落,就在此一举了。在这时候,有素养的嗓子也得三月五月才能复原,算是保得住了。若自己再不加意保护,就此算没落到底,不是另寻出路,就得改习短打武生(此类角色的嗓子好坏,不关重要)。除此别无新路,嗓子保护得好,所以行腔自然而有味。现在再谈到本题,人家说我嗓子宽了,我很害怕,因为这是危险的现象,不过这话也有根据而说的。"

程腔难学吗
砚秋自己觉得很容易呢　却有应该注意的几点

"有一天,我们很多人,在西城绒线胡同蓉园一起吃饭。座上客有很多燕京大学和辅仁大学的同学,这几位都是很爱好戏剧艺术的,并且都是学程腔的,席上他们几位都当着我的面唱了几段,我素来没有在任何宴会席上唱过,因为这一天我很高兴,又加几位同学叫我也唱几句给他们听听,所以我开了一个破天荒的例,于是唱了几句。不过当时我唱的时候,因为不是正式在舞台上表演,就很随便地唱了,腔调也不十分正确,嗓子的确也很宽。我想那位说我由欧洲回国后的嗓子宽了,也就是这个起因吧。假设要是这样的话,那么岂不很危险吧,但我自己证明还不是那么回事,嗓子不会再变了,自己相信以往所下的功夫还很有相当的把握。"

他将说完时,由外边进来了一位武士,手里握着两柄剑,很客气地对我们点首为礼。这时砚秋也站起来为我们介绍,这位武士说一两句客套,进到里间屋里去了,我问道:"你现在还勤于练剑吗?"

"是的!因为此次出演第三晚的剧是《聂隐娘》,里面有舞剑一场,我恐怕生疏了,所以跟这位先生每日要练习,不敢荒废了呢!"

"一般票友和内行人都模仿程腔,不知你对于你的腔调所以别成一家的经过是怎样演变的呢?"

"这话很难说，我自己觉得我的腔调不怎么特别，更谈不到自成一家。人家恭维我的腔，都称为'程腔'，其实我自己自始至终是按着老规矩走，丝毫也不敢越出范围。我在最初是从王瑶卿等诸位先生学习，因为这几位都是很有名而老到的。我经他们指导后，即守着这老规律向前演变，但无论如何，总未越出范围，不特本人是这样，就是梅兰芳先生、杨小楼先生，都是一样守规律。原二黄这种东西是逃不出平上去入四音的，比如二黄的头一句是以平声起，无论谁唱也得从平声起，不过唱到中间和以后，也许遇着一个字是阴平或阳平。这样你的声音就不能不有抑扬顿挫，所谓腔调变化就在这里边去花样了。同时也不能唱这个戏是这个腔调，换一个戏也是这个腔调，永不少有变化，这是最易使听者腻烦的。譬如初习写字必须一笔一笔地照原样描画，一到相当成熟的时候，经验多了，看名人的笔法，读好的字帖以后，你就该慢慢地变化了。但是无论如何决不能脱去本来的规律，学唱行腔亦然。总而言之，是熟能生巧，再加上功夫老到，慢慢地就能有新的技术出现了。只要悉心研究，并不是难事，外人以为我的腔调得来很难，其实自己却觉得很容易呢！出奇制胜并非难事，处处留心，处处下工夫，时时变化不重复，不但自己能成功，观众们也高兴鉴赏。至于一般人学我的，终未得骨髓的原因是什么呢？在这一点上，我愿特别多说几句，这里边最大的关键，就是不刻苦，不耐劳，无长性，不重视以上种种毛病，在票友方面犯了还有情可原，因为不受报酬，若以戏剧作营业而仗着吃饭的伶人，那就不会得着观众们的原谅了。所以有些同业们半途就没落，一蹶不振，或者根本就没露光芒，不刻苦，不耐劳，即不足以有炉火纯青的功夫，唱起来声音不嘹亮，即便嗓子宽，也多不委婉，所谓无丹田的功夫是也！（俗语谓无底气）无长性则无新腔出现。"

跑龙套的何以无精打采　梨园低级同业亟应救济
新人才不出乃剧界危机

"本人此次被约在中和登台，事前就对该园主提议应提高低级同业的待遇。因为我在剧界多年，时常感到低级同业们的生活苦，但里边之所以苦的原因，却没有详细的调查过；此次由欧返国后即从事调查他们生活的工作，所得事实却非常使得我惊异。因为在梨园界有一通病，就是保守性及嫉妒性都很大。譬如后起的伶人，很难成名，处处被老伶工们压抑，而一般低级同业，也是被压抑者，但是他们却永远没反抗过。他们虽然不反抗，但我们也应当为他们设法，所以这次我特别地向园主提到这一个意见。这种事实诸位常看戏的人都可以观察出来的，一出戏中的走龙套的人，在台上都是无精打采的，这原因是生活感困难，做起事本也就乏味了，但又不能不敷衍，因为吃饭问题是很重要的呀！同时一个伶人无

论你怎样唱的好做的神肖，但一个人也成不了一出戏，必须有配角。并且一个剧的成功，也不是一个人可以包罗万象，都是全剧中各角色努力得来的。可是主演者与园主却得有很大的报酬，配角们一样的卖力气而结果得很微的报酬，所以他们就只可敷衍了事，谁还肯出力气呢？这种现象由来甚久，而未有一次发生反抗的原因，一则因为保守性，二则因为已经入了这一行，再干别的营业，既缺资本，又乏学识，结果也不能成功，没法子为了生活，就任劳任怨，老死在这样待遇之中了。但在园主方面，也不可不顾虑到人们的生活，又不能不想到舞台上的便利。所以我劝那个园主，要提高低级同业的待遇，既有很久的历史，无人来提倡这种人道事业，若从他这儿起做去，我想不特现在的一般的低级同业要感激他恩惠，并且后来的人们也可永久纪念这位改革低级同业待遇的恩人。所以我劝他何乐而不为呢？这样做法对于自己的利益也受不了很大的损失，对于他们却给了很大的兴奋剂，做起戏来也有精神，使得全剧成功，这不是一举数的吗？"他很得意地发表这个意见，说完微笑了笑。

"不知你对于梨园界的嫉妒心，有什么意见？"

"这很难说，这是梨园界的大家的事，我不敢发表什么意见，也不敢批评，不过我个人所做的事对您说说，倒是可以的。我自入剧界以来，从没和人家争过地位，也没争论过报酬，有的一般同业们都愿意唱压轴戏，包银争执得很厉害。我唱戏是从第一个戏码起，慢慢才压大轴，可是在唱头一个戏码的时候，却没争执非唱第三第四个不可，但是现在我全唱大轴戏的，包银只要够开销，少有余裕就行，绝不愿故意难为人。这一点小事，我自己算做到了。总而言之，只要努力就有好结果，否则自己争地位，压抑别人，对自己并没好处，对于剧界人才问题很受影响。最近剧界很少有新人才出现的原因，也就在此，若长此以往，旧剧的命运恐怕就很难延续下去了。"

谈得很久了，记者遂起身告别，这时东君要求记者和砚秋摄个影，地点选定是在花园，东君手指一动，我们的影子，同时摄入了镜头（记者与砚秋摄影见前日本栏），随着一声再见，我和东君向归途中走来。

学完一出《文姬归汉》要两年工夫，这才冤枉哩
票友下海何以不能成名

"为什么由票友出身而下海的伶人们，很少有成名的呢？"

"这又是功夫的问题了。大凡是票友，家里都是很富有的，学戏之初，本是为着消遣，唱好唱坏都有人原谅，即便唱得很老练，腔调很成熟了，但是没有持久的功夫。譬如在票友时期，预定某日要票某一出戏，在未唱之前，可以有十天

半月的准备，调嗓子啦，忌吃刺激性的食品啦，预备很充足，到上台出演的时候，成绩也许是很好。不过这是在票友时期这样预备还可，但一到下海指唱戏为生了，那就不行啦。到那时候，是要天天唱的，不能间断。拿我个人作比喻吧，与园主订了三月，或两月的合同，忽然唱到不几天，嗓子出了毛病啦，请几天假，不但对不起观众，对于园主也说不下去，必须天天出演。所以一般很好的票友，一到下海以后因为功夫问题，不能持久，慢慢地就把名声一落千丈了，所以很少有成功的。票友与营业迥然不同，一则可以原谅，一则绝对取不得原谅的。"

"一般票友学程腔的人，有没有学得神似的呢？"

"有是有的，像那次是宴会席上的几位同学，模仿的都很神似，真是难为他们，他们学我的腔调，说起来很好笑，您道他们怎么学的呢？"

"不知道，究竟是怎么模仿的？"

"他们全是听来的，譬如我的《文姬归汉》这出戏吧。一年我才唱两次，他们差不多都爱学这出戏，一到我出演这出戏的时候，他们必到。头一次去听的时候，记全戏中的第一个腔调，听完第一个腔调后，其余全不听了，马上就走。回到家里在半年的时间内，只模仿这个腔调，到再演这出戏的时候，他们再学第二个腔调，依此类推。他们学完一出《文姬归汉》至少需要一两年，可是学得非常神似了。我一听他们这样说法，觉得太麻烦了，在金钱与时间上都不经济了。现在我打算给爱习程腔的诸位同学们一个方便，就是在乘着假期之暇，请他们到我家里来，大家研究一下，或在我自己练习的时候，请他们到我这儿听听，因为我很喜欢人家和我在一起研究。"

"以前你曾对我谈到，将要改良舞台的组织和提出低级同业的待遇，不知什么时候方能见诸实行？"

"是的，这件事我是常把他放在心上的，不过改良舞台组织一事，暂且还谈不到。一方因为中国没有好的现代化的舞台，一方是经济也不许可，慢慢地再试验着办，不过我决不把这件事忘掉。我现在常常念德法文的原因，就是充实自己的力量，多看些欧美舞台的组织，以备将来经济稳定的时候，一抓到机会能马上就实行。在这时期中，尽我的能力翻译外国关于舞台的组织法一类的书，贡献于从事戏剧事业的诸君。至于提高低级同业的待遇，现在我就试验着办呢，就是此次出演，我会向园主提议，必须提高他们的待遇，至于办法呢……"

对于改良旧剧的感想
新屋未成旧屋须爱护
——1933年11月4日《申报》记者在
上海沧州饭店访问程砚秋记

　　今年四月，从欧洲回国的名伶程砚秋，自从报纸记载着他将在上海出演的消息，记者于昨天在沧州饭店与他晤面了。下面短短的一段问答式的谈话，在这里我们可以知道他的生活和艺术上的一个片段。我说："程老板这次仆仆京沪，是很辛苦的了。"程老板微微带着笑容回答道："倒不觉得怎样，不过这一次真不想到上海来的，而竟然来了，这原因想必先生大概已经知道。我原拟在一年之内不预备登台，但是在环境和人情方面，是不容易如我的理想的。不过我很觉得惭愧，我在欧游报告书里十九个建议，除关伶界自身救济的几项，已经在勉力试验之外，关于舞台上的一方面，因为环境和经济的关系，虽然用了一点心思，但是还是事与愿违。而且关于本人剧艺上，自己反觉得没有一些整理的闲暇。"我说道："程老板这是过分客气的话了。"他道："这并不是客气，而且对于这一点，一方面固然希望以后能得一点闲空来继续努力，一方面仍希望各方面对于我多多地指教。我自己知道，一件改革的事业，决不是个人的思想和能力所能成功的，伶界现在是一个很严重的时代，改革是不容再缓了。怕人家批评纠正，譬如讳疾忌医。但是有一点要求社会原谅的，现在的京剧，好像一幢旧房子，虽然急需改造，但是在新屋未完工以前，是不能不加以保护的。因为在这旧屋下面，有许多我们伶界同业靠它来掩护，而且很有价值的旧房子修葺起来，或者比偷工减料的新房子也许还来得可靠些。这就是个人对于伶界和爱护伶界的人们一点希望了。"程老板说完，我觉得这对于我所要访问的，已经是足够了，便说声："再会。"我便欣然地离开了沧州饭店。

《清代燕都梨园史料》序 *

　　研究我国的戏剧，可分纵横两个方面：前者是把我国戏剧的起源，及其历史的发展，作一个系统的研究；后者则就着它的本身组织加以种种的分析和说明，并进一步地去谋适当的改革。

　　现在单就纵的方面来讲，我国有无人们去作此种尝试呢？据个人所知道的，关于宋元的阶段，则二十年前已有王国维先生的《宋元戏曲史》出世；至于元以前的戏剧，和宋元以后的戏剧，直到现在还很少有人理会。尤其是宋元以后的戏剧，因为距现在的年代很近，所以和现在的戏剧，更有一种直接血统上的关系。我们要想了解现代的戏剧，非处处回溯到此种关系不可。因此我们最低限度的希望，就是在最近的期限以内，有一部比较满意的中国近代戏剧史出世才好。

　　似乎市上也有这样的书籍流行着吧？最著名的就是青木正儿的《中国近世戏曲史》的翻译本。其他虽也有零碎的几篇文章，散见于各种杂志报章者，但其内容却和青木正儿的书差不多，有的甚至是以本书为依据的。但是青木正儿是一个外国人，以外国人而能著成中国的戏曲史，其研究的精神固然值得我们佩服。然究竟生活悬殊，见闻太狭，不能说明中国戏剧之底蕴。在我们着手研究的时候，固不妨借助于邻邦学者的治学的结果，但如一味地因袭人言，不求探讨，则是放弃自己的立场。中国的问题需要中国人自己来解决，同样地，中国的戏剧史还非中国人自己来着手编著不可！

　　张次溪先生对于我国戏剧，素有研究，平日尤注重于戏剧史料之搜集。最近拟将此种搜集所得，汇集成一册，题名《清代燕都梨园史料》，刊行问世。预料此书出版之后，对于我国学术界，尤其是研究戏剧史的人们，其贡献一定很大。假使读了此书的人们，能因本书和本书以外的材料的帮助，从速编出一部国产的《中国近代戏剧史》来，作为研究我国戏剧的指导，也不辜负张先生辛勤搜集的一番苦心了。

<div style="text-align:right">1934 年 11 月</div>

　　* 这是 1934 年程砚秋为张次溪著《清代燕都梨园史料》所作的序文。——编者

谈非程式的艺术

——话剧观剧述感

（1935 年 8 月 15 日）

我是个从事乐剧的人，但是，与其说演戏唱戏使我感觉兴趣，毋宁说我也和普通的观众一样，喜欢用眼睛去看，用耳朵去听——至少可以说说我对于看戏听戏的兴趣，比较自己演唱时，还要浓厚得多。在我看戏或听戏的时候，我所欣赏的有两点：一是剧本的描写，一是演员的技术。尤其是后者，我认为是一个戏的成功或失败的最后的决定点。因此剧中人动作的姿态，说话的声调，以及喜怒哀乐的表情，都引起我深刻的注意。只要演员的技术好，能够把他所担任的特定角色的使命实现出来，纵使剧本稍差，我也有相当的满意。我之所以常向天桥、城南游艺园，以及西单商场的杂技场中走走，并且总是带着相当的满意归来，也正因为这个原故。

人类的生活，一天比一天向上，人类的欲望，一天比一天复杂。单拿一种旧的乐剧形态，来满足社会上所有观众的欲望，或供给举凡一个观众所要求的，这种企图，不仅是妄想，简直是自取灭亡。因此我们从事旧的乐剧的人们，对于新兴的话剧形态，应当要竭诚地表示欢迎，并根据自身过去的经验，尽忠实之贡献，帮助其发展。此两种形态之同时并存，不仅观众的多种欲望因以满足；而且其自身，亦由于彼此对照，彼此建议，彼此完成，而达到戏剧教育化的最高峰、最理想的效果。况且，一个社会的艺术形态，愈属于多方面，愈足以表示这个社会的文化之纷纭灿烂；若一味固守着旧剧的壁垒，对于新兴的话剧，尽其严峻拒绝之能事，实较诸旧时从事话剧诸公，以为有了话剧，便恨不将旧剧宣布死刑，其度量还要窄小！其行为还要愚蠢得可笑！个人既以热心的观客自居，而且兴趣不拘一面，所以随着近数年来，话剧运动之风起云涌，各个话剧场、电影院中，也到处布满了我的足迹。

以上表明了我对于话剧的态度。

由于历次看戏体会的结果，我觉得话剧的最大的好处，就在能用现代的事实，现代的语言，现代的思想和感情，来编制它的剧本；并且表演的时候，也不像旧剧那样，一举一动都依据程式，只消由演员设想剧中人所处的境界，在那境界中所发生的一切思想和情绪，而自由地表现出各种性质不同的动作来。在这种自由表现的过程中，演员的天才可以尽量地发挥，剧中人的情绪也可以表白无遗。此

139

种表演方法，若和旧剧对照起来，则可以"非程式的"目之。从事旧剧的人们，因习于程式的动作，往往将剧中人的内心表情忽略过去，对于此种人，我劝他最好多看几次话剧或电影，因为那些可以帮他了解：活动于程式之中，而能够遗弃程式，把灵魂的花朵展露出来，才是程式艺术的最终极的目的啊！

因为时常亲近，所以便产生爱感，因为有了爱感，便又引起了不足。这差不多是一种感情的定律。凡人对于事事物物，都逃不出它的规定的。我对于话剧，也不能例外。话剧之在我国，尚未建立一个稳固的根基，这事实是无庸讳言的。就我所知者，中国旅行剧团为我国惟一的职业话剧团体，他们就在像北平这样盛大的都市里，历次排演著名剧本，在协和礼堂以及各旧剧戏馆里上演，而他们全体团员的生活，据说又常是两餐并做一餐，有时饿着肚子登台演剧。（这种精神确是令人钦佩的）其余爱美的剧团，又哪一个不是赔了钱干？青年会剧团虽有以赢余来发展第二次公演的计划，但结果排演了王文显先生的三幕剧——《委曲求全》——在协和礼堂以及清华大学先后上演了五次以后，所收的票价，又仅可与消费相抵。闲尝考其原因，实由于话剧的观众，十之九属于知识阶级分子和学校学生。他们都是有意识地前来观剧的。至于此外的大部分的民众，他们对于话剧，都未尝有过精神上的接近。假使不设法打入民间，使话剧变成大多数民众所拥护的一种艺术，则话剧的根基能有稳固的希望吗？

但是在未改进以前，大多数的民众对于它，仍是一致地拥护。其拥护的原因，不是认为旧剧本身的组织健全，也不是感觉剧本的故事有趣。他们之所以花钱走进戏馆，大半是为听腔调，看武把子，看做派。说也可笑，从前《盗宗卷》这戏，是不大有人理会的，因为故事既然乏味，而场子又很沉闷，怎样也不能引起观众的兴趣的。但经谭鑫培先生唱了几次以后，居然大邀观众的赞赏，而在各家的戏码上活跃起来，直至今日，还成为内行票友所必学的一出老生戏呢！其他没有意味的戏，而被名角唱红了的，真是不胜枚举。许多人恭维旧剧，说它是"纯艺术"。在我听来，这话包含了两个意义：一、旧剧的剧本是很少可取的；二、旧剧的唱、做、表情，确已成了专门的技术，而值得人们单独地去欣赏了。它的坏处且不必说，单就技术而言，许多旧剧的老前辈，他们之所以享名，有几个不是在这个上面用了毕生之力，换了来的。仅仅因为谭先生的表演技术好，那怕《盗宗卷》再没有趣味，观众们依然会塞满了剧场。由此可以推知，观众们是没有一些主见的；除了花钱是为的欣赏杰作，才是他们唯一的主见。从事话剧的同志，若能把握着观众的这一弱点，先从表演技术上来锻炼自己，然后再用好的剧本，在他们面前上演起来，我敢保证观众的眼睛，不是为了单看脸谱而发亮的。

中国旅行剧团演剧，我是好几次都在场的。我觉得有两位女演员的姿态表情，都还有些美术化的意味。该剧团之所以在北平站住好久，虽由于《茶花女》之类

的戏码号召力大，但女演员的技术，也是一个叫座的原因。青年会剧团公演时，我也饱了一次眼福。后来金仲荪先生告诉我：他看了《委曲求全》以后，觉得我国话剧的前途很有希望；因为该戏中如校长之类的角色，都表演得很合身份，不复像数年前的话剧，那样表演得不伦不类了。由此可见我国职业的和爱美的话剧团体，也有天才的演员存在着的。但是，这种情形，我不能便认为满足。为什么呢？因为天才只是偶然间产生的。我觉得：在表演的技术没有被视为一种独立的学问，而为一般的话剧同志，特别提出来研究以前，我国的话剧是不会得到普遍而健全的成功的。有些人认为话剧极易于表演，只要把剧本读熟了，便一切好办了。凡是爱护话剧的人，我想都不能加以赞同吧！因为这样一来，演员所能办的，观众也未必不能办到。演员与观众之间，没有一种专门技术的关系，作为两者间的维系，则后者对于前者，势必因轻视而远离。观众既经远离，正因为话剧是非程式的，所以它的表演技术，没有具体范围，正因为它是自由表现的，所以稍不留心，便会陷入于种种的错误。话剧的演员，假使不能使他的眼珠的每一溜视，都传达一种情绪；手指的每一指示，都代表一种意义；两足的每一步伐，都暗示一种规律；腰身的每一转动，都形成一种美姿；则此种演员，不能算得理想中的演员。因为他缺乏了基本训练的缘故。在欧美各国，每一个舞台上或银幕上的艺员，都要经过相当时期的训练，经导演认为合格以后，然后再派定他的角色，参加排演。这使我想起旧戏的演员坐科时，那样每天被教师折磨的情形，和他们比较起来，只不过方法上的差异了。旧剧的技术训练，是以各种武功为根基。哪怕一出《汾河湾》，在进窑门的时候，若无基本的训练，做出来的身段就不好看。话剧的技术训练，也是从柔软体操开始，次及面部和身体各部的表情。我们看外国的电影时，不是常常看见：男演员两眼一翻，就可以把眼白完全露了出来；女演员的两肘一夹，就可以把腰肢旋动得比螺旋还要灵活吗？若非练之有素，能有那样效果否？

艺术就是技术：也许我武断了。

程玉霜讲《旧剧的导演方法》

(1935 年 9 月 1 日)

（一）导演的进步

【本报特讯】青年会自夏间举办戏剧演讲以来，昨日为第五周。程序甫一半，而几经夜雨，已届清秋矣。第五周主讲者为戏曲学院院长程玉霜氏，程氏是何许人，想读者早已深悉，无待记者缕缕介绍；也因，程氏在舞台上和听众常见面的原故，昨日的演讲会，未到四时，青年会的东楼大厅，已告满座。男女青年们都在那里等候着，一瞻程郎风采的机会，耳畔厮磨，互相谈论程氏的种种，或谓："程砚秋以演剧，形容'怨'字最为得体，梨园无出其右，所以《梅妃》中的'楼东怨'；《文姬归汉》中的'胡笳十八拍'和'哭昭君'等等，都是四大名角中任何人所不能比拟的"；或谓："程演宫闱闺秀的戏比他的正工青衣剧更好"；或驳曰："你能说他的《六月雪》不如他的《三堂会审》吗？"……座中百二十余人，少半数静坐不言，半数欢谈笑语，所谈的自然以"舞台上的程砚秋"为中心。又少半数在谈话中猜想舞台上的程砚秋究竟是怎样的一个人。——这是几个分坐在人围中的朋友告诉我的事实。

下午四时半分正，程氏翩翩而来，与金仲荪氏相偕在众目环视中入了讲演厅，又是一阵低微的唧语声，在室里发出。主席舒又谦氏起立致词介绍程氏，才把室中的唧语声音消灭。一篇简短的介绍词之后，程氏合上他的折扇，开始道他的开场白。

他很谦恭地说："本人的学识浅薄，今日承青年会命任主讲，得与诸君在此谈话，实是荣幸的事。但事前本人并没有预备，到这里来只可以随意说说，想到什么说什么，说到无话可说时，只得打住。

"旧剧的导演方法和新剧有许多不同的地方，新剧的导演，要负责一切对话，动作，布景，舞台装饰，舞台灯光设备，选择剧本等等；旧剧的导演只负责演员的一切，而对前台和布景等等，却不在导演范围之内，但旧剧的组织很繁大，因此导演对于导演演员的范围也比较大，因为旧剧包括许多种不同的场面：

（一）话剧——（按：即各剧中的对话，如《请名医》等）

（二）文场——（按：如《祭长江》《二进宫》等）

（三）武场——（按：各种武戏如《金钱豹》《界牌关》等）

（四）哑剧——（如《王小二过年》等）

（五）歌舞——（如《天女散花》等）

"因为一个演员必须要专门于一项或文或武，或生或旦，所以一出文武场俱备的戏，便要由文导演和武导演分任工作。

"本人在十三岁便开始学戏，但那时的导演法很不完善，只是面传口授，并没有戏词的文字给你看，师傅教你怎样唱，你就得怎样唱，教你什么腔就得唱什么腔。当时我虽然依照师傅一样的唱，但所唱的是什么词句，是不知道的；以后自己研究，才明白幼年所唱的是什么。这是中国旧剧导演法很大的毛病，但如今已经改良了，学戏的都是先读唱词，再读剧本，然唱词和剧本成熟以后才能开始排演。排演成熟之后才能化装彩排，化装彩排已经成熟，才能正式登台出演。

"那是合理的导演法，戏曲学院的学生都是这样受教育的。据说民国元年以前，听戏是用火把照耀舞台的。火把是怎样的东西，我们大概都没有看见过，总之无非是柴枝之类，燃以代灯的，后即改用汽油灯，今日舞台上则有种种光度合宜的电灯了。导演法之从面传口授而改良至读唱词，读剧本，和由火把时而为电灯一样是时代上应有的进步。

"导演对于一个剧本，必要比别人知道得更详尽，我以为一个导演更应该有自己的理想，举例如《打渔杀家》一剧，我个人理想中的《打渔杀家》，有许多不同的地方。"

（二）理想的《打渔杀家》

"我个人理想中的《打渔杀家》和舞台上所见的《打渔杀家》，有点不同的地方。第一是通常演此剧的须生（萧恩），摇板出场后，即左右甩须，甩须的原意是什么，我们想不出来，一个摇船的老叟，决不会如舞台上那样的甩起须来的，那是我认为不合理的地方。依我的理想，须生应该摇船的时候，身段的动作很重要，手操船桨，身微向前后荡，这样须自然会飘荡起来，而全身动作，自然潇洒脱俗，在情理上比较很费劲的甩须为适合，在动作上比较甩须'美'。演《打渔杀家》的人很多，本人也曾演过这出戏，演来大致是相同的，做工也是同出一辙的，但研究戏剧的人应该有各自的理想，不是单单循规蹈矩，表演一番，便能说是成功的。演戏的人应该表演出一种'美'来，才是真正戏剧意味。不过在盲守旧法而崇拜典型的观众，倘若你不甩一回须，他们便似少看了一套，或者要给你一个倒彩，或甚至于要退票，这样戏剧是不会进步的。

"《打渔杀家》一剧萧恩和桂英都是在船上，所以演者要处处象征出船的动荡。这种表演，我们也可推敲一下，例如萧恩从船上跳到岸上的纵身一跃，这一跃当

然颇费劲，既费劲，船头一定是向下沉，那么船尾当然也要向上，在船尾掌舵的桂英，应该身体向上耸，才能衬托出萧恩一跃之用力。普通舞台上所演的并不如此！

"又如杀家时在深夜里船摇到滩上，当然不像北海公园的停泊处那样有台阶可以移船相近，踏足上岸。滩水是由深入浅的，船到最浅的时候，至少也离岸颇远，决不能一跃而上，应该用篙竿钩搭岸沿，把船移到岸沿，才能踏足而上。开船的时候也应该把船从浅滩推至深水处，然后起桨，在浅滩时，应表示很费劲，以形容船吻泥中，及推至深处，又应表示从容。凡这些都是细微的地方，需要理想，才能很精彩地表演出来的。

"舞台的说白，要用演员的视线来把观众的视线引导到主要的地方或人物（即所谓"关目"），同时也要顾到自己是表演给观众看的，所以不能够单单对观众而忽略对演的人或物，更不能忽略了观众而单单注意在舞台上。台上说白，要比平常慢一点，例如……"

程先生说到这里，微笑涌上他的一团丰满而清秀的脸上；他向座下左右瞟目一看，唔，计上心头了：他继续说：

"例如我进来的时候说'诸位早来了'，在舞台上就要说得慢一点，又如我要走的时候我应该很慢地说'再见吧'！我说了'再见'，诸位，再见吧。"他面带微笑溜之大吉，向门外出去了。满堂的掌声自然会传到门外的程先生耳鼓了。他的下台方法既无须通电宣言也不容勉难慰留，倒是个妙策。

程先生说得有声有色，说时的手足、身段，目光处处都流露出他舞台上的"美"的功架。说时的"关目"，更是传神，舞台上的程砚秋是个善于表演悲怨剧——自然其他的歌舞、二黄剧，也是识者认为宝贵的——演员，在舞台下的讲演座前，他都是常带着个一团欢悦颜色，口齿伶俐，举止温文儒雅的讲员。我认他是个研究戏剧的人，而不是一个普通唱小嗓的花旦。

（1935年9月1日迄青年会夏季戏剧演讲第5周，《北平晨报》记者华熙报道）

致凌霄汉阁主谈歌法

（1939 年 2 月 9 日）

凌霄先生大鉴：久未晤谈，甚念！近读报载《剧话》，畅论音韵腔调，手眼身法步等鞭辟入里，极中窍要。虽内行中人亦不能作此精透语，诚哉剧学之渊邃也，倾服无量。剧艺浸衰，唯愿公多作此类寿世文字，以端轨范，而存国粹，幸甚幸甚。尤其《大阪每日》关于秋之记载中，有数点为秋所心知而口不能言、笔不能达。公曲曲道出，悉如秋之所欲言，更为感佩而益以悚愧。文中旦腔之解释，谓小嗓既须尖细轻清，则其所发之音，自宜柔和婉转，定义极为允当。秋亦夙持此论，夫一字所发之音，欲求首腹尾各别划断，复使上字尾音，与下字首音交代明白，则此处是否应以声大音洪见长，证以"叩钟"之喻，思过半矣。[1]

欲尽柔和婉转之旨，则其因字运腔，低徊曲折，自不能不需要繁复敏活之嗓。嗓以音气为主，则中气之舒展任意，尤为必要之条件，而有人谓学秋腔可以为无嗓者藏拙之地。先生其谓然乎？又当秋创始时颇有讥为运腔纤巧，逾越正轨者。因思从前公有《记程》一文，其中补充徐灵胎归韵一段，语极精审。明乎此则运腔之法，神而明之，但愧旧有技术之未精，而初非于古人矩护之外，别求诡谲之道，盖非此不能达到柔和婉转之的也。公谓为不失旧有技术，诚属知我之言。"推陈出新"四字不敢不勉，第终觉未能尽运用之妙耳。偶有所触，辄复倾膈一谈，亦唯公为能明辨之也。日前阅报见公谈《女起解》唱词，兹特将最近所灌《女起解》唱片，谨赠一份，即希察存是幸。秋往岁所灌唱片因三分钟之拘束，腔调多受限制，灌时亦不审察，多不惬意，此片较妥，公试听之，以为如何，敬颂著绥。

<div align="right">

程砚秋谨启　五日

（原载《北平晨报》1939 年 2 月 9 日）

</div>

[1]　编者案："叩钟之喻"即灵胎先生所说：交代不清者犹之叩百石之钟，一叩之后即鸣他器，则钟声方震，他器必若无声，凡响亮之喉，宜自省焉。不得恃声高字真，必谓人人能晓也。

附录：凌霄汉阁主剧话

峭而能坚——玉霜之《起解》唱片"洪洞县中无好人"句，不但俏利而且非常充实。"中"字在此句原是叠字之一，唯系居中忽然拱起上作盘旋回落"无"字，亦融洽亦分明，非中气足，腔口老者不能办。彦衡《说谭》辄指出一二处曰，可见鑫培真实本领，如《武家坡》之一，"提起当年泪不干"，彦衡用"宏强"二字之评，极确，使闻玉霜此句，亦将移赠矣。予序彦衡所制词谱有四字曰"峭而能坚"是也。好不好是一事，学不学又是一事，假使我今学旦角，于此亦考虑，或嗓音不够或行腔控字不老，皆不轻试，宁唱"洪洞内无好人"辅以表情，亦可唱过。譬之建筑造正阳门之大桥，当然不及颐和园内之拱桥美丽壮观，然如材料不备，技术不精，即不能勉强矣。

程砚秋谈剧

——1939 年 7 月某报记者于裕中饭店访问之专题报道

日前，遇程砚秋氏于裕中饭店，他穿着一身蓝布棉袍，似乎比以前我们偶尔看见，还愈加发福。他态度安详而和蔼，谈话审慎而中节，俨然是一位有相当修养的戏剧学者，绝没有一些时下名伶的积习。我们在谈话时，好像坐在春风的氛围，是那般悠然而闲适。我们谈话的中心，无非关于中国戏剧之改良和今后的发展。兹分记如下：

记者：我们久仰您对于中国的京剧改良，您对此亦有相当的贡献。今天，特别请您发表一些意见。

程氏：京剧的本质，因为它是一种象征的艺术，所以比起西洋歌剧，另有许多优点为西洋所不及。但是也有许多不能保留的恶习，似乎应该改良。但是谈起整个改良，真不是一件容易的事。比方说，把"文场"改置在幕后，掩盖起简陋的乐器,使观众的听视集中。取消"饮场"，以免松懈剧中人的表演。好比我们唱《王宝钏》，在王宝钏与薛平贵对唱的时候，薛平贵忽然趁着王宝钏在唱，自己便在一旁摘下了胡子，端茶就喝，有时令观众莫名其妙。不过有的配角非如此，则唱不出精彩来，故也不能叫他苟同。至于"检场"，是帮助剧中人的动作，在日本的歌舞伎里，有时也有头蒙着黑布的人，从后台出来，就是表示与剧的本身无关的人，来帮助剧中人的动作，也就等于京剧里的"检场"的人，现在还没较好的方法来代替。在表演上，京剧也有许多可取的，像那用以代替骑马的马鞭子，在西洋舞台上，便想不出这种简便的方法来。不但在象征之外，还可以由马鞭上表现出各种优美姿势和身段来，给予观众欣赏。还有我们表演《孟姜女寻夫》，在一上场一下场再跑个圈儿圆场，观众便已了解她已经过了万里山，这种表现的手段，够多么的简洁！京剧的优点便在这里。

记者：京剧虽然是中国艺术的一种，我们总以为太缺乏国际性，难得国外人士的了解，那么把它放在国外去表演，将如何之困难呢！

程氏：所以我们选择剧本上，要采取与旧习惯绝不相同的情节来表演，所以《王宝钏》一剧，在伦敦和美国的人士看起来，一个中国的女人，在困苦的寒窑中，等候她丈夫十八年之久，才得重逢，在他们眼光中便是奇迹，这个剧脍炙人口。总之，我们为适应外国人士的观感，使京剧发展为国际化，便须选择动作多唱功少的剧本去表演，这是毫无疑义的。

记者：现在京剧的发展，一向都趋向于竞排神怪戏，如《九曲黄河阵》《火烧红莲寺》等，这真是畸形的现象，究竟是什么缘故？

程氏：因为大多数的戏院设备，既不能适应现代观众的需要，所以中上阶级的观众都去看电影，而戏院为吸收中下阶级的观众，便不能不以神怪剧和彩砌布景来号召。故演变成京剧神怪化，但为维持营业起见，是相当要加以原谅的。在外国有国家设立的剧场，当然一切可以尽善尽美，演员也有余暇去研究纯艺术的戏剧。反观我国，连个市立的剧院都没有，演员都为维持生活，戏院为竞争营业，如何还有工夫去研究国剧的真精神呢！

记者：京剧里每当一个角色上场，如唱引说白，这种一个人自言自语，看起来很不自然不合理，似乎也应当加以改良。

程氏：这种唱引道白，来介绍自己，与昆曲里当众唱之先，有一个人首先登场来介绍剧情和剧人，颇为相似。这一点上，将来我们也要设法改良一下才好。

记者：前些日子，我们曾听到您有去日本的风传，不知现在还有此意否？

程氏：以私人的剧团去到外国表演，谈何容易！不但要有充分准备，更需要国家的扶助，否则以此到外国去营业，岂不是笑话。过去许多同行外游失败，便可证明。所以本人认为这种出国的表演，责任太大不敢冒昧从事，故尚无此意。

参观上海戏剧学校时的讲话

（1940 年 5 月 3 日）

5 月 3 日下午 5 时，上海戏剧学校柬邀程砚秋参观，并邀了许多知名人士作陪客，因此该日出席者，除程砚秋及该校董事长许晓初、校长陈承荫、总务主任俞云谷之外，计到有虞洽卿、林康候、袁履登、魏廷荣、许冠群、徐寄顾等，报界伶界到者有毛子佩、陈蝶衣、孙兰亭、姜妙香、刘连荣等。入席后，先由校长报告该校的组织经过以及将来设立研究会计划，随后由程砚秋讲话，程氏的说话颇为诙谐，他说："在台上多唱几句或者能够，在台下实在不会说话。一个伶人非但要努力演唱戏剧，而且要重学识，有了学识，才能懂得字韵，艺术与学识并重，及以腔就字方能字正腔圆。"

（《社会日报》记者玲子采访报道）

北平沦陷时期程砚秋隐居乡村务农
日记中有关当时戏剧界状况的记述

（1943 年至 1945 年）

年年上元前后外出表演，奔走于天津、济南、青岛、烟台之间，今春始不外出，戏生活暂告一段落。

流浪江湖廿余年，大江南北所见所闻，所谓侠客隐士，秋与交者极多，光怪陆离谲诡者有之，较忠实者间或有之，惜未之记。今始以每日所见闻，自觉拉杂而记，待殊将来或成一极有趣味回忆。天地之大，能容若许装奸饰巧之人，大道非远，人而离之，人生如流光，瞬息万世，吾人无觉悟乎。

中华民国三十二年二月五日谨识癸未

日记，程砚秋志，时年四十一岁

二月二十一日 （正月初七） 厂甸一游，处处听到"卖您两块钱还不够一斤杂合面钱哪！"火神庙内玉器摊，一个个愁眉苦脸，真惨！

二月二十八日 （正月十四） 开始学画梅花。读《三国·魏志》。上元节与往年不同，无甚喜欢气象，市上亦同。

二月二十五日 （正月廿一） 各戏院广告，开明（戏院）不标人名标狗名；广德（楼）标题是"角儿多，花钱少，最高票价一元五毛"；庆乐（戏院）《济公传》，京剧电影混合演出，剧人上了银幕，难得好词，佩服！《天上斗牛官》，上海布景大王朱耀南设风雷闪电雨虹，变幻神奇惊人，画上美女自说自话，最高票价一元八毛，广告特别。

吴兄富琴来言，长安戏院命守旧拆回，准备演布景剧，仿照广德《八仙得道》、开明《三侠八剑》带真狗上台，广告不标人名标狗名，长安由王玉蓉演《斗牛官》。再过数月，恐无真正旧剧出演，末路末路！真惨！

二月二十六日 （正月廿二） 读《明史》本纪六页，太祖始至嘉靖均怀老慈幼，免水旱各税、祀天，莫不以民为宝。民国二十、三十年来，所谓上层阶级，人莫不以私欲难满为怀，姨太太、鸦片、大房子为宝，民人焉得不困穷，国家如何得了！思之痛心！

二月二十七日 （正月廿三） 吴兄富琴来，言随坤伶至外（埠）演戏，甚赞其意，情愿赠一全份应用戏装，令其将所应用开一详单来。坐吃山空太危险，相

随二十余年，戏衣未作一件，皆用我物，若不助他戏衣，恐无活动余力。此人尚（属）忠实一流，不过了了之人，真是"秫秸秆上爬牵牛花"，不能独立，可畏！

三月一日（正月廿五）　金仲荪先生来，将前戏曲学校解散时开支表送来观，所欠一万六千余元已偿清，尚余四千余元。将校用大汽车、戏衣箱、铁床均卖掉，东华门大街路南翠华庄之地亦系校产，卖掉偿债。六年间，卖掉若许之物，好有一比："旗族大少爷，败家之子！"

三月二日（正月廿六）　廿六年（1937）筹备出国（按：指为参加巴黎世界博览会之组团演出事）垫款三万余元，又由戏校担保借上海之款已还清：叔通、经六、作民、志铨，一万二千元，每人三千元，信用要紧，真如在上海演十余日义务戏相当的收入。

尚富霞代其兄来看戏衣，备将出国所做戏装全部售出，变无用为有用之计。

三月四日（正月廿八）　高登甲来电话云，张君秋要《柳迎春》《朱痕记》《金锁记》剧本，排《红拂传》，检出与他为是。张君秋有希望，标（榜）梅派，亦来学程派，有心人有辨别，此时向学尚不为晚。李世芳看其命运。李金鸿，正含苞未开花之才，以他希望最多，若骄必定败，亦看他命运如何了！

三月五日（正月廿九）　张君秋来将《朱痕记》《金锁记》剧本与钞，排《朱痕记》两遍，《金锁记》一遍。言周长华与章遏云妹逸云吊嗓，每月三百元，俞振飞处一百元。训练（按指琴师周长华）十余年，今不上场，教程腔可以吃饭，与穆铁芬同。很对得住二个拉胡琴者，因二个"拉锯者"皆我教出之故。

章逸云仿照其姐用穆铁芬办法教腔代说戏，我想其效果较其姐姐相差不可以道里计，因戏剧已至末路，目下生活之高，有限之财难填琴师无厌之求。俞振飞不过傍坤角学程腔教程剧而已，吊嗓出一百元，他今亦不肯作笨事。

三月六日（二月初一）　王准臣、陈宜荪来访，谈秋季到更新舞台表演事，代我筹划长住上海减少开支，每一星期唱三天。当即回复其不可能理由：我个人或可以，同人等不可能拿一月包银担搁二个月，尚不止院方担任两个多月食住，双方均不上算，待考虑。并且与黄金（戏院）有约在先，待后议回（复）他等。

今年预备结束演戏生活，或再至黄金一次，因孙兰亭兄要求黄金今年秋季满期合同，作一上海结束，从此不演。他等想投机，说得好听云，我亦不到上海演戏，他们亦不办黄金。我根本就想不去（上海）！

三月八日（二月初三）　本区特务郑及成来访，口出不逊之言而去，态度骄横。现下特务名词极响亮，比日本天皇帝号还要清亮得多。

三月九日（二月初四）　本区特务贺某打电话要《春闺梦》剧本，言东城日本宪兵队要。不定哪位小坤角撒娇要我剧本，或×某的太太主使，待考。

三月十日（二月初五）　本区警察二人特务一人来家，言察卫生，内子接见

直至上房察户口单，问家主，答到青岛未归。问几时回，答未定；问可有闲人住，答无；问可否察各住房，答可以。当至西厢看房没离去。我实在内房高卧，因听察卫生亦未注意。幸奔西厢，不然见见面又费许多唇舌。突如其来，好奇怪。内子言二警察一日人，想是东北佬，辨别不出，若系日本人，如此奔上房察户口，治外法权撤销，想不应有此举动。所谓"闭门家中坐，祸从天降来"，煎好的螃蟹拣肥挑瘦，认便！

三月十一日 （二月初六） 东城日宪兵队翻译郭某会同本区特务贺某来要剧本，点名要《春闺梦》。内子问何人要，答复不出，予其台阶下，言待与外子去信青岛，再电告。送他走时，见门外汽车内坐一摩登女郎，我想定是坤伶撒娇，当时非要（剧本）不可，翻译亦夸下海口，用宪兵队名义，到此当时拿走，想即奉送。若由友人通融来说，或可借，宪兵名义拿去，强要万无此理！剧本甚多，若照这样方式拿去，向何人要回？小翻译坐汽车捧女伶泡舞女，金钱从何而得？亦许是玩票家有钱。

三月十四日 （二月初九） 张君秋来排《朱痕记》谈及尚小云性别致，偶然生气，能将桌上所有摔于地上，窗上玻璃用拳将其击碎，常常如此，无人劝还好，有人劝能摔之不已，可谓之勇，暴殄天物，我人慎之！

三月十五日 （二月初十） 仲苏先生送来十八岁生日册题词，写我个性为人极透彻，非交多年知我者不能写出。

充数戏界二十余年，所见所闻，心常厌恶而不满，常以我见解为吾人安心之法，所谓不义之财不取，非礼之色不贪，损人利己之事不做，人人所做不到的，我总为之，思作戏界中安分之人，行之多年，感觉识与不识上中阶级人对我舆论批评均佳。前察户口者，尚有一日（本）人，在本区与范劭阳先生谈调查我之平日为人如何。范答此人平日规矩谨慎，不乱交友，不枉取人财。今方信做人社会上有公论。平日做人，能不如履薄冰处此社会乎。

三月十六日 （二月十一） 吴富琴来言，前日梨园公益会有人调查，会中曹某与我从未晤面，对于调查人答程某人向不乱走，向不收任何戏院定银，他可担保。虽普通一句话，甚难得，因目下多事之秋，敢负责说话，平日我若无信用，他绝不冒险说话。子女应注意信字。

三月十八日 （二月十三） 吴富琴来，言济南行作罢。王准臣来，约至更新（戏院）演，任何条件均应，要多少钱给多少钱。已回他不能答复，因黄金方面有言在先。我准备今年不唱，黄金亦备不做。我人做事应有始有终，若去亦应先至黄金。更新为何与我特优条件，因历年至外地演，认定双方合作生意，虽然包银先付，总不令其赔本，开演后不怕受累，赶排新戏如《锁麟囊》《女儿心》，皆在黄金先唱。去沪二十余年，立于不败之地，盖负责任之故。

三月二十日 （二月十五） 张聊公、哈郝黄来信问，是否从此不演唱，若从此不唱，太可惜之语。复其函云适可而止，所谓好花看到半开时，何况是快落之花呢。

三月二十四日 （二月十九） 吴富琴来信云二十五日随李宗义、张贯珠等至济南表演，即与其将所应用戏衣、凤冠、翎子、狐尾等检一全份奉赠，从此可另谋一新生路。人忠实而无打算，相随二十余年无所余，等于鬼混。

三月三十日 （二月廿五） 山东乞丐武训讨钱兴学而作成功。香山慈幼院，熊希龄在世时原有自耕自食之计划，因雇人不得力失败。有大力量之人钱易筹，目下经费困难已将磨电机卖掉，旱地一顷余亦卖掉，两下相较，武君为何胜利，一尚实一尚虚之故。等于创办（中华）戏曲学校，焦菊隐个人苦心先前作打有基础，后金仲荪先生非接办而为消磨岁月，名义既好听而又表个人之清高，办学校对其立场最合适没有了，我极不赞同接办他人所成之事，精力不及焦之年龄，新剧旧剧，焦亦均了解，已成之局给破坏，可惜！

四月二十日 （三月十六） 看电影《未完成交响乐》，导演很好。李锡之伯约至余三舅（叔岩）处探病，三舅处有周二爷、宝七爷，真是好朋友，为人当有二三知好，可互相照应。

四月二十一日 （三月十七） 至吴镜芙先生处，看唐孝坚，言及罗瘿公师有孙名生生，最近叶誉虎先生曾将香港报刊登之文剪寄，提及瘿师孙生生，介绍诸交好注意此事，命保存此报，待将来或有用，交友如此，很难得。

惠丰堂参加李世芳结婚典礼，新郎很高兴。荀令香亦在，李夫妇晚间回其旧居，定有鹊占鸾巢之感，盖李世芳居荀慧生所卖之房故。

四月二十六日 （三月廿二） 张君秋来送还《柳迎春》剧本，写对联两幅、扇页两个。十时至王瑶卿先生处，见姚玉芙、王吟秋，均在大谈荀慧生兄不善经营，饭店前途不能乐观。其债务所欠尚不能还。年前，朱复昌绍介大中借来两万元，今春赴上海，包银六万元，为何不还债？瑶卿先生言，外界哪知戏界苦，年前所借当然完了，还有四万元开支同人，所余不过万八块钱，那能还欠。此语对极，听着数目大，到手无多，报上再扩大宣传，人如何不红眼。

五月二日 （三月廿八） 素瑛（砚秋夫人）、静贞（砚秋三兄丽秋长女寄居于程家）、静宜（砚秋之三女）、永源、永江（砚秋之二、四子）去新新剧场看电影《家》，不佳，看上去总感觉肉麻不自然，《铁窗红泪》亦同感。中国电影已创办二十余年，导演方法始终未能抓住中国人应有的作风举动、态度、表情、对白、套场，应在中国人情社会、服装、技巧、特长中去研讨，万不能采用外国影片的情节动作。《家》为极有名著作，由极有名诸明星表演，然导演设计得太幼稚，类如折梅花枝，枝极大折下却极不费力，可不必照出，诸如此类尚甚多，不可枚

举。看过之后，使我太不满意。

五月九日 （四月初六） 仝浩之君来访。此君对于我派唱法很有研究。刘生迎秋亦来看，言社会人士听我不唱之信，皆言无戏可听。我想唱到适可而止，告一段落，与人回忆极有味。因向不与人争论，请新闻界吃饭，向不作此利用，好坏自有公论。埋头多年研讨，今始大家公认不演可惜，我心极欣慰，不枉多年苦练习。

五月十一日 （四月初八） 金仲荪先生来谈，令阅《世说新语》。张君秋来送星期五听演《朱痕记》厢票。金先生言，君秋知要强，来讨教，不似陈丽芳，虽系学生，不知来学习，优劣之分，于此已见。诚然，所谓有志者事竟成。

君秋言马连良上海已不去。

五月十四日 （四月十一） 十一时即听张君秋《朱痕记》，"举头不见我衰亲"的"衰"唱倒，待他来时告他。

五月十七日 （四月十四） 张君秋来，与他改正《朱痕记》之唱，并告其用字法、四声活用法。

五月十八日 （四月十五） 至李洪春家吊唁。德国医院检查身体，烤电。天桥看旧货摊，遇马富禄。

五月十九日 （四月十六） 邢冕之先生送还生日册，畅谈各处名山，南以黄山最佳，北以崂山最佳，待将来可同游其他之山。听锡元伯又电告余三舅已病故，未接到讣告，可免陪泪。

五月二十一日 （四月十八） 三舅（余叔岩）处接三，外界人到得多，内行人寥寥。

五月二十二日 （四月十九） 上海包小蝶、陈祖荫、李慕良来，言诸坤伶到上海酬应手段各有作风，尤其言女士更特别，可叹！

五月三十一日 （四月廿八） 至余三舅处，明日伴宿。王福山谈剧界末路，彩头班甚流行，大非吉兆，我亦早已有此论。张君秋来拿新编剧本与我看，路介白所编，初次试编，很好，很难得。

六月一日 （四月廿九） 余三舅处伴宿，送库至虎坊桥，与吉人弟同归吃饭。顾珏荪言其唱戏，特告我知，我极赞成。当向其言吴富琴，我极赞成其另搭别班演戏，并与其找一全份旦角所应用服装，情愿如此做，因每月若帮助他数十元家用，亦无济于事，今兄有此活动，正合我意。

六月二日 （四月三十） 与三舅送殡，由西河沿西口起走前门大街至法源寺。

六月四日 （五月初二） 茗园听白凤鸣《七星灯》，比以前唱时甚见功夫，我想其得白凤岩益处不少。弹弦无火气，功夫极深。

六月十四日 （五月十二） 吴富琴来借款三百元，拿去言是"信用借款"。

方由烟台归就花光，未来事真不好乐观，尚有父母大事，妹子亦未出阁，儿女成群，怎么得了。晚即与更新舞台王准臣兄去信，为吴富琴长期在更新出演事，望其早日实现此事，甚盼请即答复。

六月十六日 （五月十四） 步行到吴富琴处告其明日上午十一时至李允孚处，因有电话约言更新王准臣已来，故前去贺喜，并教其应说之话，我就不明世故，恐其与我同至。

六月二十三日 （五月廿一） 张君秋来学《金锁记》。吴富琴亦来告罄，无条件借三百元，自说此话，怎好出此言，真不得了。

六月三十日 （五月廿八） 写扇子三把，与张君秋《鸳鸯冢》剧本。

七月五日 （六月初四） 张君秋送来西瓜十个，想送其《鸳鸯冢》剧本之故。（钟）鸣岐来与我医脚，此子尚保有天真。写扇子三页。

九月二日 （八月初三） 王准臣同其小姐来青龙桥看我，若非戏迷绝不来此。

九月十七日 （八月十八） 周印昆、梁任公先生墓，陈叔通先生命探视。二公之墓在青龙桥左近，涌泉兄知墓所在地，可谓巧极。

九月二十七日 （八月廿八） 邻居保长来告又要干草二十斤，拿苍蝇每人交一百只，要拿户口单去交。我想《拿苍蝇》乃是唱评戏的白玉霜所演之戏，曾被以前袁良市长禁演之剧，今人民大演"拿苍蝇"，想系此戏名已印入中国官吏脑海，故有此明文布告。

十二月二十一日 （十一月廿六） 至荀慧生兄处送扇，见其项挂大素珠，有一佛教之像，又见其书案上放有大算盘一个，与其谈话，随谈随打算盘，我想他心尚放不下，如何能念佛，不久将来定将素珠收起。

甲申年（1944）一月二十六日 （正月初二） 钟喜久处、张君秋处、荀慧生处回拜年。王瑶卿先生处拜年，铁瑛姑娘留食晚饭，其意极实在。铁瑛要旗头穗子并亮头花，我想白米如此贵，强留我食必有原故。听王瑶卿言杨德华之父二十九日被宪兵队拿走，初一日就呜呼，死不得其所，可怜！

一月二十七日 （正月初三） 全家去看电影《碧血千秋》，很好！多年就没有如此做法。

二月六日 （正月十三） 廖增益、樊放之二君以《三六九画报》摄影资格来访，陪同至红山口上拖东拖西作他们的广告宣传，大照特照，因其不远数十里来此，只好认其利用。

二月十三日 （正月廿） 樊子放之、廖增益又来为商工杂志照相，叫我作农夫样准备作杂志封面。逃出市外还有人来追踪，利之为害大矣哉！樊住翠花横街四号，廖住南池子飞龙桥十二号。

五月八日 （四月十六） 回钱健齐君之信，此人对于我二十余年至沪表演无

一次不到，与袁伯夔先生台下看戏时，随声唱和，叫好之声不绝，旁若无人之态，观众皆以"神经病"目之。他并将历年所演之戏单说明留存，有一次院方印《沈云英》戏单，均找遍无有，结果在钱君处觅得借印。不想又有十年余未见，来北京，很诚恳与我来信，当即回其一信，好似"药方"，对症下药，"神经病"若见此"药方"，定会医好。特记。

五月二十四日 （闰四月初三） 阅报见顾兄珏荪病故一文，不快一日。今日接三，不能进城吊唁，尤感伤。此人事务之才，死甚可惜。数年前，彭涵锋先生言，此人寿数不能过四十二岁，今虽四十三岁，尚未过其生日。明日决进城去吊唁。

六月十一日 （闰四月廿一） 愿珏荪兄开吊，见情景极凄凉，心甚惨怛。至鸣岐处回看。至金先生处，遇高登甲，见我甚亲热，尚不错，令送其所写之字以作纪念。

七月一日 （五月十一） 与素瑛畅谈人生，留钱经营各事均为儿女享受，名誉乃是自身流传，认清此点，诸事得放手处皆能放手，不然一切皆舍不得，心疼。讲解半天似懂似的。

七月五日 （五月十五） 张兄景秋执朱兄文熊名片坐汽车专程来访，言接我夫妇至上海，住其家，换换环境，极热诚甚可感。当此百物昂贵之时，敢说此话真真了不起，想其唱法宗程之故。周长华今住上海专教程派之腔，每月收入极为可观，单就朱兄每月吊嗓一项言，一月十次，报酬五千元，尚不愿教其他。我所研究之腔调，亦可以自豪了。

七月十一日 （五月廿一） 万子和同上海戏院统治者周翼华君来访，持吴性栽信并由子女代表拜望，来此作说客，诚心而来大谈生意经，谈到上海李少春、李万春合唱献机义务戏，上座最坏。平常一人独唱《铁公鸡》，就卖满堂，二人到不成了。上海人心理确是不同。前数日，马连良在北京唱献机义务戏，卖了个满堂，所以北方与南方不同之点在此。我要发表议论，犯肝火自言太高，中士闭口，上士闭心，处乱世口不能闭，如何谈闭心，下次不可！

七月十四日 （五月廿四） 郑和先同王准臣父女来此。我与王君写回信，不要来还来了，不远千里冒着暑热而来，若不是戏迷，焉有此勇气。王父女备住颐和园，好日日来学戏，他等诚心而来，应令其有所得而去。

七月二十四日 （六月初五） 王父女来此，《金锁记》快学完，王君言其女儿向来学戏未有如此慢的。连日下雨，若学的不感兴趣，亦就不冒暑热天天来此了。艺术一看一听就会，那亦就不值钱了。

七月三十一日 （六月十二） 王父女来，告其只教两曲令其至王瑶卿先生处学一出《能仁寺》作练习京白用。为瑶卿先生收入，不得不与其绍介，我白教，决令王师得点报酬，不晓得他等学不学，我看准臣兄精明以极，若打不开算盘，

或许认头。

八月二日 （六月十四） 陈叔通先生来信言孙兰亭为上海中国大戏院邀我南下，食宿南北（交通）均归彼等担负，只要去演，如何条件尽接受。今始知艺术的宝贵，目下南北生活之高，敢出此信，有趣。

八月三日 （六月十五） 王准臣兄父女来，《金锁记》《探母》两出教完再要求教一出《武家坡》，只好待将来再说了。向来未正式教人学唱，因远道而来，不得不如此，不然太不近人情了。备明日进城，告其休息几日，借此推托。

八月二十日 （七月初二） 李希文、任志林来看我，任志林言侯玉兰令他拉胡琴教腔。与其有益的何必来请教我，想他定转弯叫我卖力气教戏，抓官差排戏，真聪明！

八月二十九日 （七月十一） 侯玉兰请同兴堂吃饭道谢，想为组班事，自挑大梁确非易事。宝贵之时已过，八月节钱而已，女子可怜！

九月二日 （七月十五） 令荀令香拿扇至王瑶卿先生处即书，备托王准臣兄带申送项吉士兄，当晚即送去，很诚恳回告，此子忠厚，不错。

九月三日 （七月十六） 至仲荪先生处看，要求与侯玉兰排《青霜剑》，未尝不可，恐其不在排戏而在宣传，就没意思了。若她一人排，李玉茹等亦要托请我排，恐难乎为济了，作罢。

十月一日 （八月十五） 张君秋来拜节，劝其不要闹家务，与其岳父和好，赶快唱戏。费了半天唇舌，为他好，结果他才说已另报字号，谦和社报散。真沉的住气，心有成竹，我替他担的什么忧！爱说话的毛病，总改不了，好笑！荀令香来，此子不错。

十月十一日 （八月廿五） 晨八点半，于松年与梁小鸾、司徒女士来访。于君代梁说请我教戏排《刺虎》，当时回绝。女子常来此地，定借此大宣传，与她名声不好，亦与我名誉有碍，与其介绍韩世昌，不晓她同韩学否。

十月十六日 （八月卅） 童遐苓来此大说，此来不知为工务总署占地事，还是给他妹妹童芷苓要戏本子。虽然没提什么，我想他定来二趟，并说东车站事，与我开打之人叫许庆忠。

十月二十日 （九月初四） 晨九时，《申报》特派旅行记者钱今葛与柴东生君来访，要我与其二人写字，备在《申报》上发表，令关心友好看我在京无恙，好安心。意思甚佳，当请其不要宣传，上次家内宪兵"大检阅"未尝不是《三六九画报》给惹出来的，字未写。

十月二十九日 （九月十三） 林秋雯、曹世嘉、中孚单君来访，他三人预备去逛香山、玉泉山，三时出发，恐非八时走回不可，留其在此吃晚饭宿一宵。林兄对于演剧其志不小，惜其台上精神止此而已。成功一人谈何容易。林秋雯、曹

世嘉谈至夜十二时，言打鼓者白登云现常怀想旧主人，因我没有脾气，总容让他，如今新主人每人皆有习气，不好侍候。

十一月二十九日 （十月十四） 金仲荪先生打电话言，侯玉兰要《荒山泪》剧本在祈祷和平大会作表演并令其讲演。侯言不会此戏，对方说她反对和平。她转弯要戏本，真聪明。即回复若系男生与其排戏教戏倒没关系，女子稍差。

十二月二日 （十月十七） 钟鸣岐来大谈陈少霖买我黄台账事，谈其岳母对不起姑爷……

十二月四日 （十月十九） 鸣岐同少霖来看台账，给价四万元，八百尺缎布似太少尚未算绣。

十二月二十日 （十一月初六） 金受申君为其寡嫂写信告助。这妇人虽贫寒其家中家具等留着不卖，确有骨气，他住安定门内五道营。

十二月三十日 （十一月十六） 知台账已卖出，卖四万余，确不吃亏。

乙酉年（1945）一月十五日 （甲申十二月初二）

一九四五年一月十七日 （甲申十二月初四） 晨同小二（二子永源）步行至宝藏寺，约韩金奎作向导去青山墓观光，备觅一穴自葬，遍寻未见，扫兴而归。

一月二十三日 （十二月初十） 与鸣岐找戏衣并送他厚底靴、单刀四把，现皆花钱买不出之物，送他定大欢喜。

一月二十八日 （十二月十五） 刘衡矶娶亲，在北京饭店举行，王揖唐证婚人，来宾官吏占多数，当王走时大家蜂拥而去，好似苍蝇追逐一块美食，赶快同素瑛退出。

一月二十九日 （十二月十六） 一家人去看电影片名《莺燕啼春》极好，描写母女之爱，佳极伦理片，表演人佳妙。步行归。

一月三十日 （十二月十七） 至金先生（仲荪）处探病，见其病将好，言人类太残忍，不知此言指何事而发。

二月十日 （十二月廿七） 听刘衡矶广播《青霜剑》，太差，小孩子都听不入耳，他自己想觉大佳的。

二月十三日 （乙酉年正月初一） 午夜听李世芳的《天女散花》，号备梅派，愈听愈似尚小云。明日不大拜年，免都找麻烦。

二月十五日 （正月初三） 荀令香来拜年，言他家每月开支六七万元，留香饭店除开支余一万元左右，其母每月要吸一万多元的鸦片烟，我想其父在台上辛苦所得其母卧而吸之，不知对其夫上台之计作何感想。

至金仲荪先生处拜年，金太太躺在床上生病，金先生躺在靠椅上害病，新年大不美观，所谈皆扫兴话，大不吉祥，步行归。

二月十五日 （正月初三） 至王瑶卿先生处拜年，来往步行较累，路过厂甸

观光，生意人无精神甚萧条，大不如前。听王幼卿来信说，吃两碗面要三百元，上海情形真紧张！

二月二十四日 （正月十二） 青山公墓经理关蔚山来此，同至公墓去观，因上次同小二遍寻无着。与关君细研究此墓尚系雏形，成形尚早，看多时不得要领。此人谈风甚健并甚有趣味，言其经过，系东北人，日本留学生学农，作县官多年，觉得甚缺德，看我所演《荒山泪》甚合时景，觉人生无味，欲将其山地建一新村合他理想的模范村并附公墓，葬者不要官吏，免得鬼魂到山上打扰，要美术家、艺术家这两类人，他最欢迎。东北有这样人物，确是凤毛麟角。小二来言，金仲荪先生希望我回去见一面，他尚不知我在青山公墓与他觅地，若知，不知是喜还是不高兴呢？！

二月二十六日 （正月十四） 昨日步行回，即至金先生处探望，甚惨，与其介绍杨济众大夫检查能医治否，代其请医。

二月二十七日 （正月十五） 步行至金先生探病，言杨大夫甚好，很感激。电话问杨大夫，言金先生病就是缺少营养，要打针，说他家自打之针不合于病人需要，此病完全非钱不可，不知其少爷有决心否。

三月十五日 （二月初二） 下午接电话金仲荪先生离人世去也，心为不快，早晚如此，早去免痛苦！

三月十六至二十日 （二月初三至初七） 步入城至金先生处，听其下人言均未预备，情形甚不丰，跳动一世，弄笔杆，空中楼阁，今如此下场，甚为之悲伤。

金先生初五接三，送奠敬壹万元，明日出殡。与王金璐大谈戏界末路的新闻，言《盘丝洞》妖精二公主穿高跟鞋时装，大唱卖糖歌，与其建议再唱时勾大花脸可穿西装革履，观众定欢迎。

初六日至金宅送殡，乐队拿酒钱时说等会儿给您吹好着点，真奇闻。孝子的岳父大张罗帮忙，难得。送至三圣厂庙，停好灵，行礼毕，步行归。听其同乡语决葬万安公墓了。

三月二十日 （二月初七） 回乡间，不快数日。人生真无味，有子与无子相等。

三月二十九日 （二月十六） 至青山公墓与仲荪先生看墓地，不知其子弟作何打算，关君愿奉赠两号地，甚慷慨。

六月四日 （四月廿四） 童芷苓姐弟来访，恭维我一番而去。想他们来此不外又要将我作宣传，《锁麟囊》定又唱，本子将来定要张嘴向我要了。

八月十日 （七月初三） 今日见报，日俄开战了。

八月二十五日 （七月十八） 叶盛章、叶世长、李万春、言慧珠、李玉茹等手持青天白日旗来我家，为欢迎国军进城唱庆祝戏事。

八月二十八日 （七月廿一） 白登云、林秋雯来访。白登云自别后不知受了

多少打击，愈觉我从前对他容忍时的好处了。李万春、叶盛章等来访为国剧总会改组事来，特告知，有此一举尚不错。

九月六日 （八月初一） 晨来飞机多架，慧贞高兴极了，说看我们中国空挺部队来了，多好看，好像有数百架。下午阅报，才知是美国由青岛来的舰上飞机，白高兴一天，大失望。

九月八日 （八月初三） 今日是日本的纪念日，一变而为美国的纪念日，在东京签字。

九月十八日 （八月十三） 下午九时四十分向重庆广播"九一八"光复纪念日，代国剧总会讲演，将日本人来我家跳墙进来如同强盗式的检查广播出去，极痛快！

希望与感谢

——1946 年 11 月 11 日上海天蟾大舞台出版
《程砚秋图文集》之前言

我很感谢，这一本册子，荟萃了许多名家执笔，并惊动了几位不尝为旧剧写文的剧作家而写了文章。（按：由天蟾舞台为抗战胜利后砚秋先生重新现身舞台编印了《程砚秋图文集》，特邀请陈叔通、田汉、郭沫若、欧阳予倩、俞振飞、洪深、吴祖光、丁悚、陈蝶衣、易君左、周瘦鹃、姚苏凤、苏少卿、翁偶虹等名家著文祝贺。）

在人人喊着旧剧没落之秋，居然有这样一个盛迹。除砚秋个人感觉荣幸之外，想象旧剧本身，并未遭逢遗弃，它的前途，或有好转之机。

旧剧之需要改良，在十五年前，我和同道诸君子创办南京戏曲音乐院研究所的时候，已然深深感到。那时的改良工作，是由"案头人"研讨，"台上人"实习，很获得些适当的效果。不幸"七七事变"，国难逐步严重，这一个研究的集团，在炮火洗礼中，暂告结束。

数年来，砚秋蛰居青龙桥畔，心情的冷淡，几乎忘了我的本身职业，谈到剧艺，可以说毫无寸进。

"三日不弹，手生荆棘。"我离别沪上观众，已然三年有余。此次出演，自问剧艺生疏，还望各界人士，随时给我指导，谨以十二分的诚意来希望与接受，以期旧剧前途之光大发扬。

在北平国剧公会大会上的讲话

(1949 年 3 月 28 日)

北京和平解放后，程砚秋在北平国剧公会为其赴捷克出席世界拥护和平大会的欢送会上的讲话。

诸位先生：承中华全国文艺协会和华北文艺协会推为代表出席世界和平拥护者大会。

今天蒙诸位先生开会欢送，觉得很荣幸，同时觉得也是大家都很高兴的一件事。怎么讲呢？现在简单说明一下，从前有两种志愿，第一个志愿是想改进京剧，所以在"七七事变"以前，创办中国戏曲音乐院，作为研究试验的机构，又到欧洲去考察戏剧音乐以为借鉴，又参加戏曲学校以培植人才，还有其他各种事情，此时不必多讲。第二个志愿是想祈祷世界的和平，因为战争是世界上最苦恼的事，人们要想安居乐业，非得到国内的和平或世界的和平不可。所以，在民国十三年，公演《聂隐娘》一剧，就是和平志愿最初的表现；在民国十九年春天，演出《荒山泪》，这本戏又名《祈祷和平》，这就是和平志愿的正式表现。民国廿年秋，又写印《苦兵集》，是金仲荪先生就中国古代的诗歌，把其中讽刺战争的抄集出来。回国后，又演出《春闺梦》一剧，也是祈祷和平的悲剧。于是，有人夸奖我是和平戏曲家、非战艺术家，我都不敢当。因为，虽然早有这个志愿，但没有看见什么效果。现在世界各国有许多人类的救星，要在法国巴黎开世界和平拥护者大会，这是个大仁大义的会议，真是人类能得到和平幸福的好机会。没有想到文艺协会推举代表出席这个大会却把我推举出来做代表，这个大会和我的和平志愿相合，所以我愿前往。今天在临行前，匆匆和诸位相聚，很希望诸位多多给我点指示和教益，帮助我此去多获得些效果，将来回来的时节，再向诸位报告一切，并当面道谢。

赴捷克参加世界保卫和平大会途中与
同行者谈戏及对外国艺术的观感

（按：1949年3月29日，以郭沫若为团长的中国出席世界保卫和平大会代表团，自北平乘火车出发，途中砚秋与诸新老朋友谈戏及对国外艺术之观感。均节录自日记）

"……我又问曹禺，中国京剧有否存在的价值，他言太有存在的价值了，不过初次见面时，他就说旧戏有办法，我看太末路了。悲鸿说三麻子〔王鸿寿（1850—1925），出身徽班，初工武生，后改老生，所演红生戏别具一格，世称"活关公"〕的《单刀会》，他说在德、法、俄、英等国均看戏，都没有他看的《单刀会》给他留有永久不能忘掉的好印象。我说中国戏完全唱的是人，如杨小楼唱扎靠戏，威风凛凛，确是代表大将。以前是分配角色，所扮的角儿，如小武生就唱《四杰村》，盖叫天的短打戏，没有双扎靠，就显得差些，这是天赋所限，就等于我唱忠孝节义的戏，演调情的戏总心里不喜欢。与洪深先生谈《白毛女》《赤叶河》，我觉得《赤叶河》较《白毛女》好，他评说均是秧歌剧，他看是没有什么了不得。可是，演员表演能使得连排长都哭得不得了，他真不懂，实在连我全家看此剧时也都哭了，均是演老杨者的声音感动所致，假如音不好决不会如此的。"

"4月6日。俄国翻译来问需要什么书籍……关于国家戏院组织，演员状况等书籍应予搜集，他们国家演员的待遇、薪金等超过一切普通阶级。……"

"苏作家西蒙诺夫请茶会，大家很愉快。席前，主人要求唱，只好唱，主人亦唱，词意均甚恰当。与田汉同唱《打渔杀家》，真是欺侮外国人不懂中国京剧。晚看跳舞剧，舞蹈极好，女主角均好，演神话故事《玻璃鞋》，很有功夫，布景随剧情发展转动，甚对甚合理。"

"5月25日。……鼓掌闭会，任务完了。5时，至民众广场，三四万人在那里站立等候，太辛苦了！又分别讲演叫欢迎者听……8时，至大戏院，由各国代表自备节目表演。中国准备唱秧歌剧，我亦算一个歌者，由钱三强作指挥，合唱者有曹禺、戈宝权、柯在烁、葛志诚、屈元，合唱毕献花。我有生以来也没有如此大胆，没有五分钟准备便上台去唱，得的彩声不好，好笑！"

"5月28日。招待捷克政府人员看中国电影，看后返旅馆家中招待客人，来

宾均唱歌……丁钻却由房内强拉夫叫我去唱，只好唱了一段四平调，中国人都说好。驻捷克的吴清女士说多年没听我唱还是唱得那样好，没有胡琴的干嚎，我也不知是好还是不好。"

"5月29日。……飞六小时至莫斯科。当晚，看《巴黎之水》舞蹈，该剧民族意识很好。"

参观苏联莫斯科舞蹈学校的日记

（1949 年 5 月 7 日）

（按：砚秋随以郭沫若为团长的中国出席世界拥护和平大会代表团，于 1949 年 3 月 29 日自北平启行，4 月末抵布拉格，同年 5 月初暂自捷克返莫斯科参观访问期间之日记片段）

"早 10 时，参观舞蹈学校。从一年级学生起始练习至九年级毕业班止，一一表演给我们看，所获甚多。来莫斯科后，今天是最使我满足的一天。该舞蹈学校成立至今已有 175 年历史，由 9 岁开始入学经九年学习始毕业。校长拉法伊洛夫，女教师丽姬·约赛芳娜·拉法伊洛娃。入学条件预先与家长谈，不住校由父母负责，对于身体时时注意。女生入校三年，男生四年，就可看出学生有无决心继续学习，否则淘汰。最要者是对身体的爱惜，学到六年时政府津贴每人 160 卢布，八年时增至 200 卢布，毕业后艺术部与校长商议将学员分派各处表演，学校没有分配的义务。学生有冬假两个月，正月休息，夏天到乡村休息，费用学生出一半，贫者免费。

"舞蹈亦分表情动作以代达剧情，古典派今尚保留，新内容者如《巴黎之水》一剧，由专门编剧负责，交各戏院演出。学校内新旧舞均有，如民族舞等，舞虽分新旧，据我看入手学习时还是由旧的方法打基础。课程有美术、音乐、历史等。学生毕业时，由政府至学校考试然后分配各处表演，由艺术部领导委员会负责调动。每年可有六七十学生毕业加入各戏院，使其人才辈出。据毕业学生的统计，9 年学习总结，可有 2/3 的学生存在。教员最高薪金为 6000 卢布。

"学舞时两肩塌手不用力，竖顶，小腹提气，头顶虚空，双脚前后靠紧交叉，头向后扬。舞蹈演员跳到六七十岁的很多。

"最后，校长将古典派与新派舞令小班学生分别表演，很好！戴爱莲将东北、延安的秧歌跳与他们看，有大小巫之别。"

5 月 8 日

"看话剧学校，该大学有学生 700 人，教员 40 位，学生中每年选择 15 人发给奖金，一年级给 280 卢布，二年级 360，三年级 480，四年级 500 卢布。课程有美术史、音乐史、发音术、台词，自己研究剧本表演，再由先生改正。校长令由一年级到高班逐次表演给我们看。"

改革平剧建言

——向全国文学艺术工作者第一次
代表大会提出书面建议之一
（1949 年 7 月 2 日）

（按：1949 年 7 月 1 日，全国文学艺术工作者第一次代表大会在北平举行。到会代表七百余人。砚秋获大会筹委会第 456 号邀请书，应郭沫若、茅盾、周扬之邀为大会代表，代表证为 00458 号。7 月 2 日至 19 日，毛泽东、朱德到会作重要指示，周恩来作政治报告，郭沫若作《为建设新中国的人民文学而奋斗》的总报告。茅盾和周扬分别对蒋管区和解放区文艺工作作了初步总结，砚秋向大会提出五项正式书面建议，《改革平剧建言》居其首。）

平剧怎样改革？必须要慎之于始。慎之于始，并不是因循拖延，乃是在着手之前，先把各种问题，作一精密之检讨和研究，这样，在认识上既少错误，做起来自然也可以免走许多的歧路，实际上却是等于缩减了行程的。

平剧为什么应该改革？大部分的原因，是由于剧本方面，所以改革平剧，第一要从剧本方面去努力。旧有的剧本已不合于时代，取而代之的是什么呢？因此我们要先产生大量的新剧本，来供演剧者的选择和采用，这一步能做到，问题就可以解决大半了。

在过去，平剧并没有专门编剧的人，偶然有一两本新剧出现，都不过是好事者偶然为之。今后这种编剧人，只怕是可遇而不可求了，所以大量正式产生剧本，必须要先培植出许多正式的编剧人才，使他们去专一去工作。

今后的编剧人，无疑的是要走上职业化了。走上职业化，便和生活问题联在一起，因此，当一个编剧人去编作一本戏剧，在其编作的期间，最低水准的生活维持费，是不能不使他得到。这问题如何解决？希望大会方面有所计划和决定。剧本上演之后，按场提取上演税，这办法也应该早日规定，大会方面还应该设立一个机构，专门来代办一切，否则意外的纠纷，会要层出不穷的。

关于培植编剧人才，最好是设立一个专门的学校，如果这办法一时难以实现，求其次，和某一个大学商洽，在其中暂设一个速成的科系，是必不可无的。这样，一方面训练编剧人思想，一方面训练艺术上的技巧，经过训练，编出剧本来，自然是容易获得成功的作品了。

剧本的主题，最好也由大会组织一个机构，随时来提供意见、领导方向，使编剧人不致于走向错误的途径。初步结构计划完成之后，最好也再经过一次审查讨论，有需要改正的，得以及早改正；不堪改正的，不妨及早放弃，以免枉费时力。

对于旧有剧本所采用的形式和技巧，也不是不可以改换更易，但最好先把已往所以然的原因，彻底了解清楚，然后再斟酌着手，否则鲁莽从事，会酿成不易挽救的大错。（着重点为编者所加）

剧本经选定可以上演之后，还要经过一次动作和歌唱的设计。这方面所费的精力，实不减于编制剧本，甚或有以过之，对于担任这样工作的人，应该如何保证其代价？是否也和编剧人一样？是否也应获得上演税？这是平剧中特有的情形，所以应该特别提出来研究。

一个剧本，经某一剧团采用之后，最好保持一个相当时期，使其具有独占权，这并不是为剧团方面的专利来设想的，因为在目前情形，一个剧本由好几个剧团来同时上演，往往会落得众败俱伤，过去的事实，不少可引做证明的。

此外关于目前一般演员的生活问题，也是应该设法帮助的。北平是平剧的出产地，所以演员们多半家住在北平，实际上这许多演员，对于平市，早已供过于求。已往仗着常常有出外演戏的机会，随时调剂，故无问题，现在各地方约班的商人，尚在观望之中，因此戏班很少能够外出，供求的情形，便不圆滑了，因而有许多演员长时间不能获得工作。假如大会可以帮忙，商请政府稍作扶助，比如说，外出的时候，可以向政府借一个不必出费的住所；来往车资，可以向政府暂时记账，回来时再清还，这样演员们可以组织剧团轮流赴各地上演，严重的生活问题，可以大部分解决了。

关于研究戏剧和保存文献，个人还希望建立一个戏曲音乐博物馆；关于便利演剧，希望在各地普遍设立国立剧院；为培养后继人才，希望有一个完善的国剧学校。这些都另有建议书向大会提案，这里暂不多谈了。

筹组文艺工作者福利互助社建议书

——向全国文学艺术工作者第一次
代表大会提出书面建议之二
（1949 年 7 月 2 日至 19 日）

　　为求文艺工作者的生活安定，应该组织一个中华全国文学艺术工作者福利互助社，凡是个人遇到困难问题，不能自力应付时，由社方帮助他来解决一切，同时也办理其他合作事项。

　　福利互助社是一种合作性质的组织，每个文艺工作者都是当然的社员。应该有一个全国性的总社，另外再有若干分社分布在各地。

　　福利互助社所担任的工作暂定下列各项，此外随时可以斟酌社员的需要增加之。

　　一、作品的推行。

　　二、工作的介绍。

　　三、需求的供应。

　　四、疾病死亡以及丧失工作能力的救济。

　　五、作品税——如版税上演税等——的征收。

　　六、各地相互联络事宜。

　　七、研究学习事宜。

　　八、业余生产事宜。

　　九、消费合作事宜。

　　十、其他意外困难的解决。

筹设戏曲音乐博物馆建议书

——向全国文学艺术工作者第一次
代表大会提出书面建议之三
（1949 年 7 月 2 日至 19 日）

我们应该有一座规模宏大的戏曲音乐博物馆，尽量收集有关戏剧歌曲音乐各方面的器物、图书，整理陈列，以供阅览。这不但是我们戏曲音乐工作者的成绩总库，而且也是今后发展前进的泉源，基础。

过去，我个人曾经和几位朋友组织了一个中国戏曲音乐院，其中第三部分是博物馆，内分陈列图书两处，成立于民国廿三年（1934），停顿于廿六年（1937），虽然时间不久，但因各方热心帮忙，或是捐赠物品，或是寄陈图书，居然陈列部分，如乐器、服装、史料、图片之类，也有了一万多件，图书部分，古今中外，也有一万多册。假使这工作是由大家齐力来搞，收获决不止此，而未来的成绩，更是不可限量的。故此我建议设立一个规模宏大的博物馆。

关于这方面的材料，各图书馆博物馆，偶然也有收藏，此外私人收藏的也不在少数，将来很可以向他们商洽转让，如果不可能，录制副本也好，至少也应该编成一本联合目录。

此外还有不少的材料，一直散在民间，未曾被人采集，甚至一直未被人发现，时光的前进，会使它们逐渐销毁丧失的，所以，戏曲音乐博物馆不但应该建立，并且还应早日开始。

（编者按：砚秋先生这一建议，历经五十多年至今，也没有能付诸之实现，现在，是否应该在建筑国家大剧院的设计中加入设立国家戏曲音乐博物馆的项目，此其时也。）

筹设国立剧院建议书

——向全国文学艺术工作者第一次
代表大会提出书面建议之四

（1949 年 7 月 2 日至 19 日）

目前国内各地的剧场，或还保持古代的规模，或尚停留在半改进的状态，对于今后所需要的戏剧工作，都不足以供适当的应用。所以，为求戏剧事业无阻碍的进展，希望由国家设立剧院若干处，分配在都市、乡村、尤其是工农区域。

这些剧院，建筑不必求其富丽，但设备则必须相当完善，例如灯光用具，布景的基本装置，本来是剧场应有的设备，但目前情形，一既非由剧团自己预备不可，这在剧团方面，已然是一层意外的负担，而每个剧团，若都自行预备，统算起来，实在又是一种重复的浪费。这种困难，是应该由国立剧院来替大家解决的。同时，在组织经营管理各方面也可以一举肃清了过去剧场的种种不良习惯。

中国戏曲音乐院研究所，曾经设计过一种简易活动舞台，其方法大致是用几辆特别装置的卡车，平时一样可以乘人载物，如遇演剧时候，可以很快的联结起来构成一座临时舞台，只要得到一片广场，马上便有了一个露天剧院。目前在都市以外，普遍地建筑剧院，也许事实上不易做到，假如有几十份这种活动舞台，支配得宜，足可以抵千百座剧场来应用了。这个建议，如承大会采纳，我愿意把详细的设计图样贡献出来，请大家再作进步的研究改善。

筹设国剧学校建议书

——向全国文学艺术工作者第一次
代表大会提出书面建议之五
（1949 年 7 月 2 日至 19 日）

中国旧有的戏剧——包括昆曲平剧以及各种地方戏剧而言，无论是应该改革，或应该保存，总归是要有大批的健全人才来负起这项工作的。

近些年来，由于社会经济的影响，后起的人才，显然多趋于速成了，因为"求速成而修养不足"，结果往往一遭挫折，便一蹶不振，于是演成了目前这种青黄不接的现象。（编者按：事隔五十余年至今，求速成而修养不足，依然是后起人才中的大问题。）

如何拯救这种情况？当然是从速培植人才；培植人才，最好是设立一个完善的国剧学校。过去中国戏曲音乐院曾附设有戏曲学校一处，也曾有十几年的历史，但结果并未能达到预期效果，未能造就成多少优秀的人才，检讨失败的原因，最主要的，由于教学方法还部分的迁就了已往科班的旧法。不过却因此而得到不少实地经验。（编者按：中华戏曲高级职业专科学校的停办主因，是日本帝国主义侵略中国所造成。）

今后如果办理国剧学校，据我们的经验来讲，第一要把教材和教授方法先加一番科学的整理，这样便可以费时少而收效准确；第二生理卫生方面，不要完全墨守禁止相因的旧法；第三，一切技术都要从真正的基本上训练，并且使学生知其然也知其所以然。当然思想和意识，尤其是应该注重的。

如果国剧学校可望成立，我们愿意把过去所得的经验详细写出来以供参考。

在西安各文艺团体欢迎会上关于第一次
西北地方戏曲音乐考察问题的谈话

(1949 年 11 月 24 日)

（编者按：1949 年 11 月 2 日，砚秋为中国京剧的改革事业开始第一次西北地区戏曲音乐的调查研究，途经洛阳，于 11 月 9 日抵西安。11 月 24 日西安各文艺界团体举行欢迎砚秋及程剧团的聚会，砚秋即席讲话以阐明此行的目的和任务。）

这次到西北来，承诸位同志这样盛大的欢迎，我们真是万分的感谢！中国的戏剧，有两大发源的地区，一个是在西北，一个是在东南，在这两个区域中，戏剧事业，多少年来，一直是很兴盛的进展着。两者之间，论起历史的悠久，成绩的伟大，当然西北更在东南之上，所以我们这次到西北来，唯一的目的，是来请教，希望这方面的诸位先进，给我们以大量的指导，使我们学习到新的技术，以补充京剧之不足，使京剧今后再得到崭新的进展。

京剧虽然一向有国剧的称号，但是这并不能认为京剧在本质上有什么超过其他各种地方戏剧的特长，不过是比较普遍于多数地方罢了，据我们所见，在各种地方戏中，差不多都有好多的独到之处，是我们所不能的。尤其是秦腔，表演的细腻，描画的深刻，功夫的精纯，更是我们从事京剧的所望尘莫及。反过来看，京剧在最近几十年来，一直是向没落的途径上走着，前途是很危险的，为了挽救这危机，所以必须改造、前进，把技术重新充实起来，好尽量参加为人民服务的工作。

京剧的衰微，在二十多年前，我们已然深深地感觉到了，为了要有一番革新的作为，过去也很有几个团体发动过改进的工作。在 1928 年的时候，我们曾经联合了几个同道的朋友，组织了一个团体，名叫中国戏曲音乐院，其中分好几个部分，第一部分是戏曲学校，这个学校成立的目的，是想用新的方法来造就新的人才，使他们一方面有足够水准的技术，一方面也具有现代思想，好来担任京剧改进的工作。第二部分是研究所，成立于 1929 年，这部分的工作，是对于中国旧有的戏剧，从各方来作详密的分析和研究，同时也试编新的剧本，试作新的设计和演出。1932 年陆续又成立了博物馆、图书馆，搜集各种有关戏曲音乐的图书和陈列品，以供研究家参考。承各方友好们的帮助，前后得到的画册物品，也有两万多种，稍为有了初步的规模，1937 年又在北京采购了一块地基，计划建筑一座近代化剧场，眼看可以作出一点成绩了，但是国难突然发生了，受到敌人

的摧毁，工作中断了，十年来的经营，一朝破坏，说起来是很使人痛心的。那时我沦陷在北平，由于敌人的监视，逃出来是很不可能的，但是又不愿受敌人驱使，于是乎躲避到北平附近一个乡村，学习做农夫自耕自食，这样才度过了漫长的黑暗岁月，但是改进京剧的志愿，始终不忍得抛掉。

敌人投降以后，指望可以恢复以前的计划了，可是环境日非，使人无从着手，一直等到解放，一口多年的闷气，才得从胸口里呼了出来。今年春天，我被派做代表去参加世界和平大会，在苏联参观了许多戏剧机构。人家组织的完善，工作的努力，实在值得我们钦佩和效法，尤其是对于民族旧有的艺术是那样的保存整理，做了很多的惊人工作，因此我想到我们中国也有自己的艺术，为什么不去重视呢？所以回来以后，便计划到各地参观地方特有的戏剧，并且和各地方剧人作密切的联合，大家携起手来，彼此把技术互相交换，这样中国戏剧当然会开放一朵美丽的花朵。

很惭愧的，在解放以后，我本计划着排几个内容配合现况的剧本演出，但是因为和平代表大会、文代大会、政治协商会议，接连不断的忙碌，一直没能实现，这次到西北来，本想只是来开开眼界，因为这方面许多位同志，一定要我来表演，我的剧本差不多都是十几年二十年前的旧东西，在当时也许还有一点新意味，放在而今，简直不值一看，无奈，却不开大家的盛意，只好拿几个破旧而不堪入目的陈货来搪账。希望大家对这次的表演，只当作技术交换来观看，关于排演新内容的剧本，也希望大家来指导，来帮助，如果时间来得及，一定要在西北演出。

前些年我曾到欧洲去考察过几国的戏剧情形，有几件事，是我们中国所不及的。第一，各国都有至少一两个建筑完备的国家剧院、国立的博物馆图书馆。第二，各国对于演员的生活保障，都有相当的福利机构来管理，这次到苏联，所见到的，更比欧洲各国又进步很多……再看，我们国里是怎么样？……过去的社会，对于艺术，就是这样轻视，现在我们解放了，在新民主主义之下，我们应该效仿苏联的样子，把这些事情早早具体办了起来，这样中国的艺术，一定还可以更飞跃的进步。

西北对中国的将来是一个很重要的地区，西安是西北重要的城市，我很希望这方面有一两座标准的剧场、戏剧博物馆、图书馆，这里也应该建设起来，如果大家愿意马上开始筹备，我们现在在这里，当然也尽力帮忙，追随诸位同志之后，为建设伟大的西北而努力。

（编者补记：此文摘自《程砚秋先生公演特刊》。该《特刊》是李清泉先生为砚秋来西安出演于群众堂而发刊，包括"发刊的话"、本文、"秋声社西来阵容"、《春闺梦》《荒山泪》《锁麟囊》之小引、本事和唱词，以及欢迎程先生签名式。）

就西北地区戏曲音乐考察问题
第一次致函周扬及周扬的复信

周扬先生：奉上《西北戏曲访问小记》请阅后删正。

改进中国戏曲，据我个人的见解，总以为要把全国各地方的戏曲作一普遍而详细的调查，记录整理，综合研究。这样不但对我们的戏剧遗产可以明确认识，并且互相交流的结果，一定还可以打破了固步自封的旧见，而发生一种新的动向。去年西北之行，因为工具和工作人员的不足，记录工作，只做了一个初步；今年当然还要再去一次，以抵于成。同时，西北当局为了要在西北建立一个稳固的京剧基础，因而相委，亦属义不容辞。一俟告一段落，当然还要遍访各省，完遂初定计划。

现在敬谨向您请教，这样的调查，是否还有扩大范围的必要？政府方面是否需要更详尽的记录？如果有，请指示，给予我们一些方便，我们愿自告奋勇来负起这项工作的。

此致

敬礼

程砚秋谨启

2 月 9 日

附：西北戏曲访问小记

1949 年 11 月 2 日，我们开始第一次的西北旅行。这次到西北去，虽然也准备演出，但是更重要的目的，是为了调查和研究西北方面各种戏曲音乐，作为改进中国旧剧的参考资料。

近几十年以来，中国的旧剧，显然是从本位下降了。许多的技术和特点，随着故去的演员们，一批一批地埋到坟墓里去，京剧是如此，各种地方戏也是如此。所以然的原因很多，但在过去半殖民地的情况之下，和欧美资本主义的文化相接触，因而激起一阵盲目崇拜西洋的风气，轻率地忽略了应该对自己的历史遗产加以慎重的批判接受，不能不说也是一个原因。

中国旧剧的特点，很有些人称它为"象征的艺术"，其实这是很错误的，如果我们仔细去研究中国戏剧的历史，很明白的可以看出，中国戏剧表演技术的构

成，并没有丝毫象征的动机存在。一切原来都是从写实上出发的；但是中间却经过一番舞蹈的陶冶，因而形成了一种特殊的方式。近些年来，许多人都试把直接写实的方法，渗入到旧剧里去，结果新的道路并没开好，原旧的道路也模糊了。现在应该及早觉悟回头，总还不算太迟。我立意要调查全国各地方戏剧，目的即在此。比如一本得不到的书，却有几部残本在，不妨集拢起来配合一下，纵使得不着全的，但总会比其中任何一本要完整的。

中国的戏剧，一个来源是起自东南；另一个来源是起于西北。在这两个地区里，不但戏剧起源得早，而且若干年来，戏剧事业一直在很盛旺地发展着。其间很有些戏班，因为处在交通不便的城镇中，和外间少接触，因而比较多地保存下不少旧有的技术，或许正是大家认为已然失去的。这种情形，尤以西北为多。我们首先从西北开始工作，其原因便在此。

我们是 11 月 9 日到达西安的。路途中曾在洛阳停留了一天。在那里看了一次曲子戏，表演得很不错；但更值得记载的，是他们的生活方式。这剧团名叫"农民剧团"。名副其实地全体演员都是以务农为本业。在秋收之后，来年的春耕以前，他们组成剧团来演戏。不单是演戏，他们还有一个临时的制鞋工厂。演员不上场时，便参加工作。那天的戏是《四进士》，当万氏救杨素贞时，我们到后台去参观。演杨春的那位演员，正在和许多同伴做鞋底子。这种精神是很可佩服的。

到了西安以后，除去演戏和酬应以外，大部分的时间都是在做调查研究工作。西安的戏剧材料太丰富了。我们的准备太不充足，工具缺乏，工作人员也不敷分配，所以只记录下总的纲领和部分的主要材料，其余的只好等第二次准备充足了再去完成了。本来这次我们还计划到青海、新疆去研究各民族的戏剧乐舞，这一来也改列在 1950 年的行程之中了。西北的戏剧，主要的是秦腔。提起秦腔，不由使人联想到魏长生。魏长生所演的秦腔是什么样子？我们不曾看见过，但从《燕兰小谱》一类的书上看来，可以断定其唱法是很低柔的。现在的秦腔，唱起来却很粗豪，似乎不是当年魏长生所演的一类。起初我们还只是这样测想，后来无意中在残破的梨园庙里发现了几块石刻，从上面所载的文字中，得到了一点证明材料。这在中国戏剧史上，可以说是一个有趣的发现。

现今的秦腔，在西北很盛行。据说一共有百多个戏班，在西北各城市村镇巡回演唱。假如此话不虚，倒是值得注意的。秦腔的唱法，近似京剧的西皮，但比较复杂。服装、化装、做功、把子，也另有途径。可惜西安各班，近年来多京剧化了，要看明他的真正本来面目，还需要到各偏僻的地方去搜求一下。这次我们看见汉中洋县出品的戏剧泥人像，还保存着秦腔旧来的化装和盔头形式，很有些特异的样子。

秦腔之外，还有一种眉户戏。有曲牌，有套数，形式很像南北曲，这种戏不

仅是陕西有，山西也有。河南的南阳曲子，实也是同源而异流的东西。北京的单弦也是从这里传过来的，不过声调因各地四声之不同而互有歧异罢了。牌名有时也互不相同。例如山陕的《山茶花》，实即北京单弦的"南锣北鼓"；山陕的"缸调"，似即北京单弦的"赐儿山"，又名"云苏调""高昌调"。所以称为"缸调"，也许是由于《锯大缸》用这调的原故吧。

西北的灯影戏种类很多，有遏工灯影、碗碗灯影、道情灯影、拍板灯影各样各色，其中以遏工最高妙，现在已然不得看见了。其次则数"碗碗"。"碗碗"的特点是以一个演员来提任全部角色。这次我们看到的一位老演员，艺名叫作一杆旗，现已七十多岁，听他生旦净丑出自一人口中，如果不去后台一看，决不会相信的。并且他除了唱白以外，还兼管着一两种乐器。

西北的灯影和滦州影不同。最使人容易见到的有两点：一、西北皮影材料不用驴皮而用牛皮。二、滦州影人在幕上永远使人觉得是平面的；西北碗碗，有时竟能使人感觉是立体的。

灯影以外，还有傀儡戏。杖头傀儡比较普通，和北京宫戏相似。提线傀儡很特别，它所用的偶人，是一个平面的纸板，上面稍加一层棉花，再蒙以布，彩绘而成。这形式只南洋一带曾见过，不想中国也有。

灯影戏、傀儡戏，假使加以改良，编些内容好的剧本，利用它们携带方便、用人不多的特点，组织一些巡回演出队，分赴各小乡镇去演，倒是一种很好的教育工具。

本地戏剧以外，外来的戏剧能在西北立足，也有好些种。如京剧、评戏、河南梆子、洛阳曲子、山西南路梆子，都有很多的观众。此外还有一种汉二黄，但和湖北的汉调颇不相同；和京剧反极近似。还有一种花鼓戏，来自安徽，昔年都曾盛极一时，只在陕南尚存了。

西安的戏剧演员，各有所属的固定团体，不像北京之散漫。所以排演新戏很容易。解放以后，各班竞排新本。《红娘子》《鱼腹山》《穷人恨》都很快地就上演了。据调查排演《红娘子》的有六家，一共演了 136 场。西北平剧院演出的还不在内。《鱼腹山》演出了 63 场，《刘胡兰》《王贵与李香香》也都改编为旧剧上演了。此外以排演新剧出名的易俗社，也自己编演了好几种新戏，《林冲雪夜歼仇记》《陆文龙》《祥梅寺》等。豫剧狮吼剧团编演了《再生铁》，颇受欢迎。

西北平剧院除常常演出《红娘子》和《北京四十天》以外，最近又演出了王以达所作的《武大郎之死》，写西门庆之倚财仗势，为潘金莲做翻案文章。此外还有石天写的一本《从开封到洛阳》，尚未演出。

目前西北各剧团，最感困难的一个问题便是剧本缺乏。回到北京以后，此间也均有同感。这层困难，是必须早日克服的。昨日（2月7日）全国文联会议中，

关于全国文联 1950 年工作任务，首先提到组织剧作；并给予文艺工作者以完成其创作所必须和可能有的协助。是的，这一步是很要紧的，据我见到的，剧本之缺乏，是由于太缺少专门写剧本的人。专门写剧本的人为什么缺乏？其原因有二：第一，许多人因为探索不到主题而在观望、等待。这一点应该由文联方面设法多拟出些主题来做一番启发的工作。第二，写剧本的人，是必须规定其应得报酬的方式和数量的。因为这样才可以使一些对于写剧有兴趣的人，敢于舍掉本来的职业以编剧来做职业。

西北方面的群众，对于京剧也是很爱好的。但当地的京班，水准都太低，角色也不齐全。支持局面，全仗西北平剧院了。但平剧院最近就调往西南去，京剧的阵容便空虚了。西北文化部方面，拟定在戏曲改进处下设立一个戏剧学校，内里也有京剧一科，同时还要组织一两个京剧实验剧团，巡回到西北各地上演具有新内容的剧本。因为那方面人事不敷分配，恰巧我们正在西安，便把这两件事委托我们来帮忙。我们为求戏曲改进工作在西北也早日活跃起来，完全答应了。不久我们还要回到西安去。但是我们很顾虑到自己的能力不足，所以很盼望各方面时常对我们指导扶持。全国文联 1950 年工作任务中，提到要有系统地了解各地情况搜集材料，建立经常通信关系；要召开全国文联工作会议一次，主要为了解情况，交流经验，有系统的解决全国范围内普及与提高的正确关系问题；要推动各地成立戏曲改进的组织，团结广大旧艺人自觉地积极地进行戏曲改革工作。我们希望这些都快早实现。并且希望有一个全国性的关于戏曲改进的杂志出现。

1950 年，是我们应该开始努力前进的时候了。

<div align="right">（原载《人民日报》1950 年 2 月 25 日）</div>

附录：周扬的复信

很高兴地读了您的来信和大作《西北戏曲访问小记》。

您这次到西北，发现了西北地方戏剧的丰富材料，预备更进一步作有计划的详细的调查，并有意思到青海、新疆去研究各民族的戏剧乐舞。我十分赞成您的这个计划，并预祝您成功。西北民间艺术的宝藏确是很丰富的。我们在陕北的时期，曾经做了一些搜集、整理、研究的工作，现在流行的新秧歌与腰鼓就是那一时期工作的成果。马健翎同志在运用秦腔形式上也获得了显著的成效。我们将已掌握的民间艺术材料用新的观点和方法进行了初步的改造。但这个改造的工作显然是十分不够的。就全国范围来说，更是如此。对于尚活在各地方人民中的多种多样的民族传统的艺术形式，我们还未有普遍地、系统地、深入地加以调查研究，并

充分地利用和改造它们。在若干文艺工作者的思想中，至今还存在着对自己民族传统的艺术形式重视不够甚至轻视的倾向。现在必须肯定，中国人民，作为中华民族数千年来所累积的全部艺术遗产之唯一合法的继承者，将以十分认真的态度来对待和处理这些遗产。我们要耐心地、仔细地将它发掘出来，收集拢来，然后一一加以检验，照毛主席所指示的"去其糟粕取其精华"，使我们民族传统艺术中的一切优良成分得以保留并继续发展，让新的人民的文艺和人民的传统的文艺衔接起来。这个衔接是非常重要的和必要的。没有这个衔接，新的文艺就不容易在广大人民中生根，因而也就难于完全代替与胜过旧文艺。这是摆在我们每个文艺工作者面前的一个巨大的历史性的任务。

搜集、整理与研究各种地方戏剧、音乐，对旧剧的改革与新歌剧的创造上，已经发生了重大的作用，而且，我相信，将来还会发生更大的决定性的作用。京剧界有些朋友看不起地方戏，实在是错误的。您对地方戏如此重视，就更值得大家学习了。您指摘了盲目崇拜西洋的风气与对自己民族历史遗产的忽略，这些意见都是很正确的。但您认为把直接写实的方法渗入到旧剧里去，使旧剧改革走了错路，这一点似有考虑的余地。我不知道您所谓直接写实的方法是否即是指的话剧的手法？旧剧的改革固然需要适当地顾及中国民族歌剧所固有的许多特点和优点，不要过于轻易地破坏了它们；但也不能完全拒绝采用您所谓直接写实的手法。旧戏真正感人的地方每每正在它的写实力。因此就不应拒绝向话剧、电影等兄弟艺术学习。我们不盲目崇拜西洋，却必须向世界古典戏剧遗产、特别是苏联戏剧成就学习借鉴，在这一点上，我们也不可以有固步自封的见解。我们的民族新歌剧还处在一个创造的、形成的过程中。我们鼓励各种改革的尝试，即使其中某些尝试在初期不可避免地要比较粗糙幼稚或失败，但经过戏剧界相互间的探讨批评与广大群众的鉴定选择，相信必能使我们的民族戏曲更丰富、更提高，更能担负历史任务。您说对吗？

回到本题，您问对各地方戏曲的调查工作，是否有扩大范围的必要，我认为是有这个必要的。就目前政府力量所能做的，各省市文教主管机关及各文工团须有专门机构或专人来负责这种调查工作。河北、山西两省，已开始这样做，其他地方亦应如此。调查方法，除文字记录最好用录音器将唱词曲调收录下来。调查材料，要多复写几份，以免散失。我们现在正计划组织民间文艺研究团体，以便广泛地、大规模地进行征集的工作。您的具体调查计划已拟就否？我很想知道，并愿尽我力量来帮助您。

就旧剧改革问题第二次致函周扬
及全国戏曲调查计划大纲的提出

<center>(1950 年 3 月 18 日)</center>

周扬先生：

读过您 2 月 27 日的信，承恳切指教，敬谢！

有一件事应该向您解释的，在《西北戏曲访问小记》中，我所说的"直接写实方法"，并不是指话剧手法来讲，话剧虽比较旧剧近真，但他的一切，也都是经过一番艺术处理的。旧剧中有些人，死板地运用了"写实"两字，以为写实便该是实，于是在舞台上，火要真烧，雨要真下，活牛上台，当场出彩，这只是把戏而不是艺术了，我觉得是错误的。（自然，在电影中，又当别论。）

您说旧剧不应该拒绝向话剧、电影等兄弟艺术学习，这话我很赞成，旧剧从它的历史来分析，也是积年累月，不断地向各兄弟艺术学习吸收，才有了今日，我们现在为什么反要闭门自封呢？不过学习而有所见的时候，必须要融会地来吸收，否则生吞活剥，一定不免要产生像上面所说到的错误。要防止这种错误，我以为在学习两字之上，最好再加"深刻地"三字，同时对于自己本身的艺术，也要深刻地客观地检讨研究。

我是将近五十的人了，舞台上的前途，已然不很久远，但半生从事戏剧事业，当然此后还应该站在戏剧的岗位上去工作。我曾经详细检讨我自己，由于一向只是在表演技术上用心，对于事务工作，深非所长，勉强从事，只有误事。过去我曾有一个调查全国各地方戏曲的计划，目的是把我们的民族传统的各种戏剧艺术，尽量地发掘搜集起来，来供改进旧剧工作的研究选择采用。全国各种地方戏曲，数目是很多的，但相互之间关系也很深，因而相同之点也很多，我们以京剧去和他们作比较的研究，调查起来是可以费时少而收效快的，所以我觉得再把这计划实行起来，或者不致太无成绩，但是这只是我自己觉得如此，还希望您给我一个正确的指导。现在把我的调查计划大纲录在下面，请教正！

全国戏曲调查计划大纲

一、为了把全国各地方的戏曲，作统一的调查，汇集起来，比较研究，统计整理，以为建设新中国歌剧的基本材料，组织全国戏曲调查团来进行这项工作。

二、全国各地，依地方戏的系统和旅程的方便，粗分作十二个区域：

1. 陕中、陕北和甘肃、宁夏。

2. 陕南、豫西南、四川、湖北、湖南。

3. 新疆、青海。

4. 西康、西藏。

5. 云贵、广西。

6. 广东、福建、台湾。

7. 江西和皖南。

8. 浙江和苏南。

9. 豫东北、皖北、苏北、山东、冀南。

10. 山西、冀中、北。

11. 内蒙古各地。

12. 东北。

三、调查的步骤和程序：

第一步先就现况分门别类去比较，记录；应该注意的主要有十二项：

1. 服装　2. 道具　3. 化装　4. 演技　5. 音乐　6. 剧本　7. 组织　8. 生活　9. 演剧情况　10. 教学方法　11. 分布区域　12. 其他。

第二步调查它的来源和变迁及与其他地方戏相互之间的关系。

第三步访求它过去活动的史迹和有关事物，如图书、文字、石刻造像之类。

四、记录方法，按照个别情形，分别用下列几种方式来记录：

1. 文字　2. 乐谱　3. 照相　4. 电影　5. 录音　6. 模型拓片　7. 图绘　8. 图表　特殊而小件的东西，可以采集实物。

五、应备的工具如下：

1. 电影机一具（八厘米有声的）　2. 录音机一具（钢丝式的）　3. 照相机两具（大小各一）　4. 绘图用具一份（附水彩油彩）　5. 各种纸张　6. 文具。

六、工作人员的配备，应具有下列各种技能的人员：

1. 能拍电影，能照相，兼能修理运用录音机的一人。2. 能绘画，制图表，拓石刻，造模型的一人。3. 能速记的一人。4. 能记乐谱并对中国音乐，特别是场面乐有研究的一人。5. 对中国戏剧史、音乐史有研究的一人。6. 对中国戏剧表演技术各门均通的一二人。7. 对服装化装道具有研究的一二人。8. 对于组织和教学有经验的一人。

七、为求这团体简便，最好同时组织一个剧团，相偕出发，这样可能把大部分的工作人员寄在剧团里，省低经费至少二分之一以上。

八、调查所得的材料，除用以充实戏曲博物馆、图书馆外，并可成为下列几

种著作：

1.《全国戏曲总志》（包括若干单位的一个丛书）。

2.《中国戏曲通典》（辞典及百科全书式类书）。

3.《中国戏剧史》。

4.《中国音乐史》。

5.《中国歌曲史》。

以上几项，是我想到的，当然这很不足，希望您多多指示些补充意见。

全国戏曲的总调查，是一个很繁重的工作，单由我们这样小的一个团体去做，当然力量很不够。您的信里说，各地方的文教主管机关和文工团，已有的有了专门机构或专门人才来进行这种工作，这是很好的，不过像我们这样的巡行调查的团体，也应该设立几个，两相配合起来，工作才可以做得便捷完美，因为完全由各地分头去作，一则各地方都要搜求一批全套的人才，设备一份全套工具，未免太不经济；二则没有一个统一的指导，记录方法当然也不统一，将来比较研究起来，恐怕要困难，我认为这事应该先有一个通盘计划的。您信中说，现在正计划组织民间文艺研究团体，是否便是要统率这件工作的机构呢？如果是，我们可以不可以参加一起在统一领导之下去工作呢？我想这样一定使我们更得到许多帮助和方便，而工作成绩也可以美满丰富。

还有一件事，好久就想同您一谈，就是关于中国戏曲音乐博物馆的事。这个博物馆共分图书、陈列两部分，图书部分有不少专门书和参考书，陈列部分有好多乐器和图片实物等。1937年北京沦陷的时候，几乎被敌人攫劫了去，幸由于隐藏得早和迭次的苦心应付闪避，终于是保存下来了。我们认为这批东西如今是应该拿出来公开地供大家阅览研究了，去年文代会开毕之后，曾听说要成立一个戏曲音乐博物馆，当时我们很想等这个机构成立之后，把这批东西捐赠过去，但一直等到现在，还没有得到继续的消息。现在请问您关于国立戏曲音乐博物馆是否将来还要成立？如果成立，对于这批东西可不可以接受？假如全不成问题，何妨彼此间先作一协定？这样，这批东西有了固定而适当的出路，我们也可以安心了。我们对于这批东西，并没有什么条件，只是希望始终还为戏曲音乐事业而用，不分散可公开就够了，好不枉我们十几年来保管的精诚和努力。希望您早些给我们一个回音！

日前田汉兄打电话给我，说您要同我有话谈，并了解一下西北的情况，要我打电话约您，我想您一定很忙，还是请您约定一个时间好，只要先一天通知我，我一定可以如约的。

3 月 18 日

（原载《人民日报》1950 年 4 月 16 日）

在中国民间文艺研究会上的讲话

（1950 年 3 至 4 月间）

诸位先生、诸位委员：

今天这个盛会我是以常务委员的资格来参加的，因为本会这次改组选举七位常务委员，我蒙诸位推为常务委员，我原是会员一分子，应当追随六位常委之后，为本界同人服务，这是义不容辞的。我又听说诸位又推我为主任常委，我实在不敢当。因为主任常委这个职务，对内对外要办事要负责，我的知识不够，又无经验，就对外而言，不会交际，就对内而言，不会办事，种种条件不够，何能负起这重大的责任。而且现在要赴西北，预计要作两个月以上的旅行，明年春天，又要游历南京和上海，事实上也没有工夫来负起这个责任，所以要请诸位特别原谅，赶快另举贤能才好。

今天这个盛会，我很感激又很兴奋。借这机会，把我的几点意见贡献出来，请诸位指教。因为时间关系，简单的报告一下。本会应办的事情很多，其重要约有三项：

第一项：是改革京剧。皮黄盛兴于北京，故称京剧。现在新政府建都北京，仍应称为京剧。我以为改革京剧，首先要从产生新剧本这方面努力。这一步能做到，问题就可解决大半了。至于编剧人才的培植、编剧人的待遇、剧本的题材和计划、旧有剧本形式和技巧的采用、导演人的待遇、剧团对于剧本的上演权、演员的生活问题，以上种种，要请大会精密讨论和严格执行的。

第二项：是培养继起人才。这个问题，必须筹设京剧职业学校。如果有了设立的希望，我可以把过去所得的经验详细贡献出来。

第三项：是筹设福利互助社，办理业余生产消费合作，生老病死的救济等事业。其余的事项，我可以随时建议，现在不多谈了。

还有一点，从前政府方面，对于本会只有摧残，没有维持。同人方面，对于会务，有时只有背后的批评，没有面前的建议，甚至没有合作的态度，团结的精神。所以办事的人不能发展他的抱负。现在，人民政府都为人民服务，对于本会当然有正确的领导，真诚的维护，本界同人学习了新知识，当然能团结一致发展会务。诸位常务委员经验丰富，又遇着这新时代的好环境，必能顺利进行，得到圆满的成绩。这是我要预为庆祝的。

我这次游历西北，想调查西北的戏剧情形，以备本会的参考，回京之后再来报告。

砚秋亲书补充发言

(1950 年 3 至 4 月间于民间文艺研究会上)

研究民间文艺，第一步当然是要从搜集材料入手。关于搜集材料，我有几点意见，提出来请大家讨论。

我们去年到西北去，主要的目的是想搜集西北方面的民间戏曲音乐的材料，因为工作经费关系，所以同时带了一个剧团，以求自给自足。

去年在西北，我们的工作，只做到一部分了解情况和探寻线索的工作，记录虽有一些，但还没能够大量开始。因为替西北方面帮忙一个剧校和剧团的组织事项，暂时回来一趟，预备今年再去完成上项工作，现在西北剧校和剧团的事已成过去了，但搜集材料的工作，我们仍然要继续去做的。这次去，还是采取以前的方式，附带一个剧团来支持搜集工作的经费，为了迁就剧团的演出，也许要绕道武汉经过四川而行。我们有几件事情，很盼望民间文艺研究会来帮助的。

一、希望会方允许我们这项工作是和会方合作。

二、希望会方替我们向沿途各地方当局联络，使我们在工作上省时而便利。

三、希望对我们所采购收集的物品，由会方依原价收容，当然我们要先商定一个范围。

四、希望会方替我们商洽一个刊物和一个出版机关，我们随时要有报告发表，有系统的材料，则准备出专书。

五、希望会方时时对我们加以严正的批评和指导。

就全国地方戏曲音乐调查第三次致函周扬

(1950 年 4 月 16 日)

（按：1949 年 11 月份砚秋率剧团赴西安演出并同时进行第一次西北地方戏曲音乐考察，当时只带了张春彦、高维廉、卢邦彦、孙甫亭、林秋雯、李丹林、苏连汉、贾松龄、慈少泉、李四广、李盛芳，司鼓白登云、胡琴钟世章、二胡夏奎连、弦子高文诚、月琴吴玉文、刘奎海及陈文荣的大小锣，共演出《春闺梦》《荒山泪》《锁麟囊》三场于西安市群众堂。此次西安之行，由于准备太不充分，工具缺乏，工作人员又不敷分配，只记录了西北戏曲考察的总纲领及部分资料，其余只好等第二次做好充足准备再去完成赴青海、新疆考察任务。

1950 年 4 月，砚秋为进行全国戏曲音乐调查积极筹组旅行剧团，为此第三次致函主管全国文艺工作的周扬。）

尊敬的周扬先生：

我们的旅行剧团，已经筹备完成，不久便出发了。关于民间文艺的采集工作，有几点很希望得到事实上的帮助，日期迫促，再等民间文艺会开会时提出，恐怕已不可能，所以专诚和您来商量，请您帮我们来解决这问题。

前次我们写给您看的调查计划，那只是一个基本原则，实际做起来，总还要因时因地而有所从便从宜，所以这次我们出去，便打算从小规模来做起，对于每种应该调查的，只先取得一个概况，繁难和全备的记录工作，留在将来再举，但对于将来再举时的道路和线索，总要尽量来把握住。因此必须的工具也比较简单了，一架录音机，最好是可能有，一架比较高级的照相机，却必不可少。我们自己原有的照相机都感到底片不易购买，我们希望能有一具用 120 卷片的机器，镜头三点五——二点八，附有自动集光器的，您可以帮忙我们借到么？

在目前的情形，我们每到一地方，恐怕不易停留太久，这对于采访所需的时间是很感仓促的。为争取时间，只得请当地行政和文艺机关帮我们迅速找到采访的对象，但如何使当地机关了解我们的情形而肯开诚相助，这要请您替我们策划一个方便的方法。

搜集材料，除记录外，成品的采购也是很要紧的，采购的成品，现在民间文艺研究会是否有依原价收容的可能呢？如果可能，请指示我们一个范围，我们好做预算，对于采购的东西，也好分别一下轻重缓急。

我们的记录工作，随时便可加以整理，回来时预计有几本书要出版，这要请您给介绍一个适宜的出版机构，还有些不宜于列入专书的材料，也预备零星陆续在刊物上发表，也请您介绍几处愿意收纳这种稿子的地方。

我们所希望的暂止于此，此外您若有什么更觉得可以帮助我们的，我们更是求之不得了。

我预备今天到天津去料理一些私事，明天可能回来，盼望在下星期一二之间，能和您有一次恳谈，不知可能否？

伫盼您的回信！

此致

敬礼

程砚秋

1950 年 4 月 16 日

从青岛起始的山东各地戏曲音乐考察日记

（按：为了展示砚秋先生以旅行剧团方式自费开始全国各地地方戏曲音乐调查的全部实践过程，特将他日记中有关部分摘录于后，从中亦可以看出他对各地方戏曲的态度及具体的体会，这可能与其后的给文化部的总结报告有一些重复，但是对于研究他的艺术观和美学思想的发展却极具参考价值。）

1950 年 4 月 28 日至 7 月 18 日，砚秋率旅行剧团首途山东青岛，边演戏边调查地方戏曲音乐，其路线是济南、博山、潍县、周村和徐州，历时两个半月。徐州演毕，将剧团遣回北京，砚秋与李丹林、杜颖陶准备轻装简从赴大西北地区。

青岛地区，采访了邓国社和老演员董长河。茂腔起源于春秋时代，后盛行于华北徐州一带，初为无伴奏，后加上弦索（按：1900 年左右受曲艺"四股弦影响"发展形成），又扩大了班社组织，流行于青州、莱州一带，称为柳腔；茂腔另一派，传至鲁西，称为吕戏，又叫化装洋琴。茂腔和柳腔的流行地区，南至海州，北至东北各地，多演连台本戏。

青岛的曲艺以西河大鼓（按：又称"西河调"、"河间大鼓"，起源于冀中农村，流行于山东、河南及东北、西北部分地区。清道光年间，马三峰等在木板大鼓和弦子书基础上，吸取戏曲、民歌曲调及民间叫卖声，对原有唱腔改革，将小三弦和木板改为大三弦和铁板，奠定西河大鼓的声腔音乐，后又不断发展成多种流派，初名"梅花调"、"犁铧片"，1900 年进入天津，1920 年改为现名）和坠子较盛行，另有梁前光在蓬莱大鼓基调上创造的胶东大鼓（按：为西河大鼓流传到胶东后与当地民歌结合，又接受京剧影响而逐渐形成，其流行于福山的称"福山大鼓"，在蓬莱的称"蓬莱大鼓"，抗战时期八路军文艺工作者以胶东各地大鼓为基础，创造新腔，宣传革命，定名为胶东大鼓），剧本以歌颂胶东地区战斗英雄故事为主，自编自唱，颇为动听，还培养盲童学习曲艺。

济南则有吕剧，即化装洋琴和拉胡腔，后者即徐州的四平调，也是柳腔的一种，均用形似小型琵琶的柳叶琴或称半琵伴奏，故亦叫半琵戏，俗名蹦蹦戏。拉胡腔，是唱到末句时，由大众接腔，故也叫拉后腔。该腔分中南北三路，南路行于泗州，中路徐州，北路滕县。济南的曲艺有一向负有盛名的邓九如（1897—1970，山东范县人）的洋琴书（按：起源于山东菏泽地区，流行于山东以及华北、东北等地。1780 年清乾隆四十五年前已形成，后农民进城说书，自称"山东洋琴"、

"文明琴书"。1934年邓九如在天津电台播唱，定名为"山东琴书"）主要以筝和琵琶伴唱，可能由河南南阳曲子繁衍而来，是为曹州的南派，北派则在蒲台、利津、博兴一带享誉。

再有即是"武老二"这种特殊的曲艺，主要是打竹板干念武松的故事（按：它起源于山东临清、济宁、兖州一带，流行于山东、华北及东北地区。据云早在清道光、咸丰年间即已形成），以东昌府的傅永昌、杜永顺和后继者高元钧（1916年生，河南宁陵人，原名高金山，14岁拜戚永力为师，1946年后拜相声演员常连安为师）最有名。此外还有李积玉的木板大鼓（按：于清同治年间已流行山东各地，由一人自击书鼓、木板演唱，无弦乐伴琴，曲目以长篇为主）。

潍县有秧歌、大鼓，又称东路大鼓（按：据云清道光年间即已流行于昌潍和惠民地区，亦称"东大鼓"，通常称"东口"、"老东口"以区别于"西口"即今"山东大鼓"）。一个演员以腿上铁板打拍，右手弹三弦，第四指持鼓箭，边弹边打鼓，腔调近似西河大鼓，传自利津、寿光一带；再即是潍县梆子，即东路章丘调；再次则是柳腔戏，以上四种惜久已失传，只有几个盲艺人仍能清唱而已。

周村"鲜樱桃"邓鸿山和明鸿钧挑班的五人班，实为章丘西路调，对比该班于民国二十年（1931）赴京出演情况，剧团已有大改进，不仅吸收了京剧成分，且将其表演细腻的特长益发丰富起来，特别是明鸿钧的小生，又能串演小丑，表演得工稳而无火气，堪称上品，在民间极有叫座力，应尊之为畏友。周村永安戏院经理著名河北梆子演员任勇奎先生探讨河北梆子不应如现在这样衰微。河北梆子演技的精深，唱法的高妙，在各种戏剧中，可以说是很有独到之长的，似乎不应如此一落千丈，现在还有几家班子在勉强支持，萎靡情况，可怜之极。当年那些著名角色，有的还存在，但大多早已改业了。这方面的一批遗产，是很宝贵而值得重视的，早些着手，把这些老成而未凋谢的角色，搜集了来，传留下他们的绝技，确是一种必须而且急需的工作。我们已托了好多位朋友，代为打听都还有些什么人物，以备用着时，不必再费事去四处访寻。

山东易俗社是早年受陕西易俗社的影响而成立的，其杰出的人才有王芸芳、张宏安等，该社后收为官办，只存在了五六年遂告解散，但该社所编新剧竟达三百数十本之多，成绩很大。据闻这些剧本仍存在，由省教育厅保管。

山东之调查工作，携带剧团演出虽有与当地艺人联系方便的优点，但演出活动影响调查工作的深入，致使不少珍贵材料无法作进一步的访问采集，例如鲁西南的莱芜梆子，兖州、曲阜、济宁的弦子戏（五音乱弹），登州的胶东秧歌，惠民的环戏、摊戏、大弦腔及赃官戏、无棣的哈哈腔，河北河南山东交界的大锣腔、大梆子、四股弦、平调、三跳板等。只有待以后再行专门从事了。

在徐州市"七一"庆祝会上的讲话

（1950 年 7 月）

今天是"七一"。"七一"是共产党的诞生日。共产党在今天，对于全人类发生了什么重大的影响作用？大家当然都很深知，不须我叙述。我们既然得到共产党领导的好处，那么，对于共产党创始的这个好日子，是应该纪念庆祝的。特别是今年的"七一"，正是我们中华民族翻身以后的第一个"七一"，希望我们的建设新中国的工作，能像共产党一样，有无限的光明前途。

在建设新中国当中，文艺工作是很需要的。我们都是文艺工作者，应该紧紧抓住我们的责任。昨天座谈会里，很有几位谈到徐州市方面在戏曲改进工作中，深感到剧本曲本的缺乏。希望中央方面把新编或修改的剧本，大量供给过来，当然这是一个办法，不过中央方面，也是直到最近，方把这工作推动起来，所以出产品也不多，只怕全部都供给过来，也未必能够应付这边的需求。中央方面担任这工作的是文化部戏曲改进局，同时北京市教育局文艺处，也发起了一个大众创作研究会，集合了全市的作家、演员共同组织起来，内分戏剧、曲艺、小说等等部分，每部分之中，又分若干小组，每一小组自成一个单位，组员个人去创作，或全组大家集体去创作。这样在工作上效率很不错。关于他们的详细情况，可以看《星报》前几期中有记载，希望徐州市方面也有这样一个组织，将来这边的作品也可以供给北京。各地方若都这样作，作品就很丰富起来了么！北京大众创作研究会的通信处是北京霞公府十五号，希望你们和他们多发生联系。

以上是关于剧本曲本，其次再说关于演技的。目前各方面的改进工作似乎未能对于各种已有的形式技巧加以充分的收集研究采用，反而对话剧电影的手法，吸收进不少。我并不反对对于话剧电影的手法的吸收，但是要采用得合适，尤其放着许多固有的民族艺术不去采用，我觉得这是一个很大的憾事。最近中央文化部组织了一个民间文艺研究会，上面所说的工作，也包括在内。希望各地都组织分会，共同把这工作分头搞好。我们这次到各地访问，便是想把这工作引起各方面的注意，好像在静静的海滨上，投下一粒小石子，激起一点波纹，希望由于这一点波纹，引出一片高潮来。

从徐州赴大西北地区考察
戏曲音乐的日记摘录

（按：砚秋先生在徐州稍作停留以结束山东各地的考察之后，于1950年7月19日自徐启程赴大西北地区，现将他有关这一阶段的日记如实摘录于后，以补其后有关此行论述及报呈文化部的"报告书"之不足，使读者能有身历其境之感。）

7月19日　上午离徐，下午抵郑州。

7月20日　下午离郑。

7月21日　下午抵西安。与文协通电话，张季纯很快派人来接，未到西安之前的种种疑问皆消除。旅行社无地方，住西北饭店。张云代（我们）去车站取行李，很热忱。

7月22日　移招待处。马健翎、秦川来代搬行李，表现很好。习（仲勋）主席请吃晚饭，表示不办戏校失信的歉意。（按：砚秋1949年首次访问西安时，习曾委托其筹办陕西省戏曲学校，砚秋为此曾在北京物色教师，后因西北军政事务繁忙，暂无暇顾及办戏校事，故而致歉。）

7月23日　看西安本地二黄全部《穆桂英》，最著名老生赵安子正医治下痿，小丑张庆宏确很有根底。

梁花侬领导的剧团在群众堂演出《大名府》。（按：一名玉麒麟，又名卢十四。取《水浒传》第60至65回之故事，以吴用智赚玉麒麟卢俊义，张顺夜闹金沙渡至时迁火烧翠云楼，吴用智取大名府止。卢家中，其妻贾氏与李固奸淫之处，加为全戏着墨处，详见戏考第八。）未改动内容，李固仍照原样子。梁说京剧院将李固美化，群众不认可，又改回丑化了。梁要求同行去迪化。

7月24日　师子敬生日，送他潍县所制镶银丝百寿手杖，正好座中谈及南路梆子花旦王存才（1893—1957，蒲剧演员，河南洛宁人，幼逃荒落户于芮城。十岁投师浦剧老生彭世德扮娃娃生，后改习花旦。在张重孝班以演《杀狗》崭露头角，擅跷功，代表剧目有《六月雪》《挂画》《杀狗》《虹霓关》，曾任临汾人民浦剧团团长），王因装牙到西安，大家约请他表演，六十岁的人，跷功不减当年。他自己做跷，三天演毕，装牙和买东西的钱全够了，可谓"银行开在自己身上"，除非你不修身，把"银行"存款透支了去，最后垮台，不然底金丰厚，"银行"可开到终。马健翎讲他演的《杀狗》最好，比任何人都刻尽真切，将村妇动作形

容尽致。他的《挂画》最有名，但仍不及《杀狗》，以前多加入戏剧材料。

7月25日　余子茂、杨瑞轩来看我，想起中国传统武术，若将轻功加入戏剧，可以配上音乐集体动作，外国人看见定称赞，可惜西北戏曲学校未成功。

7月26日　李阔泉约到家吃饭。此人虽没读过书，根底很爽直。午，沈玉才、金波等来看，来数次请吃饭。晚会，军委会要我加入，结果并不理想。

7月27日　至文化部，见戴君，他在敦煌住了三年，绘制二百余张画，图案色彩鲜艳极美丽，可作戏衣的图样采用。至碑林看出土墓志，成套的陶器很好，尤以骆驼最精美。赵望云先生说画家绝对画不出这样的神气来。小娘子墓志写得甚精。

7月28日　看本地二黄，张庆宏演《张松献图》，京戏中就无人能胜任这个角色。由丑角扮演毫无火气，纯练得很。这出戏导演方法很简练，运用双眉的技巧，话白清楚，形容张松的机辩，真是谈锋四射，口若悬河。京剧现无人能及，不是长他人的志气灭自己的威风。我们真不要轻视地方戏！我们太退化了！万不要固步自封，应当多看看戏，是于我们大有益处的。内中以张松称赞赵云"夸奖张飞"恭维关公与孔明、庞统，舌辩均不同，双眉的运用，可以说尽善尽美；张松见赵云、关公时的打恭后退，由张飞在其身后单手提他的衣领入场，安排最好。七十一岁的演员，牙齿都没有尚能演出，手眼身法步，还是丝丝不苟，一气呵成，颇令人不解，值得学习。送赵安子一百万元作医药费，以示敬老之意。

本地二黄，调子相同，腔儿太少了，亦因之停顿了二十余年，没有与都市接近的原故。他们说若不是生活困难还不能到西安来，要求我与当局请求维持他们，对于戏的内容不要太苛求。等于到西安来讨饭吃，甚惨！此次由山东、河南、陕西，到处的艺人都是同样的心情，其不能生活下去的原因，一是票价卖四千，除百分之四十捐税，余下的百分之六十，用于路费、食宿，再加上前后台分账，已所余无几。座若上不好，就更难了。讲到吃饭问题，不唱不能顾生活，唱亦困难，真是这倒难了。

程部长、张、马晚饭后送行。闻渭南庙内有唐代乐器。

7月29日　马健翎、黄俊耀、封至模至招待所送行。与西北戏校同车，由西安浩浩荡荡出发去兰州。路遇苏一萍，他们是到青海调查民族艺术的，与我们的工作相同，在西安没有看到，想不到却路遇。他送我晕车药，他没有吃，我亦应坚持不吃。汽车轮胎过热，至一松林休息。梁花侬团长开始向学生介绍说，我是他们请来担任校长的，到了迪化再担任他们平剧院的院长。在以前，在北京时，她同郝耀兄到我家，请我担任他们所办的西北戏曲学校的校长，因事繁未就。戏校到西安时，被贺龙司令员带去西南。这次到新疆，组织的第二次的戏校，她又当众发表我是他们的第一团长，她是副团长，宣布就职，大家鼓掌。这一幕滑稽

戏结束，遂登车西行。"苏一萍路途中赠药，梁花侬松林内封官。"夜宿永寿，得情报说县长被难，有三十多名土匪劫袭，要大家警戒，不要睡觉。恰巧半夜来了二十多包头乡民找宿店，放哨人来报告团长，在房外报告梁团长与梁桂亭教授，大家均在梦乡，拿起手电筒互照，谁也不认识谁了。天明，听他们讲这经过，大笑不止。可谓戏剧性描写，太好笑了。

7月30日　五点动身，途中教学生拉胡琴。路途中太寂寞了。夜宿平凉，看河南戏《斩子》。

7月31日　五时动身。途中梁团长招待很周到，只好加紧教学生戏。夜宿华家岭下。沿途大学生有趣的故事很多，亦可说都是带戏剧性质的故事。话剧朋友报考准备演京剧，因见教员文化水准不够，便生分了。知道有我加入他们的团体，还是喜学京剧。这可以证明我的话：文化高的看不起不识字的，可是他们忽略了他们的目的是什么。我想研究话剧的皆认为自己文化水准高，好似艺术的一切问题都可以解决了。可是旧艺人的舞台经验是不可轻视的。先读书后演戏与先演戏后自习读书，其效果相差不甚太远的。开始吃华莱氏瓜，甚美味。

晚扭秧歌和打腰鼓给我看，内中有一广东人，新疆招生，他亦加入，由广东来此地甚为不易。

8月1日　请梁团长午饭以庆祝"八一"。开始食羊肉。晚宿定西。学生打架，罚去放哨。住在学校内，女学生大叫说有人闯入房中摸她们的手。男女生在一起确不好管理，颇伤脑筋。梁团长说，谁不听话，就派谁去生产。夜四点动身，过华家岭，大家将棉被子披起，好像被灾的难民，所谓饱带干粮热带衣，尤其过北岭是冷的，旅客应注意。满山开的荒地种的都是麦子，断会大收成，今年麦粉可够吃无忧了。山花遍山，远眺好似织成很好的地毯图案。霍先生记录上山拐了多少个弯。

8月2日　四时起身，午一点至兰州西北办事处。去新疆办事处住，因头天下大雨，屋内进二尺深的水，不能入住。幸而迟一天到，不然遇此大雨，所有带来的戏衣箱受到损失要很大了，为梁团长贺。晚宿交际处，杜舒安协理很好。赵寿山主席亦住此。

晚约看秦腔《刺秦》《黛玉葬花》，扮相很美，表情两眼发光，亮相皆如此，也许是表示心中闷难之意，不懂。遇常香玉，请明日看她演《杏元和番》，因前一日大雨已将她的戏院冲塌了，故借此处表演。

年前，在西安我就感到艺术家历来就是为生活而艺术，国家、社会对于艺术的看法也就是娱乐品中之一。由春天至冬日艺术家们都是在席棚中出演，冷热不均，易俗社算是最好的，但冬天化装也没有火炉，余者可想而知了。所以在开军委会时，我提起培养后进（按：指开办戏校）和建筑罗马式舞台，后因财政精简

而作罢，这也是西安艺术家的厄运。年前参加捷克拥护世界和平大会经过苏联参观他们的舞蹈学校时，见用功的地方是一间大屋，室内温度适宜，小学生们皆穿很薄的绉衣练功，由打基础开始练习至二十岁毕业，真令人羡慕了！练功室内有医生和医疗设备，有合作食堂，每月有津贴金发放。如果在七八年学习过程中，身体起了变化或半途退学，学生家长认为太不光荣了。学生们毕业后，国家给介绍到各地表演，决不叫你苦闷的。回国途中经过新西伯利亚时，有一戏院准备庆祝建院四周年排一出新剧，邀请我们参观。戏院规模宏大，比莫斯科新建筑的剧院还美丽，演员有七百余人。七十万人口的城市，却有七百演员的戏院，太伟大了！这也是莫斯科培养学生的出路之一。有四五个艺术组织，每个组织每年平均供给国家七八个演员，可见他们对文艺的重视了。

8月3日　甘泗琪政委、张德生来看常香玉的《杏元和番》，它的腔调已变，京剧腔不少，梆子声音放低，唱时不敲，改得却是很好，看和听皆令人发生美感。可惜河北梆子若亦在此，向河南梆子学习改良，把梆子调门放低，现在定也占重要地位了。常香玉如此改，不知旁的河南梆子是否也如此。在徐州看了两次豫剧，梆子敲得很激烈。待再看几处或可明白。年前，高尔工言，看秦腔，（梆子敲得他）由第三排给打到第八排，这才坐住了，虽是戏言确也不假。乙尊兄看李桂云的梆子，敲得他都失眠了！

8月4日　文联开座谈会，到会有四百多人，后勤部文工团负责人讲，应将黄天霸丑化，这同北京戏改者一样说法，想是受了感染；排本戏时演员总不负责，排也排不出，到处听文工团、戏剧界都是这样说法。若是那么容易，人人会唱戏，皆可以作导演了。凡是唱戏的，见了我如同看见亲近人一样，到处皆然，不知什么缘故。大家合影照相。

晚，文化会堂看戏，八点开演，因事到迟。张宗逊、甘泗琪、张德生均先到场，等待我来开戏。想不到大家如此遵守时间，这在过去中国人向来不遵守时间，心虽抱歉，又有一种高兴的感觉。齐兰秋演《红娘子》，常香玉演《雪梅吊孝》，有段二黄哭头融化在梆子调内，很好听。十二点散场。

8月5日　王（震）司令员电报催促即去迪化。不能与梁（花侬）同行，因机票已购好之故。至梁处拜望，准备6日起飞。吴长海、李振芳来帮收拾行李，说梁团长一夜未眠，为防止男女学生接近，耗神关照，这样管理法要把人累死，不如此严管，没到目的地就都倒了嗓，也是麻烦。所以学戏若成名太不易了，打童年起唱得多好，叫座力量如何大，都是靠不住的，看你倒仓之后若再出名，而同行用尽办法也打不倒你，这才算立住脚跟。苏联训练学生时有医生常常检查，就是怕学生学坏，声带变身体变而半途辍学，就是因为这个原故。坦白一句话，就是童子破了身了，女生亦同。所以说戏曲学校与旁的学校不同之点，就在这上

面分，晚上必须有教员看看夜，监查学生睡眠，就是怕他们小孩子淘气，常常有大点的学生倒了仓，他怀着不善的观念教小点的学生学坏，叫他们早些倒仓，他好不难为情，这是最坏的事。戏校所以大的同大的一起，小的同小的一起，就是怕大的教坏小的，这是与普通学校不同之处。普通学校若用这种方法管理学生定提出抗议，把看工者轰走了事。这亦是办戏校应该注意的地方。

杜舒安君早会，听飞机无消息，又派车去机场，想得周到。因天阴未飞。

8月6日 早八时起飞，下午两点半到迪化。张参谋长、徐政委、马宣传部长来接机。兰月春、陈春波头天已来接，等四个钟头才回，6日又等了四个钟头，很是感谢的。

住西北分局，夜十时王（震）司令员由外归，未见面时想系雄起起的，不料却是一位白面书生；未见贺龙将军以为他是一位大花脸角色，不料却是个靠背武生，真是有趣！王震将军甚诚恳，代为设想去喀什、伊犁等处。

8月7日 晚会演《大家喜欢》，二流子角色演得很好。《鱼腹山》秦腔两个剧，均是马健翎兄写的，我很想把《鱼腹山》改编成京剧，与马兄商议可将其更动剪裁。

8月8日 文教会召集座谈，根据北京指示有十二出禁戏不准唱，此地大家亦是恐慌，不能维持生活了。可见一令一行都要慎重而行，因各省均以中央的指示作根据，并要我报告戏改经过。我外出很久实不知北京将京剧改成如何面貌了，无从报告起。到各个地方均是一样想得到北京的指示，北京确实应积极指示各地，太需要了！感谢文联送了好多维族唱片，放的电影亦均系民族舞蹈。

艺术界同人均要求办戏校培植人才，我向大家说希望诸位不要悲观，还是要继续天天练功，不可放弃，当然以各人劳动作些小生意亦可吃饭，付出好多代价换不来一饱，谁都会感到苦闷。武生陈春波就说他有这样心理，实在我到过的几省大家都是这样的心理。我想，没考虑民生只是禁演（造成的），只好到处安慰同人们，倚靠唱戏为生，突然降临这空前一致的打击，定是受不住的，慢慢有新内容剧本产生，问题就都解决了。马寒冰宣传部长的夫人是唱评戏的，本来可以落下个儿子，因唱《鱼腹山》这出戏，在台上被踢伤，曾小产过三次。军队生活不知爱护艺术家。培植出一个好演员是多不容易，对此马寒冰应负责。大家的报告无非是戏院老板剥削、捐税重等，实际上外国的戏院捐税也很重，不过我们在这过渡时期，可以大大减轻（捐税），缓缓气是很要紧的，因为群众太需要娱乐来调剂精神了！

8月9日 同兰月春、陈春波等吃维族的烤肉，羊肉穿串烤，形式好似北京的糖葫芦。后勤部演全部《群英会》，兰月春、陈春波的《洗浮山》，月春稳练无火气，多年来不晓得他有如此进步。扮演周瑜的演员在台上忘了两句词，听说他哭了一宵。我想都是新学乍练太不容易了，不可过分苛求。高笑山的周仓演得不

错，眼神很好，花面最要紧的是眼睛有神。张仲翰师长看完戏后要求张参谋长介绍见面，十二点半见面大谈，原来是位大戏迷，谈到三点半，描写他幼年在北京念书时听戏的经过，说得津津有味，说看过我的什么戏，并形容那时台上的动作，我倒不知他看得有好多独到之处，我还不知道他的举动简直是一位大少爷，共产党员有他这样（人）点缀其间也是很需要的，他将余（叔岩）、言（菊朋）、马（连良）的唱法之不同一一学与我听，的确是很有研究。听说他夜里开完会，一个人在屋里踱来踱去拍板唱腔直至夜深。

8月10日　与张（仲翰）见面，他说一夜未眠，太兴奋了！做了一首诗送给我，将程砚秋三个字镶在诗内，一夜未眠想是为此，要求我唱唱给他们大家听听，只好找一琴师研究，准备下午唱唱。晚饭后开始坐满一屋，张君（仲翰）大唱，我是《汾河湾》，王（震）司令员要求再唱，又唱一段《骂殿》。王将军形容我唱时脸上表情很自然，唱出与众不同的味道，确是不同。我不料王将军也是个戏迷，唱不易，遇到艺术欣赏者亦不容易，军人带点艺术味道是必要的，他们夸奖我，我实在太惭愧了。现说的胡琴，奏不到一起，是很难为情的。

8月11日　赛福鼎致程一函云：砚秋先生，先生气节艺术，早为国内所共仰。此次惠然来新，定与本省戏剧界多所教益。我在病中，不获趋往迎迓，殊怅！一切由文教委员会致意矣。

维文会组织晚会，请吃维族的抓饭欢迎我，并介绍他们去西安参加文代会的男女艺员一百余人，有来自喀什、伊犁、阿克苏各地的，席间，送我一件维族花帽和衣服，表示很严肃的敬意。请我唱，只好唱几句。饭后，他们参加文代会者均表演给我看，组织跳舞尚不整齐，想是来自不同地方尚未仔细整理分配之故。依不拉音与兹牙说请我评判他们的优劣，一百多人的舞蹈，还是康巴尔汉取第一位，因她很纯然。她虽老功夫却好，康不太喜欢交际。

8月12日　马寒冰同去西公园游纪晓岚先生写《阅微草堂》处，样子不错。晚，请食羊肉。王（震）司令员告明早可以同陶（峙岳）司令员等去焉耆、阿克苏、喀什，我们正要去的，有些机会很有趣，王说不客气，决定明早起身。做好十余面锦旗准备分赠各区文工团。

8月13日　由迪化起身，王（震）将军亲送二十里外，合照一相留念。晚，到托克逊，露宿于一小河沟边，洗脸漱口都在这湾水里面。

8月14日　七点行，天很热，汽车走走停停，走不远车的热度就高达180℃，只得等车子冷却下来再走。所过的山，寸草不生，想起唐三藏过此山时的情景，也真怪难为他的。路上休息时教张仲翰《文姬归汉》中"整归鞭行不尽天山万里"，他说学旁人的腔调最多两遍就学会了，学程腔学六七次还不会，要谈唱，应将四声阴阳弄懂，这确不难，讲唱腔的韵味，最要者，无非尖团字，固

定的几个上口字，所谓字正腔圆；字音若准确，轻重顿挫把握好，则如珠流玉盘回肠荡气，珍珠脱线，绕梁三日，令人回味，均是形容唱法的。若有声无韵，不算是歌唱家，所谓听之寡味。余叔岩先生对于字、身段很有研究，戏曲界中人可取法他有韵味的嗓音，听他唱法用字均很有心得，因为学戏都是口传，很难得有人教四声的，要自习，也就是说，中国学唱太不科学了，可惜余叔岩故世后，其家中人（余续弦妻子）投鼠忌器，将他历年所研究的记载，皆用火焚化了。可说是艺术界的大损失！本来现今丢掉的东西已经很多，技巧、动作被不懂艺术的人又给毁灭了，真叫人痛心！此行到各地看戏，无非多发现点技巧以补充我们的戏曲艺术。《探庄》《蜈蚣岭》等开锣戏，万不可废，都是旧戏传统中宝贵的遗产。

晚，宿于和硕，与军人相处一起吃饭睡觉，皆以吹哨为令，很有趣！

8月15日　抵焉耆，一路上过水磨时，蚊子冲入车中来作总攻击，蚊子分大小两种，大的掩护小的下口咬，大家均有损失。有生以来尚未遇见过这样有计划的蚊子。陶司令员参加军事会议，晚看六师演旧剧《八大锤》，因购置道具很难，毁坏了不好补充，四个大将均使刀，亦可以说是八把刀；断臂后上马，王佐上的是好大的骆驼，听之很好笑。俞刃秋的《玉堂春》，打鼓拉胡琴的伴奏，亏她把这个重头戏唱完，要是换一个人不把气拉断了，我才不信呢。

8月16日　六师文工团演《赤叶河》，落雨时由上边直往下倒水。陶司令员讲话，我讲话。

8月17日　六师二十二师学校开欢迎会，叫我讲话，我说新旧剧人关系。同时，张师长也讲的是新旧剧互相团结的问题，有人说他喜欢京剧就提倡京剧，他说不是个人喜欢某一个的问题，是看群众需要不需要的问题，讲的非常好。我们所遇到的也是新旧剧不融洽，不料文工团也是这样，新剧人看不起旧艺人。张告知大家北京方面戏开禁只有十三出不许演，他报告大家，他却是关心旧剧前途。大家要求我唱，只得答应在晚上二十七师演出《思想问题》话剧之前清唱，要求同我一齐合唱，丹林先唱，我唱《锁麟囊》，陈师长唱《上天台》，我与张合唱《打渔杀家》，想不到《打渔杀家》又唱到边疆来了。年前同田汉先生在莫斯科西蒙诺夫席上，在布拉格、哈尔滨、沈阳都唱的是《打渔杀家》，不想在边外又傍上一个角色，此戏利于远方。唱过后话剧开始。此剧（指《思想问题》）描写华北大学受训的故事，写受训人不同的思想：第一幕学校学生卧室，由党员领导贴标语；第一条写禁止反动派唱京戏、跳舞、散漫自由，初看此条标语，令人大笑，正与我们才经历的吻合。张仲翰君说四条里边他占有两条。这戏穿插，导演手法均很好，四幕五场演了五个钟头，观众不感到疲倦，确是很难。描写女学生交际喜欢跳舞，小军官唱几句京腔，小公务员的恭顺，留美学生的骄傲，特务的狡猾和阴森森的面孔，指导员的严肃态度，班长领导的刚愎自用独断独行，贴标语时不与人商量，

气势汹汹，作的亦很称职。大学生思想转变时用集中灯光，看银幕后有人代念他所看的一段，小公务员翻出特务手枪时，把旧戏技巧和方法用上，很好。新旧剧可以互相借用方法的，后来知道这位扮小公务员的是唱过花脸的，最后，作思想总结时，一个个转变时处理手法确很好。

8月18日　晚，还演《思想问题》，还要求我清唱，张仲翰、韩师长大家合唱，想起下面要演的戏，觉得很难为情。实在贴标语表示他领导方法是错误的，不过这戏旁的问题都解决了，单将禁止唱戏这一节忽略过去了。清唱完了，由话剧演员自动唱了一段京戏，也许是因标语的原故敷衍敷衍吧，若是如此也很周到了。

（按：8月19日至11月23日在南疆及甘青地区的活动，可阅《从青岛到帕米尔》。）

从青岛到帕米尔

——《全国旅行散记》之第一章

引子

中国的各种戏曲音乐，无一不是生长在民间的，及至枝繁叶茂之后，有的便不免遭到旧日统治阶级的播弄，因而失掉了其真率活泼的本质，脱离了广大群众的情感。

但是，像一株大树一样，有时受到毁坏的只是一两个枝子，而其他的枝子，依然联系着根干，始终在自由地生长着，这些，就是我们民族真正的艺术遗产，建设新中国的戏曲音乐，是要以这些遗产为基础的。

不过，我们的遗产究竟有多少？都在什么地方？怎么样的发生和构成？如何的组织和进展？过去人们对它一向不加重视，始终还没有一个有系统的调查和整理。今年春间，偶然和文化部周扬副部长谈到此事，他问我们有何计划。我们便把所想到的，写成一份草案。这草案曾发表在《人民日报》副刊中，以后各家刊物也多有转载，但是粗略得很，必须好好加以补充和修正，才可以付诸实施。

如何补充修正呢？当然，各方面的指教是最要紧的，可是我们自己，也需要去做一番实地校正的工作。于是在今年四月底，我们开始了一个全国旅行的计划，去为正式调查工作，作一个前哨的探路工作。

我们出发，先到的是青岛，由青岛又走了山东境内的几个地方，然后一直去西北，最远到了帕米尔高原的喀什噶尔，回来又绕道去了一趟青海，十一月底回到北京，前后费去的时间，整整是七个月。

承各方友好多方相助，得到很丰富的见闻，这真是我们始料所不及的。除将所得搜集整理成为报告书一卷以外，其零星材料，及无关戏曲音乐的见闻，另成一帙，暂名曰《全国旅行散记》。今后我们仍将继续出发，故又将此次所记，列为第一章，取起讫两地之名，题曰"从青岛到帕米尔"。

一、喀什噶尔

喀什噶尔俗称做喀什，或以为是简称，其实不然，喀什一名是从梵文译来，喀什噶尔则从阿拉伯文译来。喀字译作哈。新疆境内，凡 K 音字皆译作 H 音字，

几乎已是一个固定的规律。

喀什噶尔的位置，往西说是帕米尔高原的东麓，往东说是塔里木大沙漠的西端，从汉到唐，都属疏勒国，《大唐西域记》所提到的佉沙国，也即此地。现在这地方有两个城，一个是汉城，沿用着疏勒古名；一个是回城，称曰疏附。两城的距离约八公里，但因居民稠密而城池窄小，所以中间一段，也不是冷落区域。

居民有四五十万人，以维吾尔族最多，其次凡在新疆境内的各民族，除蒙族外，差不多都有一部分人在那里，又因为离国境很近，来自中东、近东、印度、欧洲各地的商人，也常常出现于街市上。

房屋建筑，很多已采用西式。旧式的房屋则多用土坯砌成，门窗都很小，光线也不充足，房顶平坦，大半都留一个烟囱式的天窗。有时也有楼，但都很简单，好在那地方雨量很少，否则是相当危险的。

讲究一点的住宅，多半都有果园，种着各样的果树。水的来源，多靠昆仑山深处常年化不完的冰雪，化了流下来成为河，河又分作许多的小渠，走向每条大街，每个小巷，经过每家的门前。如果你有院子，很简单地便可以引进一个水池来。

商业集中的市场，维语叫做"巴扎儿"，以回城中心区的最为繁盛，纵横几条街，商店一家挨一家，很整齐而有次序。每种商店，都特聚在一段落里。马路旁边，也有些摊贩和流动商贩。每星期有一天是集，赶集的这天，四乡八镇的人们都到集上来做买卖，人山人海，简直是拥挤不动。据说这才是真正的"巴扎儿"。

喀什噶尔居民服装时髦者多着西装，一般以维吾尔式最普通，男人穿一件像是西装大衣的衣服，可是道袍式的领子，名叫"袷袢"，脚穿长筒皮靴或浅帮皮鞋，样子像是小船，间或也有赤着脚的。女人则穿像西装而肥袖的衣服，外加一件花背心，也是皮靴或鞋，头上蒙以白巾，前面加一深色的纱帘，使人看不见她的面貌。绣花小帽，是男女都喜欢戴的，五光十色，很是好看，讲究的价值十几块天罡（当时新疆的货币名），合人民币三十多万。男女式样相同，只是男的深一点，女的浅一点。有些男人，则终年戴皮帽子。阿訇们头上缠布，布是白色的。

街市上有饭馆、理发店、浴室，都相当整洁。浴室里面也分官盆池塘，也有搓背等等技术，但修脚的工具和手法，似较雄壮些。另有单为伊斯兰教徒设立的浴室，非教徒是不可以去的。

树木多，风景很优美，人民也极聪俊。旧社会在开始转变中，文化教育事业，也极力向普及和提高的路上走。将来交通问题再一解决，这地方一定会成为西部一个重要城市的。

二、喀什的文艺情况

喀什的文艺活动，也可以举维吾尔族的来做代表，其余各民族，因为在此人数较少，文艺活动是比较少的。

早年维族无戏剧，据新盟剧团团长若贺曼江同志讲：十几年前，每年有苏联乌兹别克斯坦的剧团来表演，维族才受影响而自行组织剧团。起始加入的只是学校的教员和学生，并且仅有男演员，没有女演员，以后渐渐发展，一切条件都具备了。伊犁地方比较喀什早些的。随后也陆续出来几个作家，作出许多很好的剧本。戏剧的形式，有歌剧也有话剧。在招待晚会中，我们看过两次。一次是新盟剧团演出的歌剧《阿里璞赛乃木》，剧情是一个古代恋爱故事，早年以长诗的形式，盛传在民间。他们演剧的技术很好，布景灯光，也很讲究。最使我们惊讶的，是真马上台，一队有七八匹之多，但马训练得很好，在台上很能指挥如意。喀什新盟会的舞台建筑得很讲究，台上有转盘，进深面宽都很大，场内也很宽阔，没有楼，也能容三千左右的观众。他们演剧，还有一样特别的事，每个演员，在说唱的时候，手里都拿一个麦克风。

第二次是苏侨会，演出一个话剧，剧情是：一个财迷，想组剧团来赚钱，找来一个少年做助手，这少年本来已同财迷的女儿订了婚，但家境很穷，知道一定不为岳父欢喜，所以不敢露面。在组织剧团时，建议要有一个女演员，财迷不肯出钱，但又不愿让他女儿担任，怕是和少年发生恋爱，结果只好自己演女角，闹出不少笑话。后来他们又练习歌舞，在财迷不注意的时候，他女儿蒙着面纱出来，及至看见，问是什么人，少年回答说是外来的一个义务参加的，财迷很高兴，少年提出和这女人订婚，他便很高兴地赞成了。这是一个滑稽戏，但演技相当纯熟，演员大部分是乌兹别克斯坦的侨民。

维族的绘画，是那曼汉同志讲说给我们的。他说维族的绘画，特点是多以自然环境为主题，一般多作油画，可是油彩来源很困难，在材料缺乏时，便多以水彩代替，但依然用油画的方法来运用。我们在新盟会看见展览的几幅画，画的是农村生活，相当不坏。

维族人民，是富有文学天才的，故历来文学作品很丰富。但早年因为印刷事业不发达，多是沿用游牧生活的方法，用口相传。近些年，渐渐已用文字记录下来，出版的已有不少，现在正准备选一批最精彩的作品译成汉文，不久便可以实现。维族近来出现不少青年作家，像孜牙色买提（剧作家）、木力乃天（诗人）、祖隆哈的尔、玉素甫伯克、艾沙尔，都是具有相当盛誉的。

维族文艺最发达的是音乐和跳舞。他们日常生活，常和乐舞相伴，人们常常

在家里举行歌舞会，维语叫做"维朗"，比西洋的交际舞尤为普遍。在饭馆里，也多有几位音乐师在奏乐唱歌，吃饭的人，一边吃一边听，高兴的时候，放下碗也参加进去。

维族音乐歌舞，流行的一般只是些简单的民间形式，所以很普遍。但民间形式中，也有很复杂的，在迪化时，我们听说到维族乐曲中有十二套大曲，每套中又分四段至七八段，每段中又分多少节，情形很像是隋唐时候由西域传来的大曲。可是已然很少有人会了。伊犁有位音乐家，会到九套，据称是最多的；但是在喀什，还更有一位硕果仅存的老先生，名叫哈西木，不但他也会，而且十二套完全都会。经我们发现之后，向他请教，承他把大曲的结构讲解给我们，并择最精彩的奏给我们听，一套所需的时间，平均总在两小时以上，其中千变万化，真使人惊叹不已。现在我们已经建议新疆分局，把这位老音乐家接到迪化，不久或可能来北京各地一行，想大家一定可能有一听再听的机会。

三、神行太保

《水浒传》里有一个神行太保戴宗，书中说他腿上缚两张甲马，便能行走如飞，一日千里。这当然是一种妄谈。不料在喀什居然听说有类似如此的一个人。据说，这人是一个维族同胞，现在已经五十多岁。他的特长，便是能走，可并不需要什么甲马，但千里一日，他也难以做到。在南疆驻防的某军，把他聘请了来，使他担任送递紧急公文的职务，现在随着修公路的部队到昆仑山里去了，遇有要事，便让他回喀什报告。从那地方到喀什，汽车要走两天，他却一夜便可到达。算计起来，千里是谈不到，三四百里，或不成问题的。

在科学昌明的时代，能认为这是一种神奇吗？不是的。原来在帕米尔一带，是有这样一种技术的，但也是要经过相当的训练，才可以成功。明初陈诚、李暹作的《西域番国志》一书里，有这样一段记载："哈烈国，有善走者，一日可行三二百里，举足轻便，疾于马驰，然非生而善走，乃自幼习学而能，凡官府有紧急事务，则令其持箭而走报，以示急切。常腰挂小铃，手持骨朵，其去如飞。"哈烈国在撒马儿干之西南，按现在地方，即是帕米尔高原的西南部。书中记哈烈国风土人情，和现在的喀什相像的地方很多，这善走之人，当也同一情形。但不知是否还可以多找到几个。

唐人小说里常提到昆仑，说这种人能行走如飞，近些年考据家多以为是南海昆仑洋一带的人；曾有不少研究此事的文章。现在看来，所谓昆仑，恐怕还是指昆仑山而言的。

四、喀什噶尔的特产

喀什噶尔一带，虽然左边是沙漠，右边是荒山，但水草丰美，丛林茂密，不仅宜于农稼，果品产量也很丰富，并且品种奇特，多是他处未有的。

提起葡萄，当然以吐鲁番为最。但喀什所产也称上品，其特点是软中带液，颜色绿中带浅紫色，果大于平常葡萄，密接而生，有似谷穗，除生食及制干外，用以酿酒，其味绝美。巴达杏仁常是席间待客珍品，其出产地是巴达克山附近，形似桃核，但较瘦长。南疆桃杏相混，是内地所未曾或见的。杏核像桃核，已如上述，而称为桃的果子，猛然看去，却容易误会是杏，形圆而小，顶上无尖，皮薄而易剥落，水很多，味很甜美。

梅子产量也很多，色黑紫，大小及形状都像小枣。此处不产枣，但另有一种枣，颜色深黄，果肉多作粉粒状，没有汁液，味道干甜，名叫沙枣，可以代作食粮，土名又称香妃枣，相传香妃当年最喜吃此物。

无花果遍地皆是，果子很大，颜色正黄，果熟后微压使扁，装筐出售，沿街多是。我们到喀什时，正值无花果大熟时候，零售每元新币（合人民币四百五十元）四个。买时用无花果叶托垫，内地人看去很容易误为炸糕。

工艺品以小刀最佳，柄用五色牛羊骨镶，十分美观，钢精刃利，有直锋、卷锋、折叠种种式样。出产地在英吉沙，在喀什噶尔之南。该地有铁矿，故锻冶技术很精。据闻小刀之外，也还有战斗用的刀剑，更为锋利，柔软可弯曲，佩带者可以像腰带般围在腰里。

五、香妃

香妃故事内地一向很盛传。北京有望乡楼古迹，故宫博物院藏有郎世宁所画香妃戎装像，这都是大家很普遍知道的。喀什噶尔是香妃的故乡。在疏附城南有香妃坟墓，建筑很宏伟，墙壁都用瓷砖镶嵌，五光十色，颇为美丽。花纹也很别致，并且差不多每砖都有特殊花纹，和阗织毯工厂，多到此地来摹取图样作为图案。香妃坟墓在室内，但室内坟墓很多，在右后方一角上，有大小几个坟，据说乃是香妃一家葬处，其中一个较小的坟台，前面有阿拉伯文磁碑，便是香妃埋骨之所。右前方有一乘轿子，旁边放着十几面旗子，据说乃是运送香妃遗体回来所用的棺罩和仪仗。

在香妃墓室的左边，也有一个类似的建筑，据说是香妃生时自己所建的墓室，确否需待考证。在此室的前边，又是一座建筑，乃是建筑师名雅忽小拜克的墓室，

这位建筑师是香妃墓室的建筑设计人。

现在的香妃墓，是由一个阿訇来管理，维族人民，称此墓曰香娘娘庙，常常有人来展拜祈祷求福。来展拜的人，照例献一只羊角作为供礼，墓室侧边，羊角堆积，渐渐便成了一座小山模样。

墓室的两边，有暗梯可以盘旋着上到室顶上去，在顶子上可以望见喀什全景。墓室四角各有角楼一座，顶圆而有尖，室的中部，形状也一样，但较比很大，前几年，中部的顶子塌下，至今未能修复，本来墓室里光线是很暗的，这一来却很明亮了。

香妃的家族，有一部分住在北京，这可能也是当年一同被掳来的。民初时候，有一支回到喀什，曾为墓权和当地遗族发生争执，涉讼很久，谢彬新疆游记里详记此事。

香妃被掳来北京时，一同还有几位音乐师。民国二十三年（1934）时，我们组织中国戏曲音乐博物馆，有一位马先生，自称是一位乐师的后裔，把他祖传的两件乐器，让给我们。这两件乐器，一件形状好似北印度的萨朗济，现在维族音乐中已不见用，新疆包尔汉主席说，这乐器的名称大概是叫做格尔加克，在巴楚、麦盖提等处，或还有人用它。第二件名叫若哇普，现在在南疆尚比较通用，但现在用的或是五根弦，或是两根弦，旧日的式样却有六个轴，当然是六根弦了。

六、耿恭台

在疏附城东北，有地名耿恭台，是一所楼房，建筑在一个高坡上，要走几十级土阶级才上得去，现在已空无人居，原来建筑也只剩下一座空架，门窗户檩一概不见。建筑式样，完全内地风格，正楼梁上有一行字写道："光绪二十三年特用府在任候补直隶州知疏附县事湘乡刘兆松重修"，但何时原修已无记载。楼下设耿恭像和班超像，均已倾圮，只留两片木牌位，散放在院中瓦堆里。

坡下有一方池，池水很清冽，其源出于地下泉，相传是耿恭兵败被困时所凿，为当地一有名古迹。

（按：耿恭字伯宗，后汉茂陵人。据《后汉书》记载，永平中耿恭为戊己校尉，攻匈奴，引兵据疏勒城，匈奴壅绝涧水，恭于城中穿井十五丈，不得水，乃整衣向井再拜，有顷水泉奔出，扬水以示匈奴，匈奴以为神明，遂退兵去。拜井得泉，几近神话，不可信，凿井守城，事当属实，但是否即上述方池之泉，却难于肯定了。）

七、坎巨提

坎巨提，或译作喀楚特，或译作干竺特，是南疆与西藏之间的一个小国，但

很多的地图上却找不到这地方。

坎巨提的位置，是在帕米尔高原的东南角上，北部东部隔兴都库什山与帕米尔及叶尔羌为邻，西隔一道高峰，便是克隆木别尔平原，南边是拉达克、克什米尔、巴基斯坦。全境面积约九万三千平方里，多高山，很少见平原，并且因地势过高，冷季较长。上古冰川遗留未曾化尽的尚多存续在这地方。山水流成河渠，往往又被冰川隔断，在世界上，这也是一个很奇特的地方。

最有名的一个冰川名巴图拉，居世界冰川的第四位，阔约三公里，长达三十五公里，川中冰山堆积，重叠嶙峋，时而崩解，忽又冻合，变化非常，令人惊心动魄。冰川的中心，有水一渚，形成一处小湖，天气暖时，一样的碧波荡漾，可称是奇观。

坎巨提人民约三万左右，操四种语言：①布里什肯语，②西那语，③瓦罕语，④自力纠司克语。此外因商业关系，商人多往来于印度、阿富汗各地，故又多操英语。语言类别既多，民族当亦有多种。北部操瓦罕语者，称谷扎提里，中部则为坎巨提及木乃。其宗教则皆属伊斯兰教。

首都名棍杂（或译为洪萨）。此外有一城名那夏尔，其余地方皆村落。其边境通蒲犁处，有地名吉利卡，是一很重要的隘口，高出海面四千八百米，空气稀薄。身体软弱者，到此多感到头痛非常，故又名小头痛山。据传此外还有大头痛山，去海面约六千米，任何人都难以忍受了。再高的地方，人到即死，故此也没有人敢前去。

地方虽然条件不好，但有些地方，物产却相当丰富，其出产品以牛羊马匹为第一，果品次之。农产物有麦、粟、黍、玉米等，但产量却很少，不足当地居民的所需，故此人们多以杏干、胡桃等掺作食料，人食之外，并且以饲养牲畜，则果树之多可以想见了。

坎巨提地方在中国历史上也是很有名的，汉朝时候是依耐、无雷、罽宾等国地方，唐朝时是小勃律和护蜜国地方。隋唐之际它是中西交通上一个很重要的孔道。《唐书·裴矩传》引《西域记》说，中西交通路线自敦煌到西域共有三道，第三道就是取路现在的罗布泊以南西行，沿昆仑山入印度西北部，这条道就需要经过坎巨提地方。大约还是由蒲犁穿小头痛山过去。

当时吐蕃入新疆，也必须以此地为路口，故此唐代为防备吐蕃，便在此处驻军。开元初，小勃律王没谨忙入唐，唐玄宗便以其地为绥远军，并取揭槃陀（即今蒲犁）置葱岭军，其目的在吐蕃，但也同时是防备大食。

坎巨提境内，近克什米尔处有河，名吉尔吉特，即历史上所提到的弱水。唐高仙芝断藤桥退吐蕃，即在此河上。

坎巨提在乾隆时，曾入贡称藩于满清政府。他们每三年入贡一次，进贡的东

西是黄金，但数量很小，只有一两五钱，并且是成分很劣的砂金。满清政府还以绸、缎、茶等等。以后英人势力渐由印度北侵，此地便开始受到英帝国主义者的垂涎。在一八九二年，英人便入手干涉坎巨提的内政，拥立了默哈木德孜孜木为王。后更得寸进尺，日甚一日，第一次世界大战后，坎巨提已完全失却自主。第二次大战后，英人由于无力顾及东方，故又将此地放弃，并承认他们以历史上的关系，和中国接近。

坎巨提之入贡于满清，一直到民国以后还没断绝，在杨增新时代的新疆，还年年接受坎巨提的贡金。

坎巨提人的服装和印度北部很相似，一切风俗又多带南疆风味，但同时也有不少和蒙族相近，这大概是与成吉思汗西征有关。

八、在塔里木戈壁上

天山南北，各山多是易于风解的岩石，岩石被风解之后，变成碎块，落到山前，再遇到风解，产生出很多的石屑，被风吹到离山更远的地方，聚集既多，便成沙漠，而留在近山的石块，称曰戈壁。

塔里木沙漠，幅员是相当广大的，如果移到内地，足可以抵得三个较大的省份，围绕在沙漠四周的戈壁，其总的长度至少在三千公里以上。

从阿克苏到喀什噶尔，是塔里木迤北公路中最长的段落，前些年是五五〇公里，近来把中间一节取直，不再经过巴楚，缩减到五百公里以内。从阿克苏动身，出南门转向西南方行，四望树木林立，农田相接，一处一处的村庄，夹杂着一座一座的果园，所谓塞外江南，阿克苏是可以首当之而无愧的。走过几条河，转过几重高岗，景物便完全异样了，四面毫无阻拦，我们可以任意往远处眺望，可是，任凭你望断天涯，所见到的无非是枯山、积石、黄沙、荒草，像图案画一样，重复地排列着。烈日当空，狂风扑面，行人必须多带水和瓜果，因为前去有四百多公里没有一条河渠，在这种环境中，吃饭倒觉得是小事，惟有渴是可以致人死命的。

在离开绿野不远的地方，有一个小村落名叫皇宫，只有十几户维族居民，但四外还有不少房屋的废基，证明这地方在过去曾经比较繁华。我们在这里打尖，居然还喝到甜水，吃到煮面条。遍地是牛马粪，就在这上面铺一张毯子，作为临时的床榻和餐桌。村中的牲口多不系着，牛羊驴马几次成群结队地前来，企图作我们的席上嘉宾。

这天夜晚，我们露宿在戈壁上，一轮明月，万籁无声，起初沙石尚热，辗转难眠，午夜以后，凉风习习，顿觉心清气爽，悠悠入梦，不知东方之既白了。

第二天继续前进，走不多远，汽车便抛锚。汽车抛锚，在戈壁滩上是常事，

曾有人改唐诗云："一去二三里，抛锚四五回，修理六七次，八九十人推。"

汽车修理了很长时间，我们在道旁无聊地等候着。忽然一位老者从远方走来，手里提着一只大葫芦，看服装和面貌，绝对是维族人，但一开口，却说得很好一口汉话。他说是给我们送饮水来的。葫芦里的水却很苦涩，勉强喝了一口，只好放下，老人微笑地劝告我们道，这是今天路程中唯一的井水，此处不喝，只怕再无处寻觅了。我们听了，不由心中一惊，但倚仗所带的饮料和瓜果相当丰富，终于婉谢了。

这位老人一生曾到过很多的地方。他的名字叫做五奢儿阿洪，原是巴楚人，少年时候住在喀什。喀什有位姓李的道台，是李邦杰的儿子。老百姓都称李邦杰为"爵爷"，因此这位道台，大家便通以"李三少爷"称之。民国初年，"李三少爷"回转家乡，雇他的车和牲口，运送行李家眷，他也贪图到内地做些买卖，便赶了七辆大车、十五匹牲口一直去到湖南。在湖南一住七年，赔累不堪，车也卖光了，牲口也死光了。"李三少爷"送他一匹马、七十两银子，他才得策马而归，行至兰州，又住了六年，仍返回巴楚。他到湖南的时候是二十一岁，如今是六十七了。他现有一个老伴、两个儿子，主要职业是在唐王城种地，在公路旁盖了一间小屋，有一眼苦水井，招待来往行人。唐王城在此西南约五十里，属巴楚县，早年是个繁华城市，后来荒废了，最近才有些维族人去作复兴的工作，现在居民已有一百五十余家。

从老人口中，得到一件很重要的材料，据他说，在他幼年时候，常常在喀什、阿克苏各地看到汉族的戏剧，说起来好像他还很懂门道。他并且还说，在他父亲祖父时候，汉族戏剧已在新疆流行了。这话不会假，那么这是要在中国戏剧史上特别加以记载的。在喀什时看维族所演的《赛乃木》一剧，其中有一场的技巧，完全就像《打渔杀家》；又一场中的武将，还穿着像旧剧扎靠装束的下甲，可是我们请问导演人，导演人并没说出所以然。在焉耆时，听说和阗有一个维族人，会做打鼓佬，而且是梆乱不挡。在迪化时，名演员赵德凤也说他曾到南疆各地演过戏。在内地总以为旧戏到塞外也许便吃不开，不想早已有过相当根基了。

从此再往西行，地势渐高，到最高处是一个三岔路口，一道是去巴楚的旧路，一道是去喀什的新路。此处新设一招待站，盖有一所房屋，但不常有人在，院中有一口井，井不通泉，其中的水，乃是从几十里外用羊皮袋盛装使小驴子驮来反灌进去的，天气热，水在羊皮袋里已然发酵，再在井里一捂，竟变得有些阿摩尼亚味道。在这时候，瓜已不能解决渴的问题，因为新疆瓜太甜，甜东西在渴极时候是愈吃愈渴的，如果有一只不甜的瓜，大家或还感觉到欢迎。我们车上还剩一桶好水，灼了些野柴，煮了让大家吃，水开了，大家一拥而上，有几位忘了水是热的，伸手便进桶去舀，一下把手都烫坏了。

过此又是很长的像图案画一样的戈壁，又走了约近二百公里，才见到水草，地名叫做八盘水磨，有一股时隐时见的流水，渠旁有一个池塘，作为存水之用，我们在此取水，吃、喝、洗脸。道旁有一座大车店似的旅馆。这天晚上便宿在这里。屋里没地方，只能睡在院里露天地下。院中有些牲口，也都不系着，躺在地下，真怕马踏成泥。多吃几个瓜，把瓜皮扔远点，它们便都去聚餐不再来搅我们了。第二天一早起来，到池塘去取水洗脸，才发现：这个池塘在本地人，原来是兼作澡盆用的。

再走四五个小时，转过几重小山，到一名叫好汉庄的地方，喀什便在望了。

九、阿克苏与温宿

阿克苏与温宿，相隔十几里，也是一个汉城一个回城。

由东边来，快到温宿时候，有一带沙窝（即一种小型的沙漠，细沙约一尺至三五尺深），风起处，黄烟弥漫，日色无光，甚至伸手不见五指。过了沙窝，越过几重小岗，沙风渐小。有一带维民坟墓，大小累累，不计其数。坟的形式，一般多是一个长形的土台，讲究的则加以亭阁式的建筑。再往前行，是一带土坟。公路忽然下降，如入地穴。过此夹道树木渐多，便到温宿。

自温宿西行，四望尽是绿野，将近阿克苏时，道左忽见土崖，陡直如墙壁，高数丈、十数丈不齐，崖下流水潺潺，灌溉着不少稻田，道右更是阡陌相连，杳无边际。阿克苏一带，以产米著名，稻米、糯米品质都很优良。有一种稻米，色带微红，有香味，最为名贵，清乾隆间曾移种到北京西郊。但产量不多，二十余年前，尚可在北京市上油盐店中买到，像挂面似的圆筒包装着，以后便不见了。

阿克苏地方，与喀什有些不同，女人虽然也戴头纱，可是很少见到面帘。还有女人完全穿着西装的，在南疆也只有这里比较多见到。阿克苏的儿童也很活泼。在城外一道大河的桥下，有一群儿童在游泳，水势很急，但他们却能应付裕如。最精彩的是他们的跳水表演，从桥栏上往下跳，离水面两三丈高，一个不过七八岁的孩子直立着跳下，一连几十次，满不含糊。

阿克苏的果产也很多，最有名的是林檎，北京称为虎拉车的便是阿克苏所产，果肉是粉红色的，味道没什么两样。城外四周，大小果园一家挨着一家。我们到城南一家去参观，是在一个住宅的角门里，地方约有五六亩，一进门是很长的一道葫芦架，过了葫芦架，便是果林了。大部分是林檎。间也有些桃子之类。中央有一个平坦的土台，是预备宴会歌舞用的，四外水渠围绕，水里满是落下的果子。此地虽然果产很盛，但对于园艺技术是很幼稚的，不懂得剪枝，不懂得防虫，所以每年糟踏的果子很多。我们出新币一元（合人民币四百五十元）向园主买果子

吃，他们把落下的拣了一大筐，让我们吃着，随后又在树上摘了四五十个。在市上商店中的零售价，当时是一元二十五至三十个。

此地新盟会也有一个很大的会堂，也有一个歌舞团的组织。男女团员，约有四五十人。我们到团里访问了一次，得到不少见闻，承他们表演了几段精彩歌舞，晚间又在晚会里参加了几项节目。

最奇怪的是他们伴舞的乐曲之中，有一段很像内地流行的调子，仔细一打听，果不其然。据说这调子名叫"夜来香"，什么时候传过去的，不得而知了。在喀什时，哈西木也会不少内地调子，还有韦文元同志，他会唱一种"采花调"，据他说，是在新疆所听会的。但这调子实际是山东潍县的特产，春间在潍县时，我们曾经听到，据当地人称曰潍县秧歌。

十、天才的音乐家

天才的艺术家，往往不为环境所限制，有时因为环境的限制，反倒使他有所创造和发明。

在山东潍县时，见到几位失目的先生，常年倚靠走街穿巷，卖唱为生，但他们所唱的，不是词曲而是清音戏剧。是戏剧便要有场面，他们一组只有四个人。应用的乐器有三弦、提琴、月琴、唢呐、梆子、檀板、皮锣（即单皮）、手锣等，携带起来，很不方便，于是想出一个法子，把檀板和皮锣不要，用一支鼓箭子和一块竹板来代替。竹板是一节长约七八寸、口径三寸左右的竹筒子，三开而制成，一端有节，用箭子敲打有节的一头的断面，宛然是檀板的声音，用箭子立戳竹板的正面，宛然又是皮锣的声音。这样一来，使他们每日出来，负担减轻了好多。

还有一位演唱潍县大鼓的，也是一位失目先生，演唱时候要一人操三弦，一人司唱兼操鼓板，但潍县大鼓近些年来很没落，会的只有他一个人了，一个人是无法同时兼管三弦鼓板和唱的，可是他却一个人完全应付下来。他把板缚在左腿迎面骨上，坐时脚尖着地，只消脚后跟一抬一落，板便敲打起来了。左右两手按弹三弦，面前放好鼓架子，把鼓箭子夹在右手食指和中指之间，这样使右手同时兼顾到弹三弦和打鼓。有时三弦和鼓需要一样的节奏，还没有什么，在只弹不打或只打不弹的时候，也没有什么，在也弹也打而两者互有出入的时候，则见出难能和功夫了。

西行到阿克苏，有一天到南门外去观看近郊景物，在离城不远的地方，有一带住宅区，紧沿着大道左边，居民都是维吾尔人。南疆气候多暖，居民日常生活，多喜欢在门外或屋顶上。有一家的门前种着几棵柳树，在柳阴之下，有几个女人在纺纱。其中一架纺车，像是出了什么毛病，不住地有吱吱呀呀的声音，但吱吱

呀呀之中，又好像是有顿挫节奏。我们并没注意地走了过去，走不几步远，吱呀的声音停止了，接着便是旁边女伴们的一阵欢笑和说话。同来的韦文元同志，是我们一群中惟一懂得维吾尔语言的，他忽然跳起来，好像发现了什么奇怪事情似的告诉我们说，方才那个女人，是用纺车来奏音乐呢，现在她的同伴们要求她再来一个哩！

纺车又响了，果然是一个美妙的曲调。

十一、新疆的葫芦

新疆各地，多喜欢种葫芦，葫芦产量之多，使我们感觉到十分惊讶。

从消费和生产的关系上看来，葫芦种植之多，当然是由于需要量多。是不是呢？是的，可是其需要在什么地方？很多是内地人不大容易想到的。

第一项用处，是用以舀水。内地也有这种器具，名叫瓢，但新疆的瓢却和内地的两样。内地的瓢是把一个葫芦立剖为两半来做成，新疆的瓢则不然，他们是在葫芦肚上开一个半月形状的孔，并且喜欢还用长柄的，有的在柄端打一个小洞，舀来的水，从这里注入壶或瓶里。为什么他们要这样做呢？也是环境使然。在新疆有些地方，水的来源是时有时无的，为免得发生水荒，便在渠边掘下一个池塘，水来时注满了，以备无水时取用。池塘的位置，任凭放在什么地方，人们取水都不会像我们从缸里取水那样方便的，若是用内地样式的瓢，只怕回到家中，水已洒掉一半，只有他们样式的瓢，才称得起因地制宜。

第二项用途，是用在一种仪式上。在阿拉伯历法的年节前四十五天，家家预备一个葫芦，挂在树枝上，葫芦里灌上油，点起来，诵经，大家围绕而拜。夜阑灯尽，把葫芦扯下来扔在地下，一齐上前，踏成粉碎，据说这样可以消灾除病。但有些古书上的记载，所说和而今多少有些异样，葫芦也挂，也点，也诵经，但并不踏碎，却是大家用箭去射。是的，如果最后是一踏，则似乎不必一定要高挂到树枝上，这一点多少还留着转变的痕迹。

第三项用途，是在音乐上。新疆各民族所使用的乐器，很多的保留着其起始是利用葫芦制作，都他尔、格尔加克、若哇普，乌兹别克族的乐器潭波尔（旧译丹不拉），哈萨克族的乐器琥珀思和东不拉第一二式，还有旧时称为回部乐器而今不见通用的拉巴卜，其形式完全就是一个单肚长柄的葫芦。虽然有的现在是用木或皮来制造了，可是为什么一定要如此的像似一只葫芦？也只有原始时以葫芦来制成，比较最解释得通。最明显的是唢呐，这原本是高昌（今吐鲁番）的一种乐器，其旧样式是用一块整木头，削成一个去掉下半截肚子的葫芦，现在在新疆还可以看到。其他如印度北宗乐器，像萨朗济、维拿，还有很多利用葫芦来做音

箱，像旧式留声机的喇叭一样，安装在上，更可以见到葫芦对于葱岭四周各民族的音乐，是有如何深切关系的。

新疆的葫芦，平常多是单肚长柄的，短柄的也有，比较少见，有一种花皮的，好像虎皮宣纸，在浅色的地子上有深色的斑点，非常好看，但也不多见。双肚葫芦，比较最少，我们几次见到，都是在汉人区域里，也许这是内地传过去的？

十二、柯尔克孜

柯尔克孜，也是居住新疆省内的兄弟民族之一，考其历史，即唐代所谓的黠戛斯，再往古说，便是坚昆。在坚昆时候，臣属于匈奴，在黠戛斯时，臣属于突厥。突厥衰落，黠戛斯汗独立，840 年，曾击败了回纥。但元以后中国史书便很少提到，直至清乾隆时，兵征天山南路，所谓布鲁特回部的便是。今译称柯尔克孜，或译作吉尔吉斯。

柯尔克孜和哈萨克是极相近的民族，风俗、习惯，甚至血统上也有很深的关系，现在其人民大部分居苏联，少部分在中国。按当时情形，共分左右两翼，左翼称"索耳"，右翼称"翁"，综合有十五部落：一、薄各（今多在伊犁区特克斯）；二、萨克巴克什（今在苏联吉尔吉斯斯坦）；三、阿列克；四、别列克；五、迦耳旨；六、萨尔梅开；（以上多数在中亚细亚一带，少数在特克斯）七、穷巴古斯（今在南疆乌恰）；八、乞力克（今在南疆及中亚细亚）；九，托洛依（今在伊犁及中亚细亚）；十、巴塞兹；十一、阿克局耳（原汉族血统）；十二、哈耳却（原蒙古血统）；十三、薛以脱（早年徙居欧洲又迁回）；十四、阿巴依耳达；十五、萨也克（原维吾尔血统）（以上五部落，今在中亚细亚及特克斯）。

柯尔克孜族现在全部人口约一百多万人，居住在新疆境内的，不过六七万，分布在喀什区的乌恰、英吉沙、疏附、伽师；阿克苏区的阿合奇、乌什、温宿；伊犁区的特克斯、昭兰、伊宁、巩留；莎车区的莎车、叶城等地。此外和阗、焉耆、迪化各区，也有少数。他们多过着游牧式的生活，住着像蒙古包式的毡帐，但较多几道绊绳，夏天移入深山，逐水草而居，名曰"夏窝子"，冬天回到河流两侧或山阳之麓，名曰"冬窝子"。

因为他们过的还是游牧生活，所以对于牛羊是很重视的，比如见一个柯尔克孜人，若问他财产有多少，他绝不以金钱数目来告诉你，他告诉你的却是他有多少牛羊。他们居住的地方是高原，水源很缺乏，人和牲畜的饮水，全仗冬天的积雪，遇到天久不下雪的时候，他们便感觉到恐慌，立刻设法祈祷，祈祷方法，是宰上一只羊，诵经，大家环绕着敲鼓而舞作出驱逐的样子，意思是说天不下雪，乃是魔鬼作祟，这样一来，魔鬼便附在羊身上而被诛灭。和汉族祈雨的举动很近

似，都是一种古代遗留下的风俗。当他们遇到有人生病时，也用这同样的方法。

柯尔克孜的语言叫"柯尔克孜语"，和哈萨克语相差极微。哈柯之间，文字语言是可以互通的。但同是柯尔克孜语之中，也还有几种不同的类别：一、托克马克，二、弗伦兹，三、塔利斯，四、尔干塔利斯，五、阿拉衣，六、喀喇库尔。

游牧生活，移徙无定，所以日常应用的很少有不便于携带的东西。书籍也是笨重物品之一，尤其是古代书籍，故此在游牧民族中，所有的记载，全部口传心记。柯尔克孜族也是如此，他们虽没书，可是文学作品并不贫乏，种类有歌曲、故事、小说、格言、谣谚、谜语等，质量都很丰富。最称杰作的是英雄史诗，其代表作《马纳斯》是写柯尔克孜族历代民族英雄奋斗的事迹，全部是韵语，篇幅最初也还不算很长，代有增益，渐渐便成为鸿篇巨制了。现在听说已有苏联文艺工作者去作记录，写下来的一部分已有二十五万行，可是还不足全部的十分之一，据云全部，约有三百至四百万行的光景。其描写叙述均极生动、雄壮，深具草原特殊风味，故此有草原"依里亚特"的称号。

柯尔克孜的语言文字，并不像汉族一样多是单音的，但他们的韵文却完全是排偶式，也有五言、七言、八言之分，情形和哈萨克相同，详细的在哈萨克一节里另叙述。

十三、龟兹古国

拜城和库车，位置在南疆的中部，为古代龟兹故址。从阿克苏东行拜城，快车要一天的途程，拜城到库车也需要半日。这一带最多奇山怪水，夹杂着历史遗迹，使人观之不尽。

在温宿和拜城交界处，有一道沙河，据传河水盛时，河身可以达到三公里之宽，但我们经过此地时，水却很少，看来不过一片浅滩而已。河上没有桥，行人车马多是涉流而渡。过河时要一鼓作气，中间不可稍停，因为河底都是很厚的流沙，稍一停留，便向下沉，陷进淤沙里去，是很难挣扎出来的。

河的东边是一带山谷，大小几千个丘陵，完全像是人工用石子和土砌成。石子各形各色，但无不锋棱磨尽，圆润光滑，想见在远古，这是一片海底。过此山谷不远，又是一重山谷，气势形状，都和前者不同，怪石兀立，色泽黯淡，假使神经衰弱，难免不看做精怪妖魔。这一带是产铜区，铜矿最佳的，含量达百分之七十。

再东行至察尔齐，是一个很热闹的集镇，当巴扎儿的日子，商贩云集，街道为之填塞，一般居民的服饰形貌，和各地维族无大差异，但在巴扎儿中所见，有些体格雄壮，面色红紫，穿深重颜色的衣服，戴皮帽子，好像蒙古人一般的男女，

掺杂其间，这是居住在附近的柯尔克孜族。

从察尔齐到拜城，有好几条道路可通，沿途虽然也有零星的戈壁，但绿树清溪，不断在望。这一带是很好的农产区，我们曾参观了当地部队的生产成绩，有一尺多长的玉蜀黍，有小瓜似的辣椒。其他各种粮食，也都很丰富，只是不宜于豆类。蚕豆试种的结果，极其瘦小。当地居民，维族人占多数，他们对于农业，很是马马虎虎，春天耕种，秋天收割，如是而已，不懂什么锄草施肥，田地里乱草和庄稼互相竞争似的并长着。因为他们主要的食品，一部分靠着瓜果，瓜果产量非常之多，所以不大注意农田的收获了。有一个笑话说，只要有一条毯子，便可以解决大半年的生活，你可以搬到果树林子去住，饿了便吃果子，困了便在毯子上睡觉，有果子的季节，时间很长，所以大半年食住，都不成问题了。你如果再懒些，不妨把毯子铺在树底下，仰面张嘴等着，果子掉下来，会自动送到你的嘴里。这一带桑树也很多，养蚕事业也很兴盛，桑葚特别肥大，极甜，但味道有些古怪，好像在羊油里浸过，吃起来味同嚼蜡。

拜城人民很喜欢音乐，还有古龟兹遗风，饭馆茶楼间弹唱之声不绝。家家门前种些花草，有的还养两只白鹭，门里门外，跑来跑去，十分有趣。从拜城到库车，中间还要经过几重山谷，最可观赏的是盐水沟，峡中峰崖，经风解盐蚀，残剥如海绵形状。盐水沟东，是一带土峡，黄土层叠，仿佛是到了河南省西部。出了土峡，有一座烽火台，俗称炮台，建筑很古，相传是唐朝旧物。再走十余里，便是库车。

库车是古龟兹国的都城，而今是南疆一个工商业的重镇。据十年前的统计，全县共有人口十万余，可是工商业户便达一千七百六十三家。出产以皮革和皮毛最属大宗，除向外倾销，一部分也供给了本地手工业的原料。手工业中，制靴最为发达，有一条街上，一家挨一家都是皮靴作坊。据说全县共有二百来家之多。新疆各民族，多喜欢穿长筒皮靴，而以库车出品最名贵，最受欢迎。靴子的制法，是先做一木底帮和皮底，都用钉子钉在木底上，听说讲究的要用木钉，这样更坚固耐穿。皮靴多是黑色，也常涂以靴油，街市上也有擦皮靴的摊子。

库车所产的皮毛，以紫羔最称上品，轻柔细软、光滑润泽、驰名世界。紫羔最宜做帽子，故当地制帽业也很发达，样子大体上没什么特殊，但手工却相当精致。皮帽子是维族每个人所必须的，很多人一年四季总戴着。身穿单衣，头上戴皮帽，在我们的感觉中是有些吃不消的，他们却乐此不疲。有一次我们问一位维族朋友："总戴皮帽子，不觉头晕么？"回答得很有趣："不，特别是夏天，戴了可以免头痛，希望你们也试试。"

胰子也是库车名产，非常滑快，去油下泥，效力极高，只是味道不太好闻，洗过的衣服，有一股鱼腥气，经久不退。颜色是乳白的，制造时不用模子，以碗

或碟子来替代，块大小不等，买卖时不论块而论斤。行销遍及全省，有时也输出到青海、甘肃。在巴扎儿中出售时，一车一车的列在道旁，初次看见，令人有莫名其妙之感。

库车的刀剪，还继承着龟兹的余风，锋锐和英吉沙产品不相上下。菜刀的形状，一如内地，但刀背前端，向上突出一方寸大小的小刃，是专用以劈骨头的，确属一种特产。

土地肥沃，粮米、蔬菜、瓜果，也极丰富。水渠纵横，风景优美，绿杨深处，不断传出环鼓弦管的声音。龟兹本是特长于音乐的，后周隋唐以来，曾在中国音乐史上发生了绝大的影响，但今时库车音乐，已和各地维族音乐，无多差异，哪是龟兹旧传？已不能有人道出，连苏祗婆的名字，也没人知晓了。我们在休息时间，听到隔壁一家有人在唱歌，歌调比较特殊些，写下来留作纪念吧。

西北汉语歌谣中有云："吐鲁番的葡萄哈密瓜，库车的央哥子一枝花。"所谓"央哥子"，即是"少女"，因为库车的少女，在维族中是最以聪明秀丽见称的。"央哥子"一词来源，乃是一个维族字的译音，本意等于汉语中的"大嫂"，并不一定专用于少女。凡突厥语系的各种语言，多半都有这个字，译音也相差不远。据云匈奴皇后称为"阏氏"，也即此意。可是也有人说，因为匈奴皇后称"阏氏"，以后便渐渐地变为妇女广泛的尊称了。

十四、想起了《西游记》

天山南北，有不少新奇的事物，使人会联想到《西游记》里的神话故事。

吐鲁番一带，是一片低洼的盆地，有的低于海洋平面，尚达二百八十多米。气候非常酷热，夏天烈日当空时候，都说墙上便可以烙饼的。有些山上的岩石，呈赤褐色，更增长了热的威力。吐鲁番迤东约二十公里，地名胜金口，有一座火山，常年冒着火，这是地下石油矿喷出的瓦斯在燃烧着。旧时这地方曾称曰"火州"，《西游记》里的火焰山，也就是指此而言了。

但是，这地方在冬天，也相当寒冷，最低的温度可以降到零下十度到二十度之间，不过冷的时间很短，春天一到，马上转热，三月半的天气，已近等于北京的夏天。人们多于住房之外，掘一深的地洞，作为纳凉的处所。

站在平地向四处高望，有座山头，却终年有化不尽的积雪，银峰层叠，真疑是置身幻景之中了。

瓦斯从地里冒出，长年地燃烧着。这样的地方，西北并不止一处，去迪化不远，水磨沟的附近，便也有一个，在一个洞旁，不很大，极像一只火炉，居民多利用做饭。维族较穷的家庭，女孩子们喜欢用大红的料子来做衣裳，穿一身大红，

戴一顶红帽，在火泉旁边跑来跑去，不会使人想到《西游记》里的红孩儿么？

南疆有一种甲状腺肿大的流行病，很多人的项下生有一个大葫芦形的赘疣。当我们在察尔齐打尖喝茶的时候，卖水的老者便是这样，我们问他得病之由，他说这是水的毛病，喝这地方的水，便容易长出赘疣，吓得我们连忙把杯子放下。其实，由于水的原因是不错的，可是并没有"立竿见影"的危险。《西游记》的子母河故事，也许是从此演化而成的。

从伊犁到阿克苏，有一条山路，在天山深处，有一座苹果林，据专家研究，这座苹果林的年代，是在原始时期便有了的。林长一二百公里，每年开花两次，结果两次，夏果形长，冬果形圆，好像茄子的两种形态。果子熟后，只有鸟兽常来啄食，此外穿山的行人，偶然也取作路粮，可是消费量都很细微。地方荒僻，道途困难，也无人运往居民稠密的地方去销售。于是剩余的果子，每年落下来而堆积腐烂的，不计其数。果泥像酱一般，淌在山沟里，黏腻泞滑，有一尺多深。稀柿洞的故事，一定是起因于此。

游牧民族，都是分作若干部落，各部落有时互相攻杀，败者往往被戮甚惨。在他们的历史上常常说到，某某部落，因为战败，男人全被杀光，剩下一些女子，从别的部落又抢掠了些男人，作为丈夫，慢慢生聚，以得复兴云云。假使正碰巧唐僧取经，打此经过，不就演出女儿国的故事来了么？还有《西游记》里常说，一阵妖风，把人平空摄走，妖精是没有的，可是这种风却常见。吐鲁番附近的黑风洞，塔城以南的老风口，都是怪风出没的所在，石块会被吹得满天飞，车马行人，必须预为躲避，否则狭路相逢，便不知伊于胡底了。相传有一队骆驼，被风所扬，越过了阿尔泰山，虽属不经之谈，但多少也有几分根据。此外如蝎子蜘蛛，辗转相传，也会传成精怪的。我们在托克逊所见到的蝎子，便有北京的青头愣三四个大。迪化的蜘蛛，像一只小螃蟹，肚子有莲子大。据传天山里有车轮大的蜘蛛，确否待证。在南疆，有一位参加开荒去的战士，他告诉我们说，他曾在地里打死几个茶碗大小的蜘蛛。还有一种蜘蛛，非常细但毒性却很烈，人被所咬，会立刻疼痛得叫号起来，一直到死。不过这并不十分可怕，因为当地有一种草可以治，并且是马上见效的。

十五、轮台焉耆之间（上）

轮台东距库车半日路程，也是历史上一个有名的地方，但现在的轮台，实包括汉朝时候轮台、乌垒、渠犁三国故址。沃野环绕，农业丰盛，小麦、棉花为大宗，胡桃、胡麻次之。工商业也相当发达。

由轮台东行，村庄渐密，四十五公里至阳霞，这是一个很美丽的集镇，树木

众多，犹如一座大的花园。又三十五公里，地名策大雅，意思是毡帐篷，当年蒙古曾驻兵于此。又二十公里至野云沟，地方很小，但风景绝佳，尤其野云沟三字，是更使人神驰的。又四十五公里至库尔楚，这是一个蒙语的名字，意思是不祥和禁忌，因为地多古冢，水源稀少，景色枯燥惨淡，行人到此多病。又九十公里至库尔勒，地临孔雀河畔，清溪综错，绿树连绵，和库尔楚有霄壤之别了。其地以产梨著名，梨形似莱阳，但较小，品质则香美甘嫩，无与伦比。手工业中以木椅最为出色，有大小几种号码，形式却一样，可以折叠，材料是用胡桃木，加以精细的手工，玲珑可爱。现在这地方正在计划建设成为一个近代的城市，不久的将来，一定会一跃而为南疆的重心。

库尔勒迤东约八九公里，有一带险峻的山峡，孔雀河从峡中穿过，公路被夹在山水之间，最险要处，车不得方轨，马不能成列，唐人曾于此地建关，号曰"铁门"。汉朝时候的铁门关，在今葱岭以西。铁门关之东约五六公里，地名他什店，在一个很高的山峰上有一座古墓，里面葬埋着一对为婚姻不得自由而双双殉情的青年男女：塔伊、祖哈儿；一个是焉耆王子，一个是龟兹公主。事情发生在一千多年以前，古迹传留到现在，故事是被人们像内地的《西厢记》一样盛传着，早年作成为长诗，最近搬上了舞台和银幕。"塔伊、祖哈儿"故事，虽然很有名于新疆的民间，可是我们若选择代表的作品，宁愿举"阿里璞赛乃木"故事为第一。事情也是在一千多年以前，伊拉克的一个国王，和他朝中的大臣指腹为婚。在国王心中，满算着是给自己生下的王子订下一个妃子，不料王妃生下来却是一个公主，这使国王心中已然很感扫兴。后来大臣也死去了，国王很有悔婚的意思，再经奸臣从旁怂恿，于是国王便下令把大臣之子阿里璞驱逐出境。当阿里璞被捆绑着送往国外时，打从皇宫墙下经过，公主赛乃木在楼上俯望痛哭，武士们在无情地威逼催赶，民众们在一旁愤慨激动，这是故事中最精彩的一段。过了一些时候，阿里璞偷偷跑回国来，半路上遇到一伙强盗，起始阿里璞的英勇，使强盗们莫可奈何，但终于因为人孤势单，遭遇了暗算。当强盗们把刀放在他的头上时，他诉说出心中的悲怨，强盗们大为感动，释放了他，并帮助他回到故国。阿里璞回来之后，偷偷进得皇宫去和赛乃木相会，这样过了两个星期，赛乃木的一个侍女爱上了阿里璞，被赛乃木知道了，加以斥责，侍女怀恨，便把秘密泄露给国王，国王闻听大怒，派武士去杀他们，幸亏有人报信，他们得以逃去。又过几年，有一天国王到山中去打猎，远远看到对面山上有一个女人，布裙荆钗，美丽无比，因起了爱慕之心，但追至对山，却又不见。这时，国王感觉到一种从来不曾经过的痛苦，派人四下搜寻，过了些时候，终于搜寻到了，可是仔细一看，原来却是他亲生的女儿，他惭愧，他悔恨，同时也了解觉悟了人间还有所谓爱情存在，于是赦免了阿里璞，并承认了他们的婚姻。

214

十六、轮台焉耆之间（下）

　　在塔里木之东，另有一块较小的沙漠，名叫白龙堆，这名字一向是常见于诗人题咏的。在古代的西域行程中，由安西西行，无论是取道玉关或阳关，白龙堆总是必经之所，而成为关外第一个险恶去处。介乎两沙漠之间，却有一个很畅旺的河流，北源于博斯腾湖，南注入罗布诺尔（一称罗布泊），这便是上文所提到的孔雀河。南疆一带未来的新建设，这些水源是负担着很大的使命的，灌溉农田自不必说。铁门关一带，水势湍急，水力宏伟，用以发电，足可应南疆各地的一切需要。这些水中，并且都盛产鱼，湖水深处，大鱼有的达二百斤以上，现时附近居民，很多便依捕鱼为生。但鱼种需要有计划地培养和改良，捕鱼的技术，也需要输入新的工具和方法，经营得宜，一定是一宗很大的企业。

　　博斯腾湖，论者多以为即是《山海经》里所说的蒇敦之薮，其水来自开都河，假使博斯腾湖确属蒇敦之薮，那么开都河也就是蒇敦河了，但现在并没有人还记得这样一个名称。开都的另外名字，却是叫做通天河。河身平阔，可以航行，不过很少有船；一只是当地驻军首长和战士们集体设计创制的汽艇"开都第一号"（这船经济简单，一具旧道济的发动机，配合上当地所出产的一些木料，居然一试成功）。我们承他们招待，很荣幸地试乘了这只汽艇。据驾驶的人告诉我们，以前也曾有人几次做过，所费数倍于此，但都失败了。"为什么说，现在较比更低的条件之下反会获得成功呢？"他们回答道："这便是新社会所给予的力量了。"

　　焉耆城的位置，在开都河下游，紧挨着河的东岸，工商业发达，市面很繁盛。这一带有几种特产，一是干鱼，一是蘑菇，一是马。蘑菇不如口蘑味道之浓，但另有一种奇异的芳香，多产附近山中，每鲜蘑百斤，可得干蘑四十斤。马的体格，不如伊犁所产的高大，但驯良善走，是其特长，最高的产量，每年可有十万匹以上。

　　当地人钓鱼，不用渔竿，只是一条很长的绳子，拴上一只用衲鞋底的大针弯成的钩子，鱼饵多用羊肝，羊肉也可以，大块地挂在钩上，抛入水里，任其逐波而下。绳子像放风筝一般尽量纵去，等感觉到牵扯有力时，收了回来，便有一条鱼得到手中，这样钓来的鱼，多在三五斤左右一条，一个人在一上午的工夫，总可以有十几条的收获。如果希望多得，另有一种大量捕取的方法，有一种像茉莉花子似的东西，名叫醉鱼子，也是一种植物的种子。买上二两，再找些葫芦子、倭瓜子（或南瓜子）一同研碎，揉在和好的面里，搓成小球，洒在河湾深处。到下游去等候吧，过一个多钟头，水面上渐多漂浮起来的鱼，似醉如痴地顺流而走，大家跳进河里，手捉也可以，用口袋装更好，百八十条的成绩是不难达到的。好在河水不深，普通多在二三尺之间，不会水也可以下去走走，只是要留神水底的

沙窝，不要陷下去，可是陷下去也没大的危险，不过拔腿出来要费点工夫，在第一次遇到时，不免吓一身冷汗。

十七、旧剧在新疆

旧剧早已发展到新疆，这在前几节里已经谈过。在迪化时，我们曾见到几位久在新疆的演员，据他们说，此地的演员多半来自河南、河北，但很少是直接前来的，差不多都是唱一站，走一站，经过一个很长时候才到得口外，因此来了之后，便很少有人回去。来着困难，肯于前来的人便不多，所以这里的戏班子，总是感觉到人才缺乏，有时简直人位不够支配。戏院有卖瓜子、水果、纸烟的商人，听会了几口，便也常常被约上台去帮忙，在这里，内行和票友，一向是打成一片的。为了人位的补充，在民国初年，也曾办过两个科班，一个名吉利，一个名天利，都不久便停顿解散。此地戏的种类有：京剧、秦腔、眉户、河北梆子。有一个时期，还来过一班河南戏，但不久就走掉了。在各种戏剧中，营业成绩最突出的是眉户，他们只有十八出戏，翻来覆去地演唱，可是观众总是拥挤不动，尤其《站花墙》《张连卖布》各剧，每贴必满。现在这个剧团改名天山剧团，在北疆昌吉绥来一带演唱。在疆演唱的眉户，音调颇异于陕西，据久听此调的老人们说，这是四五十年以前的老调，从酒泉武威以西，都是这样的。京剧近年情况平平。去年雷喜福来迪化，转盛过一个时期，今夏喜福去兰州，营业便渐衰落。最近蓝月春、陈春波等又将加入某文工团。以后私营的京剧班社，怕要沉寂下去，未来新疆的京剧，一定要有一个时期，全靠公家剧团来支撑局面。

新疆的公家剧团，在迪化我们见到的有运输部业余剧团，这是一个资格较老的京剧团体，组织配备相当整齐。今年新成立的有新疆军区文工团，今改为新疆京剧院，规模相当大，全部共有一百五六十人，大多数是学生，以外也有一些演员和教师，其中比较为大家知名的有陈少五、霍文元、侯万春、骆连翔、骆少翔、钱富川、梁花侬、梁桂亭等。服装道具一概新制，数量丰富，足够两份全箱还有余，舞台照明用具，也有很讲究的几套，这样盛的阵容，如果好好搞去，一定不难有相当成绩的。猛进剧团，兼演秦腔及秧歌剧。我们曾参观他们所表演的《鱼腹山》，倒还平常。其《大家喜欢》一剧，则深堪钦佩，这个戏相传有四绝：作剧者马健翎同志的笔是一绝，黄俊耀同志表演二流子是一绝，李钢同志表演老太婆是一绝，张芸同志表演乡长是一绝。这次猛进剧团的演出，饰老太婆的恰是李钢同志，而演二流子和乡长的也相当精彩，其余角色也各有所长。在我们所看过的秧歌剧之中，这是可以列入第一等的。

到了南疆，在焉耆见到二十七师和六师的文工团演出的几场京剧，演员们都

很努力，可惜服装道具条件太差。有一天他们演《八大锤》，但是却没有锤，四个锤将，每人拿两把短刀，据他们说，这次是为招待我们才这样的，平常他们只是每人拿两个大葫芦。他们在这里搞得很好，常常向民众公开演出，上座成绩也很盛，并且当地的维族人士也渐渐发生了爱好。

二十二兵团的文工团，到南疆去慰劳战士，在焉耆和我们遇到，我们得见到他们所表演的话剧《思想问题》。这真使我们出乎意料了，布景灯光，表演的技术，精彩细致，且不必说；就剧中气氛来说，真使我们感觉到这不可能是在万里之外的沙漠城中，而是在北京市内。他们的努力、成功，和猛进剧团的秧歌剧是一样值得在旧剧工作岗位上的同志们深深学习的，尤其是在塞外的诸同志。

我们还见到阿克苏的部队文工团在一晚会中表演的《闯王进京》，场面相当宏大，是用京剧、评剧、拨子、秧歌各种形式混合表演的。京剧和评戏，在同一的演员表演出来，我们还是初次见到。到了喀什，部队文工团也是如此，我们看过他们所表演的《鱼腹山》，完全以评戏形式演出。评戏的音调，是比较不宜于雄壮场面的，但是文工团所演出的，却使人无此感觉，因为他们曾把评戏形式加以改造，吸收了很多其他形式的成分，这不但是他们的成功，并且给大家证明了，任何形式的缺陷和不足，都是可能补填和克服的。

旧剧在新疆，将来的发展是不可限量的。但有一件事，我们有些意见，这意见同时也可以贡献给其他地方的戏剧团体——过于侧重武戏，会使前途有一个不平均的发展的。有些同志们，以为武戏是容易被观众欢迎，尤其是战士们，是的，一起始是如此，渐渐便不是这样了，因为武戏的场子套子究竟有限，看长久了是会觉到单调的。我们不要固定地衡量观众的水准，观众是随时进步提高的。

十八、千佛洞

敦煌的千佛洞，已是举世知名的瑰宝，但像这样的建筑物，并不只敦煌一处有之。天山昆仑之间，汉唐之际，是佛教向东方传播的孔道，沿途各国家、部落，无不崇信佛教，故此佛洞的建造，也风靡一时。千余年来，佛教渐衰，人事屡改，曩昔故物，被毁于兵火变迁中的，不计其数。即幸而免于人祸，但山岩的崩化，土沙的掩埋，风或水的剥蚀冲积，种种的侵凌破坏，也就所剩无多了。

道经西安时，和赵望云同志谈及西北佛洞，他告诉我们说，在库车附近，有个地方名叫黑孜尔，那里也有一处类似敦煌千佛洞的建筑，但详细情况，因为地方太远僻，还没有来得及调查整理。到了南疆库车之后，设法打听，也没得到什么准确消息。陶峙岳司令说，前几年有位美术考古家名叫韩乐然，曾到过库车附近的佛洞，并且在那里住过一个很长时期，发掘出不少的古代文物，截取了好多

幅精美的壁画，并且在一处荒原上，寻找出一座唐代坟墓，墓志是汉文，用朱笔写在石上。他携带这些宝藏到内地去，不幸在兰州以西飞机失事，人物俱亡了。部队中的一位贺参谋，中途搭我们的车到阿克苏去，听到我们的谈话，插言进来说，库车附近的千佛洞，以前他曾去过，地点是在黑孜尔之南，约二十五公里。

从库车西行五十七公里，到达了渭干河，过去渭干河，便是黑孜尔，旧译或作和色尔或作赫色勒，向南望有一带山岗，越过这山岗，便是千佛洞了。可是马上不能便去，因为道多石沙，汽车不能走，只有步行或骑马，步行因为天已午后，当天无法回来，骑马必须向拜城驻军去借，这只好等回来时再说了。××兵团韦文元参谋也告诉我们说，距库车城西十来公里，盐水沟的外边，也有一处千佛洞，但残破太甚了，要看，我们回来时可以去一趟。

归途中，在拜城留宿一夜，商洽好了借马的事情。次日早起东行，午间到达黑孜尔，稍事休息，便换马出发。起初路尚平坦后渐多岗陵，最后上得一座高山，山势险陡，路径极狭，且多流沙，马蹄滑不能行，我们只得下骑牵马而走。山坡既尽，面前是一带平原，林木菁茂，流水潺湲，花草深处，一户人家临溪而居，茅屋数椽，倒颇洁雅，周围是些瓜果葡萄之属，葡萄中有一种颜色黑紫，味极甘芳，品种奇特，在新疆他处均未之见。在他们房子的对过，又有小屋两间，便是韩乐然的故居。

我们从黑孜尔请来一位维族老者做向导，他带我们去参观佛洞，并介绍一切。佛洞就在周围四面的各山崖上，形式犹如西北各地的窑洞。已发现洞子，现在共有八十二个，洞中佛像和宝藏，早已被人盗掘一空，剩下的仅有壁画，但也多遭残毁，低处的破坏较甚，高处的尚比较完好。这种壁画，其所用的色料，都很精贵，所以能历久不为自然所剥蚀，一切破毁，都是由于人为的。有些洞子里，明显地是有人居住过，炊烟和污秽不必说，小孩子涂抹、刻画，触目皆是。有些壁画，整块的不见，这大概是遇到了考古家的揭取搬运。有些壁画，只是部分地被人剜掉，而多半属于佛像的面部或衣领，据向导说，这都是贴金的部分，当年所用的金箔，相当厚重，成分也很精纯，所以被人窃取了。

高处的佛洞，大约都在距离地面五六丈的地方，上去是需要有脚手架的，可是那里所预备的脚手架，真使人望而生畏。有梯子，梯子是用一根木竿，两侧凿些洞洞，浮插上两排木棍，看起来好像一条鱼脊骨，用手一触，便摇曳而颤，我们没敢尝试。还有一种是从上垂下的一条长绳，上面拴在洞口突出的石块上，可以攀援而上，向导告诉我们说，这已是六七年前旧设，现在恐怕不保险了，连他也没敢领教。我们只好寻找那些有坡可以上去的洞子去看看，但坡都是流沙，较平的地方脚要陷入沙里半尺深，倾斜一点的地方，常不免进前一步，却滑退好几步，并且坡的侧面多是峭壁危崖，一失足，一定不免成为千古恨的。

观察沿山形势，佛洞的建筑，似决不止八十二座，我们希望继续挖掘、发现，但这事是应该政府有计划地来做，走入私人之手，还不如埋藏在洞中，转为安全永久了。

　　盐水沟外的千佛洞，在库车向西的公路北侧约一公里，公路迤南，有一座像塔似的古建筑物，当地人称曰炮台，但实际乃是烽火墩。以墩为目标，直向北行，越过几重沙岗，便看见满山洞穴垒垒了。此地佛洞，被毁的情形，尤甚于黑孜尔所见，除人的破坏外，似乎曾经过几次水冲，有的洞穴已然塌了。残余的壁画，较黑孜尔洞中所见的，似更精美生动，可惜我们所带的照相工具不足，未能充分地拍摄下来。洞里沙石甚厚，后洞多有一深坑，据云这都是藏宝之所。统被人挖掘寻遍了。还有些破碎的陶器，色彩很古，七零八落，散抛在地上。

　　到了库车，当地军部的路略同志告诉我们说，在库车的西北方，地名龙口，也有一处千佛洞；库车西南，新河县左近，也一处千佛洞；通伊犁特克斯去的山谷也有一处千佛洞，比较更规模宏大。我们从地图上了解了一下，新河县的千佛洞，即是在黑孜尔访到的，龙口千佛洞，似即盐水沟外所见，山谷中的一处，因道路太远，为旅行日程所限，只好等他日来时再细细游览了。

　　新疆境内的千佛洞，似决不止以上所述的几处。我们从库尔勒回焉耆道中，便又听说到，在铁门迤南山中，还有一处千佛洞，当时因天已昏黑，未得去看。谢彬的《新疆游记》中说："库车古佛国，故多佛迹，出南门，经回城西南行三十里，道旁有塌墩二十，隔渠有庄曰牌楼。十二里渭干河岸，八里托和拉旦达坂西南麓，俗呼丁谷山，亦名千佛洞，沿河上下前后，凿洞四五百处，极其壮丽，皆以五彩金粉绘西方佛像，高不盈寸，墙壁为满，惜多为外人游历剥剁携去。……逾山约三四十里，拜城辖境，亦有佛地多处与汉字碑刻，视此为完好。又城东北二十里有小佛洞，六十里苏巴什有大佛洞。"这些似又不全同于我们之所见。

　　库车一带为古龟兹国，龟兹信仰佛教，故佛洞甚多，但西域各国，早年盛行佛教者，并不止一龟兹，怎能毫无同样建筑？地面荒阔，风沙迭有掩埋，兼以人多不重视这种文化古物，故此访寻起来，很多困难。假使我们出动一个有组织有计划的大规模的调查团，仔细工作一番，一定可以有很足惊人的收获。敦煌莫高窟，是不能独享大名的。

十九、向沙漠斗争

　　据历史学家说，新疆这地方，古代是截然不同于今日的，有高的山，肥沃的平原，广阔的内海。后来山岩逐年风解，沙漠戈壁渐增长，山是缩小了，海是填平了，好多的平原，厚堆上许多的沙石，因此居民稀少，地面荒冷，以沿海各地

的眼光看去，好像这地方是具有如何的神秘。

按照过去的情形来推测，再过一个相当的时期，天山南北，一定会化作无人可居的地方。会不会有这种危险呢？会的！不过我们若能以人力去努力斗争，不但沙漠的侵略，可以被击溃消灭，并且已经被沙漠占据的地方，我们还可以"收复"。

昔年在吐鲁番附近，可以耕种的田地，远不如现在之多，主要的原因是由于水源不足。新疆雨量极少，有也不过是像喷水车，洒湿地皮而已。可是秋冬多雪，积满山谷，春夏之间，雪渐溶化，流下山来，大股的汇为河渠，零星的便沁到山根石沙之下。清道光中，林则徐到新疆之后，发明了一个特殊的办法，从戈壁和农田接壤的地方，掘建地道，直通山根，这样，沁在山根之下的雪水便被引导而出，增加了许多的灌溉力量，因为是行于地下，故号曰坎井。坎井的长度几十里至百余里不等，沿线每隔几十丈，从地面立掘一个下地的孔穴，络绎有如都市中马路上的地沟修理眼，其用途也是为修理水道而设的。自从有了这种方法，农田连年增加了很多，这是向沙漠斗争的第一种方法。

第二种方法，是在种植熟地以外，向沙漠推进约数十丈，横掘一道水渠，引水通行，而在渠的里岸密排着种上一行柳树，等柳树成阴之时，风沙再从沙漠中扑来，遇到柳林，便向上回卷，再不能落到林内地区而为害于人了。而被圈在内的土地，经过几年的翻垦润养，渐渐都成为上好的沃壤。

第三种方法，是用一种专宜种植沙漠之中的植物，散种在沙漠之中，这种植物名叫定沙草，它的根子很长，可以把流沙固定住了，慢慢再任人去治理改良。也许有人会怀疑，沙漠之中，不是缺乏水量么？那定沙草怎能生长呢？是的，我们以先也是这样想，可是真竟有这样一种特具抗旱力量的植物，好像生而专为对付沙漠来的，正应了俗语所云"一物降一物，白菜降豆腐"了。

第四种方法，是利用原子能来改变沙漠，据闻苏联的科学家，对此已有成功的试验。我们盼望早日得见诸普遍的施行。同时我们盼望全世界的拥护和平人士，更坚决地主张原子能不许用于战争和杀人，好好拿来改良沙漠地区造福人类。那才是真正伟大而有价值的用途。

二十、银山碛

唐岑参《银山碛西馆》诗云："银山碛口风似箭，铁门关西月如练，双双愁泪沾马尾，飒飒胡沙近人面。"铁门关，所指当是焉耆和库尔勒之间的隘口。银山碛，似即库米什至焉耆的一带戈壁。

从天山谷中出，一直向南行，四望尽是平原，风势渐起，正东方面远远忽有物蜿蜒若金龙，从地面扶摇直上，飞入天空。一、二、三、四，陆续增加到几十

条时，便弥漫如万里黄云。这就是沙漠中所起的沙风。风中所含黄沙，不能计量，落下时，小则可以掩埋了行近漠边的行人车马，大则可以改变了道路地形。古时有一个黑水国，忽然找不着了，一直到最近才又发现，原来也是被一阵风沙所掩没，而千年之后，另外一阵大风，却又把这个国清理出来。城中市廛人物，在初出现时，还是栩栩如生，但顷刻之间大部分都粉化了。

渐渐望见前面又是一带高山，色黑如墨，极像画家神来之笔，横亘在天涯尽处。车渐右转，忽现树木人家，这便是库米什，维语是"白银"的意思。过此再往西进，风沙已追踪而至，雾时伸手不辨五指，因不远便入山峡，可以不虑危险，摸索前行，闯入山口时，果然眼前清朗了。峡名榆树沟，曲折颇多，古榆百余株，络绎道旁，时有乌鸦三五，掠空而过，这是山道中唯一打破寂寞的良伴。

出峡后已黄昏，迤逦戈壁滩上，午夜至和硕，这地方以蒙古族人居住而得此名。居住在此间的蒙族人，属巴启色特启勒图盟的和硕特旗，约有八千余人。但我们在街市上所遇见的，仍以维族人较多。据云蒙族多业畜牧，时在盛夏，人们均住山中，所以在此不可多见。街左有北京宫殿式建筑一处，装修雕刻极精，这是一座蒙古王府。

由和硕再西行，经过一段戈壁，约七十公里，至清水河。所谓清水河，仅只是一条小溪，但水流颇畅，沿河有水磨一座，人家一处，此外便无甚所见了。这一带沿公路往南，均极平旷，不远便是博斯腾湖，湖长直径约一百五十公里，汉朝时候的危须国在此附近。

南疆多蚊虫，尤以清水河附近更甚，形体比京津所有略小，介乎白蛉、蚊子之间，色紫黑，性情极坚决勇敢，叮在人皮肤上，驱之不去，任人把它捏死，从毛孔里拖了出来，好像还有毫不退缩之志。我们经过此地的时候是正午，据说如果是在黄昏，大不得了，一匹白马雾时可以变成黑马，体弱的牲畜，往往被啮而亡。

当听人说，在中国之内，南方可以不必有手套，北方可以不必有蚊帐，按地图上的北纬线看，此地应该是北方，但没有蚊帐，只怕要叫苦连天了。

二十一、新疆境内的民族

新疆境内的居民，就现在已经知道的共有十三种民族。十三种民族的名字是：①维吾尔，②哈萨克，③柯尔克孜（或译作吉尔吉斯），④乌兹别克，⑤锡伯，⑥索伦，⑦满族，⑧蒙古，⑨塔吉克，⑩塔塔尔，⑪俄罗斯，⑫回，⑬汉。

维吾尔族

维吾尔原是牧居于中国北部图拉河流域的一个民族，在六朝的史书中就有记载。它是中华民族一个有着相当悠久文化的民族。

维吾尔文字，是采用字母拼音的，但写法是从右向左横书。这种文字，学习起来比较困难，因为同一字母，在大写小写之外，用于字首、字中、字尾，也还有不同的形式。不过单学语言，却比较容易。

他们的文化发达得很早，历代的伟大著作也相当众多，可惜早年多是游牧生活，流传较少。据现在所知道的有下列几种：

《吐瓦的祈祷》是在第四五世纪时，用祈祷歌词写成的一部宗教性作品。

第六七世纪时，又有一部名作，叫做《奇司塔尼五十个伯克》，这是一部小说式的著作，流传在民间极为普遍。

第十一世纪时（1069—1070），喀什的大文学家玉素甫哈吉，作了一部《库塔特苦比力克》，是一部哲学性的作品，意思是"幸福的知音"，全部用诗歌体写成。这是维吾尔文艺中最辉煌灿烂的遗产，据传成吉思汗曾经读过，并且深深地研究过。这部著作从未印行，只有抄写本，现在仅三本。

《地王勒埃泰衣力特热克》（1072—1074），用阿拉伯文写成，在维吾尔、土耳其、乌兹别克、吉尔吉斯族之间都很盛传。

《鄂扎特·德里木力克·秦》（1864）也是一部长诗，内容是描写满清政府对于维吾尔族的恶政，维吾尔人如何发动解放战争及其奋斗的情形。作者毛拉巴拉力丁和毛拉玉素甫，他们是伊犁人，当时曾亲自参加斗争，所以能以生动的笔调写出真挚的史实。

《塔里木河》（1864—1878），作者毛拉木沙宾和毛拉色以然尼，是两位有名的历史家，南疆阿克苏区拜城色里木村人（色里木距离黑孜尔西方二十公里）。内容也是叙述一八六四年的战争，但他们所写的，乃是塔里木河流域的种种斗争事迹。

现在维吾尔民族得到解放了。料想不久，在文艺上一定会再现出一片绚丽的花朵。

在全国戏曲工作会议上介绍西北
戏曲调查概况及戏曲改革中的问题

(1950 年 11 月 27 日)

　　为了向全国的戏曲音乐学习，在今年的四月底，我们尝试作了一次旅行调查，在出发以前，曾有一封信给周扬部长，说明了我们的调查计划。这封信初次刊载在《人民日报》上，以后陆续有些刊物也曾转载，想诸位同志或者已经见到。

　　可是这次的出发并未能照原拟的计划进行，在工具上除了一架照相机，还有就是纸和笔。工作人员呢？除我之外，只有两个人，其中一个还是专管料理随带的一部分戏装道具的。为什么要这样简单的组织呢？一则因为我们不敢轻于自信，不知道我们的计划是否切合实际；二则也是因为经济力不足，不敢稍有一点铺张，就是这样，在到了西北地区以后，若不是政府方面给予全面援助，也是不免半途而回的。所以我们对于各方面的盛意隆情，十二分感激的。

　　这次我们出发，先到的是山东地区，在山东地区分访了青岛、潍县、寒亭、周村、博山、济南、徐州几个地区。后来因为要乘天气不冷以前，抓工夫去访问西北地区，故此山东地区工作，未待完成便去西北。在七月十九号去往西安，八月二号到兰州，八月六号到迪化。八月十二号去南疆，到过托克逊、库米什、和硕、轮台、库车、拜城、温宿、阿克苏，最远到喀什噶尔。在九月中返回迪化。本来还计划到伊犁、塔城、敦煌、宁夏、青海，然后经陇西而入川，但因为连续接到全国文联和全国戏曲工作会议开会的通知，为了要参加这两个会，以便增长些新的见识，故此连忙赶回北京，在十月十三日回到兰州。在兰州忽又得到会议改期的消息，因此又得抽空去了一次青海。

　　这次的行程，约有三万里，经过了五个省的地方，见到了好些种类的戏剧歌曲，好些个戏剧团体的活动情况，听到了很多方面宝贵的意见，承各方同志帮助我们搜集很多珍贵的材料，使我们在研究上得到不少新的收获。关于这些我们预备整理一下材料，分别写出请大家指教。今天仅仅把和戏改有关的部分抽出来作一个简单的陈述。

　　根据中央戏改局八月十四日的通知所提出的几项问题：

　　第一项是"贯彻全国戏改工作的具体方针和政策问题"。这次我们所到的地区，虽然仅仅五省，但是已经很看到在戏改工作上有些彼此之间互不一致的情形。甚至两个地方，相隔不过几十里，可是工作的方法和步骤，从旁看去，几乎是彼此

互不相容。即拿禁戏一件事来说，常常同一个戏，甲地是禁止，乙地却不禁，这还不算，甚至在甲地是被认为可以提倡的，在乙地却认为绝对不可存留。这在工作人员，也许看起来不算什么，因为他们的对象只是一个部分的地区，但在艺人们心目中，却大成问题。因为他们在各地之间，互相联络的消息是很快的，把两地的情况加以比较，马上便有一种疑问发生。他们认为既同在一个政府之下，一切便应该完全一律，两个地方的政策不相同，这一定是执行的人员个人之间有什么问题。于是对工作人员发生了怀疑，由怀疑而胡乱揣测，认为他们之所以比较严格，原因不是公事上的，而是私情方面的，甚至联想到旧社会中某些情形，在旧社会中，有些公务人员，常常以严厉执行工作为表面，而暗中进行他们的某种企图。在现阶段中的艺人们，已是多年的惊弓之鸟，见到这种情形，不免还一时认识不清，这样便在戏改工作上，变成一片礁石。由于这片礁石，便对戏改工作，起初是恐惧，渐渐便憎恨了，对于工作人员，表面上还不敢不敷衍，可是骨子里已貌合神离，这样还谈什么工作，更无所谓成绩了。现在再说一种情形，某一个地区，因为执行工作比较严苛，艺人们纷纷他往，工作人员见不是路，便设法阻止他们离开，以免影响工作，便手法太硬了些。这消息传到邻近地区，便起了很大的骚动，都说某地有扣留演员的举动，闹得想到某地去的剧团，都裹足不前，这又是一个意外的插曲。

为什么各地工作不能相同呢？据这次在各地所了解的有几项原因：

第一，是各地方对中央的领导感觉到太少太简单。当我们每到一个地方，当地的戏改工作人员和艺人，都再三地向我探询关于中央方面对于戏改的具体方法，问得非常详细，使我真无法回答，因为在北京我所知道的，实在离他们所要知道的太远。各方面需要中央方面的指示领导，是这样的迫切，这样的详细，可是中央方面所供给他们的，实在不够，他们在工作上无所依从，而工作又不容迟缓，只好凭自己的见解去设法。可是各地的工作人员，彼此见解又怎能一致呢？自然要有许多差别。所以今后中央方面要不厌其烦不厌其详地随时予各地以详确的指示，同时还要征集各地的详细情况意见，汇集起来，经过选择再分发到各地去，这样步调便容易一致了，而艺人们对政府政策，也不致再生怀疑。

第二，是各地戏改工作人员，对于戏曲方面的修养，未能完全相同。我们可以看出来，凡是对于戏改工作采取放任态度的，多半那地方的负责工作人员对于旧戏曲，有相当爱好，甚或自己也会演唱，采取强迫命令，多少就相反了。这样看起来，在处理上所以相差的原因，多少还包含一些主观的成分在内，现在我们要设法消除这点主观见解，对于旧戏曲要造成一个统一的公平的看法，然后在工作上，才不致再有差别。

第三，步骤走的不大合适。改进旧的戏曲先要把旧戏曲调查研究清楚，再着手，

半空里走进去，是不妥的，总会弄出许多隔膜。可是这次我们所到的地方，所见到的戏曲，很多还没有人去详细调查研究过，有的只凭人们报个简单的说明书来，便做了改进的根据，有时改的和台上演的，满不是一回事。这样怎能彻底呢？所以今后，对于各种戏曲的调查研究，是要有一番正确详尽的工作的。

第四，是落后的群众所给的影响。很有些人，对于普及两字是看得太拘泥了，以为只要受群众欢迎，便算普及，可是有些落后的群众，实在不可以他们的爱好做标准（例如兰州茶社情形）。不过有些地区，不这样迎合这部分观众，在营业上便无法维持，避免了一个社会问题又出来一个社会问题，使工作人员真感觉到进退两难，因此在处理上便发生了偏差。有的注意到前一个社会问题，有的注意到后一个社会问题，可是我们今天的原则，是普及的同时还要提高，我以为为了进行戏改工作，不应该迁就第二个问题，可是也不便不照顾第二个问题，如何开拓一条救济之路，来解决这部分因改善不良制度而失业的艺人，是要有一个相当的计划，希望大家作为一个专题来讨论。

第二项是关于解决剧本荒的问题，可以由修改和创作两部分来解决。

修改剧本，最好先搜集正确的本子，以这种本子为根据，再去修改，才合实用。否则闭门造车，出外不合辙，岂不是枉费工夫。试举一老戏，发挥之，我希望赶紧把记录剧本的工作开展起来。

在修改剧本时，应该有两项必须注意的事，第一是不要减少了原来的技术，第二是不要多生无谓的枝节。

关于创作新本：

①审查要快，不要积压，如过了时之例。

②要多帮助创作剧本成功，不可多以批驳方式处理，有几分可用，便要帮他成功。

③要向多方面发展主题，免掉千篇一律的现象，举些团结少数民族的、生产建设的、教育性的……

④对于历史要有正确的分析，不可牵强附会。例如有人主张凡旧日做官的，都是为封建统治阶级服务的，一律要写成坏人，这也是不应该的，应该按其实在情形来分析是非。

⑤要照顾到写剧人的生活。

⑥对新剧本要奖励。

附带说一下，不是大轴子的新戏不减娱乐捐的事，希望改正一下，以便把短戏也发展起来。

⑦审查机构要统一。

举尚小云《洪宣娇》事一谈（不要太过分）。希望把经过真相发表一下，以

解释剧界疑团。

关于曲本的修改创作，也是这样。

第三项是改革戏曲界某些不合理的制度问题。

①要深切了解班社制度现还存在的症结，然后着手去改善，不可莽撞。

②谈谈新疆话剧旧剧不团结的事。

两文工团不合的事；不借剧本、互相拉演员、不借灯幕。这些事要早防止的，不要弄成新班社行会出来。

第四项是关于艺人学习问题。

希望多讲些政治，少讲不内行的技术问题。

除以上四项外，我还有些零碎的建议：

①后起人才要培植。一个实验学校不够，还有别的戏也需要培植后继人才。因为有后起人才方容易完成改进工作。

②捐税太重，使排新戏困难。

③发动剧团下乡，不要专在城市活动。把新种子撒到广大的田地里。

④运输问题。

⑤要发扬各地民间的戏曲，民间有许多不被人注意的好东西。这次我们见到的：

a. 南昆北弋东柳西梆的"东柳"，是中国四大戏剧支流之一，只在山东境内就见到好几派。

b. 汉中二黄戏。

c. 西宁附子和兰州的十种曲子。平调、沟调、荡调、唱词、令儿调、百合、背工、夸调、鼓子、越调。

d. 五人班。

e. 维族的十二大曲。

f. 哈萨克族的歌曲和宋朝的各种民间歌曲有关系，我们的内地失传了，在边疆还存在。

g. 从藏族曲中可以考证出词的唱法。

h. 花儿少年。

i. 柯尔克孜的马纳斯。

j. 锡伯土族等等的歌子。

这些我们另预备专题来发表，今天不便占大家太多的时间了。

末了一句话，我希望戏曲改进工作，今后多在建设性上设计。祝大家工作胜利！

砚秋亲笔批注"西北戏曲音乐"
调查（草稿）第二部分中的十个问题

（1950 年 12 月）

一、不要轻视各兄弟民族的文艺，他们虽然因为物质关系，在生活上似乎是比较落后，可是他们在文艺上的成就，有些地方，实在高过我们。例如柯尔克孜族的《马纳斯》历史诗，述说他们历代的民族奋斗的英雄们的事迹，诗句的雄壮，情感的真挚，且不必谈，只是它那样长的篇幅，我们就从来没有那么伟大的著作。《马纳斯》全篇约有二百多万行，号称草原的"依里亚特"。各兄弟民族中，像这样的著作，并不只这一部，多得很。又如维吾尔的大曲，全部一共十二套，演奏起来，可以连续一昼夜，就是放在近代管弦乐里，也都称得起是一种特殊的杰作。在喀什遇到哈西木（老人），组织演奏十二套大曲，内容同唐代大曲如《霓裳羽衣曲》，可能是在唐代中期时传入中原的。

二、我们在过去的文艺历史上，曾经很深地受到他们的影响：

（一）最普遍知道的，像隋唐以来的燕乐大曲。

（二）唐五代以来的词，由诗的形式变成长短句，因而又产生了南北曲，也是受他们的影响而起的。

（三）北宋末年和南宋时候，突然兴起好多新的文艺形式，像"缠令"、"转踏"、"诗话"、"商谜"，还有"宝券"，这些形式，一向不知是从哪里发生的。这次我们研究哈萨克族文艺时，发现这些形式，都是他们所常用的，这又使我们解决不少文艺史上的问题。

三、我们要研究学习他们的文艺。第一步，要设法选派一批文艺工作者会同他们的文艺工作者去记录他们已有的作品。因为他们缺乏印刷，又多半是游牧生活，所以都是口头相传的，很少写下来的。如这位老乐师，完全凭记忆去记，对于对让嘴代谱去演奏，所以我们应派同志去记录。第二步，要详细正确地加以整理和研究，选择精华来学习。

四、也要把我们的文艺情况尽量介绍给他们。

（一）派遣文艺工作团体去交换访问。

（二）介绍他们的文艺工作者到内地参观研究。

（三）多翻译我们的文艺作品介绍给他们。

（四）最好有一种文艺杂志，专为沟通各民族之间的文艺情况，用几种不同

的文字出版。

（五）在广播中用各种语言的节目，播向他们那里去（要设法帮助他们多有收音机），将来最好扩充专设一民族文艺的广播电台。喀什维文会要求我们汉族出的刊物常常寄给他们，若能介绍，他们当然更高兴了……

五、要帮助他们改进他们的文艺。

（一）帮他们提高政治水平。

（二）帮他们改进工作，例如花儿，如将毛主席比作一朵牡丹花，原是情歌，比较是太严肃一点。或者我们仿照他们的花儿，将内容完全改掉，如张亚雄先生所写的《花儿集》，我们文艺工作者不妨亦可采用他的方法。

六、几件要留神的事。

（一）学他们歌曲舞蹈，是很好的。可是不要拿学得不正确的东西让他们看。这样容易使他们感觉到是讥诮他们。好比近视眼学瘸子学结巴，比方维族舞中脖子来回摆，康巴尔汗、米耶娃。

（二）以我们历史故事做题材的作品，要多留神，因为历史上对外问题，多半是和这些兄弟民族的冲突，比如骂满清，真能对统治者罪恶的惩罚，万不可对其无辜做出不赦，《洪宣（娇）》《桃花扇》《（铁）公鸡》，我认为这类应注意。

以上是关于各兄弟民族的。

以下再说几点关于我们的文艺工作者在边疆的情形。

七、关于部队的文工团。

（一）最好有一种统一的筹划，使各文工团的团员，不致某一部分过剩，某一部分不足。

（二）各部队的文工团，最好互相流转，使战士们不致看腻了。

（三）奖励他们的创作。青海赵请吃，吃四万，谈话所记一万，现在好多（编者按：指边疆的剧作者）不识字，不会写。

（四）供给他们本子（有些文工团因得不到本子而感到苦恼），《将相和》不普遍，合乎本《列国（志）》改编。

（五）设法组织一个通讯网，使彼此之间常有联系。

说一说战士们的情况。哈拉山、青海所见，要照顾到（战士们）的精神调剂，打碗、放映，对于这些地方应特别注意。

八、设法消除门户之见和小圈子的错误观念。如话剧和旧剧间的不和，此团对彼团的歧视，如不借行头，不让抄本子（《武大之死》本子）。例如青海各界代表会，两次所演灯光，三次京剧队，自己人尚不团结，还到别处去团结别人吗？

九、剧本产生问题。

（一）要照顾到作者的生活问题。以前都是业余。

（二）审查条件尽管严格，可是：

A. 不要耽搁日子，很早有人写国庆日剧（本），结果国庆日过去，尚未发下。

B. 不合格要尽量帮他修改成功。

C. 审查机构要统一，举尚小云事作例。

建设汉族舞，利用武术，训练后起人才。

十、普及与提高。

普及和提高是应该并重的，有些人错会了意，专为迎合低级趣味，美其名曰普及，这是不对的。

现在有一种困难，一般人购买力不佳，有力量进娱乐场的往往多是些投机倒把跑单帮的商人，可是这些人趣味多趋向流氓作风，有些剧团为叫座，多趋就他们的喜好，这对戏改工作是一妨碍。例如兰州茶社的事，我们应该掌握这种情况，希望大家深切研究一个妥善方法。

简单说一说见闻，以后当把所搜集材料整理出来，有系统地再介绍给大家。请多指教。

调查研究与戏改的关系

——程砚秋先生访问西北戏曲归来谈片

（1950 年 12 月 2 日）

调查研究工作在戏改工作中应有头等重要的地位。因为只有掌握了具体情况，才可能找出改进的方法。尤其是在接受民间戏曲艺术遗产关系上，亟待通过调查研究去发掘、整理、交流，一方面是给予戏曲遗产新的认识和估价，同时也可由此打破某些人"固步自封"的偏见。否则，这些丰富的戏曲遗产将随时光而流散而湮没，那才是不可弥补的损失。

戏剧家程砚秋在这方面的努力是值得钦佩的，尤其是一位京剧演员对于地方戏曲音乐重视的态度更其可敬。早在去年冬季，程先生即为着访问西北地方戏曲作了三个多月的旅行。今年四月，继续进行二次访问，经鲁、豫而陕、甘，以至远涉天山南北，有时露宿大戈壁中而不以为苦，行程二万六千里，历时七个月以上，最近因参加全国戏工会议赶返北京。此行收获的丰富，即便不言可知。虽然程先生说限于条件的不够，没有很好地完成计划，但仅从他以下所谈的一些资料，也可概见调查研究在戏改工作中的意义。

"我这次旅行中最重要的发现是在喀什。在我到喀什第六天参加的一个文艺晚会上，听到一位维族老乐师的弹唱，入耳即觉得很不平常，仔细看他，很神气地坐在乐池里。事后同他攀谈起来，才知道他叫哈西木，三代即从事音乐职业，他自己已有七十岁左右。最了不起的是他会近似唐代的十二套大曲，我想这在全国也是第一人了。我会见哈西木之前，只听说十二套大曲还有九套可传，当时已认为这是当代绝响。会九套大曲的那人是库车人，也是位老乐师，哈西木还曾经去库车访问他。可惜竟已故去。他叹息十二套大曲可能将因他一旦死去永远失传。现在他在教两个徒弟，功夫远不如他，这两人一学吹笛，一学打琴，学的不对的地方，哈西木就用手敲他们的头，极为严格。平时对两人又细心照顾，爱护备至。我觉得哈西木真有艺术家严肃的态度。我们相处的时日不过两天左右，但极相得。我建议他把十二套大曲录音，他欣然同意。可惜我无此设备，只好暂时作罢。

"大曲在唐代为登峰造极时期，如燕（宴）乐、霓裳、羽衣等曲极为优美。至唐五代之乱而后即告流散，到宋代还引起过乐理上问题的争论。这次和我同行的杜颖陶先生对音乐富有素养，他提出有关唐、宋时代大曲疑而未决的问题就教哈西木，经过解答后，杜先生认为满意。哈西木的十二套大曲平均每曲可演奏二

小时，真是丰富极了，如吸收到现代管弦乐队里，可供二十四小时持续演奏，一定非常动人。怎样接受这笔音乐艺术遗产，有待音乐工作者及时注意处理。

"谈到西北地方戏曲，一般地说在边疆少数民族中最盛行的还是舞蹈艺术，舞台剧实在年轻得很。我发现维吾尔族之有舞台剧，迄今还不过十五年左右的历史，但它的成长和发展应该受到我们的重视。少数民族弟兄也很喜爱戏剧，有时要我演唱，我就表演昆曲里的身段动作，可是找不到胡琴，就干唱几段。

"上次去西北看的'迷胡'戏，在我发表的《西北戏曲访问小记》里已经谈过。这次在西宁又看到一种'附子'戏在兰州又叫做'古子'戏的，都和'迷胡'类似。'附子'和'古子'戏的特点是演员为半职业性的，唱腔简单易学，拥有很多的观众。此外，在西安又发现一种叫做'土二黄'戏，所谓'土'，即北京的二黄已经有了变化，它仍然保持徽调的韵味。有一天我去听'土二黄'的《张松献地图》，演须生的叫包善庭，演丑的叫张庆松，用川白说白，唱功炉火纯青。张庆松年已七十以上，牙齿都没有了，但白口十分清楚，他说白的时候，还可以教两道眉毛分别动起来。至于动作身段都极规矩而细腻干净，真有艺术美。最好的是戏的场子、穿插、动作。我看过很多剧种的《张松献地图》，以这次的'土二黄'印象最深，可称第一。西北文化部马健翎部长现把这戏的录音带到北京来了。还有一位唱'土二黄'的髯生赵安子，也是七十岁开外的老先生，他的艺事也令我佩服。

"除开西北而外，在山东也看到些地方戏，最有意思的是'五人班'。穿戴扮相全像京戏，就是唱法不同。'五人班'即因人少命名，谈不上音乐伴奏，只有鼓和大小锣各一个。二十年前我在济南看过的，十分简陋，现在已有出人意料之外的进步。这次是在周村看的，班主叫鲜樱桃，他儿子叫红樱桃，侄子叫小樱桃，另有一演小生的叫明鸿钧又兼演丑，做工极好。他们来周村已有三年，黑白天都唱，观众始终不衰，这真是不容易的事。

"七个多月的印象，一时间讲不完，许多优秀的技术和特点，到处都不难发现，上面只是较突出的一些例子。回到调查研究问题上来说，这不是少数人所能做好的，还要有更多的人去做。时间上也要尽可能注意，免得戏曲艺术遗产往后损失的更多。"

<div align="right">（《文汇报》驻京记者谢蔚明专访）</div>

关于全国戏曲音乐调查工作
致周扬的信和报告书

<center>（1950 年 12 月 10 日）</center>

周副部长：

　　自七月底由长安寄上一信，以后我们即去兰州，由兰州转赴新疆、青海各地，到处承当地首长及新朋旧友热烈招待，工作颇称顺利。

　　沿途研究所闻，很是丰富，但限于人力、工具和时间，对于各项材料，不克作全面的收集，故此把工作重点，先放在源流系统和组织特质的了解上，同时并注意于材料来源线索的搜寻以给正式收集工作安排下一条方便的道路，此外剩余工夫，才用作材料收集上。所以，这次我们的调查，实不够叫做调查，只可说是替调查作一个头前探路的工作。正式的调查工作，还需要另有精密的计划和充足配备的团体去完成。

　　各项材料有的是我们从来未曾见闻的，但也有的是已经间接作过研究。这次为慎重起见，对于已经间接研究过的材料，一概重加实地的校验。不料这样一作，居然发现了许多的问题在过去是被人弄错了，因而根据这种材料间接所见的结果，愈错愈深，假使不纠正过来，任其一错到底，则许多工作，不但是无利而且有害了。这种错误的由来，多半是由于最初着手的人，本位观念太重，对于一个异于我们的事物，强使迁就我们先入为主的成见，于是采集的材料，便失掉了真实性。这次我们的工作中，也曾犯了同样毛病，后来觉察出来了，所以特把我们所经验到的提醒后来的工作者，这一片泥淖莫再踏进去。

　　百余年来，由于帝国主义的侵略，中国民间的经济，日渐凋敝，因而一切艺术，多趋下降，好多材料便逐渐失传了。现在可以搜集的，已仅仅是残余的一部分，大多是保存在一些老成而未凋谢的人们的手中。所以调查工作是要及早进行的，多延缓一个时期，便是多一部分的损失。谨以我们所感觉到的，贡献这样一个意见。

　　这次我们从南疆回到迪化之后本来还计划去看看北疆、宁夏、河西各地方，因为要参加全国文联年会、全国戏改会议，听一些新的方针，故此赶回北京。今后的行程，我们预备先走长江沿线，一直到西康、云贵，西北未到的地方，将来列入晋绥一道，再行补去。

　　这次出行的经过和所得，已赶写成一篇报告，请您看过指教。不过这只是一

种初步的陈述，详细的说明我们的所研究而有了一个阶段的，将陆续整理奉上。

还有一件事，希望您予以帮助的，就是我们早年办博物馆的那批图书器材，一向借存在月牙胡同三号，这次全国戏展，曾经借用，但用毕归还之时，已不可能再向原地寄存，如果春间您所提倡的戏剧博物馆一时还不能筹备完成，则这批东西需要求您设法借一个适当的地方来存放。

再有，这次我们在各地所收集的材料，整理完毕之后，如何处理也请您予以指示。

程砚秋

1950 年 12 月 10 日

关于全国戏曲音乐调查工作报告书

新文艺必须具有新内容，为了配合新内容，亦必须有新的形式。但新的形式，仍必须以民族性为基础，故此对于民族传统的文艺遗产，必须加以搜集整理，然后研究批判，弃其糟粕，存其精华。但是这并不够，欲求发展，还必须向本位以外的各种文艺，加以研究学习，参考他人之所长，以启发自己之不足。至此，准备工作才算完成，然后团结起全国文艺工作者的力量，共同努力去创作，去建设新中国的文艺。

过去我们曾致力于戏曲音乐方面的搜集整理工作，抗战起来，工作中断了。现在举国的文艺工作者，都在为建设新文艺的事业而奋斗，我们也不愿毫无建树，但自揣能力，只有在搜集整理的工作上，还稍有经验，故此自请在这方面，分担一小部分的微劳。今年春间，曾将我们草拟的计划，请周扬部长赐予教正，这计划书曾刊载于《人民日报》，嗣后有好几家刊物都曾转登。

我们于今年四月底开始出发，但这次的出发，并未能按照原来计划组织进行，一则由于未敢自信，二则顾虑到经济问题，所以工作人员也未待配合整齐，应用工具也不曾准备充足，只提上一架摄影机，此外便只是笔和纸便匆匆上道了。

我们首先到的是青岛，由青岛到济南，由济南折回，又到博山、潍县、周村，由周村去徐州。在这一段中，我们随带着有一个剧团，到处都曾出演。徐州演毕，天气已很炎热，同时雨水连绵，实也难以演出，于是暂把剧团送回北京，只剩下两三个人，转赴西北。

七月二十一日抵长安，二十九日随新疆军区文工团的汽车同往兰州，八月二日到达，六日飞迪化，十三日由迪化随陶峙岳司令的生产情况视察车去南疆，一

路上经过达坂城、托克逊、库米什、和硕、清水河、焉耆、铁门关、库尔楚、野云沟、轮台、库车、拜城，察尔齐、温宿、阿克苏等地，最远到了疏勒。以上沿途皆有停留。九月四日由疏勒返回，仍沿旧路，只是中途多在黑孜尔停了一天，乘马越过两重高山，去参观了一下库车的千佛洞，第三天穿过盐水沟，又看了龙口的千佛洞，当天晚间赶到阳霞。第二天在库尔勒停留了一下，回到焉耆，九月十五日返抵迪化。

本计划再走北疆各地，因接到全国文联的开会通知，紧接着又是全国戏改会议的通知，算算日程，怕要赶不及，连去敦煌的计划也打消了。在十月十三日，飞回了兰州。在兰州忽又得到戏改会议展期的消息，因此我们又得空去了一次青海，采访了西宁、湟中、塔儿寺等地方。十一月三日回兰州，十五回长安，二十三日，回到北京。

这一次的旅行，时间是整整七个月，所走的道路，约近三万里，所到之处，承各方特别相助，获得到不少的见闻。我们目的虽是专为戏曲音乐，但遇到其他文艺材料，机会难得时，便也进行了一些了解工作，下面分地区作一简单的总报告，详细内容俟各分题中，再为述说。

在青岛我们所见到的，有两种地方戏，一种叫做柳腔戏，一种叫做茂腔戏，茂腔又称茂州鼓，也有称做"州姑"或"肘鼓"的。据他们的演员们讲，这些都是"郑国"两字的讹舛，所以他们的社名便也名为"郑国社"。但是这不见得可信，他们说，所以名曰"郑国"，是因为这种戏起源于春秋时候的郑国，捕风捉影，显见得是一种附会之说。社中有一位老演员董长河，据他谈，茂腔早年行于苏北一带，徐州附近，演员只有两三个人，也没有音乐伴奏，后来有师兄弟两人，北来到山东地面，渐渐改良，加上弦索，又增大了组织，师兄一班，行于青州一带，称曰茂腔；师弟一班行于莱州一带，称曰柳腔。茂腔别有一派，传至鲁西一带，叫做吕戏，也称化装洋琴。

茂腔和柳腔的流行地带南起海州附近，北至东北各地，但近年来只在胶东一带活动，班子也渐少了。这两种戏的剧本是相同的，演法也无甚出入，只在唱上互不一样，可是演员们多半兼会两种腔调，时常也交杂着演唱。他们的剧本，多半是连台本戏，有时一本戏可唱好多天，因此他们的观众，多是长座，他们在未开演之前，可以很有把握地料定上多少人。

对于这两种戏，我们进行了几项调查工作：一、来源和组织，二、演技概况，三、剧本的名目和提要，四、承青岛广播电台林明台长的帮忙，把每种主要调子录了一段音。

在青岛的曲艺，也有好多种，以西河大鼓和坠子比较盛行。特殊的曲艺，只有梁前光同志的胶东大鼓，这种大鼓是梁同志自己创造的，基本的调子是蓬莱大

鼓，又加进去"武老二"的技巧，因此相当动听。唱时有时用三弦伴奏，但多半是不用。他所唱的曲子多半是新作品，很多是他自己编的，描写着许多胶东区的英雄故事。他对于北京新作的曲本很注意，希望常得到联系，我们已将他介绍给王亚平同志。

梁同志好久以前便参加革命工作，在胶东军中，担任了好几年的宣传工作，最近他在领导着一批盲童学校的学生学习曲艺，也是一件值得钦佩的工作。

济南方面所见到的戏剧有吕戏，有拉胡腔。吕戏即化装洋琴，除了化装之外，一切全同洋琴书，这等下文说到洋琴书时再细讲（化装洋琴剧于 1950 年定名为吕剧）。关于拉胡腔，即徐州一带所称的四平调，但这名称来源不久，可能是后起的。考求它的正名，原来也即柳腔的一种。柳腔之所以称"柳"，由于其主要乐器是一种琴，形似琵琶，但较小，两根弦，名叫柳叶琴。柳叶琴或称之曰半琵，所以也称做半琵戏，俗讹做"蹦蹦戏"。至于拉胡两个字，乃是因为唱时末句由大众接腔，名叫拉腔，因而称这种调子叫拉后腔，胡字又是后字的讹误。

拉胡腔分中南北三路，南路行于泗州一带，中路行于徐州一带，北路行于滕县一带，往北流传，最远不过济南。关于这两种戏，一切调查工作如前，只是录音工作未能进行，但一切准备都定规好了。

济南市的曲艺，种类甚多，值得调查的，第一要数洋琴书，这时在济南演唱洋琴书的，是一向负有盛名的邓九如（1897—1970，编者按），他曾灌过好多唱片，这次我们也搜罗着两张，寻常唱的调子不惉杂，有唱片也可以抵得录音了。特殊的调子是带牌名的，他们很不常唱。

洋琴书，顾名思义，似当以洋琴为主要乐器，现在的情形是这样，但实际不是这样，它的主要乐器乃是筝和琵琶，邓九如演唱时，他便是弹筝来唱，他所用的筝，形式也和一般不同，普通筝的两端，多是下垂的，他所用的，两端却是卷起，据说这样的筝，只有两个。洋琴书既不以洋琴为主，当然洋琴二字，又是讹传。但是这种曲艺，究是什么呢？从其组织和音调看来，和南阳一派的曲子很相近，而河南境内各地，也多有这种琴书流行，那么山东琴书，或可能也是由河南繁衍过来的。南阳曲子，系出于道家黄冠之唱，琴书两字，是否是道情的变化呢？

山东琴书分两派，南派以曹州为根据地，邓九如即此派魁首；北派在蒲台、利津、博兴一带，近年多改为化装洋琴。

"武老二"也是山东境内的一种特殊的曲艺。这种曲艺。不唱，只是手打竹板干念，可又不像数来宝，他所说的总不离武松故事，所以称为"武老二"。每演之前，多是说一段小段，类似弹词的开篇，这种小段，专以滑稽为主。近年擅长这种曲艺的，以傅永昌最有名，他是东昌府人，他还有个师弟，名叫杜永顺，一个师侄名叫高元均，曾在天津演出，红极一时。

此外还有一种木板大鼓，形同竹板书，但不打竹板而打木板，其调子近似西河大鼓，以李积玉最为擅长。

　　在潍县所见到的，有四种东西：一、潍县秧歌，共有六至八句的小腔，无论什么词都用它（已然记谱）。二、潍县大鼓，这种大鼓，是从利津、寿光一带传入的，但年代已深，又称曰东路大鼓。演奏的方法很奇怪，只有一个人，左腿上拴一副铁板，用脚一踏一踏，便可以拍打，右手弹三弦，同时用第四指持鼓箭子，一边弹一边打鼓，皆合节奏，互不影响，唱调也近似西河大鼓。三、潍县梆子，名曰梆子，实即东路章丘调。四、柳腔，即前文所说的柳腔，不过存留在此地的，比较多保持了旧规模，但唱的调子，却比其他柳腔好听。此地戏院只演京剧或评戏，本地戏反无人演唱，我们所听到的，乃是几位盲目的先生，他们也只能清唱，表演是久已失传了。

　　在潍县时，又抽空去了一次寒亭，寒亭是烟潍路上一个大镇，此地向以出产年画出名，附近十来个村子，都经营着年画事业，和天津的杨柳青，可以抗衡了。关于此地的调查，已写成一篇调查记，送交民间文艺研究会了。

　　到了周村，听说鲜樱桃的剧团在那里，我们急去访他，果然他和明鸿钧都在。他们这种戏，一般称为五人班，实际上乃是章丘西路调。鲜樱桃本名邓鸿山，早年他这种班子，连演员带场面一共只五个人，演员是一生一旦，行头不过两套，一套红的，一套蓝的，这样便应付了所有的悲哀和喜庆的场子，场面是一人掌鼓板，一人打锣，一人敲钹，必要时场面也参加表演，居然成本大套的戏也能对付下来。民国二十年（1931）左右，他们曾来北京演出，组织略扩大了些，但一切还不离旧规。此次在周村相见，却大有改进，人数增加到十八个，行头也复杂起来。他们本是以表演细腻见长的，如今又吸收了不少如京剧等等的成分，益发丰富起来。明鸿钧是小生正工，他唱的调子却和别人不一样，仿佛是大鼓腔，但应用得非常巧妙。做戏也好，是一个上品的小生人才，同时他还善于反串小丑，他所演的小丑，有一种特长，凡使人发笑的地方，都是出乎自然的，绝不故做丑态，或是说些和戏情毫不相干的丑话。一切动作也工稳无火气。所以他们这种戏在民间颇有叫座能力，到一个码头，总可支持一年半载。我们如果不固执在方音问题，不纯站在京剧立场去看旁人，则他们很应该算做我们一个畏友。

　　周村永安戏院经理任勇奎，他是河北梆子当年著名的演员，我们同他谈起河北梆子过去的情形，他很感慨。论起河北梆子，实在不应该像现在这样衰微，自然，过于紧张嘈杂是其缺点，但演技的精深，唱法的高妙，在各种戏剧之中可说是很有独到之长的，似乎不应该如此一落千丈。据任先生讲，这其间的原因，第一是由于京剧复兴以后，使梆子在都市的地位，突然衰落，想退回农村，可是河北一带，连年战争，使农村的景况远不如前，就在这进退两难的情况之下，好多

班子便一直垮台到底了。第二是由于梆子的唱功演技，都比较需要艰深功夫，后来者多以为既多费力，又少收获便不肯学，这样一来，后继无人，渐渐组不成班子，只好混在别种戏一起来唱，可是死一个少一个，慢慢地便连一出戏也难以凑齐了。据我们四处打听现在还有几家班子在勉强支持，萎靡景况，可怜已极，当年那些著名角色，有的还存在，但大多早已改业了。

我们觉得，这方面的一批遗产，是很宝贵而值得重视的，早些着手，把这些老成而未凋谢的角色搜集了来，传留下他们的绝技，确是一种必须而且急需的工作。我们已托了好多位朋友，代为打听都还有些什么人物，以备用着时，不必再费事去四处访寻。

山东方面，早年也曾有一个易俗社，是受了陕西易俗社的影响而产生的，像王芸芳、张宏安都是其中杰出的人才。起初是私人组织，后来收为官办，便日趋腐化，终至灭亡了，比起陕西易俗社之能支持到如今，是相形见绌了。可是他们的成绩，却也不弱于陕西易俗社，他们自成立至解散，不过五六年的工夫，所编演的新剧，竟达三百几十本之多，据闻这些本子还都存在，由山东省政府教育厅保管着。

总结在山东境内的工作，也发现了不少缺点。除了人事和工具的配备不足，致使一部分重要工作未得进行以外，还有像这次携带一个剧团同行，虽然在经济上，在和当地艺人联系上有相当的方便，但是到一个地方演出，其日期的长短，每每是和调查工作所需要的日期是相反的。例如到了博山，当地并无可以采访的材料，但事实不能演一两天便走。又如在潍县调查工作是需要相当深入的，但演出只能支持一个短期，想把工作深入却不可能。还有，有些地方，是蕴藏着不少珍贵的材料的，但剧团却无法前去。这样只好从侧面间接找到一点材料，准备将来另设法去研究。已得到的有以下几种：

一、莱芜调，也称莱芜梆子，调子很高亢，近似开封梆子，用二胡为主乐，现在著名的演员以杨带子为最。流传地区只在鲁西鲁南，最近听说在新泰县成立了一个科班，由当地政府帮助指导。

二、弦子戏，又名五音乱弹，也是柳腔的一支，乐器以二弦为主，笙管笛箫柳琴也都用，流行地区多在兖州、曲阜、曹州、济宁一带，唱调很细致，脸谱很精美，本戏很多。

三、胶东秧歌，有大小两种，大秧歌多在登州一带，小秧歌行于莱州一带，山东省文联卢棘同志对此很做过一番调查研究工作，此外山东流行的小曲，他也记录了不少。

除以上几种以外，据闻鲁西南流行的还有一种用笛伴奏的戏，名称不详。还有一种只有男女两个角色的戏，都踩跷，打锣鼓干唱。惠民一带，有环戏、摊戏、

大弦腔、赃官戏。无棣有哈哈腔。河北、河南、山东交界地方有大锣腔、大梆子、四股弦、平调、三跳板等，曲艺则各地都有大鼓、道情、小曲。

关于记录剧本，我们到处都计划进行，但有的演员们自己可以动手，只要付他们以相当的报酬，像青岛的柳腔、茂腔，我们已研究妥了进行的步骤。但有的全班都不识字，只好找人去代抄了。为求整齐一律，我们想聘请两位对戏曲稍通门径而懂得山东各地方言的，给他们一个格式，让他们到已接洽妥的地方去记录，但是到了徐州之后这计划又失败了。

说来也好笑，因为天气渐渐盛热起来，同时雨水又多，演戏在这季节里，很不相宜。于是在周村演完之后，应大家同人的要求，把剧团暂时结束了，全体演员，便从周村回京。但到了徐州之后，当地政府，非要求演出不可，再三摆脱不得，只好回京再行调集人马，这一样，成本太重，又赶上雨水连绵，勉强支持完了一期，赔累不少，这样一来，把在山东各地所盈余的亏损大半，一切计划暂也不得不搁浅了。

七月十九日，剧团返回了北京，我们则轻装直去西北，二十一日，到达了长安。去年在长安时，常常听人提到王存才，说他的演技是如何的高妙，不但在晋剧中是难得的人才，便在任何戏剧中，也是不易多求的。今年他来长安治牙，经大家特烦，表演了几场，据马健翎兄讲，的确是不平凡，技术精娴，还是其末，最使人佩服的是生活的逼真和丰富。可惜他没多停留便又回去了，我们又不曾得见，只是从各方面得到一些关于他的材料。

碗碗腔影戏的名演员一杆旗，也曾来长安，此间的戏改处，曾把他的艺术加以详细的调查，并且选录了好多的剧本，听说将来要有一个专册出版的。关中的曲子，在四十多年前，曾出版过一部《羽衣新谱》，共六卷，去年我们曾各方托人访求，始终没得到。这次承王绍猷先生替我们找到两本，其余的王先生也答应再帮我们搜集完全。现在找到的两本，内容都是越调部分，已由戏改处翻印。戏剧公会的石刻，是考证秦腔历史的重要材料，我们也设法把它拓了下来。

汉中的二黄戏，已有三十多年不来关中，今年也兴高采烈地到了长安，这种戏和京剧是同源而异流的。除了唱腔显得古拙，动作和音乐有些秦腔化之外，一切和京剧无大分别。近年以来很有人评论，说京剧从地方戏变来的过程中，曾经在本质上有了极大的变化，这种论调也颇有一班人力持反对，可是双方都缺乏充实的证据，如今得到这样一种戏，很是一批有用的研究材料了。据安康来参加西北文代会的戏剧代表杜玉华对我们说，汉中戏的班子，还很有几个，秦腔化的成分，一点也没有，和京剧的相似，是比较更近的。

汉中戏里，很有几出戏是京剧班里望尘莫及的。例如张庆宏所演的《张松献地图》，形容张松的机辩，真是谈锋四射，口如悬河，张庆宏已是七十多岁了，

但演起戏来，手眼身法步，还是丝丝不苟，一气呵成。人们常觉得法门寺里的贾桂念状子，是一件不容易的事，可是和这戏相比较，相去且不可以道里计了。西北戏改处，已将他这戏录了音，这次并且带到北京来展览。

七月二十九日离长安西行，路经平凉、兰州，都抽空看了几次戏。从山东到西北，豫剧是相当兴盛的，不过郑州以东，多行东路开封调，郑州以西，则东西两路混合演唱了。实际说起来，西路在唱调上，的确有胜过东路的地方，特别像常香玉，她把原来的音乐，大加改变，把木梆的声音减低，伴奏的乐器，在唱的时候放轻，到了过门，再加重起来，这样，使一腔一字，都清楚地送到听众耳朵里。同时她又对各种戏曲的腔调，加以吸收，融合进去，因此调子也比以前大见丰富。所以她在西北一带，能获得大众的好尚和拥护。还有长安的狮吼剧团，是一个学校式的团体，领导人樊粹庭先生，一向以编演进步剧本为社会人士所称赞，所以成绩也很昭著。因为有这样两个剧团使一般豫剧团体在西北上也有了相当的地位，他们的奋斗和努力，是值得大家学习的。

到了迪化之后，开始进行了解各兄弟民族的戏曲音乐，但因为语言不通，又缺乏适当的翻译，工作非常困难。在第一周中，除了参观几次新盟会的歌舞演奏，还有文联赠送我们一批维族唱片之外，什么材料也没访到。八月十二号，和新疆文教委员会孜牙主任约谈一次，请了一位蒙族同志做翻译，因为他对戏曲音乐不内行，好多话也无法传达，还几乎闹出笑话。这一次的谈话很失败，仅仅得知维族音乐中有十二套古典大曲，可是现在最多只有人会九套了，这人还不在迪化，无法去研究。

这天夜晚，王震司令员忽然对我们说陶峙岳副司令员，明天要到南疆去视察，同时张仲瀚政委，也要到焉耆，假使我们想去喀什、和阗最好一同去，在季节上，在方便上，都是很好的机会。我们听了很兴奋，马上准备了一下，在第二天清早，便出发了。

在南疆路上，因为陶司令到处要视察和作报告，所以在好多地方都曾停留，在焉耆，在库车，都曾试作了些调查工作，在阿克苏，又见到当地新盟歌舞团的表演，并作了一次访问，不过所得甚微。二十六号到了喀什，当地的新盟会和苏侨会，连日组织晚会招待我们，使我们见到很多样的歌舞，同时也见到维族和乌兹别克族的歌剧和话剧。

在这里，我们计划着学一些歌曲，记一些谱子，预备做研究材料，但时间来不及，同时语言方面也无法沟通。二军文工团的各位同志，见到我们这种情形，很慷慨地把他们一年以来所记录的谱子，抄了一份赠送给我们。这样诚恳的友谊，只有而今的社会才可以见到，使我们更深感觉到新时代的伟大。

我们的行程，是准备在八月三十号离喀什到和阗去，不料在二十九日晚间，

239

忽然得到和阗附近桥梁发生障碍的消息，同时车辆也发生了问题，就连陶司令一行，也只能挑选着前去，而且最远只能到莎车。这样一来，我们在喀什又多留了几天。三十号，喀什文艺界约我们参加一个座谈会，这座谈会举行的地点是在一家美丽的大花园里，歌舞音乐，极一时之盛，我们得实地领略到当地文娱生活的真相。

在会场中有一位年老的音乐师，名叫哈西木，是维吾尔族人。在饭后休息的时间，我们向他请教塞他尔的用法，因而攀谈起来，渐渐扯到维族十二套大曲上去。他听了，好像有所感触地笑了一笑，可是并没有说什么，接着便是演奏开始，谈话便也中断了。晚间回想起此事，觉得有些特别，为什么这位老音乐师，听到问起十二套大曲的话，他微笑不语呢？莫非他晓得一些么？第二天我们一早便到新盟会去，特地请这位老音乐师到来，诚恳地向他请教，真是意料不到的事，十二套大曲，他不但是完全都会，并且现在完全都会的只剩下他一个人了。据他说几年前，听说和阗还有一人能完全都会，他特地由喀什去访他，到了和阗之后，不幸已是故去。现在他有几个弟子，但最好的才学会了八九套，他感觉到他自己年纪已老，怕在生前不得传留下这十二套绝技，言下不时欷嘘，可是忽然又笑了，对我们说："真不想万里之外，会有知音来相访！"我们真觉得过意不去，没想到这番谈话，使这位老人家的感情发生了如此的激动。

第二天我们预备了一餐便饭，请他和他的几位弟子来做再度的长谈。他们把十二套大曲的组织讲给我们，并且择要演奏给我们听。更是意料不到的，这十二套大曲，竟是很复杂很美妙的管弦合奏乐。

（按：喀什即隋唐时代的疏勒。隋唐燕乐中，有疏勒之部，是从疏勒传入的。疏勒地方，当北宋末年时候，改奉了伊斯兰教，而伊斯兰教教规是禁音乐的，那么这十二套大曲，可能还是一千多年以前的旧遗产。隋唐大曲，北宋以来已渐失传，想不到在此处还保存着一脉根源。）

时间匆迫，记谱是办不到的，录音机又不曾带来，真使我们感觉到良机空放的可惜。回到迪化之后，遇到中央西北访问团的王同志，他带有录音器材，并且不久也要去喀什，我们把这件事对他谈了，希望他把这工作完成。他也很高兴，不过他所带的钢丝已不多，大约不过七小时左右，但是这十二套曲子，连奏起来，至少在二十四小时以上。后来我们又把此事对邓力群主任讲了。他已答应设法把哈西木请到迪化，如果迪化方面解决不了这问题，再向长安联络。我们回到长安之后，和柯仲平、马健翎诸位谈起，他们也很注意，愿尽可能来助成此举。我们觉得这件事无论如何是应该搞好的，录音是必要，可是研究学习更重要，故此我们向文化部建议，请文化部对此早定一个处理的方案。

从喀什归来，经过黑孜尔的时候，特地去看了一次千佛洞，此地的千佛洞，已发掘的有八十几个洞了，但看情形可能还有不少洞子仍在埋藏着。论年代比敦

煌更古，而壁画的作风，又是一派风格。可惜近年以来屡遭破坏，如不及早设法保存，只怕要损失罄尽。又库车盐水沟外，也有一处千佛洞，残破情形比此尤甚。新疆境内，昔年佛教极盛，所以千佛洞的建造，也不止一处，据闻特克斯和库尔勒、吐鲁番都有，但我们这次并没得去看，还有人讲，在蒲犁、乌恰一带山中，也有不少这种建筑。

九月十五日回到迪化，新盟及文联的各位，多已去长安参加文代会，我们预备回来研究的问题，一概无法进行了。这样焦急了几天，幸亏得到二十二兵团洪涛同志的帮忙，他介绍我们很多书，使我们对新疆各民族情况得以了解，又介绍我们和新疆分局研究室的苏北海同志相谈，得甄别了各书所记的正确或错误。又介绍给我们一位哈族的文艺研究家柯仁先生，在他那里很有系统地得到研究哈族的文艺情况，从他那里又得认识了新疆省府秘书长倪华德，还有许多哈族柯族的朋友，又得到不少的见闻。在苏联领事馆的宴会席上，遇到公安厅的舒慕同厅长，从他那里得知到锡伯、索仑、满洲三族的文艺情况。中苏友好协会赠给我们一批哈族唱片，马寒冰主任，搜集了几件维族乐器相赠，蓝月春同志代我们采购了乌兹别克唱片，二十二兵团韦文元同志教给我们各族的歌曲，新疆军区文工团，也准备把他们记录的曲谱抄一份相赠，这样我们的工作才得以顺利地展开。

在青海和兰州，也是多亏了各方面的同志们努力帮助。在西宁了解的，是藏族和土族的歌舞，还有流行在甘青两省的花儿少年，流行在青海的附子，在塔儿寺见到的，是藏舞和打鬼舞。这些都承华恩、王博、程秀山、逯萌竹、苍谦各位同志或是给我们介绍专家去谈，或是把自己所得相告，尤其华恩同志，他费了半年多工夫，在青海各地所实地采得的歌曲，悉数拿来让我们抄录，并且把其中奥妙，详细讲解给我们。我们很觉得对不起他的，是这许多宝贵材料，我们只选抄了一部分，未能把他的全部成绩，介绍到东部地区来。

在兰州，文教厅的曹陇丁同志，也帮我们发掘了很多的文艺宝藏。水楚琴老先生，给我们讲说了兰州秦腔的系统和特质。李海舟、王叔明两位先生，给我们讲说了兰州十种曲子的组织和内容。岳钟华同志为我们画了一份完全而准确的秦腔脸谱。余正常同志赠我们许多曲谱和甘肃影人。

其余各方面的帮助，实难一一罄述，这些隆情厚谊，使我们是永志难忘的。

各兄弟民族的歌舞，初看去总不免有奇异之感，多以为是一种从未习见的东西，其实这些形式，在中国的文艺史上，都曾发生过很大的影响。维族音乐与唐代大曲的关系，已略如上述，此外藏土两族的歌舞与唐宋以来词曲的兴起，也有极深的关系，尤其是哈萨克族的歌曲，南宋时代，民间突然兴起许多的新奇的文艺形式，一向研究者莫名其妙是怎样产生的，这次我们研究所得，觉得和哈族文

艺的关系，是不容漠视的。

西宁的附子，兰州的十种曲子，论起来应该是一系统的东西。这一个系统，在国内流传的地域非常之广，据我们所知道的如陕西的曲子，眉户、河南的曲子鼓子、四川的琴书、浙江的平湖调、江西福建的南词、北京的单弦杂曲……都是同源异流的，他如两湖，两广，苏、皖、晋、鲁，也都有类似的体裁。只因地域不同，腔调不免因方言关系而发生变化，还有代代相传之间，也常常吸收些新东西，丢掉些旧东西，所以各支派便各成一家，但若从其本质分析比证，血缘的特征，并不是很渺茫模糊的。

这一系统的曲子，和唐、宋、元几代所流行的词曲，是同一根源的。词曲被封建阶级和资产阶级的播弄，早已死气沉沉，惟有流传在民间的这一支，一直还在生长繁衍着。我们应该作一个综合的研究，使其在新社会中，得改进为人民文艺的一种形式。兰州所存留的，现在还有十种，而各地所存的只于两三种，所以若是入手研究，当从兰州开始较为顺手。兰州的十种曲子是：平调、夸调、令儿调、背（避）工调、荡调、勾调、百合调、词调、鼓子（即曲子）、越调。

以上所述，是我们这一次各地访问的概况，至于研究所得，拟整理成下列几种报告：

一、《柳腔的源流及其特质》。相传中国戏剧，有所谓"南昆"、"北弋"、"东柳"、"西梆"的四大支派。昆、弋、梆三派，大家比较知道得很熟，惟有东柳，一向只举《小上坟》一剧为例，可是再找不到第二个。但东柳一词，既留在人们口中，和昆弋梆同举则断不会发展得范围如此窄小。这次我们在山东，见到许多种地方形式的戏剧，都是名为柳腔的，其唱调有一小部分，近似《小上坟》的腔韵，但这并不足以代表全部，乃知相传以《小上坟》代表柳腔的话，是不正确的。至其流行区域，单就山东所见的几种，足迹已到五六省之多，再从其特质上来推断，可能流行在长江流域的几种地方剧，来源也和此有关。然则柳腔之所以能和昆弋梆并举，并不是没有原因的，可惜一向太被人们所忽视了。这篇报告，当然不可能把柳腔的一切，作详尽的说明，只就我们所见所知，把这件事发掘出来，以引起各方的注意和研究。将来总会有一天，能完成一个完整的记载的。

二、《从维吾尔族的十二套古曲来研究隋唐大曲并古代东西音乐交流的情形》。

三、《哈萨克族的文艺形式对于南宋以来民间文艺的影响》。

四、《胡琴、洋琴其源流性质及在中国戏曲中的地位》。

五、《中国戏曲与中国文字的声韵》。

六、《藏族土族的歌舞和唐宋词曲的构成》。

七、《民间曲子的种类及形式》。

八、《寒亭的年画》。（已寄交民间文艺研究会。）

九、《从汉中戏剧来比证京剧的变迁》。

十、《秦腔新论》。从这次所拓来的石刻，从秦腔的音律特性，从各方所新得的史料，来探寻秦腔的根源，并分析秦腔的性质。

十一、《中国戏剧的作场制度》。中国戏剧的演出，早年称曰"作场"，但作场和现在的演出，制度上很不相同。可是现在演出的制度，很多还保持着作场制度的遗留，形成了很无谓的形式，有的则失掉了原来意义，反成了一种前进的障碍。这些必须根究其由来，以为改进工作的参考。

十二、《中国民间歌曲的乐律》。中国民间的歌曲，种类是很多的，所采用的乐律，也有很多种。近来很多以西洋音乐的乐律来整理中国民间歌曲，但西洋音乐的乐律，实在不能完全包括起来中国民间歌曲所用的乐律。这问题若一忽略，一定要整理去了很多的东西，所以我们要特别提出这问题。

十三、《谈花儿少年》。

十四、《访曲随笔》。凡零星片段的材料都收在此。

此外，在各地和文艺工作者交谈，从他们口中获得的意见，还有我们自己的感想，汇成建议性的题目若干个：

这次在西北，每逢参加各兄弟民族的晚会，他们总是以歌曲舞蹈做招待节目，有时他们也要求我们表演一两项给他们看看，我们便上去清唱两段来塞责，有胡琴便清唱，找不到胡琴便干唱。可是遇到这种场合，我们总不免要担心，担心他们若是再要求看看我们的舞蹈，怎么办呢？拉个起霸？裤牙马？未免都不像话；扭场秧歌？也好像不大恰当。不晓得是不是我们的见解错误，我们总觉得秧歌的性质，只合于群众彼此联欢，而不适于少数人在台上去表演，宜于广场而不宜于室内。因此我们感觉到，在秧歌以外，应该还有一种专门性艺术性的舞蹈才好。但事实上，在现在的阶段中，我们并没有这样的东西，所以必须创造建设。创造建设必须有所取材，取材于其他国家的舞蹈么？很难具有自己的民族风格，取材于自己么？材料在哪里呢？

这次我们见到哈萨克族的舞蹈，据说他们的舞蹈是以他们在草原生活中所接触的种种事物为蓝本而造成的，例如虎豹的跳跃，鹰隼的飞翔、深溪捉鱼、荒山搏兽……种种动作，都是他们舞蹈中的基本姿态。因此我们联想到，在国术中，有所谓形意拳，不也是这样构成的么？但是它的发展，只偏重到锻练身体上去，成为一种击技。假使加以美化，施以编组，配以音乐，赋以内容，不是很容易地便走向舞蹈艺术的途径么？况且国术中的门类是很众多的，千变万化，材料是极丰富的，去年我们在长安，见到杨瑞萱和于紫茂两位老先生，这两位老先生都是当代国术名家。我们诚恳请教，请他们讲说国术的门类和奥妙，畅谈了好几天，得见到了许多的惊人绝技。这些技术，取来用于新舞蹈的建设上去，虽不能说是

取之不尽，用之不竭，但总不能不算是一批极丰富的良材。况且这绝对是我们中华民族特有的风格，并且在艺术作用以外，还存有锻炼体育的副作用。所以我们要提出一个建议，建议以国术为主要的基本，来建设新中国的新舞蹈艺术。

在喀什噶尔，和新盟会的几位负责人谈，他们说住在遥远的边疆感觉到对祖国各方面一切都隔膜，尤其是文艺活动的种种情况。他们很希望有一种杂志，用各民族的文字出版，收受各民族文艺工作者的文稿以为互相研究、了解、学习、砥砺的总枢纽。同时还希望在边疆地区办一个民族文艺学院，为各民族的文艺多培养些后继的工作人才，并希望由内地派遣一部分文艺工作者，去帮助他们，使他们得了解祖国中心地区的种种文艺，帮助他们改进许多的技术问题，例如他们的音乐便缺乏记谱的技术，授受之间，全凭听和记忆。此项意见，我们希望政府方面应该考虑接受。不过事实上有许多困难必须先予以解决，然后进行，才可以收到完满的结果。即如翻译问题，目下翻译人才，供不应求，渐渐便不免以资格不够的人来充数。可是目前情形，兄弟各民族之间是需要互相作正确的了解的，假使由于翻译错误，致引导起什么误会，那是很不值的。我们感觉到，对于各兄弟民族之间的工作，是需要以稳准为秘诀，固然不宜从缓，但在快速之中，还要做到毫无涂改的程度。

在青海文联的座谈会上，有几位同志讲，在边疆地区，使文艺工作深入民间去，是存在着一些特殊困难的。文盲的数字过大，文字语文的遝杂，使出版物相当难以发挥其效力。一军政治部齐开彰同志讲，在阿拉山上修建公路的战士们，在空气稀薄的荒原上做着开天辟地式的工作，是极需要文艺的调剂的，但是文艺活动太缺乏。有时有人打着饭碗唱几句胡诌的大鼓词，大家会蜂拥地围拢上来，像听名角大戏一样地听得津津有味。我们说，文工团不能去给他们以慰安么？他回答道，文工团人数有限，需要文娱的战士们并不在一个地区，哪能照顾得过来！逯萌竹（文联）同志说，各兄弟民族之间，也是这样情形，又多一层语言问题，更使文工团难以完成这项任务。后来大家讨论的结果，认为解决这问题最好把工作侧重在电影和广播上去，电影可以多印几份拷贝多置几万具放映机，广播呢，只消多有些收音机，一份广播节目，便可同时解决了好多地区的问题。他们希望把这意见，托我们转达到中央。另据我们所知，现在西宁广播电台，只有短波发射机，做这项工作比较不大相宜，应该另成立一个长波台，不妨电力大些，这样连新疆、宁夏、西康各地，都利用得上，对西藏的工作，也一定有很大帮助。

程秀山（文联）同志说，边疆文艺内容，除政治教育的以外，也可以和卫生建设各运动结合起来，这不但对各兄弟民族有很大的益处，并且也是他们比较喜欢的。是的，边疆地区所需要的，的确有时和内地不同，有时更会相反，例如在西宁，某文工团演出一个戏，内容是写一个农民的妻子，好吃懒做，后来经过

改造而转变好了。剧本很精彩，演的也很真实，但当地观众，认为这剧情太岂有此理了。原来青海一带的习俗，一切劳动都是女人去承担的，好吃懒做，只是男人中有此情形，像剧本所写的故事，他们那里做梦也见不到。还有关于历史故事的戏，凡对外战争，多半是和北部各民族的冲突，但这些民族的后裔，多半即是现在的兄弟民族，我们若只顾写这方面的情绪，而忽略了那方面的感觉，一定会发生错误的。例如写太平天国故事，有时便未能把问题单指向满洲的封建统治阶级，而笼统地把满洲人民整个的都做了对象，汉族人看了也许不理会到什么，可是满族人看了便不免难以为情。这次在新疆，听说有某剧团演狄青征西，维族人士为此很提意见，其实狄青当时所征的乃是西夏，和维族还没有明显的关系，尚且有此情形，可以不加慎重么？文艺工作是要配合政治进行的，稍有一点和政治发生矛盾，便是错误了。种种问题固然不易处处周到，可是我们不应该不去力求周到。

在西北各地得和各文工团往来，觉得文工团这样的组织，必须有一个联合后勤机构，作各方面的总接应，来补充供给一切，这样总可以使文工团发挥其最高效能。单就旧剧来谈，我们这次听见到的，很有几项亟待补救的问题：

一、各文工团的配备大抵都不完全整齐，有时更有某一部分过剩，另一部分不足的现象，这是由于组织时，未能按计划去找人，只凑合人来想计划。例如一个京剧队，当组织时，手边武生人才多，便多收几个武生，老生人才没有，姑且暂缺着。这样在演出时，自然多是武生戏。可是观众的指摘，自己的掣肘一定会很快地感觉到不妥，于是再向四方去寻找人，碰巧找到一个正在闲着的角色，当然不成问题，碰不到的时候，不免要从旁的团体去拉人，不论是私营团体或公营团体。拉得成也罢，拉不成也罢，相互之间，便发生了嫌隙，往往更由此小的嫌隙而酿成了对立和冲突。本来是该互相团结，这一来反走到相反的路上去了。

二、为各团体组织之始，不可能以相差不很多的水准去选择人，故此一团之中，技术程度参差不齐，有的是有许多年的舞台经验，有的只是玩过几天票，补充既困难，替换更不易，只好凑合下去。可是排戏演戏之际要求水准低的去追上技术高的，一时办不到，也有的终究办不到。既然合作，那只好使高的去迁就低的，结果一台戏，便都不见精彩了。

三、剧本的缺乏，到处都感觉到苦痛，各文工团需要在进步上起带头作用，当然要求得更迫切，可是得到既困难，得着了便居奇，秘密不肯让别人借看，有某团体为要向另一团体借抄一本新剧本，竟被那一个团体当做贼一般防范起来，这不是很可笑的么？剧本是这样，别的何尝不这样。演员不肯合演或借用，服装道具不肯串换，慢慢连旧戏班里的行会风气也就滋长起来了。公与公之间是如此，公与私之间又更甚一层，这现象任其扩大下去，对戏剧前途一定有很坏的影响。

为补救这些缺陷，最好是有一种统筹办法，解决了人员补充问题，解决了剧本供给问题，使各方面得团结进展，前途是一定顺利的了。还有各军队文工团，常年所接触的观众，大抵只是他们本部队的战士，但一个文工团，一年究竟能排出几个新戏呢？这断不足以满足本部队各战士的要求，假使能互相调换，不但节目可以新鲜丰富，而演员们的各地流动，得多向各方观摩学习，一切也可得到进步，这是战士们和文工团同志们共同所有的感觉和感想，但也需要有一统筹机构才可以办到的。

剧本荒的问题，各地皆然，但并不是缺乏作者，也不是作者不肯努力，而最大的原因，乃是由于人们不敢去写作。当然这里有很多障碍。例如审查问题便是一个。据各方面的反映，多感觉到审查机构的不统一，是最大一件痛苦的事。一个剧本往往在甲地区通得过，在乙地区却被驳斥，还有同在一个地区，有好几个主管机构，各持己见，这怎能不使作者望而却步呢？所以都很希望审查机构全国最好只有一个，现在虽然有了全国戏曲改进委员会，但各方面都觉得这只是面对京剧而不管其他地方戏的。

审查机构统一之后，其次则审查两字，不要用得太拘执，最好是三分审查，而七分助成。每一个作品，如果不是太要不得，总要设法帮助作者成功，即使真到没法帮助的程度，也要早些回答作者，详细说明不成的理由，并且这理由万不可是空泛的。稿子也要退还，不要打入字纸篓里去。为什么要这样做呢？因为现在很有人误会，误会到负责审查人或有排外情形。可是事实上有时也难免引导人误解，因为好多负责人，往往自己也动手写作，如果通过的作品，内稿过多于外稿，当然人们会有误解的。若用以上方法处理，以事实来解释，一切疑云自然一扫而光了。再者审查者对于帮助作者，只可发表意见，却不宜参加动手，否则人们也会误会到有故意挑剔而参加著作权的情形。还有审查要快，过于耽延，尤其是具有时间性的作品，例如一个为春节作剧本，到夏天才审查完毕，这些小地方，都会引起很大的坏结果的。总之，为发动这种工作，要细心还要耐心，路基打得平稳，路才修得好，走起来才顺利。故此我们不惮琐碎地来陈述。

各地方对于新作剧本，有的以减免娱乐捐来鼓励，这未尝不是一个办法，但其中有一项特殊规定，却使效果适得其反。他们的规定，凡不在大轴戏演出的或演出不在三小时以上的，概不得受到鼓励，这是不对的。尤其旧剧，是需要有长戏，也需要有短戏的，以上的办法，不是妨害了一部分人的创作情绪，便是引导着人们故意把剧本拉长，多添些无谓的场子，反落得不见精彩了。现在我们固然需要多的新剧本，可是也绝对不可粗制滥造来凑数的。

改编剧本，据多方所听到的情形，很容易和观众发生对立的现象。但观众并不是拥护旧本子的，过去演员们自动改编一个戏，不但观众不反对，而且演员还

可藉此作号召，便可以证明。现在的改编，为什么这多暗礁？只能说是工作方法错误了。我们觉得审查还要团结艺人去合作，但是团结要做到真正彻底的团结，一个剧本如何修改，要获得艺人肺腑的同情，不要只是挤得他们口头上敷衍一句说"行了"就认为足已。能如此，改编修订工作一定会收到很好的效果的。

今后的戏曲工作，似乎应该多侧重在深入民间的工作。我们这次走了好些地方，觉得有一种很特殊的现象，即是戏曲太向都市集中了，偏僻些的地方，渐渐没人去照顾了。我们新文艺工作的目的，是为工农兵服务，可是工农兵所在的地方，都市只是很小的角落。为什么我们要抛开多数而单就少数呢？这是不是一种矛盾呢？在新疆全省文教会议席上，马寒冰部长向文艺界号召，号召在 1951 年，文艺工作同志们要努力于下乡的工作。青海文联的同志们，也有这样的决议。我们对这种呼声是感觉到极端同情的。但为何下乡？也要有一种切乎实际的办法，像最近一年来，各地从事旧剧改造工作的，多着重在布景灯光的增添，曲艺改造，多走向戏剧化的途径，这是适当的途径么？布景灯光，不是不可以加入旧剧里去，可是要从全面上去看问题，看看整个的条件，是否已达到可以的阶段。曲艺也是如此，若是戏剧化了，便失掉了其原来的简便性，而不宜于目前工作，还是以不改为佳。全国各地方乡村且不必说，只就小点的城市来讲，是不是都有了电灯设备了呢？如果没有，灯光便无从利用了。交通的不便，运输问题相当困难，布景的携带，不要管是不是在经济上有一笔大的消耗，只百八十里的大车，恐怕一套新制的布景也就八成破碎了。所以我们觉得，在现阶段中的戏曲工作，还是要以普及为重心，至于提高，先做内容的提高和技术的提高，装置的提高应随时看情况而进。必不以为然时，也该做到双管齐下的程度，若单偏重于城市，只怕广大的群众要过一个相当的时期才可以接受我们的服务。

应全国戏曲工作会议东北地区代表之邀
赴沈阳访问演出期间在欢迎会上的讲话

（1950 年 12 月）

　　这次承贵方相邀，到沈阳来做一次短期的演出，我们感到非常荣幸。今年春天，我们开始了一个全国性的旅行，目的是了解一下，全国各地究竟都蕴藏着多少民间的戏曲音乐？换句话说，也就是要知道一下，全国各地，还保存着多少从广大人民中所生长出来的宝贵的民族戏曲音乐遗产。把这些遗产介绍给大家，请大家共同整理研究，存菁去芜，来替新中国的戏曲音乐奠定下基础。

　　第一段的行程，是从青岛到新疆各地，第二段是准备由陕南入川、西康、云南、贵州各地，如果西藏解放得快，我们便捷足先登，到西藏去看看。在从新疆、青海回来的时候，因为中央召开全国戏曲工作会议，故此特别赶回北京参加，准备会议闭幕，仍继续向西南方面走去。正在这时，东北几位去参加会议的代表们，邀我到沈阳来，虽然在行程迫切之中，但是，我很愿意抽出一些日子前来一趟。因为二十几年没有和东北各界人士欢聚了，借此机会和大家见见面，并安慰安慰大家在伪满时期和国民党统治时期所受的痛苦，庆贺大家在解放后所得到的自由。同时，在各地常常听到朋友们谈到新东北的建设是如何的进步，也愿意有机会前来实地看一看，得到一个进步的学习。的确，东北的新建设是可以称为全国模范的，不仅是我这样讲，各方面的感觉都是如此。在各地，每逢研究一种新建设问题，到了难以设计的时候，常常会用一句话来做方向——"打听打听东北是怎样搞法。"

　　关于东北的民间文艺，我们也希望知道一些概况，尤其是各兄弟民族的文艺，以备下次正式来研究学习时，好有一个比较熟悉的途径。这件事请求大家帮忙，请大家多多费心。

　　在北京有一位朋友问我说，在现阶段的时局下，我们要一起去抗美援朝要紧，文艺工作暂时可以放下。我觉得我们的爱国热忱，似乎要以理智来控制着去运用才好，需要我们上火线的，当万死不辞；需要我们在后方积极建设来作动力的，我们要加倍努力。帝国主义者，所以在二次大战之后，没得休息，便又要发动战争，正是恐惧我们将来建设上有了成就。在现在的情况之下，我们要沉着，不要慌张，要有临危不惧的精神，何况现在危险是在敌人头上呢！我们要是一边坚强对外，一边竭力建设，这样便使帝国主义者的阴谋，被破坏了一大半。同志们，等到打垮了帝国主义者那一天，同时也是我们建设完成的那一天，那样才表现出我们广大人民的真正力量！

248

论戏曲表演的"四功五法"
及"艺病"问题的提纲

（1950 年 12 月 29 日）

1950 年底，砚秋开始总结京剧基本功即"四功五法"的经验时写道：

先人所留下的这份遗产等于宝藏，取之无穷，用之不尽。它宜于高身量，宜于矮，宜于胖子，也宜于瘦子。

戏剧艺术，不外唱、做、念、打。西皮要柔软，二黄要刚强，南梆子要婉转，反二黄要凄凉。原则如此，还要看剧情词句的意思而定唱法与腔调，反二黄，如《宇宙锋》的唱法与《文姬归汉》《六月雪》就不同。

手眼身法步，即手法、眼法、身法、步法。手分指法，眼随指法。身法有"八要"，是起、落、进、退、反侧、收纵、横起、顺落。进步身段低；退步身段高；侧身段看左；反身段看右。《荒山泪》，后一疯的步法，有蹭步、卧步、上寸步、垫（殿）步、碎步、过步、剪步、缓步、慢步、快步、溜滑步、蹉步；赶丫环，黄瓜架，高抬，自然圆场。眼法，有媚、醉、笑、庄重正视。衬托之哭必须声高，与叫板哭不同，如《二进宫》；向内白如《桑园会》《汾河湾》，必须提高，因对话之人离的远的原故。

练声，一至十，因中国字与外国不同故（方体字），逐句按字练声。

演员有在不知不觉中染上好多毛病的，必须要时时注意，常要对镜去病，若不留心，病根一深，就染上各种难改之病，想再治就不容易了。如陈丽芳犯了数病，今日就很难改掉。弯腿蹲身、头颈强、端肩、硬腰板、脚步慌张、死脸不分喜怒哀怨。

1. 弯腿，一切退转皆不灵活，走时定有膝拱动裙子，殊不雅观，行动时，定有起伏之病。

2. 头颈强，对于唱念缺少美的感觉。脖子微微摇动，帮助姿态的可以传神。

3. 端肩，则觉脖子短，台下观之不美，更谈不到气逸神飞了。

4. 腰硬，全身不轻灵，根本三节、六合，就用不上了。

5. 腰软，并不是指下腰背翻筋斗所用之腰而言，就是脊骨下一节，与鹞子翻身完全不同。

6. 台步不宜过快，忙则全身动摇，冠带散乱，应归步法内再详言。

7. 死脸子。凡演戏，面目表情时，必须分出喜、怒、忧、思、悲、恐、惊。若是死脸子，观众看他定是泥娃娃。以上的毛病，要随时对镜自照，有无此病，

有则改之。锣在昆曲中用时很少。二黄因在草台表演，为刺激观众以振作精神，并代替小锣，就多用。现在更变本加厉，所谓进军鼓退兵锣，现更乱搞，愈显嘈杂了。

水袖功，有抖袖、打、甩、掸、前十字、后十字、双飞势，左右单背剑、双背剑、扬、掸、翻、抖、甩、打、摆、云、搭；左右掸打、左右掸甩；翻水袖是（曲破）舞，是宋代的一种舞蹈，很重要的姿势。双环式加云手、左右云手下式、左右翻袖、云手掸裙双抖袖、左右斜飞连环穿腰双回袖、左行倒步行云袖、风摆荷叶式、双飞云、蹲身平云斜飞寻找式。一个戏，有一个戏的水袖配合。

唱、念、身段，要有刚柔，配合喜、怒、疯狂；喜如英台念"瞻今朝随我愿，困鸟出笼任蹁跹"，柔而慢，要媚；刚而肃，要硬，如《三击掌》。

手眼身法步者，应配合"三节"。什么是"三节"？即梢节、中节和根节。胸是梢节，横膈膜为中节，丹田为根节，所谓上三节、中三节、下三节。中三节，用于唱法上。还有"六合"，即外三合和内三合。手肘、腰胯、腿足——手为下节，肘为中节，肩是根节；胯为梢节，膝为中节，脚为根节；头梢节，腰中节，足根节。外三合者，即手与足合，肩与胯合，肘与膝合。内三合者，心与意合，意与气合，气与力合。

一切道具，包括翎子、宝剑、甩发、水袖、唱法均宜圆，均系圆形。

练声一至十，因中国字与外国不同之故，方体字逐句按字练声。（编者按：程砚秋的艺术经验总结提纲，未发表，直至 1959 年 3 月始由北京宝文堂书店正式出版了《戏曲表演的四功五法》小册子。）

演戏须知

（1950 年）

戏有四德，曰立品、曰智能、曰端庄、曰洁烈。

初学法则，应守规矩，得其规矩，始求奇特，既得奇特，仍循规矩，所谓守成法而不泥于成法，脱离成法而不背乎成法，能此可以言艺术。对于一切变化发展革新则无往而不利，此为求学不二法门。夫运用之方，虽由己出，规矩所设，信属自家（知），差之毫厘，谬以千里，苟知其术，适可兼通，心不厌精，体不忘熟，若运用尽于精熟，规矩谙于胸襟，自然容与徘徊，意先动，后无往不宜，潇洒流落，气逸神飞矣。愿学者三复，言：歌以咏言，声以宣意，哀乐所感，托于声歌。学问之道，贵乎自悟，赖人指示乃为下乘；遇拙蠢而使灵巧，遇微细而要持重，运用有方，始趋佳妙，百转心思，胸襟宽阔，态度怡然，方为上乘。

遇繁难不露勉强，遇轻微不可草草放过，要在意味里写真，不要在举动上写真，所谓写意也。要只在举动上写真，而不在意味上注意，即是写真，则失去旧戏写意之原则。要知写真戏以举动为形质，以联络处为性情；写意剧以联络为形质，以举动处为性情，此为后学之度世金针。望学者对于斯言加意揣摩，设有心得，庶几乎近焉，则可以谈艺术矣。

念一字使一身段皆不可忽视，亦不可轻易使用。要知一字为全句之规，一句为全剧之准，一举为全剧之立根，一动为全剧之脉络。

表演要抓住观众的心理，掌握住观众的情绪，使其有动于中而后可。

学者在自修时要随时自加检讨一切弱点，要随时补充自己的缺欠，见他人有缺欠有弱点，要加自省的工夫，他人有长处要加以学习的工夫，这就是择善而从不善而改之意。可是，自省的工夫比较学习的工夫进步较速，收获较优。故在求学时期，千万不可有藐视人的心理，良善者固可法，不良善者，亦我师也。

姿势要相辅而行。势者，固定方式也；姿者，所出风神也。有势无姿则不美，有姿无势则不实。

艺贵精而不贵速，法贵乎旁通，可以意会而不可以言传的是艺术，可以言传的是技术，使其出于自然，万不可矫揉造作失却天然之美；术贵乎贯彻，能如此则一切蜕化矣。造微人才，出神入化，规矩谨严，意态潇洒，要有擒纵法。

艺术之运用，不外乎烘云托月，设色生香，绘景绘神而已。浅尝则易，深造则难，有所法而后能有所变，而后大要有强大鉴别力，要会烘托，要会陪衬。

描写剧情切忌过分，表演有所涵蓄。凡歌舞与作文无异，切忌过直，文忌直，则曲过直便失掉意味，曲则耐人寻味。凡唱作必须有绝岸颓峰之势，奔雷坠石之奇；如蜻蜓点水之势，若即若离；如流风回雪之姿，忽飘忽漾，果能如此，则自臻佳境。

做戏最忌头重脚轻，换言之，即是不能一气呵成。做身段要向背分明，否则观众不生美感。作节烈妇人，貌虽美丽，要态度端庄，不可使人动淫思之念，而能令人敬畏，所谓面如桃李，凛若冰霜，否则失却青衣身份。

语助词切要注意，对剧情帮助甚大，为戏中要素，用当则能传神，注意中心点，要潇洒如意。

身段要灵空，虚则实之，实则虚之。凡品格高纯之人，念做必须端庄肃静态度。不可多使身段，凡于念唱时手舞足蹈，眉飞色舞者，乃轻浮之人，绝非端士学者。

注意学无成就而标奇立异，见异思迁，此求学之大病，为终身之忧。

歌唱以及三腔等，是戏中以简易繁法。凡唱做须有刚有柔，有阴有阳，要缓急适当，顿挫适宜，勿落平庸；表情动作要不即不离，要若即若离，以繁胜人易，以简胜人难。

无论唱、做、念、打，始终须保持原神不散。提顶若胸中有物，要动中有静，静中有动，最要始终如一。做身段使其繁似简，简而明。台风要潇洒，能使四座产生风为宜。要藏锋，忌露骨，忌轻浮。做戏要无我无人，眼要平视而远；须了解戏中人性情及一切事实环境情况，要作烈妇守节，不作妓女倚门卖笑，所谓教化于人，总要有益于人，不要有害于人。

化装要能寓褒贬别善恶。锣鼓之功用关乎人的性情环境，抓住观众情绪的东西，就是声、形、动、情。

忌太不自信，学无根底，所得不实，见异思迁，胸无主见，是鉴别力薄弱之故。忌过于自信，自以为是，顾影自怜，藐视一切，人皆不如我，耻于下问，是阻挠学业前进之大病。

凡台步、身段、亮相，笨中灵则厚，不要虚中灵则浮，要虚实则活；不要实中，实则钝。一颦、一笑、一举、一动、一顾、一盼对于戏情大有作用，不可以轻举妄动。做工戏，脸上要有丘壑，作用都在眉睫、眼神、法相。话白有附属于身段者，有身段附属于话白的。忌身有俗骨，自矜自夸，太露锋芒，平庸无味，酒肉气重。

要正确魄力，强大鉴识，不耻下问，坚忍性强，从善如流，用写意而成写真，注意补白。

提顶、松肩、气沉丹田、腰背旋转，步法自然灵活；姿态要挺拔，动作要圆转，气魄要庄严，韵味要潇洒，呼吸要匀停，运用要顿挫，戏是抽象的，但是要写实。

矮身儿轻狂，高身儿骄，跃身儿惊慌，存身儿诮。鞠躬是谦，低头是敬，挺

腰是谨，迟慢是慎，仰面是媚。戏中人应了解五种须知："身份"，有帝王、奸雄、武将、官僚、文人、名士、书生、狂士、公子、孝子、纨绔、穷儒、良师、腐儒、道学、恶霸、土豪、地主、富翁、市侩、流氓、小贩、游民、农夫、道士、僧家、严父、慈母、闺秀、荡妇、娼妓、艺人、贤妻、侍婢、侠客、义士、王后；"天性"，狡猾、愚顽、淫荡、柔媚、颠狂、奢侈、豪爽、坦白、野性、刁诈、懦弱、泼辣、安善、昏庸、痴呆、暴戾、贞静、阴柔、阴险、正直、激烈、凶顽、乖张、忠实、斯文、率真、慈爱、慷慨、优柔、寡断、吝啬、卑鄙、明辨；"行为"，道德、直爽、仁慈、智勇、信义、险诈、狠毒、残忍、狡辩、巧言、毒辣、权变、机警、刻薄、果断、清廉、驯顺、贪污、狂妄、诚恳、强识；"态度"，狂妄、骄傲、潇洒、幽闲、洒落、超群、凶猛、舒适、恐怖、惊慌、悲惨、勇敢、蛮横、和蔼、强硬、堂皇、儒雅、大方、庄严、幼稚；"气味"，书卷、寒酸、豪爽、粗暴、勇猛、市井、村野、侠义、华贵、山林、庸俗、酒肉、雍容、造作、势利、清高、骄傲、和穆、浮躁、脂粉、风骚。

不要忽视戏曲程式的特点与基础，想用其他办法来代替它，是主观与虚无主义的做法，必然破毁戏曲遗产。这一套程式的形成，为戏曲艺术中极为重要的一部分，剧中人的情感只有通过程式才能表达出来。只有程式没有内心，等于傀儡，只有内心情感没有表演程式，等于战士没有武器一样，不管他思想如何好，也不能攻打敌人。内心与程式相结合才富有生命，富有感染力，必须要将内心情感与外形的表演程式结合在一起，才能收到良好的效果。创造性地运用程式套子，但培养戏曲人才，首先应从学习戏曲程式入手。一学就会，一会就演，一演就好，是不可能的。难能才可贵，不掌握好老一套程式的技术就演出，还很好，艺术也就不可贵了。

"起霸"。老生要躬，花面要撑，武生取中，小生要紧，旦角要松，以上对胸背而言。花面须灭顶，老生眉目中，小生齐鼻孔，贴旦对着胸，指山膀而言。视线有起落，举止有往还，动辄阴阳辨，钉尖对面前，指姿势而言。欲进须先退，欲退反向前，行走守直线，脚根往前翻，指动作而言。扎靠自膝起（箭衣同），蟒袍腿腕齐，软褶根对趾，切忌太直伸，指脚步而言。起于背行于肘，控于胸，止于颈，指山膀而言。点腕、压肘、里手，指单山而言。老生三贴一抗，武生两贴一抗，小生一贴一抗，旦角仅抗不贴，指退步山膀。陷肩、压肘、亮手裹掌，指山膀姿势而言。

"云手三种"。整云手、简云手和恍云手。

拉单山膀是起唱，搭手是点绛，抬手是念头。

"打把子"。折蝎子、摘豆角、三飞脚、快枪、正天罡、反天罡、反天鹅、满天红、卅二刀、十八棍、锁喉、甩枪、一封书、挎枪、三环九转、削腰峰、棍破

枪、就就儿、灯笼泡儿、刀架子、六合枪、十六枪、老虎枪；每一身段有三个过程，动意第一，视线第二，动作第三。前把指人鼻，后把对肚脐，指枪把而言。

戏的知识资料。

开当、打攒、连环、摆阵、走边、裤马、备马、五梅花儿、纱帽翅子、编辫子、十字靠、黄瓜架、大元宝、四合如意、顺风旗、赶黄羊、三见面、萝卜头子、架牌楼、四股当、倒脱靴、二龙出水、攒烟筒、钥匙头、溜下、追过场儿、抄过儿、两边下、连场见、太极图下、龙摆尾、钩上、领上、引上、绕场、抬轿、领下、扯斜胡同儿、一翻两翻、斜犄角、合龙、扯四门儿、跑过场、冲头两边上。挖门上、溜上、站门儿、挖进来、坐轿上、坐车上、骑马上、乘船上、站斜门、站一字。

戏之练习应用各门。

练嗓子、念白、筋骨、腰腿、把子、起霸、操手、神气、脚步、动作、水袖、姿势、翎子、跟斗、眼睛、髯口、扇子、摔发、云轴、扁担、宝钗、双枪、单刀。

韵学书类要目：

《中原音韵》《中州全韵》《洪书正韵》《辞源》《韵学骊珠》《五方元音》《五音篇海》《五本韵端》《九音指导》《韵府群玉》《南北音辨》《顾曲麈谈》《剧韵新编》《乱弹音韵》《康熙字典》。

气字滑带断，轻重急徐连，起收顿抗垫，情卖接掀搬，以上悟头廿字。

四声、阴阳、南北、尖团、上口、部位、反切、语助、派音、破音，以上读字法。尖字何音，齿头音，当门二牙与舌相抵之音。团字何音，正齿音，即牙音舌根压下槽牙之音。尖字用法，尖字以舌抵齿，合两字为一音而急念之，如"先"字为（思烟切）、"秋"字为（齐由切）之类。团字则有上口不上口之别。中州韵，即昆曲所谓中原韵也。谓南字多尖，北字多团，为河南土语分析最清，如前、千、修、休，卖货声十五元宵两字，一尖一团都分析得很清，无一混淆。故谓中州韵者，是指尖团而言耳。尖团之分须严格练习，细究之则唇、舌、齿、鼻、喉、腭，各有专司，互相为用。无论什么字，都应念得准，放得稳，用得神。需要特别练音，先求"准"、"稳"。"练"的步骤，是先把舌头与前齿、上腭的各样联系认清楚了，再下工夫去练。每系只须练一个字，自然顺流而下。"稳"了"准"了之后，要用在唱念里，那又先要分清了阴平、阳平及"去""上"两声。唱念时依照每个人的身份、口吻、情境出口。字眼清楚了，戏味足了，对于台上表演就有了把握了。

写剧本应适合舞台上演本，不要放在书桌上读本。

唱腔的创造是给观众听的，不是为自己欣赏的。

汉口之行关于当地戏剧界印象
及对戏曲改革的看法

（1951 年 2 月 1 日至 8 日）

（编者按：1949 年 12 月中旬，砚秋于积极准备全国地方戏曲音乐调查工作的同时，曾应文代大会东北代表的邀请赴沈阳作短期访问。之后，又于1951 年 2 月率剧团到汉口演出。他在日记中记录了自己对当地戏剧界的印象和对戏曲改革的看法。）

2 月 1 日由京动身，同车有刘宁一、蔡英平、俞志英。刘大谈在天津看我演的《金锁记》，不喝水（按：指饮场），场上没有闲杂人等（指检场等人员），并将下雪改为民众代窦娥声冤，改得非常之好等语。解放后，马君彦祥领导剧艺时还代我把下雪时的词句改了，恐怕我的演出令干部们看见不合适。我们以前所办的戏曲研究所就是作改戏工作的。又谈及以后不好培植人才，旧戏前途很不乐观，因为青年误解自由，不服从先生指导，先生言重一点，学生就可以说先生态度不好。这种趋势是很不好的现象。我想什么组织都应遵守纪律，军队、工厂、学戏若都"自由"，不知"进步"到如何一塌糊涂呢！

……到汉口，各部门都来欢迎，腰鼓队献花，花抱不了，李玉茹代抱。……晚，看抗美援朝义演，有越、楚、京、汉、评剧五种。沈云陔（楚剧演员）、章炳炎两君的吕蒙正，以章君表演的穷生作的很好。章君五十岁，沈君四十八岁，一点看不出年高，确有研究。戏后，至韩惠安哲嗣公馆夜宵，座有玉茹、维廉、厉慧良。

2 月 4 日　文化部各首长、文教局、文艺处、音乐院崔嵬于交际处请我坐，豫、楚、汉、京剧艺人坐陪有吴天保（汉剧演员）、陈素真（豫剧女演员，原名王若渝，陕西富平人）、老牡丹花董瑶阶（汉剧演员，有"汉剧花衫状元"之誉）、沈云陔，大家均很客气。晚，看义演《打樱桃》（玉茹）、《战马超》（高盛麟，因戒烟胖点）、吴天保汉剧《斩子》、楚剧《讨学钱》、越剧《借红灯》，服装很美。

2 月 5 日　过年。高维廉、盛麟、玉茹、金梁、元汾、玉钦合请除夕午饭，谈到南北派别的歧见，总有成见，尚未搞通。凡事公平主持最要，不平则鸣。至大光明看陈素真演《洛阳桥》，至大众戏院布置幕，巴南冈陪同，很负责任。

2 月 6 日　说戏有益，晚会演《锁麟囊》，大家很满意，武素仁同志说看了

此戏与众不同，听戏又提高了。今天给胡琴说拉衬字等，却是省了很大劲。7日晚会演全部《柳迎春》。

　2月8日　白天看楚剧《汾河湾》，沈云陔、曹公智，个个演员都很好。晚，看"牡丹花"董瑶阶和"大和尚"李春森（汉剧名丑，湖南沅陵人，以《翠屏山》《海阁黎》《审陶大》《打花鼓》《活捉三郎》名著于世，演《活捉》更精彩。）

在重庆市艺人学习会第二期
政治学习开学典礼上的讲话

（1951 年 4 月 17 日）

诸位同志：今天重庆市艺人学习会举行第二期的政治学习开学典礼。砚秋承蒙相约来参加这隆盛而且有重大意义的典礼，实在是无上的荣幸。

主席要我来同各位谈几句话，在诸先进面前，似乎不应该随便乱讲，可是主席既已提出来，有道是恭敬不如从命，现在除谨祝贺大家胜利前进之外，并把我个人对于学习的感想，拉杂谈上几句，还求诸位多多指教。

我们从旧社会走进了新社会，起始决不免有些生疏的感觉，有时更不免感觉到新社会有些不太习惯，因而回想到旧社会也未必尽可厚非，所以然的原因，这是由于我们生在旧社会之中，长在旧社会之中，对于旧社会的一切已然有了相当深的习惯性。一时不易客观地来决定真正的是非，所以，要想去掉这种习惯性，必须要参加政治学习。

再说到我们本身的业务上来，大家当然都久已注意到戏曲和曲艺的改进问题。关于改进，大家一定也都知道有改戏、改曲、改制、改人的几个口号，但哪一个要最先实践呢？我觉得还是改人为第一步，因为人不先改，制度便无论如何改进也难以成功，人不改进，纵有新内容的戏剧曲艺演出来，也会有时适得其反的。所以改进戏曲问题，必须要从改人上入手，这样整个戏曲改进问题，才可以走上正确顺利完成的道路。

艺人的政治学习会，在各城市多已陆续地举行过，成绩是相当有的，但某些地方也曾发生过不少的意想不到的失败。现在把我所见闻到的，向诸位报告几点，可以供作前车之鉴的参考。

一、要掌握住政治学习范围，不要走到别的问题上去。在北京，有时大家抛开学习来讨论起技术问题，例如化装、动作……这样容易使领导的人（或主讲人）和大家对立起来，因为领导的人在政治上固然比大家前进，可是技术上也许不免外行，这一点是要防止的。

二、要学一步实践一步，不要把学习文件当做条文来背诵。宜昌市有几位曲艺协会的会员，他们能把学习文件背得透熟，可是一点不去实行，甚至还抽鸦片烟，你去说服他，他说起来比你还明白，这种学习是走错了路！

西南之行记
——途中概况介绍

我们这次的西南之行，是在 1951 年 2 月 1 号由北京出发，在武汉停留了十八天，搭船西上，路过宜昌停留了四天，三月初到了重庆。

4 月 18 号，由重庆去往昆明，26 号到达，在昆明住的时间比较长久，一直到 8 月初才返回重庆。

我们准备由重庆直接赶回北京，第一次的西南之行，就此告一段落。当然，这次所到的地方太少了，所见到的也太少了，但是时间的限制，无法再拖延下去，许多的工作希望只好等下次再来西南的时候再来完成吧。

在汉口十八天之中，我们得以简单地了解了一些汉剧和楚剧的情况。京剧原有一部分来自汉剧，故此在比较研究之下，易于相通，承汉剧界前辈吴天保先生给我们一连几晚的长夜之谈，使我们在短短期间对汉剧得知道了不少的东西。

楚剧原是湖北的花鼓戏，原来戏剧形式并不完整，但经近些年来的努力改进创造，一跃而成为一种条件很充足的戏剧了。沈云陔、章炳炎几位先生，都是身经若干次奋斗的老将，承他们把楚剧从原来的形式，原来的曲调，详细给我们说明，继而述说改进创造的经过和心得，这些都是极宝贵的材料，足供我们今后改进工作的研究和参考。

到了宜昌，我们本不计划停留，但因为当地有一个胜利剧团，亟待发展，可是戏箱用具，都太缺乏，我们因在那里同他们联合演出了几天，筹出一笔款子帮他们解决了戏箱的问题。

同时宜昌市也有十几种曲种，但一向没有正式演出场所，只是在街头巷尾，流动演出。我们也为他们筹了点钱，初步草创一个固定的演出地点，虽然初步只能做到用篱笆围一个露天场子，放些板凳当座位，可是从此发展下去，总算有了具体的基础了。

来重庆之后，开始向川剧学习，同时也及于此间的各种曲艺，但因为方言比较隔膜，形式和剧本也不熟悉，所以虽然看了好多场戏，始终对于此间的戏曲，还没到入门的程度，只是一知半解，有时竟连一知半解也谈不到。

到了昆明，我们改变了一个方法，请了几位老前辈，每天像上课一样来教我们，这样经过了一个阶段，再去听戏，居然容易接受了。此后我们又进一步把滇戏的组织、调子、形式、技术，分别做了一番统计记录，承滇剧界老前辈像罗香

圉、栗成之诸位天天来和我们讲说指导，使我们获益匪浅了。

云南的花灯戏，是一种很丰富的民间艺术，差不多各县都有，而且每一地，有一地方的特殊风格。因为时间关系，我们没能普遍地去访问学习，只把其中最具有代表性的昆明西坝花灯和昆明市文联戏改处联合起来做了一次比较详细的调查，记录了他们所用的剧本，所唱的曲调，本想也记录他们的演技，但后来因为西坝一带有了洪水侵袭的危险，农民们都在昼夜地去防水，我们的几位老师，自然也没空闲了，因此这一部分工作，只好缓期再做了。

关于各兄弟民族的音乐舞蹈，现在各文艺机构都在进行搜集研究，大家分工合作，所以我们就不去直接采集了。从昆明音协，我们得了一批资料，同时我们随身带有一部分去年在西北所采集的材料，转赠给他们。

我们很感觉到川剧是非常丰富的，是很应该研究学习的，但是我们对川剧的了解实在太不够，要想进一步研究，又苦于摸索不到门径，这件事还要请诸位帮忙，我这里当面向诸位作一个诚恳的请求！

以上拉杂的一说，不过是略略述说一下几月以来，到西南一路上的概况。至于所得的材料所得的感想结论，因为天天忙着吃进，还没容工夫消化，等回京之后，作一整理，再提出向诸位请教。

在全国政协第一届三次全体会议上
演出之前就西北西南地区戏曲
音乐考察问题的讲话

1951 年 10 月 23 日至 11 月 1 日，中国人民政治协商会议第一届全国委员会第三次会议上，毛泽东致开幕词和闭幕词，周恩来、陈叔通、彭真、陈云、郭沫若等分别就政治、政协、抗美援朝、经济和文化教育等方面工作向大会作了报告。

砚秋在会议期间的一次演出活动前，应各方要求，就西北、西南地区戏曲音乐考察所得，发表讲话。他说：

单就这五六十种，如果一一地简单介绍起来，恐怕也不是短短的时间可以说完的。

今天的时间尤其是很有限。少时还得去扮戏，所以不能同诸位多谈，稍微举几种，向诸位请教。第一，在我们所见到的东西之中，有很多东西，一向是以为失传了，可是在这次访问中，有的却又发现了。在所发现之中，有的是一向仅存留着一个名称，找不着实际的东西。举例来说，例如哈萨克族里，有一种对唱的诗歌，在这种形式之中，有一种是以互相嘲笑为主的，两人对唱，词句都要当场临时去编，决不编好了准备着，也不可能这样做。因为是要互相回答对方的话，事先设法子料到对方要说什么，预备了也未必用得上。唱法是先推定一方面做起始，这个起始人便开说起来。大致有两个原则，一个是夸耀自己，一个是嘲笑对方。一段唱完，对方马上回答，一方面反驳对方的嘲笑和夸耀，同时再把自己夸耀一番，把对方嘲笑一顿。句法有一定，不能多说，大致是四句主文，末尾加两句尾子。这个形式宛然就是宋代的"调笑转踏"。还有他们猜谜，也是用这种方式。我们看《梦粱录》《武林旧事》，其中总提到有一种"商谜"，要有音乐伴奏，很不明白当年是怎么处理法。由于哈萨克族的文艺形式，可以使我们又找到了它的形态。还有维吾尔的十二套大曲，很可以使我们再看到唐代大曲的几分真相。维吾尔的十二套大曲曲名大半都用波斯文，而唐代大曲在天宝十三年以前，也是多半用波斯文，两相对照，很有些相同。例如唐代大曲的娑陀调里有一个曲子叫做婆罗密，译名叫做日升朝（读作昭）阳。因为密在波斯话里是太阳的意思。现在维吾尔大曲里等于娑陀调的调子里面，曲子叫做"来克"，意思是黄金色太阳。还有维吾尔大曲里有一个"潘其"调，是在第五个位子上，唐代大曲里所谓般瞻调，也是第五的意思。难道这些是巧合吗？恐怕未必。过去人们研究唐代大曲，都喜

欢到印度音乐里去找印证，现在我们觉得在维吾尔音乐中间，或有更多的材料。

还有些民间曲子，像"挂枝儿"、"劈破玉"，一向都以为失传了，可是在河南、甘肃、青海，我们都听到了。

另外一种是东西存在，名字丢掉了。例如在京戏里除昆曲以外，凡是用笛伴奏的，都叫做吹腔，其实并不能这么笼统来叫。在云南戏里，就比较分得清，其中有的是青阳调，有的是安庆调，有的是赣州调，有的是弋阳调，这些名目，一向很多也以为是失传了的，不想就在眼前，大家却认不出来。

还有山东有一种戏叫做"肘鼓子"。肘鼓的意思，有很多说法，都是些望文生义的解释。最近有人解释得更妙了，说"肘鼓"两个字是"郑国"的讹传。这戏创始在春秋时代的郑国，发明的人是子产。这真是荒唐极了。原来"肘鼓"两字，是"竹弓"的意思，和它相关的，还有一种叫做"柳叶"，都是由于使用的乐器而得名。"竹弓"即是用胡琴伴奏的，"柳叶"，是用柳叶琴伴奏的。柳叶琴就是"琥珀思"。两种唱法完全相同，其中包括着四平、乐平、太平海盐各种腔调，都是戏曲史上记载着的，一向以为失传了，不想也还存在。

第二，有的好像是还存在的东西，其实是失传了。例如陕西的秦腔，一向都以为现在西安的秦腔，就是历史上所记载的在乾隆时候的秦腔，其实并不然。在西安的梨园庙里，发现了几块石刻，由于石刻上的文字，显见得在乾隆以前和嘉庆以后，西安的戏班不是一个系统，因为他们所供的祖师不相同。在封建社会里，各行供祖师怎可能随便换一换呢？由此可以知道，现在的秦腔，在西安得到的地位至早不早于嘉庆时候。嘉庆以前的秦腔另是一个东西。这样一来，有些戏曲史家，认为现在的秦腔是周秦时代就有的，可以说是反历史的看法了。

第三，有的一种名目之中，实际包括着好几种戏。例如汉中戏，俗称叫做陕二黄，但其中并不仅是二黄，二黄以外，当然也有西皮，也还有梆子，有昆腔，有罗罗腔，有徽调，是一个很复杂的集团。川剧、滇戏、晋剧、桂剧，差不多都是如此。就连京剧也是如此。普通都说只是西皮二黄，其实皮黄以外，成分还多得很。

第四，有的名字互不相同，其实是一个东西。例如维扬戏所唱的曲子，在青海、甘肃、新疆、陕西、河南、河北、安徽、山西、山东等地，我们都见到极类似的东西。比方扬州的清曲，在青海叫做品调，在甘肃叫做月调，陕西、山西叫做迷胡，河南叫做曲子。

又如云南的花灯，实在就是湖北及各地的花鼓。而湖南、浙江的马灯，也是一个系统，在某一部分又和迷胡、月调有了很深的关系。这要经一番仔细的研究比证才可以说得详细。

第五，有些地方戏里，还保持着古代演剧的形式。例如云南惠泽的灯影戏，

261

一开场先出来一净一丑，这一净一丑，便始终在场上穿来穿去，主要以外的角色，多半是他们两个人包揽了。不但如此，缺布景时，当布景，缺道具时当道具，忙个不亦乐乎。我们看《永乐大典》里所存的《张协状元》戏文，里面不就是这样么？谁想宋元的形式，还存留在今天呢？在川戏里，偶然也有这类情形，例如唱《关王庙》，检场的便走过去当周仓，站一会儿，等用不着了，便又去检场。

第六，在各种戏剧歌曲之中，很有些特别的乐律方法存在。例如黄河一带的乐器，多半喜欢用四度调弦法，及至到了新疆，原来各民族之间都喜欢这样用。

哈萨克族弹"东不拉"，弹得非常好听，但是没法子记谱，因为他们并没有乐谱。我们只好用五线谱或简谱、工尺谱去记，可是他们有很特别的音，现在的各种谱法，都担任不起来，他们有半音，有四分之一的音，有八分、十六分，甚至分得更细的音阶，这真是一个奇事了。

云南有的民族，只用三个音，有的用"米、拉、豆"三个音，有的用"米、叟、豆"三个音，可是奏起曲来，也很有味道的。

第七，我们还看到些特别的乐器。现在举维吾尔的"在他尔"来说，这是最奇怪的一个。这个乐器像是一个长把琵琶，十八根弦，用马尾来拉，但只拉最粗的一根，其余十七根弦，分别压在各个品下面，品是用弦捆的，不太紧，这样按品拉大弦时候，压在下一品下的弦也就发出共鸣的声音。还有我们现在所见的洋琴，大家都认为是外国传入广东，然后再由广东传到各地。现在这话很待考了。因为维吾尔族中也很流行，这乐器叫做"喀龙"，有古今两种式样。现今的样子，和我们平常所见的没大分别。古老的一种式样，只有半个，也用两条竹片演奏，但很少去打，多半是用另一端去拨弹。

时间不早了。我的胡拉乱扯也应该打住了，对不起得很，仓促之间，一切材料都没带来，否则请大家看了实物，听听唱片，一定会比较有些兴趣，这样讲未免太枯燥了。望大家原谅，祝同志们健康，再见！

西南纪行

——西南地区戏曲音乐调查报告书草稿附砚秋批注

（1951 年 2 月 1 日至 9 月 27 日）

　　前年到西安，曾计划经汉中去往四川，后来因为有事必须回北京一行，结果没能去成。去年又到西北，计划在回来的途中，由兰州转道天水、宝鸡去往成都，又因为全国戏曲工作会议的关系，赶回了北京。虽然是两次都没有去成，可是事前都向西南各方面通信，取得了联系，大家又都有信来欢迎，一再失约很觉得惭愧。因此，在今年开始的时候决心要去西南一趟，一则完成两年的夙愿，二则实践和各方所订的约言，在二月一号和二号两天我们一行一共是十八个人分作两批，取道京汉路南下。

　　二月三四两天，陆续到达了汉口。在汉口本打算随即转搭轮船往西走，当时还计划着要在春节以前到达重庆。可是，因为武汉各方面，一再的相留，接二连三地停留了十好几天，二月十八才得上船。那时，正是长江枯水时期，船只不能由汉口直接进川，必须在宜昌改换较比小一点的船只，因此，在宜昌换船的时候又被宜昌市各界留下了几天。三月二号我们才到重庆。重庆以后的行程，当时我们有两种计划：一个是由重庆往西行，先到成都，由成都再进入西康，再返回，经由汉中回北京；一个是由重庆往南行，沿川黔滇公路，去往贵阳、昆明，然后原道返回。当然，如果时间允许，我们希望两路都要走到，可是事实上怕不可能，那样日期要耽误得太久了。去年国庆节我们在迪化，深觉得未能在北京参观盛典，是一件憾事，所以今年无论如何也要赶着在九月底以前回到北京。二者既不可得兼，那么是西去好呢？是南去好呢？经过一番考虑，我们舍掉成都而选择了昆明，因为到成都去所得研究的还不过是川剧，到昆明去，可以更多见到滇戏和花灯两种戏剧。这样我们便在四月十八号离开重庆南下了。汽车在路上走了七八天，二十五号到达昆明。在昆明，因为要比较深入地了解一下滇剧和花灯，所以停留的时间较长，一直到八月十三号才起身回重庆。在重庆候船半个多月，九月五号才得动身东下，沿途在宜昌，在武汉，又被阻留了几天，一直到九月二十五号才上得火车，二十七号早晨回到了北京，计算自二月初出去，九月底归来，前后一共用去了八个月的工夫。所走的道路，来回一共七千多公里，比起去年所走的却还不到二分之一了。

　　在汉口的十几天之中，因为不是有计划的停留，今天三天，明天又续两天，

所以对于武汉的地方戏曲，未能作一个有系统的研究，承蒙汉剧界的吴天保先生，楚剧界的沈云陔先生、章炳炎先生，分别把汉剧楚剧详细地介绍给我们，同时又得参观了几次典型演出，这样才很快的对汉剧楚剧，懂得了一点门径。

汉剧和京剧很相似，但仔细分析起来，只是京剧的某一部分和汉剧是同一渊源，有人强调京剧完全是出于汉剧，这是违反实际历史的一种武断的说法。单就渊源相同于汉剧的一部分京剧来讲，彼此各自经过若干时期的发展，相互之间也有了很大的差异。现在举《打渔杀家》一出戏来讲，在汉剧中的萧恩，无论在动作上，在歌唱上，都很苍劲足以表现出这是一个刚毅的劳动人民，在京剧里，萧恩便有几分像似一位老学究了。可是论唱念的音节，动作的姿势，京剧却有汉剧所不能及的美，从这一点来看，便可以知道两者发展的方向，是怎样的不相同了。还有桂英出舱入舱的动作，在汉剧中是比较接近渔船上的现实生活的，她是在舞台上爬来爬去，模仿渔船的狭小和舱篷的低矮，可是在我们看来，觉得这样似乎有考虑的必要，究竟是哪一方面的见解正确呢？很希望大家有一个共同的批判研究，这是我们剧改工作的一个极重要的问题。

楚剧旧名花鼓戏，是流行在民间的一种小戏，早年是曾被横加禁止的，但是一纸禁令，并不能拦住群众的爱好，因此它依然日渐发展，近些年来，已然逐渐进展成很完美的舞台剧了。它的调子不受任何拘束限制，可以任意吸收他人之所长，动作也发展自由，故此他们很快的茂盛起来了。我们见到沈云陔所表演的一出《杀狗劝妻》，很足以代表出楚剧发展的特点。《杀狗》这出戏，差不多各种戏里都有，但表演焦氏，不是一个凶狠的女人，便是像一个女强盗。楚剧这出戏，是从川戏学来，但经过一番变化，表现成一个家庭问题戏，焦氏和她婆婆的冲突，只是一个旧社会里家庭之间的婆媳冲突，这样便不会觉得焦氏使人憎恶，而对旧社会却起了一种反感。像这样的改剧方法，是值得参考研究的。

在宜昌我们见到当地的一种皮影戏，这是流行在荆襄一带的地方形式，一切大致相同于滦州影，但皮人比较大，帽子髯口都是活动的，表演技术也比较花样多，在我们所见的皮影中，这是最完美的一种。唱的调子是上路汉调，比现在武汉流行的中路汉调更有些近似京剧。我们回来经过宜昌的时候，有一副最精美的全箱有意出售，向我们要价才要到五十万，我们本想买下，可是这样便连累现在倚仗这份箱维持生活的三个演员失业了，因此我们暂时没继续商量，等有法子一并解决那三位的生活问题的时候，再去采购也不迟。

四川的民间戏曲形式，属于戏剧类的，有川剧、灯戏、巫师戏、傀儡、皮影等，但在重庆只能见到川剧。川剧是集合七八种戏剧而成的，组织相当遝杂，一向又很少有人整理记述，宗派又多，往往同一出戏，每人和每人各自不同，了解起来，相当困难。灯戏近来少见了，只是有限的几出，还附在川剧里，偶尔演出。

巫师戏大多在川南，我们试在重庆设法寻找了一下，始终因为人没有凑齐，没能看到。曲艺方面最流行的是琴书，就是以打洋琴为主的说唱。其次是竹琴，就是各地都有的渔鼓简板，也叫做道情。"连箸"就是霸王鞭打连箱，当地也叫做柳连柳，因为每唱一段，要作"柳柳柳连柳"来接腔。金钱板是用缀有铜钱的两块木板敲打着歌唱。"盘子"是用筷子敲打一个磁盘子而唱的歌曲。"荷叶"是敲打一片铙钹而唱的，很像山东的"武老二"，也多以说唱武松故事为主。外来的戏曲形式也很多，但都不太兴旺，京剧只有厉家班一家。汉剧只有一个五一劳动剧团，在附近村镇上演。越剧一家，营业平常。河南曲子戏一班，只有六七个人在困苦支持。曲艺中，河南坠子倒相当受当地群众欢迎。

云南的地方戏有滇戏、花灯两种，滇剧流行在城市，花灯流行在民间。近二十年来，滇戏连续受到几次摧残，很快的没落了。但是在早年，它是曾经有过光荣的历史的。滇戏的特点，是以细腻见长，同一个剧本，在滇剧里往往更多占个层次几番曲折。滇戏的形式猛看去很像京剧，但仔细看又很多不同。中国戏剧，早年是南北曲，近年多是乱弹。怎样由南北曲变化到乱弹，从文字里找不到记载了，传说也模糊了，但在滇戏中却保存着许多过渡时期的痕迹，我们研究中国戏剧史，研究中国戏曲进化的规律，滇戏的确是一部分重要的资料。

花灯戏的历史，比滇戏更早，但一向多在民间，很少进入都市，它的名字反不大被人们知道。云南各地都有花灯，形式也互有不同，在音乐上也有许多的派别。花灯并不能算是一种戏剧，它的基本特质还是属于一种集体的歌舞，其中有一部渐渐吸收了舞台剧形式，但是反埋没了它的特长。还是农民们自己在农忙空闲的时候凑起一帮人，在庄稼场上，大家联欢鼓舞，那样才见得出花灯的真正风格。以上是大致把我们这次所见的各种戏曲简单地报告一下，关于我们对于每种戏曲的访问研究所得，因为时间的关系现在不能多讲了，以后有机会再向诸位报告，也许写出来作为书面报告。

在各地方和各地的艺人相接触，发现了有很多问题是我们所不曾感觉到的，不曾想到的。这些问题如何解决？我们一时回答不出，现在报告出来，希望大家当做一些值得研究的题目来研究，无论如何，这是对于戏曲改进问题，有很重大很深切的关系的。

首先要提出的是艺人生活问题。

社会在这次革命的转变中，当然有不少的动荡，因而好多人的生活也都脱离开旧有的方式，而去另寻新的方式。但新旧之间的过渡，并不是三五天的短期，在过渡期中，不免有些人要感受到一时的生活的痛苦。艺人也是如此，我们在大都市里至多只见得到有些艺人的生活在下降，有些艺人的生活在困苦挣扎，但一到外地，看一看各地方戏曲艺人的生活，却又远非困苦挣扎的所能想象了。川剧

的演员们很多早晚只能吃两顿稀饭，张德成先生问我说："是不是将来我们要饿饭呢？"据西南负责剧改的同志们讲，一年以后，剧院营业，可望好转，可是一年以内的问题，如何解决，似乎也应该有个适当的办法，至少要维持他们的生活得以够得上最低限度。四川一地是如此，其他地方或不少类此的情形，只怕有的更甚于此，也未可知。在汉口时，有人写信给我们，说在江西河口地方，有一个剧团在流离困苦中，陆续饿死的已将近二分之一。我们写信给邵主席，请求他就近调查急救，并同我们联络，研究帮助办法。可是一直没得以回信，想是信函发生了障碍，事实上确有这么一回事。

所以我们觉得，在剧改工作中，似应该加入必要的救济一项。我们不能坐视许多演员，因为生活问题，影响了他们前进的心情，更不能坐视许多年老学识宏富的艺人在生活困顿中逐渐死去，但是如何救济，却要有一个全国统一性的办法，不要因为各地的互相出入，又引起了许多的枝节。

剧团是宜于轮流在各地上演的，一个剧团，无论叫座力量怎么高，若是总固定在一个地方演唱日子长久了，叫座力量一定会大减退，甚至于没有多少人想看了。现在有许多地方政府，都想掌握住一个固定的剧团，起首营业足以维持，当然没问题，渐渐营业不振，政府方面，也还不惜出一笔经费来支持。至于亏损太大的时候超过了政府可以支持的限度，政府不能不想一想法子。放手是不肯放手？放走了怕没人来补充，增加经费又有困难，只好是设法减低演员的待遇。这样一来，便有好几种误会发生：第一，在艺人方面觉得这是政府方面一个固定的计划，俗语所谓"骗鸟入笼"，不免对领导人员失却了信心，貌合神离，在工作上趋于敷衍了事，结果工作便日更低落了，营业额更不会抬头了。第二，艺人时有各地的往来，彼此相见所谓"人不亲艺亲"，哪怕素不相识，一经提名道姓，便会马上成为自己人，各地的情形，便互相交换知道了。假使一个地方有上述的情形，很快便四处全都知道，大家视如畏途，怕也钻进笼子出不来，没人敢再走这码头，结果变成死码头了。这对于戏剧工作流转上很是一个阻碍。我觉得各地方政府，如果当地条件不够，倒不必一定去贪图掌握剧团，拿这笔钱去辅导剧团的流转，似乎更使工作切实一些。比如一个剧团到一个地方去出演，偶然因为特殊原因，营业赔多了，应该帮助他们能走开才好。哪怕运用贷款的方式都可以。这样使剧团对于这地方，没有搁浅的恐慌，敢于前来，自然这地方的戏剧事业便兴旺了。即使可能掌握一个剧团，也要设法让它活动周转才好。宜昌、昆明皆有这样的情形。

附带说一说晚会问题。关于演唱晚会，在许多的政府人员心目中，总觉得艺人演一次晚会，除了体力多劳动几小时，又有什么损失呢？因此许多晚会，演员们多是没有代价的，至多是由约请的方面，请一次客完了，可是全体出演的人，

又不能全被邀请。在艺人方面感觉是完全相反的，虽然说体力劳动没有像货物一样，有成本问题在内，但演了戏而得不到报酬，他总觉得像是赔了本——实际上也不能说是完全没有赔本，例如化妆品的消耗，服装的折旧，往来的搬运费车资。再深入一步说，演戏之后，传统习惯性的慰安，沏一杯好茶，吃点精致的点心，抽两支比较价值高的香烟，这都是这次演出的消耗支出，可是一般主持晚会的负责人，是不大能了解到这些的。至于请吃一次饭，多半是在演戏之前，被请的多是主要角色，但主要角色大半在演戏之前很少吃东西。这场宴会是多余了。那些未被请的角色，不免感觉到对方看他们和主角之间，还有阶级之分，影响他们之间的团结情绪，这真是费力不讨好了。我感觉到关于晚会办法，似该有一个全国原则性的规定，像东北和西北的包场制，很可以做一个参考。必不得已要打破这个界限，也应该规定一个合理计算方法，并且约请晚会的主人，还要有一个限制，不要是一个机关，随便找一个题目，便来一场晚会。在西南有一个演员对我们说，某次他们给医务工作者演了一次晚会，散场之后，忽然得了暴病，送到医院去检查情形，必须住院，但是要预交住院医药各费若干，一时凑不齐，竟被拒绝收容了。他觉得这是很不满意的，为什么我们可以义务，他们甚至稍为通融都不行呢？当时真使我们难对他回答了。还有捐税问题。现在戏票的娱乐捐，各地都是委托戏院方面代征，事实上不这样办也是不可能，但税局方面既然委托戏院方面代劳，多少似乎应该有点承情的意思才对。虽然不一定要付手续费，两句慰劳的话，也总不妨说一说，两下融洽的合作，工作不是更容易搞好么？可是有些地方戏院对捐税局还是战战兢兢，税局对于戏院依然耀武扬威，尤其是查票时候简直是好像捉贼。可是被捉的对象，不是漏税的人，却是演员和戏院，因为查出漏税的人是要处罚戏院的，更特别的是上座不好的戏院，很少前来查票，上座好的戏院，查票的人却超过规定额好多倍。去年有次我们在某地演戏，当地税局共有四十七个人负责到戏院来了。四十六位这似乎都应该提出意见的。今年在昆明，有一家戏院后台有一个人到账房去联络事情，经过前台，被税局人员一把拖住，硬按漏税办理，处罚戏院以税额几千倍的罚金，这未免太不近人情了。还有各机关人员去看戏，往往可以由戏票处索取免费票，可是戏院尽管不收费，税局却不承认，只好由戏院前后台双方赔出税额了事，像这样种种，也是应该提出纠正的。还有征税方法，现在是按票价加百分之若干，这在上座好的时候，不感觉到什么，上座不好的剧团，深感觉到似乎捐税是夺去了他们一部分生活费。当然这想法不正确，不过我们不妨因此提议一个变通办法，一方面照顾到一些困苦艺人的生活，一方面不影响国家税收。比方采用累进制，在娱乐税照加百分之三十的地方，凡售票不足两百张的，不计税，两百至四百按百分之二十，四百至六百按原定计算，六百以上按百分之四十计算，是不是绝对不可采纳呢？希望建议到税收机关研究

一下。例如：这次昆明唐韵声演出。

还有关于运输的问题。现时铁路方面，对于戏箱的托运，要按四级货物收费，因此，剧团行动，负担相当繁重，戏箱是否应该按货物计算？在艺人方面都感觉到似乎不大妥当，因为这究竟不是出售的货品，如果说，既然用以生财，便应该按货物计算，可是铁路方面怕不这样严格吧！是否对类此的情形也同样办理呢？艺人若在行李箱中带一顶巾子、一条鸾带便在此例，便要加若干倍处罚，可是商人行李中有一个算盘，工人行李中有一把斧子、刨子便不在此例，是否有所偏差？艺人们都建议铁路方面，仔细研究一下，解释一下，如果可能最好修改一下。艺人们多感觉到铁路方面对于艺人是另眼相看，可能这是个误会，但这种误会是有历史上的原因的，希望大家把这一层历史上的原因抹了去。记得去年由西安回北京时东车站对于旅客手拿的皮箱过磅，凭他说超过多少，罚八十万，自动减少二十万，不然应罚。

第二，人才问题。提到人才问题，大家多想到是人才的培植问题，人才的培植问题固然重要，但人才的整顿，人才的搜集、分配，同样也很重要。

训练新人才，少不得要有良好的教师，但目前究竟有多少良好的师资？每人的特长在哪里？都应该先有一番统一的调查鉴定，然后按各方面的需要，予以合理的介绍分配，不要甲方拥有好多个老生教师，却缺乏鼓板教师，乙方有好多个鼓板教师，却找不到老生教师，怎样使各方面都能用得其人，而每个人各得其用，才是一个有组织的计算，工作上才能收最高的效果。

还有关于现有的人才，似不应该任其停留在现在的水平上，如果可能使其深造，也很应该使他们得到一个深造的机会，也许现在一个不过四十分的人才，经过深造会进步得到八十分，一百分。所以我建议在现在各学校之外，再设法创立一种研究班，专为求深造者研求进步。

关于现有的人才，也应该有一个统一的调查和分配。有些公家支持的剧团，常常有某种人才不足和某种人才过多的现象，互相通融一下，不是都好了么？可是大家往往不屑这样做。还有从另外的团体向外挖人的事情，不惜用较高的报酬，动摇一个人脱离本来的团体而参加自己的团体，只顾自己团体有利了，却不顾损害其他的团体。这种风气万不可长，长了起来，后果一定是很坏的，你会挖，我也挖，挖来挖去，只是给被挖的人造成增加收入的机会，可是害得他们没了组织观念，同时各团体之间也影响了团结合作的精神。

关于教学问题，也有些需要深刻研究的。过去的方法，不科学，不人道，是应该改正的，但是单从表面上改正，而不求其效果，也还是错误的。比如过去用体罚来督催学生，现在感觉到体罚是不人道了。可是怎样不用体罚而收到"最低也和用体罚一样"的效果呢？是要我们研究发明的。去年在青海，某文工团有位

教师说，现在教学生不能打了，可也管不了了，有时我纠正他的错误，他反批评我态度不对，因此只好由他们去吧，爱学成什么样子，便学成什么样子！这当然是不对的，可是有好些方面都大踏步向这错误路上走了。如果不早想法子，真要不堪设想了。我建议要设立一个教学研究组，集合各方高明，大家研究一套新的教学方法，怎样收最高的效果，大家怎样做去。

第三，关于剧本问题。无论一个修改的剧本，或是一个创作的剧本，不见得一脱稿便可成为定稿，总是要经过若干次的删改的。但删改要根据什么呢？一则是自己的深思考虑，二则是外来的批评，但有些批评，似乎太缥缈不着实际了，只是用些空洞的名词，模棱两可的成语，使被批评的人往往摸不着头脑，这容易造成互相攻击的风气，对于新戏曲工作是很不利的。所以我建议，大家发起一个"建设批评"运动，凡是批评必须要带建设性的，你说这样不好，但是怎样才好，必须设计一个实际的方案，号召各报纸刊物，一齐协助，凡不属于建设性的批评文字，一概不予发表，这是不是一个正确的意见？希望大家讨论。

最近各方面对于历史剧，似乎太钻进考据方式去了。旧日的历史戏，只是使观众感觉到这时是古时而不是现在就够了，所以很容易使大众了解，如果一定要走考据的路子，恐怕反要收相反的效果，比如戏里边的校尉，大家知道这是一群特务腿子，就够了。其实这只是明朝的名称，像《黄金台》里，伊戾也带着几名校尉，按考据来讲，这是错了，可是一定要用当时战国时候的名称，也许反使观众茫然。例如秦国的左右庶长，楚国的令尹，确是当时实际的官名了，可是我们在戏剧里，还是一律称丞相宰相为相宜。服装道具也是如此，宋以前席地而坐，没有椅子，难道演宋以前的故事，都要去掉椅子吗？古人语言和近代不同，难道我们演唐朝故事，要根据唐韵吗？事实上的真实和艺术上的真实是要分开的。我们何必自寻苦恼去钻无所谓的牛角呢？

第四，关于艺人学习问题。我感觉到艺人学习，还要尽量普遍，不要侧重大都市，乡村的艺人，更是紧要。一个新的作品，表演出来，如果演员的政治水平不够，即使原作品内容如何好，他也会把他表演糟了（音乐家故事）。还有一位演员讲说一段破除迷信的故事，讲得还不错，末了他对听众说，现在我们破除了迷信，那些神神鬼鬼的东西再不来欺侮我们了，这不都是毛主席的保佑么？像这些笑话都是演员学习不够所造成的，今后对于艺人学习，是要更有一套精密计划的。

在宜昌，一个曲艺演员问我们，像赴朝慰问团，我们是不是也有机会参加呢？当时虽然安慰他说有，但是事实上还没有照顾到他们，宜昌是一个市，尚且如此，其他较小的地方，恐怕一时更照顾不到。这也许是我们工作上的疏漏，所以我提出作一个参考，这对于艺人学习，是很有关系的。

各地方多有艺人讲习班的组织，但时间和方法上，常常有因为不太了解艺人的生活和心理，而弄出相反的效果。每天上午的时间，对于艺人是一个非常重要的时间，遵守规律的艺人，对于每天早起的练功夫，看得非常重要，历来相传，早晨的功夫如果间断一天，便要十天才找得回来，间断十天，要半年才找得回来，可见对于这件事是怎样重要了。现在各方面组织艺人训练班，时间多半是放在上午，当然日夜两场都演出的艺人只有上午才比较得闲——可是这样，就很妨害了他们早功的时间，我觉得这有照顾到艺人生活习惯的必要，学习时间，要尽量设法避免开早功的时间才是。还有关于艺人的学习问题，究竟应该归哪一个部门领导，文联戏改会有讲习班，同时工会方面也号召参加，两下一争持，弄得艺人不知向哪方面去好了。尤其是有大游行的日子，参加任何一方面都是在另外一方面犯了错误，只好分包赶角，结果一塌糊涂。还有学习材料的选择讲解，对于旧的艺人，似乎也应该设法结合他们所熟知的故事，引证比较的来解释。既有兴趣又容易领会，单是死讲书本文件，总不免讲的在讲听的在打瞌睡，把事情变成一种例行公事，这是不大好的。还有对于艺人学习的鼓励，固然是必要的，但奖励一定要收到奖励的效果，才可以采用奖励的方法，否则算着平淡的过去，反生意外的结果。昆明第一期艺人讲习班毕业的时候，由每组自行评定，选出本组的模范，然后结合起来，再由其中评选共同的模范。可是各组评分的水准，高低不太平衡。共同的模范选出之后，有些组的组员，认为某某几位模范，还远不如本组里未被选上的够资格。于是大家情绪纷乱了，竟至于对全部的共同模范起了普遍的反感，因此戴上了红花的人，被群众遗弃了，成了孤立状态，不是被讥笑，便是没有人理。选举模范原是为使这几个模范起带头作用，这样以后大家惧怕了当模范，谁还去积极学习呢？

第五，关于团结问题。要搞好戏曲改进工作，必须先使所有的戏曲工作者，互相团结起来。可是谈到团结，并不是一件简单工作。我们在各地所体验到的戏剧和曲艺之间，有时就有一道很深的沟渠，同是戏剧或曲艺，又有种类的界限，同属一个种类，又有系统派别的划分。同在一个系统派别之中，内行和外行之间，观点见解又是两样。凡这种种对于团结都是很深的障碍。怎样消除这些障碍？必须要领导和干部在其间负起调和的责任。可是干部的立场呢？准能丝毫没有偏重么？即使丝毫没有偏重，准能丝毫不被人误解有偏重么？所以我觉得去年全国戏工会议之后，各方面的工作人员，似又缺乏了紧密的联系，我们应该快些组织一个通讯网，随时交流彼此的经验，好快些增进各方的领导力量。

第六，艺人范围问题。广义地说起来凡是从事戏曲演出工作的，都应该算做戏曲艺人，但有时竟会遇到难于解释的问题。在宜昌有一个前进剧团向我们诉说他们的苦痛。这剧团的演员，旧日全是清唱的歌女，当年他们的观众，都是一些

意不在酒的醉翁。如今这些醉翁，淘汰的淘汰，改造的改造。虽然他们极力从清唱改变到彩唱，可是旧的观众基础不存在了，新的观众一时又抓不住，所以景况很是凄惨。他们想参加艺人学习，但是艺人们对他们存在着某种观念，拒绝他们参加。他们感觉到前途渺茫，向我们打听，应该怎么样走，才是正路？我们一时没敢贸然答复他们，可是我们很觉得这是一个重要问题。全国各都市这样情形的很多，任他们去从事戏曲工作，大多数恐怕是少有出路，不让他们从事戏曲工作，怎样指引他们一条出路呢？听说有些人，努力了一程，又被生活逼回到黑暗角落里去了！这不但是戏改工作里的一个问题，也更是一个严重的社会问题。

第七，关于地方戏曲问题。一千年以来，戏曲在各地方蔓延发展，演变出很多不同的形式。近些年由于农村经济的衰落，有些形式是断绝了，有些形式是衰微了。据去年戏改局的调查，还存有将近二百种之多。这些形式以往大多是流传在民间的，偶然走进都市，人们看着有些不习惯，便觉得没有什么保存价值，不受到重视。自从毛主席指出"百花齐放"的方针，各方面的观念，逐渐改变过来，可是怎样去保存？去改进？去发扬？现在还缺乏一个有计划的切实方案。一种戏曲的存在，完全要靠着群众的爱好和拥护，所以我们对于一种戏曲的保存，改进发扬，第一先要使它的观众基础健全起来。有些地方，知道了如何尊重和爱护地方形式，但是忽略了怎样使它恢复群众基础。结果像一枝花插在花瓶里，虽然可以开放一时，但不会永久存在的。例如昆明的玉溪花灯，原来这是玉溪一带农村中所生长出来的，但进入昆明市以后，逐渐为迎合市民爱好而变质了，结果做了市民的尾巴，再回到农村去演出，农民们都看不下去了，失败而归。这件事情可以给我们一个教训，地方戏应该如何处理？我们第一步先要帮助他们找回原有的群众，然后再去改进发展，便不会失败了。关在都市里闭门造车，不是一条正确的路线。

第八，剧场问题。一个时代要有一个时代的戏曲，一个时代也要有一个时代的剧场。现在各地所有的剧场，多半还是旧时代所建造的。过去的一般剧场，大多容量在千人左右，因而剧团计算他们的营业，多是以一千张票价做标准。而今的票价，因为力趋大众化而适当的降低，剧团的收入，便和支出失去了平衡，即或勉可维持，却难扩张发展了。但另外一种情形，是观众增加多了，如果把剧场的容量增大，一方面适合了观众的需要，一方面也解决了剧团的经济问题。1950年初，在西安的时候，曾建议他们建造一个至少可容五千人的剧场，初步先造成露天剧场，慢慢再加顶子，可惜因为经费关系没能实行。今年武汉市方面，在汉口解放路中山公园里建造了一个人民会堂，很近似西安的计划。是一个露天剧场，第一步在设计加盖顶子，现时可以容四千八百人，挤一挤可到一万人。这样的大型剧场，希望各方做一个参考。

关于建造剧场，我觉得这是戏曲发展工作中的一个当先工作，最好由各地方政府担任起来，尽先筹划款子，解决这问题。我们所到之处，没一个地方不感觉到剧场荒。重庆本来剧场不够用，今年夏天一连有两个剧场在建筑上发生了危险不能使用了。昆明市大多利用茶社作彩排。记得去年往西北，沿途各地像洛阳，像西安，都很缺乏适用的剧场，大多是大席棚，一下雨就得停演。今年到宜昌，曲艺演员们对我们谈，当地没有曲艺演出场所，大家多半是在马路旁边摆地，仅有一小部分可以进入茶馆，最近公安部门整顿交通，大家失业了，有的已经饿了两三天。我们扶助了一笔钱，帮他们成立了一个小型剧场，但是很简陋不能解决永久问题的。因此深感觉到剧场问题的严重，希望政府对这问题重视，希望建筑专家多帮忙设计经济而合用的建造方式。这对于地方上繁荣市面增加税收都有好多帮助，据周信芳说上海市解放以前戏剧税收居第一位，解放后还居三四位以上。

第九，兄弟民族文艺问题。最近一两年来，大家对于兄弟民族文艺，空前未有地注意了。各方面多进行了研究学习的工作。但是我感觉到，像这样一件重要工作，大家应该有一个统一的计划去做。现在的情形，有些像是各自为政，可能大家的工作很多重复，也可能有些大家应该做的工作都忽略了。假使先有完整的计划，各方面分工做去，不但周密，成绩一定还很快很多。还有我们对于兄弟民族的文艺工作，不应该侧重在学习搬运，应该多注重去培养他们本民族的文艺工作者，起来担任工作。当我们学习了各民族的歌曲舞蹈，而作介绍表演时，应该先做一番审慎的批判研究，不要当做新奇来好玩，因为有些歌曲舞蹈，是他们绝对不能在大庭广众之间露演的。我们演出了，使他们看了听了觉得难堪，觉得我们是在讥讽他们，会引起不良的后果的。偶然（昆明中央访问团表演内有幕鹭鸶舞，由艺术学院把西方舞蹈加入，看了之后，他说以前的表演都不对，只有这一个可以代表他们的）我们和一位兄弟民族的同胞谈起，了解了这样一件事，愿把我们所得到的介绍给大家。

杂乱的说了好多，很多不健全不正确的见解，希望诸位多给批评，多加指正，今天耽误了诸位不少的时间，还请原谅。

艺术经验讲解

<center>（1951 年）</center>

有句古老的谚语说：铁打的棒槌磨绣针，功夫到了自然成。这道理是很明显的。本来，一分磨练，一分成就，这又是谁能否认的呢？

但是，事实上并不是这样简单，更不能呆板地列作一个公式——愿望＋用功＝成就。因为就有人下了一辈子的苦工夫，真个是夏练三伏，冬练三九，结果呢？所获得的成就，反不如一般。

这并不是说，走向成功，也还有一条不必经过用功磨炼而能直达的捷径。世界上根本就没有这样专为懒汉准备下的道路，而是说，磨炼也要有磨炼的方法，用功也要有用功的门道，而这些方法、门道，又必须有理论和科学上的根据。

我国的戏剧表演艺术，千百年来，多少的前辈们，曾经给我们积累下了很丰富的经验。但是对于这些经验，我们还没能有计划、有系统地加以整理，而提炼成为理论。为了使我们戏剧表演艺术的再提高，这一步工作是我们必须及早开始，努力进行的。

单就"练功"方面来说，前辈们也曾体验出不少的秘诀。这些秘诀中，有的固然还需要研究整理，但大部分却是很精到很深刻的。

就我个人所粗浅体会的，举两点来谈谈：

老前辈们对于"练功"时间的长短，是非常注重而坚持的，比如说，"涮膀子"每天要用多长时间？"撕腿"每天要用多长时间？一点也不肯通融，说不这样，就不出功夫。起初我也怀疑，这未免太固执了！但后来在实用中间，才体会出所以必须坚持的道理。演员在舞台上表演，无论是动作方面、声音方面，给予观众的感觉，第一要轻松舒适。如果踢一下腿，要让观众不由得也帮着使劲儿；拔一个腔，要让观众暗地里捏把汗，这表演艺术就是失败了。要让观众感觉到轻松舒适，做演员的对于动作和声音，都必须能够应付裕如。怎样才能应付裕如呢？在练功的时候，就必须以超出舞台所需要的质量来练习来作准备。武术家在腿上绑铁砂袋，逐步加重而练习到纵跃自如的程度，解下砂袋，就更显得轻巧灵便了，这是同样的道理。

怎样才能知道练功所需要的量呢？因为各人不同，各时不同，这并没有一个固定的对数表可以查看。惟有我们常常检查自己的演出，是否将要有力竭声嘶，不能应付支持的现象？如果有，那就是练功的量不够，应该再加刻苦勉励的。

有位老前辈曾说，"练功"，不是专凭匹夫之勇的，无勇无谋，练到老也是"戏匠"。这话很耐人寻味的，怎么叫"勇"？怎么叫"谋"？什么是"匠"呢？这也就是艺术和技术的区分。一个演员走上舞台，必须使观众感觉到他所扮演的剧中人是鲜明地活跃在大家面前。但是平常我们和人接触，并不是很短时候就可以看清他的特点。舞台上可就不容工夫。所以做演员的，必须对剧中人有深刻的体会，集中起来，发挥创造力去刻画。中国戏剧用程式化的动作来帮助表演，好处是能够增加表现的鲜明。但程式必须要通过内心，然后才能真正的发挥效用，否则便成槁木死灰，反而影响了表演。所以，我们练功，不仅是身体要练功，脑子也要不断地练功，并且脑子和身体更要配合到一起来练功，这样才能修养成为好的演员。

（按：此稿为砚秋先生赴西南地区考察戏曲音乐期间，与当地演员特别是青年演员座谈学艺的发言提纲。）

谈歌唱的技术

——1951 年在昆明文艺工作者
座谈会上的发言

诸位同志：今天我来谈一谈歌唱的技术。

在北京，常常听到一套老的传说，传说早年时候，某人某人唱得是怎么样，比现在的人们唱得好，而好的特点，第一，总要谈到是如何的"黄钟大吕"，换句话说，也就是音声响亮健康。

有的竟至传说的像了神话，例如，有人说，当年汪大头（汪桂芬）在大栅栏唱戏，前门楼子上都听得清清楚楚，拿昆明的地方来比，就好比在春明戏院唱，近日楼附近都能听，这不是很难让人相信的么？

话当然是太夸大了，不过事实上也不完全虚假。汪大头我没赶上，以前的老前辈更不曾听到，可是比汪大头稍晚一点的，像孙菊仙、刘鸿声、德珺如、陈德霖……的确，每人有个现在人们所不能及的好嗓子，即如谭鑫培，在当时，大家都认为他是声音窄小的了，可是要放在近些年，远是超群拔粹的。我们可以拿他的唱片来比较一下，是不是比余叔岩、马连良、言菊朋这些位的嗓子好得多、雄壮洪亮呢？不过以前的腔是很简单，我初学时，二黄固定三个腔，西皮若唱《祭江》《别官》，可以说，青衣的唱腔都包括在内了。现在腔确是复杂了，据王瑶卿先生说台上技术退化，唱法是进步。光绪末年一批唱片，青衣、花脸、老生，听起非常可笑，并且都是当时很有名的，若放在今天舞台上，大家会认为非常滑稽的，服装亦是如此，比方从前花旦穿的肥袖宽花边贴片大开脸，嘴唇上点樱桃小口，大家看去一定认为是兄弟民族在舞台上表演呢！

还有一种特别的现象，早年人不但嗓子好，并且有副好嗓子还不算特殊情形，普遍的嗓子是好的，而不好的只是特别。现在就大相反了，嗓子不好是普通情形，偶然出一个较好的嗓子，就好比凤毛麟角了。

可是这就是五六十年以来的变化，为什么有这样的变化呢？难道说我们真去信那些迷信家的谣言，说什么风水运气的道理么？我们应该以科学的眼光来观察事实的原因，用科学的方法来寻找挽回的途径。

很有些人疑心早年有什么特别的秘法，或是什么特别的药品，而现在失传了。不错有是有的，但也都不怎么可靠，原因也并不在此。据我研究的结果是，第一，早年人的身体，普遍的比近些年的人们好，更重要的还是早年人对于身体的锻练

保护，比较近些年的人认真，比方早起遛弯，陈德霖老先生冬天必到陶然亭遛弯。一个歌唱家，必须有一个健康的身体来做基本条件，因为歌唱也是一种劳动，劳动需要体力来支持，诸位都很明白这个道理，不必我来细说（推测演的长短，近年并未出人才，原因变，将来排戏分团体或私人）。第二，是早年人对于嗓子的保护，比近来的人们知道慎重。嗓子能够发音，是由于喉头里面有一条声带，声带这东西是很脆弱娇嫩的，要时时刻刻去爱护它，如果不知爱护，一旦损坏了，是没法子补救的（高庆奎、王瑶卿声带）。现在的医学虽然很发达，可是要想换一个声带，像汽车配个零件似的，还一点没有办法。爱护声带，要不让它过于劳累，早年效力，先唱小戏，不似近年，小孩子便唱大戏。在冷热饮食上都要留神（早年人对于饮食等的注意情形），不要对声带强迫地使用。我们知道，小孩子到一定的年龄，由于身体的变化，影响到声带的变化，在中国的旧说法叫作"倒仓"。当倒仓期间，应该注意休养，让身体自然地经过变化，然后再使用声带。可是旧戏班里的方法不是这样，越是在倒仓期间，越拼命地去吊，甚至用很高的调门去吊（嗓），这样十之八九把声带毁了，一辈子的歌唱生命，就算完结了。这是不是很错误的一件事呢？固然，其中有一些能吊得出来的，但是我们在现在的时代，断不应该拿特例来反对科学。从科学上来分析，情形是如此，那例外的事，只能看做偶然，不足为法的。有些人（贯大元）嗓子是左嗓，这多半是用高调门强吊出来的变音，好像笛子的苇膜，破了一点的时候，往往吹得出更尖锐的高音，其实这已经不是正确的声音了。早年人似乎比近些年懂得一点这种道理，即使不懂得这道理，可是早年倒仓的孩子们，差不多便不能再去效力，因为那时效力的人多，大家也就不愿意用正在倒仓的去引起观众的不满，这样和休养的道理，多少便有些暗合了。

所以我们要从头整理歌唱的技术，以上两项基本原则，是必须首先做到的。但是单做到这两点，并不够。因为这样只是能有了一副好嗓子，我们知道，好铁还要经过锻炼才能成钢，好的嗓子，也需要加以彻底的训练，才可以作为制造歌唱使用的材料。怎样使他成为完美的材料呢？（高音应配合高音，不能勉强，譬如说……）将来如何组织？

第一，先要练气，也就是练习怎样控制呼吸。人之所以能发声音，全仗着用气来吹动声带，声带好比一架机器，而气则好比是发动机器的汽油、蒸汽、电一类的东西，不够用是不行，太多了而没有节制也不行，所以每架机器上都有一具很精密的油表、汽表、电表，控制着按需要情形而发出动力。学歌唱也是如此，我们首先要有充足的气，可同时还要建设一种可以自由控制气的机能。早年演员，都讲究在每天清早到旷野地方去溜弯，就是这样道理，不过这方法还太简单，我们需要根据生理学再使它更进一步。

要养成良好……（这段用书上《歌声与呼吸》一篇的呼吸气官节）早晨先

活动身体，平心静心走路。身体坏的原因，近年生活所迫。练武功，钱、许、范、出台时好像一根铁柱。

第二，我们要用科学的方法来练习发音。用气来吹动声带发出音响，到了口腔部分，因为口腔里面各种不同的阻拦，便会变化出不同的声音，比方，完全张口，发出的是"啊"音，如果把上下两唇一合，马上这音便成了"呜"了，若再把嘴一裂（读上声），又变成了"衣"的声音了。利用这些口腔不同的姿势，造成了不同音响，综合起来，便是语言。我们唱歌，是有词的，我们不能像老鸦似的，一直在啊啊啊啊地叫，要照着词上的字音，发出各种的音响，并且，每一个音响，要发得非常正确，非常美丽，不因为短促而含糊不清，不因为拖长而变了样子，所以必要一样一样的经过慎重的练习。尤其是中国语言，唇喉舌齿牙之外，还有四声阴阳的特殊问题，在练习上是又多一层困难的。（主张不讲四声）

第三，我们是要以科学方法练习音阶。旧日练音阶的方法，太不讲究了；也可以说是根本没注意这个问题。教唱的时候，只是开门就教一段唱，唱会了，上胡琴吊好了。至于音阶准确不准确，上下翻动得自然不自然，谁去管它呢？（我对于音阶亦不懂，只是自己揣摩，早先教唱和念白，我认为这方面是不正确的。我太侥幸了，陈教《彩楼配》，玩笑戏）。所以有些演员，唱了一辈子戏，到老还唱不搭调，这又是谁害了他们？有的虽然中间的音可以搭调，可是逢低就要冒，逢高就要黄。有的在翻高的时候，要做出种种的怪形状来，挤眉弄眼，端肩膀，甩下巴……种种情形，一时真没法子数清。从前有一位姓张的票友，唱的时候要用手掐着脖子唱才唱得出来，因此留下一个毛病，上台时也掐着脖子唱，人们都称他作"掐脖张"。凡此种种，都是不依照科学方法练习，勉强生扯硬挤弄出来的毛病，这是错误的，我们必须加以改正，从练音阶入手，一个音一个音发展上去，自然的发展，不要让听的人替唱的人担心，不要让听的人在暗地里帮着使劲，那才是真正的歌唱。这一点将来必须把它做到练习声音的方法！

练习音阶，不要自由地去练习，因为根本自己靠不住才需要练，自由地去练，一定会野马脱缰似的乱跑一阵，练出毛病来，再想挽回可就困难了。从前有位教师教戏，凡是学过一点的，他便不教了，他说好比染布，本来是应该染红色的，如今他已经在蓝靛缸里染了一水，再怎样染，也不会染得鲜红了，这虽是过分之谈，可是走错了道路，的确是很大的危险（开蒙）。

因此在练音阶时，要依傍一件准确的乐器，在西洋，都是用钢琴，我们条件目前不够，但也要选择一件比较发音固定准确的乐器来应用。胡琴靠不住，因为拉的人不一定音准，尤其手指稍微上下一点，会差得很多，笛子比较好些，可是要特别制造，普通的笛子，多是发音不准的。依我的见解，最好是在西乐里选择一件比较好些（例如风琴）。最好固定，不过中国制度问题，应当走这条路。

说到这里，有人一定会感想到，为什么要向西洋乐投降呢？这观念是错误的，学习别人的方法来补充自己的不足，这和舍掉自己的风格而去盲从他人的风格，完全是两回事，缝一件中国衣服并不限定是要用手工来做，用机器照样可以做成中国衣裳。用中国毛笔，也可以画出一张西洋式的图画。我们尽可以用西洋练声的方法来练声，只要我们守住了尺寸，不要去练洋味嗓子，那又有什么妨害呢？

　　第四，是要以科学的方法来练习音色，所谓音色，便如同我们眼睛所可以看得见的各种颜色。人类的声音是代表人类的情感的，人类的情感有种种不同，因而同一的声音，在不同的情感之下，也会有不同的味道，轻重疾徐，抑扬顿挫，也只能说一个大概，详细的，要各人去深刻体会模仿练习。比如说"我不去"三个字，在惊怕时说是一样，在悲愤时说又是一样，在喜悦时说又是一样，三个字并没有变，变了的只是韵味，我们如何能够一一的表现出其所代表的不同情感呢？这只是音阶是不够的，必须要用音色来补助。这是最难研究的一步，可也是一个歌唱家必须要掌握，充分掌握的一步。

　　四声、尖团、上口，有好多人主张不用，改革戏，不能只凭自己灵机一动。

　　经过以上四步练习，歌唱技术的基础可以说是初步完成了。以后才可以谈到运用。所谓运用，就是把各项基本功夫，如何使用在歌曲上去（把一切技术武术使用在身段动作上去）。在谈这一层之前，关于基本练习，还有几项应该注意的，我愿意介绍给大家。

　　练习歌唱，要有恒心，每天不一定需要很长时间的练习，可是按天要不断地继续练习，我们要紧紧记住，中断一天，要一个礼拜才能找得回来，武术亦然，所谓"要想人前显贵，就得背地里受罪"；中断一个礼拜，就要大半年才找得回来，中断就好比爬山时向下溜一样，这是很危险的。不要性急，铁打的棒槌磨绣针，功夫到了自然成，艺术圈子里没有侥幸，一分功夫，有一分成绩，也绝对不辜负人的。每天最好有两次的练习，每次以一小时左右为限，中间还要有段落的休息时间，以不使声带过劳为度。时间随便自己定，但切记不要在饭后，饱吹饿唱，这是一句经验的教训，我们不可以忽略的，离开饭后，至少在一小时半以上才好（武功不吃练，不符合于卫生）。

　　练习的时候，切记要注意身体的姿势，要使全身都一点没有紧张的地方。要聚精会神，要诚心敬意。有的人在用功时候很用功，不用功的时候，每好胡嚷几句，以为好玩，其实这等于吃毒药，希望大家要深深警惕的。

　　练习要发展自己的天才，不要去勉强模仿任何人的声调，人与人之间在天赋上都有些差异，所以一个人有一个面貌，一个人写字有一种的笔迹，歌唱也是如此，勉强学旁人，终必耽误了自己的天才。艺术贵在创造（要选择采用，要取其好听），对于画家写家来说，从没有看见那一个是专以临摹以前人的作品而能够成为一等

名家的。必须多观摩，由此得到好多启发。

好了，因为时间关系，我们只能谈一个大概，详细的容有机会再向大家介绍。现在再来谈一谈运用问题。

关于运用，要分四步来讲：

第一，要照顾到歌词的字音和语气。

第二，要结合情感。什字收什音，要躲避，《三击掌》同样腔，环境意思不同，就变了韵，切忌卖弄。

第三，用腔要美。音断意不断、身段、手眼身法步。

第四，要有隽永的味道，所谓使人"三月不知肉味"的力量。自己体会是有所本再创造，枪花几十年没有，文戏动，武（戏）静。

拉杂的说了好久，耽误了大家很久的宝贵时间，没能给大家提出了什么宝贵意见，还希望大家多多原谅！

舞蹈与歌唱问题

——1951 年 11 月 24 日应欧阳予倩院长之邀
于中央戏剧学院讲课

（按：1951 年 11 月 24 日，砚秋应欧阳予倩院长之邀于中央戏剧学院作《舞蹈与歌唱问题》的讲课，这是他始于 1950 年着手总结自己舞台实践经验和调查学习地方戏曲音乐所得的研究工作之开端。）

今天如此地讲话，真够大胆，欧阳先生是我们旧剧界的先进剧场形象，叶浅予、张季纯先生亦在小剧场观剧。

我是一个中国旧剧演员，所会的只是中国旧剧里的一套技术，并且大部分还偏重在京剧方面。今天给我的题目，是"舞蹈与歌唱问题"，我对于这题目，素来缺乏正式的研究，仅仅能就个人业务范围以内所见到的，胡乱介绍给大家。如果还有两句要得，那么大家也不妨作一点参考材料，如果要不得，就请左耳听了，赶紧由右耳抛弃出去，别让它存在脑子里，以免积成了陈腐，这不是闹着玩的。

旧剧里的舞蹈和歌唱，在原始上并不是戏剧本身所发明和创造的，乃是东借一片瓦，西借一根木头，东拼西凑而集合成了的。在唐朝和宋初的戏剧，只是许多曲艺中的一个很小的种类，联合其他的曲艺，共同演出。当时戏场的情形，在一开首是先出来一两个人，向观众述说欢迎的意思，说罢之后，便一样一样地介绍节目。节目中也有舞蹈性的，也有歌唱性的，也有讲说性的，在这些形式中间，掺和着一两个小小短剧，剧情亦很简单，主要不过是供大家一笑而已，谈不到舞蹈，也谈不到歌唱。末尾以最精彩的歌唱和舞蹈的节目作为压场，然后再由开场时候所出来的那一两个人，向观众道谢，这样，一天的节目就算告终了。后来戏剧部分渐渐发展起来，剧情也渐渐复杂了，需用的演员也多起来了，于是把其他各种曲艺的演员陆续吸收到戏剧里来。为求戏剧的精彩，也就把他们原来的技术，容纳到戏剧里面去。当然，在初期的时候，是不会容纳得太调和的，逐渐地进步，逐渐地消除了不调和的痕迹，但一直到现在，似乎还没完全的融化净尽。比如说，旧剧里的翻水袖，这是"曲破"舞里的一种主要姿势（按：曲破是宋代的一种歌舞）。云手、山膀，这是武术里的基本姿势，像这一类的情形，很多很多，一时我们也来不及都举出来。现在，这些都成为戏剧中的主要动作了。可是像武戏走边里所用的飞天十三响，这原是打花拳里的一种玩意儿，虽然已经吸收到戏剧里

来，可是到现在也还没能完全融化。我们知道，走边是在夜晚偷偷去干一件事的行为，当然要静悄悄地怕人听见，可是打一套飞天十三响，劈里啪啦，难道是恐怕人听不见吗？

这些没尽融化的情形，在各地方戏里，往往比京剧更容易多发现些。例如地方戏中的耍翎子，两根翎子，要一根停止不动，一根盘旋飞绕，这的确是一个很难做的动作。可是演员们在用到这技术的时候，总要把这剧情停上一停，做一会儿准备，然后才耍；耍的时候，往往也不管是不是结合着剧情，这样，充分地显露出是捏合而不是化合的痕迹。在山西看的《黄鹤楼》翎子，好似卖弄，西安看的阎逢春所演的《杀驿》，纱帽翅的颤动（就不同）比较自然。舞台上打拳也同样不融化，就好似到天桥看练把式似的。

对于今后的戏剧，在内容上当然要加以改进，使结合政治，来为人民大众服务。在技术上，也应该再求进步，消化了那些生硬的成分。不但如此，还应该根据这个传统的原则，更去多吸收新的成分，来把戏剧技术更充实起来，发展起来。

关于一般的舞蹈，似乎也应该采取这样的一个方式。我们要建设的是新的中国的舞蹈，第一个要点，这种舞蹈建立起来，必须要绝对充满了我们中华民族的风格。可是旧有的中国的舞蹈，除吸收在戏剧里的以外，大部分是失传了。我们在继承上既感到相当困难，那么就不得不旁征博引地寻找材料，从我们中华民族的生活中找材料，从我们中华民族的特性上找材料，从我们中华民族中近似舞蹈的东西里去找材料。我个人常常感觉到，中国的武术，里面是很丰富的一个舞蹈材料仓库。过去戏剧里曾经采用了一些，但是，中国的武术是很多很多形式的，未被引用的材料还很多很多，我们从这里发掘一下，一定还可以得到很丰富的发现。就原有的舞台所用得这些基本练习，是绝对不够的，凡是出名的几位武生，大多是武术根底非常之好的，如杨小楼、盖叫天、少春的腰腿（《三岔口》），刘奎官先学武术基本功，现在还没有注意到周（信芳）《跑城》。不过看我们怎么运用，不然在台上成为一个把式匠，这是不对的。练把式到天桥看去，何必特为上戏院来看。台上是一面，美为原则。

舞蹈技术的好坏，全在乎身体各部分是否运用的灵活，完全灵活如意之后，再看是否美妙适当。以武术功夫来做研究训练的材料，足可以解决这两项问题的。所以，这不仅是一个很好的材料库，同时更是一位良好的导师。

此外，像各兄弟民族的舞蹈，其中也有好多宝贵的材料，我们也要好好地学习研究。西洋的舞蹈，我们只可拿来作一种参考，分析地吸收，千万不要生吞活剥地去接受，过去已曾有相当的经验教训了。完全用他们的一套，现在是个小弟弟，恐怕经过若干年后的努力，还是一个小弟弟。我们必须自己把我们武术的学习加强起来，打好了基础，然后再把西洋舞蹈方法等加入，使它和我们的融合在

一起，那才能有好的，很快的就有了成绩了，尤其在国际间，定能收到好的效果，并且我们自己的东西，要成分较比占的多。不过看我们怎样运用，不然在台上成为一个把式匠，就不合舞台上的艺术美了。因台上所用是一方面的，备与观众们看的，武术练起动作是多方面的，就原有舞台表演所学的基础是不够用的。凡是几位出名的演员，对于武术都有相当研究，如杨小楼、盖叫天等。

此外对于兄弟民族的舞蹈，不应该侧重在学习搬运，当我们学习舞蹈歌曲要作介绍表演时，应该先做一番慎审批判研究，不要当做新奇好玩来介绍，因有些舞蹈歌唱，他们绝对不能在大庭广众之间来露演的（云南所见的山谷联欢、鹭鸶舞），不然他们看了好像我们讽刺他们似的。

其次的问题，是舞蹈与音乐的结合。舞蹈的构成，是以姿势和动作作材料，用节奏来把这些组织起来，因此音乐便成为领导节奏所必须的东西了。什么样的节奏配合什么样的动作，这其间是有一个自然规律的。比如穿上长袍马褂，走起路来，自然是要迈迈方步这种的动作，如果配合以进行曲性质的音乐，便觉得行走起来很僵持；若穿着制服，一边走一边唱昆腔，唱不了两句，走不了两步，不是唱走了板，就是步法乱了。不信，可以试一下即可以证明。要建设新舞蹈，同时必须联系到新音乐的问题，换句话说，如果要建设新的属于中华民族特性和风格的舞蹈，必然也要有新的属于中华民族风格和特性的音乐。

我们再来谈谈歌唱的问题。一向中国的歌唱，过于注重在天才的等待，相当地忽视了功夫训练，虽然旧日也有一套方法，但是这方法太不科学了，有时还很容易生出不良的后果，影响到被训练的人的健康。所以为发展新的歌唱技术，必须先建设一种新的训练方法。

旧戏练声太简单，"衣、啊"的。修养身体是演员首先应注意的，没有健康的身体，绝不能成为一个好演员。再从练声说起。我们知道很多的哑巴，是由于耳聋，因为听不见，所以纵有发音的器官，也不会充分的行使利用。我们要训练歌唱，必要先从听觉的训练入手，听得丰富了，自然认识和辨别也丰富了，再去由自己发音，当然也容易练习了。我们应该多方搜集现有的中国的天才的有深厚的修养的歌唱名家，分门别类，把他们的代表作录成唱片，请些专家来研究分析他们的特点和运用声音的技巧，作为训练人才的参考，使在赏鉴上有了基础的修养。第二步，便是音阶的训练。中国旧式的方法，对于这一层是太不注重的，所以有好些人，尽管唱得久，唱得好，但始终有几个音阶唱不协调。我们今后要增加这一套方法。增加这一套方法，不妨斟酌地采用西洋式的声乐训练法，再配合中国的方块字，自然听起来就是中国味道了。认为自己本国是土嗓子，也是不尊重民族遗产了。只要留神别弄成十足的洋嗓就够了。可是，中国特有的一些音阶，务必要补充进去，否则接受传统遗产时，会把自己家的遗产写到别人家的账上去。

假定我们采用他们的调子里边那一个调子,我们旧剧管它叫腔,比如影片《凤求凰》里有一个音阶,我听很好听,我就把它装在《锁麟囊》内。音阶训练好了,并不能算是大功告成,只可以说,这才是刚刚走进了大门。必须要更进一步,使能对于同一的音阶,在不同的需要之下,具有不同的应付能力,这也就是如何把声音和唱词的内容及情感结合起来,随着情感的差异而有千变万化,再配合中国的方块字,自然听起来就是中国味道了。认为自己本国是"土嗓子",也是不尊重民族遗产了。

所以,一个歌唱家,必须要有极丰富的生活体验,从体验中认识了各种不同的情感,然后才能控制声音,支配声音,使有种种切合实际的表现。这方面的修养,最好也多向民间歌曲学习,因为民间歌曲,多是情感的自然流露,没有"为歌唱而歌唱"的动机,他们是最天真最纯正的。

说到声音和情感结合,有一种现象,是我们必须防止的,这种现象,就是机械地模仿情感。比如唱一个欢喜的歌,里面夹杂上一些笑声;唱一悲哀的歌,里面带上一些哭哭啼啼抽抽噎噎的声音,这是很庸俗的手法。艺术虽然是起源于模仿,但是进步的艺术,却不能还按着原始艺术的那种照猫画虎的方式。

古来有一些歌唱家,很多抱着一种"孤芳自赏"的态度,现在不是那种时代了。我们今后的歌唱,是要为人民大众服务的,因此唱得好或唱得不好,是要以人民大众的共同感觉为标准,一定要能受到广大群众的爱好,才能算是好。今后做一个人民的歌唱家,必须要深入地去结合大众的情感,不但使大众说好,还得使大众真正的、自动地感觉到百听不厌。

最后,我们再提出两个问题。一个是关于用嗓子的问题。去年,各方面曾为"洋嗓"和"土嗓"的问题,引起了一场大的辩论。中国人唱中国歌而用洋嗓,这当然是个不合理的途径。但是,盲目地粗率地来用土嗓,唱得一点都不好听,却自己夸耀这是接受民族的传统艺术,也未免过于辱没祖先了。这也是应该批评矫正的。第二个问题是关于歌词的字音问题。过去有一些专学西洋作曲的朋友们,因为西洋字音里没有四声阴阳这一套,总觉得这是一层多余的障碍,想除掉它。可是除掉之后,作出的歌曲,只能听调子,不能听词句了。因为一个字音是南腔,一个字又是北调,明明是一首很通顺的歌词,弄成不看字便无法明白说的都是什么话了。这何必呢?今后希望作曲家们多注意这个问题,最好是照顾到这个问题,因为中国的文字语言都是有四声的,我们要从众。比如中国的"中"字,唱出必须叫人听成是"中"字,不可以误成是"肿"字;"三"字,必须听到是"三"字,不能误为是"散"字。关于怎样照顾到四声阴阳的问题,在中国歌曲里,虽是自然的存在着这种方法,但一向还没人彻底地去发掘、去整理。因此有人在一知半解之间,发表了一套理论,以为问题只有在旋律上才能解决。这样把一条宽阔的

大道弄窄狭了。我们要从头实际地去研究这问题，寻找出我们的正确途迳。

我对于唱的研究，很多是从外国歌唱、地方戏曲中汲取来的，不过猛然听去，很不易发现，因为取来之后，是经过一番融化的，可是若加解释，又会明显地呈现出来。这不是神秘，而是艺术家应走的道路。

歌唱的基本原则，说起来很简单，如果用几个字来代表，就是声、情、美、咏。所谓声，是指声韵言，因为汉字的特点，是单音而具四声阴阳的，既用汉字来写成词句，当然要照顾到汉字的特点。一个腔调在制造中，是必须逐字审定其四声阴阳等。声韵既定，其次便是要结合情感，因文字之所以能表达情感，是在于其所涵的意义而不在于音韵，故此在腔进行中，是要选择涵义所需要的旋律来运用的。在选择旋律的时候，用时还要注意几件事：一是要切合剧中人的身份；二是要适宜当时的环境；三是要美妙动听。比如说，一个性情萎弱的人，断不宜于用激昂豪爽的声腔；在剧情紧张的时候，决不可以用和缓的歌调；一句悲哀的话，是要以适宜的旋律来发挥其悲哀，万不是扯开嗓子一哭，便算成功了。以上三步完成之后，最末还要照顾到的，便是咏。同是一个腔调，有的听一两遍，便觉得平淡无奇了，有的则像橄榄一样愈经咀嚼愈有滋味，腔调制造，是要以后者作为标准的。凡歌唱必须顺合上项原则的，尤其是第一项，很有些人主张废掉不用。是的，废掉了，没有什么关系，但又何必还一定要用汉文来写歌呢？

腔要新颖，切合剧情，必须严肃，最忌油腔滑调取悦观众，要有血肉，有分量。

在南京文艺界座谈会上
概谈两年来旅行调查情况

（1951 年 12 月）

诸位同志：这次到南京来，本应该分头到各位府上去拜访，一时因为太忙，未曾来得及，就遇到了这一个盛会，和大家相见了。在这个会场中，我先来问候诸位好，然后再同诸位谈一谈，末了，还请诸位多多赐教。

今天我所要谈的，是根据主席所建议的一个题目——就是两年以来，我们旅行各地，访问全国戏曲的经过概况。

首先要说我们这个举动的动机。

早年因为常常出外唱戏，也走过几个码头，差不多每到一个地方，都可以见到几种我们没有见过的戏剧、曲艺，并且每种都有我们所想象不到的特长。不过当时只是走马看花的一看，没有能够去做进一步的了解。

后来有一次，和几位研究戏曲音乐的朋友，谈到中国戏曲音乐前途的问题，他们都以为这个前途是没有什么前途的，他们很主张索性就把外国的东西搬进来作代替。当时我觉得非常惊讶，中国的戏曲音乐就是这样没价值了么？我问他们，中国戏曲音乐没价值，原因是在哪里呢？他们回答说，太少了太简单了，除了西皮二黄梆子腔，不就是还有一些小曲么？这一来，我明白了，于是也就不再往下辩论了。可是从那时候起，我就感觉到，中国的戏曲音乐，必须要有一个普遍的调查和整理，我们有很多的宝贝，要拿出来给人看见人家才知道，珍珠埋在土里，怎能怪别人没瞧见呢？不知者不怪罪，我们不能太严苛地去责备旁人！

后来我们就开始计划怎样去研究全国所有的各种戏曲、音乐，但是那时候还是在抗战以前，空有计划，事实是很多困难的，一再迁延，紧接着又是抗战开始，胜利以后，国民党又是那样乌七八糟，这工作始终不能求得实现。

解放以后，光明的日子到了，我们的工作也应该开始了，在去年的春天，我写了一封信给文化部的周扬部长，提出调查全国戏曲的一个初步建议，这个建议书也曾在好多的报纸、杂志上发表过，现在再简略的向诸位报告一下：

我们的计划，是把全国分作十几个区域来进行，进行的方法，是组织个调查队，其中包括各种技术人员，像画家、照相家、录音、拍电影等等，要应有尽有，此外则是戏曲研究家、音乐研究家、语言历史研究家、社会风俗研究家——也都要配备齐全。组成之后，加以一番排练，然后出发。预备把全国各种戏曲，作一

个有系统的记录，然后再从各种戏曲当中，每种约请几位名家，集合在一起，作一番综合的研究，把我们全国各种戏曲的优点，一齐发扬出来。对内说，是把我们民族的遗产保存了，接受了；对外说，让全世界看看，我们中华民族的戏曲遗产是这么样的丰富，这是多么光荣啊！

不过，计划是如此，施行还要有步骤地施行，全国究竟有多少种戏曲，直到现在还没有十分完全的统计，在这种状况之下，贸然把大队发了出去，一定会浪费多而收效少，我们为人民服务，不能毫不负责任地去做，因此，我们先发动几个小组，先去做一番探道的工作，打听清楚，调查队再出发，这样是比较稳妥的，我们就这样做了，我们这剧团，便附带着一个探道的小组。

我们从去年四月由北京出发，首先到的青岛，由青岛到潍县、博山、周村、济南，在这一带走了两个月的工夫，然后又到徐州，由徐州沿着陇海线西去，一直到了西安，由西安再往西到了兰州，由兰州又到了新疆迪化，从迪化去南疆，沿着塔里木大沙漠，一直到了喀什噶尔，这是新疆最西边的一个都市，也是我们全国最西边的一个都市，离北京有一万二千多里地。

从新疆回来，又绕道去了一次青海，这时候已经到了冬天，因为北京召开全国戏曲工作会议，我们回来了一趟。开完了会我们就去东北，由东北回来，马上便开始了西南的旅行，由北京到汉口，由汉口到宜昌、重庆，由重庆到贵阳到昆明，这一段行程，又是七个月，在今年九月底回到北京。这次到新疆听到有十二套大曲，青海、兰州所见到的曲艺界，汉口花鼓、汉剧，昆明……

以上是这两年我们所走的路程，所访的戏曲，虽然才仅仅五六十种，不过才是全数的五分之一，但单就这一部分看来，已然感觉到我们中国戏曲音乐遗产的丰富惊人了，全部访到之后，是怎样宝贵呢？所以，我们决定再继续这件工作，一定要贯彻到底，替我们的研究家们，铺平一条道路，好让他们去研究，去发扬改进，把我们祖国的伟大的艺术，再走进一个更光辉的阶段。所以，在今天的会场上，敬向各位同志，作一个恳切的要求，希望多多供给我们材料，指导我们去了解，帮助我们完成这个初步的工作。

两年以来，走了好些地方，见到了好些种不同的戏、曲，有的真是连听说都没有听说过，有的连做梦都没想到，现在，把我们所得到的一点感想，向诸位报告一下，作为结束，诸位工作都很忙，我不愿意再多耽误诸位的时间了。

中国的戏曲虽然有好多种，但是，并不是每一种就是一个单元，常常是一种戏曲，流传到几个不同的地方，受了当地方言的影响，结合了当地的风俗人情、习惯，积累了当地艺人的创造发明，这样便变成了好多的种类，如果我们仔细去分析研究一下，还可以看出它们有同一来源的痕迹。在这中间，它们变化的规律和方式，是我们建设新中国戏曲工作的非常宝贵的参考资料，因为这些规律和方

式，都是我们的前辈，费了不知道多少心血，经过了多少次失败经验，才获得的，也可以说是打开走向群众之门的一把钥匙，也可以说渡河而走向群众的一座桥梁，今后我们的戏曲事业是更以走向群众为目的，这把钥匙，这座桥梁，不是很宝贵的东西么，我们要好好研究它、学习它。我们若是把我们的戏曲音乐、舞蹈（认真学习研究），决不要把西洋的一套搬回采用，（相形下）我们现在是小弟弟，过若干年后，再拿外国的表演艺术，还是个小弟弟，苏联所见的舞蹈学校，人家在九岁开始……

在我们访问中间，也常常有些种戏曲，是仅仅存留着名目，声音形象，早已听不到看不见了。推求它们没落的原因，多半是由于离开了民间的基础而走入了都市，一旦都市的市民发生了变化，结果就失掉了水源而干枯了。所以我们今后的戏曲，务必要紧紧地靠近我们的根本基础，面向工农兵去发展，前途一定是无限的，若仅仅为了一时的营业上的得意，窄狭的在小市民圈子里找出路，这种短浅的眼光，不是我们新艺人所应该有的。毛主席指示我们，说要百花齐放，我们培养一棵花，是要研究怎样浇水施肥，如果掐下来插在瓶里养着，那就错了。

还有，我希望同志们一方面多努力于政治的学习，一方面也努力于艺术上的改进。为艺术而艺术，不去结合政治，这是不对的。但只知强调政治而忽略了艺术，事实上也不能达成我们的目的，我们的新艺术是要把政治通过艺术而去教育群众，如果通不过，那不是白费了力量？工欲善其事，必先利其器，我希望诸位多多体会这个道理。

敬祝诸位健康！

让戏曲的百花开得更美丽

（1952 年 10 月）

全国第一届戏曲观摩演出大会在北京举行，这是我国戏曲历史上空前的盛事。

这种空前的盛事和戏曲界大会师是过去所不能想象到的，只有在人民政府领导下才有这个可能。在旧社会里，艺人受到精神上和物质上的迫害，许多优秀艺人虽也想在艺术上有所创造，但是他们的才能得不到发挥。而在新社会，艺人成了文艺工作者，每个人都以能够参加祖国的文化建设而骄傲。这次会演，就是我们力量的大检阅，我这一次能够参加演出，也感到非常光荣和愉快。

我希望今后文艺工作者能够和戏曲工作者紧密合作，整理一些优秀的传统节目和编写一些表现现代生活的地方剧本；整理戏曲的曲调，使戏曲音乐更加丰富起来。在文艺工作者和戏曲工作者密切的合作下，戏曲的推陈出新就有了保证。

这次戏曲观摩演出大会仅仅是开始，希望每年都能举行一次这样的演出，每年的演出大会都会一年比一年丰富和精彩。

（原载《北京日报》1952 年 10 月 7 日）

永远不会忘记的日子

——沉痛哀悼斯大林逝世，兼论学习
斯大林关于"内容是无产阶级的，
形式是民族的文化"理论的体会

(1953 年 3 月 15 日)

（按：砚秋在天津演出期间，获悉 3 月 5 日斯大林逝世的消息后，在《新民报·晚刊》上发表《永远不会忘记的日子》一文悼念。）

我们永远不会忘记，1953 年 3 月 5 日，这个沉重悲痛的日子。在这一天，全世界劳动人民的伟大领袖，进步人类的天才导师，敬爱的斯大林同志和我们永别了！当这个不幸的消息传来的时候，我顿时沉入了静默之中，从心头涌出了真挚的热泪。但是，这泪水不是平凡的，每一滴里都蕴蓄着无穷的力量——斯大林同志所遗留给我们的无敌力量。

在过去封建社会里，中国戏曲演员是得不到平等和自由的。从学艺到卖艺，从卖艺到死亡，一生就是在极度压迫中求生活，除了衣食而外，为的是什么？环境又容许谁去想过呢？而斯大林启示我们：文艺工作者是"人类灵魂的工程师"，起始我真是不敢自信，及至认识了这个道理，才明确了责任，看见了光明。

我今年已五十岁了。在解放前的一段戏剧生活中，虽然获得了一些微小的成就，但是我对于这一点成就，一直感觉它是血和泪的结晶。我那时只希望莫再让自己的子弟及旁人的子弟，像我一样堕入这苦痛的深渊。因此，我那时的心情是消极的。虽然也迫切地要求学文化，要求得到新知识，但由于当时环境的限制，不可能满足要求，当然更无从正面地接触最进步的马克思列宁主义思想。后来交往渐广，朋友中不乏具有革命思想的人，我渐渐受了感染，从消极中生长出一线希望，从而开始向兄弟戏剧艺术学习，编演一些社会问题的戏剧，发泄个人胸中的不平和愤懑，这样才演出了《春闺梦》《荒山泪》等剧目。

1932 年，我曾到欧洲各地去作过一次旅行考察，希望从各方面的先进戏剧中，学习一些经验。当时是取道西伯利亚而行的，也曾在莫斯科作过短时期停留，和当地的戏剧家有过几度接触，当时感觉到苏联戏剧的进步很惊人，但体会并不深刻。及至游历了几国，才渐渐从回忆中体会出苏联戏剧工作和其他国家大有不同。"入宝山，空手回"，深悔当时不曾进行比较深入的学习和研究。回国以后，几度

想再去苏联一行，事实上竟没有办到，可是从这时候起，我受了斯大林思想的感召，在可能范围中，不断地找些介绍苏联戏剧的文章来读，不断地向朋友们打听关于苏联戏剧情况。因此对于那时我们私人所组织的中国戏曲音乐院和戏曲学校，也努力去使它发展，企图追随着苏联的戏剧工作而使中国戏剧走上一条新的途径。但由于日寇和国民党反动派的摧残，这个工作全部失败了。

中国解放以后，得以公开地学习马克思列宁主义了，我才逐渐地正式得到马克思列宁主义的教育，我才觉悟了以往舍本求末的错误，在旧社会里，脱离政治凭空追求所谓新艺术事业，是何等盲目！同时也认识到，戏剧不是像过去自己所浅见的——只是对社会上某些枝节性的不平事件，发泄一些个人的胸中块垒而已。没有翻天覆地的阶级斗争的社会改造，一切美好的想象，只不过是"水里捞月"。因此我才进一步地省悟到我需要努力进行马克思列宁主义的学习。

在学习中，我虽然对戏剧的重要性有了一些认识，但认识还一直是很模糊的，例如对中国民族传统的戏剧艺术，只是从本位上主张它应该保存发展，但究竟为什么？根据什么原则？自己是不能掌握真理的，所以有时也不免动摇、怀疑起来："这样是不是会走得通呢？"及至读到斯大林的《论内容是无产阶级的，形式是民族的文化》一篇名训，我才坚定了我的观念。我永远不能忘记这篇训言，特别是以下的训示：

"内容是无产阶级而形式是民族的——这就是社会主义大步踏向的全人类共同的文化。无产阶级文化并不废弃民族文化，反而给它以内容。另一方面，民族文化并不废弃无产阶级文化，反而给它以形式。只要是资产阶级掌握政权，以及民族的巩固处在资产阶级政权保护之下的时候，民族文化的口号就变成资产阶级的口号，当无产阶级获得政权，以及民族的巩固处在苏维埃政权保护之下时候，民族文化的口号就变成无产阶级的口号，谁要是不了解这两个不同的环境的主要区别，就永远不会了解列宁主义和列宁主义观点下的民族问题的本质。

全人类共同的无产阶级文化，不但不排斥，反而以民族文化为前提，反而培养民族文化。犹如民族文化不但不排斥，反而补充和丰富人类共同的无产阶级文化。"

1949年，我光荣地参加了第一届世界和平会议代表团到布拉格去，来往经过苏联，参观了几次苏联戏剧的演出，初步体会了斯大林所指示的精神。特别是毛主席更明确地指示了"百花齐放，推陈出新"的方针，具体规定了我们应该走的道路，因此我便开始从事地方戏的调查研究工作。虽然个人能力贫乏，没能获得一定成绩，但是，能够在斯大林同志训导下，做一个斯大林和毛泽东的小学生，按着他们的指示学步，已是无上光荣了。

《苏联社会主义经济问题》伟大著作发表之后，同志们正在渴望着斯大林

更多地给我们珍贵的训言，不幸我们最敬爱的伟大导师从此长逝了，这是何等巨大的损失呀！我们每个人都为您的逝世而万分悲痛，现在我们衷心向您宣誓：

我们一定忠实地遵循您的全部遗训，为光荣地实现您的不朽事业而奋斗！

我们一定在您的精神光芒照耀之下向共产主义社会胜利前进！

伟大的、亲爱的斯大林同志永垂不朽！

悼瑶卿先生

（1954 年 6 月）

　　我永远不能忘记，当我初向瑶卿先生执弟子礼的时候，他慈蔼地问我家境、学业……那样的真挚、热情，使我深深地感觉到他是对我如何的关怀、期望。当时我心里想，应该怎样去奋发努力才能对得起这样一位可敬爱的老师呢？就在这种气氛里，奠定了我们师生之间深厚的情谊。转眼三十几年了，这一最初的印象，随时总呈现在我的眼前，仿佛还就是昨天的事情。

　　到瑶卿先生家里去上课，时间多半总是在夜晚，古瑁轩里，正是高朋满座的时候。瑶卿先生最健谈，因此除了学戏之外，还时常可以听到许多历史、掌故、常识……特别是关于戏剧艺术的议论。瑶卿先生对于教授学生的方法，是和一般不同的。他对于每个学生，都是很详细地去了解他们的天才、特质，然后根据各人不同的天才、特质，分别给以不同的培养和启发。他最不喜欢刻板似的去教人，尤其反对学生食古不化地来模仿。他很爱好字画，曾经拿画家作比喻说："天下就不可能有两个倪云林和王石谷，假使有了两个，那么倪云林、王石谷也就不值钱了。"他在教戏的时候，常是对学生这样地谆谆告诫，闲谈的时候，也不断把这种意义反复阐明。"循循善诱"，这句古话他真可以担当而无愧。以我个人来说，就曾受到了很深的教育和启示。

　　瑶卿先生所以能够这样，并不是偶然的。在他以前，京剧的旦角分有很多的门类，演员各抱一门，很少通融。相传胡喜禄先生正旦之外还可以兼演花旦或武旦，余紫云先生能够演完《祭塔》再带一出《秦淮河》，陈德霖先生《进宫》《教子》以外又会唱打花鼓，这些情形，在而今说起来，又算什么稀奇呢？可是在当时的环境里就非常突出惊人了。那时旦角因为所分门类太多，于是各门类的范围就都非常狭窄。正旦讲究的是端庄郑重，大家就得抱定这四个字去追求，因此正旦所表现的人物，就成为呆呆板板，缺乏生气的了。表演是这样，歌唱也是这样。当年正旦的唱法，一味地趋向高亢平直，美其名曰"黄钟大吕"，其实所表现的乃是呆板生硬。正旦之外，其他的各门类，也都是各抱一角，各走极端，好在当时所表演的，大多是些单折戏，只表演一个人物的一小片段，因此，缺点也还不太显露。当时前辈演员们，也曾有不少人想去打破这种局限，但由于客观条件还不够充足，各人的努力也不够大，因而出现的成绩也就不多。到瑶卿先生出世以后，情形就大不同了。最显著的是，梆子秦腔再度在北京繁盛起来，使京剧在比较之

下一步一步落后了，于是很多班社，为了营业上的竞争，都去想法子排整本的戏来做号召。在一个整本戏里，一个比较重要的剧中人，简单地，只表现片段生活和局部性格的手法就不能符合要求了。瑶卿先生很敏锐地看清了这个问题，不怕实际上的阻碍和困难，不顾反对者的攻击和诋毁，毅然地把旦角的门类界限打破，融会贯通，使角色的范围宽广起来，使角色随着剧情的需要去发展。更就这一基础，进一步去发挥，去创造，无论在做功、唱腔、服装、化装……各方面，都互相配合着有了很多的改革。这样一来，不仅他个人得到了成功，同时也开启了京剧晚近四五十年以旦角为中心的发展和兴盛。因为瑶卿先生自己是从斗争中成长起来的，他有着亲历斗争的丰富经验，所以他才能够深刻地体会到必须有发展、有创造，方能获得斗争的果实，所以他也总是用这样的结论来启迪后学、指导后学。

后来我在华乐戏院组班演戏的时期，很幸运的是瑶卿先生也参加到剧团里来与我合作。他指导我排演了《梅玉配》《雁门关》《棋盘山》《乾坤福寿镜》等等许多的旧戏，又帮助我编演了《梨花记》《碧玉簪》《风流棒》《红拂传》等许多的新戏。这些戏多半都是他来执行导演，有时他也在剧中担任角色，因此又得到很好的机会，一方面学习他的导演手法，一方面研究他的表演技巧，这是我获得最多进益的时期。

瑶卿先生无论在表演或导演方面，都是最善于利用画龙点睛的手法，他能于抓住一件事或一个人物最典型最突出的地方，加以很简单的烘托、渲染，就会收到很鲜明、很生动的效果。他曾叙说他少年时代搭班唱戏，常常受到管事人的排挤，故意不派他唱正戏，只给他一些二三路角色，例如《五花洞》的假金莲，《探母》的孟金榜等。他发愤地偏要在这种角色上显露身手，所以才磨练出这样一种手法来。他所演的戏使我印象最深的是八本《雁门关》。在这戏里他扮演萧后，当投降后宋兵进城的时候，萧后坐在城门外边迎接杨家将的队伍。佘太君的马到了，萧后心里非常凌乱，本是对头而现在都得论亲戚，本是仇人而现在却要去欢迎，但在这时候既不能增加话白，又不能增加动作。怎样表现呢？瑶卿先生很巧妙地使用了一种从鼻孔发出的笑声，表达了萧后在心里是悲愤和愧恨，在表面上还不得不勉强镇静欢笑的复杂心情，真可谓是一针见血了。

中国戏剧，特别是京剧，它的表演方法是以程式化的动作为基础的，但对于演员的要求，必须能掌握程式而不为程式所限制，必须要能从生活体验中去刻画剧中人物，分析剧中人的心理思想，发现剧中人的独特之点，以及在剧情进行中的变化反应，从这里出发去运用程式，以鲜明、现实的表现手法，创造典型。瑶卿先生在表演和导演上所以能够有高度的艺术成就，正是因为他学习接受了中国戏剧表演技术这样的优良传统，并且又加以发扬光大的缘故。

瑶卿先生中年以后，谢绝了舞台生活，专心致力于培植后进。我则因为时常

到外地演出相聚的时候比较少了。可是凡在京期间，经常地总还是抽工夫去请教。每次我出外之前，到马神庙去辞行，瑶卿先生总要留我长谈到深夜，有时竟不知不觉地一直到了天明。

去年我在东北演出的期间，骤然听到先生病重的消息，一直还希望这消息可能是误传。回京之后，赶往病房探视，先生已然不能言语事，握手黯然，心如刀割。闻听大夫说或者可以好转，不禁时时为先生的健康而默祷。本月初我到天津去演出，意料之外的，在车站上突然得到了噩耗，先生竟在大家盼望好转中而逝去！

先生虽然逝世了，但先生毕生的事业和辉煌的成绩是永远存留在人间的。我们极应该来作一番有系统的整理和记述，一则以纪念先生，一则以垂示后学。凡属先生生前的友好，以及受业的门人，都希望前来参加这项工作，把各人所记忆所保存的材料，汇集起来，至少为先生编成一部专集，一部传记，想大家都是义不容辞的。此外，我们应该继承他培植第二代的精神，把今后的戏剧教育事业更好地发展起来。我们还应该学习他不避艰苦改进戏剧的精神，来更进一步地建设我们新的戏剧艺术事业。

（原载《光明日报》1954 年 6 月 3 日）

应该珍视这一宝山

——1954年9月华东区戏曲观摩演出大会贺词

（按：继1952年第一届全国戏曲观摩演出大会，华东行政委员会文化局于1954年9月25日至11月6日在上海举行华东区戏曲观摩演出大会，35个剧种的演员演出了158个剧目，参加会演的演职员共2488人。梅兰芳、周信芳、袁雪芬、盖叫天均发表了祝贺词。）

华东区戏曲观摩演出大会开幕了，通过这一次盛大的会演，预料一定会有丰富的收获。毛主席教导我们，要好好学习中国过去时代所遗留下来的丰富的文化艺术遗产，继承它们的优良传统。在戏曲方面，遗产的丰富，莫过于华东。尤其从中国戏曲的发展历史上来看，重要的如南戏起源于浙闽，昆腔创始于江苏，山东保存了北剧的余绪，安徽继承了弋阳腔的发展，并以徽调导引出京剧。再近则扬州曾汇聚了各地戏曲，因而促成中国地方戏第二次的发展，上海是京剧的第二故乡，越剧崛起于江浙……华东各地，对于中国戏曲关系的重大和蕴藏的丰富，并不是偶然的。这一宝山，我们应该珍爱和重视！

几年以来，由于华东各地戏曲工作同志们不断努力，获得了很大成绩。这次会演，也就是一次规模宏大的检阅和学习，一定会使大家得到很多的启发和提高，因而一定会增加更多的为发展中国戏曲而奋斗的力量。

在中国剧协召开的戏曲艺术改革
座谈会上的发言

（1954 年 11 月 12 日至 12 月 2 日）

　　1954 年 11 月 12、22、27 日，12 月 2 日中国戏剧家协会连续召开四次有关戏曲的艺术改革问题座谈会，由欧阳予倩邀请在京的戏剧家和赴京观摩的各地著名演员、戏曲编导，就京剧和地方戏曲的艺术革新问题交换意见。先后发言的有老舍、宋之的、吴祖光、丁西林、洪深、马彦祥、张云溪、尹羲、陈书舫、晏甬、梅兰芳、新凤霞、赵树理、吕君樵、林榆、杨兰春、乔志良、叶盛兰、陈仲、张冶、张庚等二十余人。讨论中谈到了对戏曲艺术革新的必然性和对京剧表演体系的认识，并就京剧是否适宜表现现代生活、如何突破程式束缚、是否用布景、是否废除检场以及如何改革脸谱等问题展开争论。

　　这场实际上是如何正确对待民族文化艺术遗产问题的争论，围绕着以老舍先生、吴祖光先生为一方和以当时戏曲改进局副局长马彦祥为另一方的所谓"保守派"与"改革派"之间的争论，对于戏曲改革工作具有重要意义。

　　梅兰芳先生在《对京剧表演艺术的一点体会》的发言中强调指出：

　　"京剧表演艺术，如唱腔、音乐、身段、动作，与宽大的行头、脸谱、长胡子、水袖、厚底靴、马鞭、船桨等等是有密切关系的，而且是自成体系的，我们谈到艺术改革，必须在原有基础上仔细研究，慎重处理。

　　"解放以后，我们废除了跷工，隐蔽了检场，这在澄清舞台形象上是有成就的，但对于脸谱，就不能这样做。有些定型的脸谱如《三国》戏里的曹操、关羽、张飞等，已是为人民大众所熟悉，那目前就没有改的必要，这是和话剧基本上不同的，可是有些碎脸、破脸形象恐怖丑恶的部分，是应该加以修改的……这些年来，每逢和外国戏剧家谈到中国戏剧的时候，他们总是提到脸谱，我送给他们的脸谱模型和图片，他们都很感兴趣，认为这是戏剧上东方民族形式的象征。我们今天所要研究的问题，应该不是取消而是如何去芜存菁地加以整理。此外如宽大行头、水袖、长胡子、厚底靴等等，和京剧中的表演、歌唱、说白都是属于夸张性的，我们如果没有整个计划，只是枝节地把胡子改短了，靴底改薄了，并不能够解决问题了。

　　"关于旧剧布景问题，拿我个人经验说，大部分旧剧目是不适用布景的。因为京剧的表演方法是写意的，当演员没有出台的时候，舞台上是空洞无物的，演员一上场，就表现了时间与空间的作用和变化，活动布景就全在演员身上。马鞭

一打，说明了走马；船桨一摇，说明了行船；转一个圆场，就过了好几条街，或者是千山万水；更鼓一响，就说明了黑夜或白天。由于时间和环境的变动太快，布景就追不上，所以在旧剧里使用布景，局限性很大。只有在排演新戏的时候，可以使用布景，偏重于写实的方法……演员在这种环境当中表演，唱词就只能减少，对白势必加多……

"关于现实主义的表演体系，我认为在京剧改革上是非常重要的，上面说过，活的布景就在演员身上，因此演员的艺术创造就成为头等重要的任务。许多老前辈们，虽然不知道现实主义的名词，但是他们的表演，恰符合这个道理，他们对钻研戏情戏理，体会人物性格是下了极深工夫的……因此，我感觉到，每一个演员只要掌握了现实主义的表演方法，是无往而不利的，也是艺术表现上最高法则。今天在戏改工作当中，我认为重视演员的艺术修养，发扬现实主义的传统精神，是应该作为一个重点来进行的。京剧表演现代生活，究竟有很大限制，根据我的经验，京剧虽也可以而且确也表演过时装戏，但并不是最适当的，京剧的主要任务，在目前还该是表演历史题材的歌舞剧。"

砚秋在讲座中亦谈道：

"记得从前在江西看欧阳予倩先生演出，他那时候在艺术上就有很多创造，剧场秩序和后台秩序也都有严格规定，相形之下，现在太暮气了。回想从前跟杨小楼唱《长坂坡》，同台的艺术家互相衬托，配搭整齐极了，而现在就没有那么严丝合缝的衬托。现在京剧青衣服装过于华丽，不管它合不合乎人物身份，这是商业化的结果。30年前演《牧羊圈》等戏，就不是这样。关于布景，它合乎剧情才起作用，现在有些地方有乱用布景现象，例如门窗俱在，演员却做开门关门的手势，好些工作都变成了形式了。《张羽煮海》布景好极了，只是演员太弱了，演员反而成了陪衬，好像山水画里的人物。"

作为全国人大河北省代表赴保定等地
参观访问期间关于河北各地
专业及业余戏曲活动的调查

（1954 年 11 月 21 日至 12 月 22 日）

砚秋赴保定参观考察。在这一个月当中，先后访问了耿长锁合作社、深县段家佐村甄春双生产社，马集、晋县、藁城、正定、栾城、满城等地的合作社和国棉二厂、大兴纱厂、专区人民医院及周家庄中学诸单位。砚秋对于农村生产合作社俱乐部活动、工厂工会俱乐部、中学业余剧团极为重视，对群众性的戏曲改革表现出极大的兴趣，对于深县和武安的乱弹及高台老调、笛子调评价极高，他写道：

"笛子调《射雁》、评剧《沉香扇》的演出均佳，特别是笛子调与评剧合唱，其音乐丰富，唱的方法、技巧仍保留原来的样子，乱弹也非常之好。"

对藁城的丝弦戏，砚秋说："它风格较评剧为高，如髯口、厚底靴仍用，内有扮演柴文进的老生王振普，风度很好，唱时不用假音。人民群众还是喜欢看全本戏的。"

砚秋在国棉二厂工会学徒的文娱活动座谈会上讲道：

"全厂青年文艺活动筹委会由九人开始，现已发展成包括曲艺、快板、相声、大鼓、歌咏、舞蹈、话剧、独唱音乐、评剧、京剧、电影队、体育（篮排球、足球、兵兵球、单杠、摔跤、举重、体操）各组 282 人的队伍，成绩颇可观。观看了话剧《姐妹俩》，京剧《宇宙锋》《打渔杀家》和《女起解》及其他演出，大部分为业余写作的，表演严肃认真，都非常好。至于旧剧改革问题，最好先由小改着手，检场不上场，小改要带建设性，消除演员的顾虑，与演员合作商讨，使得他们不感到困难易于接受。现在大多数演员均愿意改进，只因文化水准的关系，要逐步适应。第一个五年计划只实行两年，必须加强领导，配合农村工厂的需要，应即开始预备精神食粮。现有的本地剧种很得到人民的喜爱，最好慎重地帮助推进，不要用突击式地以完成任务的思想去做，这不是很快能得到效果的。农村合作化转入高级社、工厂，均需要文娱活动来满足它们的要

求。全国将准备建设五百多所剧场，现深感演员的不足。出京时得到指示，戏曲改革和文艺创作要大力展开，剧本内容主要配合政治，不然我们便成了没有目的的卖弄技术，不要违背政策，要弄清唯心与唯物主义，尤其要培养后辈青年。现在须开展扫盲运动，我也是不识字的，死记口授，京剧界如此，我想地方剧亦不例外。我们演员总有'我会演戏，到处都可以吃饭'的思想，这要改，不然就太落后了。我们只知道戏剧界里的小圈子，这次看了好多农村合作社，他们为我们生产粮食，我们大家应该努力为工农兵预备精神食粮，他们需要文娱快乐，那就该及早预备。不要倚靠公家，当然政治领导是要紧的，必须使戏剧配合政治，我们是有责任的。将来转到高级社时，农村都有俱乐部，并且是新的现代化的，那时更需要演员下乡下工厂。我们必须培养青年一代。现在，国家什么是先做的什么是次做的，当然是先重（工业）后轻（工业），并不是不重视文艺工作者，尤其是演员，只有明白政治方针明白我们做的是什么，帮助社会推进教育群众，我们的责任是很重要的。

王（振普）老先生的《海瑞》，用轻重音问题应如何改，高音不易上去。四功五法，脚步比丝弦基础是好的。锣鼓点子，与京剧有好多相同，唱法，亦好多采用京剧，如《抢亲》时的场子完全与《拿高登》相同，唱的调子亦同。"

砚秋极称誉于 1954 年 11 月成立的永安街的业余剧团，认为值得向各省区推广。他指出：

"丝弦是石家庄重点剧种，现有三万多人，是群众共创的风格，深受工农喜爱，它保存有老的牌子，唱得很好，如王永春、刘砚芳，是优良剧种。他们现在有值一亿元的灯光布景、服装，常在各县村里演出，全本戏有三百多本，九十多出可唱的小戏，还有潜力未被发掘，可以说达到为工农兵服务有教育意义就够了，现写剧本很困难。不要改掉它原有的调子，调子简单正合于工农需要，主要将所唱的词句改得能听懂即可以了。"

砚秋在同保定京剧、评剧、梆子、话剧剧本创作人员和晋剧剧校负责人座谈时，谈到河北丝弦戏剧本有三百多种戏和九十多种折子戏，应加以整理后巡回演出，以解决剧本荒的问题。希望剧界做好配合第一个五年计划农村演戏的准备。有人问剧中的打躬应否保留，砚秋认为：

"打躬应分对象是什么人，姿势就不同，不能用同样姿势代表，须用于不同环境的人。在动作，有不应抬脚尖的场合，严肃与轻佻要分清楚。豫剧导演王书

琴言及农业合作社中有不满意程式表演方法的，斯坦尼斯拉夫斯基的《演员自我修养》课本，对于演员启发效力最大，即现实主义表演方法。"

砚秋亦说：

"在邢台看了两场戏，观众达三万多人，但演员的基本练习、表演技术和方法，还无所本。导演先与演员合作，虚心帮助演员才好。"

初拍电影的观感

（1956 年 6 月 12 日）

1931 年，我和希望改进戏曲音乐的人们，创办了中国戏曲音乐院。徐凌霄先生拟定计划，有"用电影保存京剧"一条。在反动派统治之下，哪能存此奢望，不过发一空想罢了。现在党和政府领导全国文化建设，文化部门百花齐放。在梅兰芳先生舞台艺术的彩色记录影片之后，接着拍摄《荒山泪》彩色舞台艺术本戏影片，创造了戏曲与电影合放光明的新记录。在试拍的时候，崔嵬同志提议增加唱功，增加舞蹈，我欣然赞成。导演吴祖光同志加写词句，为了争取提前完成，边写边交。我每收到一段词句，感觉新颖别致，就在夜间，按照他的词意，研究腔词和动作，白天就和剧团同人说明，以便练习。

这次研究的腔调和舞蹈，与其他戏曲都不相同。因为每一出戏，各有各的情景，须将腔调舞蹈配合得好，来适应戏情。所以《祝英台抗婚》《春闺梦》《锁麟囊》《文姬归汉》等戏，它的唱法和水袖的用法，都不一样。崔嵬同志爱好我的演唱，代表观众心理提出这个建议。我为了满足他和观众的愿望，并提供青年同学作些参考，加了好多新鲜的唱功，加了配合词句的水袖用法，水袖姿式约有二百多样。因为这样，此剧原来只演六刻钟，现在要演九刻钟了。

作一个京剧演员，必须知道四功五法。（水袖和甩发、翎子、髯口、云帚、宝剑等等，都是四功五法以外单练的专门功夫。）关于唱功，必须知道四呼五音，这次的唱功都用上了。关于做功，从前戏台上的青衣，都是抚着肚子，老像肚子疼。苏诗所谓"端庄杂流丽，刚健含婀娜"。抚着肚子，未必端庄，更不流丽。自从王瑶卿先生革除了这种病态，我便利用水袖的长处，发挥它的功能，增加舞的美妙。这是我提供青年同志作些参考的一种意思。

我向来喜看电影，但对拍摄影片的情况，全不知道。这次实际工作，才知镜头与台上完全不同。台上用"五法"，为了使观众耳闻目见，都很明白，而感兴趣。所以演员要七分表演戏情，三分应付观众。镜头则拍摄场中没有观众，演员心目中也不要有观众。这次饰宝琏的学生，向镜头瞧了一两眼，洗出来的胶片就作废了。最有趣的是，台上的步骤，在镜头要换方向。原来往左走的，此处要往右行，原来向后的，此处要向前；高家的门，这次开在左边，下次开在右边；末场张慧珠要跑上山去，应当往后向山上跑，此处要往前跑，好像背山而下。因为如此，我事前在意识里规划的动作，到了拍摄场都要变动。从第二天起，事先不用想，到

场请问导演，知道了方向，临时再按戏情规划动作，这是镜头与台上的组织不同，方法不同。演员必须服从导演，根据客观，照顾全面，不能但凭主观，保守固执。

我没有特殊的专长，初次拍摄，毫无经验，水袖和唱做念等虽是临时规划，灵活运用，但因时间仓促，没有详细地表演出来，缺点必多。希望爱好电影爱好京剧的观众，详加批评，帮我进步。

北京电影制片厂厂长领导全体职工努力工作，尤其是导演吴祖光同志，辅导员岑范同志，摄影张沼滨同志，助理张海山、吴声汉、冯鹏九诸同志，录音王绍曾同志、魏学义同志，美术设计俞翼如同志，剪接顾××同志，叙幕曲盛家伦同志，都很运用脑力，忠实服务。打灯光的工友们，亦都热心工作。他们诸位专家的智慧及热情劳动，令人敬佩。尤以梅先生影片的拍摄是苏联专家所指导。他们诸位吸取先进经验，掌握先进技术，这次自动拍摄，完成任务，而又开始自洗彩色胶片。这种中国新产品，提前完成，都是他们诸位的先进成绩，值得学习。

政府帮助程剧团调用老团员如侯喜瑞、李四广等以期阵容严整。诸位团员都能各展所长，发挥集体精神。

我是一个平凡朴拙的演员，行年五十有三，体重二百四十余磅，不愿粉黛登场。想不到要拍摄电影，扮此少妇，不能声容并茂，深怕浪费国家的人力物力。拍摄完成，我衷心感谢党和政府对京剧和电影的发展、对程剧团的鼓励和帮助，又感谢中国京剧院和中国戏曲学校的协助。

程砚秋同志于拍完电影后，乘兴畅谈，体道以笔记之，并经程砚秋同志审定。

<div style="text-align: right">（1956 年 6 月 12 日　张体道记）</div>

为中国音乐家协会和中国戏曲研究院
联合举办"戏曲音乐座谈会"发言
所写提纲及演员易犯毛病的论述

<center>（1956年）</center>

得来的艺术上一知半解心得，只好用漫谈的方式讲一讲，希望同行们多指正，说得对，大家听了可以作参考，说得不对，请大家从左耳听进去，再从右耳把它清除出去。

我们研究院的同人们，在一月前曾经到山西、陕西、河北省、东北各地，看望大家，约大家到北京来看一看，同时大家把艺术上的心得互相交换一下，并带回大家的宝贵意见，好像内中有关于舞台常用的一种技术，还练不练，还要不要的问题。今天就我个人的一种见解说一说，不知道对不对。关于舞台上的翎子、纱帽翅子、髯口、甩髯、鸾带，还有旦角用的水袖等。

唱曲宜有曲情。曲情者，就是唱词中之情节也。了解情节，知道唱词中的意义，是欢乐，是悲哀，是愤恨，是幽怨，唱出口时，就是这种神情，这种声调，问者是问，答者是答。唱悲哀腔调时，面含笑容，或是唱愉快的腔调时，面带冷淡，这就是词不达意；口里那儿唱，而心不唱，口中有曲，而脸上身上都无曲，所谓无情之曲，唱了半天，没唱出情感来，好像小孩子背书、描红模字似的，那就算不得一个好歌唱家，不能称得一位好的标准的艺术家。

我也曾经走过这一阶段。说起来是很好笑的。我十二岁开始学戏，也下腰，也撕腿，也翻过跟斗，也同丁永利先生学过《挑滑车》《赵家楼》，同陈桐云先生学过《打杠子》《铁弓缘》《打樱桃》，同荣蝶仙先生学过头本《虹霓关》《穆柯寨》。学好花旦、刀马，又请陈啸云先生学青衣，试试有小嗓没有，开始学《彩楼配》，先一字一字地学，一句一个音地念，念对了，再学第二句。念熟之后，开唱、排地方、上胡琴。经过这样多的层次，先生就没有讲过《彩楼配》唱词怎么理解。初登台时，就知道有人夸好，听戏的叫好，实在我不懂好在哪里。唱了一年多，屡学屡唱，慢慢知道词意了，亦不知道唱的是什么意思，所言何事，所指何人，口唱而心不唱，口中有曲，而心里脸上身上都无曲，真所谓无情之曲，好似小孩背书描红模字似的。虽然腔板很正，唇齿喉舌很清楚，而是一种技术，不能称为艺术。可以言传的是技术，可以意会的不可以言传的是艺术。

后来倒仓期间，又请教许多位名师，学昆曲有乔蕙兰、张云卿、谢昆泉先生，

武戏有九阵风先生，学皮黄有王瑶卿、梅兰芳先生。从 17 岁起至 21 岁，得到王先生的教益最大最深。由诗人罗瘿公先生给编戏，由王先生给按腔导演，又与王先生同台演出有两三年，在这期间打下很好的基础，22 岁以后就开始自己研究腔调，排演戏本。亦可以说，由 13 岁由描红模字写仿临帖，现在可以离开帖写字了，由 17 岁至 21 岁这段过程中，罗瘿公先生关于文字方面，给我的启发最大，如教我作诗、音韵、四声，给我极大帮助，最重要是对于唱法上常常讲的方法，如出字收音，词句里一字有一字之头，所谓"出口"，一字有一字的收尾，所谓"收音"是也，尾后又有"余音"。直至现在，我听了很多大艺术家的唱法，关于尾后余音，都不大注意。

唱一个字，要有头腹尾余音。简单所谓切音是也，举个例子如先、天、霄。这都给我以后创造腔调时许多帮助。说出来是很……

我们身为演员，好有一比，能运用技术的好比是画师，不会运用等于画匠，好像颐和园的长廊，不能不说它是山水画呀！翎子，在山西所见纱帽翅子，陕西所见的纱帽翅技术，都是费多年功夫才练成的。盖叫天的髯口，又好多人用得不对，鸾带（张云溪）、甩发、水袖、绳甩（《蜈蚣岭》《思凡》），一切都是帮助动作的，不过用的合理，就是将技术化为艺术了，要用的不合理，就等于画匠，不是天才艺术家，而是颐和园画长廊的画匠，而不是画师。以上说的这些，都是帮助点缀身段、动作的，还不是戏剧中主要的东西，是帮助舞台动作上的一部分。应不应该保存呢？我看不但是从前需要它，现在亦是需要，不但现在需要，就是将来还更需要，就是看我们怎样利用它，怎样发展得更合理、更美化。若是不会利用这些东西，把这些翎子、纱帽翅、髯口、甩发、水袖变成点缀品，呆呆板板耍来耍去，好像一个泥人似的，这是很难过的一件事情。现在所看的皮影木偶，都在利用面目表情、身段、动作，我们真正的活人，反而不如木偶，那不是大笑话吗！

各个地方来的名演员、导演、专家们，在过去虽然大家彼此闻名，可是没有见过面。今天有机会见面，太高兴了。我虽然在舞台上唱戏有四十年了，可是对于今天这样讲话，还是头一次，可以说一点经验都没有。好在都是自己人，说得对不对，大家都会原谅的。因为我十二三岁就给人做徒弟，没有读过书，文化水准太差啦，所以今天不能用文字来介绍我舞台上多年闭门造车的体会。

四功五法：四功是唱、做、念、打；五法包括口法、手眼身步法，都在动作里面。关于做功方面，附属条件很多，如翎子、甩发、髯口、鸾带、水袖、纱帽翅、扇子、绳甩，这些都是帮助舞台动作的，京戏或地方戏都是如此，这些点缀的东西，要不要了呢？我们认为从前创造这些都是经过多少年的钻研、审核，认为是合理的，才保留下这些宝贵的方法，现在不单要保留，还更应该

合理地发展它、丰富它。从前这些方法，大家都认为美好，现在观众认为不好，说它们是一种不合理的，认为这表现形式是一种不需要的东西呢？！这是有缘由的。从前老前辈们是利用这些东西来帮助表情身段的，因它符合于动作表情，衬托一切动作的美，所以流传至今，还是认为是美的，认为创造这些是有价值的。今后我们更应该很好地运用它，使它更合理更美化。公字、系姑翁切，今字、基因切，牵字、欺烟切，归字、姑威切，关字、姑弯切，光字、姑汪切，宵字、西腰切，今字、基因切，坚字、基烟切，骄字、基腰切，鸠字、基优切，天字、梯烟切，边字、卑烟切，缠字、池延切，绵字、弥延切，钱字、齐延切。任桂林讲，程字，就念程；陈字，就念陈；程字归更青韵，横字亦同。更青韵均归人臣韵。

演员易于犯的毛病（艺病）

从前老一辈关于演员艺病流传有这么几句话：切忌腿弯、说白过火、认字不真、口齿无力（讹音）、脖项强硬、端肩膊背、腰不活动、没有脚步、面目呆板，均必须注意。

"腿弯"即指踢腿必须将腿伸直，脚尖向内勾。若弯腿踢出，所谓罗圈腿是也。

"没有脚步"指台步须大小合宜，大则野，小则迟；行走过忙，殊不雅观，尤其是旦角，行走时更要腿直身不动，腰微活动，所谓"七星灯"，婀娜生姿，方能合台步的美，行走忙，势必全身动摇，冠带散乱。

"念白过火"指念白固须字字清楚，唇、齿、舌、鼻、喉，不可含混，然而要分出阴阳，轻重急徐，按其词句的缓急及当时的情境，应急则急念，应缓就缓念，运用得当，才够得上称为一个好演员。若怕场上瘟，一意地急念，必致不合乎戏情，日久习惯则成心急过火之病矣。

"认字不真"指每读剧本时，必须字字认清。如有不认识者，或请教于人，使其字音字义全然明了，然后出口。虚心好问，即无此病矣。如欺侮的侮字，往往念成"欺悔、诲的音"，还有并辔而行，听到有人念成"并恋而行"，这都是大意之过。或有忾字，读戏字，是太息的意思，我的《费宫人》一剧里，有同仇敌忾句，"忾"应读慨的音。总而言之，虚心好问是要紧的，再有怀疑，多问几个人是必要的。

"口齿无力"凡歌说白，必须口齿用力，不然听者往往听不懂念的是什么字音，如"遗诏"听者误为"一道"，《天水关》孔明唱"先天大数如反掌"，"先天、前天"，听者不清，亦无法解释；《弓砚缘》的安龙媒"为两卿努力自爱"，"爱"念成"害"，例子很多，不一一举出，这都是口齿无力的原故。

"面目呆板"指做戏的时候，面目上须分出喜怒忧思悲恐惊，面目一板，一切表情都发挥不出来表现不出来，就不能感动人心，尤其是男女言情的戏，眉目表情最要紧。有这么一句话，眉言目语，或眉成目语，扬眉媚眼是言情，垂眉视下是默许。所以我们演员必须常常查看自己，有这一类艺病没有。艺病就是台上的毛病。脸上的毛病最要紧，因为一出台，观众先看见你的脸，对你有好感没有，就是必须舒眉展眼，然后再按戏情的发展，是悲剧，是喜剧，自然就将观众的心神吸引到台上来了。以上都是归入到四功（唱、做、念、打），要紧的是眼神，有两句话，"做戏全凭眼睛灵，面目表情心中生"。《穆柯寨》是黑红，宗保，六郎的打法。《醉酒》杨贵妃雍容华贵，眼神是媚醉；《福寿镜》是端庄疯狂，病眼疲乏；《荒山泪》的张慧珠的眼神是喜怒忧思悲恐惊狂，均在里面了。

眼法分醉眼，身软脚硬；媚眼，笑容声欢；疯眼，定神、怒容啼笑、乱行；傻眼、慢愣、词简、神愣；病眼，缓、无力、倦容、声低；荡眼，流动、恍肩、木架步、举止轻薄；贱，邪视、耸肩、快行；富，高视、声缓、愉快；贵，正视、步重、声沉；贫，提篮、偷视、自语。还是那句"做戏全凭眼睛灵，面目表情心中生"。

京剧演员向分四功五法，不但是京剧，一切地方戏都是讲四功五法的。

所谓四功和五法，四功，就是唱、做、念、打。这四功是既粗糙又简括，因其简括，所以实用上很便利；因其粗糙，所以有时容易引起误会，而需要加以分析解说。

这四功每戏都有，亦不能每个角色同时具备，也许一出戏之内，只有一项或两三项，而每个角色亦许专长某一项，因之习惯上就有以下的对称：

一、文与武对称，例如文戏与武戏及文场与武场。

二、唱与做对称，例如唱功戏与做功戏及唱功老生与做派老生，青衣重唱功与花旦重做功等。但是念白一功，又不独立，成为对称。例如京剧里面的青衣《汾河湾》《青霜剑》，老生的《失印救火》《盗宗卷》里面念白甚多，尤其是《青霜剑》唱两个半钟头，唱只有二十分钟，念的非常之多，只能说是做功戏，不能说是念白戏。念白是包括在做功里面，又如老生角色，有不善于唱而善于做者，叫做做派老生，虽然念白极好，亦无有念白老生之名称。

四功之外，又有五法，即口法与手法、眼法、身法、步法。口法一词，创自昆曲，又名口诀。《乐府传声》，讲得最细，却都指唱功而言。其实念白与口法的关系，与唱功一样的重要。这是因为自古唱曲为重，不止京调皮黄为然，又如五法之中，口法自成一专门名词，而手法、眼法、身法、步法，这四法常常联系在一起，这亦可见偏重唱功由来已久了。于是我们可以把以上所说的各项关系，列式如下：

文戏
|
武戏 { 做—手眼身步法
　　　　唱—口法 } 念白

文与武对，唱与做对，口法与手眼身步法对，那么念白在惯例上是属于做，事实上与唱的关系甚为密切。

　　唱功居四功之首，口法与其他四法相对。这样情形，渊源于古代之"顾曲"，至于昆腔，尤为显著，寻腔按拍，审音辨律，成为专门。然而歌曲，原有纯歌曲与戏场歌曲之分，戏场歌曲只是表演剧情艺术的一部分，却是很重要的一部分，列为四功之首，不是没有理由的。

由中国戏的"手"说到台上舞式动作的全般

（1956 年 3 月 18 日）

三月号（1956 年）《戏剧报》有杜近芳记英伦妇女看了中国戏，极赞美舞台上的"手"，柔美灵活，而又千变万化。又一女子说："看了你们的手，使我们的手都不敢伸出来了。"

这应当是她们的真情实感，不是玩笑。

中国戏的舞式的动作，是以几何学的 Geometrical 规律，配合人身肢体天然的环节，而生出适应剧情的许多姿势。

这个原则，大体上是不论何项角色都适用的。但因人性有男女之分，所以表演男性的生净与表演女性的旦角，动作姿势，有了差别。

生净所表现的着重在下半身的"腿脚"，诸如"大踢腿"、"搬朝天镫"、"劈叉"、"踩泥"等等，在旦角是用不着的。

旦角所表现的，着重在上半身的"手、臂、腰"。

生净武行的起霸多（如曹八将、明八将、宋八将以及《失街亭》的四将之类）。腿脚特显（旦角的起霸少）。

旦角另有表现之所，显著最妙的乃是"荡马"。

软扮的荡马，如《溪皇庄》之"四美图"，《樊江关》之薛金莲。扎靠的荡马，如《破洪州》的穆桂英等。

旦角的"水蛇腰"，前仰后合，左旋右转，加上手里的马鞭收甩纵送。全是杨柳迎春风：萦拂盘旋的美姿，这又是生净所不能有的。

外国人佩服"手法之妙"，足见鉴赏的内心，不是泛泛的恭维。她们如果进一步研究，可以知道"手"之所以"灵活柔美"、"千变万化"，主要的原因乃在"环节"的运用。她们若有时间、有耐心，从"三节六合"的方法，进而了解中国戏剧艺术的动作的全部，一定会更感兴趣。

因此想起了许多外国歌舞团的女子队的舞，以"亮大腿"为特征，而且多数是裸腿之外，加上蝶式的轻裙。当表演群舞的时候，她们手拉着手，排成队，一个个把大腿向着同一方向抬得高高的，走个大圈子。

她们恰恰与中国戏台上的舞相反。愈是女性，愈要在腿脚上发展折腾，遇着单人舞或上三人舞的时候，凡中国戏武生用的"搬镫"、"劈叉"等腿脚功夫，都

用得上。以前旦角除闹妖武旦的下场可以抬腿挑腿，不与刀马相同；现在舞台上旦角竟有大搬朝天镫的，这是违背了规律。

但中国戏旦角之"不亮腿"，是根据女子生理的原因，是能理解的。只看自行车有男车女车式样的分别就明白了。

外国女舞之"亮大腿"，似乎另有历史原因。

三月号的《戏剧报》有一段"北欧行"的文字里，记载瑞典著名现代派舞蹈家阿克逊看了中国戏以后说，"一些（欧洲）以舞蹈家自居的人，看了你们（中国人）的演出，他们就会了解自己应当怎样才配称为艺术家或是舞蹈家"。

这位欧洲舞蹈家的话，是说"只有中国戏的舞蹈，才是真正艺术的舞蹈"，并非过誉。

中国戏台的舞的特征：（一）合于"几何学"方圆曲直的规律；（二）配合人身肢体的环节；（三）适应表情的需要。

这舞是通过舞的"美术"而表演戏情的动作，并非专以"舞蹈"为目的。正如中国戏的"歌"是通过"音乐的节奏"以演戏，并非专以"唱歌"为目的。

所以与"歌舞团"的性质完全是两回事。

例如"水袖"，固然原理亦是"长袖善舞"，但运用则全为演戏。故男女长短款式不同，"翻袖"、"甩袖"、"透袖"（或投袖），或表敬意，或表兴奋，或表厌烦。（拂袖）而每一种的轻、重，高、低，又各有不同的表情。（假如把"水袖"付与外国歌舞团去用，她们一定可以做出种种花样，如蝴蝶舞，蓓蕾舞等名目，亦许相当美观，但是把戏台上"水袖"的性质完全变了）歌舞团的歌舞，实是小学生唱歌跳舞，以及马戏场的舞一类不过较为华丽而已。

还有中国戏的动作，都与"场面"上的节奏相应合，又清楚，又紧密，而且处处有表情的成分。（这一层记得外国人口中亦曾赞美过。）

记得《戏剧报》有篇文字说到"唱做念打"的"打"太粗，主张改为"唱、做、念、舞"，又说"戏里的打（武工）实有舞术在内"。这话固然不错，但"武功"亦是通过"舞术"而演戏。单用"舞"字，并不能表现出完全的意义，且容易引起误会。

"唱"亦断不能改为"歌"，"做"字不可改为"表情"，"念"字亦不能改为"话白"。

"唱做念打"四字，虽觉直率，却符合演戏的实际意义。

<div style="text-align:right">（徐凌霄记）</div>

说 "悲剧的哭"

（1956 年 3 月 19 日）

读陈彦衡的《谭谱》，内有谭鑫培老先生说戏中"哭"和"笑"表演的难处，虽有些见地，可惜说不明白。因之代为分析如下。

老谭说："戏中哭笑最难，因其难于逼真也。然使果如真者，又有何趣。"可见老谭一方面想把"哭""笑"表演得像真的一样，另一方面又怕像真的哭笑，太没有趣味。这一面"想"，一面"怕"，是老艺员心里的矛盾。他觉着很为难，而说不出根本的原因，亦没有解决的方法。陈彦衡虽然夸老谭的话说得好，但亦不知其所以然。他亦只是感觉着如此，而不能说我可以如此。这样的话是不能解决问题的。

要解决此问题，首先须要指出戏曲的表演法是双层的。即如唱工、念工、哭头、叫头，一切关于嘴里的事。一层是以音乐的节奏（场面）字句腔调的规律表演，又一层是各个演员的内心与口法。双方协力，缺一不可。

有些平庸低能的演员，只认一面（像老生行的鲍老，青衣行的律某等）。只照公共的程式唱念就算完事，内心不动。但是名艺员必然兼顾两面，像老生行的老谭、青衣行的瑶翁等，一面依照公共的节奏，一面发挥自己的心灵和口法。这便是完全的艺术了。

老谭、瑶翁等人固然以内心表演成为名演员，但他们亦不能专仗着内心表演而抛开了音乐的节奏和公共的规律。（音乐的节奏和公共的规律，便是演员的良好武器，使悲情留下印象，而又不刺激）他们演"笑"，该"三笑"的还须"三笑"；演"哭"，还须用着"哭头"、"叫头"。决不能像"话剧"那样的自由哭笑。

话剧的表演法是单层的，没有场面上的音乐，没有唱念节奏，要真笑真哭。"真笑"还可以，"真哭"听众实是受不了。那才应了老谭的话，无味之至。

话剧之外，就是"梆子"和"蹦蹦"。这些戏曲，虽然亦有场面有节奏，但是他们的器乐和唱腔根本就有强烈的刺激性，再加上演员的尽力求真，以至哭叫震耳。正如《天咫偶闻》所说："有如悲泣，闻之骇然"。那就是说哭声给听众以受不了的苦感。

必须指出戏剧是艺术，而鉴赏戏曲的台下人，买票入场，目的是求得精神上的安慰。所期待的是愉快，而不是要刺激神经。

或者说戏曲有大量的悲情故事，悲情就少不了"哭"。艺人用内心极力的真哭，只要合于戏情，正是尽了他表演的责任。既要表出悲情，又要给听众愉快。然而悲情与愉快，是相反的。双方兼顾，不太难了吗？

京戏对这问题的回答是"不难"。可以做到双方兼顾，并且由此见到音乐节

奏的作用与京戏的运用艺术是如何地精妙而正确。

戏中的"哭""笑"，原都是有规律的。"笑"有三笑，有单笑，有交互相笑，有重叠的笑，有大笑、冷笑、惨笑、淫笑。"哭"有叫头，有哭头，有双哭，有单哭，有唱功的哭，有念功的哭，也都有音乐的节奏。

必须注意京戏的"笑"，确有些像真。如大笑的"哈哈"、冷笑的"嘿嘿"，实在与平常人的真的笑声没有多大的差别。而"哭"则不能。

真哭是有"泪"的，戏里的哭，从来用不着真泪。

极悲痛的大哭，亦只在哭头、叫头或者唱念里提高或加重音节，而绝不用真的大哭大叫。

为什么"笑"可以像真，而"哭"则不用像真呢？只因"真笑"不会产生苦的刺激，而"真哭"则强烈地扰乱神经。所以"笑"可以真，"哭"不可真，这也是京戏的精确微妙之处。

举个实例，如《金锁记》的法场，是大冤狱，而又到了临刑的关头，悲情到了极处。事实上真痛哭真涕泪是必然的。然而艺术的表演用不着那些。只四句诗的念功，用低沉的音调，配合轻缓的音乐（小锣）就表足了"惨极吞声"的哀情。再接上一段反二黄，所谓"凄音苦节，沁人心脾"。这便通过了"艺术的方法"，把剧中人的哀情，深深地传达到听众，使他们自然的有了悲哀的印象，产生同感。

因为是通过艺术的方法（音乐的节奏）表现出来，所以只有同感，决无苦感，只有愉快，而无刺激。这样便完成了"双方兼顾""两全其美"的任务。（这是京戏最巧妙而正确的表演手法。）

还有像《探母》的"哭堂"一场，场上有许多的人，每个人对于四郎都有不同程度的亲属关系，都到了生离死别的关头。其中母与子，兄与弟妹，夫与妻，一家骨肉，老少男女，各种声口、各样悲情。只用各样的哭头、叫头、唱腔，一递一声，层层有序地表现出来。而听众所感到的，一方面是剧中人的悲情，已留下深刻的印象；另一方面是戏曲有这样精妙的组织起来的节奏，有如此完足的表现力，而产生艺术的美感。

除了京戏（皮黄）之外，任何剧种都不易完成这样的任务。梆子和评戏固然不能，即号称"高雅"的昆戏亦办不了。

梆子和评戏（蹦蹦）是愈认真愈难听，愈是内心表现的强烈愈叫人受不了刺激。

昆戏恰恰相反，不论是何悲剧，词句总是"温文典雅"，气息总是"舒和闲静"，腔调总是"宛转悠扬"，听众虽感不到刺激，亦得不到印象。梆子使神经震撼不宁，昆腔使神经麻木不仁，此之谓"过犹不及"。

（徐凌霄记）

311

于苏联国立大剧院观作曲家
尼·阿·里姆斯基 – 柯尔萨科夫
《普斯柯夫人》三幕六景歌剧之批语
(1957 年 1 月 16 日)

 此剧的形式系沙皇时代很流行的一种轻松喜剧，共三幕，简练易懂，现已加工，将太浪漫处加以整理，用道幕，看的好多处似京剧的手法，加上好多小动作，唱念舞合一，确是费了好些个思想的，大可取法，许多小动作取自京剧，可以断定。并且因此剧特为在舞蹈剧院特为我们演出的。

 此剧若被剧改的圣人看见，定敲警钟，打在阴山背后是无疑的。此剧可改成京剧。

<div style="text-align:right">

程砚秋记
1957 年 1 月 16 日午　莫斯科

</div>

 （编者按：此批语书于 1957 年 1 月 16 日至 22 日苏联《戏剧报》第 3 期封面之上，故判定所记时间为 1 月 16 日。另，砚秋 1957 年于捷克布拉格观斯美塔纳之《Prodana Nevesta》说明书上批语为："被出卖的新嫁娘，很好音乐。"）

采取措施发挥前辈艺人的积极性
大量培养戏曲界的新生力量

——1957 年 3 月 17 日《光明日报》记者秦晓卓就戏曲 界培养青年一代问题访问程砚秋先生

　　《光明日报》记者秦晓卓报道：最近记者就戏曲界培养青年一代的问题，访问了中国戏曲研究院副院长、著名京剧演员程砚秋。他谈到，在"百花齐放、推陈出新"的方针鼓舞下，我国戏曲事业几年来有了蓬勃发展。但是，要使这一事业更加繁荣和兴旺，更好地满足广大人民文化生活的需求，当前的一项重要任务，就是必须把培养青年一代的工作重视起来，使他们成为祖国宝贵的民族遗产的继承者，成为戏曲事业发展的一支强大力量。否则，我国许多戏曲艺术的丰富遗产，就将有失传的危险。

　　程砚秋强调指出，要大量地、迅速地培养新生力量，光靠国家举办戏曲学校和训练班是不够的，必须采取各种措施，特别是发挥老一辈艺人的积极性，大家一起来做这个工作。

　　程砚秋说：目前提出这个问题有许多有利条件：首先，有党和政府的亲切关怀，这是最重要的。他引浙江昆苏剧团为例，说明《十五贯》演出后，由于党和政府的重视和支持，昆曲这个已经奄奄一息的古老的剧种才得以复活，并且受到广大人民的热烈爱戴。

　　其次，社会上逐渐形成尊重和关怀艺人的风气，艺人们不仅在生活上有了保障，而且在社会上也有了地位。同时，由于艺人们的觉悟不断提高，他们不再把传授艺术当成谋求生活的一种手段，而将为祖国培养艺术人才、发展戏曲事业，看成是自己的光荣职责。当然，少数人也可能在思想上存在着一些问题，不愿把艺术全部的传授别人;和有些人由于对政策认识不够，错误地认为"拜师傅"、"收徒弟"就是"封建"、"剥削"，因而产生顾虑，只要很好地宣传教育，这些思想顾虑是完全可以解除的。

　　说到青年人学艺术，程砚秋认为，这和过去有着本质的不同。过去，学艺的青年一般都是为生活所迫，加上当时的一些不合理"制度"，使他们对这行职业产生恶感。以致好多人没有事业心，半途而废。现在，青年人都有一定的文化基础和政治觉悟，学习艺术是出于自愿，而在学习上也有着比过去任何时候都要优越的条件，只要自己能够努力钻研，就一定能够在艺术上取得成就。所以青年们

应该努力奋发，迅速地提高自己的艺术水平，不要辜负了国家和人民的期望，以及前辈艺人的教导。

关于对青年一代如何培养，程砚秋主张，要根据各地各剧团的不同情况，采取多种多样的方式和方法。即使过去那种科班、票房的训练方法，也不要一概否定。他说：过去固然有许多制度和办法是不合理的，但是也有一些是可以批判地接受的。例如对学徒学习上的严格要求：从基本功训练做起；根据学生的具体情况来分行当；以及包教包学等等，也还是我们今天所需要的。谈到这里，程砚秋对有些青年人自以为是，不尊重老师，不愿踏踏实实地下苦工夫的现象提出了批评。他说，这样是永远不会成为一个有成就的人民艺术家的。

最后，程砚秋建议：为了鼓励更多的老艺人都来做培养青年一代的工作，最好能有一种奖励制度，使他们有一种荣誉感。同时，应按照他们所花费的劳动，给予物质报酬。

祝贺与希望

——1957 年 4 月 20 日在山西省第二届戏曲会演
大会开幕式上的讲话

　　很早我就知道山西省的剧种很多，并且历史相当悠久，特别有许多位名老艺术家，他们身上全保留着优秀的表演艺术。闻名已久的王存才老先生的《挂画》《杀狗》；乔国瑞老先生的《嫁妹》，还有几位艺术家的翎子功、甩发功，都是我们戏曲艺术中精湛的表现形式，造诣都很深。这些戏曲艺术中精湛的表现形式，也是这些位老先生经过几十年来千锤百炼而来的特殊技巧。1949 年，我在西安看到一次阎逢春先生的《杀驿》，他运用了绝妙的翅子功表现一个人物思想冲突的动作，显得非常突出生动，我认为他运用这种特技在这种特定情景下，表现当时人物的心理矛盾时，是很恰如其分的。那时候我就总想到山西来观摩学习一下。但是近几年来，由于演出任务和出国任务很忙，始终没得到这个学习的机会。

　　本月上旬文化部召开的全国第二次剧目工作会议，听到山西省代表的汇报，知道一年来山西省在挖掘传统剧目工作上，鉴定剧目工作上，取得了很大的成绩。据统计到现在为止，发现了 44 个剧种，挖掘出传统剧目 3200 多个，这真是一件可喜的事情。这完全可以说明：山西省的戏曲工作在党和人民政府的领导扶助之下，以及所有艺人的努力下，的确打下了一个非常坚固的基础。

　　这次我领着观摩团来到向往多年的山西省观摩学习，相信一定能够看到很多位名家的表演，学习到不少新的知识，感到非常荣幸。我认为山西省的戏曲遗产是非常丰富的，许多位有名的艺术家，他们全有自己的一套表演规律，这些规律，不论表演技巧、音乐唱腔，都是他们经过几十年来刻苦钻研寻求出来的，他们不但继承了前辈遗留下的宝贵传统，并且还有他们自己的发展与创造。这些研究成果，就是我们戏曲的优良传统。在我们挖掘传统剧目的时候，也一定要注意把它挖掘出来，同时要责成青年演员，认真地学习这些传统，这样做，才能使我们各个剧种的各种艺术得到真正的继承与发展，也才能真正地贯彻毛主席"百花齐放，百家争鸣"的方针。

　　今当大会开幕，谨以个人一点感想作为祝词。

　　预祝大会胜利成功、同志们身体健康。

戏曲表演的四功五法

——1957年4月20日在山西省第二届戏曲
观摩会演大会上的讲话

近年来，全国各地普遍展开发掘传统剧目工作，在戏曲舞台上已经出现了许
多失传多年的优秀名剧，通过这些剧目的演出，不但培养了很多青年演员的表演
才能，特别值得重视的还有许多位名老艺人的精湛表演技巧又生龙活现地展示在
观众的面前了。这一来既使观众眼界一新，也使青年一代获得了广泛学习的机会，
对我们继承挖掘传统表演艺术工作，也有极大帮助。

过去曾有一些同志，不了解中国戏曲的特殊规律，认为中国戏曲的特殊表现
形式都是形式主义的东西，以此推理，于是认为艺人的舞台经验，也不过是拼凑
了一些固定套子，似乎并不值得注意和继承。

近几年来，全国各地的名老艺人们，在党的关怀照顾之下，他们的觉悟也大
大提高了，许多人都参加了发掘传统剧目的演出，使人们又看到了许多从来没见
过的精彩技艺，从"唱"、"做"、"念"、"打"各方面来看，他们的确掌握了不少
的独特技巧与经验，因此才使大家对老艺人们的表演艺术有了新的评价，轻视传
统的思想大大的被克服了。这一来也引起了青年一代对他们的重视。现在大部分
人一致地肯定：如果要发掘传统表演艺术，只有向老艺人们所演的戏中去寻找。
很多精彩的技艺，丰富的知识与经验，全保留在仅有的这些位名家身上，我们应
当赶快地虚心向他们学习、请教，不然的话，这海洋般的宝贵遗产，是逐渐会被
带到地下去的。

有人可能这样想：我们很愿意向老前辈虚心学习，我们也知道他们掌握了很
多表演艺术的特殊手段，可是戏曲表演的特殊手段究竟是什么？我们应该怎样学
习才算继承了传统呢？

现在我想就京剧旦行的表演艺术，也是我四十年来舞台实践中的一些肤浅体
会，介绍出来，以供参考：

中国戏曲的表现形式，基本上是一种歌舞形式，它是要通过综合性的"唱"、
"做"、"念"、"打"的手段，在固定范围的舞台上反映历史的或近代的广阔生活，
给观众一种美的感觉的艺术。因此表现这种反映生活的手段——"唱"、"做"、"念"、
"打"就需要具备一套完整的技术，也即是程式，不然的话，就无法深刻而又细
致地表现人物、刻画人物的性格，表达复杂的剧情和复杂的人物关系。这套程式

它并不是某几个人凭空想出来的，而是千百年来历经我们祖先——前辈艺人从不断的舞台实践中，通过丰富的想象力、千锤百炼，逐渐创造出来的。这套程式的形式，是随着它们从表现简单生活内容进而表现复杂的生活内容的一个长时期艺术实践的结晶。

任何一种艺术，它不可能不是从生活中提炼出来的，我们常说："生活是艺术的源泉，艺术不能违反生活的真实。"这个论点，非常正确。可是在我们戏曲表演艺术里，有许多技术，除了来自生活以外，还有从古代民间舞蹈、宫廷舞蹈、武术、杂技、绘画、雕刻等艺术以及飞禽走兽、花卉草木等各种自然形态中吸收的东西。经过提炼加工，这些东西，自然与我们生活中的自然形态是不一样了，因而对丰富我们戏曲表演的技巧是有很大帮助的。

因此，我们可以这样说：我们戏曲表演艺术中的程式，是生活高度的加工，与生活中的自然形态又有很远的距离。那么我们演戏，所表现的却是古今人物的生活，这岂不是有矛盾吗？从理论上来讲，我想引阿甲同志在文化部第二届戏曲演员讲习会讲课的几句话来说明一下：

"我们的舞台艺术，程式技术，总的来说，都是从生活中提炼而来的。它是依据生活逻辑，又依据艺术逻辑处理的结果。所以运用程式时，并不能从程式出发，而要从生活出发；并不是用程式来束缚生活，而是以生活来充实和修正程式。……生活总是要冲破程式，程式总是要规范生活。这两者之间，老是打不清的官司。要正确解决这个矛盾，不是互相让步，而是要相互渗透，从程式方面说：一面是拿它做依据，发挥生活的积极性，具体体会它的性格，答应它的合理要求，修改自己散漫无组织、不集中、不突出的自然形态。要求学习大雅之堂的斯文驯雅，但又要发展自己生动活泼的天性。不受程式的强制压迫，这叫做既要冲破程式的樊笼，又要受它的规范。生活和戏曲程式的矛盾是这样统一的，它们永远有矛盾，又必须求得统一。统一的方法，一句话，就是以现实主义的创作方法来对待生活和程式的关系，这样才能使艺术真实和生活的真实一致起来……"

如果我们从演员的角度来要求，就是要掌握技术。只有掌握了最根本的技术，才能表现生活，才能把生活提炼为艺术。

凡是作为一个戏曲演员，他就应该掌握这套技术，通过技术来表现人的心情、性格和思想，借以塑造人物，这是戏曲艺术的特殊手段，没有这种手段，仅凭着内心体验和一个人的生活经验，是上不了戏曲舞台的。要想掌握这套技术也不难，没有别的办法，只有经过严格的身体锻炼才行。

戏曲表演的手段，包括非常丰富的程式（也可以称之为套子）。生、旦、净、

末、丑各个行当的动作，虽然大同小异，但又各有一定的格式。比如一举手，一投足，也都各有它的规律。再如表现武打的有长靠短打的程式，骑马有骑马的程式，坐轿有坐轿的程式，站有站的程式，走有走的程式，举凡表现喜、怒、忧、思、悲、恐、惊等感情，也全提炼为一套完整的程式。甚至为了要加强表现力，把身上的穿戴，随身佩带的物品都可以利用来做辅助性的手段，比如髯口、甩发、纱帽翅子、翎子、扇子、衣襟、水袖、帽子的飘带、手帕、线尾子、辫穗子等，都可用来做表演的手段，自然也需要一套程式。所有这许多种程式，全是为了表现人物，塑造典型美的。既然程式是为了表现人物，塑造典型美的，如何才能给人以美感呢？那就只有对这些程式的姿势，要求它的高度准确性了。一个演员怎样来掌握程式的准确性，我想除去有必要把自己的身体训练得柔软灵活，有敏锐的节奏感以外，举凡一切技术包括舞蹈、武术、杂技、剑术、歌唱、朗诵许多科目，都要下工夫严格的锻炼。过去学戏的人，从幼年八九岁起，就开始不间断地锻炼着，直到他中年成了名以后，仍然不敢歇下他这套功夫。

戏曲界有一句常用的术语："四功五法"。这一句话，差不多戏曲界的人全知道，可是仔细地去研究它的却不多。四功五法，包括的意义很深很广，它总结了我们戏曲艺术各方面的成就，教导了我们如何练习基本功，也告诉了我们怎样进行创造角色、刻画人物。我们既可以把它看成是一种"定型化"的死套子，也可以视之为一种现实主义的表现手法。一个戏曲演员只有能掌握住它，把它灵活运用起来，对自己艺术上的发挥，才是无往而不利的。

什么是"四功五法"呢？1956年我在中央文化部举办的第二届戏曲演员讲习会上谈过一点梗概，现在想补充一些：四功是唱、做、念、打。五法是口法、手法、眼法、身法、步法。这本来是戏曲表演老一套的方法。虽然各地的艺术家们全都有自己的一套方法，但是总离不开这个范围。说起来"四功五法"很简单，可是一个演员要真能掌握它，那是极不容易的，因为它包括演员的全部基本功夫在内，是无尽无休的。现在一般青年演员里边，四功具备的人的确不多见，如果一个演员具备了四功，再把五法配合得好，那就可以称得上是个全才了。"四功五法"中，每个细节都有不少的学问，细致地研究起来，就可以看出祖先给我们留下的遗产是多么丰富了。

"四功五法"相互配合得好，就能完成塑造人物、刻画性格、表达复杂剧情和复杂人物关系这一完整的戏曲艺术的任务。但是许多演员，唱得好的，武打的不一定好。念得好的，不一定能做。会做的，不一定有武功。很难找到一位全在水平以上的全才演员。

唱　功

作为一个戏曲演员，必须刻苦钻研、勤学苦练，不然就没有法子精通全部技术。譬如说唱功。一样的戏词，看谁来唱。有功夫、有研究的人，就能唱得既好听又能感动人。像过去京剧的开场戏《珠帘寨》经过谭鑫培老先生一唱，就把戏给唱活了，结果可以唱大轴子。所以说，唱要唱得"字正腔圆"，也要唱出个道理来。唱也不能一丝不变地怎么学的就怎样死唱，要有吸收；我们戏曲的唱腔，向来是不反对吸收的。不吸收，从哪里创造新腔呢？虽然讲吸收，但是不能把人家的腔调搬过来硬套在我们的戏里，我们要溶化别人的腔调来丰富我们的唱法。我这几十年的演唱中，新腔很多，我听见任何好的、优美的腔调，全把它吸收过来，丰富自己的唱腔，梆子、越剧、大鼓、梅花调、西洋歌曲我全吸收过，但是使人听不出来，这就是我虽然在吸收其他剧种的东西，可是我把它化为我们京剧的东西来运用，使人听着既新颖，又不脱离京剧原来的基础。

戏曲演员有这样一句话："男怕西皮，女怕二黄。"说明男女声在西皮、二黄的唱法上有它需要刻苦钻研的地方，值得我们注意。

我体会到生、旦、净、丑各行所唱的板头是一样的，腔调相同。这种论点，过去还没有人这样谈过，因为前辈艺人们给我们留下的几套唱法，是浅而易懂的，就以青衣的西皮、二黄、反二黄等戏而论，只不过是那五个大腔。老生、老旦所唱的也是同青衣的腔调唱法一样；因为调门不同，唱出来高低就有一些小变化，只是花脸唱反二黄的时候还比较少。所以不论哪一行的角色，会了自己的，慢慢地别的行的调子也会唱了，我的体会就是这样。过去谭鑫培老先生把腔调掌握得灵活了，所以他就创造出"闪板"、"耍着板唱"等等妙处。之后，我就根据这些方法，也研究出许多唱腔来的。

在四功中，唱功居第一位。五法中的口法也居第一位。可见戏曲艺术中歌唱的重要性了。口法的运用，当然对念白也是相当重要的。过去演员们学戏，首重唱功，科班培养学生们技艺，也是对唱功特别注意的。

现在有些人，他们只认为做功戏可以表达感情，而不知唱功戏也能表达情感。比如有些唱工戏，像《三娘教子》《二进宫》《贺后骂殿》这类戏，也看谁来唱，虽然同一工谱，有修养的演员，在唱的时候，把人物当时喜怒哀乐的情感，掺蕴在唱腔里面，使唱出来的音节随着人物的感情在变化，怎么能不感动人呢！

我们要研究唱腔，自然这里也有一套细致的学问，从技术方面来讲，比如唱法之中，吐字自属重要，四声也很重要，还应当辨别字的阴阳，分别字的清浊，再掌握住发声吞吐的方法，然后探讨五音（唇舌齿牙喉），有时亦应用鼻音或半

鼻音。懂得了这套规律，吐字的方法庶几可以粗备了。

此外，行腔要和工尺配合起来，京戏、昆曲、地方戏虽各有不同，但行腔应按节度，又要在均匀之中含有渐趋紧凑之势，以免呆滞，这一规律，却是一理。研究行腔，一定要学会换气，换气并不是偷气，行腔而不善换气，则其腔必飘忽无力，不然也会造成竭蹶笨浊，使人们不可卒听了。但是，这里还有一件事最重要，应当提醒注意，那就是我们一定要为剧情而唱，绝不可老记住某一句花腔在台上随时卖弄。

当然我们讲唱腔应当为剧情服务，可是一个演员在台上干巴巴地唱戏词，也会把观众唱跑了的。所以我们认为唱得好的人，他既表达了剧情，也掌握了"韵味"。怎样才能使唱出来的词句有韵味，使人听着既好听又容易懂呢？那就只有在唱腔的轻重缓急、抑扬顿挫上下工夫了。譬如，轻可以帮助声音往上挑，重可以帮助声音往下收，怎样吸足了气再吐出来放音，怎样又归丹田发音，为什么要用嘴唇收放，为什么又需要舌音，哪个字应用脑后音，哪个字要用牙音等等的具体咬字发音问题，是一个专门性的课题，这里不能详谈。总之，不论哪门学问只有凭着一边学习，一边实践，不断地练习，不断地琢磨，下定决心像择线头那样耐心地去钻研，才可能逐见功效呢。

做　功

做功即所谓做派，是四功之中与唱功同样重要的一个部分。凡是掌握做派的演员，不论是生旦净丑，在他们的演出中，就能把剧中人物的身份、性格和心情表现得很好、很真实，不但表达了剧本的规定情景，帮助了剧情的发展，同时还能感动观众。不能掌握做派的演员，他们表演起来，就会使人索然无味。

演员的做派，也应当按照一定的规律来处理。做派有它一套很复杂的程式，这套程式是随着中国戏曲舞台"出将入相"、"打上送下"的组织形式产生出来的。所以这套程式是一种非常细致的技术，它要求演员在台上的动作一切合理，而一切又要像真的。譬如：坐有坐相，站有站相，看有看法，指有指法；以桨当船，以鞭为马，上楼下轿，开门关窗，观星赏月，采桑摘花等等，怎样叫它既像真的而又美观？这除去演员对特定情况下的人物有所体会外，主要的还是要看掌握这套程式的技术如何。运用艺术的美如《花蝴蝶》的水战，浮沉撑拒，舞台上虽然不是长江大川，而演员做起来宛然在激流奔腾的水内战斗；《三岔口》摸黑，舞台上并没真的暗如黑夜（灯光暗转的处理手法另当别论），通过演员的做派，观众就会感到这场夜斗的紧张场面，而忘了台上还有明晃晃的灯光；《南天门》的走雪，通过演员表现出来的瑟缩战栗，虽然无雪，却使人相信他们行走在朔风凛

冽的冰天雪地之中；《御碑亭》避雨时的跑步圆场，演员运用了几个滑步，使人就感到道路泥泞、步履维艰的情况；《孔雀东南飞》的织绢，演员坐在一张绷着白布的椅子前面，双手传递那只织绢的梭子，观众就会承认她双手不停地在那里勤劳工作着。这些都是通过演员的做派使观众明白他们是在做什么，处在什么环境之中的。

当然，这套技术要靠演员去表演了。况且一人有一人的特点，一技有一技的妙境，不能一概而论的。但是"假戏真做"，"装龙像龙"，"装虎像虎"，贫贱富贵形象都要演出来，这是对每一个演员基本的要求。

戏曲表演要"贵乎真实，而又不必果真"。这是一句老话，很有道理。戏曲本来是假的，但于假之中却以见其技艺之精，超乎像真，倘若处处求真，势必减少演员的技术，反而失掉表演的精神，何况观众看戏原在通过技艺看到内容，从而感受到知识与学问。因此，我们必须要求演员表演时"形容见长"，做派微妙。

当然，一切做派的身段姿势，一定要根据剧情规定的人物来处理，绝不是掌握几个死套子在任何戏里往上一套就行了。同是旦角的戏，王宝钏的身段，就不能用在王春娥身上。薛金莲的风度气魄和穆桂英也不能一样。如果再细致地分一下：《三击掌》的王宝钏和《别窑》《武家坡》《算粮》《大登殿》的王宝钏在动作上就不能不有区别。因为相府的小姐，新婚后的少妇，自食其力十八年的中年妇女和做了娘娘的贵妇人，身份不同了，年龄变化了，生活的遭遇，当时的心情全不一样了。你把《三击掌》王宝钏的身段用到《武家坡》《大登殿》的同一王宝钏身上，能协调吗？因此，我们可以得出这样一个说法来：凡是人物的身份、年龄、出身、性格、遭遇不同，就不能硬用同样的身段来表现他。

我们讲做派，首先要掌握这是"谁"，他是怎样一个人物，处在什么样的环境之下，再给他设计合情合理的身段。接着，就可以研究技术上的具体表现问题了。比如京剧青衣，表现哭、笑、一招手、一摇头等小的身段，也要掌握好分寸，当然我们完全承认戏曲表演的动作是既夸张又集中洗练的艺术，可是夸张并不等于"过火"，因此，我们不论使用任何身段能够做到十分之七的真实也就够了，倘若全做到十分之十，就显得过火了。花旦也是一样，稍微过火一点，观众看着就成了彩旦了。

戏曲界的老前辈曾告诉过我们说：不论任何戏的做派，全不要"见棱见角"的，一切要"含而不露"，"动中有静、静中有动"，要用心里的劲来指挥动作，硬砍实凿的做，反而不美了。动作的"美"——漂亮，对表演的好坏，关系是很重要的。可是如果我们单纯从"美"的观点出发，不管剧情，乱来一阵，也是不对的。常见有些演员表演走边时，就不很恰当。走边本来是表现某些人物在黑夜之间偷偷摸摸地前去窥探某件事情，行刺某些贪官污吏的机密行为，表现起来，本应当表

321

现出轻手蹑足，非常机智敏捷地向前急走。当然一个演员在台上也不能只是表现绕圈子走路。他出场后，必定要紧紧衣襟，检查检查随身武器配备得松紧，走起路来因为天色黑暗，如何辨识路径等等，也就够了。盖叫天先生在这个动作里创造了极其丰富的身段，集中突出地表现了夜行人紧张敏捷的姿态，"老鹰展翅"、"飞天十三响"等优美的姿势，使人清楚地看出人物在黑夜间的分荆寻路，以及检查行装等战斗前的准备工作。可是有些演员却没很好地理解走边动作里的最高任务；他们只求花哨，热闹，俏头，突出地表演了"飞天十三响"，像练把式的大汉一样，劈劈拍拍的把身子乱拍一阵。

梅兰芳先生的《贵妃醉酒》，他塑造出杨贵妃这个典型人物形象，国内外的观众一致肯定他的创造，这是无可否认的。我们光从他掌握杨贵妃这一人物的"身份"上来看，就值得很好地向他学习。从整个《醉酒》这一出戏来看，梅先生对杨贵妃的身份刻画得非常有分寸，他把杨贵妃的流丽风度，蕴含在端庄的神态里面，每一个动作，一招一式，全不失贵妃的端庄。虽至后来杨贵妃酒意已浓，醉态显露的时候，他所运用的一些身段，如接驾的跪倒，衔杯的翻身，也和前场嗅花的卧鱼等身段一样，毫不紊乱地掌握了一定的尺寸与速度，不论他心情如何的激动，动作如何的复杂，我们从他头上凤冠挑子的轻摇微摆上来看，就可以看出剧中人稳重的身份来了。这样刻画历史人物的手法，是多么地细致深刻啊。可是，这种细致刻画人物的地方，的确有许多人是做不到的，也不懂得。我看过许多演员演这出戏，大半是在舞台上"活泼"得过火了，不是表现得醉态过火，就是流丽得过火，还有些演员刚一出台，酒还未饮，人已醉了。具体反映在她们的动作上的，主要是脚步乱，头乱晃，凤冠上的挑子左右乱摆，不时打在自己的脸上，这样使人看起来，就很不合乎一个贵妃的身份。

我们演古典戏，想细致地表现某个人物的身份，的确有必要了解一下当时的历史情况，对当时的一些礼法制度，也应当懂得才行。就以凤冠上的挑子来说，它就和封建时代一般妇女耳上戴的艾叶钳子有着同样的作用，艾叶钳子很长，垂在耳下，摇摆在脸的两边，看着是一种很美观的装饰品，其实它的原意并不单纯的是为了美，而是一种限制妇女自由所采用的自我管制的刑具。穿上宫装、戴上凤冠，如果你想左顾右盼一下，也不能稍有自由，否则凤冠上的挑子，会打在你的脸上，给你敲一下警钟。民间妇女的艾叶钳子也是一样。被这样刑法限制了几千年的妇女，她们已然产生了一种下意识的感觉习惯，封建旧礼法还美其名说，"行不动裙、笑不露齿"，才称得起妇女的端庄典雅，有闺范美德呢！生活在这种社会里的杨贵妃，能够不懂得这样的礼法吗？穿上宫装、戴上凤冠，她的头能够像拨浪鼓似的左右摇摆吗？这样表演，就违背了历史人物的生活真实了，也不符合杨贵妃的身份。

解放前，由于反动阶级对戏曲艺术的摧残，许多演员走了弯路，对艺术的刻苦钻研，大大放松了，因而舞台上的做功戏，不如老一辈的好了。解放后，在党和政府的培养教育下，艺人们才逐渐地重视起来。在恢复这套遗产的过程中，却产生过一种争论：曾经有人否定表演艺术中的程式（做派中的套子），认为这是一种纯形式的东西，不能结合内容，有的演员被这种言论吓住了，对自己学会的这点东西，产生了怀疑。有一个时期观众也普遍感觉到舞台上的做功戏太少，许多演员身上太没戏了。有些个演员在舞台上的身段很贫乏，不用说一出场的正冠、抒髯、摸鬓角等姿势表现得模糊，就是一个亮相的静止塑造，背躬的以袖侧面，胳臂抬起来的架势，也怕人家说没有生活根据。这样的表演。当然使人感觉到没有"做派"！其实这些意见，只是个别某些自命"内行"的人们提的，虽然他们的话并不代表什么方向，可是在戏曲界中的确引起了不小的波动。

中央文化部从 1955 年起在北京已然举办了两次全国戏曲演员讲习会，1956 年和 1957 年 4 月间又召开了两次剧目工作会议，不论从讲学上，会议的指示上，一致指出继承并发展传统表演艺术的重要性，说明党的戏曲政策从来对传统表演艺术就是重视的，至于个别人轻视传统表演的言论，应当由他们自己负责。

在这里（山西省）参加戏曲观摩会演将近一个月了，看到了许多精彩的表演——也就是做派，阎逢春先生在《杀驿》剧中，表演了"翅子功"的绝技，我认为很好，很恰当。因为他把"耍纱帽翅子"这个技术，运用在结合人物思想变化上，不但不会给人引起一种单纯技术卖弄的感觉，而且由于他运用得有分寸，对人物心理状态更能强烈的反映出来，突出表现了人物的精神面貌。我认为这种技术在做功里很有深入研究的价值。张庆奎先生在《三家店》剧中的做派更显得层次分明。比如他扮演的秦琼头一个出场（当时秦琼被靠山王杨林调来比武，由王周押解着他由家乡往登州起解），心里是很压抑的，内心燃烧着愤怒的烈火，可是秦琼的性格却是比较稳重的，演员表现出的神态是这样：上场后，态度很沉稳，并没吹胡子瞪眼，或是转眼珠，但是他的眼神是"直着的"，不常"暂闭眼"，使人一望而知他的内心忧抑，虽然外形是静静的，可是心里头充满了复杂的动荡，这种表现人物的手法，在我们戏曲里叫做"静中有动"的做派。秦琼的这种严肃的神态，一直保持到"观阵"的开始还是这样的。后来他看到瓦岗寨的朋友救他来了，首先见的是徐茂公，然后是程咬金、尤俊达，因为这几个还不是他理想的人物，引不起情绪上的大变，最后罗成到了，理想的人物来了，登州城可以大闹它一阵了，秦琼放心了，从思想上松下来一口气，马上有了精神，动作也快起来了，神态也舒展了，这种由内到外的表现人物的"做派"，张庆奎做得很有分寸，很有顺序，真是难能可贵的艺术，值得青年同志们好好地向他学习。杨虎山先生的《赠绨袍》，大家看完以后，异口同声都说演得好，许多动作运用在须贾这一

人物身上非常的真实深刻，这些话讲得很对，可是我们从他的演出中还可以看出一个问题来。杨虎山先生这出戏是新整理出来的，许多的身段做派都是新设计的；过去二十多年前怎么演的，现在许多人没有见过，即或有见过的，也大半忘记了。那么为什么杨虎山先生这次演的能这样动人呢？在他表现的那些突出的身段上还不都是传统的一套程式动作吧？不错，全是老一套的程式。但他使用得合理，他是使用一些程式来表现人物，不是扮上个人物在表现死程式，这样他把死的程式赋予了新的生命。另外，我们还应当承认，虽然他运用程式在表现人物，但他对这些程式掌握得非常熟练，别看蒲州梆子的打击乐那么紧张，并没把他催赶得慌手忙脚，在连续不断的复杂动作里，全能一招一式地、清清楚楚地交待给观众，由此也说明他的功架基础是很扎实的。

做功不能与技术分别来谈，这和唱功不能脱离板式是一个道理。在戏曲的传统表演艺术中，不论做派的大小，它全有一套固定的程式，这套程式表现在戏曲舞台上就是那样的恰如其分，在这里我只举一个哭的姿势，说明程式动作的优越性。我们经常看到舞台上的人物表现哭的时候（生、旦、净、丑各行角色全一样，不同之处，只是夸张程度的大小而已），总是用右手把左手的袖尖拉在面前，距离眼睛约半尺左右远近，左右微微地一扯，表示拭眼泪，身子略微向下倾斜一些，这时观众就完全明白人物是在哭泣了（不带水袖的服装如穿裙子袄的、铠甲的、打衣打裤的人物，则用右手抬到眼前，或持手帕举到眼前左右摇动表示一下，观众也明白他在拭泪）。这样的做派，和我们实际生活中的哭泣完全不一样，自然是假的了，可是观众熟悉它，承认它已久了，这样表现不但站在广场老远的观众也可以清晰地看出人物在哭，近在舞台前面的观众也并未认为这样的哭不真实。反过来看，舞台上也出现过一种表现"真哭"的手法，演员很费力才挤出眼泪来，只是前三排的观众勉强可以看到他的眼泪，后边的观众就不知道人物在台上做什么事了。这样的做派，在我看就是自己否定自己的传统表演艺术，既不美观，也没有道理。当然有一种暗示锣鼓的哭是有些过火的，应分别开来谈。比如《玉堂春》才上场的哭与《六月雪》的哭，同是纽丝上，锣头住时用哭叫板起唱的时候，就应表示左右看看自己的枷锁，稍微用脚轻轻顿地一下，再唱，这样做起来又含蓄又不过火，也有了交代，使人看着也很自然。有的演员没有这个过程，出场之后，就大哭一声，岂不贻人笑谈吗？

关于做功的问题，现在就谈到这里，再谈一谈四功中的念功。

念　功

念功又叫念白（说白），如果一个演员掌握不好念白，也是无法把剧中人物

的情绪传达给观众的。

念也要念出个道理来，还要念出"韵味"来。"念白"等于我们台下的说话，说话自然要讲语气，念白又何尝不是这样呢！什么情况下应当急念、慢念、气愤的念、忧思的念、悲哀的念、抒情的念，当然要看剧本给人物规定的情境。但是在这几种念法中，更主要的还要看具体的人物，他的具体遭遇，才能决定念时语气的轻重缓急，这样运用起来，就能结合人物当时的感情了。

余叔岩先生在京剧《打渔杀家》剧中，有几句念白，清楚地表现了英雄人物萧恩的感情活动与坚强的性格，那时我与他合作，我演剧中人萧桂英，通过他几句话白，把我念得深深感动，自然而然地进入了角色，引起剧中人的情感来了。剧情发展到这样的阶段：萧恩准备连夜过江杀死仇人丁员外，他心里知道这场事件闹出后，在河下打鱼的生活是不能继续下去了，甚至自己的安危也不能预料。做父母的本来不想把杀家的后果事先告诉自己唯一的亲女儿，但当他知道女儿决心跟他同去的时候，他就胸有成竹地替女儿安排好出路了。

萧　恩：好，将你婆家的聘礼庆顶珠、衣服、戒刀一齐收拾好了！
萧桂英：是。
萧　恩：（自言自语）嗯，一同前去么，也好！

这句自言自语的独白，感情是多么复杂，潜台词是多么丰富深刻呀！接着父女俩缓缓地走出了自己的家门。天真、纯洁的女孩子，哪里能够理解到父亲当时在思考什么呢！当她看到他们走后和往常父女外出打鱼去的情景不一样，门忘了关了，她回顾了一眼叫道："爹爹请转！……这门还未曾关呢？"这一句话，给萧恩老英雄是多么大的刺激呀！把一切后果预示给女儿吧，太伤孩子的心。不说吧，又为什么不关门呢？老英雄这时候的心情复杂极了，可是他那种英雄的性格强有力地遏制住了当时的悲哀情绪。

萧　恩：这门么？（乍听桂英一问，一惊。念出来比较音高而急）
　　　　——关也罢，不关也罢。（压住悲哀的情感随便地支吾她一下，语气由缓而微下一些）
萧桂英：（还没完全了解父亲的意图，又追问起来）家中还有许多动用的家具呢？
萧　恩：喔！门都不关，还要什么动用的家具呀！唉！不省事的冤家呀！（哭）

"不省事的冤家呀！"一句结语，多么深刻动人，难怪说出后，老英雄的热

泪已纵横满面了。这是多么动人的念白，如果一个演员不掌握剧中人当时的思想感情，平平白白念这几句台词，他能感染谁？戏又如何出的来呢？我每次同余先生合作这出戏，演到这里，就深受感动，心里不由的产生出角色的感情来了。

王瑶卿老先生是我们京剧界的艺术大师，他在《能仁寺》剧中，创造了活的十三妹（何玉凤）的典型人物形象，这出戏念白的地方很多，通过念白深刻地刻画了十三妹的人物性格。从说亲的一段话里，清楚地交代出爽朗直率、天真灵敏的个性。剧情发展到十三妹向张金凤的父母给张金凤、安骥二人提亲获得二位老人同意后，十三妹心情非常喜悦，自言自语地念出下面的独白：

没想到，三言两语的，这碗冬瓜汤就算喝上啦。老人家答应了，还不知道我妹妹她愿意不愿意哪，姑娘大啦得问问本人要紧。（这时走向张金凤的面前）妹妹，姐姐我做大媒，将你许配那安公子为婚，你愿意不愿意呀？（这时候张金凤把身子微微一扭，不回答她的话）……这有什么，男大当婚，女大当嫁，这是人间大道理，你害什么臊哇！快告诉姐姐我，愿意不愿意？（张金凤还是不语）……可也是呀，人家这么大的姑娘，哪儿好意思说愿意哪！（张金凤低头还是不理她，十三妹心里稍微的一停，想出个办法来）你不是不说话吗，我有不说话的主意，姐姐的高主意多着哪。这儿有碗水，我在桌上写一个"愿意"，写一个"不愿意"，你要是愿意就把不愿意擦去了；要是不愿意就把愿意擦去了。来，来呀！（随念随用手拉着张金凤擦字）哟！瞧你多坏呀。哪一样也没依着我，单把个"不"字给擦了去了，净剩下"愿意、愿意"啦。——我妹妹也愿意了，还得问问他（指安公子）愿意不愿意哪。哎，好难当的大媒呀。（这时安骥在一旁瞌睡）喝，好精神，这么热闹，他会睡着啦。——嗨醒醒啊！

这一段独白，完全是以"京白"的语气念出来的。由于"京白"在发声的轻重高低、抑扬顿挫的气口上，比韵白比较不受拘束，听起来生活气息更浓厚一些，对表现像十三妹这一类型的人物更能突出地反映她的性格。这一成功的念法是王瑶卿先生毕生的创作。他为京剧旦行在念功上开辟了一条新的路径，丰富了戏曲念白的艺术。

周信芳先生在京剧生行里，是一位最讲究念法的艺术家，看过他演出《四进士》的人们，还可以回味宋士杰的与顾读在公堂上那段分庭抗礼、侃侃而谈的大段话白。

信阳知州顾读，他早已闻名前任道台衙门中有一位退职的刑房书吏宋士杰，精明强干，好打抱不平，对他很有戒心。这次处理杨素贞越衙告状的案件，知道杨住在宋士杰家中，甚为惊怒，本想把宋传到公堂，给他个颜色看看，没成想宋

士杰毫无畏惧，你有来言，我有去语，侃侃而谈，应答如流，把这位封疆大员逼得对他无可奈何。从下面几段对话我们可以看出宋士杰是如何的一个人物来了：

顾　读：宋士杰，你还不曾死啊？
宋士杰：哈哈！阎王不勾簿，小鬼不来缠，我是怎样得死啊！
　　　　（开始回话就对顾读提出反问的语气）
顾　读：你为何包揽词讼？
宋士杰：怎见得小人包揽词讼？（又翻过来反问）
顾　读：杨素贞越衙告状，住在你的家中，分明你挑唆而来，岂不是包揽词讼？
宋士杰：小人有下情回禀。（沉着应战）
顾　读：讲！
宋士杰：喳！小人宋士杰，在前任道台衙门当过一名刑房书吏。只因我办事傲上，才将我的刑房革掉；在西门以外，开了一所小小店房，不过是避闲而已。曾记得那年去往河南上蔡县办差，住在杨素贞她父的家中；杨素贞那时间才长这么大，拜在我的名下，以为义女。数载以来，书不来，信不去，杨素贞她父已死。她长大成人，许配姚廷美为妻；她的亲夫被人害死，来到信阳州，越衙告状。常言道：是亲者不能不顾，不是亲者不能相顾。她是我的干女儿，我是她的干父；干女儿不住在干父家中，难道说，叫她住在庵堂寺院！

多么有力的一段反驳呀！这一段词令，虽然是宋士杰捏造出来的，但是在顾读的面前，他能毫不畏惧地据理力辩，虽是强词夺理，但讲起来有根有据，淋漓尽致，起承转合一丝不紊，无怪逼得顾读只能骂他："嘿！你好一张利口！"对他无可奈何了。周先生念这段话白，用的是京剧中的"韵白"，语气抑扬顿挫，有收有纵，节奏非常鲜明，使人物的思想变化很有层次。把一个有正义感的老讼师刻画得有血有肉，使人一望而知他是个替人抱打不平的正面人物。

杨小楼先生在《铁龙山》剧中饰演姜维，有一段连念带舞的动作。姜维的出场是起霸上，边念边舞：

小小一计非等闲，司马被困铁龙间，庞涓失入马陵道，项羽重围九重山。某姓姜名维字伯约，汉室为臣，奉幼主之命，带领铁甲雄兵进取中原，前日，司马师被某一战，困在铁龙山，昨日夜观天象，见剑光射入牛斗，必有一番恶战，为此全身披挂，整顿貔貅。马岱、夏侯霸听令。……命你二人各带三千人马，埋伏铁龙山后，司马师来到接杀一阵。……天吓！天，若助弟子三分力，管取中原一

战成。嗯！大小三军，饱餐战饭，准备器械，听吾一令。

这一段连念带舞的话白，包括的内容很多，开始是介绍出敌我战斗的形势，司马师被围困在铁龙山间了，清楚地表示出战斗的地点。接着叙述了自己的任务，和对未来战斗的估计。随即发布命令，调兵遣将，紧接着是祈请苍天的相助，以期一战成功。连续性的话白，配以强烈的舞蹈动作，必须搭配整齐，相互倚重，才能见功。所谓口到，手到，眼到，身到，步到，不能丝毫的间断割裂，这样念起来才有神气。倘若身段不能很好地配合话白，念得多么"尖团分明"，"抑扬顿挫"，也是表现不出神气来的。所以说唱、做、念、打四功并不是截然分开的艺术。

当然，不论念白或唱腔要打算使观众听得清楚，并有韵味，就必须注意把每个字音念或唱得正确，这样才能使听者圆润悦耳。就昆曲谱曲和各位名艺术家编制新腔的方法都莫不根据"阴阳平仄"、"尖团"的声音，来规定念白腔调的高低。尖团字并不见于过去的各种韵书，而各韵书却都有尖团字的理论。为了解决尖团字念不清，唱白不易使人悦耳，除在技术方面的"气口"、"喷口"、"咬字归韵"等方面需要刻苦的锻炼之外，我认为不断地翻翻古韵书中的"圆音正考"，对初学的人也有一定的帮助，再从我们国音字母上的切音方面下些工夫进行一番深的探求，会得到更有益的启发。

打　功

打功也可称之为武打，是四功中技术性比较更强的一门学问。武打的套子(挡子)很多，不一一列举，无非是表现各种不同的战斗场面。这些挡子，一定要靠演员的武打技术来表现。不论是陆地战斗，马上交锋，翻江倒海，通过这套技术全能表现得淋漓尽致，使观众惊心动魄，有如亲临战场的感觉。

打也要打出道理来，虽然武打的套子中，有许多固定的程式，比如两个人交战，打上一个"幺二三"，"扎"，"兜"，"磕"，一个过合"漫头"，最后一个"鼻子"，"削头"，相互一个亮相，败者退下，胜者耍个大刀花或枪花，追下场。一定要人看明白谁胜谁败，这就是个道理。长靠短打的戏全是一个道理，虽然武戏中还要运用上许多特别技术，如抽个"抢背"，翻个"倒叉虎"，用个"台蛮"，使个"乌龙搅柱"等跌翻扑跳的武技身段，但一定要结合人物的身份，剧本规定的情景，才能显示一下这些本领；如随便使用，看着虽然火爆，但是与剧情毫不相干，就难免人家说你是大卖艺了。记得在北京看过一位女演员唱《演火棍》，开打之后，得意洋洋地对观众搬了一个"朝天登"，三起三落。这样就没有道理，岂不是画蛇添足，

费力不讨好吗？刀马旦耍下场，不论刀、枪，都不应当掏腿。武旦凡闹妖戏才可用掏腿下场。

由此我们就可以看到，舞台上的任何一个动作，运用起来，一定得有道理，不论是如何精巧的技术，如果用得不恰当，到处硬安，就难免脱离情节，造成单纯的技术卖弄了。

大家全熟悉武戏中的"起霸"、"趟马"、"走边"、"追过场"等等的套子吧。它也是结合不同的人物，不同的情景表现出具体的内容的。比如说"起霸"，一般的运用在一出剧中主帅尚未出场之前，众将陆续上场，做出出征前各样准备和检查自己的铠甲扎系紧结的情况，京剧和地方戏，差不多全是这样。可是使用到不同的剧中就要有不同的分寸，《长坂坡》曹八将起霸，《失街亭》四蜀将起霸，和《铁龙山》姜维个人的起霸，《起布问探》的起霸，由于所处的环境不同，当时人物具体遭遇不同，同是一个套子的"起霸"，就需要表现出不同的气度来。"趟马"也是一样，趟马本来表现骑着马做出奔腾驰骋的种种姿势，《战宛城》的马踏青苗是曹操，《穆柯寨》的行围射猎是女将穆桂英，同是表现骑马，使用一样的姿势能行吗？"走边"、"追过场"以及许许多多的程式套子全是这个道理，千篇一律的为了表现死套子而不管具体的"戏"和"人"的表演，一定表现不出剧本的内容来，不能称得起是什么完整的艺术。

我们在谈武打的时候，对舞台上常用的一些套子，也需要熟悉一下。这些套子虽然是一些死的程式，可是一个演员（不论是武戏中的上下手），如果不了解剧情，不掌握剧中人的身份、性格和目的，几个人也好，更多的一些人也好，只在台上乱打一阵，那就难免只是给观众一个热闹看，根本不想使人了解这出戏到底是怎么回事。

武打中的一些武功技术，也不能违背这个原理，三张桌子的"台蛮"表现从高楼上跳下来，使人看着既惊心又合理，可以看出英雄人物的勇敢与胆量，"虎跳前扑"用得恰当，也能使人领略到人物的爽利勇猛，如果这样好的武技随便在任何剧中全耍一回，你看它还有什么价值？《三岔口》也好，《雁荡山》也好，所以它能受到国内外人士的欢迎，主要的原因，就是它把一些戏曲中的武功技术，运用到戏里去了，并不是组织几个化妆的人物在台上表演武技。

打功也和唱功、做功、念功是一个道理，它们应当为人物服务，它的主要任务是表现人物，哪一"功"也不允许脱离剧情，脱离人物，脱离主题到台上单纯地卖弄自己的那套技术。

四功的问题，暂时谈到这里。下面谈谈五法如何运用和应当注意的几点。

所谓五法，是口法、手法、眼法、身法、步法。通称"口手眼身步"，这五法，虽然各有各的独立性，但是在舞台上又必须相互为依，互相配合。我们看一个演

员表演上有没有功夫，主要就从他对五法掌握得如何来衡量他。张庆奎先生的《三家店》这样受到大家的称赞，就是他在动作上配合得严谨，所以我们看到他手到、眼到、身到、步到，严丝合缝，毫无破绽。如果他不是掌握了四功五法，是不能表现到这个地步的。

我们在舞台上演戏，为什么一切唱、做、念、打全采取夸张的形式呢？主要是为了观众听得清楚，看得明白。就这样还不够，还需要给人一种美感，不能叫人看着呆板或忙乱。讲究五法，就是帮助四功使它完成这个目的。

口 法

五法中的口法，又叫"口诀"，和四功中的唱功同居第一位，唱与口法同是研究如何唱得清楚好听，其中包括应当注意研究的发声、气口、喷口、尖团字、四声五音等专门学问，有的我在唱功和念功里大致也介绍了一些，可是这门学问不是短时间一两个报告能够详述的，现在就不去多谈它。这里只谈五法，供同志们研究。

不论是五法也好，四功也好，它主要是要为表演服务的。戏曲表演讲究身段（动作）如何的"顺"，使人看着合适，这和写草书"一笔虎"字一样，不管一笔绕多少圈，总要使人看出线条，有层次，有起有落，有先有后，有的地方虽然墨断了，然而神不断。戏曲表演的每一个身段，如一抬手，一举足，一个探身，一个退步，需要相互对衬，有放就应当有收，有开就应当有合，有虚则有实，有宾则有主，欲进先退，欲收先纵，这和太极拳的式子应当是同一规律的，这样做才能达到动作的夸张效果，也能使观众对我们表现的每一个身段的一招一式看得一目了然。当然，只掌握了这项规律，还是远远不够的，为了更进一步使我们表演艺术准确合理，还有一套练习手、眼、身、步的规矩，虽然大半是纯技术性的东西，但对于创造人物，寻求合理化的动作上，也有很多参考的价值。

手 法

因为旦行这门我比较熟悉，下面我引的例子，多半是谈旦行的，但是生、净、丑各行的方法与旦行原理也是一样，所不同的地方，只不过在运用时夸张的程度不同。

一般谈旦角的手法为"兰花指"，这样未免过于笼统了。兰花指不错，它不过是一个统称，具体的人物不同，指出来的姿势还是应当有区别的。比如我们从

10 岁上下学戏，当时年岁很小，身体也很瘦，和演过几十年戏的人比，身体自然不一样。旦行的兰花指，也就代表一个女性成长的过程。我们表演一个十二三岁的小丫环，天真活泼，她好比一个花骨朵，花还没开呢，她表现的指法，虽然也要用兰花指，应当紧握着一些拳头，突出的一个食指来表现出年龄的特点。20岁左右的少女，花朵慢慢地开了一点，指法的运用就应当表现出含苞待放的形式，与十二三岁小丫头的手势就不能一样了。中年妇女好比兰花全开了，她们的指法就要力求庄严娴美，与 20 岁左右少女的含羞姿态又应有距离了。青衣再老即是老旦应功的人物了。老旦的指法，基本上应采用青衣的路子，虽然兰花已然开败了，但他的基础还不应脱离兰花指的范畴，所不同于青衣的，只是老旦的手指指出，应当表现出僵硬些，不仅手指要表现出僵硬，身法、步法也应当配合得一致才能表现出老迈龙钟的神态呢！老旦这个角色，经常需要扶着拐棍，扶拐棍也要有一定的方法，例如，扶拐棍时，一定要扣着点腕子，板着腰，拐棍不许探出身子外边去，因为拐棍往外一探，整个上身就要伸出去。板着腰就能显出身子僵硬，这样就符合年老人的姿态了。

我们评论一个演员的表演才能，当然不能孤立地谈论他某一个动作如何，只从技术观点来衡量一个演员。也应当把他的五法联系起来谈。口、手、眼、身、步互相搭配得严谨，做得好，没火气，忙乱时也能控制得裕如，不出规矩，才能称为上乘。

眼 法

"上台全凭眼（四面八方全能顾到），一切用法要心中生。"这是老前辈们对用眼法的一句总结。任何好的表演，如果没有"眼神"，那是无法把情感传达出来的。

记得小时候学戏，老师教徒弟练眼睛，如转眼珠，把眼珠提上去（气椅时用）等功课，这与眼神还是有区别，谈情说爱，眉言目语，以至凶眼、狠眼、媚眼、醉眼等，这归眼神；眼神与步法、手法、身法也不能彼此分开的，坐在椅子上要眼神，手、身、步不给你配合一致，谁也看不出你在做什么，也吸引不了观众的注意力。凡是一切的喜、怒、忧、思、悲、恐、惊等神态，如果眼神不能把它传达出来，你心里如何喜怒哀乐，观众也无法了解，他又如何能和你起共鸣呢？所以说，一个演员如果眼睛没有戏，他脸上就没有戏，多么复杂的动作也吸引不了观众的。

身　法

身法是五法中的枢纽，身法掌握得不准确，手、眼、步等法是无法衔接起来的。因此，这门学问有承上启下的功用，一个戏曲演员，应当很好地钻研它，熟悉它。

老前辈们给我们留下了几个字的要诀，把身法的掌握规律给完整地概括出来了。这几个字的要诀是：

"起"、"落"、"进"、"退"、"侧"、"反"、"收"、"纵"。譬如我们用一个身段的时候，怎么样才算符合规律呢？才能使观众看着美观呢？老前辈们总结了几项基本法则，那就是："进要矮、退要高、侧要左、反要右"。一个动作要"横起顺落"，这样才能符合对称的观点，才能达到表演艺术上所要求"圆"的规律。

规律也不过就是这几个字，当然要看我们如何的领会老前辈给我们留下的真传。自然也要根据每个人不同的具体情况，灵活地运用。盖叫天老先生创造出来的每个人物就好看。只从他的亮相一项来谈，因为他的身材矮小，他把每一个亮相全使高架子，因此不但掩饰了身材的缺陷，反而形成了自己表演上的独特风格。再如现在你们几位找我来研究身段，王秀兰、牛桂英二位身材就很瘦小，我就不能把我采用的办法毫不变化地教给你们，因为我的身材比她们二位胖得多，所以虽然按老规律办事，也要根据具体情况来灵活运用，就是这个道理。当然基本的规律是不能有出入的。再拿"拉山膀"这个动作来说，传统的规律讲究："净角要撑，生角要弓"，"旦角要松，武生取当中"。这是一个原则，具体运用时，也要根据自己的条件。

身法掌握的好与不好，要看一个演员腰上的基本功如何。不论任何动作都得用腰带动，甚而一个亮相也需要拿腰找，这样才能把握住"三节六合"的适当运用。练腰的具体技术如何学习，各个剧种有它不同的教练方法，这里我不做介绍了。

步　法

"步法"关系着一个演员的"台风"，一个演员没有"台风"，不论你的嗓子多好，念白多么清楚，当你一出台就不能给观众一个好感，你的那套唱做本领是会受到很大影响的。蒲剧老前辈不是有这么几句话吗："先看一步走，再看一张口。""腰不管腿，腿不管腰，不能算是个会唱戏的。"看，他们对步法的要求是多么严格呢？我们京剧对步的要求也是很认真的，特别对出场的"台风"，更非常重视。我根据自己的实践经验，也归纳出几句话来，可以提出来供大家参考：

就以出场的"台风"来说，怎么样才能使人看着好看呢？当然扮演的角色不同，

表现的形式不能一样；可是不论你扮演谁，起码应当叫人家看清楚你的扮相，向观众交代一下你的神态呀。现在我想谈的只是一般旦角正面人物出场的规矩："提顶"（精神立起来了），"松肩"（肩膀松下来，全身肌肉松弛），"气沉丹田"、"腰脊悬转"。这样就能表现出"台风"来，使观众承认在你还没有唱的时候，身上就有戏，给观众一个基本的印象，然后你再根据剧本赋予你的任务进行创造人物，有什么不好的呢！

这里谈步法，当然我不想罗列那些各种步法的名词，像什么"蹉步"、"垫步"、"碎步"等，和身段中那些术语如"卧鱼势"、"探海"等等。我现在想就步法中值得注意的地方谈一些意见：

还是根据旦行的步法来谈，步法也应当和手法差不多，使人看出人物的年龄、身份来，十三四岁的小丫环，应当使用很活泼的小脚步；20岁左右的少女，从态度上来要求她，就不应当随便说笑了，为了表现形态端庄慎重，在步法上也要使人看的明白，她走起路来的步法应当是"脚跟起落在脚尖前"，不慌不忙，一步一步缓缓地行动着；出嫁后的中年妇女，大部分是青衣的角色，在步法上就可以比上边说的人物自然一些了，走起路来两只脚的距离就可以过半步了。如果为了表现这个人物的庄严仪表，如戴着凤冠的人物，那在过半步的脚步上，起脚时稍微把脚撇一点，上下就能相衬，庄严的神态也就自然流露出来了。

有人会这样想，闺门小姐讲端庄流丽，如果照上面所讲的20岁左右的少女走起步来要脚后跟随着脚尖，那岂不是只见端庄，看不出流丽了吗？我们应当知道，凡是一切动作全是为了表现人物，不是表现死规矩的；为了表现端庄的人物可以这样表现，如果表现一个既端庄又很活泼的人物，那我们稍稍把脚步一活，岂不是端庄流丽同时表现出来了吗？同样是旦角的"走下场"，夫人、小姐和丫环三个人一齐下场，如果走起来全是一样的姿势就不对了，应该根据不同的身份、年龄、性格，各有各的走法。所以说，技术是死的，要看我们如何掌握它了。

步法的运用也是相互对照的，比如舞台上两个人对话或对唱，当你向对方问话时，应当向前进一步，然后还应当撤回来，这样对方才能赶上一步向你答话，这种对衬的步法就能鲜明地使观众看出台上人物的交流。这也和手法、水袖等的运用"欲进先退"、"上下对照"是同一原理的。总之，舞台上的任何一个动作都需要使观众看得清楚、灵活、明白，这才算完成了演员的第一个基本任务。

我们戏曲表演是最讲究美观的，因此每一个动作除去应当符合剧情的需要以外，还必须讲究姿势美观，姿与势是有区别的，姿是姿态，势是样势，比如我们亮住的身段是"势子"，有势无姿不能美观；只有姿无势，则是华而不实。因此，姿势是不可分割的东西，必须严密地配合起来才能好看。

那么，如何来衡量一个演员的艺术标准，也就是检查每个动作美不美？这就需要用"三节六合"的规律来衡量一下了。"三节"，调协是动作上非常重要的规律，拿抖袖的例子来说，所谓"梢节起、中节随、根节追"，这样才能合乎规律，并且好看；如果只有"梢节起"，中节不随，根节也不追，单单使人看到梢节动作，那还能好看？岂不把整个动作的势子给破坏了吗？三节六合全是有去有还的，不但水袖如此，一个云手，一个踏步全不能脱离这个规矩。

总之，中国戏曲表演是一套非常复杂而又细致的艺术，前辈艺人们给我们留下了许多丰富的遗产，今天在党和政府的关怀培养下，许多名艺术家参加了挖掘传统表演艺术的工作，把他们许多精湛的表演经验展示在我们面前了，这真可谓史无前例的一次学习的好机会，希望同志们，特别是青年同志们不要辜负了这一机会，认真地学习，刻苦地钻研，使我们的戏曲艺术大大的繁荣起来。

（《戏曲表演的四功五法》，北京宝文堂 1959 年出版）

山西汇报

（1957 年 4 至 5 月间）

翎子、纱帽翅子练不练的问题。

老艺人言，倒嗓后加紧喊嗓是不对的。

唱文武生或一切旦角，不唱武的，可不拿顶。下腰、撕腿、打把子是需要的。

剧本只要内容没问题，应尽量用本地方言，如快些走，河南人说"走快"。

锣鼓点，可以互相采用。因先入为主，观众容易接受。创造腔调亦同此理，整端过来，不易讨好的。

倒嗓后练声，应慢慢试音。鼻音练习，依、啊。练一、二、三、四、五、六、七、八、九、十，应逐字将音收准。

舌的练习。巧舌的练习。

最要（紧）说白练习，按字音的高低。

四声、尖团、上口字，必须分清楚，久久成熟，唱时自然有声有韵矣，可能唱出抑扬缓慢急徐矣。

浙江温州第一桥 55 号李荣，他曾听见一个演员把台词念错两个字，使剧情模糊与颠倒，因将台词本当念"即去攻打，怎奈无有粮食缺少征衣"的"征衣"二字，念成去声，而成"无有正义"。台词是舞台上最犀利的武器，戏剧内容是通过台词表达的。斯坦尼斯拉夫斯基曾说，"一位演员必须善于念台词。"念得清，才能使观众听得明，唱得准，才能使观众听得懂。以唱为主的戏曲，怎能允许曲调上有这（样）严重的毛病呢？并且这种毛病还普遍存在每一种戏里，连歌曲同样不免，如"解放区的歌声"第一句末的"天"字，因曲调降低难念出阴平而与阳平相似，叫人听起来"解放区的天是明朗的天"，变成了"解放区的天是明郎的田"！

唱，最忌做作，如咂唇摇头。

做如行云，唱如流水。悠扬出其自然，使人听了，可以消释烦闷，和悦性情，所谓一声唱到融神处，毛骨萧然六月寒。

制腔要字响调圆有规。

有矩、有声、有色，以腔就字，不可以字就腔，避免倒字。腔不知何自来，从板而生，从字而变，改旧为新，翻繁作简，由简入繁，既贵清圆，尤妙闪赚，务期停匀，适听而已。又贵软绵幽细，呼吸跌宕，需内有劲气，所谓绵里藏针。

凡声情必须唱出悲欢离合之意，做出文武缓急闲闹之情。凡歌之格调，有抑扬顿挫，有顶叠垛换，有萦纡牵结，有敦拖呜咽，有推题宛转，有摇欠遏逶。凡歌之节奏，有停声，有待拍，有偷吹，有拽棒，有字真，有句续，有依腔，有贴调。

凡歌一声，声有四节，曰起末，曰过渡，曰揾簪，曰颠落。凡歌一句，句有声韵，一声平，一声背，一声圆，声要圆熟，腔要辙满，凡一曲中，各有其声，曰变声，曰敦声，曰抗声，曰喉声，曰困声。

凡歌有三过，曰偷气，曰取气，曰换气，曰歇气，曰就气，又爱者有一口气。

一字有阴声、阳声、齐齿、卷舌、收鼻、开口、合口、撮口、闭口之别，惟闭口极难得法，侵寻易混真文，覃咸易混寒删，廉纤易混先天，应注意之。

古云丝不如竹，竹不如肉，以其近之也。又云取来歌里唱，胜向笛中吹。

表演只怕不合人情，如其离合悲欢，皆为人情所必至，能使人哭，能使人笑，能使人怒发冲冠，能使人惊叹欲绝。

演员所学习的一些技术，必须日日练习，不然虽功夫纯熟，搁久了巧者亦拙了，术疏则巧者拙，业久则丽者亦精。

初学唱时，好比小孩描红摹字。进一步写仿，临帖，写成熟了，然后随心所欲入了画境。一个演员必须有这样的过程。守成法，不泥于成法，这才完成初步的基础。术疏则巧者拙，业久则麓者亦精。

唱戏须有戏情，戏中情节有离合悲欢，饰戏中人必须把他真实的表现形容出来。嘴里唱的是言情的词句，可是心里没有词的意思，就是没有感情的唱，你纵然声音嘹亮，吐字清楚，亦算不得一个好唱家。若是面带笑容唱悲戏，或是面带哀容唱喜戏，更是要不得的。唱词中的情节，先要了解清楚，知道它的意义，所指的是什么，或是悲哀、欢喜、幽怨、激烈，唱出口时，自然声音、动作、表情合而为一，自然唱腔吐字，另有一种声韵，表情动作亦就别有一种丰神了，同时把死板板的腔调亦就变成灵活的歌唱了。

《彩楼配》开业。

初学戏时，先念词句，念熟开唱，上胡琴、排地方。对于词句的讲解，所说的是什么，根本就不提了，每次唱，总有人叫好，我真是莫名其妙，后来才慢慢懂了，这是很好笑的经过。

在太原市晋剧训练班上的讲话

(1957 年 5 月 2 日)

几天以来我看了不少戏，如《赠绨袍》《三家店》《黄金蝉》《三关排宴》等，都很不错，这里我只谈一下青年演员们如何学习戏曲艺术的方法：学戏开始的时候，要详细读台词、练唱、趟马、打靶等，必须要细心地学习舞台规矩，如果你是演青衣的，那你就要研究青衣的做派，从面部表情到身段姿态的美，学说、唱、笑、哭、走台步，什么样的角色，应该以如何方法表演。想要演好戏，做一个演员，必须要细心钻研角色。唱、做、念、打，是要分阶段进行的。每个地方剧种，都有自己一套传统方法的演唱规矩，我们一定要细心钻研，学习其好的一面。

如唱，一定要唱得高低皆清，不光是要求我们把戏词清楚地交待给观众；还得通过声音把剧的意思交待给大家。否则你唱的戏就感动不了人。即使你唱得流出了眼泪，观众还莫名其妙，不知道你为什么哭了。

又如在表演中的一切打扮，也都是配合着剧中角色的动作来作陪衬的，它是围绕着角色思想来表现的，其主要也是为了让观众看得清楚。所以在表演中，演员穿什么，戴什么，都要把它利用起来。把所有的表演技术，通过角色行动表现出来，传达给观众，使观众了解每一个动作都是为何而作。比如耍纱帽翅，是为了把一个苦恼的思想斗争以美化的舞姿出现于舞台上，把技术结合剧情表现出来。如果是无尽止地在舞台上乱耍，那就不好了……

如打，本来你打得很熟，可是你没有弄清楚是为什么打，打得再好，也只能流于形式。所以说，这个打是要和冲锋上阵一样，打要有目的，虽然是作战，但给观众的印象要像真的一般，才能抓住人，如果打到身上没感觉，战胜了不喜，战败了不忧，那就不好了。

学艺要靠自己，老师只是教，学好学坏，在自己用功深浅，如要做一个名演员，必须要苦学苦练，当别人睡觉的时候，你就得去练功，因为你要在人前显贵，必须练出功夫来才行，这功夫又是一天也不能丢掉的，它不比上学念书，可放寒假，也可放暑假，这个功夫是一天不练就会退步。所以老师教你时，抓得严紧也正是为了这个，如果对你讲客气，你说腰疼了，老师就说，腰疼了，那好，歇歇不练吧！这样下去，你就练不出来，也永远练不好功夫。

青年演员，无论是科班出身或演员出身的，开始演戏，都应该由轻角色到重角色，由演开场戏到演压轴戏，这样对演员培养锻炼有系统，能使青年演员发挥

337

创造，摸索经验，熟悉舞台知识，少出差错，避免现丑，克服好高骛远的想法。我遇有一个青年演员这样叫喊着：我学戏好几年了，不让演压轴戏，这像话吗？后来就排他的戏了，结果在演出中，精神紧张，该张嘴时不敢张嘴，观众叫了倒好。谢幕时，观众一面拍手，一面教育他说：你还得好好练练呀！别把戏看得太简单了，我们看你是小孩子，可以原谅你！这是处在我们这个社会里，要在过去，早把你赶下去了。如此，在培养青年演员中间，一定要慎重，使一个青年演员在观众眼目中的分数由少增多，开始由 40 分慢慢增加到 60 分、100 分。这样正常发展对演员培养有好处。

最后，我希望所有演员们，要做到尊敬老师，热爱老师，服从老师。当老师在教你练功时，叫你坚持多少，练多少，一定要服从，不能随便，因为老师要为你们负责任，不能讲客气，千万不要计较老师教时态度不好了，等等。而当你学会了一套规矩以后，则抛弃了老师不理，觉得我不需要你了，这很不对，你们知道在过去学艺是多么难呀！一个动作，一点小窍门，老师都能保守到好多年不传授给人，一直到他死去了，他的拿手戏也不一定教给你……而现在呢？老师们都尽力想把自己平生的本领都教给你们，你们更应该埋头苦学，不要自高自大，不要一演出几个戏，就觉得自己了不起啦！老师没用处了，得艺忘师，这是不好的！以后有机会再和大家研究吧！

（按：此系砚秋于观摩山西省戏曲会演大会期间，与太原市晋剧训练班学员的讲话，刊载于《山西省第二届戏曲会演大会会刊》1957 年 5 月 9 日第 10 号。）

我的学艺经过

我三岁的时候，父亲故去了，家里的生活是每况愈下，全靠着母亲辛勤的操劳维持我们全家的生活，我六岁那年，经人介绍投入荣蝶仙先生门下学艺，写了七年的字据（字据上注明七年满期后还要帮师傅一年，这就是八年，开始这一年还不能计算在内，实际上是九年的合同；在这几年之内，学生一切的衣食住由先生负责，唱戏收入的包银戏份则应归先生使用，这是当时戏班里收徒弟的制度）。

在我投师之前，我母亲曾不断的和我商量，问我愿意不愿意去？受的了受不了戏班里的苦？我想我们既不是梨园世家，人家能收咱们就不错，况且家里生活那样的困难，出去一个人，就减轻母亲一个负担，于是我毅然的答应了。

还记得母亲送我去的那天，她再三的嘱咐我："说话要谨慎，不要占人家的便宜，尤其是钱财上，更不许占便宜。"这几句话，我一生都牢牢的记着，遵循着她的遗教去做！

荣先生看见我以后，认为这个小孩不错，当时就想收留我，这时我母亲就像送病人上医院动手术一样签了那张字据，从那天起，我就算正式开始拜师学艺了。

我拜师后的头一天，就开始练起功来，从基本功练起，当时先生还不能肯定将来会把我培养成一个什么样的人才，只好叫我先和一些"试班"的学生一起练练功，开始从撕腿练起。

初学戏的人练撕腿，的确是一件很痛苦的事，练习的时候，把身子坐在地上，背靠着墙，面向外，把腿伸直撕开，磕膝盖绷平，两腿用花盆顶住，姿式摆好后，就开始耗起来。刚练习的时候，耗十分钟，将花盆向后移动，第二天就增加到十五分，以后递增到二十分、三十分，练到两条腿与墙一般齐，身子和腿成为一条直线，才算成功。开始练的时候，把腿伸平不许弯曲，到不了几分钟，腿就麻了，感到很难支持。与练撕腿的同时，还要练下腰、压腰。这种功，乍练起来也不好受，练的时候要把身子向后仰，什么时候练得手能扶着脚后跟，才算成功。练下腰最忌讳的是吃完东西练。学戏的练功，全是一清早带着星星就得起来练，不论三伏三九，全是一样。有时候早晨饿的难受，偷着吃点东西再练，但是当一练下腰的时候，先生用手一扶，就会把刚才吃的东西全吐出来，这样就要受到先生的责罚。先生常说：吃了东西一下腰，肠子会断的。

当我把这两项功夫练得稍稍有些功底时，先生又给我加了功，教给我练习较大的一些功夫了。练虎跳、小翻、抢背等功课。起初，一天搞得腰酸腿痛，特别

是几种功课接连着练习；冬天在冰冷的土地上，摔过来，翻过去，一冻就是两三个钟头，虽然练的身上发了汗，可是当一停下来，简直是冷得难受极了。

将近一年的光景，一般的腰腿功差不多全练习到了，我还和武生教员丁永利先生学了一出《挑滑车》。

这时候荣先生准备让我向旦行发展，他请来了陈桐云先生教我学花旦戏。那时候花旦戏是要看跷功的，所以先生又给我绑起跷来练习。绑上跷走路，和平常走道，简直是两回事的，的确有"步履维艰"的感觉。开始练的时候，每天早晨练站功五分钟，十分钟，后来时间逐渐增加了，甚至一天也不许拿下来，练完站功后也不许摘下跷来休息，要整天绑着跷给先生家里做事，像扫地、扫院子、打水等体力劳动的工作，并不能因为绑着跷就减少了这些活。记得那时候徐兰沅先生常去荣先生家串门，他总看见我绑跷在干活。荣先生的脾气很厉害，你干活稍微慢一些，就会挨他的打。

荣先生对我练跷功，看的非常严，他总怕我绑着跷的时候偷懒，把腿弯起来，所以他想出个绝招来，用两头都削尖了的竹筷子扎在我的膝弯（腿洼子）上，你一弯腿筷子尖就扎你一下，这一来我只好老老实实的绷直了腿，毫无办法。这虽等于受酷刑一样，可是日子长了，自然也就习惯了，功夫也就出来了。

一边练习着跷功，一边和陈桐云先生学了三出戏，一出《打樱桃》，一出《打杠子》，一出《铁弓缘》。这时候荣先生又加上教我头本《虹霓关》中的打武把子。打武把子最讲究姿式的美，在练习的时候，就要求全身松弛，膀子抬起，这样拿着刀枪的两只手，必须手腕与肘灵活，才能显着好看。我在练习的时候因为心情紧张怕挨打，起初两支膀子总是抬不起来，为了这样的确没少挨荣先生的打啊。

在这一年多的学习过程里，我把一般的基本功，差不多全能掌握了。花旦戏也学会了几出。这时先生虽然对我的功课还满意，但对我的嗓子有没有希望，还不能肯定。荣先生又请来了陈啸云先生教了我一出《彩楼配》。那时候学戏不过是口传心授，先生怎样念，学生就跟着怎样念，先生怎样唱，学生就跟着怎样唱。日子不多，我学完一段西皮二六板后，先生给我上胡琴调调嗓子。经过这一次试验，陈先生认为我的嗓子太有希望了：唱花旦太可惜，改学青衣吧。从此我就开始学青衣戏。先学《彩楼配》，以后又学了《宇宙锋》，后来陆续学到《别宫祭江》《祭塔》等戏。

唱青衣戏，就要学习青衣的身段，先生教授的时候，只不过指出怎样站地方，扯四门，出绣房，进花园等。每日要单练习走脚步。走步法的时候，手要捂着肚子，用脚后跟压着脚尖的走法来练习，每天还要我在裆里夹着笤帚在院子里走几百次圆场，走路的时候不许笤帚掉下来，先生说练熟了自然有姿势了，将来上台演出，才能表现出青衣的稳重大方，才能使人感到美观呢！

当时我还没有能力明白这种道理，但我就感觉到一个小姐的角色总是捂着肚子出来进去的怎么能算是美呢？这种怀疑是后来经过比较长的舞台实践，才产生的。演旦角必须把人物表现出"端庄流丽、刚健婀娜"的姿态。为了要表现端庄，所以先生就叫学生捂着肚子走路，实际上这又如何能表现出端庄的姿态来呢？我懂得这个道理以后，就有意识的向生活中寻找这种身段的根源；但是生活中的步法，哪能硬搬到舞台上来运用呢？这个问题一时没有得到解决。没有解决的事，在我心里总是放不下的，随时在留意揣摩着。有一次我在前门大街看见抬轿子的，脚步走得稳极了，这一来引起了我的注意，于是我就追上去，注意看着抬轿子人的步伐，一直跟了几里地，看见人家走的又平又稳又准，脚步丝毫不乱，好看极了。我发现这个新事之后，就去告诉王瑶卿先生。王先生告诉我，练这种平稳的碎步可不容易了，过去北京抬杠的练碎步，拿一碗水顶在头上，练到走起步来水不洒才算成功。我听到这种练法之后，就照这样开始去练习，最初总练不好，反使腰腿酸痛得厉害，这样并没把我练灰了心，还是不间断的练习，慢慢的找着点门道了。同时我还发现了一个窍门，那就是要走这样的碎步，必须两肩松下来，要腰直顶平，这样走起来才能又美又稳又灵活。从此，我上台再不捂着肚子死板板的走了。后来我在新排的《梨花记》戏里表现一个大家小姐的出场时，就第一次使用上去，走起路来又端庄、又严肃、又大方、又流丽，很受观众的称赞。

从我改学青衣戏以后，练跷的功课算是停止了，但是加上了喊嗓子的功课，每天天不亮就要到陶然亭去喊嗓子去，回来后接着还是练基本功，下腰、撕腿、抢背、小翻、虎跳等。一个整上午不停息的练习着。

以后，又学会《宇宙锋》。有一天我正练完早晨的功课，荣先生请赵砚奎先生拉胡琴给我调调《宇宙锋》的唱腔，他是按老方法拉，我没有听见过，怎么也张不开嘴唱，因为这件事，荣先生狠狠的打了我一顿板子。因为刚练完撕腿，血还没有换过来，忽然挨打，血全聚在腿腕子上了。腿痛了好多日子，直到今天我的腿上还留下创伤呢！由此也可以看出旧戏班的学戏方法，忽然练功，忽然挨打，的确是不好和不科学的。

十三岁到十四岁这一年中，我就正式参加营业戏的演出了。当时余叔岩先生的嗓子坏了，他和许多位票友老生、小生在浙慈会馆以走票形式每日演出，我就以借台学艺的身份参加了他们的演出。这一阶段得到不少舞台实践的经验。

我十五岁的时候，嗓子好极了，当时芙蓉草正在丹桂茶园演戏，我在丹桂唱开场戏，因为我的嗓子好，很多观众都非常欢迎，特别有些老人们欣赏我的唱腔。当时刘鸿升的鸿奎社正缺乏青衣，因为刘鸿升嗓子太高，又脆又亮，一般青衣不愿意和他配戏，这时他约我搭入他的班给他配戏，我演的《斩子》的穆桂英是当时最受欢迎的。后来，孙菊仙先生也约我去配戏，《朱砂痣》《桑园寄子》等戏我

全陪他唱过。

由于不断的演出，我的舞台经验也逐步有了一些。首先我认为多看旁人的演出，对丰富自己的艺术是有更大的帮助的；当时我除去学习同台演员的艺术以外，我最爱看梅兰芳先生的戏。这时候梅先生正在陆续上演古装戏，我差不多天天从丹桂园下装后，就赶到吉祥戏院去看梅先生的戏去，《天女散花》《嫦娥奔月》等戏，就是这样赶场去看会的。

才唱了一年戏，由于我一天的工作太累了，早晨照常的练功，中午到浙慈会馆去唱戏，晚上到丹桂园去演出，空闲的时候还要给荣先生家里做事，就把嗓子唱坏了。记得白天在浙慈会馆唱了一出《祭塔》，晚上在丹桂陪着李桂芬唱完一出《武家坡》后嗓子倒了。倒嗓后本来应该休息，是可以缓过来的。可巧这时候上海许少卿来约我去上海演出，每月给六百元包银，荣先生当然主张我去，可是王瑶卿先生、罗瘿公先生全认为我应当养养嗓子不能去，这样就与荣先生的想法发生抵触了。后来，经过罗瘿公先生与荣先生磋商，由罗先生赔了荣先生七百元的损失费，就算把我接出了荣家，这样不到七年，我就算提前出师了。

从荣家出来后，演出的工作暂时停止了，可是学习的时间多了，更能够有系统的钻研业务了。

罗先生对我的艺术发展给了很多的帮助。当我从荣先生那里回到家后，他给我规定出一个功课表来，并且替我介绍了不少知名的先生。这一阶段的学习是这样安排的：上午由阎岚秋先生教武把子，练基本功，调嗓子。下午由乔蕙兰先生教我学昆曲身段，并由江南名笛师谢昆泉、张云卿教曲子。夜间还要到王瑶卿先生家中去学戏。同时每星期一三五罗先生还要陪我去看电影，学习一下其他种艺术的表现手法。王先生教戏有个习惯，不到夜间十二点以后他的精神不来，他家里的客人又特别的多，有时候耗几夜也未必学习到一些东西，等天亮再回家休息不了一会，又该开始练早功了。可是我学戏的心切，学不着我也天天去，天天等到天亮再走，这样兢兢业业的等待了不到半个月，王先生看出我的诚实求学的态度，他很满意，从此他每天必教导我些东西，日子一长，我的确学习到很多宝贵的知识，后来我演的许多新戏，都是王先生给按的腔，对我一生的艺术成长上，奠定了良好的基础。

我十七岁那年，罗先生介绍我拜了梅兰芳先生为师。从此又常到他家去学习。正好当时南通张季直委托欧阳予倩先生在南通成立戏曲学校，梅先生叫我代表他前去致贺，为此，给我排了一出《贵妃醉酒》，这是梅先生亲自教给我的。我到南通后就以这出戏作为祝贺的献礼，这也是我倒嗓后第一次登台。回京后，仍然坚持着每日的课程，并且经常去看梅先生的演出。对他的艺术，尤其是演员的道德修养上得到的教益极为深刻。

经过两年多的休养，十八岁那年，我的嗓子恢复了一些，又开始了演戏生活。这时候唱青衣的人才很缺乏，我当时搭哪个班，颇有举足轻重之势，许多的班社都争着约我合作，我因为在浙慈会馆曾与余叔岩先生同过台，于是我就选择参加了余先生的班社，在这一比较长的合作时期，我与余先生合演过许多出戏；像《御碑亭》《打渔杀家》《审头刺汤》等，对我的艺术成长上起了很大作用。

十九岁那年，高庆奎和朱素云组班，约我参加，有时我与高先生合作，有时我自己唱大轴子，这时我在艺术上略有成就，心情非常兴奋，但我始终没有间断过练功、调嗓子与学戏。当年我患了猩红热病，休息了一个月，病好之后，嗓子并没发生影响，反而完全恢复了。

这时候我对于表演上的身段开始注意了。罗先生给我介绍一位武术先生学武术，因为我们舞台上所表现的手眼身法步等基本动作，与武术的动作是非常有联带关系的，学了武术，对我演戏上的帮助很大。我二十岁排演新戏《聂隐娘》时，在台上舞的单剑，就是从武术老师那儿学会了舞双剑后拆出来的姿式，当时舞台上舞单剑的，还是个创举呢。

从此以后，我的学习情况更紧张了。罗先生帮助我根据我自己的条件开辟一条新的路径，也就是应当创造合乎自己个性发展的剧目，特别下决心研究唱腔，发挥自己艺术的特长。由这时候起，就由罗先生帮助我编写剧本，从《龙马姻缘》《梨花记》起，每个月排一本新戏，我不间断的练功、学昆曲，每天还排新戏，由王瑶卿先生给我导演并按腔。

罗先生最后一部名著《青霜剑》刚刚问世后，他就故去了。这时曾有一部分同业们幸灾乐祸的说：罗瘿公死了，程砚秋可要完了。但是，我并没被这句话给吓住，也没被吓得灰心。我感觉到罗先生故去，的确是我很大的损失；可是他几年来对我的帮助与指导，的确已然把我领上了真正的艺术境界，特别是罗先生帮助我找到了自己的艺术个性，使我找到了应当发展的道路，这对我一生的艺术发展上，真是一件莫大的帮助。

为了纪念罗先生，我只有继续学习，努力钻研业务，使自己真的不至于垮下来。从此，我就练习着编写剧本，研究结合人物思想感情的唱腔与身段，进一步分析我所演出过的角色，使我在唱腔和表演上，都得到了很多新的知识和启发。

我的学习过程，自然和一些戏曲界的同志都是差不多的；我在学习上抱定了"勤学苦练"四个字，从不间断，不怕困难，要学就学到底，几十年来我始终保持着这种精神。戏曲界的老前辈常说："活到老，学到老"，古人说："业精于勤"，这些道理是一样的。

（发表于《戏曲研究》1957年第2期，1959年辑入《程砚秋文集》）

戏场上的音乐

(1957 年 6 月 7 日)

（按：1957 年 6 月 7 日砚秋参加由中央文化部与中国音乐家协会共同召集的戏曲音乐工作座谈会于北京，于会上发表题为《戏场上的音乐》的讲话。）

音乐和戏曲有密切的关系，又各有立场，不论是昆曲、京调、梆子及其他的戏曲，都须有乐器伴奏，所以二者永远联系，与话剧的分别在此。但在戏曲的立场上来说，音乐只是帮助表演的工具，所以与专门的音乐不同，无论如何高雅的音乐，如不适于演剧，便不能存在于剧场。

古乐须备八音，戏场只用五音，古代讲究八音齐备，才是最全最美的音乐。八音是：金（五金）、石（玉石）、丝（弦索）、竹（竹管）、匏（匏瓜）、土（瓦器）、革（皮制）、木（木质）。但是戏场上只用五音，（金）锣钹之类，（丝）胡琴、月琴、丝子等，（竹）笛箫之类，（革）大小鼓之类，（木）梆板等。古乐最重金石之声，所谓"金钟响、玉磬鸣"，是最高雅的音乐。但玉磬在戏场上全无用处，锣、钹亦不用上等的金，只用铜就行了，丝、竹、革是常用的，堂鼓、单皮、笛子、胡琴等用处最多，此外就是木，秦腔用梆子，京调用板，至于匏、土两样，完全用不着，因为不适于戏曲的伴奏。所以八音里去掉石、土、匏三项，只要五音。

每种戏曲，各有其主要乐器，戏曲种类既分，主器亦不一样。昆曲的主器是笛（竹），京调（皮黄），就是胡琴（丝），听老辈说，最早的二黄用双笛，到了清代道光、咸丰之间，才改用胡琴，此话大概可信。现在胡琴的工尺，还是以笛孔为标准的。笛孔上的工尺太固定了，唱的人感觉拘束，更不易发展，胡琴比较灵活，由此各天才演员加以内心创造各式好腔调，而曲调亦日渐丰美，它与京戏的发达有重要关系。主器之外，又逐渐增加辅器，二胡、月琴、丝子等，反二黄又添了碰钟，陪衬以堂鼓，音节凄凉又阴沉，听着既美又适合悲戚的情绪。

已经吸收的外来的音乐，老辈说，胡琴就不是中国原有的乐器，是有理由的。胡琴的"胡"字和胡笳十八拍的"胡"字相同，古代都是指的口外的民族，西路北路都在内。中国的琴，不论是七丝琴、五丝琴，或用抚（手指按弦），或用弹（以指拨弦），没有上弓子拉琴这一说。反二黄用的碰钟，亦是外来的，与九云锣、佛手笙都是印度的乐器，随着佛教而流行到中国，一部分被糅用到戏曲。旧时僧众念经的音乐和腔调，有许多和戏场相同。

还可以吸收西洋音乐。我有个朋友曾经试用风琴随和二黄，很好听。风琴是用指按的，倒有点像古琴的抚。在吹、打、拉、弹四项之外，再添个"按"或"抚"，亦很有意思。此外如提琴"梵儿林"之类，亦不妨试用，只要符合戏曲的需要，有益无损，都可随时研究。

戏曲的发展

戏场的"乐组"，即所谓"场面"，对于戏出表演的作用很大，那个"打鼓佬"坐在九龙口，是整个的总司令，一切文戏、武戏、人声、物声、动作、唱念，都由他开端，听他的指挥。但是专就唱功而言，则是人声为主，物声为辅，所以昆腔的笛子、皮黄的胡琴，以及其他辅器，都必须忠实地为歌唱服务。

戏中人的情绪是极繁复的，所以呆在一种戏曲，不够表演之用，而各地方的戏曲工作者亦必然分途发展。因之同是南北曲而唱法则有昆山腔、余姚腔、海盐腔等；同是乱弹，"民间戏曲"亦有二黄腔、西皮腔、梆子腔等；同是西皮二黄，又有老生腔、青衣腔、小生腔、花脸腔、老旦腔。同是老生腔又有谭鑫培腔、汪桂芬腔、孙菊仙腔、刘鸿升腔；同是青衣腔，又有余紫云腔、陈德霖腔、王瑶卿腔，愈分愈细愈发展。京调皮黄吸收了昆曲的歌诀，又没有牌谱的拘束，又利用了灵活的胡琴，得了自由发展的良好条件，这是好处。但是，有利必有弊，过于自由，随便唱的危险性很大，唱得合理近情便是好腔、巧腔，若不合理不近情，就是花腔、油腔了。怎样才能尽其利而防其弊呢？以下说四项原则，举些例证。（一）靠拢戏情；（二）了解字音；（三）适当运用；（四）支配得法。

（一）靠拢戏情。戏场上的一切都为表演戏情的需要。唱歌当然不只为好玩好听，必须把戏中人的心情传写出来。巧腔和花腔的分别最大，一般的印象却是模糊。其实容易辨别，只在有戏味没有戏味，合身份不合身份。

（二）了解字音。一般戏词，是由许多句连成的，一个句子是用一些字连成的，所以说，词生于句，句生于字，字是根本。腔是字音的引长，所以腔出于音。字有四声，各有用法，必须把它们了解清楚，掌握运用。四声，就是中原音韵的阴平、阳平、上声、去声，其中阴平字尤关紧要。音高而响，最能表达出激切的心情，歌以咏言，声以宣意，例如，《玉堂春》跪唱的末句"纵死黄泉亦甘心"那个好腔，把苏三最大的意愿和全场的最后关键完全表出。"黄泉"二字是阳平，"也"是上声，阳平音低，上声作为过渡，衬起"甘心"两个阴平字，放得高高的，再往下落稳收住，腔亦好了，戏亦足了。因为字音配搭得合适，才有这样的唱法。可见腔是与字音有最密切的关系，所以我在设计腔调时，非常注意，以腔就字的高低，不以字就腔，其中得到好多美妙动听的调子。例如，没有共产党就没有新中国的

"中"字，现在听起来还是"肿国"，三民主义的"三"字，从前听起来是"散民主义"的"散"字。阳平、上声，各有用处，就是入声字，虽然，中州韵将其派到平上去三声里，但在青衣唱法里用"剔清字面，断而后续"的方法，亦可利用入声字，使得玲珑而不琐碎。《锁麟囊》的唱法里，利用入声字处很多，特别显得生动灵活，创造西皮原板中的垛字，二六里加梆子的哭头，这些都是前所未有的，还吸收了麦唐娜所演的影片《凤求凰》的唱腔、金万昌的梅花调等，最主要的是，只采取吸收主调中众人所熟悉的一点主音，万不可生搬硬套，必须有高度的鉴别能力，取舍皆在于我，方为上乘，见异思迁，是每一个演员都应警戒的。

（三）适当运用。青衣西皮腔里，常采用梆子腔，如《探母坐宫》的"另向别弹"那半句，《五花洞》和《大登殿》的"十三咳"，都出于梆子。西皮采用，添了凄清的韵调，但不能搬到二黄，而且不能显露梆子的痕迹。因为那是西皮的梆子，不是把西皮改为梆子。运用如能适当，则别个剧种的腔调，亦可大量吸收。

（四）支配得法。《玉堂春》上场的四句，即"来至在"全唱西皮的，有全唱梆子的。全唱西皮的唱法，老一些早不时兴了，若全唱梆子，难免梆子的气味太重了。所以最好两句西皮，两句梆子；或者三句西皮，一句梆子。无论一句两句，也还要顾全西皮的韵味，这就在乎各人的内心细为点对。还有跪着唱的原板里，有三个下句，都可以用梆子腔。必须变着法儿唱得不重复不单调。这是一种点对，使腔的技巧。

研究腔调的过程同我的体会

今天在座的都是音乐专家，我是一个平凡演员，仅就我个人在京剧的范围内多年研究腔调过程的一点体会，向大家来介绍谈谈。

谈唱腔，是离不开我们的前辈老先生所遗留下的一些音韵学记载的，以现而论亦是他们几位著名老前辈所研究的理论总结，确是给后辈许多宝贵的感发和规则，非常值得感谢他们。关于唱腔的方法上必须晓得一些音韵学，如四声、阴、阳等。四声，就是中原音韵的阴平、阳平、上声、去声，各有用处，就是入声字，虽然，中州韵派入平、上、去三声里。我在青衣唱腔中如《锁麟囊》中的西皮原板里"巴峡哀猿动人心弦，好不惨然"一段，"巴峡"两字、《六月雪》里"只见他发了怒"的"发"字，都是入声字。入声字的唱法，是音短而促，阴平字，音高而响，尾音由高可落低；阳平字，音缓，音可由低转高；逢上声字，平直而滑上；去声字平出而远往，因为中国的语言文字都是有四声的原故。

还有戏场上的音乐，和戏曲有密切的关系，所以二者永远是联系着的，但在戏曲的立场上来说，音乐只是帮助表演的工具，所以与专门的音乐又不同了。无

论如何高雅的音乐，如不适用于演剧，便不可能存于剧场。今天所说的是研究腔调问题，腔调是离不开"音韵"和"音乐"这两项的。我预先声明，我既不是研究音韵学的学者，亦不是研究音乐的专家，我是一个普通的京剧演员，尽把我四十多年来在舞台上实践过程中所获得一知半解的经验，向诸位来介绍请教，说出来，大家认为有可采用的请作参考，听着不对的，就等于我没说。

现在先说说我们京剧在舞台上应用的一切规律。现在大家都知道"四功"、"五法"了，"四功"是指唱、做、念、打而言，"五法"是指口、手、眼、身、步法。唱是四功之首，口法是居五法之上。可见唱在舞台上是占主要地位的。"口法"在昆曲上名为口诀，是一百年前几位名老前辈，专研究昆曲的，总结了这一套昆曲理论法则，可是所说的一切，都指昆曲而言的，可是我感觉对于京调的唱法使用上与昆曲唱法就大大有区别了。当然，在语言唱法上虽有不同，可是在原理法则上是一致的。昆曲虽有口诀之说，但是，因为它在"唱"上被工尺的拘束，在吐字时，因方言的关系口形必然收缩得小，在音量上必然不能把音量尽情发挥出来，虽然在切字的方法上，有"头腹尾"之说，因工尺的拘束，又没有过门，又有方言与"口形"的关系，把整个的一切自然就给拘束住了。为什么要说这些话呢？就是说根据"口诀"的原理法则，进展是好的，不单是唱昆曲的应该遵守它，就是中国各省地以及欧洲的歌唱家们，亦不能脱离开这个基本原理法则。尤其是我们中国字，是方体单音字，必须每一个字要唱清楚了，念清楚了，最忌模糊不清。就是外国的联体拼音字，唱起来亦不能只听调子将词句模糊了。所以我根据昆曲的"口诀"方法，把它利用于京调的"唱法"上，在听众一方面，使他们可以清楚地听出唱词中的意义来，并领略音节与腔调之美的组织。皮黄又没有牌名工尺谱的拘束，每个有心枞的演员都可体贴每个剧中人的心情和境地，而创造出各样美的腔调，因此京调便产生了各行各派的名演员，成为"百花竞放"的奇观。民国初年，最被人称道的最受欢迎的是谭腔。那时，有两句流行的五言句是"有匾皆书序，无腔不学谭"。序是王序，山东人，是位翰林，以书法享名。各街市、店铺的匾额，请他写的极多。谭，就是谭鑫培老先生，是现在名演员谭富英的祖父。他的腔调最多，腔板最细密，能表现各种不同的情境。如《碰碑》，在六月天，观众都被他将神情吸引到台上去，与他同寒冷似的，所谓"一声唱到融神处，毛骨悚然六月寒"。在初兴的时候，亦有些拘守"实大声洪"的老辈们，嫌他巧唱，说他取悦于时。可是听众的听觉是公道的，他的腔到底战胜了呆呆板板的老派而风行了。谭老先生的腔，利用了昆、黄、杂曲、生、旦、净各样的成分，容纳变化自成一家，但是最大成分，乃是青衣腔。青衣腔帮助了谭老先生的老生腔，可是谭腔又为后辈青衣的唱功，开了许多的诀窍。他的腔调虽然繁细，却多配合各种的情境。他与汪桂芬、孙菊仙、许荫棠、刘鸿升派分别是玲珑宛转，但其中却

有一股劲气，自在流行的劲气，绝非一味的柔靡取巧。根据以上所讲，我想能够在舞台上实践过的名演员们，有了经验就熟能生巧，一切有关艺术的，都可尽情采用，不管是花脸、武生、小生等等，在身段唱法上均可吸收通用，最紧要的是要有高度的鉴别力。有了鉴别力，取舍皆在于我。所以我常想祖先留下的这份遗产太丰富太宝贵了，这艺术宝库中真是取之无穷，用之不尽！我感觉太奥妙了！也许你们会骂我太保守吧。

现在让我来谈谈研究腔调的过程吧。在台上所需要的一切如唱、做、念、打的"四功"，与"口法"的"五音"、"四呼"的研究，皆不能离开规矩二字。所以我在舞台上的一切都是按照规矩来进行研究的。我12岁启蒙学戏的时候，头一出是《彩楼配》西皮调子，除去二六板、快板外，慢板的腔只有五个；第二出是《二进宫》，完全是二黄的调子，除去原板、摇板，慢板的腔亦是五个；第三出是《祭塔》，完全是反二黄的调子，亦只有五个慢板的腔。只要学了这三出戏之后，所有青衣的戏皆用这几个戏的腔调，倒换使用。我想以前的青衣腔一定不只这几个，被淘汰的一定也不少，留下这几个腔调，得到观众的考验爱好，才保留下来这几个经过千锤百炼的腔调，并且这几个老腔老调，观众一定听得熟而又熟了，定然他们亦会唱的。所以后来我就根据这些体会，在研究腔调时，总本着在原来这几个腔调上来发展变化。我在十八九岁时，就开始排新戏了。在排每一出新戏时，总要把腔调在原有的调子上，亦就是在旧腔调的基础上加以变化。本着"初学法则，应守规矩，得其规矩，再求发展，仍循规矩"。"守成法，不泥于成法，脱离成法，不背乎成法"，舞台上所应用的"四功五法"都是本着这个法则来实践的。运用之方，虽由己出，必须按规矩所设来进行发展它，所谓"推陈出新"之谓也。

现在就我的唱腔在原有的西皮、二黄、反二黄五个旧腔腔调的基础上的变动来讲一讲。在这个旧有的三种基本调子都一齐发展了。每个只有五个老腔，统计起来，当有十五个腔调，不算二六、原板、南梆子、快板等。

在我26岁以前的新戏是以十出来计算的。

今天只讲二黄慢板，前两句的上下句的腔，由旧腔的基础与新腔比较的唱一唱，把旧有调子记下一个。以后再把改过的调子分析一下。请大家指正。

十三四岁时唱《二进宫》是这样唱法……18岁至26岁时所排新戏是这样唱的……

《梨花记》《鸳鸯冢》《红拂传》《碧玉簪》《金锁记》在这一阶段，变化不算太大，观众听过后，舆论上表示接受了。26岁以后再排新戏，腔调就逐渐地复杂起来了。因以前的腔调不能太新，太新观众不容易接受。老腔调对于观众来讲，印象太深了，他们亦都会唱了，因在过去的唱法，是不管词句内的高低字，不管"四声"的，都是以字就腔。我研究腔调时是以腔就字，所以那时的观众听着新鲜别致。在当

时，以我的体会给后来研究复杂腔调时打下良好的基础。

旧有老腔的层次，亦是按着规律来安排的，后腔移到前边来唱，亦是听着不对头，显着头重脚轻之感。随唱随改，多年来一直以演为主，同是一个传统剧目，有的唱得紧凑，有的唱得散漫。旧有古典剧中锣鼓点子亦是早已经固定下来，排新戏时看剧情来应用。音乐工作者帮助舞台上演戏时，要分清古典剧与时装剧的伴奏安排，应注意的是古典迈方步的戏若用进行曲性质的音乐来配合，我想走不了两步，一定迈不开步了，若是穿着制服唱京剧慢板，边走边唱，亦是一样走不了两步，唱不了两句，不是唱走了板，忘了台词，步伐就更乱了，这当是笑话了。创作一切的安排设计，都需要先注意到民族风格。要采取吸收中西的音乐的溶合，要吻合不露痕迹，才合乎吸收的原则。

关于洋嗓子与土嗓子的问题，亦是值得研究的。我个人来想，音阶的训练，按照中国旧式的方法，对于这一层是不大注意的，所以有好些人，只管唱得久唱得好，但始终有几个音阶唱不协调。我们今后要增加这一套方法，互相采用是有益的。因为旧剧的练声方法，就是"衣、啊"两声，比外国的练声还要少几个音，我认为太不够了，用一至十的数目字来练声，显然还相差太远。幸有念白这一功，解决好多音声不够的困难，因中国是方体单音字的原故，不妨斟酌地采用西洋式的声乐训练方法，只要注意留神，别弄成十足的洋嗓就够了。

可是中国特有的一些音阶，务必要补充进去，不然接受传统遗产时，会把自己家的遗产写到别人家的账上去的。有人认为自己本国是土嗓子，亦是不尊重民族遗产的，尤其是土嗓子的土字带点轻视味道，如"土布"、"土玩意儿"等，可是不吸收外来的也是不对的，不单是唱上，在乐器上亦必须从乐理寻出多种多样乐器相调和来应用，乐器如果彼此不调和，是越多越乱，不能有所帮助反而减少效果。

唱民歌而用洋嗓子当然是不合理的途径，但是盲目、得意地来用土嗓子唱得一点都不好听，自己还夸耀这是接受民族的传统，艺术是祖先给留下的，这也是应该批评矫正的。

还有关于唱词的字音问题。过去有一些专门学西洋作曲的朋友们，因为西洋字音里没有"四声"、"阴阳"这一套，总觉得这是多余的障碍想除去它，可是除掉它之后，作出的歌曲只能听调子不能听词句了。因为一个字音是南腔，一个字是北调，明明是一首很容易懂的歌词，弄成不看字便无法明白说的是什么话。我希望今后作曲家们多注意这个问题，最好是照顾到这个问题，因为中国语言都是有四声的，我们要从众。

（中国戏曲研究院编《戏曲音乐工作讨论集》，人民音乐出版社 1959 年 4 月版）

谈戏曲演唱

——1957年在文化部召开全国声乐教学会议上的发言

中国戏曲和欧洲歌剧不同，中国戏曲是一种更具综合性的艺术，它有一套极为丰富多彩的体系。以京剧来说，它的各行都有自己的表演体系。

京剧中角色分行，总的是分生、旦、净、丑；但每一行又可以细分，"生"中就有武生、老生、小生之别；老生里又有白胡子（我们叫"髯口"）、黑胡子、惨（灰）胡子，他们都各有一定的台步，动作；小生又分扇子生、官衣生、箭衣生等，他们的动作也有所不同，《奇双会》中的小生是官生，他穿着官衣，要稍稍弯腰、含胸，略带一点儿驼背，因为文人爬在书桌上写字的时候多。官衣生要庄重，扇子生要能抒情。所以扇子生的动作表情都要很潇洒。但假如穿起"靠"来，就要很英武。小丑也是如此，有袍带丑、方巾丑等。

在唱上，各行的唱功都不同，老旦不同于花旦，花旦不同于青衣；小生、老生、花脸也都有自己的唱法和要求。白胡子的声音要带苍老，他的一切动作、看人都是缓慢的，黑胡子像《捉放曹》中的陈宫，声音就比较脆亮。但如果《打渔杀家》中的萧恩用这种脆亮的嗓音，就与他的白胡子不相称。惨胡子的动作、声音都要介于白、黑胡子之间。

在白口中，什么人该上韵，什么人该念京白，也有一定。根据人物性格不同，运用起来就有很大的区别。如《柳迎春》中的小姐，动作、表情、声音都要表现害羞、娇嫩，但结婚后的少妇，动作、表情、台步就都不同了，声音也要老练一些。

因此，可以说，各行都有自己的一套表演体系。

这些东西是哪儿来的？谁创造的？不知道。我们只知道都是老前辈们根据生活创造出来，遗留下来的。现在把它介绍出来，供大家参考。

唱的原理，中国的和欧洲的是一样的。东方和西方的艺术，虽然形式不同，但原理却是一样的。

京剧中练功分"四功五法"，说来很简单，实际上都是非常精炼的。"四功"是经，"五法"是纬。"四功"是唱、做、念、打；唱工居于首位，可见它的重要。做就是表情、动作，它们要弥补唱的不足，与唱紧密地联结成一体。念白也非常重要，可以把歌唱中听不清的事情交代出来。

我12岁开始学戏，当时学的东西都是固定的，开蒙第一出学《彩楼配》，全是西皮、二六；第二出学《二进宫》，就全是二黄、慢板及原板；第三出学《祭塔》，

全是反二黄。有了西皮、二黄、反二黄，就有了基础。同样，老生、小生也都有自己的几出开蒙戏。

戏曲的唱词，是从诗词里发展出来的，七字或十字，都要押韵。小时不懂，老师教一个字，就照着念一个字；字句念熟了，字音对了，才开唱；师父认为唱得可以了，才用胡琴调。

当时每天早起，戴着星星就到陶然亭一带去喊嗓，不能间断。那时也没有整套方法，也不讲什么道理，就喊"咿""啊"，从低到高再转下来，越到高音越觉得音在脑后，好像打一个圈子再回来似的。后来体会，每天早起遛弯儿，走很远的路，呼吸呼吸新鲜空气，对于身体、对于肺都有很大的好处。健康对于演员是很重要的。但喊嗓必须找一个避风的地方才行。

后来我感到我们的字有"唇、齿、颚、喉"，单练"咿""啊"不够用，就增加喊"一、二、三、四、五、六、七、八、九、十"，一个字一个字地去练，研究每一个字出什么音，归什么韵。这样，虽然其中有几个字是同一个韵，但就比以前进了一步。后来唱得多了，调子、词句都复杂了，又感到这十个字还是不够用，比如这里就没有鼻音字，如人辰、江阳辙的字。在《文姬归汉》中有一段：

> 登山涉水争逃命，女哭男号不忍闻。
> 胡兵满野追呼近，哪晓今朝是死生。
> 荒原寒日嘶胡马，万里云山归路遐。
> 蒙头霜霰冬和夏，满目牛羊风胡沙。

这里用到的人辰辙如"登"、"争"、"忍"、"兵"、"近"、"今"、"生"等及江阳辙如"荒"、"霜"等就比较多；所以以后我就把它们提出来一个字一个字地练，这对我的帮助很大。京剧本来有十三道辙：一七、发花、姑苏、梭波、钟东、江阳、怀来、由求、苗条、乜斜、灰堆、人辰、言前，我就一辙辙地来练，这十三道辙的练习，对于演员很有用处。

京剧唱法与西方不同，中国的字是方块字，单音字；欧洲的是联体的拼音字；中国的语言很复杂，这就产生了一系列的问题。在这一点上，我国一百年前的有关记载，老前辈以及昆曲等的唱法都给我很多启发。（近一百年来，不单是昆曲艺术的发展好像中断了，就是京剧也没有将"四功五法"、如何练声等提到很重要的地位。实际上，这些都是很重要的基本功。）

又如"五音四呼"[1]，五音是喉、牙、齿、舌、唇，它们代表出字的几个部位，

[1] 四呼，是指唱母音时的口形：开、齐、撮、合。——编者

如舌头不动，"舌"字就很难出来,齿不用力,"齿"字也很难发出。"五音"弄清楚了,就知道什么字该从哪儿发音了。其中每一种加以细分,又都还有很多种,如"喉"就有喉底音、喉中音、喉上音等。这些东西仔细研究起来是无止境的。

京剧中还有尖团字,上口字。什么是尖团字?如"前"、"先"、"想"、"秋"等字就都是尖字,必须把它切出,唱"前"(ㄘㄧㄢ)、"先"(ㄙㄧㄢ)、"想"(ㄙㄧㄤ)、"秋"(ㄘㄧㄡ);这样字出来又有力,又送得远。如"酒"字是尖字,应念作"酒"(ㄗㄧㄡ),"久"字是团字,应念作"久"(ㄐㄧㄡ)。如说"你喝杯酒吧,咱们天长地久",要是不分尖、团,这两个字就分不出来。所以尖、团字的区分是为了区别同音的字。固定的几个尖、团字,演员必须知道。

上口字如"春"、"如何"、"住"、"处"、"雷"等;念时都要上口,念成"春"(ㄔㄩㄣ)、"如"(ㄖㄨㄩ)、"何"(ㄏㄛ)、"住"(ㄓㄨㄩ)、"处"(ㄔㄨㄩ)、"雷"(ㄌㄨㄟ)。在舞台上上了口,字既有力量,又好唱又好听。如《锁麟囊》一剧中,亭中避雨时唱的二六"春秋亭外风雨暴"一句,头一字是"春",应该上口,第二字"秋"是个尖字,如果不把它按规矩唱出来,就会感到字很不容易清楚而且显得不灵活也不好听。但上口字必须注意不要过火。

说白对练声很有好处,但一定要知道四声、尖团,还要分清上口与不上口,把这些字在白中都练准确了,唱起来就比较容易,很自然也很有力。戏曲界中有句话:"千斤话白四两唱",可见话白很重要。因为京戏中有大段的白,就必须把"喉、牙、齿、舌、唇"的劲,即所谓"口劲"练出来,而且一定要注意地练上一段工夫,如《玉堂春》中"启禀都天大人"一段,初学时往往连一段也念不完,就会感到嘴酸口干,但过了一段时间,有了些功夫,嘴上就有劲了,再唱就会感到容易得多。因为唱时尺寸放得慢,声音和字音都容易达到准确;这样,到后来唱快板时,就真会感到好像有一串珠子从口里喷出来似的。

唱得好不好,与气口有很大关系。唱得憋住了,就是没有掌握好气口,我们说:"演员把自己给憋死了。"前几天我到戏曲学校去教学生,有学生才唱三个字就说:"我唱断了气了。"我说:"你才唱三个字就断了气,一出戏有几十句,要你唱完就难了。"这就是掌握方法与掌握气口的问题。

我们戏曲中有偷气、换气,在某些地方音是断了,气却没有断,意思也没有断。掌握这些方法,就是要多唱,所谓"熟能生巧"。要做到唱快板也能换气,就比较难。气口怎样运用?我练习时总是边唱边想,在哪儿换,在哪儿偷才合适,这主要是靠自己安排,单是老师给规定了还不行,因为要是光顾着在哪儿换气,就一定唱不好。至于偷三分、八分,这就完全在自己掌握。唱一声高的,就要换足了气。我的经验是:如果需要吸足,就一定要把前面的一口气用力推出去,这样才换得进来,也才能换得饱满。如果需要十分,才换了六分,这一句就唱不下来。

可是如果这一声用不着那么多气（尤其是在快板中，只要吸一点儿就行），吸多了，就不仅是用不出去，而且对下一句的呼吸也要有影响。有时一句唱，在这几个字上只要一点儿气，就可以把它弄得很好。气口和换气都是从唱的经验中逐渐得来的，要掌握它，主要是要多唱。

后来自己唱得多了，也就慢慢体会到：书中形容唱好像"珠滚玉盘"、"珍珠脱线"、"回肠荡气"等确很有道理，自己也有了这种感觉。这才感到老先生们从前一定也是掌握这些方法的。

从前有位许荫棠先生，他唱《打金枝》中"金钟三响把王催"一句的"催"字时，把胡子都吹起来了。当时的胡子又厚，可见他喷口的劲头有多大。听人说他唱起来声音大极了，瓦都能震动。

过去唱戏没有扩大器，"四功五法"、"出字收声"，种种方法都是为着观众听清楚而有的。必须字字唱真、收清、送足。把上一字结束了才出第二字。因为既然观众来看戏，就必须让他听清楚、看明白。

唱必须有感情。要是四平八稳，即使五音四呼都掌握准确了，还是不行。有的人听起来唱得也不错，但他不是艺术家。要成一个艺术家，就要进一步把词句的意思、感情唱出来，是悲、欢、怒、恨都要表达给观众，还要让他们感到美。如果唱得词不达意，没有感情，或者口里唱的跟心里想的不一致，比如唱词的内容是表达高兴的，但演员心里正想着什么事，皱着眉，这样就"内外不一致"，无法唱好。所以演员上了台，就要按着剧中人的身份、性格、思想、感情去做戏才成。

唱要分什么戏，悲哀时就要唱悲音，声音要稍带一些沉闷，好像是内里的唱。高兴时也用悲的声音就不好。

唱最忌有声而无韵味。嗓门很大很响，没有韵味，就是响了也怪吵人；响了又很好听，这就是有韵味了。有声而无韵味就像一碗白开水，要是渴了也好喝，但如果放一点茶叶，就有味儿了。学唱就要研究如何唱得有韵味。

要注意字，把字唱好才能使唱有韵味，特别是一句中最后的一点尾音，对唱有很大的关系，尾音的气一定要足，音的位置要保持好，不要以为唱到最后了，就漫不经心地让音掉了下来。

唱的抑扬顿挫与韵味也有很大关系，没有轻重、没有抑扬顿挫，平铺直叙一直响到底，就不容易打动观众。气的控制要轻重得宜，音出来要有粗有细，这样唱起来就有味儿了。要是单来一声细的，又来一声粗的，一定好听不了。要在一声内有轻有重，像"枣核腔"似的，一口气下来，该轻的地方轻，即使最细的地方也有力量，直到最后才一口气唱了出来。这就要靠控制了。

总之，唱要用气，如果演员本身身体不好，没有主气，单谈控制是不成的。

这就像自己没有本钱，专靠借债过日子是不成的一样。

演唱要根据剧情的需要运用技巧，什么感情需要用什么音都有一定规律；中国的唱也有颤音，但要分什么地方用，不能乱来，也不是自始至终地颤。悲哀、高兴、愤恨用什么声音来表现都有一定。

我感到把欧洲唱法用到中国来是可以的，只要把它的优点用进来，和我们的溶合在一起，让观众感到很新鲜，但又感觉不到是哪儿来的，这就很好。不过，却不可生硬地成套搬进来，而丢弃了我们传统的一套宝贝。

（萧晴整理）

欢迎蒲州梆子来京演出

(1957 年 7 月)

今年四五月间，我到山西参加该省第二届戏曲观摩会演，看到了十几个剧种演出的一百多个剧目。的确每个剧种有每个剧种的特点，每位演员有他们不同的精心杰作，所见所听真是琳琅满目，大开眼界，使我们学习到许多新的知识。

这次山西省蒲州梆子集中了七个剧团的优秀演员来京演出，带来了四十多个优秀的传统剧目与首都观众见面，值得我们热烈地欢迎。

蒲州梆子，在山西梆子系统中，是一个最古老的剧种，它的剧目丰富，表演上有许多特殊技巧，在山西省早已博得"晋南之花"的称誉。近百年来，蒲州梆子曾出现过许多有名的艺术家，创造出非常精彩的表演艺术，给它的成长打下了一个深厚的基础。特别是在全国解放后，由于党和政府对蒲州梆子的支持与培养，过去颠沛流离脱离舞台多年的许多位名艺人又重新获得了舞台生命，他们的精湛表演艺术，又和广大观众见了面。故此，这几年来，蒲州梆子的许多失传剧目，陆续登上舞台。蒲剧各个剧团中，也涌现出大批的青年优秀演员，使蒲剧得到了欣欣向荣的发展，晋南名花，开得更茂盛起来了。

他们这次来京演出的剧目，我在山西看过了许多出，像阎逢春先生的《杀驿》《归宗图》，杨虎山先生的《赠绨袍》《阳河摘印》，张庆奎先生的《三家店》，李心海先生的《意中缘》，任合心几位老先生的《龙凤旗》，还有王秀兰的《卖水》《鄌鄹》，以及她和筱月来先生合演的《墙头马上》等。从我所看到的几出戏中，看出每位演员全掌握了不同的才能，通过他们演出上的严肃、认真，可以肯定他们对戏曲艺术是负责的。再从他们舞台上表演动作的一招一式来看，每个动作都很集中，节奏也很鲜明，像《三家店》《杀驿》等唱做并重的戏，也是自始至终精神贯串到底，丝毫没有败笔。此外，蒲州梆子表演上的多种特技，如翎子功、翅子功、甩发功、髯口功等，全能结合感情，运用得非常巧妙，同时不但与剧情、人物思想变化结合得很严谨，而且这种表现手法，更能突出地表达人物微妙复杂的心理活动，如果一个演员没经过苦心的钻研，不断地练习，是无法表现出来的。

听说这次王秀兰演出的《杀狗》，是已故名艺术家王存才老先生亲自传给她的，剧中人物将表现出蒲剧许多传统的绝技。可惜我最近将有其他任务即将出国，不

能全部观摩，倒是一件憾事。我建议我们京剧界的同志们抽暇多观摩几次，彼此交流经验。现在我预祝蒲州梆子来京演出胜利完成任务，使蒲剧的艺术更好地丰富多彩起来。

<div align="right">（原载《人民日报》1957 年 7 月 12 日）</div>

观青年演员展览演出大会的
发言提纲和批注

(1957 年)

话剧、新歌剧都在学戏曲功底。话剧会演时，外国专家就说他们应学戏曲的功，要跟民族戏曲的方法有联系。

一、看了青年展览演出的感想。[1]（京剧《翠屏山》武打的吸收尊重自己的剧种）

二、新旧社会青年演员条件的对比。（小时练功，今昔之比）

1. 生活上；

2. 文化上（包括马列主义）；

3. 政治上——国家和社会对演员的重视；（1950 年到昆明，一班人保护，到处收锦旗）

4. 学戏上——过去老师傅不肯传，保守、打学生，今天老师都急着传；（对于做人，要保持严肃态度，方法、窍门、研究，如临潼斗宝，应该老老实实向先生学习）

5. 新社会中演员的发展前途。

三、怎样才能成为一个成功的演员？学习时要注意什么？（基本功，必须尊师）

1. 尊师

过去怎样尊师？（撕腿为什么，下腰）

为什么要尊师？（要继承传统技术）

对待老师傅没有文化，有时态度不好应该怎样看？（有的识些字，应该相信老师，比你年岁大，看得多）

戏曲上很多道理老师傅不一定能谈，但他就演得好。（厨子做菜）

2. 要勤学苦练

戏曲功底的重要性——功底不好不行（接受不了剧本），所有成功演员都经过刻苦的锻炼。（王春才、盖叫天、梅兰芳等先生及我自己锻炼的经过）（董、严、张、杨）

功不能歇——礼拜日、寒暑假……（制度对于一般演员是不利不适合，久久为功，歇十天，所练少两月的辛苦劳动。休养、操行，青年没经过倒嗓，有多大

[1]　本文所用的楷体字均为程砚秋批注。

天才也靠不住。不知学校是否是这样制度）

3. 虚心，不骄傲

戏曲学校七年级学生演出情况（演员是由观众给分的）。唱主角的利害问题，应在前边熟习（按：指唱开场戏），心里才有把握。

贯大元先生教学的情况。（学生改戏词，没上台就有了创造）

对学生有文化，有马列主义该怎样看？（有文化是帮助了解剧中人念剧本，不是叫你考老师，应对老师看重）

对待老辈演员、伴角、乐师的态度问题。

4. 要根据自己的条件，踏踏实实学

关于组织上培养的问题。（自己宜文宜武）

同学间勾心斗角的问题。

关于演头牌二牌、重轴戏问题。（不畏辛苦，赶快学习加工）

四、青年演员的责任。

要继承遗产。

谈如何学艺

——1957 年在山西省第二届戏曲会演大会上 对青年演员的报告

一

戏曲有一套舞台技术和舞台规律，这是每个演员都必须掌握的。青年演员开始学戏，只是刚刚开始跨进了戏曲舞台艺术之门，所以也可以说初学就是学一些简单的法则，这些法则也就是戏曲的规矩，必须遵守。俗语说："没有规矩不能成方圆。"这就是说，必须四角见方才是"方"，没有棱角才是"圆"。这就是"方"和"圆"的规矩。建筑工程师设计图样，也是要按建筑学上的一套规矩和方法，不能乱来。戏曲也是如此。不掌握一般的表演法则，不遵守规矩（程式），就谈不到表演，更谈不到艺术，当然也就谈不到做一个演员。

所以老师教戏，只能说是领我们进门，拿唱来说：开始时总是先教念词，记住之后才开始唱；老师教给我们各种板眼，必须学会，而且要将板头唱稳，把字念准，这就是唱上的规矩。

拿动作来说，京剧中总是教扎四门、上楼、下楼、趟马、起霸等属于程式的东西，如何表示看远，看近，开门，关门，坐船等也有一定的方法；此外，动作和锣鼓的配合，也有它的规矩。如京剧中青衣要是以水袖来表示，则翻袖往里就是叫头，扬袖是哭头，抖袖就是叫唱；怎样起，怎样住，演员都必须掌握，以动作来暗示锣鼓。

可以说这都是戏曲舞台上最基本的法则，演员只有首先遵守了这些规矩，以后再根据各人的智慧，对艺术钻研的程度以及对生活的了解，再一步步地往前发展，使自己的舞台艺术逐渐丰富、完善起来。

这一次在会演的开幕大会上，看到你们青年演员演出的《走雪山》《杀四门》和《女三战》，以这三个戏来说，青年演员可以说是遵守了戏曲中的这些规矩了。比如《走雪山》中老家院戴着胡子上来，就必须按戏曲中老生的步法迈步；等到和青衣两人反方向地挽着胳膊转时，该谁唱了谁就转向观众，另一个抬起手来反向站立，这也就是合了规矩。如果唱的人不面向观众，观众就会听不清楚，也不知道是谁在唱；如果两人全把胳膊撂着，在台上转来转去，这就是一般齐，没有衬托，就不好看，不美。要是就中有一人抬起胳膊来，台上的画面就会不同了，

这就有了高矮上下，也就有了对比，转起来就好看了。

又如同一剧中，老家院走累了，脚走疼了，要表现它，照例的总是揉揉腿；青衣也是如此。老家院上来先托着鄂子瞧一瞧，表示自己年纪大了，然后用手抖下去，这就有了交代。所有这些动作，几乎都是些照例的东西了，现在你们掌握了它，所以也可以说你们已经遵守了这一部分规矩。

但是得到了规矩，就应该往里面加深一步，戏曲艺术在这些规矩中还要求"奇特"，即所谓"出奇制胜"。这就需要演员结合剧情去往里钻研、创造。

比如开门，老师教时只是个规矩，一般人都那么做，但如果演员往里深钻，他就不是简简单单的来那几下，而是随带着开门，身子一定要往后斜，把门让出来，否则门开了演员就要碰鼻。如果再结合剧情，像《拾玉镯》中旦角想开门看看小生走了没有，她就是先开一个门缝儿，眯着眼睛看一看；然后开一扇门，侧着头看；再开另一扇，再侧头看；这里的开门就有了多种的动作和姿势，它们既要合乎生活，又要合乎剧情，还要注意舞台上形体的美。

又比如《走雪山》中，老生出来都按一般老生的步子迈，这是规矩；但假如结合曹福这个人物，头发、胡子已经全白了，他应该怎么走呢？这就需要从生活里去观察：白胡子老头一般走道很缓慢，迈步小，已经是老迈龙钟了。这就要用动作将曹福的老迈龙钟完全表达出来。如果还要加重一些，并且把曹福这个老家人历尽千辛万苦、护送曹玉莲逃走这一点强调起来，这就要考虑在哪里加重它，以及如何加重它。当曹福经过长途跋涉，已经难于举步，青衣下场叫他"快来"时，这里如按一般的只是揉揉腿下就很不够，要是在这儿加几个动作，将髯口往左甩，提提鞋，再将髯口往右甩，提提鞋，当青衣叫他"快来"时，再将髯口甩回去，将步法加重走下；这样就把曹福的老迈龙钟、又经过长途跋涉的辛苦，突出地表现出来了。这样表演，就一定会得到观众的称赞。因为这几个身段跟普通的全不一样，既有了创造，同时也表演得比一般的更为深刻。

但是既得奇特，还必须仍按规矩；即是说创造必须符合人物的性格、年龄和具体的情景。如果青年演员腰很好，腿也很好，提鞋时就将腿抬得很高，甚至一直抬到头上，以为这一点别人可来不了，其实这就违背了生活，因为生活中没有这样提鞋的。这样的发展、创造，就是不按规矩，不仅不能表达剧情，反而破坏了剧情。

同时，平常学的方法、规矩，在台上运用时，就要根据剧情赋予它生命。比如平常学武打，只是一扎两扎，一个合，两个合；这是照例的了。但是这些东西运用在《女三战》《杀四门》中，大刀、双刀来上三四个挡，意思就不同了。好演员武打也要打出感情来。虽然在后台你们彼此全知道谁是谁，但在台上两人却并不认识，而且是对敌交锋；这时一扎两扎就是要估量估量对方，到底比自己怎样，

有了这个意思，一扯两扯地就有了内容，有了眼神。估量了，心里就要研究如何才能把对方打败，这样打起来就是你死我活，互相要想削头，而不单只是打得动作熟练。等到"亮"住，就要想到这一下我可把你脑袋给砍下来了！一看，没有！这就有了精神。再一想刚才差一点儿给人砍了，赶快跑吧，一跑一追就下场；这样每一个动作就有了内容，有了目的。看起来就有了意思，有了连贯，不是仅为了表演武打而武打了。

平常我们说要"守成法"，就是说要循规蹈矩地往前发展。"成法"对一个初学的演员完全是必须遵守的，假使成法是一个框子，演员入手时必须把自己框在这个框子里。因为离开了框子，演员就不能了解和掌握戏曲的根本规律；但这并不是说要固执，对成法必须一成不变，以为老师怎样教，我就如何做，没有这样教，多来一下也不成。要是这样，就是被成法捆死了。好的演员总是要突破它，更灵活地、创造性地来运用它；但这必须在完全熟练地掌握成法、掌握舞台技巧以后。

如从前学青衣，老师教身段时，总是这几个动作：打个偏袖，捂着肚子，再抖抖袖，坐下……无论什么戏，也无论什么场合，青衣总是捂着肚子上，甚至进了花园也仍然捂着肚子。这在台上不仅显得单调、死板，而且也与实际生活不符。哪儿有全是捂着肚子走路干事的？像这种时候，就需要大胆地突破它，往里面增加新的东西，使它丰富起来。

因此，守成法，又要不拘泥于成法，但同时还要注意不背乎成法。

所有成名的演员，他们都是掌握了这一套的。

我在西安时曾看过阎逢春先生的《杀驿》，他在这个剧里就创造性地并且恰如其分地运用了纱帽翅来表现驿官吴承恩内心的矛盾。当吴承恩得到当晚就要害死他的恩人王大人的消息时，他的心情是非常复杂的：吴承恩要搭救王大人，但怎样搭救？唯一的办法是他替他死（因为他们两人相貌很相似）。他想到"死有重于泰山，有轻于鸿毛"。在这个紧急关头，他应该怎样来抉择自己的道路？同时他还必须把自己的决定告诉王大人的解差（他是同情王大人的），设法得到他的帮助。所有这些想法都使他在门口徘徊着。假如按一般规矩，演员不过到门边望望就回来；但这显然是不能很好地表达吴承恩的复杂的心情。阎逢春先生望门时就很好地利用了他纱帽翅的功夫：先是一个动，一个不动，转过来再另一个动，一个不动，待一会儿是一上一下地动，再后两个一齐动起来，后来心里越发愁闷，就把髯口揎起来再用纱帽翅打回去；这就生动地把吴承恩这个人物当时内心的矛盾完全揭示给了观众，让观众了解得非常清楚。可以说阎逢春先生的翅子功是大家都公认的了，但他运用时并不是因为大家都公认才特意地耍一下给人瞧，而是结合剧情，用纱帽翅表现了它。

盖叫天先生在《英雄义》里，对髯口的运用是非常独到的。当史文恭和卢俊

义白天已经大打了一阵，彼此打了个平手，史文恭回到庄上，想到卢俊义晚上可能还要来劫庄，他不能不考虑到梁山来了这么多武将，自己是不是打得过他们？后来一想，豁出去了！对于史文恭这个人物的性格，他当时的处境，他的焦急以及死也不服气的心情，可以说盖叫天先生只用几个非常简练的动作就全部说明了：他很好地利用了髯口，将左边髯口挑起，再将右边的髯口挑起，然后绕一圈再甩出去，接着就下场。这样运用多么说明问题！它既显出了艺术的美，同时也有生活根据；平常人急了，总是抓耳挠腮的；最后将髯口甩出，也正说明史文恭宁可将性命豁出，也不愿跟他们上梁山的心情。

从这里我们可以看到，成名的演员怎样通过生活体验、钻研，怎样选择、运用动作表现人物、剧情，他们突破了旧的规矩、法则，使他的艺术创造得到了高度的成就。

但生活体验和钻研，必须要以戏曲上的法则和规矩作基础、作规范，没有这些法则和规矩，没有各种功夫，就根本谈不到创造。

所以一个演员，初学法则，就应该遵守规矩；得其规矩，始求奇特；既得奇特，仍循规矩；所谓守成法，要不泥于成法，也不背乎成法。能够如此，才可以谈到艺术。

要发展原有的东西，还需要艺术交流，把好的东西吸收进来，不好的不要，这就要求演员有辨别取舍的能力，京剧就向地方戏吸收了很多东西。拿《翠屏山》这一出戏来说，本来是一出梆子戏，后来京剧就将它吸收过来，戏的前半唱做全是二黄，但从"酒店"、"杀山"起，就全部采用了梆子的锣鼓、动作，就是唱腔也是带梆子味儿的。因为后半部的剧情非常悲壮，原来梆子的锣鼓、动作就用得很紧凑，如果不用它，这个气氛就表现不出来；所以直到现在，京剧演出《翠屏山》仍然是按这个路子演的。

每个地方剧种都有它优秀的传统和遗产，特别是山西省的各个梆子剧种全都是有悠久的历史的，青年演员要很好地继承它发挥它，更使它不断地向前发展。常常我们总会轻视自己的东西，认为本剧种没有什么，什么全不行，尽看见别人的好，京剧、豫剧以及外国的东西都全部完美无缺，斯坦尼斯拉夫斯基体系就是唯一的体系。当然，其他的剧种和体系的确是有很多优点，但问题是不要只看见别人，看不见自己。更要研究如何把其他剧种的以及外国的优秀的东西，吸收到本剧种中来，使它和我们剧种的特点、规律、方法相结合。我们的生、旦、净、丑各行都有自己的表演体系，要重视这些体系，尊重本剧种的传统，使它得到更好的发展。见异思迁是最不好的。

山西的剧种，在利用翎子、甩发、髯口、纱帽翅等功夫帮助表现人物的思想感情上是很突出的，我们有很多老艺人成功地运用它们，也知道如何锻炼这些技

巧。青年演员就应该很好地学会它，掌握它，把这些功夫、表演继承下来。这不是很快就能练就的，要将甩发有节奏地、整齐地来回甩；翎子一高一低地立着，就不是一件轻而易举的事。平常我们戴帽子戴久了，头还会发胀，不用说演戏还得把头勒起来，再用头上的功夫了。这全要经过艰苦的练习才能获得。这些技巧在演剧中虽然并不占主要地位，但它却是帮助表达人物思想感情的一种手段。

二

青年演员要想日后在戏曲事业上稳步地向前发展，就需要有师傅领着走上正路，教给他戏曲的基本法则、规矩和各种技巧。没有老师，学习就没有门径，靠自己摸索，在你们的年龄就很难谈到。

过去学戏，科班里也好，私人带徒弟也好，学生对老师都非常尊敬。因为既然要以戏曲作为自己的终生事业，一切本领就都要靠师傅传授，演员从不会到会，从不熟练到熟练，老师将要付出很大的精力和劳动才成。

我们过去学戏，条件当然没有你们今天这样好，当时老师傅们还有一种保守思想，不愿意把自己的全部身段、动作、唱腔教出来，因为有很多东西是他刻苦钻研才得来的。我们常常为学一个腔或一个动作，成宿地陪着老师，等着看他高兴不高兴，要是高兴，今天就算学成了，否则这一宿就算白熬，明天再来。以前学戏那么困难。当然今天的情况不同了，老师们都急着要把自己的一套功夫和艺术传授出来，这就给了青年演员学习上非常便利的条件。

在这种情况下，青年演员就更要虚心，刻苦钻研，特别是要注意"尊师"。

我听说各地都有很多青年演员，看见老师没有文化，不识字，也不会写字，就骄傲起来了，觉得"老师还不如我哩，一个字不识，还来教我"！实际上这种思想是最错误的，如果不把这种骄傲自满的思想去掉，对于演员的学习和进步就有很大的阻碍。

这种思想主要是由于青年演员只看见了老师的缺点，没有看到老师在戏曲这一个专业上几十年来积累的经验和他精湛的技术。应该说，如果就这二者比较起来，显然后者是主要的，青年演员向老师傅学戏，主要是学习这一方面，至于老师缺少的文化，你们可以在文化课教员那里得到补充，这样就可以使你们发展得全面起来。但不应该因为自己认识几个字就骄傲，藐视老师；因为藐视的结果，老师就会感到他的艺术不被你重视，你还没有了解到他的艺术的可贵，自然他也就不必去枉费精力。几年的时间很快就过去了，而你却什么也没有学到。

直到现在，北京有很多名演员，仍然连自己的名字也签不上。在老一辈的演员中，这是比较普遍的现象，因为过去的社会，演员没有学文化的机会。但今天，

国家和人民并没有因为他们不识字，签不上名，就否认他是个名演员，否定他在戏剧上的成就和贡献。实际，在戏曲这个专业上，他是专家，他有一套为别人所没有的本事，在舞台上他能来，来得好，而很多人就不能来或者来得不好，就凭着这一点，群众就热爱他、尊敬他。

拿我们以前学戏来说，老师教戏，也从来不讲什么道理，特别是当时的词句又是文言，老师也不一定每个字都懂得它。但老师就能教给你，应该怎样去唱、去念、去做；假如你错了，老师就要纠正，直到对了为止。可见尽管老师讲不出更多的道理来，却能在教学中辨别学生唱、做上的正误。我们以前学戏，几乎全都是先会做了，做对了，以后渐渐地再随着年龄的增长，知识、生活经历的增长，才逐渐地体会、理解到戏曲中的很多道理。

所以戏曲里很多东西是有道理的，不过由于过去一辈辈口传心授，传来传去，就只知道该这么做，至于为什么这样做，却不是都能谈得出个道理来的。但它有一套较为完整的理论和体系，这是可以肯定的。

青年演员学戏，求知欲很切，对戏曲中的一举一动都想知道，问个来源、根据，这是好的。但必须了解很多问题老师不一定马上就能回答出来；有时有的青年学员提出很多问题把老师问得很窘，以后就对教员失掉信任，觉得向这个师傅学不到什么东西，或者只要讲不出道理来，就对这个动作表示怀疑，这都是很错误的。当学生对教师失掉信任时，很难想象，他还会把戏学好！

有这样一件事：一个青年演员向师傅学戏，在学唱腔时有一个字应使高腔，但学生因为唱不上去，就想了个办法考老师："这个字该怎么讲？"老师一时答不出来，他就建议改一个字，走低腔。当然，这里的问题不是老师傅错了，他是按过去所学的教授；要改，只是为了学生唱不上去。我以为这就是这个青年仗着有些文化，在学习上逃避困难技巧的锻炼。像这样的学习，当然也很难学好。

青年演员，既然要向老师学艺，就要安心，要信任老师；先不用去管老师有没有文化，也先别对一踢腿、一下腰都要追究它的含义，或者还没有学习就想到要改。你就先采取老师怎么教，你就怎么学的办法，把方法、规矩掌握了，路子走对了再说。这并不是说文化不重要，但文化应该是帮助演员认识事物，分析事物，研究剧中人的性格、他所处的环境等，假如演员学了文化只是为了骄傲，或者为自己的偷懒找借口，那么也可以说他的文化没有学好！

1949 年，我看过一个青年演员"拿顶"。他没有坚持到一定的时间就放下来了，老师要求他严格一些，自然态度就比较严厉。我以为老师要求得严格是好的，也是必须的，否则马马虎虎来一下，就很难谈到技术锻炼。但这个学生首先不是考虑到自己的功练得不好应该怎样，却就老师的态度批评起来，三言两语就把老师吓回去了。这种情况在我们过去学戏时也是不容许的。像这样老师早就不客气了。

当然现在大家可以提意见、批评，同时也废除了体罚。但这样，青年演员学习更要自觉，更要随时都想到怎样才能练好，不要放松自己。假如演员看重艺术，想到老师是为他好，对他负责任，他就不会斤斤计较老师的态度了。凡是成名的演员像盖叫天、梅兰芳先生都是从来不肯放松自己的技术锻炼的。

当然练功是很艰苦的。像《女三战》《杀四门》等戏的武功都很重；这就要求平常练习撕腿、下腰、打把子、伸筋拔骨；最初练时，因为要将筋骨全伸开，由于不习惯，就会非常难受，但必须经过这个阶段。我小时也受过撕腿、下腰、拿顶、翻筋斗等的训练。比如拿顶，先练时胳膊就支不住，但老师勉强要你支持到一定的时间，支持不到，放下来就挨打。等到习惯一些，能支持住了，老师又将耗顶的时间逐渐增加，总要练到自己立起来了才行，但紧接着又增加了更重一些的功夫如蝎子爬等。

这些功夫练起来虽然很艰苦，但演员必须要练。不练，就只能光看见旁人来得好，自己却来不了。大家都知道蒲州梆子老艺人王存才先生为练跷功吃过多少苦，他的跷是一年四季都不卸下来的，甚至从一个村子到另一个村子去演出，他都绑着跷走。也可以说，跟他的生命分不开。所以一个戏曲演员得到成功，实在不是一件轻而易举的事。

中国有句俗话："要在人前显贵，就得暗地受罪。"戏曲演员就是如此，假如你要想做一个好演员，要想你的艺术得到群众的热爱，有一定的成就，那就要勤学苦练，要付出巨大的劳动才能换得，这里，决没有偷懒、取巧就能成功的！

尊师和勤学苦练，是青年演员学习中最重要的两个方面。

谈到这里，我也可以给你们举一个实际的例子来说明尊师的重要性。

在《临潼山》这出戏中，老师傅演秦琼。当秦琼被打败了，他有这样一个身段：先下腰，接着是一个鹞子翻身把头上戴的盔头甩出去，露出甩发来。这里表演起来是有矛盾的：既然后面要把盔头甩出去，就不能勒紧它；但不勒紧，前面下腰时就容易掉。这个矛盾，老师傅解决得非常好，徒弟几乎把他所有的戏都继承下来了，就是这一点来不了，而这又是老师的拿手戏，这一点没有学到手，就是没有把老师最精彩的东西继承下来。徒弟向师傅请教了很多次，师傅就是不告诉他。因为这是他自己想出来的"窍门"，师傅想到，我什么都传授给你了，再把这一点窍门也给你学了去，你就会比我强。因为徒弟正是年轻力壮的时候。于是若干年过去了，直到后来老师病得很重，徒弟又去请教他，但这时老师已经没有力气给他说了，只叫他去问师娘。以后徒弟又向师娘请教，师娘却不慌不忙地"等我想想"。一想又过了很多年。一直等到后来师娘觉得徒弟待她实在不错，才把"秘密"告诉了他："盔头不要勒紧，下腰时把牙咬起来，头上两边的筋就鼓起来了；等翻上来后，再把牙松了，盔头就可以甩出去。"道理可以说很简单，而且这里

说的也只是个"窍门"，但这个简单的道理要是自己去琢磨就很费时日。当徒弟得到这个"窍门"时，他在舞台上最好的年龄已经过去了！

老师傅们常常有很多"绝招"和他自己精心创造的表演技巧，虚心求教就会使青年演员学习和继承到很多好的东西，这对一个演员的发展将有很大的好处。有时即使这个老师并不知名，或者过去虽然红过一时，现在由于某些条件限制只能演演配角（或者是一个不会表演的乐师），但也往往由于他们过去曾经和很多名演员配过戏，合作过，他们的见闻就很广，如果学员很虚心，尊敬他们，只要他们能指点一下：过去什么人演这儿时怎样演，那对青年演员就会有很大的启发和帮助。所以一个演员，只要处处都很虚心，他就可以到处都找到师傅。

但任何师傅都只能是教给我们方法、原理，至于究竟做得怎样，却是演员自己的事，功夫如何，老师是不能上台代替的。所以戏曲界说："师傅领进门，修行在个人。"如果不肯下工夫，不肯钻研，就是拜了名师也仍然不可能有所成就。戏曲要求演员每天都要练功，而且要恒久不断。即令是功夫根底已经很好，也成名了，对基本功的练习仍然不能搁下。因为技巧的锻炼总是"不进则退"。我国武术中说"久久为功"，也是这个意思。

过去我们练功，师傅要求很严，一天也不能间断，特别是暑伏天，三九天的练唱，更为重要。过去戏曲行里有这样一句话："夏练三伏，冬练三九。"武术中也说："春缓、秋收、冬夏练。"可见这两个季节对练功的重要。按我个人的体会，我觉得这是很有道理的：夏天天气热，人的筋骨全松弛了，好练；冬天天气冷，筋骨都收缩了，如果坚持不懈地练习，把收缩的筋骨练得伸开来，这就有了功夫。所以这两个季节，过去认为是最出功的时候。

我最近听说有的戏曲学校和训练班，也和普通学校一样，每年都有寒暑假。暑假两个月，寒假两个星期，这样就把最出功的季节都放掉了。我认为适合于一般普通学校采用的寒暑假制度对戏曲学校、戏曲训练班来说就不合适。这个问题很值得我们考虑。

同时如果计算一下每年放假的总时间（包括寒暑假及四十八个星期天以及节日、假日的休息等），我们就会非常惊奇，学生一年有四个月的时间可以不练功。这个数字是可观的。我以为在练功上这样间断，就很不容易培养出人才来。因为学生在校时，刚练出来一些功夫，筋骨也伸开了，但一间断，特别是十天半月一搁，回到学校，十成功夫可以说只剩下了两成，又得重新拾起来，这对于老师和学生都不是很方便的。更何况"三天打鱼，两天晒网"就很难谈到技术锻炼。

下面我想和大家再谈一谈演员如何和观众见面的问题。

按照过去科班中的规矩，青年演员总是从跑龙套演起。就连梅兰芳先生和我，还有我们京剧的已故名演员王瑶卿先生，也全都是由开场戏唱起，再慢慢地发展

到大轴子戏。

这样按部就班地发展对演员有很大的好处：

首先，演员如果能穿着那一身衣服上台，在观众面前走走，而且走起来不僵，这就需要锻炼，这时先跑跑龙套就非常必要。等到对服装、舞台都熟悉了些，就可以开始唱唱配角或唱唱开场戏。这样，观众对你的要求不会太高，演员也可以胆大一些，老老实实地怎么学就怎么唱。要是偶然观众鼓了个掌或叫了个倒好，还可以平心静气地研究研究是怎么来的；即使有倒好，也不致于太伤自尊心。

同时先演配角还有一个好处，就是可以向很多名演员学习到很多东西；他哪儿有一个身段，这个身段怎么来的，为什么就好；别人为什么来得不对，这样在台上就有了比较，有了辨别。日子久了，这个身段、动作也记住了，以后自己演戏时就可以运用进去。

有很多青年演员轻视配角，不愿意给人配戏，只愿意一上来就演主角。这是因为没有把戏剧事业看成一个整体，同时也把演配角看得太容易。其实要演好配角也是很不简单的。我有一次唱《碧玉簪》，刚好碰着赵桐珊先生给我配戏。他刚一上场我就感到他把情绪也带上来了，使我演起来觉得有了很好的帮手和衬托；那一场戏，他就得了观众的很多彩。实际配角也有配角的戏，演员要是忠实于这一个角色，用心去钻研它，他也可以唱出很多好来。

过去演戏，演员没有挑角色、争主角的权利。后台看你只够演配角、唱开场戏，那就只给你唱配角、唱开场戏。因为要考虑到演员的演技，是否能达到观众的要求，是否能压得住场子，要是压不住，演员出台以后，观众全走了，剧团就会在观众面前失掉信赖，这不仅影响了剧团的收入，就是对演员的情绪也会有所损害。

但是当演员逐渐熟悉舞台，熟悉了观众心理，在第一出戏中唱得很稳，他的艺术达到一定的水平，开始被观众所承认，被后台所注意时，他就可以从第一出戏逐渐地唱第二出，以后再继续发展到唱大轴子的戏。一个演员主要是由观众来给分，给的多少，就完全要看自己真实的艺术才能如何而定。这里来不得半点虚假。没有真本事，就是争取了主角，争取了大轴子，观众不承认也同样不成。

北京戏曲学校有一个女生，学了五六年戏，最近上台演出效果不好。结果，谢幕时，观众就一边鼓掌，一边教育她："你还得好好努力呀，演戏不是那么简单的，不要把艺术看得太容易了！"当然，这是新社会观众才这样原谅青年演员，对她仅仅来了一次善意的劝告；要是在旧社会，观众早将果皮掷到台上来了！

为什么会产生这种情况呢？这就是青年演员把唱主角、唱大轴子戏看得太容易。她总认为拿青衣戏来说，已经学了不少了，为什么同班同学有的就分配唱主角、唱大轴子，我就不能。我学得也不见得比别人就差呀？所以她就向学校提意见，内部彩排时，台下全是熟人，她还能沉住气；父母兄妹还给她鼓了掌。当然，如

果按父母亲来说，她一举一动就是做得不好也全能原谅，因为他们觉得实在很难为她了！但在剧场，情形就不同了，下面一两千观众一个也不认识，大家的眼睛全瞧着演员怎样做。结果锣鼓胡琴错一点儿，演员就弄得张不开嘴，愣住了。这种情况就是因为演员没有经验，一个有经验的演员，即令是锣鼓胡琴错了，也可以想办法挽救。所以如果这个演员是一步步地来发展自己，从担任配角开始，积累了比较丰富的舞台经验，这个现象也是可以避免的。

演员上台，应该尽量避免出错，这就要求能按部就班地去锻炼自己。逐渐做到有把握。但假如已经出了错，那就要求以一种积极的态度来从失败中吸取经验教训，寻找失败的原因，更加努力学习，下次再来，一定要叫观众看了满意。要是这样去想、去做，那么他就会成为一个有出息的演员。但是如果从此怕了观众，也不吃饭了，也不练功了，那就可以肯定地说，他的艺术只能到此为止。

戏曲对演员的要求是多方面的。除开上述各方面的情况外，青年演员还必须注意身、心的修养，使自己在这两方面得到正常的、健全的发展。特别是十三岁到十六七岁的青年演员，正是经历着从孩童到成人的发育时期，演员这时在身、心方面的发展、变化都很大，就更要注意自己的生活起居、饮食，尤其是注意自己的操行。如果发育不好，保护不好，嗓音和外形都可能要受影响，而这两方面正是戏曲演员最重要的本钱。没有嗓音和外形，不适合于做演员，那就只好改行了。这一点，在外国的舞蹈学校中也是同样的。

（按：本文是根据砚秋先生 1957 年在山西省第二届戏曲会演大会上对青年演员的报告记录整理的，并由北京宝文堂书店于 1959 年 7 月以《谈如何学艺》正式出版。）

创腔经验谈提纲之一

(1957 年)

歌以咏言，声以宣意，哀乐所感，托于声歌。唱的方法，贵乎自悟，婉转处使之灵巧，遇细微而要持重，运用有方，使趋纯妙，遇繁难不露勉强，方为得法。唱一句使一身段，皆不可忽视，不可草草放过，亦不可轻易使用。唱时要抓住观众心理，掌握观众情绪，使其动于中，要有擒纵法而后可。

创腔不外乎烘云托月，繁简、简繁。以前论唱，有如珠滚玉盘，如珠脱线、回肠荡气等，自己确有这样感觉。凡唱做，有刚有柔，有阴有阳，要缓急适当，顿挫适宜，免落平庸，不要标新立异。

创腔时，应以腔就字，万不可以字就腔，根据字的高低，是喜、悲、怨、恨，创出腔来才能使人能动于中。

关于歌词的字音问题，过去有一些专学西洋作曲的朋友们，因为西洋字音里没有四声阴阳（一、七、十，机微；二、四，支时；八、麻沙；三、监咸等辙）这一套，总觉得它是一层多余障碍，想除掉它，可是除掉之后，作出的歌曲，只能听调子不能听词句了，因为一个是南腔，一个是北调，明明是一首很通顺的歌词，弄成不看字便无法明白说的都是些什么话。

练音 1 2 3 4 5 6 7 8 9 10，喉、牙齿、舌、唇，各有专司，互相为用，每一个字都应念得准、放得稳、用得神，先求准稳。练的步骤，是先把舌头与前齿与前齿上腭的各样联系认识清楚了，再下工夫去练，每系只须练一个字，自然顺流而下，稳了准了之后，再用在唱念里。

必须分清楚阴平、阳平、上去两声，唱念时依照每个人的身份口吻、情境出口，字眼清楚了，戏味亦足了，对于台上唱做念的表演就有了把握了。

由杭州一个叫李荣的先生来信也说字的高低问题，说我们的新歌剧"解放区的天，是明朗的天"，听去因将调降低，好像"解放区的天，是明郎的田"；又说念的"本当前去攻打，怎耐除少粮食又无征衣"，将"征衣"二字念低，听去好似"又无正义"。这个戏中人原是正面角色，两个字的字音不对，完全错误了。还有中国的"中"字，一开始头一字，错念成"肿国"字。

唱、做、念、打，由出场始至终，须保持精神不散，提顶，如心中有物。

古圣造字，精微奇妙，不可思议，如大字之形大，小字之形小，长字之形长，短字之形短，又如天地二字，由舌音而生，以舌抵上作出声音则为天，以舌抵下

作出声音则为地，天即颠音，颠者高也，地即低音，低者下也。可见中国文字声音之妙，也都有来历，不是随便造成的。字义、字音、字形，每个字有它的意义、有它的声音、有它的形象。

唱腔同是一个腔，有好听不好听之分。要它好听，有几个基本方法介绍给大家作参考：

第一，必须知道五音四呼。五音四呼是什么？五音是喉、舌、齿、牙、唇，四呼是开、齐、撮、合。要说到练声，"衣、啊"是不够用的，必须练念白功，所谓"千金话白四两唱"，要解释这两句。

第二，1 2 3 4 5 6 7 8 9 10 字要念准，再讲四声。四声还不够，要照中州韵，分尖团字。高阳韩世昌集各省地，分上口字如李富春报告中的"处、住、输、六、肉"等字。

"倒仓"应如何休养。

第三，还怕人听不懂，又必把字用反切，分头腹尾余音。

知道这些才能谈到唱腔。

七字、十字一句，《祝英台》有多至廿二个字一句，最后短到三个字一句。二十二字一句之前"老爹爹你好狠的心肠"，以前备唱。马的《鱼腹山》时用的，唱最低音再翻最高音。好听够不够呢？不够，还要把喜怒哀乐用声音把它表达出来，让观众听了愉快，也可使他听了悲哀。把这些都做到了，现在要谈到美了，就是要了解戏中人的身份，手眼身法步要配合上，这就够上名演员了。我们好比美术家，画得好是画师，画不好是画匠，我们不会灵活运用，就比作画匠，会运用就是艺术家，不能嘴里唱戏，心里无词，口里在唱悲喜，脸上身上无戏，必须脸上也在唱戏。初学法则，应守规矩。

（按：这是砚秋先生亲笔写在 27cm×21.5cm 硬纸片两面的《戏曲表演经验总结》提纲。）

创腔经验随谈

<center>（1957 年）</center>

（按：这篇文章是砚秋先生于 1957 年在中国音乐家协会和中国戏曲研究院联合举办的戏曲音乐座谈会上的发言，以后作者又做了很多补充。付印前，曾经砚秋先生看过，并亲自做了修改。本文刊载于 1959 年《程砚秋文集》和 1988 年《程砚秋唱腔选集》，均由萧晴同志记谱。）

很多好心的朋友，希望我能谈一些创腔的经验，但实在说来，我的经验非常有限，特别是作为一个演员，如果就"知"和"行"两方面来说，"知"的方面是非常差的（过去也很少有时间来做理论上的探讨），不过由于通过四十多年的舞台实践，从无数的实践中，逐渐了解到观众的心理，比较知道他们喜欢什么，不喜欢什么，怎样创腔才能被他们接受，并感动他们；怎样才能使腔有变化，并且好听。现在把我个人在这方面的点滴体会及研究腔的过程介绍出来，供戏曲演员和戏曲音乐工作者们参考。

在戏曲中，戏剧与音乐是紧密结合着的，无论昆曲、京剧、梆子或其他剧种，任何一出戏，都离不开音乐。但戏曲音乐与单纯的音乐不同，它有单纯音乐的作用，同时更是帮助表演的工具；所以无论音乐多么高雅、优美，如果离开了戏剧或者不宜于表现戏剧的都不适于运用。

戏曲音乐从发展到现在，前辈祖先给我们遗留了很宝贵的财富，它们是经过无数辈艺人创造、加工，最后才一直流传下来，肯定下来的；同时它们有着深厚、广泛的群众基础，因此也可以说，这些流传至今的腔调、曲牌，都是经过千锤百炼的。这部分宝贵的遗产，值得我们很好地重视、继承。但另一方面，也应该看到它的不够，需要更好地丰富、发展。比如三四十年前京剧的乐队，文、武场面一共是七个人；这七个人组成的乐队，要表现当时比较小的剧目如《玉堂春》等，也可以说是能胜任的。但当我后来排演较大的整本戏，特别是舞蹈很重的像《梅妃》及场面较大的如《文姬归汉》《春闺梦》等，就感到乐队太贫弱、简单，需要充实、丰富了。

我们戏曲团体里，很需要新文艺工作者（包括音乐工作者、舞台美术工作者等）来参加工作。我常常感到假如若干年前有一个音乐工作者能够帮助我，与我合作，那么我就会省力得多了。但新文艺工作者要参加工作，就要要求他对戏曲

进行研究，如音乐工作者，就要了解各种板、眼、曲牌，并与舞台规律结合。我们需要的是为发展戏曲而很好的合作，而不是需要关起门来自搞一套就拿到台上去运用的舞台美术设计家、音乐家；我们需要音乐家真正地懂得戏，掌握戏曲音乐的规律，以便更好地帮助剧团、帮助演员，而不是单凭着听一听，就自己进行作曲，作好了曲就交给演员去唱。

以我个人的经验来说，我感到京剧的腔调本来很简单，但改腔时要在原来的基础上慢慢地给它变化、发展，这样观众才容易接受，特别是我们的观众对传统的唱腔都有很深的印象，很多腔他们都会唱，大概也正因为这样，所以创腔时要是独出心裁地（不在原有基础上）完全换一个新的，他们就会不容易接受。这就像我们住惯了四合房，要是突然给你一座洋楼，就是好也会感到不大舒服一样。这是个习惯问题。所以创腔时总要慢慢地变化、发展，先改变一点，观众觉得新鲜而不陌生；再改一点，又与以前不同，慢慢地发挥，以后就可以什么都引进来，又新奇、又熟悉、又好听、又好学。这就是观众的心理，我们必须要懂得。

我个人在创腔上面，大概经历了这样两个时期：

当然，最初学戏时腔调很简单：我第一出戏学《彩楼配》，由始至终全是西皮；第二出学《二进宫》，由始至终全是二黄；第三出学《祭塔》，全是反二黄。学了这三出戏，可以说基本上掌握了青衣的腔调。这些最基本的腔调，虽然它们在几个戏里，各都只有四五个调子（指大腔而言），但掌握这些基本腔，对我后来进行创腔却有很大好处。

从十八九岁开始创腔到 26 岁以前这一时期，我一共排了十几出新的本戏。因为感到以前的腔调不够用，所以从这一时期起，每排一个新戏，我就在里面增加新腔；但我创腔时，不是把旧有的腔调一脚踢开，而是在旧腔的基础上变动，所以也可以说全都仍然是西皮、二黄、反二黄，但又全都有变化，就是大同小异。26 岁以前，我采用的都是这个办法。

26 岁以后，一方面由于自己慢慢地胆子也大了，一方面也由于知道创什么腔观众容易接受了，所以这一时期吸收外来的腔调很多，拿《锁麟囊》及近年排的《英台抗婚》来说，里面都吸收了好多剧种如梆子、越剧、梅花调甚至外国歌曲的腔调；根据这么多年来观众的反映，还没有听人说过我唱的哪儿的腔，怎么唱得这样特别？这些吸收来的腔，要是不说明，大家就看不出痕迹来。我想吸收腔调不能生吞活剥，如果看见越剧好，梅花大鼓好，就搬过来一整段放在京剧里，或者把落子、歌曲大段大段地放到京戏里去；观众一定不接受、不承认，甚至还会给你叫"倒好"。

前辈各行名演员中，民国初年最受人欢迎、为人称道的是"谭腔"。当时

流行两句话，"有匾皆书序，无腔不学谭。"序即王序，山东人，写的一手好字，当时匾额请他写的很多。谭就是谭鑫培老先生，也就是现在名演员谭富英的祖父；他的腔调最多，腔板也最能表现各个剧目不同的剧情和人物感情。但初兴时，很多有名的老辈们都嫌他取巧，不赞成；而听众的感觉却不一样。他的腔调，战胜了老辈们一成不变的、呆呆板板的老腔，丰富并超越了他们。谭腔离不开昆、黄、杂曲及生、旦、净各行的唱腔，可以说是兼收并蓄、自成一家的。但他吸收得最多的是青衣的腔，因此青衣的腔帮助了他的老生腔的发展，而谭腔又转过来为后辈青衣的腔开了很多诀窍。谭腔虽然繁密，但主要是配合情节。六月里暑伏天看他的《托兆碰碑》，唱的反二黄，一出台，从神气、唱腔、声音上就给人一种凄凉寒冷的感觉，观众暑伏天听戏不是越听越热，越扇扇子越出汗，而是听得毛骨悚然，使人进入所谓"一声唱到融神处，毛骨悚然六月寒"的境界。

当时其他的几个名老生，如汪桂芬、孙菊仙、刘鸿声等几位先生，从唱腔到声音都有各自的特点，因而形成了若干派别。如汪桂芬先生的特点是实大声洪，响遏行云；孙菊仙先生犹如长江大河，非常奔放；许荫棠先生是奎派老生，做功虽然较差，但唱起来声震屋瓦，有人形容他唱《打金枝》中的"金钟三响把王催"的"催"字时，能将很长很厚的髯口都吹起来，可见他的气功和唱法都非常好。刘鸿声先生完全是高音，唱得又亮又脆，毫不拖泥带水（我从前听过他唱，我觉得近些年来，还没有人能比得上他）。

当时谭老先生的一派却是玲珑婉转，但丝毫没有让人意味到他在耍花腔，卖弄或取巧。

所有这些派别，都与他们的声、腔，有很大的关系。

我创腔的第一个时期，是本着小时初学的法则，守着规矩，再求发展；但发展必须仍循规矩，所谓"守成法，要不拘泥于成法；脱离成法，又要不背乎成法"。我就是遵循这样一个法则来进行创造的。我想"推陈出新"也是这个意思。

当我学习了西皮、二黄、反二黄三种基本腔板以后，创腔时在这三种架子上都有了发展，随着戏的变动全把它丰富起来了。现在以二黄慢板为例，来谈谈《二进宫》中的二黄慢板的老腔，在我以后排的《梨花记》《鸳鸯冢》《碧玉簪》等剧的二黄慢板中，有些什么变动，怎样变动以及为什么要这样变动，并向大家请教，看看这样做对不对。

二黄慢板开始时，总是一个上句，一个下句，在这个上、下句和倒数第二句的后面，都各有一个长腔，演员们都把它们叫做"大腔"。下句的大腔由中眼（即第三拍）起，总是一个拉腔，拉过一板（一小节），才转住、收；二黄慢板的规律差不多都是如此。

《二进宫》中这一段二黄慢板的唱词是：

天地泰日月光秋高气爽，可怜我抱太子闷坐椒房，
遭不幸老王爷龙宾天上，恨太师欺幼主祸起萧墙。

这四句唱词，如按二黄原有的老腔，不管字音的高低，只顾着把腔装上去，则整个上句的唱腔应该如下：

$\frac{4}{4}$

| 5 1 | 66 5 | 1 2 | 1 61 | 5 5 5 | 0 | 0 |
|天| |地|泰| | | |

| 5 7 66 5 | 7 2 65 | 5 35 | 6 6 | 6 0 | 76 22 5·656 |
|日| |月|光| | | |

| 1 1 1 | 0 | 0 | (过门) 5 7 66 3 | 5 3 | 0 |
| | | | 秋 高 | | |

| 0 3535 | 65 1 | 5·656 | 1 — | 7·276 | 5·65 6 |
|气| | |爽| | |

| 7 6 | 7 | 5·6 | 5·672 | 676535 6 | 22 12 | 3 22 |

| 671·2 | 7276 | 5506 | 5·6567 | 6 6 | 6 | 0 | 0 |

很显然，假如这样唱，就使这十个字里，产生了好几个倒字，像"天"、"光"、"秋"、"高"等字，本来都应该是高唱的（它们是阴平字），这里却唱低了；而"地"字（去声），本来应该往低唱，这里却又将它唱高了。这种高、低倒置的情况，使这个句子唱起来实际上成了"田低泰，日月广，求搞气爽"。

但我开始学《二进宫》时，也就是照着这个腔调唱的，最初并没有感觉到什么不好；后来比较知道一些字的高低、四声了，才觉得应该改变唱腔，使它更好地和语言结合。以后在这一句上我就作了如下的修改：

374

$$(5566 \quad 36\ ^{\#}46 \quad 2356)$$

$$\underline{1\,\dot{1}}\ \underline{665}\quad \underline{3\ 5}\quad \underline{65\dot{1}\dot{1}}\ \Big|\ \overset{\dot{1}}{5}\ \overset{\dot{6}}{5}\ 5\quad 0\quad 0\ \Big|$$
天　　地(吧)泰

$$(656)$$

$$\underline{5\ 7}\ \underline{6765}\quad \underline{3\,56}\quad \underline{7\ 5}\ \Big|\ \underline{6\ 6}\ \overset{7}{6}\quad \underline{76\dot{2}\dot{2}}\quad \underline{5\cdot65}\ 6\ \Big|$$
日　　月　　光

$$(657)$$

$$\overset{\dot{2}}{1}\ \overset{\dot{2}}{1}\ \dot{1}\ 0\ 0\ \Big|\ (过门)\ \Big|\ \underline{\dot{2}\ \dot{2}\dot{2}}\ \overset{\dot{2}}{7}\,\underline{65}\quad \underline{\dot{1}\dot{1}\dot{1}}\ \overset{\dot{2}}{6}\ \Big|$$
　　　　秋　　　高

$$(6\cdot765)$$

$$0\quad \underline{3\cdot535}\ \underline{65\dot{1}\dot{1}}\ \underline{5\cdot656}\ \Big|\ \dot{1}\ \text{——}\ \Big|$$
气　　　爽

我感到这样改变过来以后,不仅字音正了,而且唱腔也更顺畅了些。下句"可怜我抱太子闷坐椒房",原来的老腔是:

$$\underline{5\ 5}\ \underline{65}\ \overset{}{6}\,\overset{7}{6}\ \underline{\dot{1}61}\ \Big|\ \overset{\dot{3}}{2}\cdot\overset{}{2}\ \underline{1\dot{2}3}\ \overset{\dot{3}}{2}\,\overset{\dot{2}}{\dot{1}}\ \overset{\dot{2}}{6}\ \Big|$$
可　　怜　我

$$0\ \underline{\dot{2}\cdot376}\ \underline{5656}\ \underline{7\cdot\dot{2}76}\ \Big|\ \underline{567\dot{2}}\ \underline{663}\overset{5}{\overline{7}}\ \underline{5535}\ 6\ \Big|$$
抱　太　子　闷　　坐

$$\overset{7}{6}\ 0\ \underline{7\ \dot{2}\dot{2}}\ \underline{5\ 6}\ \Big|\ \underline{7\ \dot{7}\dot{2}}\ \underline{765}\ 6\ \Big|$$
椒　　房

$$\underline{6\,66}\ \underline{5\ 3}\ \underline{7\ 67}\ \overset{>>}{\dot{2}77}\ \Big|\ \underline{6\cdot\dot{7}\dot{2}\dot{2}}\ \underline{7766}^{\#}\underline{4366}\ \underline{464323}\ \Big|$$

$$\underline{5\cdot6}\ \underline{16\dot{2}\dot{2}}\ \underline{616165}\ \underline{3\cdot5356}\ \Big|\ \overset{\dot{1}}{5}\ \overset{\dot{6}}{5}\ 5\quad 0\quad 0\ \Big|$$

这一句也有几个字唱倒了。像"抱太子"的"抱"字就唱成了"包"字,"椒房"却成了"搅房"。因此我对这几个字的唱腔也进行了修改:

如果把原来的上句老腔和后来我唱的新腔比较一下,再把下句的两个腔调比较一下,那么就可以看出,我只是把原来唱倒了的字音纠正过来,以及由于字音高低变化时所引起的必需的唱腔的变化;其他的基本上都没有做任何变动。如下句"可怜我抱太子闷坐椒房"十个字,"可怜我"三字的腔就丝毫没有改动,但从第三板(第三小节)"抱太子"起,到第四板的"闷"字上,唱腔都变动了,可是仍然守着它的规律,将音落在原来的"6"音上,以后第五板"椒"字仍然从中眼开始,不过"椒房"两字的音都变了。这也是为了更好地符合语言,但很快从下一板中眼的"6"起就开始了这一句的拉腔,它和原来的老腔是相同的。

下面"遭不幸老王爷龙宾天上,恨太师欺幼主祸起萧墙"两句,按老腔应该是这样:

（过门）

$\widehat{\underset{\widetilde{}}{\dot{1}}\,\underset{\widetilde{}}{\dot{1}}}\,\dot{1}$　0　0 ｜ （过门）

(5535 6657)　(6·765)

$\underline{76\dot{2}}$　$\underline{6635}$　$\underline{5\ 3}$　0 ｜ 0　$\underline{3535}$　$\underline{65\dot{1}\dot{1}}$　$\underline{5656}$

龙　　　宾　　　　　　天

(7656)

$\underset{\widetilde{}}{\dot{1}}\,\underset{\widetilde{}}{\dot{1}}\,\dot{1}$　0　0 ｜ $\underline{\dot{2}376}$　$\underline{5\ 5}$　$\underline{6756}$　7

上，　　　　　　　恨　太　师

(7·767)　　　　　　　　　　(5535 6757)

0　$\underline{7·276}$　$\underline{5656}$　$\underline{7\ 6}$ ∨ ｜ $\underline{76\dot{2}}$　$\underline{6635}$　$\underline{55\ 3}$　0

欺　幼　主　　祸　　起

6)

0　$\underline{7\ 7}$　$\underline{67\dot{1}\dot{2}}$　$\underline{7656}$ ｜ 7　$\underset{\widetilde{}}{\dot{2}}\,7\ 6$　0　0

萧　　　墙。

对于这两句唱腔，由于前面谈到的理由，我也在必要的地方做了如下的修改：

$\dot{1}\,\underline{\dot{1}\dot{1}}$　$\underline{66\,5}$ ∨ $\underline{\dot{1}\ \dot{2}}$　$\underline{7\ 6\dot{1}}$ ｜ $\underset{\widetilde{}}{\dot{1}}\,\dot{5}\ \underset{\widetilde{}}{\dot{6}}\,5$　5　0　0

遭　　不　幸

$5\ 7\dot{2}$　$\underset{\widetilde{}}{6}65$ ∨ $\underline{7\dot{2}65}$　$\underline{53535}$ ｜ $6\ 6$　$\overset{7}{6}$ ∨ $\underline{76\dot{2}\dot{2}}$　$5·\dot{6}5'\,6$

老　　王　爷

$\underset{\widetilde{}}{\dot{1}}\,\underset{\widetilde{}}{\dot{1}}\,\dot{1}$　0　0 ｜ （过门）

(657)　(6·765)

$5\ 7$　$\underset{\widetilde{}}{6656}$　$\dot{1}\underline{\dot{1}\dot{1}}$　6 ｜ 0　$3\ 3$　$\dot{2}\,01$　6506

龙　　宾　　　　天

(7656)

$\dot{1}\,6$　0　0　0 ｜ $\underline{7276}$　$\underline{5\ 5}$　$\dot{2}\,2\,2$　0

上，　　　　　恨　太　师

377

 这两句从"龙宾天上"起，到下句的"恨太师欺幼主祸起萧墙"，都是有变化的。这个变化，除开根据字音的高低外，还照顾到了整个词的感情需要。像"恨太师欺幼主"几个字，原来的腔我感到就比较平，同时"恨"字的音也比较高，都不容易表现那种愤恨的感情，所以就适当地将它落低了三个音（三度），我觉得这样表现，感情比较深厚；然后在"欺幼主"的"欺"字上再挑高一些，这样，腔和感情结合得也比较自然。在"祸起萧墙"的"萧墙"两字上，也做了适当的修改，这里将"萧"字提高了，并且将它伸得很足，"墙"字落低下来，就使这两个字都突出了，同时也有感情，有力量。

 腔应该要有对比，要有低才能显出高，同样也要有高才能显出低来，这样才能相互衬托。如果一直都是比较平的，就不容易有感情，也不容易有力量。

 在《二进宫》的例子中，也可以说，这两种唱腔是用的两种方法，老方法是"以字就腔"，也就是以字来服从腔。这样，腔就永远不会变化，永远只有一个。而后一种则是"以腔就字"，也就是以腔服从字；由于字音的变化，腔就跟随着做必要的、适当的改变，因而根据不同的词句、不同的感情，在原来腔板的基础上，也就产生了多种多样的腔调，使各种腔板都丰富、复杂起来。

 在研究腔时，我感到"以腔就字"这一点非常重要，因为中国字有四声，讲平仄；同一个字音，不同的四声就产生了不同的意思，所以必须根据字音高低来创腔，这样观众才能听清楚是什么，绝不能先造好腔，再把字装上去，用字去就它。我觉得字的四声，带来了曲调向上行或向下行的自然趋势，这给创腔提供了最好的根据和条件。现在很多人对这一点是重视不够的，因而产生了很多倒字，使唱腔听起来不顺，不流畅；只要纠正了，就会感到悦耳。特别是对于阴平字的运用很要紧。

 为此，在排新剧目，为新剧目创腔时，我总是先把唱词背好，高低字记住了（当然首先还必须了解这一段腔是在什么环境、心情下唱的，唱的人是什么身份等），再根据感情需要，随着字将腔装上去。

 我排的第一出戏是《梨花记》，它的唱词是"提起了霜毫笔心中悲惨，自别后终日里愁锁眉山"。腔如下：

4/4

```
           (36#43 2356)
5 1  66 5  ∨ 53535 7 61 | 5̄ 5̂ 5  5    0    0
提     起      了
                      (6656)
7672 6656 7·2765 4353'5 | 6 6 7̂6 ∨ 762̇2̇ 5·65'6
霜       毫   笔
2̂1 1̂1 1   0    0    | （过门）
         (657) 6·656
2̇22̇ 7 65  1 11 1̂6   0   3233 2321 650
心     中              悲
6·161 2233 7·276 5306 | 762̇2̇ 6276 6506 565672
惨
      (1̇)
676535 65 0  2̇21212 3322 | 6767 1·2̇ 7276 6562̇2̇ 762̇55
2̂6 —   0    0    |
```

　　《梨花记》的词是十言，合乎慢板的规律（西皮二六及快板等则宜于七言），所以在词的地位上，完全与《二进宫》相同（下面将谈到的《鸳鸯冢》和《碧玉簪》却是七言，唱词地位的安置就与此不同了）。

　　上句"提起了霜毫笔"的腔，基本上与《二进宫》的老腔相同，仅在"起"字和"霜"字上稍有变动，此外在这里运用了"7"和"4"的音，将原来的"了"字上的"1 2　161｜5"改为"7 61｜5"，"笔"字上的"53535"改为"43535"，这样将原来的两个音唱得"黄"（低）一些，变化虽然很微小，但实际上它所起的效果却是更加柔和，更带有悲哀的意思。

　　"心中悲"三字都是阴平，因此必须都从高起。同时这一句的感情，也需要在腔上作如上的处理，特别是"悲"字的腔从高音3起是逐渐下行的，"惨"字

379

开始时的低音，与"悲"字的高音形成对比，就把"悲惨"二字从字音到感情都烘托出来了。如果我们试将《二进宫》中"秋高气爽"的老腔硬套到"心中悲惨"上去：

$$\underline{5\ 7}\ \underline{\underline{663}}\ \underline{5\ 3}\ 0\ |\ 0\ \underline{\underline{3535}}\ \underline{65\dot{1}}\ \underline{5\cdot656}\ |\ \dot{1}\ ---\ \sim$$
心　　　　中　　　　　　悲　　　　　　　　惨

显然，不仅字音不对，就是感情也是不恰当的。因为"秋高气爽"的唱腔，相对的是比较开朗一些，用这样较为开朗的唱腔放到"心中悲惨"上，是不会产生悲哀的效果的。

如果再把我后来在《二进宫》中唱"秋高气爽"四字时所用的腔，来唱"心中悲惨"四字：

$$\underline{\dot{2}\ \underline{\dot{2}\dot{2}}}\ \underline{7\ 65}\ \underline{\dot{1}\ \dot{1}\dot{1}}\ \overset{\dot{2}}{6}\ |\ 0\ \underline{3\cdot535}\ \underline{65\dot{1}\dot{1}}\ \underline{565\cdot6}\ |\ \dot{1}\ ---\ \sim$$
心　　　　中　　　　　　悲　　　　　　　　惨

虽然开始时的音相同，但我们同样也会发现"悲惨"二字不仅倒了，同时就是在感情上也没有现在所创的新腔那样能更为完满地表达那种哀怨的感情。所以有人认为戏曲中的腔板不能专曲专用，以为反正就是那一个，到处都可以硬套。其实这是不对的。一出戏有一出戏的唱腔安排，安排好了，就不能乱搬用。不能因为这一出戏里的某一个腔观众很欢迎，就随心所欲地把它搬到另一出戏里去。有时我感觉到这一个腔在这一出戏里就根本用不上，想搁也搁不上去。比如在1956年摄制《荒山泪》的电影时，有的朋友希望我将《沈云英》中的反二黄，《锁麟囊》等剧中所有的新腔都装到《荒山泪》中去，虽然我也很愿意遵照他们的建议，但最后仍然没办法将我过去所有的较成功的唱腔全部放上；反而又重新创了很多腔。这是为什么呢？这是因为一个唱腔不是万能的，有很多唱腔在这一出戏中也许是最好、最合适的；但对另一出戏就是最不好、最不合适的，如果生硬地用上了，反而会觉得原来很好的腔也不入耳了。这就是因为它不是按照剧情、词句的需要来安排唱腔。所以我一向主张一出戏有一出戏的唱腔安排，不主张乱搬乱用。这就是为什么我要在所有新排的戏里，都要重新创腔的缘故。

《梨花记》下句"自别后终日里愁锁眉山"的"眉山"二字，如果按老腔唱，则"山"字显然是不适当的：

$$\underline{7\ \dot{2}}\ \underline{5\ 6}\ \overset{\vee}{\ }\ |\ \underline{7\cdot\dot{2}}\ \underline{765}\ \overset{\vee}{\ }\ 6\ ---\ |$$
眉　　　　山

这是按老规矩，"山"字的拉腔从中眼"6"开始；但是因为这样唱，"山"

字就倒了，同是过多的音，对这里的感情来说也不适合，所以我在设计腔时做了如下的处理：

（唱词：自 别 后　终 日 里 愁 锁　眉 山）

从这个例子中，就可以看出，这里已经不仅只限于曲调上的音的变化，而且就是在节拍形式上，也将原来的规律做了适当的突破。减去了那些不必要的花音，使"山"字在"7"音上延展，使它伸得很足，一直延续到下一板上，这就使原来从中眼开始的拉腔在从板上就开始了，这一个节拍形式上的突破，是因为要加强心中伤感的成分，为了很好地表现戏剧情节，才改变的。

以上例子是属于十字句的。现在再以《鸳鸯冢》和《碧玉簪》来谈谈七字句的唱腔安排和处理。

一般来说，慢板都宜于十字，快板、二六宜于七字，散板没有板的限制，所以十字、二十字都可以不拘；我个人觉得慢板、上板的都容易唱，散板要唱好却不容易，因为散板的板不明显，同时长短快慢，要演员根据戏的情节发展是悲是喜，唱时宜快宜慢来掌握；有人认为散板无板，唱时可以很随便，实际上这是错误的，散板也得有板、有节奏。散板掌握住了，就可以使唱腔和感情都得到更自由的发展；对比之下，倒嫌上板的太呆板了，不如散板那么有趣。

十字句的安排是三、三、四，因此唱腔是按三、三、四来设计的，如果原来这个十字句的腔要改用七字句的词，唱词如何安排，这就是一个首先必须知道的问题。当然，七字句的安排是二、二、三，因此就可以按二、二、三的词装到三、

三、四的地位上去，缺少的字，用音给它补充起来。一般仅熟悉十字句慢板规律的演员，往往碰上七字句，就感到不知如何安顿，其实了解了它的规律，就知道并不是那么困难、复杂了。

《鸳鸯冢》的唱词是："对镜容光惊瘦减，万恨千愁上眉尖。"我对这两句的唱腔和词的安排是这样的：

4/4

```
5  1̲1̲  6̲6̲5  5̲3̲5̲3̲5̲  7̲ 6̲1̲ | 5̲ 5̲ 5   0      0 |
对       镜

5̲ 7̲  6̲6̲5  7̲ 7̲  7̲2̲5̲5̲ | 6̲ 6̲ 6    7̲6̲2̲2̲  5̲·6̲5̲6̲ |
容         光

2̲ 1̲ 1    0      0 |
惊

2̲ 2̲2̲  7̲·2̲6̲5̲  5̲3̲5̲3̲  0 |  0  3̲·5̲3̲5̲  6̲5̲1̲  5̲·6̲5̲'6̲ |
惊                                    瘦

1  —  7̲·2̲7̲6̲  5̲·6̲5̲6̲ | 7̲ 6̲  7̲·2̲7̲6̲  5̲5̲0̲6̲  5̲6̲5̲6̲7̲2̲ |
减，

6̲7̲6̲5̲3̲5̲ 6̲ 0  2̲·2̲1̲2̲1̲2̲ 3̲3̲2̲2̲ | 7̲6̲7̲6̲7̲ 1̲2̲1̲7̲ 6̲'7̲5̲6̲5̲6̲ 7̲2̲5̲5̲ |

6̲ 6̲ 6   0   0 |（过门）

5̲ 5̲  6̲6̲5̲  6̲ 6̲  1̲6̲1̲ | 2̲·2̲  1̲2̲1̲2̲3̲  2̲2̲1̲  1̲ 6̲ |
万         恨

0  2̲2̲2̲  1̲·2̲  7̲6̲ | 5̲·3̲  6̲6̲3̲5̲3̲  5̲3̲5̲3̲5̲  6̲ 6̲ |
千 愁         上

7̲6̲ 0  7̲2̲2̲ 5̲6̲ | 2̲ 7 — — — |
眉         尖。
```

382

$(76\overset{.}{7}1\overset{.}{7})$

$\overset{2}{7}$ $\overset{2}{7}$ 675656 775 | 676712 7766 $\overset{2\#}{4}$ 4366 464323 |

5 06 161 22 6 01 3535651 | $\overset{2}{5}$ $\overset{6}{5}$ 5 0 0 |

在这里，由于字音引起的唱腔的些许变化，我就不必谈了。关于字的安排，是以原来的三、三、四的地位放上二、二、三，在以前是三个字的地方，删掉第三字将音填上去。在以前是四个字的地方，删掉它的第二字，用音填补，变为三字。

如十字句中前三字的地位是：

5 1 66 5 53535 7 61 | $\overset{1}{5}$ $\overset{6}{5}$ 5 0 0 |
提　　起　了

在七字句则为：

5 1 66 5 | 53535 7 61 | $\overset{1}{5}$ $\overset{6}{5}$ 5 0 0 |
对　　镜　（×）

在十字句中的后四字的地位是：

$\overset{2}{2}$ 22 $\overset{2}{5}$ 7 65 1 11 $\overset{1}{6}$ | 0 3233 2321 65 0 | 6·161 |
心　　中　　　悲　　　　惨

在七字句中则为：

（53535 6757 6·765）

$\overset{2}{2}$ 22 7·265 5353 0 | 0 3·535 651 5·65'6 | 1 ——
惊　　（×）　　瘦　　　　减

《碧玉簪》也是七个字，它第一二句的词是："无端巧计将人陷，薄命自伤怨红颜"：

4/4

5 11 66 5 1 11 7 61 | $\overset{1}{5}$ $\overset{6}{5}$ 5 0 0 |
无　　端

5 7　6 5　3·53 5535 ｜ 6 6　6 7622 5·656
巧　　　　计

11 1　0　0　　　（过门）

（35 6657 6·765）
2 22 7·265 5353 0 ｜ 0 3·535 651 5·65'6
将　　　　　　　　　人

（7276）
1 —　7·276 5·656 ｜ 7 6 7　5506 565672
陷，

（6561）
676535 650 221212 3322 ｜ 1767 1·676 6561·2 76255

6 —　0　0 ｜ 　　（过门）

（6657 6276）
5 5　665 6 6 16'1 ｜ 2·2 12123 2 1 60
薄　　　命

0 53535 222 2760 ｜ 5·3 66353 53535 6
自　伤　　怨

（676 5·656）
6　0　722 56 ｜ 7 — — —
红　　颜

7 707 665656 77 5 ｜ 6·71 7276 5765 #464323

5·6 17 6605 3'35651 ｜ 5 5 5　0　0

　　唱腔要好，要能动人，往往不在多，主要是安得恰当。如果是唱悲剧，要叫
观众听着鼻子酸，只要一点儿，搁对了，就行了。如前面所举例子中，《梨花记》

中的"心中悲惨"的"悲惨"二字,《鸳鸯冢》中的"千愁万恨"的"愁"字,《碧玉簪》中的"薄命自伤"的"伤"字等,虽然它们有的少到只有五六个甚至两三个音,但如果搁对了,再用一种带悲的声音去表达它,往往就能产生期望的效果。

《碧玉簪》主要是写一个女子在婚姻问题上被人陷害,所以虽然结了婚,但丈夫对她的感情一直不好,等到事情搞清楚,自己的红颜已经消逝了。所以这一段二黄慢板要表达的是一种冤屈、惋惜的感情。我是通过两个拉腔来表达它的。第一个拉腔是在"将人陷"的"陷"字以后,这里特别是在第十一小节上:

$$\overline{1}767 \quad \dot{1}\cdot 676 \quad 656\dot{1}\cdot\dot{2} \quad 76255 \quad | \quad 6 \quad —$$

前三拍的主音也可以说是在 i 上,其他的音只是围着 i 音转,i 音的三次重复出现,我觉得比较适当地表现了这种"冤屈"的、"解不开"的感情。

第二个拉腔在"怨红颜"的"颜"字以后,也特别是在倒数第二板上:

$$5\cdot\overset{\vee}{6} \quad \dot{1}\cdot 7 \quad 6605 \quad 33565\dot{1} \quad | \quad 5 \quad —$$

这里,从头眼 i 起到中眼 6 止,唱腔是从高处逐渐往下落的,6 音以后有一个极短时间的停顿;这个唱腔的处理,加上用声音、唱法、感情来表达它,就可以使人产生一种"惋惜"、"叹息"、"无话可说"的感觉。

胡琴的垫字对于唱腔有很大的关系。在这个问题,也有很多规律值得我们研究、掌握。比如唱的字需要高音,胡琴就要在前面往低处垫;如果要唱低的字,胡琴就应该在前面往高处垫,这样才能把字自然的突出来;如果垫错了,腔听来就不顺,或者说不突出、别扭。举例来说,如《碧玉簪》中"将人陷"的"人"字,应该低唱,那在它前面的胡琴,就应该高出于它,才能把"人"字显出来,成为:

$$\overset{6765)}{} \qquad 0 \quad 3\cdot 535 \quad 65\dot{1} \quad 5\cdot 656 \quad | \quad \dot{1} \quad —$$
$$人 陷$$

《鸳鸯冢》中"万恨千愁上眉尖"的"千"字,应该高唱,所以胡琴就宜于往低处垫,好把它的高音衬托出来。

$$\overset{6\cdot 656)}{} \qquad 0 \quad \overset{\frown}{2\,22} \quad \dot{1}\cdot\dot{2} \quad \overset{\frown}{7\,6} \quad \overset{\vee}{} \quad |$$
$$千 愁$$

这也可以说是个规律了，假如不是这样，字唱出来就会平而没有力量。

所以要把胡琴和唱腔看成一个整体，在设计唱腔时，同时就要把胡琴的腔也设计进去。

如果把上面谈到的几出戏中二黄慢板的几个上句和下句分开来看一看，就可以看出，主要的二黄慢板的架子是支着的，规律是遵循着的，只是由于字音四声的差别及感情的需要，在某些音的进行上引起了变动，这种由于字音引起的变化，自然要引起字音前后唱腔的部分变化，但很快它们就回到二黄原有的腔调基础上来，准备进入或直接进入慢板原来的落音（结束音）上面去。有时因感情需要，在节拍形式上也用压缩或延伸的办法来变化它，但这并没有破坏二黄原有的格式。所以唱腔虽然变化了，在整个二黄慢板的组织结构上、调式上都没有什么变动；这样就不仅使二黄慢板的唱腔在原来的基础上丰富起来，同时，又使它仍然保留着京剧二黄慢板的性质和风格。

当时观众是感到这些腔有一些新奇，想学；但又因为它们没有逃出这个旧的基础、格式范围，所以这些唱腔就很快地为观众所熟悉并且会唱。

我感到《彩楼配》《二进宫》《祭塔》这三出戏的唱腔好比万灵丹，演员如果很好地掌握了它，以后就可以自己去运用了。

此外二黄慢板一般说来，都有三个大腔，上面我们已经谈到了它的第一二个大腔，现在再将第三个大腔的规律谈一下。

第三个大腔不管词儿是六句、八句或十句，它总是搁在倒数第二句，拉一板或者拉两板。这个规律使全段唱腔收得住、站得稳；否则如果把第二、第三个大腔倒置一下，或者做其他的处理，都会显得头重脚轻。

为了说明问题，我想再以《二进宫》为例。同时为了得到一个完整的印象，我将把这一段二黄慢板连锣鼓带谱写在下面：

（二黄慢板）

386

（谱例 — 工尺谱/简谱，含唱词）

$\overline{(6657 \quad 6\cdot656)}$ $\quad (2\dot321)$

5·67 ½6653 1 1½6 │ 0 3233 2·01 656506
龙　　　宾　　　　天

$(\dot1761 \quad \dot2^{\#}432 \quad 1276 \quad 56\dot16)$ $\quad (765\dot6$

$\dot1$ 6 0 0 0 │ 7·276 6506 2 2½7
上，　　　　　　　　　　恨　太　师

7767）　　　　　　　　　　　　　　　(6657

0 2½76 5 62 ½76 ✓ │ 5·3 6635 53535 6
欺　幼　主　　祸　起

6·656)　　　　　　　　　　(5643 2353)

0 22 656 726765 │ 3·5335 6561 56 0 0
萧　　　　　　墙。

(53535 6657 6276)

561 7·265 53530 0 │ 0 5·656 7672 663530
徐　小　姐　　　守　宫　门

(6276 5612)　　　　(3357)

5672 663 5535 6 6 │ 6 0 6165 3 0
以　为　　　　保

(5656)

（第三个大腔）

6 — — — │ 6 66 530 7 67 2½6 ✓
障，

(6611)

7 7 ½766 5·7 650 │ 3 — — —

(343 235376)

½3 0 5 53 │ 56561 3·535 776767 2317

(65672̇ 6757 6276)

6767̇2̇723 33 5 656̇276 566567 | 2̇6 7̇6 6 0 0

565·6 7656161 23321 61237656 1·612 3643 25323 123276

0 0 0 0 | 0 0 0 0

56·6 5655 567̇2 65616)

0 0 0 0 | 5 5 665 67̇6 16161

怕　的　是

(6657 6276)

2̇·2 12̇3 22̇1 2̇6 | 0 53 2̇2̇ 7̇6

太　師　爺

(6635) (676 56567)

5·3 6630 5535 6 6 | 7̇6 0 2̇22̇ 6276

闖　进　宫

5656 72̇5 6 | 6 66 5 3·535 3 5666

墙。

1̇5 6̇5 5

这一整段词儿是六句，共有三个大腔，第一个大腔是在第一句"秋高气爽"以后，第二个大腔是在第二句"闷坐椒房"以后，第三个大腔则是在第五句（倒数第二句）"以为保障"以后。而且这三个大腔中，以第三个大腔最长，它在"6"音和"3"音上各拉了两板。其他的第三句、第四句都不拉腔，衔接得较紧，第六句（最后一句）转散，收。

这是整个二黄慢板格式上的规律。老前辈们创造这个格式是有原因的，如果第三、第四句也拉腔，就将时间伸得太和，容易唱"温"。如果第三个大腔不比第一二个大腔长，整段唱就站不住，如果把第三个大腔搁在最后一句上全段腔就不能收。所以这个规律必须掌握。

二黄慢板的第三个大腔，在唱法上如按老的拉腔的规律（现在还有很多演员

仍然这样唱）在拉腔之前，换气的工夫太大，使得这里非常突出，如以本例中"徐小姐守宫门以为保障"一句话拉腔来举例，则为：

$$
\begin{array}{|ccc|c|}
0 & 0 & \underline{5\ \underline{55}}\ \underline{3\ 5} & 6\ —\ —\ — \\
& & \text{保} & \text{障}
\end{array}
$$

（渐慢……）

$$
\underline{6\ \underline{66}}\ 5^{,}\ \underline{7\ 67}\ \underline{\underline{22}66}\ |\ 7\ 6\ \overset{2}{<}\ \underline{7\ 66}\ \underline{5507}\ \underline{61\ 7}\ |
$$

（回复原来的速度）
3

这样拉慢以后，实际延长的时间带气口，就等于多出了一眼；同时老唱法总是将这后面的速度在第一二拍上往前"踪"一些，这就不是沿着尺寸来发展了。我觉得尤其是六句二黄，它的节奏是一板三眼，如果它没有什么板上的变化（如转快三眼、叫散或转旁的板眼等），最好是让它沿着尺寸下来，以保持它的完整性。我唱这种地方时，总是不出它的规矩，在拉腔的前面，用很短的时间换足了气，再沿着尺寸拉。使它完全合乎整段慢板的规律。

有的演员在这一段耍腔时，总把它整个儿伸得很慢，等腔耍过去了，才归原来尺寸，我以为这是更不合法的（虽然这是个人的自由），因为无论是唱或研究腔调，总要沿着尺寸，遵循着它的规矩去发展才好，不能随心所欲，愿意怎样就怎样。

但二黄慢板三个大腔的安排，不是一成不变的。现在再以《鸳鸯冢》中的二黄慢板为例，来看看这三个大腔怎样安排，为什么这样安排。

《鸳鸯冢》是一出反对封建婚姻的戏。这一段的唱词是八句：

> 对镜容光惊瘦减，万恨千愁上眉尖，
> 盟山誓海防中变，薄命红颜只怨天，
> 盼尽音书如断线，兰闺独坐日如年，
> 才郎若是心肠变，孤身弱女有谁怜。

按规律大腔应该放在第一句、第二句和倒数第二句（第七句），这样整段唱才不致头重脚轻。但我在这里却是把三个大腔放在第一、第二及第三句唱词上，使它连续地唱出：

（二黄慢板）

393

6567 | 2̇3̇3̇217 | 67̇1̇2̇ | 7656 | 1̇6̇1̇2̇ | 3̇6̇4̇3̇ | 2̇5̇3̇2̇3̇ | 1̇2̇3̇276 |

0　　　0　　　0　　　0　　|　0　　　0　　　0　　　0　|

5676 | 5655 5672 | 656̇1̇2̇)

0　　　0　　　0　　　0　　|　56̇1̇1̇　6656　1̇　1̇　76̇1̇
　　　　　　　　　　　　　　　盟　　　　　山

(5·761　5643　2̇355376)

1̇ 5̇ 5　5　　0　　0　　|　5672̇　66 5　5353　5·76
誓　　　　　　　　　　　　海

(6656)　　　　　　　　　　(1̇·761　5·6443　23#4̇5323

6　6 06 7622　5·65 6　|　1̇2̇ 1̇2̇ 1̇　　0　　　0
７

1̇6̇1̇2̇3#4̇5 | 3̇2̇317 | 67671̇2̇ | 7656 | 1̇6̇1̇2̇ | 3̇6̇4̇3̇ | 2̇5̇3̇2̇3̇ | 1̇2̇3̇276 |

0　　　0　　　0　　　0　　|　0　　　0　　　0　　　0　|

56·6 | 5655 5672 | 656̇1̇2̇)

0　　　0　　　0　　|　5·677　66353　5435　6
防　　　　　　　　　　　　　　　　　７

(6763　561̇6)　　　(357)　　　（第三个大腔）

６6　６6 0 1̇ 1̇　３ 0　|　6　—　—　—　—
　中　　　　　变,

(5656)

6 66　5３·　7767　2̇2̇2̇　|　6·722　1̇276　7656506　565672̇

676５5　5353５5　6̇2776　566567　|　(656̇7̇2̇　6757　6̇276
　　　　　　　　　　　　　　　　　　２̇6　７6　6　　0　　　0

（35 6657）（6765）

56 1̇ 7265 5353 0 ｜ 0 332 3 ⌒3̇5 0（056）

才　　郎　　　　　　　　　　若　是

（6763 561̇2̇）

7672̇ 663 5535 6 6 ｜ 1̇6 7̇6 0 555 3 5

心　　　　　　　　　　　　　肠

（转散板）

676722̇ 2̇7676 5 6 6 ｜ 7 — · 77

变，

2̇6 7̇6 6

匡匡 匡匡｜匡且 匡 且得｜匡令 且衣得｜匡（6̇5 5｜

3 2·2｜3 3 2·1 6̇ 6̇｜6̇5 5）｜2̇ 2̇

孤 身

2̇ 2̇ 2̇7̇6｜5 6̇7 5·6｜7 0 0｜0 0｜（·76 5 5·6 7 7）

弱 女

6 6̇6 6765｜3 5 6 6 6｜1̇5 6̇5 5 —

有 谁 怜。

匡 且得｜匡 —｜

为什么把第三个大腔挪上去？因为《鸳鸯冢》的二黄是在这种情况下唱的：少女王五姐和谢招郎私下订了婚，约好谢马上回家请人来作媒，但她等了一天又一天，总是没有消息，因此非常忧郁、怀疑，恐怕婚姻很难达到目的。她思虑过度，最后终于身染重病。这一个腔就是表现她这种怀疑、忧郁的内心情感的。唱到第七句，她感到身体不舒服了，甚至吐了血，这儿表演上是有动作的；因此第七句不能再按原来二黄慢板的规律，按第三个大腔，必须要将它打散，补上一句散板（在戏曲中，如果遇着生病或有急事，都必须要转成散板，这也是一个规律），

因为剧情的变化，必须要用板和节奏的变化来表达它。同时也是为了结合动作。

《鸳鸯冢》这一段的唱法是忧怨、缠绵，越到病越重，所以最后的唱要显得有气无力。将唱腔和声音结合起来表现它。

但《碧玉簪》的二黄，感情就不同了。这一段是在事情弄清楚以后唱的，因此她感到冤屈、怨恨，这里的感情就不能像《鸳鸯冢》那样缠绵；同时在这里，剧情没有发生什么变化，所以就完全可以按二黄的规律来发展。三个大腔仍然搁在第一、第二及第七句唱词上。

《碧玉簪》的八句唱词是：

> 无端巧计将人陷，薄命自伤怨红颜，
> 独处闺房愁无限，落得孤身病奄奄，
> 今生苦被郎轻贱，满腹冤屈向谁言，
> 一心早想寻短见，又怕丑名误流传。

唱腔如下（减短过门）：

（二黄慢板）

$$
\begin{array}{|c|c|}
\end{array}
$$

(0 3 5 6 6 5 7 6 7 6 5)

2̇ 2̇2̇ 7·2̇6̇5 5353 0 | 0 3·535 65 1̇ 5·65' 6

将　　　　　　　　　　　人

(1̇5̇6̇1̇ 2̇2̇3̇2̇3̇)　　　　(7̇2̇7̇6̇)

1̇ ～　7̇2̇7̇6̇ 5·65'6 | 7 6 7 5506 565672̇

陷，

(656̇1̇6̇)　(3̇3̇2̇2̇3̇)　(1̇·2̇7767)　(7656̇1̇1̇2̇)

676535 6 2̇2̇1̇2̇1̇2̇ 3̇ 2̇2̇ | 1̇767 1̇·676 656̇1̇·2̇ 762̇55

(6·567 2̇3̇3̇2̇7 656576 5656762̇ 656·7 2̇3̇1̇·7 672̇3̇276)

6̇ 6 6 0 0 | 0 0 0 0

(523̇276 56̇1̇6̇1̇ 2̇3̇3̇2̇1̇ 61̇2̇37656 1̇6̇1̇2̇ 3643 25̇3̇2̇3̇ 1̇2̇3̇276)

0 0 0 0 | 0 0 0 0

(56·6 5655 5672̇ 656̇1̇6̇)

0 0 0 0 | 5 5 665 6 6̇ 1̇6̇16'1̇

薄　　命

(6·157 62̇76)

2̇·2̇ 1̇2̇1̇2̇33 2̇2̇1̇ 6 | 0 5 5̇ 2̇2̇2̇ 2̇767

自　伤

(676 5656)　　　(62̇)

5·3 66353 5305 6 6 | 6 0 76722̇ 5 6

怨　　　　　　　　　　红

（第二个大腔）

7 ― ― ― | 7 7̇07 675656 775

颜，

398

$\overline{66}7\dot{1}$ $\overline{7276}$ $\overline{5765}$ $^\#\overline{4323}$ | $5\ 06$ $\dot{1}\cdot\dot{7}$ $\overline{676}\,{}^,5$ $^\#\overline{44566}$

$(\overline{5\cdot676}$ $\overline{5676}$ $\overline{5\cdot676\dot{2}}$ $\overline{6567}$ $\overline{\dot{2}33217}$ $\overline{671\dot{6}}$ $\overline{7656}$

$\overline{\underset{\sim}{\dot{1}}5}\ \overline{\underset{\sim}{6}5}\ 5$ 0 0 | 0 0 0

$\overline{1612}$ $\overline{3643}$ $\overline{2532}$ $\overline{123276}$ $\overline{56\cdot6}$ $\overline{5655}$ $\overline{567\dot{2}}$ $\overline{6561\dot{2}})$

0 0 0 0 | 0 0 0 0

$(\overline{576\dot{1}}$ $\overline{5643}$ $\overline{\dot{2}356})$

$\overline{5\cdot6\dot{1}}$ $\overline{66\,5}$ $\overline{5305}$ $\overline{76\dot{1}}$ | $\overline{\underset{\sim}{\dot{1}}5}\ \overline{\underset{\sim}{6}5}\ 5$ 0 0

独　　　处

$(\overline{6656})$

$\overline{767\dot{2}}$ $\overline{6765}$ $3\ \overline{\overset{5}{\underset{\sim}{3}}3}$ $\overline{57\cdot6}$ | $\overset{5}{\underset{\sim}{6}}$ $6\ 06$ $\overline{76\dot{2}\dot{2}}$ $\overline{5\cdot65\,{}^,6}$

闺　　　房

$(\overline{\dot{1}\cdot761}$ $\overline{564\cdot3}$ $\overline{2345323}$ $\overline{16123\,{}^\#45}$ $\overline{32317}$ $\overline{676712}$ $\overline{7656}$

$\overline{\underset{\sim}{\dot{2}}\dot{1}}\ \overline{\underset{\sim}{\dot{2}}\dot{1}}\ \dot{1}$ 0 0 | 0 0 0 0

$\overline{1612}$ $\overline{3643}$ $\overline{25323}$ $\overline{123276}$ $\overline{56\cdot6}$ $\overline{5655}$ $\overline{567\dot{2}}$ $\overline{6561\dot{2}})$

0 0 0 0 | 0 0 0 0

$(\overline{0\cdot5}$ $\overline{6657}$ $\overline{6765})$

$\overline{5\cdot67}$ $\overline{\overset{\dot{2}}{\underset{\sim}{6}}353}$ $\overline{53530}$ 0 | 0 $\overline{3535}$ $\overline{65\dot{1}}$ $\overline{\overset{\dot{2}}{\underset{\sim}{5}}65\,{}^,6}$

愁 无

$(\overline{\dot{1}761}$ $\overline{243\dot{2}}$ $\overline{\dot{1}276}$ $\overline{561\dot{6}})$ $(\overline{7656}$

$\overline{\overset{\dot{2}}{\underset{\sim}{1}}\dot{1}}\ \overline{\overset{\dot{2}}{\underset{\sim}{1}}\dot{1}}\ \dot{1}$ 0 0 | $5\ \dot{2}$ $\overline{\dot{1}27\,{}^,6}$ $\overline{656}$ $\overline{760}$

限，　　　　落　得

399

400

在第七句词"一心早想寻短见"上按大腔也是最合适的，因为它可以表达当时她内心思考和矛盾的情况。

戏曲音乐有它自己的规律，我这里谈到的只是这些规律的一部分。演员或戏

曲音乐工作者了解并掌握了这些规律，就可以根据不同的剧情、情节发展及表演上的需要而适当的安排腔板，既遵循它的规矩，又可适当地突破。

在胡琴上，我不主张用突出的花过门，这并不是说它不好，而是说运用时要慎重，要根据戏的环境、情绪仔细考虑是否需要。我觉得花过门用于表现喜悦的感情还可以，用于悲剧却不适宜。如果演员费了很大力气，刚唱过一句悲哀的腔，胡琴却为了要"亮一亮"他的花过门，就不顾剧情地将它插进去，那么，它就不仅不能帮助烘托感情，反而破坏了它的悲哀的情绪和气氛。

文武场面（鼓和胡琴）对演员的表演影响很大。一般说，鼓和胡琴可分上、中、下三等。上等的可以说对演员起"领、带"的作用，它能带领着演员将腔唱得非常玲珑、动听。如梅雨田先生给谭鑫培先生伴奏《洪洋洞》时，他的胡琴就显出了非常的智慧和天才。从"自那日"起，唱腔就从柔、慢逐渐越来越快，这时胡琴领着唱，使演唱非常玲珑；同时以极快的速度，胡琴还能将每个音都交代得清清楚楚，并拉出了金石之声，真是好听极了。中等的就是"随、托"。它也可以一字不错，但只能做到随着唱的人，而不能起"领带"的作用。最次等的就是"跟、坠"。它也可以不错，但总是坠着一点儿，怎样催也催不上去。演员如果遇见这种情况可以说是最难过，也最害怕。因为要是跟着胡琴慢，就会越唱越散。

现在比较熟悉我的腔的，操胡琴的是钟世章同志（我们合作的时间比较长），司鼓的是白登云同志，他们在这两方面都是很有研究的。

以上仅就二黄慢板为例，说明我研究腔调、创造腔调的第一时期的大致情况，26岁以后的，我将另外再谈。

总之，我创腔时，总是遵循以下四个原则：

（1）**符合剧情**——戏曲中一切部门都是为了表达剧情，因此，音乐当然不只是为了好玩、好听，还必须要求它把剧中人的心情、声韵表达出来。合于剧情、合于人物性格、身份的是好腔；不合于剧情，不合于人物性格、身份的，就是好听也只是花腔，是卖弄。好腔与花腔的区别非常大。所以设计腔时，尤其应该按照词句的意思是悲、喜，根据词意创造，万不能以"新"腔为主，以词意、剧情为副；如果这样，就是喧宾夺主。我们演员最容易犯的毛病，是在排新戏时，一味的要求音乐组的同志给按新腔，既要求把二黄、反二黄不分剧情地都按到剧里去，还要求与众不同，单纯的追求新奇。其实二黄、反二黄不是在任何情节都能用的；一般说反二黄具有苍凉、悲哀的情调，二黄代表幽怨、忧愁的感情。但即令如此，在具体运用时，也仍然要按不同的剧情而有所区别。如唱《骂殿》中的二黄，就是以愤恨激昂的感情为主，而不是用幽怨的音调去唱它；《鸳鸯冢》《碧玉簪》中的二黄所代表的感情又各个不同（已在上面谈到），内心的感情不同，唱出来的声调就有很大的差别。反二黄的运用也有很多种，像《六月雪》《鸳鸯冢》

及《文姬归汉》等剧的反二黄，情绪都不相同。

所以不能只从要求新奇出发，而脱离具体的剧情去创腔。特别是不能在高朋满座，兴高采烈的情况下高谈阔论，你一言我一语地来编新腔，先将新腔编出来了，再等编戏，往上硬装。这样，腔是新奇了，过门也花哨了，但是就与剧中人的心情不适合了。我觉得这一点是很要紧的。

（2）**了解字音**——一段词由很多句子连成，一句又由很多字连成，所以前辈们常说："词（唱词）生于句，句生于字。"字是最根本的。腔是字音的延长，所以腔出于字。每个作曲家、歌唱家，必须了解一些中国字的音韵，掌握它的规律。我不是音韵学家，也不是音乐专家，但据我个人的经验和感受，觉得创腔是离不开音乐和音韵的。如果我们在这方面具有一些知识，那就会使我们获益不少。

有很多演员一听"四声"两字，就觉得非常繁难，怕去接触它、学它，其实说破了也很简单，同时知道了就很有用。

四声就是平、上、去、入。但入声字在京剧中差不多都不按入声来用，如果是京白就把它派入其他三声，这里就不用说它了。

平声字又分为阴、阳平。所以实际用到的是阴、阳、上、去。如"方"字，它的阴、阳、上、去就是"方"、"房"、"访"、"放"；"汪"字则是"汪"、"王"、"往"、"望"；姓"方"的"方"和姓"汪"的"汪"字都是阴平，房子的"房"和姓王的"王"就是阴平。阴、阳平字在创腔时很重要，青年演员要特别注意。

关于四声的处理，我的体会是这样：阴平字由高起落低，阳平字由低往高，上声字平而往上滑，去声字宜直而远，稍往下带。

设计腔时，必须把字的高低、阴平、阳平、上声、去声分析清楚，按以上的规律创腔。如果我们要唱《玉堂春》中的两句原板："公子二次进了院，随带来三万六千银"及"在院中未到一年整，三万六千银一概化了灰尘"，我们知道了"千"字和"灰"字都是阴平字，都宜于唱高，所以腔调也有了变化，比一般也复杂了。

一般说阴平字，音高而响，最能表现急切的心情。像《玉堂春》中"纵死黄泉也甘心"一句的腔就安排得很好，它把苏三最大的意愿和全剧最重要的关键字意都完全表达出来了。这里"黄泉"二字是阳平，"也"字是上声，"甘心"二字是阴平；在腔的设计上，阳平作为垫衬，上声作为过渡，衬出了"甘心"两个阴平字，使这一句的后两个字音唱得高而响亮，再往下落，再收住：

（散板） 3 5 5 | 6 6 0 | 5 6ˇ | 2̣ 2̣ 2̣2̣ 6ˇ |
　　　纵　死　黄　泉　　也　　甘　心

7 7̣2̣ 7̣2̣ 7 6 5 | 6 6 | 5̇ 6̇ 5 — ‖

有了字音的配搭，就可以使唱腔的线条有起伏、有力量，并且非常动听。

有人说，在京剧中不宜于运用入声字，可以把它派入其他三声；但我感到在某些地方如果运用一点入声字，就可以将唱腔点缀得更玲珑巧妙。

（3）吸收运用要适当——京剧的西皮常常用梆子腔，像《探母》《玉堂春》中都有；但一般说，不能将梆子搬到二黄里来；而且就是在西皮中，运用时也不能显露痕迹，因为它运用进来，始终是西皮梆子，而不是将西皮改为梆子。

在京剧中，青衣的西皮、二黄、反二黄三种慢板，传统各有五个大腔，这是固定的；但是我觉得老生、老旦也差不多如此，甚至花脸、小生也全是将这几个腔分别运用。如将《祭塔》中青衣的反二黄和老生《托兆碰碑》或《奇冤报》中的反二黄比较一下，就可以知道了。它们主要的差别是在用嗓上、唱法上、尺寸上及所用的实际音高上（老生和青衣在西皮二黄中所用的实际音高是不同的，因此有"男怕西皮，女怕二黄"之说）。所以本剧种各行的唱腔是可以互相吸收运用的。只是也必须注意将它与本行的唱法溶合了才行（有人主张青衣改用大嗓，我想要是唱《武家坡》，老生和青衣都用大嗓唱，这出戏就听不得了）。

我在 26 岁以前，听《文昭关》时，老生有一句"满腹含冤向谁言"，我觉得这个腔很好，后来在排《碧玉簪》时，就将它用上了。

原来老先生王凤卿先生唱"满腹含冤向谁言"是这样的：

用到《碧玉簪》中就是如此：

这样，只是在尺寸上、唱法上，唱腔的某些部分上改变了，使它青衣化。

因此，向本剧种各行的好的唱腔吸收，就使得创腔的源泉多了一个方面。

为什么谭鑫培老先生能将青衣的腔，用以老生身上来呢？就因为实际上老生的腔和青衣的腔在乐曲结构上和唱腔的进行上都有很多共同的因素。在运用时，如果再耍着板唱、抢着板唱或闪着板唱，那就出了很多东西。从前青衣的快板就没有像老生那么快的，现在我觉得青衣也可以把快板唱得很快。像《武家坡》中的青衣与老生对唱的一段快板，就可以将它唱得很快，如果再耍着、抢着或闪着板唱，就又可以产生出很多新腔来。反正就是那几个最基本的大腔，它像"万灵丹"一样，大家来分别运用，但运用的好坏，就要看演员的智慧和怎样理解了。

（4）**支配得当**——这里包括一出戏或一段腔的音乐的布局问题。关于一段唱腔的音乐布局怎样，我们可以以前面谈到的二黄慢板的三个大腔如何安排为例。无论是一段腔或一出戏的音乐应怎样安排才合适，我想主要的一个原则是要跟随剧情发展，有层次，同时注意头重脚轻，轻重倒置。这里，我想以《玉堂春》为例，来谈谈这个戏的音乐布局。

这个戏是大家都熟知的，所以我可以直接从板眼的安排谈起。

苏三上场后，一上来是一个散板，下面接着大段的白，以后随着剧情的发展是导板→回龙腔→西皮慢板→原板→二六→快板→直到"纵死黄泉也甘心"，以后又是二六转快板，最后散板结束。

这个戏腔板的安排非常好，既符合剧情，同时组织结构也非常严谨、完整。戏曲中音乐腔板的安排始终是一个非常重要的问题，它有自己的规律，同时它又更要以戏剧情节的发展、整个剧的布局为根据。

《玉堂春》的音乐设计是以它戏剧的发展为根据的。苏三来到都察院，一上来担惊害怕，用一个散板，以后戏剧情节发展，从西皮慢板进入原板，再进入二六、快板，进入高潮，到"这场官司未动刑"，就好像松了一口气，所以音乐也随着情绪转下来，这里前后虽然用了两个二六，但它表达的内心情感是不同的。"自从公子南京去"的二六是一种回忆、追求；而后面"这场官司未动刑"的二六却是一种"如释重负"的轻松感情。从整个音乐来说，如果我们把后面的慢板、二六、快板倒到前面来，一上场就唱，前后倒置一下，那么这个以剧情发展为根据的音乐设计就算是完全失败了。再如果仅将西皮慢板和原板颠倒一下，先唱原板，再唱慢板，对于事件、情节的展开也是不合适的；所以哪怕是做这样些微的变动，也会觉得不恰当。

特别是一上来的"来至在都察院"的腔板的安排最为紧要，因为这是一出戏之首（戏剧情节从苏三上场后展开），它安排的妥当与否，直接影响着下面唱腔的安排；必须要有发展、有变化、有层次，使整个戏的情节在音乐上，从开始起就一直贯串到底。

谈到这里，我想再以《玉堂春》为例，看看在这样一个原有的腔板安排上，

我怎样运用以上的几个原则以及怎样来演唱的。

《玉堂春》一上来的唱词是：

> 来至在都察院，举目往上观，
> 两旁的刽子手，吓得我胆战心又寒。
> 苏三此去好有一比，好比那羊入虎口有去无还。
> 啊……崇爹爹呀。

老的唱腔，这一段是呆板的：

（西皮散板）

（唱腔略，简谱）

来在 （仓）都察院，举目往上观，（仓）两旁的刽子手，（仓）吓得我胆战心又

406

5 — 35 3 | 5 6·2 76 5 | 6 | 6 |
寒。

5 5 — ·0 | 1 1 3 | 3 5 5 |
（仓）苏三　此　去

7 6 | 6·1 3 5 | 6 — 0 |
好　有　一　　（呀）比，　（仓）

1 1 3 5 | 5 0 | 3 5 5 3 |
好比　那　　　羊　人

1 6 6 5 | 3 2 0 0 | 7 6 5 6 7 |
虎　口　　　　　　有去

2 0 | 6 1 4 3 | 3 3 |
无　　　　　还。

5 — ·0 | 5 66 5·6 | 1 — · |
（仓）啊

仓 — | 仓 — | 仓 仓 |

仓 得 | 仓 0 | 6 6 0 |

3 2 25 · | 7·6 6 6 | 1 5 — |
爹　爹　　呀。

后来有人唱这一段时，全唱西皮，有的全唱梆子；全唱西皮的唱腔是显得老一些，板一些；但假如全唱梆子，又难免梆子的味儿太重，所以最好是将梆子和西皮糅合一下，一半一半，或者西皮多些，梆子少些；但不管怎样，仍要有西皮的味道，如何运用，这也就要看各人的理解、趣味怎样而加以选择了。

这一段开始时是纽丝上，这里苏三上来一看两看，然后哭一声"喂呀"。有人把这一声哭得很响，我觉得这很过火。实在这里只是起"叫板"的作用，表示下面要唱了；同时苏三戴着枷，大哭了又不好擦眼泪；所以我对这两个字的处理只是稍有表示，轻微的叹惜，带过就可以了。

原来的唱腔，我感到开始时的"来在"、"都察"、"院"、"举目"等几个腔都接一连二地从高音起，显得太板、太平，所以我在这里做了腔调上的变动。原来的"刽子手"唱起来不够有力、响亮，我就索性将它改为"刀斧手"。"羊入虎口"倒字，我也将词改为"鱼入罗网"；并删掉了"好比那"三字，因为既然崇公道已在苏三的"好有一比"后面补了一句"比做何来"，苏三就可就着他的口气唱"鱼入罗网"。这就比较生动，不流于呆板了。

我改动后的整段唱腔如下：

（纽丝）

隆冬 八达得 ｜ 仓得 且得 ‖: 仓得 且得衣得 :‖

仓得 且 ｜ 仓 0 扎 ‖: 扎 扎 :‖ 八达得 ｜ 仓 且得 ｜

仓令 且衣得 ｜ 仓)‖

（西皮散板）

（ 6 6 ｜ 6 5 ｜ 5·1 ｜ 3·1 27 62 ｜ 1 1 ）｜

（5·4 36 5）

5 60 635 ｜ 5 353 ｜ 5 0 0 ｜
来 至 在

2 2 ｜ 1·1 ｜ 6 1 1 0 ｜ 2 — 2 2 ｜
都 察 院，

1 1 1 ｜ 0 0 0 ｜ 1 1· 1165 ｜
（1·7 62 1） 举 目

3·5 56 60 ｜ 2 — 2 2，｜ 6 7·2 7·65 66 ｜
往 上 观，

八达得　仓　且得

仓令　且衣得　仓）

两旁　的

刀　斧手

吓得我

胆战　　　心

又

寒。（哪）

苏三　　此去好有　一

(6·4　　35　　6)

6　　0　　0 ｜ 35 5　53 1 0 ｜ 5 6　　6 3 ｜

比，（比做何来）鱼入罗　网

(2 1　　6 1　　2)

4 32　　33 ｜ 5 3 2 2　0 ｜ 7　　6 ｜

有　　去

5·6　　7 ｜ 2 2 ，｜ 4 0　4 3 ｜

无

(5 2　　3 6　　5)

2 3 5　　0　　0 ｜ 5·6　　1 ｜

还，　　啊

(1 7　　6 2　　1)

1　　0　　0 ｜ 6 6　0 ｜ 3 2 2 2 ｜

崇　　爹 爹

2 7 0　　0 6 ｜ 5　6　6 ｜ 5 5 5 ｜

呀。

（扫头）

（仓 0 得 ｜ 仓且 仓且 ｜ 仓且 ｜ 顷仓 且得 ｜ 仓得 且得 ｜

仓令 且得 ｜ 仓 达得 ｜ 仓且 ｜ 仓 0 ）‖

　　我唱这一段时，总是把某些不必要的音节及时间都压缩得紧一些，如"有去无还"及"啊"一句，整个都缩短，因为这样就显得紧凑，不拖沓。唱紧了，锣鼓也紧跟着以相同的速度接进来，感情才能衔接。否则，就容易唱得太散而没有生气。因为观众的心理和演员的心理是一致的，如果演员自己唱得很松散，观众的情绪是同样紧不起来的。

　　"两旁的"如果唱作：　　1 6 5 ｜ 5　　这就是梆子。如果唱作：
　　　　　　　　　　　　　　两旁　　的

410

$\overline{\hat{1} \quad \hat{1}}$ $\overset{\frown}{\underset{て}{1}3\ 5}$ 5 | 这就是西皮。
两 旁　　　 的

此外在"吓得我胆战"的"战"字上，我也借用了一些梆子的腔及唱法，使它能更好地表现当时苏三的心情：

$$5\ \overset{\vee}{}\ \overset{5}{て}3\ 2\ 1\ |\ 2\ \cdot\ \underline{3}\ 5\ |$$
胆　　　　战

散板下面的一大段白很要紧，演员的唱功如何，从这一段白中可以看得很清楚，同时锣鼓对白口也将起很大的作用。这一段白的念法，特别要注意气口的安排，尤其是下面一句，我们从前学时总是这样念：

"今日当着布、按二位大人，当堂劈枒（读业又）——开枒，哎呀，大$\overset{\vee}{}$人——哪——"（仓且　仓且 | 仓 ‖）

一口气一直念下来，到"大"字以后才唤气。这样就紧凑了，同时也把感情表达出来了。现在我听很多人总是这样念：

"当堂劈枒——开枒——（八达　顷　仓　扎　扎）哎呀大人哪——"（仓且仓且 | 仓 ‖）

这样时间拉得太长，就显得不如前面一个一气贯通那样来得紧凑而有力量。在"开枒"后一拉长，一缓气，使整段白都松散下来了。

下面"都天大人容禀"后唱导板"玉堂春跪至在都察院"，再接回龙腔，这也是照例的东西了。《探母》中老生在"老娘来请上受儿拜"以后也有一个回龙，和青衣相似。此外青衣在"探窑"中"老娘亲请上容儿禀"以后也有。但很多人唱回龙时总是不管板眼，任意地唱，实际它是有板眼的：

"都天大人容禀——"

| 达得 | 仓 且得 | 仓0达　仓 | 得达 |

（西皮倒板）

$$(\underset{\cdot}{6}\ \underset{\cdot}{6}\quad \underset{\cdot}{6}\ \underline{35}\ |\ 6\quad \underline{6\ 5}\quad 5\ |\ \underline{\dot{1}\cdot 3}\ \underline{\dot{1}2\ 2}\ \underline{7\dot{6}\ 2}\ |$$

$$\overset{て}{2}1\quad 1)\ |\ \overset{\frown}{\dot{2}}\quad \dot{2}\ \dot{2}\overset{\vee}{}\ |\ \dot{1}\quad \dot{1}\quad \dot{1}\ |$$
　　　　　　　　 玉　　　　 堂　 春

411

```
              (7 6 4      3 6          5)
3̇          ⌒
 2   2 2   7 6  |  0      0  |  5 3   1̇
                            跪     至

            (2 1 6 6)  1̇
             ·· ··     2̇
 2̇            ⌒
 5 7   65 6  |  6 43   3 3  |  5̇ 2̇ 2̇ 2  0
 在                          2  3

 2̇                            1̇      3̇  2̇
 2   1̇ 1̇ |  6 1̇  1̇ 0  |  2̇ — 2̇ 2̇ |  1̇ 1̇ 1̇ 0
 都   察            院              （仓）

白："看拶！"

 达达 |  达达  达达达 |  衣顷 |  仓 0
                (0 4   3 6      5   —)

                 6̇           5̇  3̇        7̇
 5   5 5  |  4 3 3 3  |  2̇ 2̇ 2 2  |     0   6 2
 啊                                     ·

 （回龙）
4
4  1·2̇ 1̇6  7 6  1·2̇ 1̇6  1̇2̇1̇2̇3 3 | 2̇2̇1̇1 6 1̇6 1̇2̇3 7 7 7 6 7 2 7 6
   大      人    哪

 5 5 0 1̇  6·1̇6 5  ⌗4·6 4 3  2 0 3 | 5 6 ⌗4 3  2 0 3  4 3 6 6  4 6 2 3

 5·6 5' 6  1̇6 2̇2  1̇2̇6'5  4 5 6 6 | 5 5 5   4   4·6 4 3  3 5̇3 5̇3

 5 — 0 | （仓且  得且 | 仓且    得且    得 |
 仓   令且  衣得  仓 | 达卜    得仓    0）
```

按规律一板三眼的来，一点也不生硬，回龙腔完了接长锤，起慢板，这样衔接毫不显露痕迹；同时感情也结合为，"打别打我，我有一肚子的委屈"的意思。

《玉堂春》中的原板"随带来三万六千银"的"千"字是个阴平字，应该高唱，但一般却唱作：

```
5   6  1 | 1  7  6 5  0 | 1  3 5  5 3 6 5 |
随  带 来       三    万

5·1  3 2  3 5  6 1 | 6·1  3 | 6 1  4 3 |
六                    千

3 2  0 3  4 6  3 3 | 5
银
```

我处理这一句唱腔时，是将"千"字往高处走：

```
4/4   2 1   6 1 | 1 0  7 6 5   0 (36)|
      公    子

5  3 1   5  6 5 | (3 4  3 6  1 2  3 6)
二      次

7   6 7 2  6 1   3 | 3   3 | 3 5   3 5 |
进                        了

6 5 (6 5 1)  0  5  6 1 | 1 0  7 6 5   0 (36)|
院   随  带  来

1  3 5  5 3  6 5 | 5 3  0 2  3535  6 1 |
三    万    六

6 5   2  6 56 76 2 | 6 23 2 23 #4346 3 3 | 5 —
千        银
```

"在院中住了一年整，三万六千银一概化了灰尘"，后一句一般唱作：

413

$$\dot{2}\ 1\quad\ \widehat{6\ \dot{1}}\ |\ \widehat{\dot{1}\ 0}\ 7\ \overset{\cdot}{\underset{\tau}{\dot{2}}}\widehat{6\ 5}\ \overset{(3\ 6)}{0}\ |$$

三　　　万

$$3\ \ \dot{1}\ \overset{\dot{1}}{\underset{\tau}{6}}\ \widehat{6\ 5}\ |\ 5\ \widehat{5323}\ \widehat{5\ 3}\ 5\ |$$

六　千　银　一概　　化　　　了

$$5\ \widehat{5653}\ \widehat{23\ 5}\ \widehat{5\ 3}\ |\ 2\ 2\ 0\ 2\ \widehat{1\ 2}\ 1\ |$$

灰　　　　　　　　尘　　　　哪。

这个"灰"字就唱得很平，如果唱高了，腔就有了变化：

$$5\quad\ \widehat{6\ \dot{1}}\ |\ \widehat{\dot{1}\ 0}\ 7\ \overset{\cdot}{\underset{\tau}{\dot{2}}}\widehat{6\ 5}\ \overset{(3\ 6)}{0}\ |$$

在　院　　　中

$$\widehat{5\ 3\dot{1}}\ 5\ \widehat{6\ 5}\ |\ (\widehat{3\ 4}\ \underset{\cdot}{3\ 6}\ \widehat{1\ 2}\ \underset{\cdot}{3\ 6})\ |$$

未　　到

$$7\ \widehat{67\dot{2}}\ \widehat{6\ \dot{1}}\ 3\ |\ \overset{5}{\underset{\tau}{5}}\ \overset{5}{3}\ 3\cdot5\ \widehat{3\ 5}\ |$$

一　　　　　　　　　　年

$$\widehat{6\ 5}\ \overset{(3\ 5)}{0}\ \dot{2}\ 1\ \widehat{6\ \dot{1}}\ |\ \widehat{\dot{1}\ 0}\ 7\ \overset{\cdot}{\underset{\tau}{\dot{2}}}\widehat{6\ 5}\ \overset{(3\ 6)}{0}\ |$$

整　　三　万

$$3\ \ \dot{1}\ \overset{\dot{1>}}{\underset{\tau}{6}}\ \widehat{6\ 5}\ |\ \widehat{5\ 6}\ \widehat{5323}\ \widehat{5\ 3}\ 5\ |$$

六　千　银　一概　　化　　　了

（慢）　　　　　　　（原速）

$$\widehat{5\ 3}\ \widehat{6165}\ \widehat{23^{\#}46}\ \widehat{4\ 3}\ |\ 2\ 2\ 0\ 2\ \widehat{1\ 2}\ 1\ |$$

灰　　　　　　　　尘　　　　哪。

这里的"灰尘"的"灰"字也掺了一些梆子的味儿。

在后面的快板上也有一些变化。如"昏昏沉沉倒在地，七孔流血命归阴"两句的唱腔，原为：

414

$$1\ 1\ |\ 6\ 5\ |\ 3\ 5\ |\ 6\ \dot2\ |\ 7\ 6\ |\ 5\ 6\ |\ 7\ \dot2\ |\ 6\ \dot1\ |$$

昏昏　沉沉　倒在　地，七　孔　流　　血

$$^\sharp4\ 3\ |\ 3\ 2\ |\ 0\ 3\ |\ 5\ |$$

他就　命　归　阴。

这是把"归阴"的"归"字唱倒了，但如果改为：

$$0\ \dot2\ |\ 7\ 6\ |\ 5\ 6\ |\ 7\ \dot2\ |\ 6\ \dot1\ |\ ^\sharp4\ 3\ |\ 3\ 5\ |\ 6\ 5\ |$$

七　孔　流　　血　　他就　命　归

$$6\ 6\ |\ \dot1\ 5\ |\ \dot6\ 5\ |$$

阴。

这样字是唱正了，但将两个阴平字搁在最后高唱，或如原来谱上写的那样唱，都感到收得没有力量；因此这里就不仅是个改腔的问题，必须要改字：

$$1\ 1\ |\ 6\ 5\ |\ 0\ 3\ |\ 3\ 5\ |\ 6\ \dot2\ |\ 7\ 6\ |\ 5\ 6\ |\ 7\ \dot2\ |$$

昏昏　沉沉　倒　在　地，七　孔　流

$$^\sharp4\cdot6\ |\ ^\sharp4\ 3\ |\ 3\ 2\ |\ 0\ 3\ |\ 5\ |$$

血　　就　丧　残　生。

将"命归阴"三字改为"丧残生"，在"生"字（阴平）前面搁一个阳平"残"字，就可以将它衬托得有力量了。

"皮氏一见冲冲怒，她道奴谋害我夫君。""夫君"二字在这里又不对了：

$$3\ 5\ |\ 5\ |\ 0\ 3\ 3\ 5\ |\ \dot1\ |\ \dot1\ |\ 6\ \dot1\ |\ 3\ 5\ |$$

皮　氏　一　见　冲　冲　怒，她　道奴

$$6\ 5\ |\ 3'\dot1\ |\ 5\ 6\ |\ 5\ |$$

谋害　我　夫　君。

但如果唱对了，又显得太板，不自然：

415

这是把"夫"字挪到前面的高音上去，但这又显得太紧了，所以我又采取改字的办法，将"我夫君"改为"我郎君"，意思相同，腔却顺当了：

下面"高叫乡约和地保，拉拉扯扯到了公庭"。普通唱作：

我觉得这一句后面也站不住，同时这样结束也没有力量，所以我唱作：

这样就字也正了，同时也从腔上把当时"拉拉扯扯"的情形表达出来了。

总之，有了以上几个原则，就可以根据各种不同的情况，用各种办法来创腔，有时候可以不改动词句，把错了的字音，加以纠正就可以创出很多好听的新腔来；有时必须要改动唱词才能将这一段腔唱得更好、更顺，这就须要灵活地来掌握了。

<div align="right">（萧晴整理、记谱）</div>

冀中民间戏剧的花朵——丝弦戏

（1957 年 11 月）

石家庄市丝弦剧团以它丰富优秀的剧目和北京的观众见面了。从这几天演出的情况来看，它已经得到了北京观众的赞扬和一致的好评。

丝弦戏是流传在河北省民间的一个较为古老的剧种。它又分四个支派即中路、北东路、南路及西路；活动于河北省的中部、南部及西部广大的城镇和农村。现在来北京公演的石家庄市丝弦剧团是其中较大的支派之一的中路。

丝弦是河北省广大农民最喜爱的一种戏曲。农民们每当过年过节，或农忙过去以后，就要邀请丝弦剧团为他们演出，他们不仅喜欢看、喜欢听，而且自己会唱；据说很多村子里都有业余的剧团，他们自己都有衣箱，还有戏台，逢年过节时，农民们就打开衣箱自己上台唱戏。可见它和劳动人民之间的情谊多么深厚，它已经成为群众文化生活中一件不可缺少的必需品了！据说，由于丝弦戏拥有广大的劳动群众基础以及它和他们之间的密切的关系，曾经引起过封建统治者的极端憎恨，他们以上演丝弦要"纳税"的办法来实行过变相的禁演、禁唱！

解放前，丝弦剧团也和其他剧种一样，一直遭到日寇及国民党反动派的残酷迫害和摧残，很多老艺人死的死了，转业的转业了，给丝弦戏带来极大的损失。直到解放后，在党的关怀及"百花齐放"的方针下，这朵凋零了的名花，才又恢复起来，并得到了大力的发展。

当我去年到河北省视察时，我才第一次接触了这个有着悠久历史并有着广泛群众基础的剧种。当时在我周围和我一道看戏的几乎都是头上包着白布的纯朴的农民兄弟。我欣赏着这个为农民群众所创造并为他们所热爱的戏曲艺术时，不禁深深地被它所具有的强烈的生活气息、纯朴而健康的情调所吸引；同时更对这样一个长期在农村和小城镇中演出的剧团能有这样好的表演、功底和丰富的音乐感到非常惊讶，可以说，从这时，我就非常喜欢它。

还记得那一次我看了何凤翔老先生的《扯伞》。他有着很好的唱功，在做派上、身段上都表演得非常优美和入情入理，一看就知道是一个很有造诣的演员。特别是他撑伞后在雨中行走的步法、舞蹈与很多剧种的步法和舞蹈都不同，惟妙惟肖地表现了在雨地里行走的姿态，他的表演是非常难得的。

在《空印盒》中，饰老家人周能的老生演员张永甲是一个唱做俱佳的演员，

他的声音宽而洪亮，可以称得起是"实大声洪"了。饰按院大人何文秀的小生演员王永春、饰花脸孙龙的演员李铁山，他们都有很好的功架和身段，做派也非常好。

从这些演员身上可以看出来一个共同的特点：表演真实、纯质而不过火。这一个特点在《小二姐做梦》中，饰小二姐的青年演员袁雪屏身上，也是突出的。袁雪屏是一个有希望的青年演员，她在这出戏中，表现一个未出嫁的姑娘怎样幻想着未来生活的幸福时，塑造了六七个不同的角色，动作都相当熟练而不浮夸，如果她能继续不断地努力，是很有发展前途的。

丝弦不仅有很多优秀的剧目，而且音乐也极其丰富，共有曲牌五百支（据说现在整理了的已有二百支，其余已经失散的，还必须到农村中找老艺人挖掘，我觉得这是一个很重要的工作，需要很快地进行）；其中有很多如"山坡羊"、"黄莺儿"、"驻云飞"、"驻马听"、"醉花阴"等曲牌都与昆曲的曲牌相同，可见丝弦和昆曲的关系是非常密切的；此外丝弦和老调梆子的关系也非常深，丝弦和老调就曾经有过一段同台合作演出的历史；还在石家庄市丝弦剧团的前身"隆顺合丝弦剧社"时，这个社的创办人刘魁显先生就曾经请过昆曲、山西梆子、京剧等的师傅教过艺，所以无论在表演上或音乐上，丝弦都接受了昆曲、老调梆子、京戏等的影响，使它在原有的基础上，更加丰富起来，成为一个有着丰富、深厚传统的剧种！

丝弦对唱功是很重视的，演员们的演唱都能做到字正腔圆，咬字真切。丝弦的演唱是大、小嗓混合运用，一般开始用大嗓，到句尾就以小嗓作六度或七度音的跳进，丝弦称这种小嗓为"二音"。这种明音（大嗓）与二音的掺和使用和六七度音的大跳，增加了演唱上的困难，但如果上下音衔接非常自然、统一，就会产生非常高亢和优美的效果。我去年观摩时还感到有很多演员的声音，衔接得比较生硬，因此乍听起来有些突然。现在经过他们一年多来的努力和改革，在这一点上就有了很大的进步。这个改进是应该肯定的。我觉得今后还可以在这方面多下些功夫，使它连接得更好。

此外，在乐队上进行的改革也值得在此一提。以前丝弦的乐器，主要是琵琶和三弦，以后受了梆子的影响，增加了板胡等乐器，使音响较前丰富了些；但我去年听戏时，仍感到文场的乐器，音量太单薄，显得有些贫弱；这一次他们来京演出，不仅用了板胡、三弦、二胡、横笛和笙，而且还增加了中胡、大提琴、小提琴；这就使它的音量丰富了很多，同时音色的变化也增加了。在武场方面也适当地恢复了原有的大锣大钹，如《空印盒》中"书房定计"一场，就恢复了大锣大钹的使用，这个使用是恰当的，因此也很有效果。

在旧社会，"丝弦"虽然被广大农民所热爱，但却没有受到应有的重视，它

一直在农村里自生自灭，所以丝弦剧团也从未到北京及较大的城市演出过，而北京、天津等大城市的观众对这个老剧种也非常生疏；这一次石家庄丝弦剧团能到北京上演，就不仅是丝弦剧种的一件大事，而且也是首都观众极感高兴的事。感谢他们给我们带来这样丰富优秀的剧目，让我们预祝他们在这次演出中取得很大的成功！

（原载《人民日报》1957 年 11 月 21 日）

略谈旦角水袖的运用

——1956年在文化部第二届戏曲演员讲习会上的发言

根据我多年来学戏和演戏的经验，我深切地体会到：在表演艺术上，祖先给我们留下的遗产是这样的丰富，真是值得我们中国人自豪。这样丰富的遗产，就看我们怎样去学习它，怎样去好好运用它，来从事我们的创造。譬如我们学写字，最初是描本，照着现成的印本描下来；然后是临摹；再以后才是自己写。有人能写得好，成为书家；有的人就写不好。写得好的，就是因为他并不是一味地摹仿别人，而是有了自己的灵气；写得不好的，就是因为没有自己的灵气，因此他只能做一个写字匠而不能成为一个书法家。又如学画，最初时也是临摹前人的作品，后来才自己画。有人就能成为画家，但也有人一辈子只能做一个画匠，他画的东西总有些"匠气"。这两者之间的区别，主要也就在于他们有没有自己的灵气。演戏也是这样，我们从小学戏的时候，差不多都经过这样一个过程：老师先教念词，也不和学生解释词的意思，只要把字音念对了就好了；念熟了词就教唱；唱会了就上胡琴；然后就给你"站地方"；教你哪儿该扯四门，哪儿该用叫头，袖子怎么抖，手怎么指出去……这就是一个"刻模子"的过程。在这个过程中，什么表情、心理等等都还谈不到；在这以后，经过自己慢慢钻研，自己有了心得，这才把戏演好了。这就已经是从摹仿进入到创造的阶段了。

要成为一个优秀的戏曲演员是不容易的。因为戏曲演员必须掌握一套非常复杂的功夫，这些功夫中包括"四功五法"，能样样都掌握得好，这才具备了做一个优秀演员的条件。

什么是"四功"呢？那就是我们常说的"唱、做、念、打"四个字。这四个字说起来很简单，但要真正掌握它却不那么容易。譬如唱功，好好儿唱的也是"唱"，唱得不好的也是"唱"，这好坏之间有着很大的区别。唱得好的，既好听又能感动人；唱得不好的就正相反。做功，有人就能把人物的身份、心情都表现得很好；有人就会把戏做错。念法中，应该分清：是急念，是慢念，气愤是气愤的念，抒情是抒情的念。"打"也要打出道理来。我听到一位老先生说过：中国的武打套子本有二百多套，"挡子"有二百多种，这都是前辈们给我们留下的财产，可是现在能全部掌握的人恐怕已经不多了。有的人"打"得有目的，有内容；有的人就不行。譬如：一个人与另一个人用大刀、双刀开打，打到后来一定是"鼻子"，"削头"，"亮相"，"追下场"。好的演员就能打出名堂来，这是在战斗正激烈的时候，

421

一方用兵器砍对方的脑袋，一方在招架，在躲闪；一刀砍下去，本来以为对方已被砍死了，可是一看还活着呢，这才追着下场。如果表现不出这样的意思，就不能算"打"得好、真实。又如《挑滑车》中有高宠扎金兀术的耳环这样一段戏。高宠的本意是要一枪把金兀术扎死，因此来势很猛；不过没有扎准，只扎到了他的一只耳环。有些好演员演金兀术，因为连胜数将，正在得意地大笑，冷不防后面来了一枪，这一枪扎得好痛。回头一看，原来是一员敌将站在面前，自己的耳环还在人家的枪头上挂着呢，不禁又急又气又羞，转过身就与高宠交起锋来。这样演才算把戏演好了。可是也有些演金兀术的演员是"大路活"，他根本没有去琢磨这段戏是什么内容，高宠一枪扎过来，他连心都没有动，好像耳朵被扎了连痛都不痛；耳环被扎了下来也不觉得羞愧。这就不近情理了。

"五法"是什么呢？那就是口法、手法、眼法、身法、步法。这些，同志们都是很熟悉的。四功五法的方法能掌握，对于瘦、胖、高、矮人的帮助是非常有利的。在四功五法中，口法居第一位，唱功也居第一位，可见"唱"在戏曲中所居的地位。（因各省各地语言不同的关系，对于四声口诀等先不讲。）有许多人往往只能专工某一功，唱得好的，打得就差；做功好的唱功不好。要四功俱备的人是很少见的。如果具备了四功，五法再配合得好，那就更是全材了。五法中，每一种都有许多学问在内。除此以外，各个行当还有许多需要单练的功夫，例如老生的甩发、髯口、宝剑穗子；小生的翎子、扇子；旦角的水袖、云帚等等，这些功夫都得单练，不过用的时候并不是孤立的，而是穿插在四功五法之中。

在戏曲表演中，各行都有各行的一套技术，不管是花脸、文丑、武丑、旦角、老生等等，都有它自己的一套东西。必须掌握了这一套东西，才能扮演这一行的角色。记得在好多年前，有一次演义务戏，许多演员都反串演了不是他本行的角色，我反串的是黄天霸。我心里也很想拿出些英武气概来，可是就是拿不出，因为我身上没有武生的东西。所以，要我谈其他行当的表演是不行的，我今天主要还是讲讲我的本行——有关旦角表演上的一些问题。即使谈旦角的表演问题，我也只能谈其中的一个问题：关于水袖的运用。

我小时候演青衣戏，如《彩楼配》，先生给站地方，扯四门、出绣房、进花园，老是捂着肚子唱；到年纪稍大一些，就感到这样不大好，哪有整天捂着肚子出来进去的，自己也觉得好笑，不过仍旧不知道该怎样做。再经过一些时候，方才懂得了，演旦角必须：端庄流丽，刚健婀娜。端庄，并不是要你捂着肚子不动；要是老这样，就显得呆板；端庄而流丽，就有了"神"。至于"刚健含婀娜"这句话，我想举一个例子来说明，大家就可以明白了：从前有个演员名九阵风（阎岚秋先生），是个有名的武旦，也兼演花旦、刀马旦、闺门旦。他不仅擅演《泗洲城》《取金陵》等一类武旦戏，而且也擅演《小放牛》等一类花旦戏。他演武旦戏的时候，

打得很利落固不用说；在一阵激烈的开打后的"亮相"，就像钉子钉在那里的一样，纹丝不动；过一会儿，他的身子就慢慢地晃动，就像风摆杨柳一样，然后就着这个势头再跑下场。整个身段显得非常美。那时候还有另外的一位名武旦，打得也很冲，"亮相"时的功夫也很好，但是他并没有后来的晃动，而是一直跑下场。与九阵风比起来，一样的很干净，很利落，但总缺少一点什么。这就是因为他刚健有余，缺少婀娜之姿。因此观众对他们两人的评价，始终认为九阵风应居第一位，另一位应居第二位。

关于"三节"、"六合"。三节：以手臂来说，手是梢节，肘是中节，肩是根节。以腿来说，脚是梢节，膝是中节，胯是根节。以整个人的身体来说，头是梢节，腰是中节，脚跟是根节。六合：有内三合，外三合。内三合留到将来谈唱腔问题时再详细谈。外三合是：每一个姿势，三节都需要"合"（协调）：手与脚合，肘与膝合，肩与胯合，如果不协调，姿势就不美。例如抖袖，就要讲究梢节起，中节随，根节追，这样才能好看；如果中节不随，根节不追，只能梢节在单独活动，整个动作的"势"就断了。

前人们有四句话值得我们好好地研究："气沉丹田，头顶虚空，全凭腰转，两肩轻松。"如果能按照这个要求去做，我们的身段、姿势就都会好看了。在我的藏书中，有一本《梨园原》，里面有许多材料，对我们来说都是非常宝贵的；它告诉我们，在表演时应该注意些什么，怎样才能改正我们表演上的毛病等等。

关于水袖的运用，我根据个人的经验，把它们归纳成为十个字，即勾、挑、撑、冲、拨、扬、掸、甩、打、抖。这十个字里面，用劲的地方各不相同；运用的时候，把它们联系、穿插起来就可以千变万化，组织成各种不同的舞蹈姿势。

下面分别讲一下这十个字的用法：

一、勾：要使水袖叠起来，露出手，就要用"勾"：伸出大拇指，对准水袖的折缝往上勾，两三下就把它叠起来了。我看到有许多演员，水袖老是叠不起来，只能让它拖在下面，这样既不好看，而且往往因为手伸不出来而着急，因而影响了表演。这多半是由于他们还没有找到这个窍门的缘故。

二、挑：以食指用劲，将水袖向上面扔出去，多用于要水袖向上飞舞的时候。

三、撑：如《锁麟囊》的找球一场，有这样的身段：起云手，转身，翻水袖，两臂伸开，蹲下，亮相。这时就要用"撑"：主要以中指用劲，同时将两臂撑出去。如果没有这个"撑"，转身蹲下时，只能很早就摆好了两臂伸出的姿势，这样整个身段就显得呆板了，这叫做"有姿无势"：只有姿态，没有动势。要是在蹲下时同时将两臂撑出去，然后再亮相，就是有姿有势，这个身段才显得圆满。

四、冲：两手托住水袖，两臂一先一后往上伸。这个身段多用于表现感情激动的"下场"时。如果不用"冲"，就成为无规律的乱耍袖子了。

五、拨："扬"袖（见后）后要将水袖放下，还原时用"拨"。主要以小指用劲，好像拨东西一样。

六、扬：翻袖，抬臂。多用于"叫头"，"哭头"等时候。

七、掸：扬袖后的还原动作。不过动作比"拨"要大一些，好似要掸去身上的灰尘一样。

八、甩：先翻袖，后甩出去，这个动作比"掸"又要大一些，多用于生气的时候。

九、打：略同于"甩"，不过更直来直往一些，用劲也更猛一些。

十、抖：即一般常用的"抖袖"，动作比"掸""拨"都要小，只用腕子稍动一下就可以了。

我虽然把我所用过的水袖动作归纳成为这十个字，但这十个字并不是一个个孤立的，不能想起来哪儿要有个水袖，就突然地来一下；也不是这儿一下，那儿一下，把它们分割开来。每个水袖动作之间的联系要自然，要顺。例如："叫头"时用"扬"，但用"扬"就必须要用"拨"或"掸"，否则就不顺；至于究竟是用"拨"还是用"掸"，就要看当时的情境来加以选择。又如我看湘剧《拜月记》，"拜月"一场有姊妹逗趣的一段戏：妹妹把姊姊惹恼了，又去向姊姊赔礼（妹妹在姊姊的左边），她把姊姊的左肩一拍，正想讲话；姊姊将右手的水袖向她一"打"，表示"你别理我"。这样表演很好。但也可以这样处理：妹妹拍姊姊的左肩，姊姊翻右手的水袖，向左肩一"掸"，表示将妹妹的手推开；然后斜着向妹妹用水袖"打"下去，这样处理，就更丰满了。当妹妹第二次赔礼，姊姊仍不理她时，最好就不要重复前一个身段，可以这样处理：翻左袖，直着"打"下去，轻轻地一跺脚。将这些水袖动作变化着组织起来运用，可以设计出无数种身段来，这些身段对表演是有很大帮助的。最近我在拍摄舞台纪录片《荒山泪》，在这部影片中我一共用了二百多个水袖动作，不过并不是孤立地这儿一个，那儿一个，而是联系起来运用的。

水袖的尺寸不宜太长，如果是狭长一条，不仅不好看，用起来也很难得心应手。我的水袖尺寸是：衣袖长约过手四寸，水袖本身有一尺三寸，这样的长短，运用起来比较得劲。

各种身段的运用，还必须结合着自己的身材，要善于掩盖自己在身材上的缺陷。老前辈们在这方面也是有丰富经验的。我看过很多次盖叫天先生和杨小楼先生的戏。我觉得盖叫天先生在演戏时，亮"高相"的时候居多，这是因为他的身材比较矮，如果亮"高相"，就能使人感觉到他的身材很高大、很魁梧，增加了英武气概。杨小楼先生就不同，他的身材本来就很高大，如果老亮"高相"，就更显得他高大了，所以他亮"高相"的时候是不多的。假如盖叫天先生不考虑到自己的身材特点，而把杨小楼先生的身段，硬搬到自己身上来，那就不能弥补自

己在身材上的缺陷。我自己在这方面也是很注意的。我的身材很胖、很高，所以我在身段的运用上总是要经过严格的选择，尽量避免那些特别显露我身材的缺陷的姿势和动作。譬如《武家坡》里有一个"哭头"："啊……狠心的强盗啊！"照例应该是先做两个"扬"，高举着两臂唱那一句"狠心的强盗啊"，可是这样抬着膀子站在那里唱好半天，就更显得我这个人又高又大了。所以我就用这样的身段：唱"啊……"句的时候，右手用"扬"，然后把它放下来；到唱"狠心的强盗啊"句时，只抬左手，翻袖，把右手翻袖向前平指，你们看，这一来就显得我这个人瘦小得多了不是？但这身段对一个本来就很瘦小的人也许就不合适，因为这样一来，就更显得他瘦小了。所以，我认为，在吸收别人的身段的时候，怎样结合自己身材上的特点来变化运用，这一点是值得我们研究的。

四功五法，都是我们戏曲演员必须磨练的功夫。但是同时又要注意，用的时候不能乱用，不能脱离剧情来卖弄这些功夫。譬如我看到盖叫天先生演《英雄义》的史文恭，当他与卢俊义交战了一阵以后，感到梁山英雄的来势很猛，自己的力量恐怕不是他们的对手，如果这样，庄园就很危险了。因此他很焦急，一个人在想主意，决定对策（用"揉肚子"，"走马锣鼓"）；想到后来，决定豁出去与他们拼了（抢髯口：左边一下，右边一下，最后把髯口一理，一亮相，下场）。这种表演是非常好的。可是我看到另外一些演员，学了盖先生的这一个髯口的身段，在另外一个戏一上场的时候就用上了，这就是卖弄。因为这些身段用得不是时候，不结合剧情。水袖也是这样，譬如有人演《武家坡》的王宝钏，水袖耍得很漂亮，左一下，右一下的，但是用得不恰当，因为不合人物的身份，这就是卖弄。这个戏一般的不能用很花哨的水袖，只有几个地方可以用。例如在老生拍她的肩时，下场时，进窑时，仅此而已。这几个地方需要用水袖的，就要用得漂亮。这几个水袖动作，也许要练上几千遍才能练好，但是在台上却只能来这么几下，因为戏里面只需要用这几下。千万不能认为：我练了这么多遍，好容易练成了，今天我得"亮"一下功夫。这就不对了。

总之，四功五法，是戏曲演员的本钱。我们必须掌握这些本钱。决不能说，我今天也演了戏了，也要了"好"了，这就成了。不，仅仅这样还是不够的。几十年来的经验告诉我：艺术是没有止境的！遗产这样的丰富，就看我们怎样去从这个宝库里拿东西，怎样去辨别它、运用它；你越是用心去钻研，就老会有新的东西发现。

（原载 1957 年《戏曲研究》第 1 期，1959 年收入《程砚秋文集》）

唱　腔

——艺术杂记之一

　　唱有腔，念白亦有腔，仅只繁简之差。只要一上台，动到"嘴"里的事，都不能与平常随便谈话一样，多少有些音乐性质。其目的是传达各种情绪、意识及于广坐的听众，而使听者发生美感，加深印象。这就是唱念需要有"腔"的原理。

　　我们在台上"唱戏"的人，小时学唱，是怎样情形呢？据王瑶卿先生同我岳父果仲莲先生说，他幼年从谢双寿先生上学，谢先生说："只许跟着我念，跟着我唱，错一点都不行。至于为什么字要这样念法，腔要这样行法，那是一概不许问的。"

　　这不只瑶卿先生如此，我辈幼学亦都如此。（砚秋小时，从十三岁起从陈啸云先生学青衣，就是这样。）不但幼时如此，就是许多成名的前辈，到老亦只仗着"熟能生巧"，因而有了"生发"，享了大名，却大半是"知其然不知其所以然"。而后辈们仰慕学习成名成艺的前辈，又没有前辈的切身的体会和经验，所以有些只模仿了腔调一个虚浮的表面，而神理气味，则是"差之毫厘，谬以千里"了。没有戏了。

　　砚秋有鉴于此。所以多年以来，曾把名人著作（关系曲调唱法的）细心研究（罗瘿公先生从砚秋十八岁时起，教以读唐诗，学四声，使我粗知音韵，至今感念不止）。并与同好的朋友们互相切磋。略有一知半解，配合自己的唱念。提出几点供戏曲同人参考，希望教正。

　　唱出于口，腔生于字，所以清初人《李笠翁曲话》的"字忌模糊"一段说："学唱之人，勿论巧拙，只看有口无口。听曲之人，漫讲精粗，先问有字无字。"又说："开口学唱之人，先能净其齿颊，使出口之际，字字分明。然后加工腔板，无异点铁成金。"还有清初人徐灵胎的《乐府传声》说："字真则义理切实，所谈何事，所说何人，悲欢喜怒，神情毕出。若字不清，则音调虽和，而动人不易。但人之喉咙，灵顽不一。灵者各韵自能分出各韵之音。顽者一味响亮不能凿凿分别。"又说："有声极响亮而人仍不知为何语者，此交代不明也。每字必有首腹尾，必首腹尾音已尽，然后再出一字，则字字清楚。若交代不清，则声虽响亮，反不如声低者之出口清楚。"由此看来，"字"的讲究，总是一切唱腔的基础。

字义—字音—字形

每个字，有它的意义，它的声音，它的形象。

徐灵胎说："古圣造字，皆由天籁，绝无一毫勉强，精微奇妙，不可思议。如'大'字之形大，'小'字之形小，'砭'字之形砭，'狭'字之形狭。惟口诀得传，则字形宛肖。"可见中国文字的形象之美，实有道理，决非主观上的"想当然"。

陈兰甫的《东塾读书记》说："声象乎义，以唇舌口气象之也。未有文字，则以声为事物之名。既有文字，则以文字为事物之名。故'大'字之声大，'小'字之声小，'长'字之声长，'短'字之声短。又如'天地'二字由舌音而生，以舌抵上，作出声音，则为'天'，以舌抵下，作出声音，则为'地'。'天'即'颠'音，颠者高也。'地'即'低'音，低者下也。"可见中国文字声音之妙，也都有来历，不是随便造成的。《乐记》上说："凡音之起，由人心生；""感于物而动，故形于声。意由物起，有此物即有此意，有此意即有此音。至声音演为语言，而语言之音，即象唇舌口气所出之音。迨言语易为文字，而文字又本于言语所发之音，不是随便造成的。"

所以字义、字音、字形，都是有道理的，都是相关连的。以上这几位先生的话，与唱腔念白有甚么关系呢？

且把"大""小""天""地"几个字，举眼前的实例说说。

（一）《女起解》唱"唯有你老爹爹是个大大的好人"。这是我们唱惯了的。"是个好人"中间加上"大大的"，是为了特别奉承崇公道，使他高兴，这也是容易明白的。但"大大"二字，何以能发生特别高捧的印象呢？这在一般是很难说明其所以然的。读了上文解释，"大"字的意、形、声，便彻底明白了。

（二）《柳迎春》（汾河湾）说丁山"小小年纪，出此懒惰之言"。当我们念着"小小"二字，也觉得有个"小孩子无知"以慈爱教训的意思。但"小"字何以能发生如此的意思，原来和这个字的"形""声"都有关系的。

（三）《六月雪》法场的"上天，天无路。入地，地无门"。是绑着两臂，低着头，用悲音念出的。（不能像《宇宙锋》的，"我要上天"那样望着天上，指着天上）但是不管是低头念，是扬头念，既然念到"上天"，便有一种向上的，高扬的腔口，念到"入地"，自然有向下低沉的韵调。这又是甚么缘故呢？读了上文关于"天地"的"意、形、声"的解释亦都明白了。

自然如以上所说，并非要把任何一个字的原理，研究清楚，再开口去唱。那在事实上是不可能的。但是这样的研究，不论在学唱的人或已经成功的人，最好时时注意一些。使我们小心在意地对得起唱中之字，而正确地唱了出来。并在又

427

一方面，凡是唱得粗糙或虚浮的人们，亦可以加深警惕。于歌曲的前途，个人的艺术都不为无益。

口口有五音四呼

人的口腔内有"喉舌齿牙唇"五样的天生的工具，各能发音。若问什么是"喉音"，当我们读这个"喉"字的时候，音便由"喉"发出。"舌"字的音，便从"舌"发出。其余"齿""牙""唇"各音莫不如此。这个字指的什么，什么意义，就在所指的部分发出了声音，这是西洋文字所不能有的。中国语文字的巧妙可见一斑。

所谓五音，只是大纲，若加细分析，则正如《传声》所说"喉音有喉底音"有"喉中音"有"近舌的喉音"，而喉底之喉音，亦有浅深轻重之不同。其他四音（舌齿牙唇）也都有浅深轻重之不同，千丝万缕，层层扣住，方为入细。

五音之外，又有"四呼"即"开齐撮合"。开口谓之开，其用力在喉。齐齿谓之齐，用力在齿。撮口谓之撮，用力在唇。合口谓之合，用力满口。喉舌齿牙唇，是字之所从生。开齐撮合，是字之所从出。明白了五音，又熟悉了开齐撮合之法，则吞吐得劲，口齿清真。

字有四声——（入声短促不能唱，故在戏曲，实际只有三声）

字有四声，"平，上，去，入"，这是人们常说常道的。诗韵照此分韵，"入"声占韵目一部分，是可以的，因为"诗"不用行腔。平常人说话，以苏州为中心的江南一带，都有很清楚的"入声"，所以苏州人决不承认"入声"之不存在。但是唱曲与念诗不同，更与说话不同。"唱"是要行腔的，要有韵调的。入声字短促，出口即止，所以不能有腔，在唱功上若能善于利用得法也很生动。

但是周德清（元代曲家）所作的《中原音韵》第一条便说："无入声，只有平上去三声。"不是字无入声，乃是入声不能唱。所以苏昆专家老祖徐灵胎亦说：北曲无入声，因北人言语本无入声。入声不可唱。南曲唱入声，无长腔，出字即止，偶有引长其声者，皆是平声。北曲唱"入声"，必审其字势，该近何声，派定唱法，或作"平"或作"去"或作"上"。故曰派入三声。以上是指昆曲而言。

北曲是这样，京调皮黄亦是这样。（其他的北方的戏曲，大概亦是这样）有人说北方人只有赶车的人们，手执长鞭呼喝骡马的"嗒嗒"是入声。除此一字外，没有入声了。这话虽似笑谈，亦是实情。可见入声字在京调皮黄里创造唱腔时应利用，怎样安排运用不是不可能的。当然，青衣比较难，老生是容易的，如"我哭，哭一声老太后"的"哭"字，偶尔用之是可能的。现把入声改作"平"或"上"、"去"，当然更便利了。

即是唱曲根本不需要入声，所以北方口音，把"入"声改作"平"或"上"或"去"

428

不算缺点，而且在戏曲里正要如此。

例如昆腔《思凡》"小尼姑年方二八"的"八"是入声，本来只是很短促的一下子（苏州人说话即如此），但既要行腔，就须改作平声"巴"字的音了。此外如"削去了头发"的"发"，以及骂殿的"羞羞惭惭一语不发"的"发"字，都是入声。都是一出声就止，不能行腔的。一行腔就是平声，不是本来的声了。所以我照这种论说，创造些唱入声的方法，如《锁麟囊》内有"巴峡哀猿"的"峡"字，《六月雪》中"只见他发了怒"的"发"，《贺后骂殿》中"一语不发"的"发"字，就其一放即收的方法，感觉很自然的。入声字先放准确，后再行腔即可。有的将入声字行腔，有的一发即收，这在创造腔调时确是非常便利的，尤其阳平字，最好在第二句的末尾一个字，若皆阴平字原不妥当。如《文姬归汉》的"法"押阴平字在字尾，必须在尾字之前一字安腔，阳平字押尾，以尾字安腔。

声有阴阳

阴阳二字，很能迷惑人，仿佛"阴阳八卦"一样。其实很简单，阴阳就是清浊，若用实例证明，则"汪""王"二姓，即可指明。"汪"是阴平字，其声清扬。"王"是阳平字，其声沉着。此外如"称呼"的"称"是阴平，姓程的"程"是阳平。"昌"是阴平，"常"是阳平。"方"是阴平，"房"是阳平。每一个地方，每一个人，都可以知道分别清楚的。诸如此类，不胜枚举。以上是指唱京戏而言，若地方的语言不同的关系，就不能太苛求了，如天津的"天"字，本地人就念阳平字。

《中原音韵》里说："只平声有阴阳之分，上声去声都无所谓阴阳。"这在北曲，在京调（皮黄）都是很对的。苏昆人士却不免诧异，所以明朝人的著作，依照南人的见解，即四声都有阴阳。指驳周德清只平声有阴阳的说法，认为不确。

不错，四声的确各有阴阳。但在北音唱曲，则除平声外，原无阴阳之分。所以徐灵胎虽亦执著"四声各有阴阳"，但把作曲的适用与否，提作别论。

北音，平声是分阴阳的，去声则不然了。即如"至"和"稚"两个字，在苏人口中，一个阴去，一个阳去，历历分明。北音却是一样的读法。《玉堂春》的"来至在都察院"的"至"和"在"字，都是去声，就照去声唱就好了。"至""在"是可以分出阴阳的。但唱的时候若分出"阴阳"就成了怪腔怪调了。

苏州人唱曲，尤其是北曲，亦不能全分阴阳。但平声则不论是苏州人，是北人，是昆腔，是京调皮黄，都非分清不可。如《燕子笺》，所研究的唱腔，有"春""那"两字，就比"惊梦"中的"春那"提高一音。"惊梦"中的"春那"，因笛子的工尺所限，听去好似"蠢那"之音。

疾徐即快慢的研究

《传声》说：“曲之疾徐亦有一定之节。始唱稍缓，后唱稍促，此章法之疾徐也。闻情宜缓，如《文昭关》《捉放》之吕伯奢、《牧羊圈》。急事宜促，此时势之疾徐也。摹情玩景宜缓，如《抗婚》《武昭关》《教子》。辩驳趋走宜促，此情理之疾徐也。”

（按）这段文言，翻作白话，就如说，唱功总是先慢而后快，所以许多京剧，如《三击掌》《进宫》，都是先慢板后快板，而同一快板段内，亦是愈往后愈快。

《传声》又说：“然徐必有节，神气一贯。疾亦有度，字句分明。倘徐而散漫无收，疾而糊葎一片，皆是错谬。”

（按）慢板不可散漫，必须音节清楚，神气一贯。绕梁三日，回肠荡气等。快板不可只图爽快。快不可把字句赶到糊葎一片。愈快愈要分明。常常形容唱法如珍珠断线，珠滚玉盘。无论唱昆曲，唱二黄、评剧、梆子，皆是一理。

《传声》说：“太徐之害尚小，太疾之害尤大。今之快唱者不但字句不明，且全失唱中之义。惟重字叠句，形容急迫，及收曲几句，其快更甚于寻常言语者，亦必字字分明，皎皎落落，无一字轻过。听者聆之，字句虽短，而音节反觉甚长，方为合度。”

（按）说快板的唱法，愈快愈不可马虎。比如《锁麟囊》中快板“忙把梅香低声叫”的一句。如上一句“薛良与我再去问一遭”，也要交待清楚，将唱变为念“薛良”停一句，再接“与我去问一遭”，也要交待清楚。

因此想到京调皮黄的名家前辈，旦角行里王瑶卿先生，生行里谭鑫培先生，二位被称做唱功的“革命家”，他们二位常常称道的三句话乃是：

（一）慢板难于紧

（二）快板难于稳

（三）散板难于准

这三句话当然很有道理，所以他们二位在唱功上有些新创作。但是并没有详细的分说，其实亦还就是上文《传声》里所说的几个道理，正好掺和研究，互相发明。现在砚秋就自己的意见，解说如下：

（一）慢板难于紧

这句话是怎么个说法呢？原来“慢”和“紧”是相反的两个字。按普通的理论，要“慢”就不能“紧”，要“紧”就不能“慢”。这里却是“慢板”要“紧”，是怎么回事呢？难道慢板唱成快板不成？当然不是的。

这个“紧”应不作“紧急”解。在板眼节奏上，应是“严谨”的意思。在行

430

腔吐字上，应是"敏活运用"的意思。在表意传情上，应是生动清醒的意思。亦就是"传声"所说"有节"和"一贯"的总注解。（不散漫，不沉闷就是紧）

"慢板"是容易感觉沉闷，尤其是青衣的慢三眼。听王先生说：早年老辈们，只管唱得"满宫满调"，听的人总觉疲倦睡觉。就是因为（一）对于字眼，只知道准切，而不知道控纵。（二）对于腔调，只能照规矩呆唱，不能敏活运转。（三）对于剧中人的心情口吻，不能细心体会，只能唱个大概。

但慢板要唱得敏活，神气一贯，必须另有一番功夫。"慢三眼"绝不能混为快三眼，这亦不是容易的事，所以说"慢板难于紧"。

（二）快板难于稳

快板是表现紧张的口吻的。所谓"稳"，是字字分明，板上清楚，吞吐之间，还要从容不迫。所表现的剧中人的情绪虽然紧张，而唱的人（演员）头脑则须冷静。所谓"以静制动"，才能把表演情绪的技术掌握得住。腔板字调，又要规矩，又不板滞，才算成功一个"稳"字。（要能控制，在1955年讲习会上听到像鲜灵霞女士唱《珍珠衫》，唱得虽快，全靠口法上的功夫。1953年在锦州看花淑芳所演的《茶瓶记》连动作与唱法，她都能体会到敏活运用，并且能"稳"）

（三）散板难于准

散板是没有板的唱，即无所谓"板槽"，似乎无所谓"准"了。但是这个"准"字，不在乎形式方面，不是板眼上的准，而是口气上的准。行腔的轻重、快慢、高低（一）要适合字音，（二）要适合戏情。字音的发高放重，全要适合主要的字眼，显明句中之筋节。

例如"父不信与儿三击掌"，在"儿"字行腔之后，"三"字的音要着力，要清切；"击"字音是往下压一压，激起下面的"掌"字高扬，长起，撑得满宫满调，与"举臂伸指"的手法相应，成为激越的音调，显出决裂的心情，松一点固然不可，毛一点亦不行，这才算是"准"了。《汾河湾》《荒山泪》《锁麟囊》中的散板的意思都不同，悲哀、怨恨各有不同的唱法，必须配合锣鼓节奏一致，快慢不同，要没火气，才算是准了。

散板的变化最多，摇板是散板，倒板亦是散板，都是没有板眼的。而如像这"三击掌"三字，虽是摇板的一节，却与倒板一样的提高。这是摇板用倒板的唱法。

倒板有时可以平唱。（像《武家坡》宝钏在帘子里唱的"多蒙邻居对我言"，并不提高，很像普通的摇板。这是倒板用摇板的唱法。）散板最难掌握，有的抒情唱法，所谓紧打慢唱，有的慢打快唱，有的快打快唱，有的慢打慢唱，一切均看戏中情境而定。如《汾河湾》有两种，《牧羊圈》《教子》《六月雪》述说事情是快打快唱。《牧羊圈》有慢打慢唱，都是应合剧情而变化的。

《击掌》与《探窑》比较

王瑶卿先生《探窑》的宝钏，把老派的唱法改变，把腔调唱得流动活泛，把繁重的字句减省了些，因之赞成的人说他"把一出瘟戏唱活了"，反对他的人说"紊乱规矩，自造天魔"。

平心而论，《探窑》的唱句极多，什么"板"都有，还有些"哭头""叫头"。可是听众总觉着腻烦，是出瘟戏。王先生的唱法，添了不少的活力，那是有的。如说把这戏"整个的救活了"，却是不可能的事。

原因是《探窑》的戏情内容，有根本上的缺点，因之腔调无论如何改造，总是无法使他翻身。

凡是一出戏，必有正反两面，双方情绪有冲突，词句有抗辩，思想有斗争，因之含有问题，问题需要解决，如此先缓后慢，步步加紧，得到最后的结束。像《三击掌》那样，才有"戏剧性"，唱功腔调，才有感动力，使听众感觉兴味。

"击掌"宝钏的抗辩，与王允的固执相对立，具有正反两面，这按旧话，就是"有了戏了"。"探窑"的老夫人和宝钏是同情的，是一面的，她们共同对抗的人，是王允，而王允并不上场，没有斗争的对象。于是场上只有母女二人，哭哭唱唱，无论如何唱法，而意味总是"单调"（行话没有"俏头"）。

一面的单调的戏情，总是没有感动性的。此事不但演员们必须了解，免得白费力；亦可作为写剧的、导演的同志们的参考。

抗辩到最后的口气：

"要……要……要"——"不……不……不"

凡斗争抗辩，总是由比较的缓和，而转到坚强，再转到激烈，以至于一方面是"必要如此"，另一方面则"断不如此"。

于是这一类对抗情节的戏剧，都有"要……要……要"和"不……不……不"。

《三击掌》：老生唱"要退要退偏要退"，青衣唱"不能不能万不能"。

《大保国》：青衣唱"要让要让偏要让"，花脸唱"不能不能万不能"。

《女斩子》：青衣唱"要斩要斩偏要斩"，老生唱"不能不能万不能"。

在《大保国》和《女斩子》里，我（砚秋）都是唱"要……要……要"的角儿；到了《三击掌》，恰恰相反，别人唱"要……要……要"，而"不……不……不"则轮到砚秋这一面来了。

所以这"一正一反"的快板，砚秋都是唱熟了的，对于两个相反的情绪，口吻，都有过体会，因之觉得在唱任何一方面的时候，都像有个对方在激刺着，更使口气坚强有力；并且因此感觉任何戏，只要是"对啃"（内行话）的词句，最好把

对方的词句，默诵几遍，是于唱功的情绪口吻上，颇有益处（至于"对哨"的词句腔板，须互相合拍，即行话所谓"严啦"那是当然的不消说的）。

抗辩的词句"要……要……要"，"不……不……不"，是本于言语之自然。大凡两人坚执意见，一面绝对"肯定"，一面绝对"否定"，自然有这样表现"必要如此""断不如此"的意思的语词。

虽然常常用得着，却与照例的程式的词句不同。

行腔

唱的姿态（高低、长短、快慢、轻重）叫做腔。唱的方法（抑扬亢坠，吞吐纵放），即是怎样唱法，即是"行腔"。

古诗说牧童的"短笛无腔信口吹"，因为牧童骑在牛背上，随便吹笛玩玩，所以（一）没有意义，（二）没有节奏。那就是"信口吹"，纵有些长短高下，亦等于没有腔，所以说它"无腔"。戏台上的唱，纵然有节奏，有腔，若没有意义，或不问戏情，只为讨好出风头，就是"花腔"。字音不正，板眼不准，用法不合，就是"油腔"。都是有腔等于无腔。

有感情，有音节，才能生出好的真正的腔。怎样生出来呢？《乐府传声》有一句话是："唱功之妙，全在顿挫，顿挫得法，神理自出。喜悦之处，一顿挫而和乐生。伤感之处，一顿挫而悲恨生。"这是关于戏情的。又说："一人之声，连唱数字（腔），虽气足者亦不能继续，则顿挫之时，因而歇气换气，亦于唱曲之声，大有裨益。"这是关于唱的诀窍的。

现在举出《探母》的两个旦角，两个倒板，作实例，说明一下。

公主唱："夫妻们打坐在皇宫院。"

太后唱："两国不和常交战。"

（一）都是小嗓的唱功，（二）都是大倒板（不能平唱的）而且下三字（即往上提高的一节），（三）都是一个阳平，一个阴平，一个去声。真是巧极了。

陈德霖先生（太后）唱一个，王瑶卿先生（公主）唱一个。

陈的嗓音高亢，而低音不能宽裕。王的宽音有余，而高处差着劲了。倒板提神，全在下三字。照例把前两个字念足了字音之后，往下沉一沉，再激起末一字往高里去。这就是"顿挫"。

这样的顿挫，是显而易明的。人人必须如此的，是大路的（公共的）分别全在末一字。

平阳—皇　　常—阳平

平阴—宫　　交—阴平

声去—院　　战—去声

陈唱"战"字，是振吭高扬，一气上升，似乎是一股道儿上山，而实际其中亦有些小的顿挫，不过不太显而已。

王唱"院"字是婉转着上去，而气口充足，亦能完成"大倒板"的韵调，这就完全是"顿挫得法"。

《三击掌》没有倒板的名目，但有倒板的唱法，即"三击掌"三字。

陈彦衡的《探母》曲谱里说："瑶卿创新腔，全在顿挫之妙。"这是很对的。但"顿挫"的作用，在《传声》里先说过了。

"顿挫"之外，还有"抑扬亢坠"。抑是往下落一落，扬是往高里提起来。亢亦是"高扬"，是加重了口劲的高扬。（凡抗辩，怒骂等唱句的高扬，多少有些"亢"的音调，所以《击掌》《骂殿》的提高，都与其他唱腔的提高，自然是两个味儿）此处必须将《击掌》《骂殿》的唱法，口述细讲。纸上不能写，连工尺谱都没有用。"工尺"只能显高低，是呆板的东西。非唱出（或哼出）不可。

"坠"是更活泼的"抑"。仿佛一样东西往下滚落，眼看要落地了，忽然一翻腾上去。又像"辘轳"打水一样，凭着轴子的转动，使那根绳子忽然下落，忽然上升。

这在唱法，全在"气口"控纵得法。

《骂殿》的快三眼二黄，句末一字，有些腔带着"小过门"，与胡琴的音配合严密，（所谓揉弦）宛转如飞往下去，仿佛要落下去，这就是"坠"。然后再往上一提，接着下一句头一字，格外有劲，这是"亢"。

明白"亢坠"之法，能有绝处逢生的腔调，使出来，使戏情格外显明，听者格外有兴味。

耍板

"慢的板"利于"行腔"（"慢的板"包括慢三眼、原板、二六摇板、倒板等）。

"快的板"利于"耍板"（"快的板"包括快三眼、快原板、快二六及赶板、垛字的快板等）。

普通所谓快板，乃指赶板，垛字的快板而言。"击掌"的快板，当然亦有些"闪板"的字句。

行腔是为了增加唱功的韵调，生出听众的美感。

耍板亦是为增加唱功的姿势，使听者美感。

一个是在"腔"上用法，一个在"板"上用法，其作用与目的则是一样的。

二黄如《骂殿》的快三眼，所以动听，全在"耍板"。（青衣）

西皮如《空城计》的快二六，动听亦在"耍板"。（老生）

再就赶板，垛字的快板举个实例。

《探母》坐宫，四郎和公主"对啃"的快板，谭老先生与王老先生的耍板最多，比老派的唱法（只知死赶干垛的）好听得多了。

瑶青先生于闪板之外，又发明了"双板"之法。在"有什么心腹事快对我言"那一句的"有什么"三个字，每一个字之下都闪一板，成了"双板"（一个实板，一个虚板）。

快板的闪板，好比快跑的步法，忽然间杂着"窜步"和"跳空"一样，能够增加跑的姿势。但若脚腿不利落，步法不纯熟，则乱了步武，或者栽跟斗，亦免不了。

快板耍板要字眼真切，口齿伶俐。最要紧的是气度沉稳，控得住，愈跳荡愈从容。所以说"快板难于稳"。所以《传声》亦说："快板字字分明，遇紧要字眼，又必以跌宕出之，使听者知其字音之短，而音节反觉其长。"亦是个"稳"字注明。"闪板"亦是这个道理。

用嗓

北方称"喉"为"嗓子"，嗓子乃是北方的方言，实在就是喉咙。讲唱功，先论嗓子，且以嗓子为本钱。因为唱法字音，总以嗓音为主。

南方虽无嗓子之名，对于喉咙的说法，亦是一样。《传声》说："舌齿牙唇，着力之地各殊，而不能离乎喉。"

喉舌齿牙唇为五音，而喉又为各音之本。

喉又自有五音。高而清之字，则从喉之上面用力；低而浊之字，则从喉之下面用力；欹而扁之字，则从喉之两旁用力；正而圆之字，则从喉之中间用力。

故出声之时，欲其字之清而高，则将气提而向喉之上；欲浊而低，则将气按而着喉之下；欲扁，则将气从两旁逼出；欲正而圆则将气从正中透出。自然各得其真，不多用力，自然响亮矣。

喉舌齿牙唇为经。上、下、两旁、正中为纬。经纬相和，而出声之道备矣。

世人猛然听到很响亮的嗓子，就以为是好嗓子，这是错的。必须各音俱备，机关灵活，才是真正适宜于唱功的好嗓子。

可是真正完全的好嗓子，亦实在难得，何况小嗓（旦角和小生用的）又与大嗓（花脸老生用的）不同。小嗓靠着人工，根本是个所谓"功夫嗓"，主要的是能高能低，能宽能窄，已具备了大体的条件。至于为什么要这功夫嗓，梆子和评剧都没有大小嗓之分，昆曲和京调要分，何故？这问题，另有专家可以答复，亦

不是几句话说得尽的。

但是"高低宽窄"具备，亦不易。像陈德霖、王瑶卿两个大名角老前辈，都有天然的缺点。陈能高而宽音缺；王是宽里有余，高里不足。他们唱功纯熟，各有方法，弥补缺憾。这就是"会用"。

而且即便是各音具备，若不会运用，等于有了好工具，而不知运转使用的技术，亦等于无用。

所以"用嗓"的研究，最要紧。

运气

书家常说："善书者，一只秃笔，亦能写上等的碑帖。"由此看来，除非是哑子，只要有嗓就能唱。愈能用嗓，愈唱得好（当然嗓音愈好，愈便利）。

怎样用嗓呢？若按各样腔调，各种戏情，各种字音，各人的秉赋，细讲起来，那是千条万绪，一时说不尽的。但大体的主要的法则，是可以指出的，那就是（一）"嘴里"清楚，（二）会运气。

"嘴里好"是字句清楚，吞吐、控纵得法，前面已经说过了。

运气呢？可以把《传声》的几段作为参考。

"腔之高低，不在声之响不响，所谓高，是音高，不是声高，如同是一曲，唱上字尺字调，则声虽用力，而音总低。唱正工调乙字调，则声虽不用力，而音总高。此在喉中之气，向上向下之别耳。"这在京调皮黄，等于说调门高和音的响亮是两回事。并且唱高调还不一定要太用力，只要气口来得足。

又说："如要将此字高唱，不必用力尽呼，惟将此字做狭做细，做锐做深，则音自高矣。能知唱高音之法，则下级之喉，可以进于中等，中等可进于上等。凡当高扬之字，将气提起，则听者已清析明亮，唱者并不费力，此谓高腔轻过。"（嗓音以中等居多数，但中等之内，亦并非一致）

又说："低腔与轻腔不同，更与高腔相反，声虽不必响亮，而字面更须沉着。凡情深气盛之曲，低腔最多，能写沉郁不舒之情。故低腔宜重宜缓宜沉宜顿，此之谓低腔重煞。"如《英台抗婚》，祭坟时所唱，由极低沉之音，翻至极高之音，以上均包括在内。

高而能轻，低而能重，以及字的吞吐，腔之控纵，以及一切耍板行腔，高低转折等等，全都与"气"有关系。所以"音""气"常常联称。

"气"能控制一切腔、板、字、调。但气又受着心的智慧的控制。平时要善"养气"，临时须沉得住气。唯其养得足，运得灵，所以气常有余而不竭。气不竭，则音调自然充裕了。一切唱法中的呼吸，最主要者还是自己本身中的主气，自己无本钱，

专靠借外的呼吸，舍本求末，是没有道理的。

平声最为主要　一平对待三仄

平声在四声中最为主要，这在《传声》里，亦讲得明白。它说："平声之音，自缓自纾，自周自正，自和自静。至于'上声'，必有挑起之象。'去声'必有转送之象。'入声'之派入三声者，则各随所派。故唱'平声'，须得周正平和之法，自然与'上声''去声'不同，此乃'平声'之正音。"

平声最平妥，去声，上声，入声，都不怎么稳当，这三声都算是"仄声"（仄即不平稳之意），所以说"一平对三仄"，其式如下：

平　（独自与下三声相对待）

仄　（去声、上声、入声都归仄声）

因为平声最稳最妥，所以唱词的下句的末一字（即韵脚）非平声不可。如《三击掌》宝钏唱慢板西皮第一句是上句，它的韵脚"讲"字是上声，是可以的。但第二句是下句，下句的韵脚，好比人身的脚板，脚板若是不平，就立不住。所以非用"平声"不可，在这个下句里就是才郎的"郎"字。

今将头两句的四声分注于下：

声上——我	去声——那
去声作声入——立	去声——状
声去——志	平阳——元
去声作声入——不	平阳——才
去声——嫁	平阳——郎
老——上声	爹——阴平声
爹——阴平声	请——上声
息——入声作平声	怒——去声
容——阳平	儿——阳平
细——去声	讲——上声

把句中的字眼阴阳平仄五音四呼，认识清楚了，口腔里的一切交代都妥当了，腔调板眼，都唱得没有错了，那还不算完事，因为还有个重要的条件，那就是"曲情"（戏味）。

曲情

即唱功的神理和气味，是唱功的灵魂。

《传声》说："声者众之所同，情者一之所独异，不但生旦净丑，口气各殊，凡，忠义奸邪，风流鄙俗，悲欢思慕，各有不同。唱即功妙，若不得其情，不能动人。"《乐记》曰："音由心生。必唱者先设身处地，体会其所表演人之性情气象，宛如其人之自述其语，使听众心会神怡，若亲对其人，而忘其为度曲矣。故必先明意义曲折，则启口时，不求似而自合，若只能寻腔依调，虽极功，亦不过乐功之末技而已。"

由此我们可以知道，同是一样的词句腔调，何以某人唱来便娓娓动听，而某人唱来就令人疲倦。再如前人创立新腔，后辈摹仿便唱走了样子。而且即便腔板字调，都一模一样，仍然不是真味呢？于是有人说："形似不能神似。"但怎样是形似？怎样才是神似呢？

《传声》所说，便是详明的解释，是唱功的指南。

腔板

唱有"腔"以传情意，有"板"以显节奏。剧情有变迁，则腔板有快慢，两方相应演出了戏来。

如《大保国》《二进宫》《三击掌》《玉堂春》，每一出戏，都是先慢板，后快板，固然还有些散板、倒板、二六、原板之类，但大体上说来总以慢板及快板为主要。因为剧情总是由平泛而紧张，由紧张而结束的。

《二进宫》全是二黄。《三击掌》全是西皮。《大保国》则前半二黄，后半西皮。虽然都是由慢而快，所用的腔调，已有不同。

一样的慢板，青衣慢板的尺寸，就比老生慢（因为代表女性静穆柔和）。一样的青衣慢板即使是一样的起句，但因字音不同，情景不同，于是声调就有了差别。

举一例说《三击掌》的头一句的头一节，三个字"老爹爹"和《桑园会》的头一句头一节三个字"三月里"唱功似乎是一样，其实不一样。

三—阴平	老—上声
月—入声，作去声	爹
里—上声	爹 } 阴平

"老爹爹"是先上声下接两个阴平,阴平的音高,所以这三个字必然前低后高。"三月里"是先阴平,后由去声再接上声,所以这三个字必然前高后低,这是按字音说。再按戏情说,则"桑园会"第一句,是罗敷女刚出门,自在悠闲地观玩春景。《三击掌》的第一句,已有对她父亲抗议的情绪(王允先已唱了一段训斥的原板了),所以宝钏唱"老爹爹请息怒",固是从长计议的意思,但口吻已是对抗。则唱腔虽是慢板,唱的意味,便自然有些不平,这种意味亦能生出音调上的微妙的差别(慢的腔板,坚强的音调)。

假如有人说:"既然都是青衣慢板,只要不荒腔走板,只要嗓子痛快,畅畅亮亮地唱出来就完了。"

这样亦不是绝对不好听,亦不是绝对说不过去,但戏味戏情却差了事了。

或有人说:"前三个字没有腔,何必作为腔来研究呢?"但是长腔是由短腔生出来的,短腔是由字音的韵调意味生出来的。

"拼音"是明了"音韵"的利器

西洋语文,每个字都是用"拼音字母"构成的。先学字母后学拼音,则无论何字,只须按照次序,明白了它所拼成的音,就可以读出来。中国字在旧时代因为没有字母,所以老师们教学生,需要一个字一个字地教,学生们需要一个字一个字地硬记。而且各处的地方口音不同,所读的音,又各式各样。尽管识了许多字,南方人念出来,北方人还是不懂;北人念出来,南方人又不懂。困难极了。西洋人字识得多,是因为识字容易,文化能够普及。中国人的"文盲"多,是因为识字太难。

在晚清时代,风气渐开,已经有人想出方法,仿照洋文,创造中国人自己的"国音字母"。经过许多人,许多时期的研究,到民国初年,才由文化机关颁布通行。直到现在,各学校的字课,及各方面的识字运动,还以"国音字母"为普及识字读音的好工具。

旧时代的人,遇着不认识的字,或者读不出的字,只有查《康熙字典》。而康熙字典的注音,是非常笨拙的。现在有了"国音字母"了。但是有些老先生们还把《康熙字典》那些陈老的注音法,当做珍秘宝货,好比有了"取灯儿"火柴还夸古代的"钻木取火",有了钟表计时还学故宫的"铜壶滴漏",岂不是笑话。

旧式注音,两个笨拙的方法

古老的注音方法:(一)是用两个字联合起来凑合一个字。(二)是用另一个字来表明一个字。总之都是"以字注字"、"以字注音"。

用第(一)法,举例如"块"字,在《康熙字典》上注着"苦怪"切,这一

种注音法名为"反切"。那就是说:"你如不知'块'字是何字音,你就把'苦'字的音,接上'怪'字的音,合成一音,就是'块'字的音了"。然而"苦"字又是什么音呢?那你就再查字典的"苦"字吧。"苦"字下面注着"康土"切。但"康"字又是什么音呢?势必再查"康"字。如此,每一个字,要引出一连串的许多字来,愈绕愈远,纠缠不清。用第(二)法举例,如"苗"字下面注着(音"描")。那就是说:"你如不知道'苗'字的音,你可以照'描'字的音读出来。"但是"描"字下面又注着(音"苗"),这又等于说"描"字可以照"苗"字读。如引恰似《五人义》的戏词"死胡同又回来啦"。又正如《翠屏山》小丑的戏词"你说了我更糊涂"。这就是老先生们所夸的珍秘。

然而在那旧时代,除此之外,亦实在没有别的办法,因为那时没有"注音字母"。

近几十年有了"注音字母",方便多了,亦明白多了,亦细致多了。就如这个"块"字,用字母是"ㄎㄨㄞ"三个音拼成。(等于"克乌哀"三个字音拼成)"苗"和"描"字,都是"ㄇㄧㄠ"拼成。(等于"木衣熬"三个字音拼成)无须用"描"来注"苗",又用"苗"来注"描"了。

现在有了"注音字母"这样的"利器",种种方便,比旧的"反切"大不同了。

(1)我们遇着不认识的字,查新字典,按照所注的字母拼音就可读出很明确的字音。即全不识字的人,只要先学几十个字母,就可以认识无数的字。

(2)相隔两处的人,可用通信,对证字音,只把字母拼音写在纸上,彼此一见了然,如同面谈一样。

(3)全国人士皆用这几十个字母,各地都是一样的读法,不比字音语音,因方言不同,致多误会。

(4)字母拼音只显"音",我们所求的亦是"音",所以用"拼音"来解决关于"音"的问题,非常干脆。若用字来表"音",则字是有意义的,常常牵涉到"字义"方面,致生误解。

(5)歌曲上关于字音的"头腹尾",及其他音节交代,旧时亦因用"字"来注解,远不及用"字母"之清楚利落。

以上各点亦可就歌曲的字音加以证明。

即如字音的"头腹尾",即唱功的音节上的一种"交代"(京调研究,皮黄家亦叫做"嘴里"的交代)。《乐府传声》上说:"何为交代?每一字之音必有头腹尾。必头腹尾之音已尽,然后再吐出下面之一字,则字字清楚。"然则什么是字的"头腹尾"呢?

请看:吴瞿庵的《顾曲丛谈》上说:"出字之法,分为头腹尾。每一字之音,其初出口时谓之'头',音既延长而不走其声者,谓之'腹',及后收音归韵之音,谓之'尾'。例如'萧'字之字'头'乃'西'字,其字'腹'为'幺'字,其字'尾'

为'夭'字，合'西—兮—夭'三字乃成'萧'字之音。字字皆然，其实即是'反切'之法，多一腹音而已。"

这话在旧时的说法，已是比较最细致的了。但按新法分析，则可知旧法仍然不够清楚。因为"西"字的本身，已经有头有身，"西"是"思""衣"两个字合成的。这样便不是"头腹尾"，而是"头腹腹尾"，臃肿不灵了。假如用"字母"来拼，就没有这个病态。因为"萧"是"ㄙ"—（丨）—"ㄠ"三个音合成的，头腹尾三节，历历分明。如用"字"拼则"西—兮—夭"就等"ㄙ—（丨）—（丨）—ㄠ"，中间多了一节废物。

癯庵又说："字典等书，以两字切成一字，上一字即为'字头'下一字即为'字尾'。不用腹音者，因'反切'之音，只为识字之用。不像歌曲之必须延长其声，故不必及此也。"

这话大意是不错的。字典上的注音，都是以两字注一字，即所谓"反切"。歌曲家的注音，常是用三个字注一个字，因为唱功的字音必须延长，必须加细，必须有头腹尾。所以一头一腹一尾，共为三节，代表三节的音，就用着三个字。

但是字典上的两个字亦是以"字"表"音"。歌曲家的三个字亦是以"字"表"音"。这两方面都只能顾到一部分，而都不是彻底的解决。

因为"字"不都是"三节音"，亦有好些"两节音"，还有一节"音"，例如"萧"字固然是"三节音""ㄙ"—（丨）—（ㄠ）这叫做三音字。"扫"字就只有"两节"即"ㄙ"—"ㄠ"，这叫做两音字。三音字有"头"有"腹"有"尾"。两音字有"头"有"身"，无所谓"尾"了。至于一音字，则只有"身"无所谓"头"亦无所谓"尾"。

一音字——两音字——三音字

又如数目字的"三""千"。"三"是两音字，用"思""安"两字合成。一"头"一"身"就行了。而"千"却是三音字，乃"此""衣""安"三字合成，有"头"有"腹"有"尾"。"三"用字母拼是"ㄙㄢ"。"千"是"ㄑ丨ㄢ"三个字母拼成。

举例如《三娘教子》唱的"小奴才"三个字，"小"是三音字，用"思""丨""ㄠ"三个字音拼成，即字母拼的"ㄙ"—"丨"—"ㄠ"。唱时吐字，可以按照"头""腹""尾"交代清楚。"奴"是两音字，用"纳""吴"两个字音拼成，即字母拼的"ㄋ"—"ㄨ"。"才"亦是两音字，用"此""哀"两字拼成，即字母拼的"ㄘ"—"ㄞ"。"小"字可以念出"头腹尾"，"奴""才"二字，则无论何等名角，亦不能念出"尾"来。因为两音字，只有"头"和"身"无所谓"尾"。

然则所谓"一节音"的字，又是什么呢？

"一节音"的字,读出来是一整个的音,无所谓尾、亦无所谓头,所以叫做"一音字"。凡"一音字",都是只要一个"主音",就成为一个字的音。"主音"在西文叫做 vowel,在中国的注音字母就叫做"韵母"。

例如上文所指出的"奴"字,是"纳""吴"两个字音拼成。"奴"是两音字,必须把"纳"与"吴"合成一个奴字的音。而"吴"就是一个音字了,不用配合别的东西,自己就是"一音一字"。

我们再把数目字来举几个例。

"一"是"一音字",它的字母就只一个"丨"。

"七"就是"两音字",用"此""一"两字的音合成,而用字母,亦是两个字了,即"ㄘ""丨"。

"六"是"三音字",用"勒""一""又"三字音合成,字母是"ㄌ""丨""又"。

由此可见《康熙字典》上把每字都注成两音,固是错误。而旧时戏曲家之"头腹尾",把每字都说成三音,亦是错误。

但是我们不能怪着他们,并且应当惋惜他们。他们那个时代,没有注音的"字母",而只依靠用"字"来"注音",这是很笨拙的器具,当然发生模糊残缺的结果。不过,在他们古老的先生们,能够用那样器具,而创作一些表音的方法,虽然简陋,亦很难为他们了。

字的"一音""二音""三音",纸面上注出来,口里就可念出来。尤其是在"唱念"上用过功夫的艺员们,用台上"咬字"方法,逐字体验,要分别哪个字是一音,哪个字是二音,哪个字是三音,是很容易明白。即如"玉堂春"三字。

"玉"是"一音字",北音与"字"同,注字母只有一个"ㄩ"(韵母)。

"堂"是两音字,是"特""昂"两字音合成,注字母是"ㄊ"—"ㄤ",上是声母,下是韵母。

"春"是三音字,是"尺乌恩"三字音合成,注字母是"ㄔ"—"ㄨ"—"ㄣ",上是声母,中下都是韵母。

又如"好比那鱼儿落网,有去无还"的"有去无还"。

"有"和"去"都是两音字,"有"的拼音是"丨""又","去"的拼音是"ㄑ""ㄩ"。

"无"是一音字——"ㄨ",而"还"则是三音字了,拼音是"ㄏ""ㄨ""ㄢ"。

以上只"春"字"还"字有"头腹尾"。"堂"字"有"字"去"字,都只有头有身,而没有尾。"玉"字"无"字,都只有"身"无所谓头尾。

由此而以类推之,任何字都可以分别是"一音的",是"两音的",是"三音的"。艺员们唱念的时候,任何戏曲,那怕是一千字,一万字,都是可以字字分清,或只有"身",或有"头"有"身",或有"头"有"腹"又有"尾"。

然而非用"注音字母"不可。

字母是字的母亲——拼音是字音的母亲

"字母"是字的母亲，一个母亲可以生许多的孩子，少数的字母，可以产生极大多数的字。

中国的旧字典上把"字"属于"子"部，注着"子"者"孳"也，相生于无穷也。例如一个"鸟"字，可以生出许多"鸟"旁的字，鹊、鸿、鸠、鸣等等。一个"木"字可以生出许多"木"旁的字，松、林、柏、桃、桂等等。

但中国字偏重于象形，又有转注、会意、谐声、指事、假借等，总名为"六书"。其中只"谐声"一项，略为关系着声音，而又顾东失西，东牵西扯，毫无系统。只能作考古家玩赏谈论的材料，于实用上没有益处。

西文的字，只以字母拼音而成，以"音"为主，没有别的啰嗦。而字母又是经过专家，按照人类的口腔各部分及声韵的原理，配合制定的，细致而又灵活。

中国的"注音字母"，即是参照西法，以"音"为主，用拼音法，读出字音，在原则上与西文字母大致相同。但因中国原有自己的"方块字"，所以字母所拼的音，还是中国字应有的音（标准音）。又顾及到中国字的构造，以及历史的条件，经过许多专家的考订，比西文字母的拼法及数量，略有不同（西文的字母二十多个，中国的字母四十个）。

所谓"标准音"即是以"北京语音"为标准的音

当年（清末民初）讨论制定字母期间，专家们有南北两派。南派主张以苏音为标准，北派则以京音为基础。经过多次的辩论，至竟以北京为标准的主张得到最后之决定。这样的标准音的特征是：

（一）没有"入声"，只有"平""上""去"三声。（二）只"平声"分阴阳，上去两声皆不分阴阳。

这就与周德清的《中原音韵》不谋而合。对于戏曲的研究，非常便利。

字母分"声母"及"韵母"两大类

字母既是专于"音"的辨别及配合，所以又分为"声母""韵母"两大类。出口为"声"，和声为"韵"。"声"是短促的，偏侧的。"韵"是平稳的，引长的。"声"与"韵"配合，可以成为独立的字音。单用"韵母"亦可成为独立的字音。但若单用"声母"，则不能成"音"。"声母"不能离开"韵母"而独立。

443

西文字母共二十六个，其中有五个"韵母"，即 A、E、I、O、U，有两个"半韵半声的字母"即 W、Y（其可以作"韵母"用，亦可以作"声母"用，故为半韵半声的字母），其余十九个，皆是"声母"，即 b、c、d、f、g、h、j、k、l、m、n、p、q、r、s、t、v、x、y。

（一）韵母 vowel 旧译为"主音"，因为它们每一个皆可以独立成"音"。其中 A，I，不但成"音"，而且成"字"（有意义的字）。"A"作一个解，"I"作我解。这在那些"声母"，是绝对办不到的。

（二）声母 consonant 旧译作"仆音"或"辅音"，因为它们自己决不能独立，必须配合"韵母"，方能成音。例如 B、C、D 三个字母，皆是声母，而都只有"声"而没有"韵"。"B"在英文读如"逼"，即注音字母"ㄅㄧ"。其实它的本音，只够一个"ㄅ"（仿佛"入声"的勃）。因为太短促，出口不清不稳，所以特为给它配上个"ㄧ"，以便读出。法文的"B"读"贝"如"ㄅㄟ"，亦是一样的道理。本音亦只够一个"ㄅ"配上个"ㄟ"，以便读出而已。究其实际，"B"的本音，只是把"嘴唇"碰一下，出了声即止，即非英文之"逼"音，亦非法文之"贝"音。

"B"是如此，其他一切的"声母"consonant 皆是如此，本身只有"声"而没有"韵"，即不能成音，除非配上"韵母"vowel 才能成音。凡是"声母"，出口短促，很像中国江南人口中的"入声"。

所以中国的"注音字母"，有些"声母"用"入声字"标明（另有一部分声母，是用平声字注的标音，其理由，后文另说）。凡是"韵母"，都用"平声字"标明。故如：

（一）"ㄅ"读"拨"、"ㄆ"读"泼"、"ㄇ"读"莫"、"ㄈ"读"弗"，以上ㄅㄆㄇㄈ皆是"声母"，而所注的标音字拨、泼、莫、弗，都是"入声字"。

（二）"ㄢ"读安、"ㄣ"读恩、"ㄤ"读昂、"ㄥ"读嗯，以上ㄢㄣㄤㄥ皆是"韵母"，而所注的标音字安、恩、昂、嗯，都是"平声字"。

由此可见，古来的语言学者及戏曲学者，关于"入声"的一切疑问，以及辩论，必须用现代的新法（即拼音字母）加以参证，可以帮助明了。而旧时歌曲家所以终于一致的取消"入声"的原因，亦可由拼音字母的道理，而更见明白。

四声（用符号来辨别）

戏曲上的"四声"和文词家的"四声"是两回事。

文词家的"四声"是"平上去入"。戏曲界通行的中原音韵的四声，乃是（一）阴平（二）阳平（三）上声（四）去声。

现代全国通行的注音字母，四声亦是"阴平阳平上去"。只用字母拼出音来，不能分别四声，必须另加符号。

阴平不用符号，阳平用 ´，上声用 ˇ，去声用 ˋ。举例如"玉堂春"三个字：

一音字"玉"，原为入声，作为去声读如"宇"，字母只用一个。若不加符号，则与阴平的"迂"没有分别了。所以加号作"ㄩˋ"，就一望而知为去声。

二音字"堂"，阳平用"ㄊ""ㄤ"两母，若不加符号"汤"阴平，加符号 ´ ㄊㄤ就是"堂"。

三音字"春"，阳阴平用"ㄔ""ㄨ""ㄣ"三母，不必符号。若加符号 ´，则变为阳平"唇"。

今将"四声皆备"的字音，各举二例如下：

一音字（用一个字母）
（1）乌。阴　　吴。阳　　五。上　　误。去
　　　ㄨ　　　　ㄨˊ　　　ㄨˇ　　　ㄨˋ
（2）衣。阴　　移。阳　　倚。上　　异。去
　　　ㄧ　　　　ㄧˊ　　　ㄧˇ　　　ㄧˋ

二音字（用两个字母）
（1）昌。阴　　常。阳　　畅。上　　唱。去
　　　ㄔㄤ　　　ㄔㄤˊ　　ㄔㄤˇ　　ㄔㄤˋ
（2）抛。阴　　袍。阴　　跑。上　　泡。去
　　　ㄆㄠ　　　ㄆㄠˊ　　ㄆㄠˇ　　ㄆㄠˋ

三音字（用三个字母）
（1）欢。阴　　还。阳　　缓。上　　换。去
　　　ㄏㄨㄢ　　ㄏㄨㄢˊ　ㄏㄨㄢˇ　ㄏㄨㄢˋ
（2）通。阴　　同。阳　　筒。上　　痛。去
　　　ㄊㄨㄥ　　ㄊㄨㄥˊ　ㄊㄨㄥˇ　ㄊㄨㄥˋ

今将青衣唱功，"二进宫"，用注音及四声符号写两句在下面，其中有阴阳平，有去入，有尖团字，有行腔，归韵的音韵。

"ㄌㄧ"ˇ"ㄧㄢ"ˋ"ㄈㄧ""ㄗㄨㄛ"ˋ"ㄓㄠ""ㄧㄤ"ˊ
"ㄑㄧㄢ"ˊ"ㄙ""ㄏㄡ"ˋ"ㄙㄧㄤ"ˊ
"ㄙㄧㄤ"ˇ"ㄑㄧ"ˇ"ㄌㄧㄠ"ˇ"ㄌㄠ"ˇ"ㄨㄤ"ˊ"ㄧㄝ"ˊ
"ㄏㄠ"ˇ"ㄅㄨ"ˋ"ㄘㄢ"ˇ"ㄕㄤ"

李艳妃　　坐朝阳　　前思后想
想起了　　老王爷　　好不惨伤

（此二句内"上声"字很多。数数符号，就知道有多少"上声字"，多少"去声"，多少"阳平"。没有符号的，都是阴平了。）

　　以上两句，以末一字"伤"行腔较长，因下面胡琴有长过门，所以"伤"字腔拖过三板。此外各字有小腔过一板，亦有略为拖带一眼的，等等不一。故凡唱中之字，多少总带点"余音"，那就是行腔的起端，亦就是音外的"韵"。所以讲究唱的人，吐字清真之外，要紧的是"归韵"。《乐府传声》说："出口字面已正，引长其声，即属公共之响，况有丝竹之和，尤易混淆，故以'归韵'为第一义。能归韵则虽十转百转，而本音始终一线。听者即从出字之后，聆其音，亦知为某字。"他又举出实例说明："比如江阳韵之字，声从两颐中出，舌根用力，渐开其口，使其声朗朗如扣金器，则江阳归韵矣。"如此恳切的解说，真是苦口婆心。然而声韵究竟不是文词，必须另有声韵的表现法而归韵，又非工尺谱所能表现。若用字音来标注，亦笨而不全，所以最好是用注音字母（现在有些后起的女演员，若研究如此归韵之法，则行腔不致于太野）。

　　即如这两句"进宫"的词内，"阳"字"伤"字，都是江阳辙，"阳"字下有小腔，"伤"字下有长腔。"阳"字由"丨"母发音，接"尢"母成韵。以下的小腔，过三眼一板，皆是"尢尢尢……"一道辙。"伤"字由"尸"母发音，亦接"尢"成韵，以下的长腔，亦是"尢尢尢……"一道辙。即所谓"十转百转，始终一线"。所谓同辙的字（即同韵），就比行车的轨道一样，都顺辙而行，没有错了。

　　试想行腔的音韵，假如用字来表现，则阳字是（一昂）合音，从"一"转"昂"，下面写许多"昂昂昂昂……"，不但啰嗦，而且"昂"是阳平字，而腔里的音，却不能都是阳平音。因为"腔"有顿挫，就有高低，有高低就有阴有阳，就不能注上许多阳平字。

　　所以即用韵母作符号"尢尢尢……"，亦不加阳平的符号。（字音可以加符号，腔音不加符号。）

　　或问：腔里音韵既然有阴有阳，不用符号，如何表现呢？

　　答：那就是工尺谱的事了（新线谱的高低音，注得很清楚，更用不着再标阴阳）（旧式工尺谱，亦是陈旧笨拙的东西，现在已归于淘汰了。多数改用线谱、音符及线条来表音，既清楚又细致，比工尺字挤在戏词的行里好多了）。

　　尖团字的分别，用什么方法标明？

　　四声是用符号标明的。尖团字另有方法，那就是"字首"，即拼音字母的头一个。例如"前""乾"二字，在北京语言是一样的，拼音都是"ㄑㄧㄢ"。若用字注，按旧法即"欺安"二音合成。但在台上唱念"上口"，则"前"是"尖字"，须用"ㄘㄧㄢ"。等于"雌衣安"三字音。而"乾"是"团"字，仍是"ㄑㄧㄢ"。这就是说：把头一个字母换上"ㄘ"，就标明是尖字的"前"，不是团字的"乾"了。

又如"想""响"二字,响是团字,拼音是"ㄒㄧㄤ"。"想"是尖字,拼音是"ㄙㄧㄤ"。分别亦在头一个字母"ㄙ"。

又如将军的"将"和"江"二字,"江"是团字,拼音是"ㄐㄧㄤ"。"将"是尖字,拼音是"ㄗㄧㄤ",分别亦在头一字母"ㄗ"。

应当指出(一)所谓头一个字母,就是(首腹尾)的"首",就是"字首"。(二)凡尖字的字首,共只三个,即"ㄘ""ㄙ""ㄗ"。凡团字的字首,亦只三个,即"ㄑ""ㄒ""ㄐ"。

尖团字的字首,各有三种,现在分组互相对照如下:

<center>下右行皆尖字　　　　　　　下左行皆团字</center>

甲组 ㄗ(尖)	箭 ㄗㄧㄢ 就 ㄗㄧㄡ 进 ㄗㄧㄣ 将 ㄗㄧㄤ	ㄐ(团)	剑 ㄐㄧㄢ 救 ㄐㄧㄡ 近 ㄐㄧㄣ 江 ㄐㄧㄤ
乙组 ㄘ(尖)	秋 ㄘㄧㄡ 千 ㄘㄧㄢ 枪 ㄘㄧㄤ 全 ㄘㄩㄢ	ㄑ(团)	丘 ㄑㄧㄡ 牵 ㄑㄧㄢ 腔 ㄑㄧㄤ 拳 ㄑㄩㄢ
丙组 ㄙ(尖)	小 ㄙㄧㄠ 西 ㄙㄧ 想 ㄙㄧㄤ 姓 ㄙㄧㄥ	ㄒ(团)	晓 ㄒㄧㄠ 希 ㄒㄧ 响 ㄒㄧㄤ 行 ㄒㄧㄥ

请看甲组,尖字的字首都是"ㄗ",相当于字音的"资";团字的字首都是"ㄐ",相当于字音的"基"。

乙组,尖字的字首都是"ㄘ",相当于字音的"雌";团字的字首都是"ㄑ",相当于字音的"欺"。

丙组,尖字的字首都是"ㄙ",相当于字音的"思";团字的字音都是"ㄒ",相当于字音的"希"。

不论多少尖团字的"字首",都离不了以上的六个字母。

以上说明了四声的分别在符号,尖团的分别在字首。

以下要说戏台上的"上口"字音,与北京语音有些不同,则符号与字首的用

法，还须按照个别的情形另为斟酌。

例如"汤""堂"，一个阴平，一个阳平，但"汤"字上口与京音没有什么分别（"刺汤"的"汤老爷"的"汤"与京音"汤"一样，凡阴平字皆是如此。但"堂"字"上口"却像京音的去声"烫"字的音，不是北京的阳平音了。所以"堂"字"ㄊㄤ"，虽然加上阳平的符号，却不能照北京的阳平念）。

然而这亦只有"阳平音字"须要注意。至于阴平字，去声字，上声字，都不成问题。

又如"助""柱"二字，北京语音一样，都拼作"ㄓㄨ"。而"上口"则"柱"字是"ㄓㄩ"，"助"字是"ㄗㄨ"。又如"楚""杵"二字，北音京都可拼作"ㄔㄨ"，而"上口"则"杵"是"ㄔㄩ"，而"楚"是"ㄘㄨ"了。虽然亦是换上"ㄗ"或"ㄘ"作"字首"，而且所换的字母，亦在"六字母"范围之内，却与"尖团字"的换字首性质不同，所以有人叫做"尖团音"。

"尖团音"只在台上，"上口"与"不上口"才有分别。

因为北京语音根关于旧时"字学家"，只以"反切"注音，及"戏曲家"概认"头腹尾"，皆是偏颇错误。今再以我之名字，作现实的分析，以申明之。

（一）程御霜，（程）是二音字，（御）是一音字，（霜）是三音字。

（程）由"ㄔ""ㄥ"两音拼成。二音字。上一音为"首"，下一音为"身"（ㄥ是主音，ㄔ是辅音，而音韵是由主音引长的）。

字典上注音"驰贞"切。这是说把驰贞两字合念，就是"程"字的音。因为"程"字本是两音，所以这个"反切"还算不大错。

（御）只用ㄩ一个主音就行了。一音字。整个的"身"，无所谓首尾。（因ㄩ是主音，可以独立成音，并可引长。）字典上注着"鱼据"切，其实与"据"字的音，相去甚远。但是"反切"照例用两个字，所以硬凑此二字。若必用字来注，用一个"字"或"裕"就行。（因"据"字自己就是二音和"基宇"二字合成，岂可用作一音字之注。）

（霜）须用"ㄕ""ㄨ""ㄤ"三音拼成。三音字，首腹尾皆全。"ㄕ"是辅音，"ㄨㄤ"皆是主音。由"ㄕ"舌音发声，转"ㄨ"转"ㄤ"，生出音韵，再生出腔调。若用字来注，则应用"诗乌昂"，三字合成。照戏台上吐字法，慢慢念出，自然三节，历历分明。然而字典上亦照例用两个字来注，注着"师庄切"，而"庄"字自己又是两音字，要用"之汪"两字拼合。试问"师之汪"三字，如何能念准一个"霜"字乎？

在民国初年，原字"玉霜"后改"御"，此即是因北音而改。北音"玉"与"御"同音，皆音"宇"，若用字母则为"ㄩ"。但"御"若是南人，则"玉"就不会改为"御"了。因南音"玉"与"御"两字读法，大不相同。"玉"是"入声"（短

促），而且须用"广"发声，接上"せ"音，出口即住，与"御"完全两事。

（二）张体道，此三字皆是二音，有"首"有"身"，无所谓腹尾。

（张）由"ㄓ""ㄤ"两音拼成。（体）"ㄊ""ㄧ"两音。（道）"ㄉ""ㄠ"两音。

因为全是"二音字"，所以用两个字音来注，亦未为不可。但《字典》所注的两字，却笨而无理。

即如"张"字注着"中良"切，试问谁能把"中良"相连而读出一个"张"字的音乎？

戏曲家说每字皆有"首腹尾"，但以上三字，皆只有首有身。即如"体"字，以"特"ㄊ"倚"ㄧ两字音合成。由特发声为"首"，接"倚"音为"身"，试问何处有尾乎？

（三）徐凌霄，此三字中有两个尖团字，故另须分析。

（徐）此字若照平常说话念团，则用"ㄒㄩ"（希愚）拼成，是两音字。若上口念尖，则用"ㄙㄩ"（思愚），亦是两音字。

（凌）用"ㄌㄧㄥ"（勒衣嗯），三音字，有首有腹有尾。

（霄）若念"团"是"ㄒㄠ"（希坳），两音字，有首有身无尾。

若念"尖"则"ㄙ""ㄧ""ㄠ"（思衣坳），三音字，有首有身亦有尾。

《康熙字典》把"徐"字注"似鱼"切，这在一切"反切"中要算比较正确的了。"似鱼"与注音字母的"ㄙㄩ"差不多。

"凌"字注"力膺"切，与字并音亦有相仿。但不能注出三音，因为"反切"总限于两字的老例。

"霄"字注着两个念法：（一）是"相邀"切，这合乎"团"字的拼音"ㄒㄠ"。（二）是"思邀"切，又合乎"尖"字的拼音"ㄙ""ㄧ""ㄠ"。

康熙这位老兄对于"徐凌霄"要算特别客气的了。三个字的"反切"都与"拼音"大致符合，是很难得的，真乃"适逢其会"。此外有许多名字，若照字典的注音读出，不是改了姓，就是改了名。甚而至于音不成音，字不成字。

演员的"四功"与"五法"

——艺术杂记之二

京剧的演员向分"四功",(一)唱(二)做(三)念(四)打,这四个字,是既粗糙又简括。因其简括,所以在实用上,是很便利;因其粗糙,所以有时容易引起误解,而需要加以分析解说。

这四功不能每戏都有,也不能每个角色同时俱备,也许一出之内只一项或二三项,而每个角色亦许专长某某项。因之习惯上都有以下的对称。

(一)"文"与"武"对举,例如"文戏"与"武戏"及"文场"与"武场"等。

(二)"唱"与"做"对举,例如"唱功戏"与"做功戏"及"唱功老生"与"做派老生",青衣重"唱功"与花旦重"做功"等。

但念白一功,又不独立,成为对称,例如《失印救火》《盗宗卷》;青衣的《汾河湾》《青霜剑》里念白甚多,却只说是"做功戏"不说"念白戏"。念白是包括在"做功"里了。又如老生角色之不善唱而善做者,叫做"做派老生"又叫"衰派老生",虽然念白极好,亦无"念白老生"的名目。

"四功"之外又有"五法",即"口法"与"手眼身步法"。

"口法"一词,创自昆腔,又名"口诀"。《乐府传声》讲得最细,却都指着唱功(其实念白与口法关系的重要与唱功一样)。这是因为自古唱曲为重,不止京调皮黄为然。又如"五法"之中,"口法"自成一专名,而手眼身步四法,常常联系一起。这亦可见偏重唱功,由来已久。于是我们可以把以上所述的各项关系,列式如下:

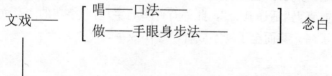

武戏　气沉丹田　头领虚空　全凭腰转　两肩轻松。

姿势要相辅而行,势者是固定方式,姿者所出丰神姿态,有势无姿则不美,有姿无势则不实。"水袖功"最主要一点。

如上式,"武"与"文"对,"唱"与"做"对,"口法"与"手眼身步法"对。"念白"则在惯例上属于"做",事实上与唱的关系甚为密切。

"唱功"居四功之首,口法与其他四法相对。这样情形,渊源于古代之《顾曲》,至于"昆腔"尤为显著,寻腔按拍,审音辨律,成为专门。然歌曲,原有纯歌曲

与戏场歌曲之分。戏场歌曲，只是表演剧情的艺术之一部分，却是很重要的一部分，列为四功之首，不是没有理由。

唱功

今谈中国戏剧的唱功，似乎先应注意两点：（一）中国的方体单音字，与西方的联体拼音字不同，一字一音，全无枝叶，清浊平仄，各有不同，由此与人口之喉舌齿唇各机能相配合，而产生独特的韵调与节奏。（二）西洋有歌剧与话剧两大分野，中国剧则有歌亦有话，唱功里亦有对话，话白亦有时用着节奏，随各样剧情，口吻而分别运用。

唱功其实即是话白的引申，为了表现繁复的情绪并增加"听觉"的美感，有时话白显着单调，所谓"言之不足而长言之，长言之不足而反复咏叹之"，诗歌剧曲同此一理，由此原理而分途发展，遂有各式各样的腔调。

台上的音声，是以一个中心，面对着全场的许多观众，又要使他们听得清楚，又要使他们感觉兴味，加深印象，那么就不能和几个朋友聚坐谈话那样的自然随便。即便是一个演说者在台亦需要发音术。若是中国人演说，那么或两个字一顿或三个字一顿，无论句子长短，每句常常分作数节，每节是两个字或三个字（即两个音或三个音），这就是方体单音字的特征。由此可知戏剧的唱念之所以需要节奏，过门，并配合着音乐，只是要台下人听得更清楚，更感兴味，更深印象。

中国的剧曲与乐器配合大致可分为四类：（一）有随有和（二）有和无随（三）有随无和（四）无随无和。

（一）有随有和，是京调皮黄，唱时有胡琴托腔，故谓之"和"。在句与句或节与节之间有大小"过门"，"过门"的胡琴是跟在唱之后，故谓之"随"。（二）有和无随，是昆腔，唱与笛相和，连绵不断，虽有小顿逗，但不一定按句节，亦无过门。（三）有随无和，即"锯大缸""打瓮缸"一类之小调，唱时是干唱，而每一句或一节之后，必有乐器随之。（四）无随无和，即念引子念诗之类，虽无乐器随和，亦有节奏。各个地方剧种大致都是相同的。

以上四类，第（四）类在下文"念白功"内另说，第（三）类小调，不居主要地位，亦暂不论。现在只说第（一）第（二）两类，即是昆黄代兴的事。

京调皮黄剧之所以成为最盛行的剧曲，实是受了昆腔的许多恩赐。只就唱功而论：（一）有了昆腔的"口法"，所以字的四声，吞吐安放，与口腔内各部分的机能，得到适当的配合。又有"交代""顿挫"诸法，而使行腔有了清切的基础，从而发展到各样的板眼腔调。（二）因袭昆腔用的中原音韵，所以皮黄有了"上韵正音"的公共规律。洗净老皮黄的土音，而成为普遍的标准的京调。

在清朝咸同年间，皮黄虽然逐步抬头，可是戏院里的昆腔还保持相当的优势，到了同光之间，昆腔就衰退了。其原因，照一般随便谈论说："昆词太雅，人不易懂。"这恐怕不是主因。许多旧学高深的先生们对我说过："昆词放在案头，一目了然。若唱在台上，则莫明其妙。"最具体的说法是昆曲专家徐灵胎所著《乐府传声》里《句韵必清》一段："言语不断，虽室人不解其情。文章无句，虽通人不解其义。况于唱曲耶？如《琵琶记》辞朝折'事亲事君一般道，人生怎得全忠孝，却不道母死王陵归汉朝。'唱者将'道'字拖腔连下'人'字，'孝'字急速并接'却'字，是句韵皆失矣。试令今之登场者依昆腔之唱法，听者能听其几韵，百不得一也。惟北曲尚有句可寻，有韵可辨，然亦不能收清收足，此于渐染于昆腔所致。"又说："当连不连，当断不断，靡漫模糊，听者不能辨其为何语。"

"当连不连，当断不断"，即句韵不清，是昆腔在剧场上失败的主因。但听老辈说皮黄入京，直到清咸丰年间，亦和昆腔仿佛，腔调总是"牵上搭下"的。同治年，初添"过门"，老辈还耻笑着说："气短力不够，才用过门取巧。可是后来毕竟通行了。有各样的'大过门'、'小过门'之后，发生许多良好作用。"

（一）在唱的一方面可以换气歇力，使得每节行腔格外有劲，又可以趁此空隙，使得行腔有伸缩余地，字眼衬补亦得着很大的方便，不但句韵清楚，而且音节加倍灵活。

（二）在同场合演的其他角色。可以在"过门"时间穿插话白，使得"唱与念"有互相辉映之妙。（如《玉堂春》，红蓝袍与玉堂春之问答，一边唱一边问，问词就在"过门"中很从容地念出。）

（三）在听众一方面，可以清楚地瞧出唱词之句节意义，并领略音节与腔调之美的组织。

评剧、梆子、皮黄又没有牌名宫谱之拘束，每个有内心的演员，都可体贴每个剧中人的心情和境地，而创出各样的美的腔调。因此京调便产生了各行各派的"名角"，成为"百花竞放"的奇观。

在前辈的各行"名角"里，我们知道，自晚清以至民初，最"脍炙人口"最受欢迎的是"谭腔"。那时有两句流行的五言句是："有匾皆书序，无腔不学谭。""序"是王序，山东人，翰林，以书法享名，各街市店铺的匾额，请他写的极多。"谭"就是谭鑫培。他的腔调最多，腔板最细密。能表现各种不同的情境。在初兴的时候，亦有些拘守"实大声宏"的老辈们嫌他"巧唱"，"取悦于时"。可是群众的听觉是有公道的。他的腔到底战胜了呆呆板板的老派，而风行了。

我们京剧界的谭老先生的腔，利用了昆黄杂曲，生旦净各样的成品，容纳变化，自成一家。但是其中最大的成分乃是青衣腔。正如老辈程长庚先生所说的"衫子调"。

青衣腔帮助了谭老先生的老生腔。谭腔又为后辈青衣唱功开了许多诀窍。

他的腔虽繁细，却都配合着各样的情境，他与汪桂芬、孙菊仙、许荫棠、刘鸿声各派的分别，是玲珑宛转，但其中却有"自在流行"的劲气，绝非一味柔靡。

他善于"耍板""做腔"，他的口腔各部分，喉舌唇齿，特别清利。又善于利用"重音叠字"及"双声叠韵"，使得音节格外脆活而锋利。

皮黄没有昆曲那样的牌谱宫调的拘束，各人自由行腔，因之可以唱得好，亦可以唱得坏。这亦不是"漫无标准"的事，像谭老先生虽然创了许多腔调，却都有相当的理由。大致说来：（一）适应剧中人的情景。（二）利用字音。（三）配合自己的天赋的嗓音及"嘴里"的功夫即是"口法"。（四）依据公共的音节（板眼）另加灵活地运用，如"闪板""耍板"等等，都是所谓变化从心"自成机杼"。

现在举些实例，则如"重音叠字"是最能表现紧张的情境，又最能帮助玲珑的节奏。在昆曲"弹词"里有一段快板，那里用许多"重重叠叠""密密匝匝""纷纷乱乱""仓仓卒卒"……便把当时逃难避兵仓皇拥挤的状况写了出来。我最后所研究的"武昭关"的腔，就是根据这样意思设计逃走时的快板："乱纷纷逃出了樊笼，围困密匝匝布旌旗五色连云，闹哄哄似雷霆把天关摇震，明闪闪刀剑布，似林路奔波，怕的是追兵临近，哭哀哀倒叫我无处存身，舍死忘生往前进……"

在京调皮黄里这一类的字音，更有多样的配合。有叠字，有叠韵，有密接的叠韵，有开隔的叠韵，有并头的叠韵。

谭老先生最喜而且最能利用这一类的字音，他的许多巧妙而有力的唱功，多是由此而生。例如《碰碑》的长句"被困在两狼山"的"两狼"，是叠韵。"内无粮外无草"的两个"无"字，是间隔的叠字。"眼睁睁我的老残生"的"眼睁睁"及"生"是叠字，又接上间隔的叠韵。一句之内有这许多不同式的叠韵，用在很长的垛句里，加上严紧的口法，舒展的中气，自然十分动听了。

"重音叠字"在音节上的作用，好比流水的一层层波纹。所谓"后浪催前浪"，不但有美的姿态，而且有气势，北京话所谓"有劲儿"。

谭老许多快板，不论是皮是黄，多少总有些重音叠字，助成他巧妙的音节。像《卖马》耍锏的快板，人人知道他"耍板"之妙。但耍板之妙，却是许多重音叠字助成的。如"将他二人锁拿到官衙"的"他""拿""衙"，都是间隔的叠韵（即"重音"）。"板子打，夹棍夹，看你犯法不犯法"的"打""夹""法"，亦都是"间隔"的叠韵。

人人知道，谭腔《空城计》，城楼"快二六"是巧妙动听的。那里面有各式的叠韵及叠字。特别是"打听得司马领（哪）兵（哪）往西行"句内"领兵"二字已是叠韵，他又加了两个衬字（即转音）"哪"于是成了双层的叠韵叠字。"领兵"原是密接的"即两字相连的"叠韵，因各转一"哪"音，变成了间隔的叠韵。

两个"呐"又成了间隔的叠字（有音无义的字）。还有《打棍出箱》的二黄平调"送儿到学中攻读书文……攻（额）读（哇）书文"。"攻读"二字，本不是叠韵，但是因为加了两个转音，一"额"一"哇"，亦就成了叠韵，而使此句发生"波纹"的节奏。

因为这样波浪纹的节奏，最玲珑又最有劲，所以重音叠字在旦角的腔调里的巧妙作用，更为显著。

《玉堂春》的快板（即自"那一日洪洞来报信"以下），如"昏昏沉沉""冲冲""拉拉扯扯"（密接的重音叠字）。如"公子中了皇榜第一名"，"皇榜"和"第一"，都是在密接的叠韵，而"公"子"中"了，则是间隔的叠韵。

在二黄里，《骂殿》是很好的例子，许多的"直骂得""直骂得"……以及"贼好比……""贼好比……"是并头的叠韵（诗家管着句与句相叠的如在上半截叫做"并头"下半截叫"并尾"）。而如"羞羞惭惭"则是密接的叠韵。

并头的叠韵，在慢板或平调里亦常有，如坐宫之"莫不是"，旦角西皮坐楼之"莫不是"，老生平调二黄以及坐宫之"我好比"，老生西皮昭关之"我好比"，老生二黄等。但是，那只是普通的叙述口气。唯有在感情紧张，板眼加快的场合才特别显出有力的作用，如上述所举《骂殿》的"贼好比""直骂得"以及《捉放宿店》的"贼好比"，以及《锁五龙》法场的"我为你""我为你"（单雄信骂罗成）皆是。

做功

"做功"范围最广，问题亦最多，不比唱念各功，只要往细里就行了。做功一向没有明确的界说，以致内行艺人老辈们，各执一词，互相批判，后辈们有的无所适从，有的各行其是。这样下去，在旧有的方面，没有真是非，而新的发展，亦没有好的标准，似乎应当彻底研究一下。

什么是"做"？

日常生活的用语"做读如奏作"，是不好的话（讥笑人的举动不自然），但在剧场上却是要素。即用戏场上的故事来解释，例如《打侄上坟》朱仓说陈大官的话"你真会做戏"。又《三娘教子》倚哥说薛保的话"你的做功倒不坏"，虽是科诨，却已揭出"做"字本义。那就是"以假做真"。（铁锨没有砸着，却是做出被砸着的情景。没有用力推，却是做出倾跌的姿势。）

京剧演员的表演艺术，比较繁复。不但表情而且表景，不但表人而且表物。所以完成工作的条件：（一）是自己的心灵体会，（二）手眼身步的技术法则，（三）是场面上的音乐帮衬。

此外还有两个基本条件：（一）是"以静制动"。台上的做派，自然不离乎"动作"，但动作必须以冷静的头脑来控制，戏情愈紧张，头脑愈要冷静。谭鑫培先生，杨小楼先生，深明此理。某某埠的演员，常是把自己的心情先自紧张起来，以致用力多，而表现反而浅薄了。所以"认真表演"的"认真"二字，不可误解。（二）是避免丑恶残忍的形象。像"当场出彩""真刀真枪""啮词怪样"等，纵然合于戏，亦是要不得的。北京在清代同光时期，有位蓁生老前辈姓冯的，演《一捧雪》法场，鼻涕双垂数寸。说功夫是真功夫，说戏情是真戏情（临刑恐怖），虽然老辈们津津乐道，实在亦是要不得的。

北京内外行每每提到流行着一个词语"洒狗血"，就是指的火、浊、残忍、丑恶的一切形象，不论它是否合于戏情，不论它是否内心表演，一概显示着深恶痛绝。这是很对的。内外行往往谈论演员表演过火，形容一句话，叫"狗护食"或"抢骨头""啃上了"，都指北脸或过火演员而谈的。

加以分析，则所谓"狗血"：（一）是指的鲜血淋漓的戏出，像《界牌关》《十二红》等等，都是照戏演戏，并非不合戏情。然而刺激性太大，印象丑恶。凡"开铡""挂彩"等等，皆是此类。（二）是不按戏情不顾身份无理取闹的做派。纵然没有"彩切"只那不合理的言语动作，亦在"狗血"之数。第二类如《八蜡庙》小张妈及《战宛城》见邹氏之怪身段，为最坏的典型。以上二类，都是剧团及演员所当尽力戒避的。（三）是所谓"里子""扫边"的认真表演，像贾洪林那样，亦被人指为"狗血"，那就不对了。主角"里子""扫边"的界限，造成明星制的畸形，似乎除了主角之外，别人就只以"敷衍主角"为本务，于是"三不主义"（不误事不占面子不卖力）就成了风气。这是必须纠正的。

其次要说行当的问题，即如旦行，旧时青衣（重唱）花旦（重做）界限极严。因之"规矩派"与"变通派"那些老前辈先生，常常各执一词，互相菲薄。如《虹霓关》的丫环，《审头刺汤》的雪艳，成为议论之焦点。王瑶卿先生，那时是"众矢之的"，现在打破青衣花旦界限的呼声日高，王先生已是"旦行的魁首"，完全胜利了。砚秋本人一向是受益于王先生而且衷心佩服的，对于"打破行当界限"，在以"戏情为标准"的条件之下，亦是赞成的。

但是似乎应当指出，当年的陈德霖老先生，是规矩派的领袖，他会青衣，亦会花旦（如《打花鼓》等戏），但只是兼长，不是混合。他认为青衣虽重唱功，亦自有做功，最要紧的是一种"静穆严肃"的风格。

京剧既称为古典的戏剧，那么有许多戏如《进宫》《教子》《骂殿》《击掌》《武昭关》等，演员登台，仍有以严肃静穆的态度为基础之必要。

陈老先生的作风，还是必须尊重，在一定的范围，及不太拘守形式的条件下，后辈们还应当学习的。

武功

"唱做念打"的"打"字,实在就是"武功"两字的简称。一向只听说"武功",不曾听说"打功"。但是"唱做念打",又不能说"唱做念武"。(因为"唱做念"都是属于演员一方面的。"武"则是属于"戏"的一方面的。"武"字必须联系着"功"字,才可以归到演员一方面。)

"打"字虽然粗糙,却没有别的字可以替代。因为这一个字可以代表"武功"。("武"字不能代表"武功"。)

"武功"是戏里的一功,是为表演戏情的,与"武术"不同。这个理由是充足而显然的。然而事实上不加分别,以致错误的人很多。(把子是由武术中吸取来的,经过提炼,归于净化,才有艺术的美。又武术的表演是四面的,取到台上,只用三面,以便于观众的观看。)拉拳、走边等都取法于武术,不过看演员了解程度、智慧等等,"走边"大多数都是换好夜行衣或偷东西或去救人,换好出来先打一套飞天十三响,如《恶虎村》,救人是怕人看见,结果一卖弄,好似怕人看不见他似的,这就是没道理的吸收。

(一)真刀真枪猛砍猛扎,在表演猛将恶战,似乎是合理的。然而在艺术上是不需要的。因为不但台上容易发生危险,观众们的刺激亦太大,而且表演戏情亦无须乎此。(自然亦有些低趣味的观众,是以"残忍的鉴赏"为乐趣的。)从前有位有名的武二花,叫王哑巴名益芳,就叫盖叫天先生的真枪将其眼睛扎伤,那时我看见了,非常不忍。

(二)专注意武功,脸上没有戏。纵然武功纯正周到,亦不是好演员。因为他们把"戏"忘了,只顾了技艺一面。

(三)以"静"制"动",是表演的基本原则。"唱做念打"都不能离开的。武场纵然十分紧张,心情必然"稳静",然后"动作"能显戏情,见身份。

(四)不但"做功"需要手眼身步法,武功亦是同样需要的。这样才能够有"准头"有"分寸"。

杨小楼先生是最好的典型。人人赞他"武戏文做",那就是在武场里处处顾到"戏情"。以"稳静"的心情,控制紧张的局面。他的手眼身步,一丝不乱,绝不专于勇猛。

武旦的武功特别繁细。因之许多武旦前辈,只顾了武功,脸上没有戏,只阎岚秋先生,武场里有表情,见身份。所以能够兼演"花旦"。那时他居于各武旦之首是很公道的。

关于几种"特别字音"的研究

中国语文里有许多字，按声韵原理讲起来，好像是不能独立成字的。但是它们却已具备了形象、声音、意义三个必要的条件。不但成为完整的字体，而且在戏曲上发生很好的作用。若细加研究，应是有兴趣有实益的事。

现在随便举几个例子，如贾洪林先生《探母》六郎的"见过你四伯父"一句，就得到多数的彩声。又如谭鑫培先生《李陵碑》的唱功，王瑶青先生《得意缘》（郎霞玉）的念白，都是既受台下欢迎，而又被后台老内行及顾曲人士所重视。特别是谭的"盼姣儿"的"儿"及"黄昏时候"的"时"。王的"正是你这小婢子"的"子"，贾的"四伯父"的"四"等字，那都是老内行们认为比较最费功夫，若不是"老口"，没有功夫，很难念得稳唱得足的。

但是在那几位老先生以及少数特别研练的艺人，虽然能够"触类旁通"，遇着以上相类的字，都能运用自如。而在功夫才质稍差的人，以及初学的后生们，往往学会了这一字，还不会那一字，会念了又不能运用，以致"嘴里"始终"搞不好"的很多。这是什么缘故呢？

王瑶卿先生在《剧学月刊》写过他幼年跟着一位田先生又一位谢先生学艺。他们的教法，只是逐句逐字硬教硬练，不说理由。这样，学生们在某字"搞"好，及至换一个同类异形的字，又茫然了。还得另教另练。以致学艺的人受过许多不必要的千辛万苦，成功到"嘴里瓷实"，还是不能灵活运用，不能于戏曲有何进展。至于老艺人像谭王贾诸先生之所以能功稳而又能变化。只是各人仗着各人的经验多，琢磨透，天才与内心许多自得的条件，帮助了各个人的成功。

像瑶卿先生所述，不但他个人如此，即如砚秋及多数人的启蒙先生，亦是如此。现在像早年机械式的老师，亦"寥若晨星"了。

从前有几位前辈先生，曾想出一个方法，用数目字即"一二三四五六七八九十"作为"练字音练嗓子"的基础。特别是其中"二""四""十"（十读作时）即最费功夫的字，提作纲领，把三个字的同类的字，分别系列，加工练习。这比逐字教练的方法省事多了。

现在戏曲日益发展，表现情绪意义的唱念各功日益繁复，字音研究，亦需要更加精细。砚秋不揣愚陋，想就前人的基础，补充条件，推求原理，作比较地系统地进一步的研究，以供戏曲同志们的参考，并求指教。

现在第一步把十个数目字先分析再补充。第二步调查昆黄各国语注音各方面对此等字是怎样处理的。第三步考验京剧唱念，及前辈先生特别见长之实例。第四步说说进一步运用的意思。

"一二三四五六七八九十"十字中，因北音无入声，所以"一七八十"四字在京剧皆读平声，即"衣妻巴时"一样。

"一七"即同"衣妻"，在昆曲在皮黄皆有专韵，"八"字入"麻沙"，"六九"入"由求"，亦都有专韵。唯"四""二"及"时""十"，在昆曲有专韵，而皮黄则没有。

问题就在这里。以下先说曲韵。

（一）先说曲韵。有"支时"一韵，把"二""四""时"（十）全容纳在内了。其项目如下：

（1）"时""十""儿"（阳平）。施诗师狮尸（阴平）。史使始驰（上声）。驶试弑事示侍是视市士仕氏"贰刵"（去声）。尔耳饵珥迩（上声）。

（2）思司私丝（阴平）四泗驷寺似姒已祀耜（去声）。

（3）厄迟池持（阳平）。

（4）枝支之（阴平）纸旨止芷址咫只（上声）至志（去声）。

（5）笞痴疵髭（阴平）慈磁瓷词辞（阳平）此（上声）次刺（去声）。

（6）兹资赀孜（阴平）子紫仔（上声）自字恣（去声）。

由以上项目观察，如十个数目字的"四"字列首领项，则：属第（2）项者四，寺似：思司私丝……一系列都是"舌抵齿"（轻）；进一步者则有第（5）项，即笞痴慈瓷词辞……一系列亦是"舌抵齿"（较重）；再进一步则有第（6）项，即兹资孜子紫仔……一系列亦是"舌抵齿"（重）；"十"字列首领项则属第（1）项，即时士施师史使试事示侍是市……乃是卷舌向上腭（轻）；进一步则为（3项）则厄迟池吃尺（二字北音读平）……（同上）（较重）；又进一步为第（4项）枝支之纸旨止……（同上）（重）。

惟"二""儿""耳"等附属于第一系，〔即"时"（十）下的〕别有原因，后面另叙。

由"二四十（时）"加以补充，则成为以上之六项。六项又可分为两大类，即"抵齿"（2，5，6）与"溜舌"（1，3，4）是。

（二）次说皮黄音韵，则十三道辙中，不知梆子内是否是十三道辙否？并无"支时"，因此有人疑皮黄究是俗唱，故而粗略。实则不然，因为"支时"韵中各系之字，根本只是"声"不是"音"，当然更没有"韵"了。

曲韵之有"支时"韵，是承袭诗词。诗韵平声有四"支"，上声有四"纸"，去声有四"置"。曲韵把"平上去"统归"支时"。

诗韵之有"支"是可以的，（一）因读诗不同于唱曲，不用行腔。（二）因"支"字系的字数很多，诗中常用，有成立韵目之必要。

曲韵的"支时"用处就少了，行腔费口劲，如作韵脚更不稳，不过聊备一格。

所以皮黄索兴不要此韵，是很对的。

原来以上六系列的字，按声韵原理说，根本是有"声"而无"音"，所以在拼音成字的西文，"四"相当 s，"十"（时）相当 sh，"二"相当于 e 及 r，"知"相当于 zh（重），"池"相当于 ch（轻），都是非另加主音（AEIOU）不能成音，更不能成字的。

问："中国字何以成立了许多字呢？"答案是"方体单音字"不必靠主音，把"声"一稳就站住了。

虽然，站住了，想往前走，却不易，更不能走远路绕大弯儿。

因为"舌抵齿"（四、此、子等字）或"舌抵上腭"（十、池、知等字），在口腔里无法再进。除非"转"一步或入鼻或入喉，方有音韵，那就需要配合上主音。

但是中国的"方体单音"字，不配合主音，亦有很多的字。所以"支时"系字，是"有声无音"，而只要就"声"以成"音"，其比较难念的原因在此。而贾洪林、王瑶卿两先生所以能在这些系的字，特别显著功力的原因亦在此。

贾王二位无论什么字，都能（一）念得准，（二）放得稳，（三）用得神。"支时"系的字，需要特别的"练音"，先求"准""稳"。《锁麟囊》最后一段二六"来自何方"的"自"字，要完成四板的一个腔，由始至终不变字音。

"练"的步骤，是先把舌头与前齿，与上腭的各样联系认清楚了。再下功夫去练，每系只须练一个字，自然顺流而下。"稳"了"准"了之后，要用在唱念里，那又先要分清了阴平、阳平及"去""上"两声。唱念时依照每个人的身份、口吻、情景、出口。字眼清楚了，戏味足了。王贾二位的妙处，不外乎此。

再进一步的研究，就是"儿"字用作"韵脚"的问题。因为以上所有"儿"字行腔，都在一个整句的头一节（如《碰碑》"我的大郎儿……"）或中一节（如《三击掌》"父不信与儿……"）。那么若是用在一句的末尾（即韵脚），应当怎样，亦可以尝试一下。

在古诗里，用儿字作韵脚的很不少。如"打起黄莺儿"，"嫁与弄潮儿"，这些五言句子之外，还有很多的例子。

这个"韵脚"的"儿"字，无论是皮是黄，或长腔或短腔，都可以很平稳地，只用本音收住。

这也可见这一系卷舌音（即儿、耳、二……）确与"支时"韵的其他各系不同之故。

现在固然没有这样词句，但可以作为一种准备，将来新剧本多了，也许有"儿"字韵脚的词。

"支时"系的字，行长腔的，也偶有之。如周信芳唱《追韩信》那句"大丈夫要三思而行"的"思"，长腔过了许多板，很瓷实平稳，确有洪林先生风味。（但

非韵脚）余叔岩先生《杀惜》的"三思行"亦好，但那是"三"字长腔。

"二""儿""尔""而"……这一系列的字，曲韵全都归入"支时"韵，也有相当的理由。因为这些字亦是"卷舌"，但自舌底发音，向上洒，不抵腭。曲家承袭诗词的故步，又只看到"洒舌"一点，于是马马虎虎，归入"支时"。殊不知这一类的字，当从"舌底"发音之始，已是从喉音转而向上，乃是"半喉半舌"之字。所以用在唱功上，虽不及音声两备的字，却胜过"就声成音"的字。它们在特别字音中，又是一系最特别的。

国音专家，用科学的分析，把"就声成音"的字（即是"支时"系的字），一方面定为"声母"，一方面又定为不用"韵母"的字。（这完全是根据中国的"方体单音字"的特别情形而规定）又把"二""儿""耳"……这一类的字定为"韵母"即"兀"。又把联系着这一类字另一种"洒舌"即囗定为"声母"而兼不用韵母的字。（曲韵于"儿"字下注，"仍时切"，即如北音"日"字。"日"原是入声，在北音亦是去声，故略为变形，形成为囗，即是平声的"日"。）

经过这样的科学整理，把"二儿耳……"一系从"支时"里抽了出来，成为独立的特别字音。不但语文方面有了清新的基础，即剧曲方面亦得到甚大的帮助。

我们可以彻底了解这一系的字，何以比其他舌音字，唱念时显得玲珑，行腔亦比较便利的原因。

下面就戏曲上举些实例。

《思凡》中"小尼姑年方二八"的"二"字，行腔相当的长。昆曲里像这样的当然还有，但昆曲行腔，不必然有什么意义，《乐府传声》里说得很明白了。

京调皮黄关于父母子女悲欢离合的戏情甚多，"叫头""哭头"以及唱腔里，念白里，随时可以发现"儿"字的各种用法。

"儿"字用在唱念里，大致可以分为三种：（一）不行腔，（二）转音行腔，（三）本音行腔。先说"不行腔"，即本字的音韵，准稳而止。即如《探母》老旦叫头"延晖我儿"，"儿"字不行腔，但亦须念得准，放得稳。所谓本音行腔，则如老旦唱快板至"娘只说……母子们……不能……见……我的儿惹啊……"，这是句尾的哭头，"儿"字有腔，这里我们先要注意。

一般的剧本上只写"儿啊"，但事实上"儿"字音下面，不可能就接上"啊"，"儿"字"卷舌"本音不碰"上腭"，但要转到"啊"，则必先有"微抵上腭"的过程。所以陈彦衡的《谭谱》，不写"儿啊"，而写"儿惹"这比较的合于实际了。

"惹"字是彦衡自造的，所为表明"转音"。但"以字注音"原是旧法，不及新法用国音字母，又清楚，又圆到。所以"儿惹"不如"儿惹啊"，而"儿惹啊"又不如兀囗丫。

转音行腔，可长可短，可高可低，因情感与音节而分。如《探母》老旦头场

见四郎，及次场"哭堂"，即有许多"哭头"，每个我的"儿惹啊"，腔都不同。

现在说到第三种，即"不转音行腔"，即从"儿"字本音行腔。这样唱法，在《宝莲灯》舍子及《李陵碑》，有最好有前例。

（一）《宝莲灯》

青衣（王桂英）唱的"莫不是二姣儿打伤人"是末句，是问语，"儿"子腔高扬（下锣）接，"打伤人"更高。其次是坐"气椅"唱的"听说是二姣儿打伤人"是起句，是倒板，儿子腔低沉（衬起下面打伤人）。这在音节与意义，配合得都相当。

老生（刘彦昌）亦有以上的倒板，亦有不少的"我儿""秋儿""儿惹啊"等叫头哭头。在此以外，还有"我有心带秋儿秦府偿命"句中"带秋儿"的儿字腔，宛转悠扬，经历三板。本音起，本音落，本音住。

（二）《李陵碑》

这出里，谭鑫培老先生关于"儿"字的唱法，都有新颖创作。（1）是"盼姣儿"的"儿"，就本音行腔满一板，在中眼上用"挑音"，突然向上一挑，既利落，又清脆。这固然是谭老先生嗓音清越，口劲特别好。但是亦可见到"儿"字是个很玲珑的字。只要人会运用，它可以帮助你成了好腔。（2）是"我的大郎儿"，亦是"本音行腔"，宛转了好多板，极尽抑扬顿挫之妙。有人赞美，可也有人批评，说是偷的娃娃腔。（指《教子》的"因此上"，其实青衣戏反二黄亦有。）但是谭老先生此腔不是无意义的，这段反调，全是恸悼他的几个儿子。头一个就是"大郎儿"死得最惨，所以这长而曲的腔，表现哀婉的悲情。因之利用了童子二黄，创此新腔，可以算是"推陈出新"，不是乱耍花腔。

现在砚秋在《三击掌》"父不信与女儿三击掌"的"儿"字，行了一个相当绵长而曲折的腔，（按旧法"儿"字不行腔）理由是：（1）《三击掌》是父女感情大破裂的关头，在此以前，有"忍与不忍"、"可与不可"的思想斗争，需要长而曲的腔来表现。（2）"儿"字很便于行腔，前辈就此字音已经创了不少的腔，所以在唱的技术上，有了基础。如儿字，《锁麟囊》的"来自何方"的"自"字，所以砚秋在场上实行外，更提出说明，以供研究。

四声内入声不常用，实际通用只有阴、阳、平，四声尤其重要是出字收音，头腹尾、反切等尚待研究。

皮黄的辙与曲韵之比较

——艺术杂记之三

以《玉堂春》与《琴挑》对照

皮黄共有十三道辙，而一般唱功同业们所熟悉于口者不过半数，因为有好些是少用的，平素不须注意，所以骤然提起，不免茫然。

不但戏曲艺人如此，即诗赋文人所用的韵，亦有宽韵、窄韵、熟韵、冷韵之分。一部诗韵，只有上下平各十五韵，为人所熟识。（其中亦有宽窄冷热的分别），至于上、去、入各韵韵目繁多，用处又少，偶然提到，必须现查韵书，因难于一一记忆，亦无须全数记忆。

皮黄的十三辙，是中东、人辰、江阳、麻沙、言前、怀来、由求、么条、灰堆、姑苏、梭波、衣齐、乜斜。

十三辙内，人辰辙最宽，各角唱功用得最多。其次为江阳、麻沙、言前、怀来、由求、么条亦常常用着。又其次为中东、衣齐、灰堆、梭波。至于姑苏，已是冷韵，到了乜斜，用处更少，聊备一格而已。

人辰辙最宽，因为它把曲韵的真文韵及庚亭韵、侵寻韵，都包括在内，有时且包括中东。（试以唱功词多腔繁的《玉堂春》为证，自"脸朝外跪"以后之慢板起（即"玉堂春本是公子取的名"）以下直到终场出院末句散板（即"我看他把我怎样施行"）许多词句皆是人辰辙。其中如"名、整、情、更、京、镜、听、生、庭、刑"各韵脚，在曲韵是属于庚亭韵，如"春、人、进、银、尘、身、信、金、认"等，则属于真文韵，"林心金"等又属于侵寻韵，其"这才一马就到了洪洞"之"洞"，"这大人好似王金龙"之"龙"，"王公子好比采花的蜂"之"蜂"，则属于东同韵。

一道辙包括许多韵，因之昆派先生们常笑皮黄的十三辙太粗糙，不及曲韵细致。从前在研究所时，曹心泉就说十三辙是俗玩意儿，不登大雅之堂，我当时不好意思驳他，心里却不以为然。

因为曲韵虽分十九韵，（多者至二十一韵），而编剧制曲者却并不照办，仍然是随便混合，试以最流行的《琴挑》而证。

其《朝元歌》中之韵，"长清短清"之"清"及"钟儿磬儿在枕上听"之"听"，属庚亭韵。"那管人离恨"之"恨"，"怎生上我眉痕"之"痕"，则属于真文韵。"云心水心"之"心"，则属于侵寻韵。还有"闷"字，"门"字，"焚"字，"尘"字，

"寸"字,"论"字,又都属于真文韵。(曲韵之"真文",即是皮黄之"人辰")

由此可见(一)曲韵亦是真文韵最宽,它亦把庚亭等韵混合应用。我们把《玉堂春》和《琴挑》对照,更属显然了。(二)皮黄只有人辰,不要庚亭,不要侵寻那些东西,非常痛快而切实。曲韵则枉费周章,多立韵目,用起韵来还是"混合火锅",则分韵之细,实属具文,分而不切实用其实不只《玉簪记》,亦不只真文韵,其他曲本如《琵琶记》《鸣凤记》,不按韵目联合运用的例子,不胜枚举。这活用的方法,是合理的。由此可见皮黄的辙,只求实效,免去虚文,更是合理的。

皮黄十三辙以"中东"居首,曲韵亦以"东同"居首,是由诗韵沿袭下来的。(诗韵以"东""冬"两韵居上平声之首。)

诗韵把"东""冬"分为两韵,本是无理,又把"兄""荣"等字,列入"庚韵",更是可笑。曲韵及黄辙,统归于一,实是痛快(曲韵之东同,即黄辙之中东)。

"中东"虽列首位,实际没有多大的用处,有时掺在"人辰"辙内,如《玉堂春》之王金"龙"采花"蜂",这是很对的。《洪洋洞》孟良的唱词,亦是人辰与中东合用的。

十三辙内最显唱功见力量的乃是"江阳"及"麻沙"两辙。老生如《捉放宿店》、青衣如《贺后骂殿》都有大段的麻沙辙。谭鑫培、程砚霜所以唱得那样有劲,一半是由于各人功夫纯熟,情感真挚,半亦是麻沙辙(韵脚)都是辙上辙下的开口音,听着十分爽健。

江阳辙亦是开口贯膛音,《二进宫》生旦净三角联唱,是整套的江阳辙。《金锁记》探监青衣与老旦联唱,《三击掌》青衣与老生联唱(头段)亦都是江阳辙。砚霜唱得那样圆利,十分动听。

诗韵把"江""阳"分为两韵,亦甚可笑,曲韵及黄辙都合而为一,痛快之至,曲韵名为"江阳",黄辙亦名"江阳",韵目亦是一致。(其他如"人辰"及"真文""中东",内容是一样,只字面不同)

"言前"辙、"由求"辙、"怀来"辙,用处亦广。《探母》头场坐宫四郎与公主所唱,二场盗令太后与公主,都是整套的"言前"。《祭塔》青衣反调,是大套的"由求"。生角《甘露寺》"劝千岁……",花脸《刺王辽》之"列国纷争……",都是"由求"。探母会见四夫人及哭堂所唱,皆是"怀来"。

黄辙的"言前"包括曲韵的"廉纤""干寒""天田""咸监"各韵,亦是痛快无比。曲韵本来太琐碎、且不合实用。

"衣齐"辙(曲韵叫做"齐微")如《打金枝》生旦所唱即是。这道辙与"灰堆"每每合用。"灰堆"在曲韵叫做归回。

"梭波"辙(曲韵叫做"歌罗")如《三娘教子》"小奴才一句话问住我,闭口无言王春娥……"数句。老生唱的老词"小东人闯下了滔天大祸……"一段,

463

亦是"梭波"。连良改词唱"么条"辙比较敞亮。这"梭波"辙，生旦各戏用的都很少（《浣纱记》有两段）。

"么条"辙（曲韵是"萧豪"）如《教子》三娘唱"你道他年纪小心不小……"及薛保接唱"劝三娘你不必……"是也。

"姑苏"辙乃合曲韵之"苏模"、"居鱼"两韵而为一，字数不少，但用处不多。唯《落马湖》之武生（天霸）唱"见了君兆好言诉……"几句摇板，亦不是重要的唱功。此外汪笑侬之《献地图》有几段。

"乜斜"辙曲韵叫做"车蛇"，又名"叠雪"辙，最憋气不受听，亦不好唱。只《穆柯寨》焦赞有几句油腔，即"红的红似血，白的白似雪……半拉月"。乃是滑稽小唱。至于正经唱功，则用不着。

《马昭仪》一剧唱功多，转换许多辙，每一道辙都与唱的艺术有关系。有才能者于此，定可大展才能。剧中有两大段"人辰"，三段"言前"，一段"江阳"，一段"怀来"，一段"由求"，一段"灰堆"。

（一）言前辙　头两句西皮原板，"我这里捧瑶琴急忙来见……"及下面快板之"你道违命就该斩……"四句，又下面大段西皮由慢转快，即"在楚宫每日里忧愁无限……你何忍心田"。

（二）怀来辙　快板之"费无极说话太无赖……小婴孩"。

（三）江阳辙　快板之"成人美，理所当，怎奈此事非寻常……也知纲常"。

（四）由求辙　"遇此事倒教我双眉紧皱……洗此羞"。

（五）人辰辙　倒板"乱纷纷逃出了樊笼围困"，快板"密连连布旌旗五色连云……往前进"。又二黄慢板"马昭仪坐宝殿自思自恨……把将军请"。

（六）灰堆辙　倒板"兵困禅于好伤悲"，原板"楚兵纷纷散了队，让过谁"。

以上各辙皆是宽韵熟韵，不但此戏，即凡许多老戏，大概都常用着以上的六韵。此外则麻沙、么条，统计亦不过七八道辙，是熟于耳习于口的。由此可见各地方戏曲听讲的人们，只知六辙，事实上亦可以原谅的。但是如做系统的研究，则十三辙的一切是必须知道的。

（按一音到底容易唱，若轻重音在一口气中唱出很难，若长腔中分轻重唱出，尤难，所谓粗细音，因半音要提气故。）

说"江阳"

江阳辙《二进宫》《金锁记》都是二黄。至于西皮则《彩楼配》《桑园会》《虹霓关》（丫环）都是见功夫的唱功。

《彩楼配》是学青衣西皮唱功的基本戏。（一）因江阳辙最需要真气及口劲。

（二）因在一场内用一个角色把西皮各式唱功都包括在内了，自第一句帘内唱"梳洗打扮出绣房"起，到下楼终场末句"回府去禀告二老爹娘"，所有倒板、慢板、二六、快板、摇板，无所不备。陈德霖、王瑶卿学唱，都以此开蒙。把这底子打好了，其他的西皮戏，以及制造新腔，乃可步骤井然。御霜最早时多演的戏亦是《彩楼配》。（花园起在文明园）因为这戏场子上没有多大的"俏头"，所以除出台练习及新年应景外，名角们不常演唱。

《虹霓关》二本的丫环，原不是重功，据瑶卿说是由余紫云红起来的。瑶卿亦自命以此战胜同时的老派，以次则有梅程，均极叫座。唱功只"见此情……"一段二六转快板，与《彩楼配》上的江阳二六相比，显然是巧妙多了。其中"最毒毒不过……"句，与谭腔四郎见娘的二六"千拜万拜也遮不过……"句对勘，可见谭腔此段，脱胎于青衣二六，十分显然。而此段江阳二六之基本于彩楼，亦属当然。御兄唱此，精巧玲珑，亦当然是彩楼的底子打得好。

现在的一般后起，对于前辈的好腔，张口就模仿，其实满不是那么回事。但既不便当面指摘，而亦不胜其指。只可遇着自述的机会，把本身所历的甘苦，以及怎样"推陈出新"的真诀，讲述讲述，使他们听了或者多少有些感动，亦是好事。

《桑园会》是老戏，《武家坡》《汾河湾》都由此脱化。罗敷与秋胡的唱功（江阳辙西皮）亦不易。但《汾河湾》《武家坡》比较多俏头，又经谭王二人提倡，所以《桑园会》是落后了。

《朱砂志》头场老生青衣，亦是一套江阳辙，但唱词不太多，场子亦呆板。从前几个老派常唱，畹华、御霜少年时代亦唱过。但依近时眼光看来，此戏冷了，是没有什么办法的。

说"衣齐"

衣齐辙是用鼻音作韵脚的，因为落音总是"衣……衣……"听者不甚畅亮，唱者亦不甚痛快。《打金枝》，各角用的是衣齐辙，其中有两个青衣，一个公主，一个皇后。老生戏如《鱼肠剑》《断密涧》等亦常常用得着。青衣用得很少。

这道辙却是一个宽韵（虽不是熟韵）因为它包括了曲韵的支时，又联合了皮黄辙的灰堆（即曲韵的归回）。例如《打金枝》金殿一场，王子上场固是一套的"衣齐"，但起首两句"金乌东升，玉兔坠，景阳钟三响把王催"之"坠"及"催"，则是"灰堆"辙的。以下的韵脚"妃""意""基""仪""齐""里"皆是衣齐辙。而中间"到如今重享安平治"之"治"，则又在曲韵属于"支时"。又前场老旦对公主唱的"我儿不是娘陪礼"之"礼"，是"衣齐"，其下句"千万莫教万岁知"之"知"，在曲韵亦属"支时"，皮黄没有"支时"，照例归于"衣齐"。

衣齐又有时联贯到"姑苏"辙，例如《鱼肠剑》老生见千岁唱"衣齐"辙，但中有"姓伍名员字子胥"的"胥"，则原是姑苏辙的字，穿插在"衣齐"辙里，因为"胥"与"西"音相近，所以唱者不拗口，听者亦不感觉别扭。

由此可见衣齐辙包括"衣齐""灰堆""姑苏"三辙，及曲韵的"支时"韵，范围是宽大的。

"衣齐"辙的唱功里包括"灰堆"，那么"灰堆"辙的唱功里是否亦包括"衣齐"呢？答案是很少见。例如《马昭仪》那出戏的唱词，"兵困禅于好伤悲"，倒板以下原板各句的韵脚，"队""悲""退""围""会""魁""谁"等，皆是"灰堆"，没有"衣齐"的字。又如老生戏《逍遥津》倒板"有孤王在宫中伤心落泪"以下各句韵脚，"悲""对""随""悲""辈""杯"，以至许多"欺寡人"的句子的韵脚，都是"灰堆"辙，没有"衣齐"辙的字，如此可以名为纯粹的"灰堆"辙。

《断密涧》花脸唱的"王贤弟说话倒有理"以下的韵脚"的""推""回""衣""弟"等"衣齐"与"灰堆"相掺各半，分不出主宾。但若连老生（王伯当）的唱词统算，还是"衣齐"为主"灰堆"为宾。

青衣唱功用"衣齐"辙的，就我所想到的只《打金枝》的公主及皇后。御霜是青衣本功，不知还可想出几出，无论如何，青衣唱"衣齐"辙，总是不痛快的。

因为老生唱这道辙，还有个用转音的救济法。例如《鱼肠剑》"姜子牙无事垂钓矶"，这"矶"字属"衣齐"，若用鼻音行腔，不响可以唱"矶呀啊"，汪派即是如此，刘鸿声亦如此，转到"呀啊"开口音就响了。但青衣是小嗓，决不能用此法。所以最不利于旦角。凡为青衣编戏的人，以少用"衣齐"辙为是。

（按　青衣唱"衣齐"辙最顺，唱"江阳"辙较难。老生唱"衣齐"辙为难，唱"麻沙"辙、"江阳"辙容易。）

秦腔青衣用大嗓，与皮黄青衣两样。他们对于"衣齐"的韵脚，可以用转音的办法。例如《胡迪骂阎》胡妻（魂子）对胡迪唱："叫声胡迪听端的，说什么夫来道什么妻，夫妻好比同林鸟，大限来时各自飞。"

末句唱作"大限来时（惹哦）各自飞（呀啊）"，在"时"字及"飞"字下都可以用转音。这与京调老生"姜子牙无事垂钓矶"唱作"姜子牙无事（惹哦）垂钓矶（呀啊）"一样。因为都是大嗓本嗓，而京调青衣则不能。小嗓若用转音，不好唱亦不好听了。

"衣齐"辙的字，虽不利于韵脚，但在整个的音韵各部门中，仍然是一种要素。因为它代表一种"立音"。清晨"喊嗓子"的艺员们，常喊"咿啊"两音，即是此理。

"咿"即衣齐辙，许多字的总韵母，即数目字的第一个字"一"，即国音字母的"ㄧ"。凡齐、提、基、飞、离……数百字，皆依此而成。

"啊"即麻沙辙许多字的总韵母，即国音字母的"ㄚ"。如《骂殿》戏词"有贺后"

以下各韵脚，"骂""芽""驾""差""华"等等，以及《捉放》"听他言"以下及《宿店》"一轮明月"以下各韵脚的字，都依此而成。

"咿"代表一种立音，"啊"代表一种大开口贯膛音。

向来以叔岩、御霜并举，但提到《骂殿》及《捉放》，则提谭鑫培不提叔岩。原因是叔岩有一个天然的生理上的关于嗓子的缺点，那就是没有真实开口贯膛音，而鑫培却有。试听叔岩《捉放》的唱片，"听他言唬得我心惊胆怕"句中"他""唬""怕"全是大开口，而"怕"字行腔，有五个（啊啊啊啊啊），全不是辙上辙下的贯膛音，但他仗着口劲及运气功夫，也能唱得字正腔圆，用技巧补救天然的缺点。比起连良等人来，还是有讲究的，高一头的。

青衣是小嗓，与老生不同，所以青衣唱"麻沙"辙，根本不能像老生那样彻上彻下满宫满调的大膛音。即德霖、瑶卿亦没有膛音。德霖曾自言，不能破喉贯膛。瑶卿是宽音，亦不是真膛音，所以一经倒嗓之后，便只能说白，不能唱了。奭霜则不然，虽经过变嗓时期，仍能保全一种清劲绵长的立音，做了曲折抑扬的程腔的基本，这是可宝贵的。

然则小嗓从来没有膛音乎？答案是有的。渊源在昆腔的"正旦"，最讲究破喉贯膛，名为"雌老虎"，昆派认为十分难得，比老生的纯阳调都难。

听说当年皮黄初接昆腔的时期，青衣亦都讲"雌老虎"。据我所亲听到的一个是张子仙，唱《教子》唱起"王春娥……"的咧嘴晃身，确是满膛音，但听着亦觉费力，实不受听，而且用力太重，腔板无定（外号叫做"张七眼"），他的行辈，还在德霖之上。一个是德珺如，真是声如裂帛，满膛满室。他早由青衣改了小生，因为这路嗓子，还是与小生相宜。

现在的张君秋，虽够不上"雌老虎"，但嗓音确是出色，能高能低，又脆又亮，可惜唱法全无讲究，腔调字眼，如跑野马，把很好的一条喉咙糟踏了。

戏曲名词研究

——艺术杂记之四

戏曲名词，向来缺乏明确的解说。因之专名（即个别的名）与总名（即公共的名）随便混用。甲词与乙词似分不分。不但外行人目迷五色，常常发生疑问。即戏曲界亦莫衷一是，各说各的，以致已往的戏曲沿革体例不明，现实的戏曲种类印象模糊，与戏曲发展的前途甚有关系。因此不揣愚陋，就自己所见到的一些，用"问答体"分层逐序，写了出来，以备参考。

问：戏曲界常以"昆""乱"并举，而"乱弹"与"二黄"又常常混用。例如老艺人陈德霖、钱金福等，既会全套的昆腔，又能大量的皮黄。人们称赞"昆乱不挡"，却不说"昆黄不挡"。又如《金锁记》及其他昆黄都有的剧本，老辈们亦只说昆腔改了乱弹，不说改了二黄。好像乱弹就是二黄或西皮二黄的别名了，误会的不少。

答：清初的时代，只有昆腔算是正宗，此外都叫乱弹（杂牌）。昆腔可与许多乱弹对称，亦可与某一二种乱弹对称。二黄原是乱弹之一种。到了清代晚年，二黄特盛，成为乱弹之魁首，领导各种戏曲，与昆腔对垒。二黄便像乱弹的总代表了。老辈们因循积久的习惯，仍然昆乱并举，或指二黄班为乱弹班，或指二黄剧本为乱弹本子，是有历史原因的。至于"昆乱不挡"亦是多年相沿袭的语词。在先是乱弹为总名，后来二黄又成了总名，二黄系下有各种乱弹腔。陈德霖等在昆黄之外还有许多别的腔调，所以称为"昆乱不挡"仍无不可。问题是乱弹的"乱"字，须要考究一下。

问：昆腔算是正宗，其他都算乱弹，有何根据？乱弹共有几种？"乱"字作何解释？

答：据《扬州画舫录》徽班分"花""雅"两大部：

雅部专指昆山腔，认为雅奏。

花部有（一）京腔（二）秦腔（三）弋阳腔（四）梆子腔（五）二黄腔（六）罗罗腔，统谓之"乱弹"。

昆腔唱的是一定的曲本。每支曲子，有一定的牌名，有一定的长短句，一定的工尺谱。

乱弹没有那些讲究，也没有那些拘束。腔调只就地立名（如秦腔、京腔）或乐器立名（如梆子），词句大概都是七字格或十字格（当然不全是十字七字），其

中加减，可以因时制宜，自由斟酌。梆子改唱二黄或二黄改唱梆子，极其容易，二黄班里，若某场某段，想由黄改皮，或改板改词，只须临场之前，略为准备联络，就可以了。不像昆腔换个唱法，必须经过改谱换牌的麻烦。谭鑫培的唱谱，是先有了谭腔，而后琴师陈彦衡按胡琴上的工尺注出，就算是谱了。

昆腔是先由制曲者定了牌名，填了词，打了谱，然后每个艺人都须依照那些字句工尺唱，千篇一律（好比模型字体，虽然整齐，却没有个性，不算书法）。

然而雅人们即据此以为雅部正宗。除此以外，不但《画舫录》所举的那六种，即现在的京调、二黄、梆子，以及近年北京观摩大会所演出各地方戏曲，只要不按照昆腔那一套的规律的，都得算是乱弹了。

昆腔当年之所以独立称尊的原因在此，它后来所以衰败的原因亦在此。（昆腔的缺点甚多，及其衰败的经过，且俟后文再叙）

问：《缀白裘》是当年剧场实演的许多出戏，合辑而成。除昆腔戏以外，还有些乱弹戏本附在后面。但是有的名为梆子腔（《戏凤》《面缸》等），有的名为乱弹腔（《斩貂》《挡马》等），还有总名梆子腔之下，又有某段乱弹，某段高腔等（《磨房》《串戏》），照此看来，似乎乱弹腔又单有此一种，不像个总名了。而且《画舫录》把梆子附属于"乱弹"之下，《缀白裘》的磨房串戏，却把乱弹属于"梆子"之下。这些应当怎样解释？

答：讲到这些可知"乱弹"有些方面，的确是乱七八糟，真正称得起"乱"之至也。即如《斩貂》一出，近代人还常常演唱（三麻子即王鸿寿的拿手戏）。都叫做"吹腔"。《缀白裘》上则写着"乱弹腔"，那里面的词句场子，与现在场上全然无异。"吹腔"亦是在严格的昆腔规律以外的杂牌。标上"乱弹"二字，自然亦没有什么不可。

至于《磨房》《串戏》那里面亦有几段上写"乱弹腔"三字，其中词句既长短随意（有好些三字句），而韵脚又胡凑一气（没有准辙），或者是一种特乱的"乱弹"，或者随便命名"乱弹"，不足为据，亦没有认真考据的必要。（这出戏在二黄班里改为《八扯》，又名《兄妹串戏》，后来的《十八扯》《戏迷传》《纺棉花》，皆由此展转生出来的《戏中串戏》。）

《缀白裘》上的《戏凤》，词句排场与近时梆子班及二黄班所演，几乎完全一致，上面写着"乱弹腔"，其实根据那个本子唱梆子亦可，唱二黄（平调）亦可（只字句之间，略有不同）。这里亦可见得二黄或梆子，都在乱弹系之内（近代的梆子、二黄，与清初的梆子、二黄，当然亦有些差别）。

现在把以上所述，作个总结：（一）依据《画舫录》，"乱弹"是"花部"各种戏曲的总名，但亦可指某一种。（二）"乱弹腔"本与昆腔对称，但昆乱对立的事迹早已过去，"乱弹"这个名词，亦渐渐消失，只可作为戏曲史上一种记录。（三）

花部乱弹不受牌的拘束，在有才能有内心的演员们，可以体会戏情，运用艺术，自由创造好腔好戏，开放许多灿烂之花（即如《戏凤》当年在花部乱弹里，不过一出玩笑的小戏。到了北京黄班，经过王九龄、余紫云、贾洪林、路三宝名人，加细心炮制后，就成为名生名旦的杰作好戏），这是有利一方面。

但是，有些人因为没有拘束，任意胡乱改编，胡唱胡做，亦能把戏曲变坏，这是不利一方面。

所以"二黄"既然领导各样乱弹，竖起了大旗，与近数十年戏曲变迁最有关系；而且面临着现代的戏曲的前途，责任之重大，亦可想而知。

问："昆曲"二字在北方是很流行的，什么"昆曲大家"，昆曲本子，唱昆曲，学昆曲，评昆曲，研究昆曲，等等。但苏昆人士所写的"曲话""曲谱""曲韵"之类，书里书外，很不易见到"昆曲"二字。

北人认为这些是来自苏昆，创自苏昆，仿佛找到了"娘家"，然而"娘家"却没有这个人，岂非笑谈。

答：这的确是个有趣味的问题。不但苏人写作的曲话曲谱没有"昆曲"二字，就是口头上亦只说唱一支"曲子"，吹一支"曲子"；到了研究分析的场合，亦只说某出是南曲，某场是北曲，以至清曲、戏曲等等，"曲"字上是加了字了，但并用不着"昆"字。

本来"曲"的历史很长，范围很大，种类很多，断乎不是一城一地所能专有。若统而名之曰"昆曲"，倒像宋元明清历代南北各地的曲本，都出在昆山县，不合情理，不合事实。然则"昆曲"二字，何以流行北地，众口成碑呢？这亦有些原因。（一）昆山腔把南北曲的唱法统一了，势力浩大，声名远播，使得外方人士提起"曲"来，就连带上一个"昆"。（二）苏人单说"曲子"，自然明白唱的是什么。别处尤其是北京，杂曲小曲甚多，若只说唱"曲"，不加"昆"字，难以指实。所以在实用上亦不得不然。

问："昆腔"怎么样？

答："昆腔"二字是合理的。它只指着唱法，并不像"昆曲"那样把曲本曲词亦包括在内。但南北人的用法，亦不相同。苏人在著作中或口述到历史沿革或比较的场合，方说些昆山腔如何，弋阳腔如何，义乌腔如何，至于唱的时候，亦只说某曲应小功调，某曲应用阳调，某支用阴调。因为唱曲行腔有一定的谱，不像北京皮黄每个名角，各有各腔，所以曲话曲评里偶然提到昆山腔，并不以"昆腔"二字为常用的名词，实在亦用不着。

北人口里或者笔下的"昆腔"和"昆曲"，简直没有什么分别。有时说唱昆曲，有时说唱昆腔，有时说某出是昆腔，有时亦说某出是昆曲。这在南方是听不到的（戏台上的演员们，说"昆腔"的时候多，例如《五人义》周文元说颜佩伟"你还唱

的哪门子昆腔啊"。《浣花溪》鱼氏说,议剑那是"昆腔",可见戏班子里常说"昆腔",不提"昆曲"。至于文人词客口头笔下,除苏浙曲家外,就多用着"昆曲"了)。

问:二黄代昆腔而成为戏曲的主位,领导若许乱弹腔,这和当年昆腔对乱弹的情形,应当如何比较?

答:情形大不相同。昆腔班里虽然有时亦加些乱弹小戏,但各归各演,决不通融(昆戏的曲谱都是一定的亦无法掺加别的腔调)。

二黄则不然,它首先延接了一种强大而密切的伙伴西皮腔,再则南梆子、西梆子、平调、高拨子、昆腔牌子,都在二黄系下受着支配,随时听用,真有"海纳百川"的气概。它确已做过许多"推陈出新"的奇迹,这是呆板板的昆腔所办不到的。

问:当年昆腔与乱弹对称,到了二黄兴盛的时期,又有什么对称?

答:那就是"梆子"了。清末民初,有许多二黄班,亦有许多梆子班,有许多二黄名角,亦有许多梆子名角,梆子老生郭宝臣,旦角崔灵芝,直仿佛二黄班的谭鑫培、王瑶卿。民国初年,又有许多女班及女性名角,大张旗鼓与黄班对垒。所以那时人们提起北京的戏班,总以"梆子"和"二黄"对称。

但民国以后,梆子渐渐衰落,成为皮黄独盛的局面。近二十年,接梆子之运而兴起的乃是"评剧"。现在有京剧院,有评剧院,有许多京剧团,亦有许多评剧团。现代人又以"评剧"与"京剧"对称了。从上述可见,第一阶段是昆腔对乱弹;第二阶段是二黄对梆子;第三阶段是京剧对评剧。

问:清末民初的"梆子",是不是清初花部乱弹系下的梆子腔?

答:多少有些联系,但不能确指为一事。因为梆子的种类很多,地域的、时代的,变化又大。当年又没有"留声机"无从试听那时的唱法。

梆子是西北高原一带的产物,沿陕甘山西河北一线,各处有大同小异的梆子腔,到了北京,又有些变化。正如西皮二黄,原出在长江流域湖北安徽一带,到了北京,变化更大。现在的京调二黄,绝非当年花部的二黄,然而渊源所在,亦自有历史关系。

问:现代的京调皮黄,有人叫做"二黄",有人叫做"京调",都像是总名,哪一个比较合理?

答:用"二黄"作总名,容易发生误会。人们常常比较说"梆子玉堂春"如何如何,"二黄玉堂春"如何如何,"梆子大登殿"怎样,"二黄大登殿"怎样,其实《玉堂春》《大登殿》全是西皮,没有一句二黄。在说的人,不过沿着习惯,用"二黄"作为总名,与"梆子"对举比较,并非指这些戏唱的二黄。但是在一般人听了或者疑心他连二黄西皮都搞不清楚,或者竟认为《大登殿》等所唱的真是"二黄"(因为戏院里各方面川流不息的观众,根本不曾知道戏曲种类名目的

还是很多），可见用一种名目代表另一种名目，实是不妥。

若用"京调"作总名就没有这些问题。而且还有两种理由：（一）昆山产生了南北曲的特种唱法，名为"昆腔"，北京精制了皮黄，而成为特产，则名为"京调"，都是以产地立名，很有道理。（二）唱皮黄的戏剧既名为"京剧"，则皮黄名为"京调"亦甚合适。

问：昆腔叫做"腔"，京调叫做"调"，还有好些"腔""调"二字通用。例如"汪调""谭腔""衫子调""青衣腔"之类，似乎"腔"即是"调""调"即是"腔"。

答："腔""调"二字，意义大不相同。前代专家解释分明，亦从不混用。与昆山腔并列的弋阳腔、海盐腔，都叫做"腔"。乱弹里梆子腔、罗罗腔、二黄腔等等，也都叫做"腔"，没有用"调"立名的。至于调的解释，照《乐府传声》及其他著作，则有下列的几种：

管色之调，即工尺。昆腔按笛孔，分别工尺上四合乙凡等等符号，皮黄的胡琴，亦是比照笛管而定工尺。其不同处，乃是昆腔"工尺之调"，还要配合"宫调之调"。例如小工调属于哪一宫，上字调属于那一调。皮黄没有那些讲究，所谓工字调、六字调、上字调等只指调门的高矮。所谓工尺谱，亦只把唱词里的字眼，腔的抑扬曲折，配上工尺字，谱了出来（现在用五线谱更明显了）。

附注：曲家虽然标举"宫调"，并在著作上开列许多宫名调名，其实自己亦弄不清楚。徐灵胎说："宫调源流不可考，只可略明大旨。"吴瞿庵说："宫调举世莫名其妙，只可认为限定乐器管色之高低。"既是这样，何如皮黄的工尺来得简明而合于实用呢？

徐灵胎说"调"除"宫调"外，还有一段"阴阳调"。他说："逼紧其喉而做雌声者，谓之阴调，放开其喉而做雄声者，谓之阳调。"这在京调皮黄，只是"小嗓""大嗓"的分别，用不着"阴阳"二字，亦用不着以"调"为名。

所以"调"只是"工尺"，是属于"物"的（笛管或胡琴），是公共的，是固定的，决不能说某处有个工字调，某处又有另一个工字调，某人唱的六字调，某人唱的另一种六字调，这就太不像话。可是"腔"就不然了，它是各归各说的。

腔是个别的，不是公共的，是灵活的，不是固定的。所以唱南北曲，则有昆山腔，弋阳腔，义乌腔，海盐腔；唱乱弹则有二黄腔，秦腔，西皮腔，拨子腔。同是二黄，有汉调二黄，有京调二黄；同是西皮，有汉调西皮，有京调西皮。而京调皮黄又有谭鑫培腔，汪大头腔，余紫云腔，王瑶卿腔，或因地而异或因人而分，处处百花竞放，人人推陈出新。

戏曲的发展，可以说大半由于"腔"的竞赛勇进。

徐灵胎是清初苏人研曲的大师，所著《乐府传声》穷源竟委，辨析毫芒。其中说"调"的只有两段（宫调及阴阳调），而说"腔"的却有十余段。最精彩的

如论"断腔"云:"南曲之唱,以'连'为主,北曲之唱,以'断'为主,不但句断字断,即一字之中亦有断腔,且一腔之中又有几断者。惟能'断'则神情方显。有另起之'断',有连上之'断',有一轻一重之'断',有一放一收之'断',有一口气忽然一'断',有一连几'断',有断而换声吐字,有断而寂然顿住。以上诸法,南曲亦偶有之,然不若北曲之多。南曲之断,乃连中之断,不以断为重。北曲未尝不连,乃断中之连,愈断则愈连,一应神情,皆在断中顿出。故知断法之精微,则曲之神理得矣。然断与顿挫不同。顿挫是曲中之起倒节奏。断是声音之转折机关。"(按:此一节若用以形容御霜《骂殿》之"快三眼"唱法,实乃切当合适之至。叔岩亦熟悉这个诀窍,故唱得巧妙玲珑。)

又论"顿挫"云:"唱曲之妙,全在顿挫,一唱而形神皆出,虽隔垣听之,而其人之形容气象及举止,宛然如见,乃是曲之至境,此其诀全在顿挫。况一人之声连唱数字,虽气足者亦不能接续,顿挫之时,正唱者因以歇气取气,亦于唱曲之声大有补益。"

又论"轻重"云:"戒人不可以轻重为高低。若遇高字则用力叫呼,唱低字则随口带过,此乃大错。所谓轻者,松放其喉,声在喉之上一面,吐字轻圆之谓。重者,按捺其喉,声在喉之下一面,吐字平实沉着之谓。"又:"轻重又非响不响之说。有轻而不响者,有轻而反响者,有重而响,有重而反不响。高低是调,轻重是气,响不响是声,似同而实异。"

还有论"疾徐"云:"必字字分明,皎皎落落,无一字轻过,内中遇紧要眼目,又必跌宕以出之,聆之字句甚短,而音节反觉甚长。"

这都是"唱腔"的精要的分析。此外还有几段"高腔轻过""低腔重煞""收声""归韵""曲情""研字"等,都说得细致而切实,虽然指的唱曲,却为后来唱皮黄的,开了无数法门,产生许多名角,而把京调充实壮大起来。

现在的"京调"若按"昆腔"前例,似乎应当叫做"京腔",但是按照实用说来,还是"京调"二字为妥。因为(一)京腔当年在乱弹腔里有此一种。据《画舫录》上的记载:"京腔用汤锣不用金锣,秦腔用月琴不用琵琶,自四川魏长生入京,色艺盖京班之上,于是京腔效之,京秦不分。"由此可知当年的京腔,或是梆子高腔之流。(二)昆腔由曲谱规定,字字受工尺限制,无论谁唱,也是这腔。皮黄则不然,名角们各人有各人的腔。"京腔"二字不能包括,且易于牵混。(三)"腔"和"调"有密切的关系,虽然严格的解释不同,究竟"腔"离不开"调","调"亦离不开"腔",所以用京调为总的名称,亦是可以的。

即如现在"评剧"与"京剧"对举,不但无所谓"评腔",而且亦不曾听见有人叫做"评调"。旧时原名"蹦蹦"或"蹦蹦戏",近时改名"评戏"(或评剧)。台上人是演评戏,亦说是唱"评戏",台下人亦说"听评戏"。

于是有人说"腔"和"调"都是可以"听"的。"戏"如果说"听"的话，那只有听"无线电"放送，只用耳朵不用眼睛实是"听"戏。若在戏场里做了"观众"，那就不能闭上眼睛，专用耳朵。而且既名为"观众"，总是以"观"为主，以"听"为副。若说听戏，似乎不通。昔人疑问，"观音大士"之名称，说音是"听"的，不能"观"。要知此观非眼观之观，乃智观之观。因为大士六根互相为用，智照无遗，一观便知，不可以凡情测度。

但是北京早有"听戏"的口头语，甚至以"看戏"为"外行"。其中自有历史原因，可以由此而研究"戏曲"二字的关系及变迁。

问：戏曲二字，应当如何分析？怎样成为密切的联系？

答：戏曲二字若只讲意义，是简而易明的。"戏"是整个的。"曲"是一部分。每一出戏，有剧本编制，有剧场设备，有演员道具，音乐等等，许多构成条件。"曲"又是剧本里关于唱词的一部分。而每个演员有唱、做、念、打，各项工作，而唱曲又只是属于口的部分工作。

然而若考究戏曲的历史关系，那就又当别论了。

"曲"不但是戏的要素，而且有代表戏剧的特殊地位，由来已久，直到如今。远从三国时代就留下"周郎顾曲"的"佳话"。后来听唱，评曲，固然是"顾曲"，即看戏研戏，亦叫做"顾曲"。明明一本戏，只用"一曲"二字就可以代表。清初有个官员，家有喜事，宴会演戏，整本的《长生殿》热闹之至。却忘了这天是清室老皇的忌辰，被御史参劾一本，这位官员就得了革职的处分。因之北京的诗人，就慨叹的吟道："可怜一曲长生殿，断送功名到白头。"

其实台上演着整本的戏，被"一曲"二字代表了。还有四喜班排演全本《桃花扇》，接连演唱数日，座客常满，口碑载道。诗人们又吟着："新排一曲桃花扇，到处争传四喜班。"

一段曲子叫做"一曲"，一出戏也叫"一曲"，全本连台的戏也叫"一曲"。

有许多著作，如李笠翁的《曲话》，书内有"词曲"及"演习"两大部分。明明研究戏的全面，如剧本服装（衣冠）排场都有，而总名只是"曲话"，他也把"戏"包括在"曲"内。

问：把"曲"来代表"戏"，把"戏"包括在"曲"是否合理。

答：用一部分的名词，代表全体，当然只能认为一种习惯，不能合于理解。但是历史已注定了"曲"是戏剧艺术的要素，离了曲就没有戏，同时离了戏亦没有曲，因之"戏曲"二字，成为密切联系的名词。

戏曲界艺人有"四功"，即唱、做、念、打。而"唱功"居四功之首。所以完成四功的，又有"五法"，而"口法"（即关系唱念的方法）又独立于四法之外。其原因亦是唱为要素（四法是手、眼、身、步）。

问：戏曲的历史变迁应当怎样研究？

答：这里首先应须分清的乃是：（一）戏曲与诗文小说不同。（二）文史家的研究戏曲，与戏曲工作者的研究戏曲又不同。

诗文词赋小说等类，所表现的不离乎纸面。所以只要有了古今人的著作传记表谱等，编纂评述起来，就是文学史。即便是关于戏曲的研究，文艺界的先生们，亦可以搜辑剧本曲谱图片以及其他的记载加以评述，而成为完美的著作。

那样的写作，若出于我们戏剧工作者之手，我们自己不能感到满足，相信戏曲界着重实际的同好们，亦不能满足。

戏曲有形有声，是立体的，是活动的，表演在台上，才是戏。至于纸面上书本上的剧本曲谱等等记载，只可以备参考，并非戏曲的主体。比如食谱食单，不能算是看馔。正所谓"画饼不能充饥"。

因之我们研究戏曲，必须实指实验，是戏必须看得到，是曲必须听得到。我们的心情耳目，都要尽可能地集中在戏场上，不能拘于纸面书本，总以实指实验为标准。

问：你的话，固然不错，但过去的戏曲，一去而不可留。那时既没有留声机，又没有拍电影，除了老艺人们口头传说，以及剧本曲谱略有传留外，也实在没有法子。以致有些老人们说到当年四大徽班以及川秦苏鄂各戏班各老艺员的演唱，使得听者咨嗟太息，不是某戏失传，就是某曲成了"广陵散"，恍如"白头宫监闲话开元遗事"一般，无从实指实验，将奈之何？

答：这是有办法的事，只要人们把旧时的固板的错误的观念，改变一下，就可以由"死胡同"走向康庄大道。

很显然的，前代聚集在北京的四大徽班以及苏秦鄂赣许多大班小班各种地方剧曲，并非北京的产物，都是由外地来京演出。经过长时期的百花竞放，其中有的长远留在北京，有的散归原产处，有的流转各地方，不能因为北京不见了，就认为失传。

留在北京最长远，变化最大，成绩最优的乃是皮黄，经过长时期的精练陶铸，而成为特出的"京调"。

其次是梆子，由西北来京后，亦有相当的改变，与皮黄各树一帜。至于昆腔，除少数贵族家庭子弟外，市街的营业戏里，没有独立的昆班。（昆腔小出，夹在二黄班里，做了附庸。）自清光绪到宣统年间，北京各城的戏园戏班虽多，而剧种则只有梆子二黄两大队。

民国以后，北京戏曲界的门户，大大的开放。首先是天津一带的女班（梆子多数）纷纷入京，随后各省各埠的剧种，相继出演，其中与近代北京戏曲最有关系的，乃是昆弋班（即荣庆社自高阳来）及老皮黄班（即余洪元等自汉口来），

此外还有李雪芳等演出的粤剧，小莲花等人的老梆子，易俗社的陕剧，丁果仙领导的晋剧，还有第一舞台新明戏院迭次演出的上海班。

彼时《京报》的戏剧专刊就说过："怀古必须证今，礼失可以求野。"如欲研究前代的戏曲，最好就散在地方重聚北京的戏班，作实际的体验。不必徒然向往着北京的过去，或者守着故纸叹气。

但是那时的政府没有知识，不能从文化方面看戏曲，不提倡，不过问。那些来京出演的戏班，多是营业性质，时来时去，唯昆弋班留京，在各园演唱二十余年之久。

解放以后，在文化部领导之下，川越闽赣鲁豫以及其他各种剧曲，云集北京，历次观摩大会，不但剧种之多，出乎一般意想之外，而且戏曲得到正常的地位，受到人民的尊重、鼓励与评判，有了光明的前途。这是前人所梦想不到的。

砚秋从前到外埠演戏的时候，亦曾略为留意到各地方的戏曲，但说不到观察和研究。解放后三两年内，乃周历各处，西北沿山陕以至甘、新、哈密（哈密的十二套大曲的发现，是宝贵的），东南到闽粤边区以至华东华南各县村市镇，参观各地方大小戏班，许多不同的戏曲组织、演唱技术，不但大广见闻，而且可供实际参考的资料，极为丰富。

问：过去的戏曲，既然多数存在世间。它们每一种的变迁异同，是否都可以用实验的方法，考证明确呢？

答：每种都考证，这工作十分艰巨，断乎不是一方面所能办到，只能由各处的戏曲同志，按照各人所熟悉的剧种，去作实验的研究。例如研究老皮黄的专家杨铎先生所著《汉剧杂谈》，就是一方面说明皮黄的源流衍变，一方面说明了现代汉剧，互相印证。所以述古不流于空谈，这的确是戏曲工作者的研究法。

汉剧既有如此的成绩，别处的戏曲，自然亦可按照各个的路线去做。

我们是京剧的工作者，只能顾到北京的戏曲一方面。

问：关于北京的戏曲的指实研究如何？

答：古代的北京戏曲，如清乾隆时代，长江流域及西北高原的戏曲，纷纷到京。其中多数与现代的京剧没有关系（例如川人魏长生以秦腔入京，也曾红了一阵，见于《画舫录》及《燕兰谱》），现在无可指实，无可研究，亦无须研究。

与现代京剧有关系的戏曲，乃是昆腔，老皮黄，梆子，都是可以指实的，都是须要研究的。特别是昆腔，关系最密切，最重要。因为它：

（一）战胜其他诸腔，统一了南北曲的唱法，又产生了许多依照昆腔唱法而制成的曲本。

（二）京调吸收昆腔的长处，遂成为戏曲的主峰。

（三）昆腔帮助京调成功之后，做了"退院之僧"，但仍不失"元老"地位。

（四）昆腔自明末到清中，二百余年之久，保持优势，后来虽被京调战胜，但并未消失，至今存在。

问：昆腔是什么时代兴起来？怎样战胜了其他的唱法？

答：据《乐府传声》及别家记载，昆腔盛行，始于明末清初。在此以前，唱南曲的有海盐腔，余姚腔，义乌腔（以上浙江），弋阳腔（江西），太平腔（安徽）与江苏的昆山腔，同时并列，各不相谋。由此可见，苏浙皖赣等处，即长江流域人文昌盛的地方，都喜好唱曲。后来昆腔独盛，不但南曲，即北曲亦都改了昆腔。不但旧有的南北"曲"都变了"昆"的格式，而明清人的曲本，连填词打谱都变了"昆式"。

至于昆腔何以独居优势的原因，可以分唱曲与制曲两方面说：（一）唱曲一方面，苏州人（昆山亦是苏州的一县）口齿清利，音声脆活，最利于唱曲。苏州的语言，旧时称为"南方官话"。谁都知道"苏白"与"京白"（北京的官话），是旗鼓相当的标准语。特别是在戏曲方面，各有相当的便利。（二）就制曲方面说，据清初朱彝尊、王元美等人的记载："梁辰鱼，字伯龙，昆山人，雅擅词曲。魏良辅喉转音声，变弋阳海盐故调为昆腔，伯龙填《浣纱记》付之，是为昆曲之始。"处处传诵着"度曲魏良辅，填词梁伯龙"，"吴阊白面冶游儿，争唱梁郎绝妙词"。可见梁魏二人的协力合作，不愧开拓新纪录的历史人物。

继此而起的唱曲的、制谱制曲的、评曲的风起云涌，由苏州而及于江南浙西一带，研曲的人士是日见其多，唱曲的人是愈来愈细。"昆腔"称为"水磨调"，惟一的特征，就是细致。昆戏的好处就是雅静。不论是听曲，或看戏，总是一派的沉静的气象，决无叫嚣嘈杂的苦感。所以战胜其他各腔不是偶然的。

以上所述，虽然是根据前人的记载，但昆腔及苏白是现在听得到的，昆戏亦是看得见的，可以指实的。至于曾与昆腔并列的余姚腔，海盐腔，义乌腔，弋阳腔，太平腔，既是浙皖赣各县的产物，有地名可指，就有踪迹可寻，纵不能全数存在，总有一二处的腔调，可与昆腔比较一下，使昆腔优胜的原因，更觉显然。

问：民国初年，天乐园（鲜鱼口）曾经出现一个昆弋班，演期很长，它对于北京的戏曲界起过什么作用？

答：那个昆弋班，叫做荣庆社，社员（演员及职员）多是高阳人，向在保定府一带演唱，到京以后，在天乐园演唱几年，后又轮演内外城十余年之久，对于北京戏曲界起的作用很大，以下分为三点说明：

（一）北京上自清光绪以来，只有梆子班，二黄班，及梆黄两下锅班，久已不见昆班。忽然来了这样大规模组织的戏班，不但有昆腔，而且有高腔，不但有单出，而且有整本大套，不但有文，而且有武。使众所想望不见的清代"乾嘉盛况"复见于今，老辈们咨嗟太息的"广陵散"居然又在人间了。所以一连数年，天天

开演，常常满座。这就足够证明任何戏曲不能因为北京不见，就是"失传"。

（二）这个剧社，因来自乡间又常在外赶演"棚戏"，风尘劳碌，所以唱念口音，服装举止不免有些地方色彩。以致有些自命雅人老辈们，还在那里说"风凉话"，说是"不地道"，不是"当年规范"等。然而完整的戏班，是实在东西，总比那些"抱残守缺"的空话强。

真正的曲家，却并不菲薄，如吴瞿庵、赵逸叟、袁寒云等人，是天乐园楼上的常见顾客，亦常与陶显亭、郝振基那些老艺人共同研究，又挑选几个青年子弟韩世昌等，指正字音腔板，颇极一时之盛。

（三）荣庆社的戏曲，是以昆腔高腔合组的。一出戏亦许是纯昆腔，亦许是纯高腔，亦许昆高都有。高腔不用器乐伴奏，只是一味高喊干唱，唱到一段，后台里锣鼓响一阵，给听众以枯燥强烈的刺激。每到唱高腔的时候，座客多往外溜，因之想起前人留下讥讽高腔的两句："后台锣鼓响连天，今日来听戏有缘。"（即是表明听过一次，下次不来的意思。）形容惟妙。而今在天乐园荣庆社的座间，居然亲自领略这般风味。可见前代景况，并不是绝对不能实验于现在的。

那戏班管事人见高腔不受欢迎，影响了营业，于是逐渐把高腔减少，改唱昆腔。原来昆弋的曲本，好些是相同的（都在"曲"的系统）。可以唱高，亦可以唱昆，一转移间，并不太费事。后来高腔淘汰净尽，变做纯粹的昆班了。

我们现在研究昆腔怎样战胜别种腔，则关于以上第（三）点，更感兴味。荣庆社把昆腔战胜弋腔的经过，实实在在地表现给我们看了。这不比书面记载或老人传说切实的多么？

弋阳腔的失败是这样，那些其他各腔（即义乌腔，余姚腔，太平腔，海盐腔）的失败，亦可连类而推想其所以然。或者按着地名，去实际考验，那些腔与昆腔作比较，在现代亦不是不可能的事。

总而言之，昆腔的唱法是"细"，昆戏的场上是"静"，不嘈杂，不浮乱，这是它独占优胜的原因。

问：昆腔怎样帮助过京调，京戏怎样吸收了昆腔的长处？

答：不论是何种腔调，要打算唱得清楚美善，第一件法宝乃是"口诀"，亦叫做"口法"。这以苏昆人士研究最细。研曲的专家有著作，唱曲的艺员们，人人有传授。

昆苏的艺员及剧团在清代早在北京占有领导戏曲界的地位。直到同治年间，北京的戏曲组织，都叫做"某某堂"，都寓在"宣南"一带，共有六十余组，其中由苏人领导的，却有四十余组的大多数。最著名的如岫云堂主人徐小香，至今京剧界提起来，还尊为小生的泰斗。他的弟弟徐隶香，是崇德堂主人。还有景禾堂的梅巧铃，乐安堂的孙彩珠，紫阳堂的朱莲芬，绮春堂的时小福，丽华堂的沈

芷秋。应须注意，凡苏人领导的堂主，不是小生就是青衣或者青衣兼小生。他们都是昆腔而兼皮黄，老辈所谓"艺兼昆乱"。他们自己用唱昆的口法唱皮黄，并且传授到后起的子弟。

我们参考前辈的故事，加以自己的体会，可以知道京调之接受昆腔的口法，是由青衣及小生一系传下来，所以要就京调实验苏昆的口法，则以青衣或小生为最便。近人如程继仙先生，他虽然本籍是安徽，但他既习小生，他的字眼吞吐，以及举止动作完全是昆生法度。再上一辈说，王桂官先生是本京人，他亦是小生行，对于昆法研究更深，他的唱功就是苏昆角色也都佩服，实在都是徐小香的一脉相传。

以上所述，只是说明苏昆口法，助成京调的渊源。由青衣小生而推广到其他的各项角色，当然京调各项角色里，接受昆法的，不只青衣和小生。但欲体验京调的昆法，则以小生青衣两行为最近。这也并不是说凡是京调的小生青衣，都了解昆腔的口法。

问：常听内行老辈人说，要把京调唱好，须先习昆腔做底子。这话是否全正确？

答：这样说法，大体上似乎没有什么错误。但不能认为学了昆腔，就能把京调唱好；亦不能说不会昆腔，就唱不了京调。

举几个实例，如寒云主人袁抱存，是昆腔专家，若唱京调，即便《群英会》蒋干的几句摇板，亦不是味儿。他自己说对皮黄亦感兴趣，但唱来总格格不入。又如李寿峰即李六先生，昆腔为内外行所推服，亦唱皮黄，少数的散板或几句原板，的确字正腔圆，气味醇厚。但不能大段，不能做主角。因为没有生发，没有变化。

又如王瑶卿先生，不擅昆腔，只攻皮黄。他唱皮黄，口齿清真，字音准确，入戏入味，行腔抑扬顿挫，则全是昆法。他父亲是唱昆的专家，他的确得力于家传。但所传的不是曲本，而是唱功的诀窍。

当然昆黄两擅其胜的艺员，亦多得是。但昆腔曲谱，拘束力甚大，若是太专门了，唱皮黄便不易生发。所以"先昆后黄"的说法，似是而非。昆腔唱法帮助京调，并不能作为"先昆后黄"解释。而且所谓"帮助成功"，亦只是事实的演进，积久的形成，并不是有些人主动的工作。假如当初的苏昆艺员，有意把昆法改造皮黄，正式授课，不但不能成功，并且根本无所措手。（只有身段方面，确是给予京剧许多启发。因昆曲每唱一句，必将一句的词意，形容出来，这就给京剧好多的便利。尤其是京剧的青衣，向有"抚着肚子死唱"之讥。）

问：昆腔的唱法如何？

答：唱法以"口法"为第一要义。唱从"口"出，人类的"口"是天然赋予的利器，巧妙的工具。

原来声音之道，有"无形之声"，有"有形之声"。而有形之声，又分"物声"

与"人声"。

无形之声，如风声雷声之类，但闻其声，不见其出发之处，人力不能控制，没有节奏，听其自然。

有形之声：(一)物声，如金石丝竹，都可以发音，都可以制成乐器。但是正如《乐府传声》所述："箫管之音，虽极天下之良功，吹得音调明亮，只能分别工尺，令听者知为何调；断不能吹出字面，使听者知其为何字，此人声之所以可贵也。"是的，不论是胡琴，是笛子或其他乐器，由人口去吹，或人手去抚，只能发生高低曲折的音调，不能唱出词句来。因为"物"没有舌齿等机能，不能吐字。(二)人声，人声于高低曲折之外，更能清出字面，全仗有个机能齐备的"口"。人们常说道，唱功要有好嗓子（南方说"好喉咙"），有嗓子就是唱功角色的本钱。这话固然亦有一部分的理由，但试问人的"口"，若没有舌齿唇，而只有一条喉管，那么发出声来，必然和箫管一样，有声而无字，无论如何高亮，亦只是"物声"一流了。

动物如犬马虎豹，亦有舌有齿有唇，但没有灵性，没有意识，不能运用。所以只有嗥吼不能语言。

人类的口腔，既具备各样的机能，又有天赋的才智，运用这工具说话，唱曲，运用得法，便是"口诀"。

凡是以唱为专业者，不论唱什么，或戏曲或大鼓小调等等，都知道需要"嘴里清楚"。但是把"口诀"加细研究，而且配合字音成为专门之学，则以苏昆人士为"首屈一指"。

把人的口腔以内，分为"喉舌齿牙唇"五部，每一部又分"偏、中、上、下"，好像一部机器，内部构造都分析清楚。

"口"能发出各式各样的声音，但必须配合词句，方有实用，有意义。所以唱的工具是"口"，而唱的对象乃是词句。每一段戏词，是由句子积起来的，每一句中有若干节，每一节有若干字，所以说"词生于句，句生于节，节生于字"。

字是词的基础，要把戏词唱好，必须先把每个字的音，认识清楚，并与口的机能配合妥当。"口"有喉舌齿牙唇，字有平仄阴阳（即清浊）。每段词句的字与字之间，又要连贯，又要清晰，这谓之"交代"。每个字怎样出发，怎样收束，谓之"归韵"。

字眼清楚了，再研究腔调板眼，顿挫抑扬，这些在《乐府传声》里都有详细的说明。

凡是京调名角，总得"嘴里好""身上好"。细按起来，都和昆法渊源一脉。

问：有好些人说"唱昆腔须先学苏白，唱京调须先学京话"。确否？

答：这些话也都似是而非。《传声》说过："一字有一字之正音，不可杂以土

音。"又说："譬之南北两人相遇谈心，各操土音，则两不相通，必各遵相通之正音，方能理会。"说话尚且如此，何况唱曲。

苏白在江南一带，虽然比较的优胜，然而究竟是一种地方语，有一定的局限性。即如四声里的入声，在苏白里最为擅长，分别阴阳，字字清楚。而唱曲却无用处。所以《传声》说："入声不可唱，唱而引长其声，即是平声。南曲唱入声，无长腔，出字即止，其有引长其声者，皆平声也。"又说："北曲无入声，将入声派入三声（即平，上，去），因北人言语，本无入声，故唱曲亦无入声，必分派三声，北曲之妙，全在于此。""北曲平自平，上自上，去自去，字字清真。出声、过声、收声，分毫不可假借。故唱入声，亦必审其字声，派定唱法，亦如三声之本音，不可移易。观入声派入三声之法，则北曲之出字清真，益可征据。"有个笑话说："北人只有赶大车，手执长鞭，吆喝牲口，'哒哒'那是入声，除此以外，就没有入声了。"四声缺一，算是缺点，然而徐灵胎先生却说这在唱曲方面说，乃是优点。

苏语读"儿"如"泥"，然"酒楼"之"论男儿"决不能唱作"论男泥"。又"归""居"不分，"百""卜"不分，"物""没"不分，诸如此类甚多，若依此唱昆，无人能懂了。所以苏人唱念，除净丑科诨外，都须依中原音韵。而且苏白是著名的"吴侬软语"，口小齿清，柔活敏捷，即使上韵，亦宜于旦角及小生。所以苏人提起"阔口"角色，常有畏难之色，以为出一个正生或大面，甚不容易，因为那是要"张大嘴，喘粗气"的。我们调查当年来京许多苏昆角色，徐小香，朱莲芬，沈芷荃，等等，不是青衣，就是小生，没有老生、大花脸，其原因亦在于此。

苏白或其他的地方语，大半不合于戏曲之用。所以如说唱昆必须苏人，或别处的人必须先学苏白，这都是错的。近人如袁寒云、溥西园，都不是苏人，亦并不曾先学苏白，然而他们昆腔都唱得好。

问：你刚说过苏人口齿清利，便于唱曲，现在的说法，似乎苏白与唱曲没有关系，岂不是矛盾吗？

答：并不矛盾。"苏音利于唱曲"和"用苏语来唱曲"是两回事。（一）苏音在江南一带，只是比较的优势者，所谓便于唱曲，亦并不等于"非此不可"。（二）苏人研究"口法""音韵"，并不能以苏语为标准（大致是以中原音韵为标准）。不过用他们的清真口齿，唱出来有多少的便利而已。

北人如袁寒云等，有了清真的口齿，熟悉了苏昆的口法及中原音韵，即具备了唱曲的条件，自然唱得圆转如意。当然没有学习苏语的必要。

不但昆腔如此，即以京调而论。北京语音，有圆活清脆的优点，于唱皮黄大有便利，亦是事实。但不能说"用京语唱皮黄"，亦不能说"唱京调必须先学京语"。因为北京语亦是一种地方语，固然有它的出众的特长，但亦不是没有缺点。它的优胜亦是比较的而不是绝对的。日前有位相声艺人，谈论北京语为"标准语"

的问题，他指出北京语亦有许多不能普通的，如"不论多少钱"说"不赁多儿钱"之类，北京的卷舌音太多，往往带上几个"儿"的音，就把应当念出的字，给混过去了。所以如推广北京语作规范，必须先把北京语检查改正，入于规范。这些都很中肯。

总之不论是唱曲，是说话，（一）需要口齿清利，（二）需要字眼真切。所以李笠翁《曲话》有"字忌模糊"一段说："学唱之人，勿论巧拙，只看有口无口；听曲之人，慢讲精粗，先问有字无字。字从口出，如出口不分明，有字若无字，与哑人何异哉（哑人亦能唱曲，只听其呼号之声）。于学曲之初，先净其齿颊，使出口之际，字字分明，然后使工腔板。"所以不论是苏人唱昆腔或京人唱京调，总以"净其齿颊""认准字眼"为要义。昆腔及京调都以中原音韵为标准，但亦只是一个大概的标准。苏人唱曲，亦许参用几个合用的苏音；京人唱皮黄，亦许参用相当的京音；要看什么角色，什么词句，所谓"法是死的，人是活的"。没有法，固然不行，呆于法，亦不行。

问：既然昆腔京调都以中原音韵为标准，那么这个"相通之正音"是否全正确？

答：只能说有这个标准比没有标准强。却不能说这个标准是完全正确的。（一）因为中原音韵，亦是有地方性的。（中州）既不是"空中楼阁"，当初亦并没有经过系统调查，亦不是严格制定的法规。不过优点比较多些，再经昆黄两大剧种前辈名人先后推崇之后，戏曲界公认为标准。这也只是事实上自然的演进造成的一种局势。（二）中原音韵，成为昆黄两大系的标准，亦只是个大概，而且在听众方面，并不是相通之正音。现在推行"规范语"，提倡"普通话"的运动中，对戏台上的"上韵""上口"发生疑问的很多。将来新歌剧中或竟完全推翻，亦未可知。这个问题，相当复杂，此处且不能详谈。现在"言归正传"，还是先说说"昆戏"帮助"京戏"的其他方面。

关于"身上"的事，
"昆"和"黄"的关系如何
——艺术杂记之五

问：关于"身上"的事，昆和黄的关系如何？

答：关于"身上"的事，第一先要注意"规矩"二字。普通说某人唱做的规矩，乃表明其不胡来之意，是笼统的语词。其实"规矩"是有形质的，可以指实的。

规是"圆规"，矩是"方矩"，现代学校画几何，都离不了"规"（半圆式）、"矩"（斜半方式，一名三角板）及各种曲线板。

从来讲究"身法"的，常说"循规蹈矩"。又说"规行矩步"。又说"周旋中规，折旋中矩"。又所谓"不以规矩，不能成方圆"。即是此理。

"大起霸"是身段的全套。出台"亮相"是平圆，站立用"丁字步"是方矩。此外如"云手"、"山膀"、"踢腿"、"转身"一切动作，离不了"方圆曲直"四字。近人程继先表现得最为完美，据说亦是徐小香，王楞仙一脉相传。

学京戏的票友，纵然唱得很好，提到"登台"，便感觉困难。的确，台上的服装、身、步，处处具有舞术，平常人的举手动足，大不相同。若练习不到，以致上得台去，乱了方向，甚至伸不出手，迈不开步的现象很多。

但是好些昆票，如袁寒云、汪隶卿、赵逸叟、朱杏卿、吴瘿庵、他们平常只做研曲唱曲的功夫，不曾下票房学身步，因而在江西会馆彩唱上台，一个个都悠闲合度，不慌不乱。袁二与老艺员陈德霖合演《折柳阳关》，平稳合适。朱杏卿演《昭君出塞》及《佳期拷红》，汪隶卿与吴瘿庵演《拾柴泼粥》，也没有一点"羊气"。这是什么缘故？

原因是台上的事，一半需要"功夫"，一半需要"得窍"。

所谓"得窍"，就是：（一）认清了"圆规方矩"与身步的关系。（二）认清了台面上的线路和部位。（三）在每一出戏上场，准备时候，与同场的角色，及场面上人，对一对词，排一排身段，把必要的"交代"弄明白了。上得台去，不慌不忙，沉机应付。这是昆票登场不致错误的原因。还有一个原因，那就是"歌舞合一"。

昆腔没有过门，笛子一发声，跟着开口唱起来，而手眼身法也就跟着活动起来（如是行动的还兼上步法），成为"载歌载舞"的体系。固然，亦有唱功多动作少，甚或安坐静唱的（如"弹词"之类）。但大多数，特别是小生和旦角的戏，

口法与手眼身步，常是联系在一起。如"游园惊梦"之类，亦就是"循规蹈矩"，处处显着有方有圆和曲线美。

"游园"是两个旦角（小旦对贴旦）的载歌载舞，"惊梦"是小生对小旦载歌载舞。

游园小姐是"长扮"，丫鬟是"短扮"，长扮是宜于折扇，短扮则宜于团扇。若按扇子的身份，是团扇贵重，宜于小姐。但因小姐居于舞术的主位，看花玩景，要"手挥目送"，折扇可以展，可以收，可以做出种种姿势，辅助身段，表现情思。所以把团扇换给丫鬟去用。春香纵跳自如，步伐轻快，与团圆的扇子相衬。即此舞具，足见支配之妙。

"惊梦"柳梦梅唱"小桃红"，即"只为你如花美眷……"一段，杜丽娘左闪右避，走成两个圆线。梦梅追步，亦走成两个圆线。皮黄《女斩子》薛丁山唱二六板，即"想当年大战在那樊江阵……"，樊梨花左闪右避，走成两个圆线。丁山且唱且追，亦走成两个圆线。极为相似。

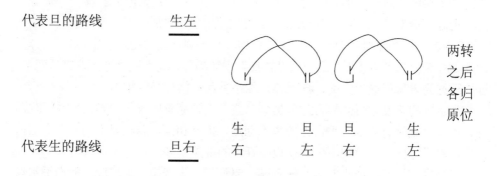

代表旦的路线　　　　生左

代表生的路线　　　　旦右

生右　　旦左　　旦右　　生左

两转之后各归原位

问：京戏演员的"身法"，是否都由昆戏而来？

答：苏昆人士，对于"口法"有著作传留下来，而对于"身法"却没有专门的图书可考，所以不能说定。

但是我们知道昆班之盛，在皮黄之前。苏昆艺员不只唱曲擅长，即武功身段，当年亦是很有名的。据老艺员刘春喜说："徐小香演《八大锤》陆文龙的双枪，及长坂坡赵云的单枪，枪法之妙，无人能及。"又曹心泉说："苏丑杨三去《问探》的探子，手执一杆很大的四方令字旗，且歌且舞，左盘右旋，旗角一丝不乱，称为绝技。"近人钱金福先生昆戏花脸，无所不能，武功身步，整齐细密，众所推服。可见当年昆班身手之妙。所以说京戏身法，受昆戏的影响，亦在情理之中。

不过，我们还须注意，"身"是人人都有的，不论是何剧种的演员，上了台，总有些身法。正如"口"，亦是人人都有的，任何地方戏曲以至大鼓小曲的艺人们，也有些"嘴里"功夫。不过苏人从字体音韵联合研究，加细而已。

每个人的"口"，内有各种发音的工具，好似一部机器。每个人的"身"，上有首，

中有腰，下有足。上有两臂，臂起于肩，其下有肘有腕有手。下有两腿，腿起于胯，其下有膝有踵有足。每个"环节"的具有舒展弯曲回旋的机能，从而发生各式动作，亦像一部机器。

"台上的身步，不能与寻常人的身步一样。"这话固然不错。但台上的身，亦就是天然的身，并不是另一副机器身。不过把平常的随随便便，加以"规律化"而已。

这样，我们应当先检查全身，共有几部分，每一部分有几个环节，它的单独作用怎么样，它们的联合作用，又是怎么样。

"身"有躯干，好比一棵树的身。两足好比树的根脚。要"身上好"必须先把脚步弄清楚，要敦实，又要利落，然后能把全身托得稳当。

中间的腰，是个要紧的环节，它能使你上下弯转，又能使你左右盘旋。上部的颈，亦是如此，颈连到首。首的作用，多在面部，面有五官，另为一组。五官之内，"眼"与"口"为最要。"口"的职务在唱念，"眼"的职务在传神，一切做派，由眼领导。《梨园原》有记"身段"一节，内"眼先引"一句，是不错的。这是指的"眼神"，不是指的"眼法"。说到"眼法"大要有四：（一）"斗眼"，即把两边瞳人集中（都向着鼻梁的上端），用以表急愤，恐怖，用处最多。（杨小楼《长坂坡》，王瑶卿《走雪山》，都用得好。）（二）"分眼"，与"斗眼"相反，把"瞳人"向两外角远离，眼眶里几乎全是白的。据曹心泉说：乃是气功，最不易练。但是用处很少。（三）"翻眼"是把瞳人往上眼皮里走藏在内，也不易练。用在人死的时候，如《洪洋洞》六郎，《七星灯》孔明等。（贾洪林最擅长）（四）"旋眼"把瞳人旋转如环，王凤卿在"成都"及"昭关"用过，据说表示忧急。周瑞安扮武将出台亮相的时候旋眼珠，据说是表示眼观四面的威风。但观众不欢迎，台下常常发笑。所以谭鑫培、杨小楼从来不用"旋眼"，可见无论什么"法"，全仗人裁量，该用的用，不该用的就不用。

所以与其说"眼法"，不如说"眼神"。眼神是活的，不能像眼法那样有一定的程式。可是它的作用最大，对于表情，对于身段，对于一切动作，都有领导作用。

"手法"的式样多，用处多。武戏里舞刀枪及一切器具，固然全仗两手；即是文戏里一切做派，亦处处需要手的技术。其中变化极繁，又各有规律，须有专谱，多费时日，多请专家，方能说明。大体说来，生净等表演男性的手法，与表演女性的旦角的手法，判然不同。旦角从来不用"五指朝天"（像生角净角三笑时，扬起两个大巴掌那样）。没有生净一切"张牙舞爪"的动作。但是旦角的手法细致，像"兰花瓣"的指式之类，非常美观，故另是一功。

问：所谓"联合的作用"如何？

答：人身各部分，全是相关的。动作的时候，这一部分常常与另一部分合作，

485

其中的联系则在"环节"。

人身的环节，中部即躯体干，有：（一）"颈"便于首部之转动。（二）腰便于上下身之转动。两旁属于上部者：（一）肩（二）肘（三）腕，便于臂及手之转动。属于下部者：（一）胯（二）膝（三）踵，便于腿及足之转动。

欲显明环节的联系，最好是"起霸"，当出场亮相的时候，左右手提下甲，两臂各弯成半圆形，上三个环节，完全显露。举步时将膝弯起，抬足向前，下三个环节又完全显露。照此往下，一层一层，全霸起完，各处环节的呼应联络，亦无处不显露。所以行话有所谓"三节六合"。本来臂与腿的构造是一样的。腿上有胯，就比臂上的肩，中有膝，就比臂中的肘。足有踵，就比手有腕。上下相应，亦是天然的配合。"三节"就是肩与胯应，肘与膝应，腕与踵应。

六合内一半是属于形体的，即首—腰—足为三合。另三合是属于精神的，即心—声—气。

戏台上的动作，全是虚空而又有准头。武戏的交战，双方的兵器，不论如何紧张，谁亦碰不着谁（因为其中有线路）。不但交战即如一个人的"起霸"，一手一式，亦全是"并行线"，不交不碰，玲珑之极。手脚有分寸，宛转要灵活，其关键亦全在"环节"。

"云手"自然美观，但其美在"手"，所以成其美的关键，则在"腕"与"肘"。

"起霸"不但是演戏的好舞术，即是不演戏不上台的人，学好了，练好了，作为健身运动，亦是绝妙的"柔术"。能使浑身筋肉舒展，骨节灵活，而且练的时候，非常舒服，比其他武术更卫生。

以上所说的乃是京戏的"起霸"，或者苏昆老艺员的起坝。至于外乡班及外埠班的"起坝"，那又当别论了。

例如荣庆社的武角王益友、张文生、侯益隆的武功，都有很坚实的"把子"功夫。但是他们的"起霸"，只是端着两膀两手高高提着下甲，来回的转圈。只见两膀随着全身旋转不已，很少抬腿动脚。再则亮相的时候，亦是架着两膀，瞪着大眼，探身向前，做抖战之势。场上的锣鼓，亦是一阵阵地咚吭咚吭，没有别的节奏。使看惯了京班"起霸"的观众，大为惊奇。

问：他们不亦是昆腔角色么？何以有这样形象？

答：这又不在乎什么剧种，而须注意剧曲的地方化。外乡常演棚戏，或神庙的高台戏，那戏台特别高，戏场特别大，而且多是露天的。上万的观众，摩肩翘足，仰着脸往上看。他们的视线只集中在台上人的上半身。于是演员们不能不把精神力量，用在两膀两臂及首部。他们学戏的时候，不是没有步法，但在台上用不着（观众看不到）。久而久之，"亮臂不亮腿"就成了公共的习惯（他们要显腿上的功夫，只有"搬朝天凳"）。因为只有那样，才可以使台下人看见。侯益隆的

搬凳，在北京亦受欢迎。

不但昆戏如此，京戏亦如此。杨小楼初到上海，观众莫名其妙，说他远不及熊文通。谭鑫培到上海，曾被喝"倒彩"。他们的身段都是京派，都是"以静制动"，外埠的观众，多数嫌瘟。北京评剧人们骂海派，说上海的武生，一个"跺泥"要站五分钟，一次下场的枪花，要左手一花，右手一花，在腿弯子下面翻上来，还耍一花。又说上海角扮关羽吹胡子瞪眼，浑身乱抖。殊不知上海的戏场大戏台大电灯多，观众多数习惯看热闹看花哨。一切动作必须火炽，唱念非大声不可。若照北京的演法，不但不感兴趣，而且看不明，听不见，也是实情。其实海派所演，又何尝不是京调皮黄，海派名角，大半还是北京出身。因为环境不同，改变了形象。

所以戏台的方式和戏场的情况，与演员的艺术关系最为密切。苏昆及京戏老辈的身手，所以能够"规矩方圆"有"尺寸"有"准头"，唱念动作一切所以能够"以静制动"，显出戏情，是和当时的戏台戏场的情况，分不开的。

现在说一个比方，譬如下棋，不论是围棋是象棋，方方的棋盘，当中有条"界限"，两旁各有许多方格，圆圆的棋子，先各占一边，然后按着应走的路线，看着前进。象棋的分界，还有"黄河为界"的字样，若由这边走入对方叫做"过河"。而戏台上的"换边"，亦叫做"过合"或"过河"。棋盘上应走的路线，有对角线，有正色线，有横有竖，都是有组织有系统的，假如不用棋盘，而用打台球的案子，那么不论怎样好手，亦下不了棋。

戏台上的部位和路线，不像棋盘那样明显，可是比棋盘还要细致。大概可分为有形与无形两种。（一）形质的（物的）是台上的上下"场门"，分别里外场的"桌子"铺在台面方方的"地毯"。（旧时的两个台柱子，亦有些"定向"的作用。）（二）形象的（人的）如走圆场的圈子。（有大圆场绕台之中心，有小圆场在台之一角。）"进门"，"出门"，双进门，双出门，双挖门，挖门的曲线路，坐里场的S线，坐外场的S线，出场的三阶段，出门"亮相"，九龙口"住步"，台前"立定"。以及"起霸"的对角线，行军摆阵"龙套"（兵丁）的进退，"斜一字""正一字""双龙出水""双龙归洞""倒脱靴""站门"（斜门、正门）等等，处处有方有圆，或左或右，或曲或直，都有路线。因是活动的，繁复的，所以不能像棋盘那样固定，而各由演员的身步上负责交代清楚。

这些无质有形的部位和路线，具有以下几个优点。

（一）方圆曲直，都合于"形学"的即"几何学"的规矩之美。（平面的规矩方圆，立体的规矩方圆。）

（二）有了台上的总的整个的部位和路线，使各个演员的身段步法的规矩方圆，活动在台面上的规矩方圆之中，就仿圆圆的棋子，在棋盘上走动一样，井然有序。（但是组织更细密，行动更灵活。）

（三）打破空间的限制及物质的阻碍，而使剧中的人物情景得到灵活的表现。例如《讨鱼税》萧恩父女摇桨行船，一个圆场的身段，手法，衬着场面上的锣声，就把水景船景，人在船上的动作，表现足了。若布实景，台上万不能放水开河，即使用砌末做成假水，还有船的问题，人的动作问题，如何摆布呢？这不过随便举一个例子，其他更不胜枚举了。（曾见《戏剧报》上有"洛神"的布景相片，那水似乎用砌末做成的，七高八低，人在上面歌舞实在担心。远不及旧戏《金山寺》的"水匵"，全用身段传神写景。）许多不便以实质表现的事物，由演员用身段、步法去表现出来，所表现的是"形象"，不是形质。演员除了表演"戏中人"之外，还有表现"戏中景"的责任。

因为这些部位路线的形象，是虚拟的，是活动的，是附在演员的行动而表现的。若不经过系统的解说与研究，观众们实在不容易了解。他们所能一目了然的，只是有形质的桌椅、上下场门等等。所以一般人常说，旧戏台上除了"人"之外，只有些桌子、板凳、门帘几件东西，殊不知实质的东西虽少，虚的形象则非常之多，仔细研究之后，是很有意思的。

问：昆戏既有许多优点，而且给了京戏以很大的帮助，何以它自己倒失败，以致清代晚季数十年间，昆班在大众面前营业的戏场上失了踪？有些人说是昆戏曲太高雅，俗人不懂。又有些人说曲律高深，腔调的讲究多，未免"曲高和寡"。但又有些人说昆戏太瘟，唱功不动听。究竟应当如何批判？

答：无论哪一方面，说几句空洞的话，是不相干的。昆腔和京调，都是内容丰富、历史悠长的戏曲，必须具体的研究，切实比较。现在且不说京调怎样战胜，而先查验昆腔戏的本身有些什么缺点。

先说词句方面，如说"昆词高雅，不能通俗"的人很多，把责任推诿在听众一边，似乎昆词受了委屈。这一类的话不但太空洞，而且太外行。真正研曲的专家，并不这样说。我们且看李笠翁《曲话》"词采"章第一节，"贵浅显"内说："曲文之词采，与诗文之词采，判然不同。诗文贵典雅而贱粗鄙，宜蕴藉而忌分明。曲文则不然，话则本于街谈巷语，事则取其直说明言。元人非不读书，而所制之曲，绝无一毫书本气。后人之曲，则满纸书卷矣。"笠翁指出《游园惊梦》的"袅晴丝……"等类的句子，只可作文字观，不可作传奇（戏曲）观。他却赞赏"忆女曲"的"地老天昏，没把老娘安顿，你怎撇下万里无儿白发亲"。他说这样"意深而词浅，全无书本气"才是好曲文，好戏词。

由此看来，假如把昆戏的《游园》的词（即"袅晴丝吹来闲庭院……"一段），和京戏《桑园会》的词（即"三月里天气正艳阳……惊动了雀鸟乱飞扬"）摆在一处，请笠翁批判，他亦必然赞成，《桑园会》的词是戏词，而《游园》的词，只是文词。

徐灵胎的《乐府传声》亦说："曲的体裁与诗文各别，取直而不取曲，取俚

而不取文，取显而不取隐，使愚夫愚妇共见共闻，非文人学士自吟自咏之作。若必补叙故事，点染词华，何不竟作诗文。但直必有至味，俚必有实情，显必有深义。又必观其所演为何事，如演文墨之辈，则词语仍不妨稍近藻绘，乃不失口气。总之因人而施，口吻极似，所谓本色之至，乃元人作曲之法门。"

近人吴梅（癯庵）所写《顾曲尘谈》亦说："今人不知词与曲之分，专以风云月露之语，点染成套。如《水浒记》《活捉》词句，直是搬运类书而已。词句如'马嵬埋玉，珠楼堕粉，玉镜鸾空尘影，莫愁敛恨'。一句一典。试问阎婆惜一个不甚识字的女子能知之否？张文远不过一个衙门书吏，而其曲词全是书卷。还有'柳下惠''蘧伯玉'等典故，全不合理。"

以上这些专家们，异口同声，已经把"昆词高雅，俗人不懂"那些话根本推翻了。

还有昆戏的词句，文的地方太文，而俗的地方又极俗，而且极脏。

《缀白裘》是场上的实录，每一出里的科诨、净、丑付等角到了玩笑或者相骂的场合，几乎句句秽恶，在纸上是不堪入目，在台上说说道，不堪入耳。所以笠翁《曲话》有"戒淫亵"一段，内说："戏文中，花面插科，动及邪淫之事，有房中道不出之话，公然道之戏场，雅人塞耳，正士低头，惟恐恶声之污耳。""科诨之设，只为发笑，人间戏语甚多，何必专谈欲事。"又说："科诨之妙，在于近俗，而所忌又在于太俗。"这些话对于昆戏科诨的批判，是严厉而正确的。

京戏的科诨亦甚多，亦免不了"近俗"，但比昆戏干净多了。只要把《戏考》和《缀白裘》对着比较，就可以看出来。（《戏考》是京戏场上的实录）

京戏的老本子科诨亦有些很粗恶而后逐步改进的，例如《打侄上坟》，张公道问陈芝："有几个儿子？"陈芝说："也是乏子无后。"下面张公道的老词是很脏的。但后经过聪明的丑角改正，先看陈芝的耳朵，然后说："你将来有很多的儿子，因为你的耳朵小。"引证古语："耳小生八九子。"原文乃是："尔小生，八九子。"借音改句，何等敏妙。既不秽且不俗。

由此可见昆词本身存在着很大的缺点：（一）误把"文词"当做"戏词"。（二）只信任文人自方的主观，忘了客观的众人的需要。（三）戏中有各式各样的人，制曲填词者不能分别体会。（四）科诨词句太俗太秽。

这些缺点，在京戏很少（虽然亦有别方面的缺点），是京戏占胜的一个原因。

问：词句方面的优劣已明白了，腔调方面如何？

答：说到腔调，昆腔不但不是戏曲应用的腔，而且亦不合于文词或语言的句读，真是奇怪之极。这亦早被曲学大师徐灵胎痛切地指出。

《乐府传声》的"句韵必清"一段内说："言语不断，虽室人不解其情。文章无句，虽通人不晓其义。何况唱曲！"

当然，就是平常人说话，亦必须句归句，段归段。若是上句扯到下句的头，

下句又扯到下句的肩，闹个一塌糊涂，谁亦莫名其妙，何况戏曲是唱在台上，给台下好多人听的，句读乱了，还听些什么？于是他指出《琵琶记》的《辞朝》一出内"啄木儿"一段说："事君事亲一般道。人生怎全忠和孝。却不道母死王陵归汉朝。"

他说照昆腔的唱法，把"道"字拖腔连着下句的"人"字，是第一句的脚，连着第二句的头了。而第二句的末一字"孝"，又连到第三句的头一字"却"。是句韵全失，听者谁能明白唱的什么东西。

他这一段指的昆腔唱的南曲，至于北曲呢？他说："惟北曲尚有句可寻，但亦不能收清收足，此亦渐染于昆腔所致。"

可见昆腔连句子都分不清楚，牵上搭下一片糊涂，听的人当然感觉困倦。叫做"困腔"，真乃"名副其实"。（《戏剧报》上欧阳予倩的"一知谈"说昆腔沉闷，不错，但并未说出所以然。这里明白举例以明之。）

问：北曲尚有句可寻，有韵可辨，但亦不能收清收足，这又怎样讲呢？

答：这可以举一支北曲的唱法来说明。我们知道《刺虎》是北曲，费宫人上场唱："蕴君仇含国恨。"是两个"三字句"，谁唱也是先三字，后三字。这是北曲，若照南曲的唱法，必然又唱"蕴君仇含"，"含国恨切"，"切切的蕴君仇侃……"那就糟了。

只要一句归一句，不胡乱句法，就是有句可寻，有韵可辨。至于，"收清收足"，那就更进一步，不但要句句分明，而且一句一节的神味意义，浅深轻重，都要个别的显露出来。这不但昆腔的南曲没有，连北曲也没有。即如《刺虎》全出的唱腔，只做到句句不乱，但是一派的平平稳稳。其中《滚绣球》一大段唱功，末句"也显得大明朝有一个女佳人"。本是极见身份，表志气的好词句，因为前无"过门"，后无加力的唱法，和显出结句的锣鼓，只随着笛声，悠然而止，一味平唱，不显精神，把有力的句子唱瞎了。这就是收得不足。

问：北曲的句子，亦不能"收足"，然则欲听"收得清"而又"收得足"的唱法，哪里去找？

答：在昆腔的戏里，是找不到的。若照《乐府传声》的说法，必须以《元曲》为标准。他说："歌法至此而大备，能审其节，随口歌之，无不合格调，播之管弦，但今人不深思耳。"照他这样说，只要以元曲的本子为根据，把其中的词句音节看明白了，深思之后，就可以随口而唱。但是他又说："昔人之声已去，谁得而闻之。"当初没有"留声机"，没有录音片子，只凭纸面深思，亦太困难。所以他又说："今之南北曲，皆元明之旧，而口法亦屡变。南曲变为昆腔，去古已远，其立法之初，靡漫模糊，听者不能明其为何语。而北曲自南曲盛行之后，又即以南曲唱之，遂使宫调不分，阴阳无别，全失元人本意，学士大夫全不究心，将来

不知何所底止。"由此看来，曲的唱法，是被昆腔闹坏了，而元曲的唱法，又一变再变，没有影儿了。

正当的唱法"日就消亡"实在可怜。他说"余用悯焉"。于是写了这部《传声》，作为推倒昆腔恢复元曲唱法的依据。

问：依照《传声》所说的唱法，照着元曲的本子，就想唱出元曲来，事实上只恐很困难吧？

答：的确很困难，但有个简捷而又实在的方法，解决这个问题，那就是"把京调皮黄认为元曲的继承者"，因为京调已经弥补了昆腔的缺点，具备了元曲的条件。理由如下：

（1）词句　如以上所述李徐吴各位专家的论著，都不赞成昆词的文采，而主张浅显明畅。这虽然指着元曲，实在亦像是指皮黄。

（2）腔调　徐先生说昆腔的根本毛病，是"句韵不清，靡漫模糊，不能收清收足"。北曲虽然句子分清了，亦不能"收得足"。然京调却是"收得足"的。我们就把北曲的《刺虎》和京调的《刺汤》的唱句，比较一下。上文说过，"刺虎"的"也显得大明朝有一个女佳人"，表出"费宫人"的志气、勇气、身份是有力的词句，可惜优优雅雅地唱过了，使听众不能满足。

（按：这个词句，虽然有俞振飞家传的唱法，但因限于工尺简单，而"女佳人"三字，虽然一个上声，一个阴平，一个阳平，都是高亢的字音，究竟不如京剧《刺汤》的"今夜晚"。）

《刺汤》的"今夜晚，杀贼子，要报仇雪恨。落一个青史名标，在万古存"也是有力的词句，表出雪恨的决心、勇气、身份。上句末的"恨"字，清切有力，下有一小过门，分清了句韵。下句"青史名标"的"青"字顶板唱；末字"存"字的小过门，或让过，或带过，或唱满均无不可。名角固然唱得好，即是平常的角色，只要按着规矩唱，亦能入戏入味，使听众感觉戏中人的心事清楚地表现出来。就因为每句不但收得清而且收得足。

以上不过一个例子，京调戏里再举几百个千个例子也有。几乎没有一出，没有一句不"收得足"或者比元曲还强几倍。

京调既然具备了元曲的条件，那又何必再恢复元曲。何况元曲的唱，没有"留声"，无可追摹，即使勉强追摹，亦未必是元曲的本来面目。所以《传声》又说：

"如必字字求同于古人，一则莫可考究，二则难于传授。况古人之声，已不可追。自我作之，必有杜撰不合调之处，即使自成一家，亦仍非古调。"

这一段非常透彻。元曲既不可追摹，那么只要找到具备元曲条件的唱功，就是元曲的继承者。所以他又说："夫可变者腔板也，不可变者口法与宫调也，若口法与宫调得其真，虽今乐犹古乐也。天地之元声，未尝一日绝于天下。人生有

此形，即有此声。欲求乐之本，必自人声始。"这虽不是指着京调（皮黄）说话，事实上亦就等于"举荐京调"了。

问：口法已明白了，"宫调"又是怎么回事呢？各位曲家前辈又怎么个说法呢？

答：关于这个问题，亦可先看看曲学专家们怎样说法。吴瞿庵是近代著名的曲学家，曾任北大教授，所著《顾曲丛谈》第一个问题就是"宫调究竟是何物"，他的第一句回答乃是"举世莫名其妙"。这是实话。虽然有些人标榜着"宫调"，究竟不能说明是什么东西。

然而曲家既然标榜着"宫调"，而又不知"宫调"，究竟不像句话。于是吴氏只可以自己的见解，作个答案，他说："余以一言定之曰，宫调所以限定乐器管色之高低也。"于是按笛孔上的工尺，分出小工调、正工调等七调，又把每调若干宫，若干调，例如"凡字调"下有南吕宫、黄钟宫、商角调、仙吕宫。而"六字调"下有南吕宫、黄钟宫、商角调、越调。

他亦知道这个答案，不完全，不确定，为了预防别人提出疑问，先作个"自问自答"，共分两层：（一）问"古言律吕，皆指阳律阴吕，如君之说，只有黄钟宫、南吕宫、中吕宫，其他一概不及何也"，这是指出不完全。（二）问"只以笛色分配宫调各宫，而不言隔八相生之理，又何也"，这是指出不确实。

于是自答道："君所言者律学也，我所论者曲中应用之理，就其所存者言之，不敢以艰深文浅陋也。古今论律，求一明白晓畅者百不获一。我于律吕一道，从未问津，故只就曲中之理言之。盖曲与律是二事，曲中之律与律吕又是二事。"

这个答案，亦很勉强。好在自己已经说对"律吕"是外行，从来没有研究过，不过就自己所见到的一些说说而已。又说"曲"与"律"是两回事，那当然不是根本解决。

问："曲"与"律"究竟是不是两回事？

答：的确是两回事，这话在京调方面可以说，而曲家却不能说，因为他们既把"宫调"摆在头上，而"宫调"又是从"律吕"生出来的，怎能说是二事呢？

这里我们且先谈谈"律吕"。

"律吕"不是虚无缥缈的怪物，乃是可指可见的实物。竹子截成十二个短筒，六个叫做阳律，六个叫做阴吕，各有一专名，大小高低不一样，发出来的声音当然个别，再把各筒的声，参互配合起来，当然又产生许多音调，于是什么"宫"什么"调"就热闹起来了。在这里说不尽，写不尽，好在有些整部大套的专书。如《律吕正义》《律吕新书》《律吕新论》，还有《九宫谱》《九宫大成》等等，堆在故宫四库的大架上。清乾隆帝屡次命令大臣们会议修订，还搞不清楚。每逢大典礼、大祭祀（如登极，大婚，祭天，祭孔之类）。奏些什么乐，什么舞，亦不按照惯例，吹吹打打，究竟其中几宫几调，哪是律哪是吕，谁亦不过问，不明白。

常说"礼乐"。"礼乐"二字相连，本来"乐"是配合着"礼"的，不是配合"戏"的。所谓"律吕宫调"的根源，须从"乐"上找，即使弄清楚了，亦与戏曲没有什么关系。所以吴瞿庵说："律吕一道，从来不曾研究。"倒是老实话。（昔在中国戏曲音乐院研究所时，曹心泉摆出十二个竹筒，上刻律吕名目，但亦不过摆摆而已，即便搞明白了，亦是太和殿或孔庙用的乐，与戏曲没有关系。）

既然律吕与戏曲的距离太远，曲家又实在没法研究，又何必满口"宫调"呢？这有两个原因：（一）戏曲及乐器需要一些音调的标准。（二）律吕与古圣贤所提倡的"礼乐"相连，地位很高。借此高攀，显得戏曲的身份亦高了。

律吕（十几个竹筒子）发出来许多不同声音，人们感觉某某近于"哀"，某某似乎"喜"，某某雄壮，某某和平，于是定了某某宫调的名目，还有些旋宫转调，隔八相生的道理，详见清代会典。这可是礼乐不是"俗乐"。（这个"俗"连元曲，昆曲都在内。）至于"俗乐"有只认七宫的，有只认九宫的，本就七零八落。到了昆系曲家，又只剩了"黄钟""南吕"几个宫，凑合着配上十一调，亦就算有了"宫调"。而且除了开些残老的名目单子以外，实际上到底是什么音调，有什么意思还是不清楚。（"掩耳盗铃"）自欺自，可笑之极。

因此，发生两种现象：（一）制曲家互相菲薄，某甲批判某乙所造的词句牌子不合律，某乙亦评判某甲出宫犯调，某丙某丁都肩着"宫调"的招牌，谁亦不服谁，实际是谁亦不明白"宫调"。（二）研曲家，看得一般都不够格，特别是用昆腔唱的南北曲，以及明清人制作的"昆曲"，认为"宫调不分，阴阳无别，去上不清"而发了唱法，"日就消亡"的哀鸣。

问："宫调"既是唱功的要素，必须先把他搞清楚，"到底是什么东西"，但是各专家都"虚挂一顶帽子实际都是莫名其妙"，我们又从哪里去了解"宫调"呢？

答：在各专家之中，到底还是徐灵胎先生，他在"宫调"一段里，指出了遇富贵缠绵之事，则用黄钟宫。填词制曲的人，把词句及字的阴阳配合好了，唱的人按黄钟宫曲子唱出富贵缠绵的神味来，就是黄钟调。遇忧伤感叹之事，制曲的人、唱曲的人都按南吕宫的做法唱法，就是南吕调。配合得对，就是寻宫别调。不符合或掺越，就是出宫犯调。

他这些话，虽然亦只说了两"宫"，可是他已经指出宫调就是配合戏情的词句和音调。比那些开目录摆名词的专家，实在多了。譬如食品，他是指出了某品是甜味，某品是咸味。不比别人把古纸堆里的食谱菜单摆摆就完事。

这就告诉人们，"宫调"二字简明而切合实用的意义，就是配合戏情的词句和音调。

只要词句、腔调、唱法能正确地适应戏情，不论是什么戏曲，都可以说是合适的宫调。所以《传声》又说：

"只口法与宫调得其真，虽今乐犹古乐也。"

他说"得其真"不说"得其传"，他教人就眼前的戏曲，作实际的考验，不必去古物堆里"钻牛角尖"。

问：在眼前的戏曲里，怎样去求得"真的宫调"？

答：还须向京戏皮黄里去寻求。特别是清代道光到光绪年间的许多前辈艺人，他们研究的词句唱腔，的确由字正腔圆而进入细琢细磨，分别戏情，体会各人口吻，创出许多合理而又美听的腔调，煞费苦心。他们决不挂"宫调"的招牌，而实在善于配合宫调者。

京戏的调，如正工调、六字调等等，只是调门的高低。并不像昆曲家那样一个"正工调"，下面要开列一些某宫某调的账单，一个"六字调"一面又开列一篇目录。

京戏的腔，在戏曲的组织方面说，大体上就是二黄腔、西皮腔。"腔"之下就是"板"，如慢板、原板、快板、摇板、倒板、二六板。戏剧什么情节应用二黄，剧中人在什么心情应用西皮，以至什么阶段，应由慢转快等等，配合好了，就是当正的"宫调"。若是配合不当（如该转快的地方不快，该用原板的用正板之类），就是出宫犯调。马连良的《苏武牧羊》在大倒板及回龙腔转反二黄之下，不唱慢板，就唱起快原板来了，把戏情戏味唱拧了，此即"出宫犯调矣"。

在艺员的唱功艺术方面说，有了公共的某腔某板，再加以各人的体会，而各自创腔，只要适合剧情身份，不一定要唱的一样。例如《朱砂志》的"借灯光"是慢三眼二黄，孙菊仙和汪桂芬的词句，行腔，迥不相同。《捉放曹》的"听他言"是慢三眼西皮，谭腔与汪亦不一样。他们对于戏情各有体会，都能用适当的音调，传写剧中人心情，亦都是正当的宫调。但不需要相同的工尺谱（这在昆曲，是绝不可能。昆曲是先制定了"谱"，把人拘束住了）。（按：好像现在写剧的专家们，先将某段唱西皮，某段唱二六，注明了。似应说明此处宜唱什么腔板，当根据戏的情境而定。不然，亦等于昆曲先制了谱被它拘束住了。）

问：像黄钟宫富贵缠绵，南吕宫忧伤感叹那样的宫调，在京调是否可行？

答：只能领会它的意象，不能拘守那样形式。现在举些实例：

如《二进宫》的李艳妃、《骂殿》的贺后都是富贵身份，都是悲剧。唱的都是二黄，词句腔板各有不同，都能贴合戏情，发生相当的音调。这就是正确的"宫调"。如果按昆派的宫调的说法，分派某人限某宫，某段限某调。殊不知"李艳妃坐昭阳前思后想……"一段之中，就有"缠绵"有"感叹"，而且有"警觉"有"惭沮"有"悲哀"。莫说只限一宫，即使多配几宫，亦必然闹个支离拘滞，不成其为"唱"了。

又如《空城计》的"我本是卧龙冈……"和《坐宫》的"杨延晖坐宫院……"

494

虽然都是慢板西皮，然而城上弹琴的孔明与宫中思母的四郎心情不同，词句行腔亦因之而异，各有各的韵调，这就是"寻宫别调"。但不能说孔明唱的属某宫，四郎唱的又是某宫，亦实在用不着那些。

但是京调皮黄实际上已经做到了"口法与宫调得其真"，做到了"今乐即古乐"。这不但说明了京调在近百年中得有优越地位的事实，而且说明了所以能够优胜的原因。是有充足的理由的，是必然的，不是偶然的。

问：如此说来，京调皮黄成为剧曲的中心，不但是事实，而且确有理由。关于它在北京发展至成功的经过，请说一说。

答：皮黄原是长江流域各种地方戏曲的一部分，杨铎所著《汉剧丛谈》，列举许多"俗词俚唱"，认为西皮二黄亦是此类，可称确论。经过徽班之容纳，携带到了北京，又经过北京及苏昆名工之精练，而成为京调。它的发展过程大致可分为四个时期：（一）清代乾隆嘉庆年间，杂在许多乱弹。（按：河北省的丝弦老调，还有乱弹，惜未见到。有句俚语，二十四支牛蹄弹琴——乱弹。）之中无所表见，但已布下了种子。（二）道光年间，已露头角。（三）咸丰同治之间，花开渐盛。（四）同治光绪四十多年，是极盛的时期。

所谓道光年间已露头角，不是想象的空话，乃是有实迹可指的。一出《祭江》一出《祭塔》，吸引了九城的听众，改变了顾曲界的旧观念，开辟戏曲新的道路。是值得纪念的两出戏。演唱者一个莲生，一个双秀，是值得纪念的人物。

还有粤人杨掌生，是个才士，亦是个戏迷。他有许多作品，如《辛壬癸甲录》《丁年玉笋记》《梦华琐簿》《长安看花记》，都是道光十年以后北京的戏曲实在情况，大有历史的参考价值。那时北京四大徽班，仍然存在，各有各的专业。（一）四喜班以"曲子"著名，（二）春台班以"轴子"著名，（三）三庆班以"孩子"著名，（四）和春班以"把子"著名。把子：武功，武戏；轴子：连台接演的本戏；孩子：年轻子弟；曲子：昆曲；合为四个"子"。

四喜班专唱昆腔，据说"不屑为新声"，若"二黄梆子靡靡之音"，四喜部不要。地位当然高雅。可是营业状况不佳，"每茶楼度曲，楼上下列坐者，如晨星可数"。这几笔记载，写出了"曲高和寡"的情况。所谓"大雅的昆曲"渐渐走向末路。

同时春台班、三庆班的二黄腔，则叫座力甚大。杨掌生说：

"春台部莲生演孙夫人祭江，低迷凄咽，哀感顽艳，惜其非南北曲也，不登大雅之堂。"杨氏又说：

"三庆部胖双秀不习昆腔，而发声遒亮，响遏行云，《祭塔》一出，尤擅胜场，每当酒绿灯红时听之，觉韩娥雍门之歌，今犹在耳，开元末许和子入宫能变新声，高秋朗月，台殿清虚，喉转一声，响传九陌，此之谓矣。（此段从历史证明，青衣腔与皮黄的发展关系。）

因为不是南北曲，不是昆腔，所以"不登大雅之堂"。

可是唱的实在好听，雅人们亦着了迷了。虽不登大雅之堂，"大雅"们却离开了他们的"堂"，跑到戏园子里来了。

由此可见：（一）每种戏曲，若具备了感人的优美条件，自然有它的前途。那些不正确的教条式的批判，是阻挡不住的。（二）青衣腔调与皮黄的发展，有甚大的关系。上述《祭塔》《祭江》两出，都是悲剧，都是青衣唱功重头。青衣代表女性，行腔柔和宛转，比生净有生发，能感动。到了清光绪间，谭鑫培把大量青衣腔，运用到老生的唱功，因之大受欢迎，其原因亦在于此。谭腔悠扬宛转，行腔则随着每个剧中人的情境身份而各有不同，确能表出各样的心情口吻。所以谭腔风行，"谭迷"特多，不是偶然的。然而若不是从青衣腔开窍，就便想创谭腔，亦创不出来。谭老见得到做得到，胆子大心细，的确够个革命家。

青衣腔帮助成功了谭腔，谭腔对于后辈青衣，又开了许多门径。王瑶卿自己承认行腔耍板，得力于谭老的诀窍。瑶卿又给后辈开了一些门径。

我们知道老谭的青衣腔，最显然的是反二黄。有人说他的《碰碑》《乌盆》简直是《祭江》《祭塔》的变相，这话很有道理。所以由现代的青衣新腔，以及盛行的青衣化的谭派老生腔，而追想到当年兴起二黄的"二祭"（《祭江》《祭塔》）。则近代一百余年京调发展的过程，可以明了，都与青衣腔有关系。

至于莲生、双秀二位前辈所唱的《祭江》《祭塔》，比现代人所唱如何。因为彼时没有"录音"片子，无法作具体的比较。他们的唱功，能使一般一向认昆为正宗的"雅人"，亦情不自禁的赞美着"哀感顽艳""响传九陌"，可见十分动听。

但就一般的艺术情况看来，如绘画，如瓷器，都是愈近代愈细致。老辈的功绩，只是开山领路，未必都胜过今人。

问：昆曲自明季创始以来，只传名了唱曲的魏良辅及填词的梁伯龙，此后更不听得什么特殊的名人。但是二黄自清道光年间，莲生和双秀以"二祭"（《祭江》《祭塔》）叫座，压倒昆腔，展开了戏曲的新纪元。以后生旦净丑各行名角，层出不穷，而且各有妙处。

答：昆腔因有牌谱的拘束，不能显"人"。京调皮黄则最能显人。这是最大的分别。

凡是研曲唱曲的前辈们，都知道"人声最贵"，又道"丝不如竹，竹不如肉"。丝竹都是"物声"，肉声则是"人声"。但一方面知道"人声"最贵，一方面又用"物声"拘束"人声"（宫调的竹管，及工尺的笛管，都是"物"，而且都是"竹子"做的），不许唱者发挥个性，当然不能产出名角。

乱弹各种腔调，不受牌谱的拘束，可以各自施展"人声"的优点。在各种乱弹中，特别是京调皮黄，它利用了昆腔的优点，改正了昆腔的缺点。

恰与昆腔相反，"人声"不但不受"物声"的拘束，而且使"物声"受"人"支配。

"场面"上的物，与唱功相联系的：（一）随和的物声。（以胡琴为主器，此外如二胡、月琴之类可用可不用。）（二）节拍的物声。（即鼓板锣。）

不论是"人声"是"物声"，总以戏情为主。

京戏所谓"戏情"，即是昆戏所谓"曲情"。《乐府传声》有"曲情"一段，极为透辟。他说："唱曲之法，不但声之宜讲，而得曲之情尤重。盖声者众曲之所尽同，而情者一曲之所独异。使词虽工妙，而唱者不得其情，则邪正不分，悲喜无别，即声音绝妙，而与曲词相背，不但不能动人，反令听者索然无味。然此不止于口诀中求之也。"《乐记》曰："凡音之起，由人心生也。"必唱者先设身处地，摹仿其人之性情气象，宛若其人之自述其语，然后形容逼真，使听者心会神怡，若亲对其人，而忘其为度曲矣。

所以"人声"可贵的原因，是它生于"人心"。

不论是何种戏曲，有一句词，必然有它的意思，把意思唱出来，便是"人心"的"人声"。但昆戏的词句，完全由填词的人写定，腔调则由打谱的人限定。唱的人的心和声，都被客观拘住，不但不能自动地增减词字，而且不能自动地把腔调提高或降低。至于轻重疾徐长短一切只能照谱唱出，不能自由伸缩。

"乱弹"则不然，只要有"心"，就能生出各样音声。因为没有牌谱的拘束，都有创新腔出名角的可能。

问：既是各种乱弹，都有推陈出新的可能，何以只有京调皮黄独告成功？

答：在"牌谱"的拘束以外，地方的局限性和保守性，亦是进步的障碍。现且不谈别种乱弹，只就"老皮黄"来说吧。正如《汉剧丛谈》所述："汉剧为京剧始祖，稍研剧学者类能道之。""京剧导源于汉剧，然青出于蓝而胜于蓝。京剧后人胜于前人，汉剧前人胜于后人，一则日见改进，一则日趋腐败。""前清道咸之间，徽汉两调，大行于京师，安徽调与湖北毗连，湖北之皮黄二调，衍于安徽，成为徽调，童某合徽汉两班演于京师，逐渐变化，竟与汉调分立，别为一家。京剧独立后，又详加研究，参入秦腔，逐代昆曲而兴，弥漫于中国各省，即其从出之'母剧'（即老皮黄）亦觉瞠乎其后矣。"

老皮黄因不求进步，落后了。这几段话大体上是正确的。（虽然枝节上还有需要另加研究之处。）民国初年，余洪元等人的汉班来京，在大栅栏三庆园演唱。老艺人陈德霖先生是常常入座的一人。据他说："想起当年（即咸同年间）徽鄂诸位老前辈的演唱，依稀仿佛，确是'一样风光'。德霖那时才十余岁，但已入班学戏，亲受程长庚之领导，于当时唱功派别，虽不能完全记忆，但大体的印证，是绰乎有余的。"

一般听众,对于汉剧的印象和批评,是从实际感觉出发的。听了几回西皮之后,异口同声说:"这不就是梆子吗?"的确,老西皮是尖嗓直腔,其音凄厉,使听者觉得刺激力太强。

汉剧的二黄,倒是京二黄的味儿,只像是四平调,没有大起大落,虽有过门,亦只像吹腔那样的过门,没有劲。唱念的字,仍是方音土语,例如"上朝"成为"丧曹","哪里"等于"啦里","苏"如"搜","能"如"棱"之类。

应当指出汉剧的优点甚多,诸如各行角色之齐备,演唱之认真,身段方式之周密,班规之齐整等等,都有些"先正典型"。就唱念各功而论,却还是一种局限性的地方戏曲。

汉剧如此,北京的老皮黄亦强不了许多。

清代道光末到咸丰年,四大徽班名称和规模仍然存在,可是内容完全变了"乱弹"。以曲子著名的四喜,也成为黄班。角色最著名的程长庚是安徽人,余三胜是湖北人,张二奎是北京人,徐小香是江苏人,胡喜禄亦是江苏人。这在京戏界提起来都是了不得的开山辟路的大师。三个老生的领袖,恰好代表皮黄三系,即"徽"系、"鄂"系、"京"系,而一个小生一个旦角,又恰好代表"苏"系。

虽然,以上所述的四系大师,被戏曲界推崇万分。尤其是程长庚,据说汪大头、孙菊仙、谭鑫培,每人只学了长庚的小小的一部分就成了名。令人想象着"大老板"的唱功必定超妙无伦,以致迷惑许多人,自恨其生也晚,赶不上听听"大老板"的妙音。

但是当年没有"录音"片子,只凭夸大的传说,虚空的想象,是不能作准的。只依常识判断,程长庚也是一个"人",并不是"八臂哪吒"、"千手观音"。若说谭腔的悠扬宛转,汪大头的"脑后韵调",孙菊仙的大嗓门,都在程长庚的范围,已经不近情理。何况还有人说:"长庚又会小生,又会黑头,有些后辈的小生腔,花脸腔,是学长庚。"如此说来,名为推崇万分,实际上等于把长庚比做妖魔鬼怪,岂有此理了。

根据老辈的传说,再加上当然的情理判断,必须认清几点:(一)北京的皮黄老辈,还免不了地方的色彩。程余诸人平常说话以及台上的唱白,还带些本乡的土音。(二)那些老辈生净两行,腔调都很古朴,没有巧腔和耍板等等技术。惟青衣一门有腔。王瑶卿说:"胡喜禄是后辈青衣腔的祖师。"这也只是"大概如此"。(瑶卿亦没有与喜禄同时。)胡喜禄在当时应当是一个善唱者,并且开始创好腔,亦近于事实。但照一般艺术进化的情形看来,唱法总是"后来居上"。现代人若听老腔老调,未必满意。

至于程长庚之被人推崇,尊为"大老板",原因甚多,例如谨守班规,严持风纪,培植人才,爱护子弟,抗拒封建势力,保全艺员身份,以及表演各样剧中人,尽

忠尽能，等等，并不专指唱功。

所以我们只能认道咸丰年间的皮黄为渐盛时期。而自咸丰、同治以至光绪，各样腔调，都有精妙的进展，各项角色，都有创造有发明，如杨月楼、王九龄、汪桂芬、孙菊仙、时小福、余紫云、李艳农、王楞仙、谭鑫培、陈德霖、陈瑞麟、王瑶卿，他们对于戏曲，都有新的贡献。真有"百花竞放"之观，可称极盛时期。

在人才方面是极盛时期，就曲调之整个来说，乃是完全成熟时期。

京调之成熟，是因为它能容纳，能精练，又能融洽。（一）所谓能容纳，就是以二黄为主体，先结合了西皮一个得力的伴侣，然后把昆腔、梆子（南梆子）、拨子，以及其他曲调，分派在"帐下"，任意驱遣。

（二）所谓能精练，就是把所容纳的东西，另加炮制，有些沉闷的（如老二黄）变为清醒了，有些生硬的（如老西皮）变为纯熟了。此外各种曲调，原来只像生铁杂质，经过溶化改造，都变为精制品了。

（三）所谓能融洽，就是它所容纳的东西，不但听候总帅（二黄）的驱遣，而且彼此之间，都相处很好，非常的和谐。

以二黄西皮而论，汉剧（即老皮黄）班虽合为一台，而西皮尖直，二黄靡漫，显然是两样东西，勉强拼合。譬如酒席上的"拼盘"，虽在一器之内，并不调和。京戏则不然。一出戏里，亦许全是二黄（如《进宫》《教子》），亦许全是西皮（如《成都》《玉堂春》），亦许先西皮后二黄（如《捉放》《宿店》《昭关》），亦许先二黄后西皮（如《金水桥》《大保国》）。并且在同一段唱功里，可以由"接腿"的句子转变，或转"黄"为"皮"（如《大保国》徐彦昭由"功劳簿"句转变），或转"皮"为"黄"（如《五花洞》天师，由接包公唱转变），怎么转怎么是，非常的协调，决不像老皮黄那样的显著，拼凑生硬，而西皮与二黄的音调，并不混淆，即此可见京调炮制技术之妙。

附注：欧阳予倩的《京戏一知谈》（1955 年 10 月号《戏剧报》）说："有人认为西皮应归到梆子的系统里去，我（欧阳）认为梆子到了襄阳，跟二黄合作得很好，已经成了一体，不能分开，也就用不着让它回到娘家去归宗。"这一段话大体上是对的。西皮虽是梆子一类，却已与二黄合作很好，离着其他的梆子远了。事实上不能回属梆子，理论上亦不须回属梆子。但所谓"合作得很好"，应指京戏的皮黄而言。至于汉剧的皮黄的合作，还不算很好，理由在前两篇内已说过了。

以下我们谈谈京调里怎样容纳怎样利用了梆子。

《玉堂春》《三堂会审》整套西皮，其中许多地方用着梆子腔，像"王公子""叙叙交情"，是谁都唱梆子。还有"化灰尘"及"会会情人"，有唱梆子的，亦有唱西皮的，可以随时斟酌。这样把梆子腔溶化在西皮之内有两种巧妙的作用。（一）是唱词甚多，行腔又忌重复，参用梆子腔，可以避免复腔。（二）参用梆子腔，

可以增加情韵，显得好听。

还有上场的四句摇板，即"来至在都察院……"以下的四句，全唱西皮亦可，全唱梆子亦可，一半西皮一半梆子亦可。都可以唱得好听。

还有《五花洞》的"十三咳"，《大登殿》的"十三咳"，亦是出于梆子腔。（据《中国戏曲史》"胡喜禄能二黄亦能西腔"，即"梆子""十三咳"即胡所创，此说近理。）还有《探母坐宫》的"另向别弹"亦是从梆子腔脱化而出，既能表现一种情韵，又不与前"重复"。

关于京调里的梆子腔，必须注意以下几点：

（一）从以上所举的各种句子看来，只有旦角的唱功里，可以巧妙地运用梆子腔。（老生花脸，都办不到）即此可见，旦角与腔的变化，关系最密。（二）只有西皮，可以容纳梆子腔。（二黄就办不到。）即此又可见西皮与梆子，确是一条路上来的。（三）以上所举西皮里溶化的梆子，是以西皮为主，虽然唱着梆子，妙在胡琴是西皮的胡琴，弦亦是西皮的弦。好比咖啡茶里放进糖块，完全溶化在里头，成为一体。但是放了糖的咖啡，与不放糖的咖啡，是两个味儿。我们喝着咖啡，知道这里有糖味。

但是京戏里另有不曾溶化的梆子。例如《翠屏山》的石秀，舞刀以下各场，场面和唱腔都是梆子。谭鑫培虽是皮黄专家，在这几场里也须唱几句梆子。那样的梆子，就是不溶化的梆子。

还有老十三旦（侯俊山）（去陆文龙）同谭鑫培（去王佐）合演《八大锤》（断臂说书）。谭的唱念完全是二黄的一套。侯的唱念，完全是梆子一套。各干各的。那是两凑合，亦不是溶化。

问：梆子是什么时代兴起来的？"梆子"同"二黄"同时兴了几十年之久？梆子的优点是什么？缺点是什么？

答：梆子的种类不一，有陕西梆子、山西梆子、河北梆子，而河北梆子之内，亦有南路西路之分。即是山西梆子之内亦有分别。而且山东河南各县也都有些各样的梆子。梆子应当是西北高原一带的音调，由北京往西去，经山陕甘川这一条长长的线上，可以说是渊源一脉。虽然各地有各地的梆子，大体上音调，总是亢厉激昂。古文上说："妇，赵女也，能为秦声，仰天抚缶而呼呜呜！"又一篇古文上说："燕赵古称多慷慨悲歌之士。"所谓"慷慨悲歌"，所谓"呜呜"的呼声，恰好是梆子腔的形容词。

就北京的戏曲界说，梆子自清乾嘉时代，早已到京，与二黄同时。到道光年间，人们已经把"二黄""梆子"并举。（见上文所述杨掌生的记载。）道光末年，二黄渐渐兴盛，梆子是比较没落了，但并未有消失。到同治末光绪初，复兴起来。震钧所写《天咫偶闻》内说：

"光绪初，忽竟尚梆子腔，其声至急而繁，有如悲泣，闻者生哀。余从江南归，闻之大骇，然士大夫好之，竟难以口舌争。"

震钧是同治年间，随他父亲在扬州府的任上，光绪初年，他父亲病故了，他回到北京，发现梆子腔陡然兴盛起来，使他骇了一跳。他说梆子腔声"急而繁""有如哭泣"。那就等于说不像是"唱"总像是"哭"。这话实在形容得不错。因为梆子腔常带哭声，以及"不好了"、"罢了哇"等等的叫喊。

"梆子"是主要的乐器，所以叫做梆子腔。用两块硬木，一横一竖，硬碰硬打，其声震耳。梆子的胡琴，发音亦特别强烈。

以上是梆子腔的缺点，但另一方面，亦有它的优点。（一）剧本故事材料丰富。京戏（皮黄）有好些是从梆子戏改造出来。例如王八出（即《彩楼配》……《大登殿》）、洪洞县（苏三故事）等等。梆子戏似乎比京戏多。例如《宁武关》有（即别母乱箭）昆腔有，梆子有，皮黄没有。（京班谭鑫培等所演的《宁武关》即是昆腔《宁武关》。）剧本的来源，一部分是由各地方的故事评话编成，一部分还远接金元北曲的一脉。

（二）剧场上的技术，亦相当丰富切实。例如"甩发"一功，人人佩服谭鑫培（在《探母》见娘，《打棍出箱》《战太平》等剧均有表现）。但谭老还是得力于达子红。（据曹心泉说："鑫培与达子红约定彼此交换技术，结果达子红对谭说：'我的玩意儿，都被你学去了，你却任什么亦没有还我。'"）老十三旦侯俊山，有许多精密的做功，手眼身步，姿势极多，还有特殊的武功。《八大锤》陆文龙的双枪，舞法之妙，京戏班的武行，人人佩服。

（三）唱功方面，梆子亦能做到"收得清，收得足"。这是使听众满意的第一重要条件。《乐府传声》所说："昆腔南曲北曲都办不到的事，京调皮黄办到了。"京调之外，就是梆子，有很清楚的"过门"，有很坚强的交代。每句每节的意义，都明显地传到听众的耳中。

但以上所说的梆子唱功，是指的前清时代在北京演出的梆子，以及民国初年在北京演出的女角们所唱的梆子。至于外乡各路的梆子，是否都能"收清收足"则不能一概而论。因为民国以后曾由外乡来京出演的小莲花一班，自称为"老梆子"，他们所唱的音节，便不怎样清楚。

问：前清时代的梆子班，以及民国以后的梆子班，有什么区别？

答：前清时代各戏园，无论二黄梆子，都是男班。民国以后，女演员特别是梆子女角盛兴。前清时代的男班，仍然照"生旦净丑"的次序，每班以老生为第一位。（参看《都门纪略》各梆子班的各行角色表，第一项都是老生。）民国以后的女班，或以女演员为台柱的男女合班，则以旦角为主。前清时代的梆子，以西路为主。民国以后的梆子女班女角则大多数是从河北省的南部来的。

与孙菊仙、谭鑫培同时的梆子老生郭宝臣（又名元元红）当时称为"梆子的

叫天"。他的唱法老腔老调，字眼完全西路。因为山西人在北京商工界的很多，所以亦有一部分叫座的能力。但北京各方面的听众，并不感觉兴趣。而老十三旦（侯俊山）虽然亦是满口的西腔，却又受着普遍的欢迎。自清宫西太后，以及"士大夫"以及劳动界大众，无不称道"老十三旦"。民国以后，他已退休了，偶然从他的本籍（张家口）来京做短期演出，如《大劈棺》《小放牛》《花田错》《伐子都》《八大锤》等剧，仍然满座。那时他已是古稀之年的老人了。

有位崔灵芝，亦是梆子旦角，他的年辈比侯老先生晚些。人称为"梆子班的王瑶卿"。他改变了老梆子的西路唱法，用脆亮的歌喉，清楚的字音，加上敏活的做派，增加了许多生气。还有田际云（即响九霄）、杨韵圃（即还阳草）都兼擅文武，能唱能做，给戏曲界留下了印象。而梆子的老生花脸则冷落不堪。

至于民国以后，大队的女班女角从天津南皮一带来京，则完全以旦角为台柱，所谓享有叫座的金钢钻、小香水、杜云红、韩金喜、刘喜奎、金玉兰、刘菊仙、鲜灵芝等都是青衣或花旦。班内虽有老生，只是配角。唱做平常，亦无人注意。

这许多女旦角唱的梆子腔，特别清脆，确与前辈男角的梆子不同。有些花旦，跌扑功夫，刀马功夫，都非常出色。有许多戏，在皮黄是以生净地位很重要的，在梆子却是旦角为主。例如二黄的《三娘教子》，无论是孙菊仙的薛保，或者谭鑫培的薛保，都是老生的重功，青衣（三娘）唱做各功虽然不轻，不算配角，可亦盖不了老生。但是梆子的三娘，成为惟一的主角。唱功念白的词句，比二黄多了两倍。而老生薛保唱句很少，白口（解劝）的词句亦不多，简直成了"扫边"。

还有《铡美案》京戏班里是黑头（包拯）的重功主角。生角（陈世美）已是配角，旦角（秦香莲）更轻，不过二三路的角色，凑凑场子而已。可是梆子《铡美案》，青衣是重头，从"杀庙告刀"至"铡美"唱念繁重。只末场与皇姑抗争，就有大段的唱功。花脸倒成了凑场子配角。（无怪乎现在的京戏以及评戏的《铡美案》都改名《秦香莲》了）

有些人说："近四十年京戏的旦角太盛。"殊不知梆子班的旦角更盛，尤其现在"评戏班"的旦角简直成了惟一的要素。

京戏班旦角虽盛，老生们仍然保持半壁江山。余叔岩、高庆奎、马连良各自"挑"班，以及一些后辈谭富英、杨宝森、奚啸伯、李盛藻、李和曾等等。还有花脸行的金少山，现在的裘盛戎，亦都挑班。可见京戏班生旦净丑，还算是平均的。不像当年的女梆子班，以及现在的"评戏班"，只有旦角能做台柱，生净简直提不着了。（不但"评戏班"的老小白玉霜，老小喜彩莲都是旦角。即越剧的袁雪芬，豫剧的常香玉，亦都是旦角。老生花脸提不着。）

近来听说有人写了一个剧本交给评戏班去排演，各评戏班都不接受，理由是戏的故事人物，都是男子，没有女性。用不着旦角，就无法上演。这真是笑话，

每个戏本必须旦角为主，不但京戏无此现象，即便当初的女角为主的梆子班，亦仍然有生净主角的戏，不过不作大轴子就是了。问：评剧现在北京居然与京剧并称两大剧种，它有什么特点？甚时候发展起来的？

答：评戏在前清末年，北京已曾有过，名为"蹦蹦戏"，又称"半班戏"。"蹦蹦"之名，不知何所取义，大概是指的腔调及动作的姿势。那时每个"蹦蹦班"人数很少，称"半班戏"。言其不够一个戏班。而"半班"又与"蹦蹦"字音相近。

因为一切组织都很简单，所以自前清以至民国初年，只在各庙会的露天剧场，或者杂耍馆里演唱，那时的腔调，亦与现在不同。《天咫偶闻》说："梆子腔不像'唱'直像'哭'。"但梆子悲音虽然太重，究竟还有不哭的唱句。而"蹦蹦"则每句末尾都带"哭泣"声。直到"老白玉霜"还是这样的每句必有个"哭尾"。

老白玉霜的尾声带哭，发音重浊，她的做派，过分的偏于色情，又有些奇怪的戏出，像《拿苍蝇》之类，因为处处卖力，场上火炽，亦能叫一部分的座，同时引起另一部分人的指摘抨击，而一度被迫离京，这是"七七事变"前一二年间事。听说她到上海电影界里出现，后又回到北京仍演"评戏"。腔调略有改变，"哭"声渐减。不久她就去世了。此人虽被大众指为怪物，但北京的"评戏"骤然翻身，确是她"哄"起来的。

评戏渐渐地拥有多量的观众。同时受到外界的批判。自身亦不得不从"改造""扩大"以求进步。（一）腔调方面，因为继"老白玉霜"而起的聪明的旦角（女性）很多，她们不但减去了"哭尾"，而且把重浊得像是喊叫的音调，改得清脆敏活，虽然仍是"蹦蹦腔"，可是比较地受听了。（二）场上的景况，因为本来组织简单，自然有接受外方材料的便利。凡是京戏班里失业的"老包袱角"儿"老场面"人，以及其他执事人等，大量的被评戏班里吸收了去，帮助他们把"评戏"改造，加入许多京戏的材料。

于是场面上的锣鼓，亦有了京戏的节奏。唱念里亦有了京戏的口法，（并且有些字眼亦"上口""上韵"了。）再加京戏的胡琴鼓板，可以唱西皮，可以唱二黄。而且布景，砌末古装时装，信手拈来，一切便当。把"话剧"的场子也办了。用现代的故事或者由外国翻译的剧本，若交给京戏班排演，因为组织不同，实在困难。但若交给评戏班去排演，却不费事。因之有人说评剧就是加了"唱"的话剧。

它的容量如此之大，场上如此的活泛。无怪其阵势扩展成了京戏以外一支庞大的队伍。

问：当初京戏是吸收各方面的材料而成功的，现在评戏又是吸收各方面而成功的。这两个剧种，似乎走着相同的道路？

答：道路似乎相同，走法却不一样。

"京戏"之容纳各剧种腔调，是经过许多时代，许多阶段。一步一层的琢磨

配合，积渐成功的。譬如一种肴馔，其中虽含有甜咸荤素各种材料，却是到什么火候，加什么配料，以烹调炮制的艺术，造成一种自为规律自擅品性的成品，正如上文所说三个步骤（一）容纳（二）精练（三）融洽，才告成功。

评戏则不然，它的基本条件，本来简单，所以对于外来的东西，尽可大开门庭，"来者不拒"，出入自由。譬如一个"大火锅"，里面原只有一锅沸水，放进豆腐白菜也可以，放进鸡鸭鱼肉亦可以，放进什么材料都可以。总是热热腾腾的一大锅。无所谓不调和，亦无所谓烹调，亦无所谓火候步骤。

所以，如要排演一出现代故事，时装新戏，即是"话剧"所办的，评戏都可以。用京话就用京话，布景就布景，时装就时装，外国装就外国装，毫无阻碍。不比京戏有许多问题。（如时装与身段做功的龃龉，布景与场制的矛盾等等。）

因之"评戏"成为现代的一个迎合一大部分观众需要的有力的剧种了。以上所述北京戏曲之变迁，自前清到现在，约可分为三个时期：（一）昆腔与京调（皮黄）相并时期（道光咸丰），（二）皮黄与梆子相并时期（清同治光绪到民国初年），（三）京戏与评戏相并时期。

所谓相并，乃指主要及比较的茂盛者而言。当然，昆黄相并时期，亦另有别种乱弹。黄梆相并时期，亦有昆腔及它种曲调。现在评戏与京戏相并，亦仍然有些梆子之类。但势力不能与京戏评戏相并。（指在北京而言）

上述京调皮黄之历次与昆梆各腔斗争而皆占胜利，造成"独出冠时"的奇迹，具体地指出它的优点。而昆腔之所以衰落，梆子之所以能与京调相并数十年之久，而亦退伍，它们本身的优点缺点亦经切实指出。

以上所说优点缺点，大部分是就唱功上比较，因为唱的艺术，是与戏曲最有关系的主要条件。

但"评戏"（蹦蹦）的本身唱术，还是没有什么可说的。因为比京调及梆子等都显得简单，无法比较。然而它居然与"京剧"相并而成为有力的剧种了。这另有别的原因（大致上面已经说过），与曲调的优劣是没有多大关系的。

（程砚秋口述　徐凌霄笔录）

戏曲界与"普通话"

关于戏曲界推行普通话的问题，曾经引起各方面的议论。据 1956 年 10 月号《戏剧报》载：

文化部已有明确的指示：（一）不要用普通话去改变京戏及各地方戏。（二）演员在日常生活中可以逐渐推广普通话。（三）不要用对话剧及新歌剧的要求去要求京戏，以免发生混乱（这就是说要话剧先推行普通话）。（此是一个明智而切要的指示。）

关于第一点，京戏（及地方戏）可以安心放手按着本来的方向去做了。京戏（皮黄）若全用普通话（即以北京音为标准）实在不易处理。如前文所举《教子》唱"问住我"及"王春娥"之"我""娥"二字，若照北京音唱，完全拧了。诸如此类，不胜枚举。而名人腔调，更根本摇动等于撤销。

但是有许多上口字与音节毫无关系是可以随时更正的。例如"喊"字上口读"险"就毫无道理。

《卖马》的店主东小花脸是京白说："我要喊叫，臊你的皮。"秦琼是上口白说："怎么，你要'险'叫，臊你二爷的皮？"这个"险"字就可以不必。又如《戏凤姐》和正德都用上口白。凤姐说："我要与你险叫。"正德说："你险叫什么？"凤姐说："险叫你杀了人。"这些"险"都可以照京音念喊。

又如"脸"字上口念"检"，亦没有道理。记得李寿山去《盗骨》的孟良，"有何脸面去见元帅"。并不读"检"，是很合理的。由此可见《翠屏山》石秀唱的"只气得小豪杰脸上发烧"，亦无须唱"检上发烧"。

诸如此类与音节与意义无关的上口字，都可以改北京标准音。

京戏运用字音相当灵活，许多字早已改从京音，并不用老皮黄的湖北音。所以京音在京戏里没有多大问题。（至于各地方戏曲，则情形各有不同，以上只就京戏说说。）

关于第二点，要演员们在日常生活中推行普通话。这在京戏演员中，更容易解决，因为京戏演员平常口语就有多数是北京音的普通话。京话原有"南城官话"与"内城官话"两大类。

名演员里王瑶卿、金仲仁是常在一块演戏及谈话的朋友，二人都说着纯熟的京话，但仔细一听，可以分辨，瑶卿是南城话，仲仁是内城话。

有人说瑶卿的先辈原是江苏人，仲仁却是世居内城的（清宗室），所以二人

的京话不同。这话不为无理。（瑶卿与御霜说的都是南城京话，所以口齿清利，吐字真切细致，于行腔耍板最为便利。）

当年苏昆班戏曲家以及江南的文人艺士，都聚在南城（宣武门以外，前门以西）。他们的语音都以口齿清利见长，这与南城话的形成大有关系。尤其是戏曲界影响极大。最显明的例子，如名票溥厚齐（红豆馆主）虽然亦是清宗室，久居内城，可是他日常说话，细声细气，很像苏昆人士说京话。这是他熟悉昆曲，而且常和苏昆文人艺士往来习惯，久而久之，不觉同化了。

近几十年来，内外城交通发展，一般人士联络密切，文化交流，内外城的京话的分别不像旧时代那样的显著的。南城话已不限于南城居住的人们了。

"普通话"与"戏曲"的声韵问题

当前的推广"普通话"运动即将全面展开，戏曲界亦有多人加入研究。戏曲与字音语式，又有密切的关系。以下说些"不成熟"的意见，待教。

所谓"普通话"，依照教育及文化部门所规定，乃是"以北方语言为基础方言，以北京音为标准音的语言"。（北方语言，范围甚大，北京及河北、河南、山东、山西及关外各省的语言都在内。而北京音则专指北京市的音。）

所谓"推广普通话"，即使各地方语言，都依照上述的标准而加以文学的改造，成为一种全国公用的语言，即"语言的规范化"。

戏曲界对此发言的，据2月号《戏剧报》载一位河南梆子的工作者说："由于各地语言的不同，形成了各地方的戏曲。若用普通话去唱梆子，那在曲调上、韵脚上，以至吐字，都有很多困难的问题。"

又有一位"谈戏曲音乐表现现代生活问题"的同志反对"某些地方戏曲，在现代剧目中脱离本剧种的传统的倾向"。他说："如果将来只有一种的歌剧，那只能说是艺术上的单调与贫乏。地方戏曲可能吸收新歌剧的长处，但决不能按新歌剧样式改造地方戏曲。"（全国都用北京音唱，当然就只有一种歌剧了。）

由此看来，要推广普通话，就必须废除地方语，废除地方语，亦就消灭了地方戏曲。要保存地方戏曲就保存了地方语言，亦就不能全面推广普通话。这是矛盾，他们说要请专家们解决，亦只可敬候专家们解决。

又有一说："一些古典节目，是要作为民族遗产来保留的。"那就是说："少数的剧曲，在特别的条件下作为例外，不用普通话亦可以的。"

京戏是以古典节目著名的，应当是民族遗产之一。那么就京戏说说吧。

"京"是"北京"，京戏似乎亦是地方戏的一种。但是它的历史特别，内容亦比较繁复。它与各地方戏曲有显著不同之点：（一）各地方戏曲是由各当地语音形成的，而京戏却不是由北京语音形成的。（二）各地方戏曲不论生旦净丑，都用本地方语言唱念就可以。京戏则以"上韵""上口"为先决条件，学戏唱戏必须先经这些课程。（只有科诨及玩笑戏用京语。）

京戏的唱念各功，容纳了化合了好些成分的语音，中州韵、苏音、鄂音、京音都有。但大体上是以中州韵为标准。这是承接了昆戏的传统。（中州韵即中原音韵。）

昆戏京戏是早已著名的优秀的剧种，苏昆和北京的艺人，虽然有着自己的语

音，而且苏白京白又是优秀的语言。但他们却……

四声

近读《南史》，梁代沈约撰《四声谱》，梁武帝问其侍臣周䑓曰："何为四声？"周䑓举出四个字，即"天子圣哲"。

天（阴平／平声）、子（阴上／上声）、圣（阴去／去声）、哲（阴入／入声）。此即实指实验的说法。若不举实例，只说理论，听者仍难理会矣。

"四声"亦是根据地方的天然的语音而加以分析规定，即成为专门的研究。吴人（江苏的南部及浙江的北部）平常说话，"平上去入"，自然分明。但若骤然问他哪一字属于哪一声，多数茫然不能言其所以。因"使用语言"与"研究语言"是两回事。正如人人身有四肢五官，人人会用。而说明肢体五官各部分之原理作用，则必经过生理学的研究也。

北京口音平常并无入声，只有三声。所以欲明"四声"，因不曾习惯之故，比之南人又须多费一层研究。今就京戏戏词，寻个现成的词句，表明四声，最好是《探窑》念白之"听女儿一言告禀"之"一言告禀"四个字，四声皆全。

一（入声／阴）、言（平声／阳）、告（去声／阴）、禀（上声／阴）。

"一"是入声，在南人口音极短促出口即止。（但若唱曲，仍须归到"去声"或"上声"。）

北京人平常说话的"一"，有时是像平常声，例如说"一个"很像"衣个"。有时像去声，如说"一年"，很像"异年"。这是因为下面连带的字音个别，上面的字音亦随之而变。

无论如何变，不归"平"则归"去"或归"上"。平常说话如此，戏里的唱念亦如此。

谭鑫培唱《武家坡》"不由人一阵阵"的"一"甚短促，很像"入声"。但这是气口赶到那里，绝非因字是"入声"，而有意照"入声"念的。

拼 拚 拌

"拼命"之"拼"字，正写应当是"拌"字，音同"潘"，用拉丁文拼音是pan。其意义是"捐弃"或"牺牲"，欲语所谓"豁出去"。

至于"拼"及"拚"都是俗字，所以字典上没有。

因为大众用惯了俗字，倒把正字"拌"作别项用了。例如新年各糖果店卖的"杂拌"，俗念同于"杂半"。其实"拌"字读"潘"，并不读"半"，亦不作"掺和"讲。

但是因为大众用惯了，亦只可"将错就错"，若骤然改正，反而引起误会。所以我们写"拚命"，还不能写"拌命"。

至于《朱痕记》老旦的白："为婆的'拼'pan 着这条老命我就与他们'拼'pin 了。"

上一个"拼"念 pan，下一个"拼"念 pin，两音完全不同。

上一个"拼"pan 是"豁出"这条老命，是表示自己的决心，是属于自己一方面的意志。

下一个"拼"pin 是对待另一方面，"与他们拼了"。所以和第一个"拼"字意思亦有不同。

写戏词的时候，上一个可以写作"拚"读 pan。下一个写作"拼"读 pin。这样便有了分别。（两个都是俗字。）

《搜孤救孤》公孙杵白唱的"拼着老命把孤儿抢"。亦只能念 pan，不能念 pin。因为那亦是"自己方面豁出去"的意思。本没有"尖字"。

而"尖团音"则北京音即在平常说话亦多得很。例如"曹"尖"朝"团，"臧"尖"张"团，"三"尖"山"团等等。所以与"尖团字"的性质完全两样。然而"字首"的换法有些相似，以致常常发生误会，当作一事，因而生出些不必要的疑问。

分韵

自命"高雅"的唱曲研曲的人们议论纷纷，所编的谱表、韵书亦是各执一说。若会在一处，人人都有个"见到见不到"，都有些"似是而非"。根本原因有二，乃是：（一）只会拿"字面"来表音，而没有用"字母"拼音的好工具。（二）只凭片面的偶然的感觉，不知道系统的整个的科学方法，以致"头痛医头，脚痛医脚"，永没有根本的治疗。所有的韵书都停留在"气脉不均"的病床上。

现在先把几位名家的著作见解、研究、批判一下。

曲韵的祖师是元代周德清的"中原音韵"，后代的人奉为标准，而议论修改，亦以此为中心。"中原音韵"内分十九部，到了清初李笠翁把其中的"鱼模"韵分为"居鱼""苏模"两韵。后来又有人把"齐微"韵内的字抽出约有半数，另立一个"归回"韵。于十九部（即十九韵）多了两部，共为二十一韵。其目录如下：

（一）东同　（二）江阳　（三）支时　（四）齐微　（五）归回　（六）居鱼（七）苏模　（八）皆来　（九）真文　（十）干寒　（十一）欢桓　（十二）天田（十三）肃豪　（十四）歌罗　（十五）家麻　（十六）车蛇　（十七）庚亭　（十八）鸠由　（十九）侵寻（二十）监咸（二十一）廉纤。

诗韵又是曲韵的祖师，曲韵承袭了诗韵的系统，却把诗韵的缺点修改了一部分。诗韵的缺点是该合的不合，该分的不分。

诗韵的"东"韵及"冬"韵硬分为两韵，"江""阳"亦硬分两韵，都是该合

的不合。曲韵把"江阳"合为一韵,把"东""冬"两韵的字,亦都合并到"东同"韵。这是很对的。

诗韵的"支"韵,内容复杂,有"支时"本韵的支时芝持等字,又有"归回"韵的卑维规眉等字,又有"衣齐"韵的奇皮仪旗等字,都是该分的不分。曲韵把这些都分开了,都使它们各归各韵。

诗韵的"元"韵里有元繁园轩,又有魂孙村痕。诗韵的韵目,只一个字,另加次序数目。"元"韵序次第十三,故名"十三元"。"庚"韵里有庚征成贞,又有"东同"韵的宏荣琼兄,诸如此类,该分的不分,几乎每韵都有。曲韵都把它们分开了,虽然分析得不够清楚,却比诗韵进了一步。仍然存在着许多缺点。

曲韵纠正一些诗韵的缺点,李笠翁忽然又纠正一些曲韵的缺点。

李笠翁感觉到曲韵里"鱼模"韵应该分开。他著作的《曲话》里有一段题目是"鱼模当分",文内说"鱼之与模相去甚远,不知周德清当日何故比而同之"。于是把"鱼模"分为"居鱼""苏模"两部,这在事实上亦是很对的。

可惜笠翁只有片面的感觉,没有全面的分析,只觉得"鱼""模"二字"相去甚远",而不能彻底明白其中的原因。以致只顾到"鱼模当分",而其他的"侵寻"韵"萧豪"韵亦都是该分而不分的。他的感觉不能周到,以致纠正了一处又一遗漏了多处。

现在先把"居鱼""苏模"两韵的字各举十字分列如下:

(居鱼韵) 鱼居区虚拘,庐衢趋余胥。

(苏模韵) 乌苏模涂诸,庐除都奴书。

无论何人,都可以把上两行分读各一遍,再比较一下,都能觉得第一行的字音都薄而扁(撮唇),第二行的字音都厚而鼓(合口),的确不同。笠翁于是发生"相去甚远"的感觉。

在能唱能念的人(不论是唱昆腔或唱京调),只要归韵行腔,都可感觉到第一行的字音尾腔,都是迂鱼迂于鱼迂鱼的单音。而第二行的字音尾腔都是乌吴吴乌乌的单音。

这样的解分比那微微的感觉是进了一步。

但迂愚乌吴虽是单音字,似乎有韵母的资格,然而究竟还是"用字表音",仍不彻底。所以最好用字母来表音。尤其重要的是韵目(即每韵的名)应用韵母领导。所以"居鱼"韵应改为ㄩㄩ韵,"苏模"韵应改为ㄨㄨ韵。(ㄩㄩ念作"迂迂",ㄨㄨ念作"乌乌"。)(ㄩㄩ韵)迂鱼雨字(ㄩㄩˊㄩˇㄩˋ)(ㄩ / 皆单音字),居(ㄐㄩ / 两音字),区(ㄑㄩ / 两音字),虚(ㄒㄩ / 两音),庐(ㄌㄩ / 两音)。

单音字只用一个韵母表音,ㄩ不加符号,即读"迂"(阴平)。加符号ˊ即"鱼"ǘ(阳平)。加符号ˇ即雨ㄩˇ(上声)。加符号ˋ即字ǜ(去声)。这些都是纯音字。

两音字有两个韵母拼成的纯音字，（下文另说）有用一个声母一个韵母拼成的杂音字，如"居"就是"ㄐㄩ"，拼音念作"基迂为居"。"区"是"ㄑㄩ"念作"欺迂为区"。虚是"ㄒㄩ"念作"希迂为虚"。

依此为例，把其他声母加在"ㄩ"上，还可配成一些杂音字。

请看以上的每个字都离不了"ㄩ"。这个韵母就是这一韵许多字的母亲。只有韵母可领导全韵作为韵目。至于"鱼"字，乃是"ㄩ"的四声之一（阳平），不能代表全体"居"是杂音与"区""虚""庐"等字都是"ㄩ"的一些孩子。所以"居"字更不能作领导，而"居鱼"韵之名，根本不能成立。

（ㄨㄨ韵）乌（ㄨ／阴平）吴（ㄨˊ／阳平）五（ㄨˇ／上声）误（ㄨˋ／去声）皆单音字。而"苏"，"思（ㄙ）乌（ㄨ）"为"苏"（两音／杂音）字，以下皆是两杂音。"模""莫吴"为"模"，"都""德乌"为"都"，"徒""特吴"为"徒"，"炉""勒吴"为"炉"，"扶""弗吴"为"扶"，"除""赤吴"为"除"，"书""师乌"为"书"，还有"诸""胡""葧""夫"以及去上各声许多的字，皆可照以上的拼法，把各样的声母靠在韵母，就产生各音而同韵的字。这一韵的字都是韵母ㄨ的孩子。

"苏""模"亦是许多孩子内的两个孩子。如"苏模"作韵名，则"都卢""书厨""诸扶""糊涂"，也都可以作"韵名"了。孩子们各个抢着当家，家庭必乱，这就是旧式韵书的韵目纷纷不一的总原因。

旧式曲韵家如知用此法则岂但"鱼模当分"，连"侵寻""皆来""家麻"亦都该分。"侵""寻"二字的母亲亦不是一家，分韵如下：

（侵寻韵）ㄧㄣ音同"衣恩"，"衣恩"合音为"因"。两音的纯音字。ㄑㄧㄣ为"侵"（三音字／杂音字），ㄐㄧㄣ为"金"，ㄒㄧㄣ为"新"，ㄅㄧㄣ为"宾"，ㄌㄧㄣˊ为"林"。请看以上侵金新宾林等字，都各有声母，都离不了韵母ㄧㄣ。所以这一韵的字都应归ㄧㄣ领导，即以（ㄧㄣ）为韵目。ㄧㄣ虽是两音，却都是韵母，故为纯音的两音，与杂音的两音不同。（ㄩㄣ韵）ㄩㄣ亦是纯音的两音（两个都是韵母），若用字音读，则同一于"于恩"合音为云或匀或运或允，都是纯音的两音字。若加声母则为杂音的三音字。如ㄐㄩㄣ拼音为"均"，ㄒㄩㄣ为"熏"，ㄑㄩㄣ为"群"。还有"寻""巡""裙""君""俊""训""韫"等亦可照此拼三音。都离不了一个母亲ㄩㄣ。

所以"侵寻"必须分为两韵，各归各的韵母领导。

"皆来"韵亦该分开。"皆"字的拼音是"ㄐㄧㄞ"，它的韵母是ㄧㄞ。来的拼音是"ㄌㄞ"，它的韵母是ㄞ。各有各的母亲。"皆"和它的同母的孩子们，都归ㄧㄞ领导。"来"和它的同母的孩子们，都归ㄞ领导。分韵如下：

念作（涯涯韵）（ㄧㄞㄧㄞ）韵　皆鞋涯崖街偕　（这些字的韵母都是ㄧㄞ）它们都是弟兄姐妹。

念作（呆呆韵）（ㄞㄞ）韵　来台孩埋排哉开　（这些字的韵母都是ㄞ）另一家的弟兄姐妹。

"真文"韵亦该分开，分为"ㄣ韵""ㄨㄣ韵"。

"真"的拼音是ㄓㄣ，"文"的拼音是ㄨㄣ。

"真"是杂音两音字，韵母是ㄣ。"文"是纯音两音字ㄨㄣ都是韵母。（ㄣㄣ韵）念作（恩恩韵），真深根门痕恩喷盆臣辰人仁（都是以ㄣ为母的孩子），（ㄨㄣㄨㄣ）念作（文文韵）。文温昏魂伦唇春屯敦村孙（都是以ㄨㄣ为母的孩子）。

以上都是"当分"的。还有些"当合"的天田韵、监咸韵、廉纤韵，这三韵的韵母都是ㄧㄢ，今将各拼音写下：

天　ㄊㄧㄢ　田ㄊㄧㄢˊ　天田二字拼音字母完全一样。但田字是阳平，故加符号ˊ。

监　ㄐㄧㄢ　咸　ㄒㄧㄢˊ　"咸""纤"二字拼音亦完全一样。

廉　ㄌㄧㄢˊ　纤　ㄒㄧㄢ　"廉"字是阳平，故加符号ˊ。

这些字虽然声母不同或者符号不同，而韵母都是ㄧㄢ，所以应该合为一韵。

既然合了"东""冬"，又合了"江""阳"，这三韵自然亦可以合一。然而旧韵表上都不曾合，亦是"顾了东顾不了西"。

以上所说，只就韵目的两个字加以分析。至于各韵的字数甚多，彼此掺杂混乱更不胜枚举。"勤""银""寅"在真文韵，"侵""音""阴"又在侵寻韵，"寻"与"裙""旬"本应一韵，却把"旬巡群裙"列到"真文韵"里。

"盘""潘"本可以在"干寒韵"，却派在"欢桓韵"里。

"还""船"本可以在"欢桓韵"，却派在"天田韵"里。

这些混乱，若用旧法永远缠不清。必须用新法才得清算明白。

戏曲与方言

1955年11月23日《光明日报》有教育部长张奚若关于"推广普通话"一篇文章，内说："元代的中原音韵，通过了戏曲，推广了北方语言。"（北方语，河南河北山东山西及关外各地。）几句话是主要而正确的。中原音韵即中州韵，即以中州语为基础，加上声律的研究，而应用到戏曲方面。明代的昆腔改造，即以采用中州韵代替昆山土音而成功，战胜海盐余姚义乌各土腔，提高了昆腔的地位，发展了昆腔的流行。同时北方语（中州语）随着昆腔的风行而推广到江南各处。

可见戏曲与语言关系久已密切。戏曲帮助了语言，语言帮助戏曲，各尽些推广作用。

那篇文章又说到北京语，"明清两代以北方语为基础的方言，以北京音为标

准的官话，随着政治力量和白话文学的力量传播到各处"。亦是很对的。但从戏曲方面观察，可以补充几句，即是近代半个多世纪以来，北京语又随着京戏的风行而推广到全国各地。（京戏虽亦以中州韵为唱念的标准音，而仍有大量的京音京白，被各处的"京戏迷"所摹仿。）北京语的推广亦是与戏曲有关系的。从前的推广是顺着自然的趋势而发展。现在则是依照预定的方针而进行工作。前者是"自然的"，现在则是"人为的"。

再者最近期（1956年）3月号《戏剧报》有"明清传奇"一篇，内述昆腔战胜海盐余姚各腔的经过。与我年前所述昆腔战胜各土腔的原因大致相同。惟彼只是作历史的叙述故只说大概即可，我辈则是戏剧的工作者，事事必须实验实指，此乃立场不同耳。（例如原文说"昆腔力求符合中州音韵，减少方音"甚为主要。但未具体的指出中州音与苏昆语音在戏曲上的戏优劣。）

一致的崇奉着中州韵。而中州韵亦的确帮助他们，使得昆腔与京调都成为优秀的曲调。

中原音韵是元代周德清以中州韵语音为基础，而从声韵上加工制定，应用于戏曲的音韵。

中州语亦是北方语的一种，它有许多优点，因中州汴洛是好些朝代建都之处，当时可能是一种"官话"，亦像现代的北京语一样，是比较的普通话。

昆腔接受了中州韵以后，有很大的效果。在戏曲方面亦在语言方面。

（1）在戏曲方面，以前各处唱曲，各用土字土腔，义乌腔、余姚腔、海盐腔、昆山腔，皆没有声韵上的讲究，粗糙嘈杂。昆山腔经过了中州韵的"洗礼"，才得改造进步，成为唱曲的标准，并战败了各土腔。1956年3月号《戏剧报》有论"明清传奇"的一篇文章说："魏良辅不只把粗糙的昆土腔发展为婉转动人的水磨调，还咬字力求符合中州韵减少了方音，才使昆山腔到处风行。"这段话是很合乎事实的。俞振飞的父亲俞粟庐先生是根据这一派流传下来。

（2）在语言方面，正如《光明日报》1955年11月23日教育部长张奚若所说："元代的中原音韵通过戏曲，推广了北方语言。"可见那时的中州语，亦是一种"普通话"。昆腔用了中州韵，展开了戏曲的阵势，同时亦推广了中州语，即那时标准的北方语言。

中州语与昆戏的相互帮助是如此，北京语与京戏的相互帮助亦如此。

京戏皮黄虽然亦以中州韵为标准，但北京音的优点经名艺人的利用，已大量的参加到唱念各功而与中州韵合流。即北京语在科诨、花旦、小花脸的谐趣剧目里亦大量的应用。京戏盛行以后流行全国，北京语言亦随着京戏向各地方展开了新的园地。

由此看来，当年的通过戏曲推广中州语亦是一种规范化。不过那时是以中州

音为标准，现在则要以北京音为标准。

用北京音为全国的标准，那么北京音的自身应当先有一个标准，但北京音亦是多变化，相当复杂的。

听说文化部门语言专家们所规定是非常严肃的"规范化"，是以"经过文学语（书面语言）加工了的北方话为基础"，而且包括"语法"和"词汇"在内，作为汉族整个语言。这样浩大的工程所包括的各方面甚多，即戏剧一方面，亦还有话剧首先待决的问题。

以下且就"京戏"和"京音"的关系说说：

京音与京戏

问：北京语有几种？北京音与北京语的关系若何？

答：北京语，向来有"土语""官话"两大类。（小的种类当然还有。）

北京土话，常常夹杂些地方典故及术语，在一些笑剧里，如"化缘""逛灯""入府"之类，可以听到。它与韵白恰恰相反，"韵白"是经过声韵上的考究，特为制定的。"土语"是纯任自然的。土语的卷舌音特多，如《探母回令》两国舅之"舍了老口得儿救了小得儿"等等。

北京官话，比较清楚整齐，有时间杂浅近的文词用语，卷舌音亦不多，像《探母》《坐宫》公主的京白就有些官话的样式。

问：把土语和韵白都取消，全用官话唱念不好吗？

答：京戏的北京土话，亦同昆戏的苏州话一样，用于科诨及谐趣角色，是有着调剂作用的。若都改了整齐的官话，便容易单调，成了"一道汤"。从前广德楼的半文明戏就是不要韵白，亦不要土语，只用"官话式"的京白。不论生旦净丑，全是一个味儿，虽整齐却呆板和小孩背书一样。

至于中州韵，虽以中州语为基础，却是从声韵研究加了工的。昆腔首先接受中州韵，弥补了并且改正了苏音的缺点才进入戏曲的正轨。同样的北京音有优点亦有缺点，不能不接受中州韵，正与当年昆腔改造同一理由。

问：北京音的缺点，是否即卷舌音之类？

答：决不止此，即使没有那些"卷舌音"及土字而照北京音念准了，一个一个的字仍然存在着许多缺点。

现在先举一个例。北京语音缺少"兀"（即 ng）这个声母。平常谈话，说"请安"的"安"，按拼音应是"兀"（声母）与"弓"（韵母）相拼而成"兀弓"之音，但北京没有"兀"，只能单用"弓"，所以说请安就只说"请""弓"，而不会说"请""兀弓"了。

此外说"饿了"只会说"さ了"，说"嫦娥"只能说"嫦さ"，说萧恩只能说"萧ㄣ"。

问：这是语言上缺着一个声母，与戏曲有什么关系呢？

答：这不是抽象的议论，可以从场上的唱念实际体验。就如《四郎探母》，公主见太后"盗令"一场唱的"特地前来问娘安"及"辞别母后下银安"的两个"安"字，若照京音，就只能唱作"问娘ㄢ""下银ㄢ"，而不能唱"兀ㄢ"了。

不但用京白的公主，即用韵白的四郎前场"坐宫"唱的那句"我方可到宋营见母问安"，若改照京音，亦只能唱作"问ㄢ"。若要把此字念得完美就必须上口，唱问"兀ㄢ"。

这个"安"字，若照京音，虽不能念足幸而还不致妨碍"韵脚"（言前辙）。但是另外有些字，用"京音"能够忽溜出韵离辙。

以下再举一例：《三娘教子》青衣唱：

"小奴才他一言问住了我，闭口无言王春娥。"

"我""娥"两字，若用京音，问题就更显然了。

三娘唱的这一段二黄原板和下面老生唱的"小东人闯下了滔天大祸"一段原板，都是"梭波辙"。因为上韵，所以头一句的"我"念"兀ㄛ"（上声），下一句"娥"念"兀ㄛ"（平声），叶梭波辙非常的顺溜毫无问题。若改用京音，则"我"变了"ㄨㄛ"，而"娥"变了"ㄛ"。我变了"ㄨㄛ"，只是换了声母，而"娥"变了"ㄛ"，则不但缺了声，而且出了韵，跑到"遮奢辙"里去了。（好比一套火车，忽然一个轮子出了轨。）

无论哪一位扮青衣的同志试把这两句的末字"我""娥"照京音唱一两遍，必然情不自禁地笑起来。

此外如《南天门》青衣念"腹中饥饿"的"饿"，《碰碑》老生唱"饥饿了你就该"的"饿"，《虹霓关》青衣唱"见此情不由人心中暗想"的"暗"，《探母》老生念"金井锁梧桐"的"梧"，以及其他各戏，如萧恩的"恩"，欧阳方的"欧"，若改念京音皆不能念足，因为缺少声母。"梧"字若照京音念，就成了"吴"了。

问：北京音的第二个缺点是什么？

答：北京音没有"尖字"，全念成"团"。所以学戏教戏的人"分别尖团"成为一种专课，要分得清，记得住，念得稳，煞费学习工夫。北京音"小"和"晓"没有分别，"前"和"乾"、"修"和"休"、"箭"和"剑"、"进"和"近"等都不分。而河南人则不用学，不用练，日常说话就尖团分明。所以尖团字亦算中州韵的一部分。

问：这在戏曲上有什么关系呢？非分别不可么？

答：按剧场上的实验说，分别尖团的需要，原非一律，看是哪一行的角色，大概青衣（及小生）的需要比较多些。老生（特别是风行一时的老谭腔）亦以分清为宜。至于净角，口中尖字愈少愈好，尖字多了反而难听。因为花脸是张大嘴、

515

喘粗气的角色，尖团太分清了，显得琐碎。遇着尖字，误会成团，不算大错。若遇着团字，误念成尖，那就成了笑话。这不但花脸，即是老生青衣亦如此。然而一般的初学戏的人，往往以咬尖字为要素，甚至咬错了，把许多团字都念成了尖。从前大多数女演员唱功韵调十分出色。然而尖团字始终不清楚，常常把团字咬成尖字，如把下得山去的"下"字"山"字都念成尖字，听着实感不舒服。

青衣代表静婉的女性，腔调要柔和婉转，口齿要清楚细致，尖团分明便增加了唱功的美术性。

例如《二进宫》，青衣坐唱"李艳妃坐昭阳前思后想"一段内（前想想起厢响想徐进句讲先），这许多的尖团字都须分别清楚。而且头一句的末一字"想"，第二句的头一字又是"想"，第三句的末一字是"响"，第四句的头一字又是"想"。前两句是"尖"承"尖"，后两句是"尖"承"团"。分得清、咬得稳，不但见功夫，而且真美听。

至于老生一行，谭鑫培先生的尖团字是有讲究的。陈彦衡的《谭谱》说："尖团之别甚严，习练不勤，动辄舛误。能辨之者已非易易。夫质言之曰尖团，细言之则唇齿舌牙鼻喉腭颊，各有专司，互相为用。鑫培功力最深，运用之妙，五花八门，不可思议。神而明之存乎其人，非可以笔墨罄也。"按彦衡这段话"意思"很好，可惜说不清楚。尖团字与"齿""舌"最有关系，并不干涉口腔与其他各部。至于运用之妙无非遇着尖字太多的词句,斟酌改尖为团亦无所谓"五花八门"。至于"质言之曰尖团，细言之则唇舌各有专司"，这两句即口齿配合字眼，清真有力。尖团字的好处不专在字面上讲。这个意思是很对的。

总起来说，尖团字究竟只是声母的分别与戏曲的韵调没有多大关系，这一层似乎比较容易解决。

问：北京音的第三个缺点是什么？

答：北京音没有"V""ろ"这个声母。这个缺点唱昆腔有问题，唱京调却没有问题。

北京遇着"ろ""V"发声的字或者改用"ㄨ""μ"发声或者改为匚"f"发声。

问：何以唱昆腔有问题呢？

答：例如弹词李龟年上场四句诗的末一句"谱将残恨说兴亡"。末一字"亡"正念是"ろㄤ"，苏昆人士念得极真。若北京人用北京音念就念了"ㄨㄤ"，"兴亡"好像"兴王"了。因为北京音"王""亡"是不分的。"ろ母变了ㄨ母"。

又唱"一枝花"头一句"不提防余年值乱离"的"防"，正念也是"ㄈㄤ"，北京音只能念"匚ㄤ"（阳平的方）（ろ母成了匚母）。所以北京人要学昆腔必须先把"ろ母"字学习，也像练尖团字一样，一个字一个字的现学现记，而苏人则没有这些麻烦。

516

问：何以唱京调又没有问题呢？

答：因为京调关于"没有�母"这个缺点，向不理会，从来就用京音。像《斩谡》老生唱的"刀下亡"，只管唱刀下"ㄨㄤ"。《六月雪》青衣唱的"一命身亡"，只管唱一命身"ㄨㄤ"好了。

这个声母与声韵没有什么关系，京调亦从未用过。但是因为昆腔与京调有着关系，所以也可提它一提。

以上所指出的缺点，都是关于"声母"的。声母的缺点能使口齿清真的程度降低，有时因为牵涉到韵母的变化，亦就使行腔的韵调受了影响。

以下要说些关于"韵母"的事。

问：韵母有些什么问题？

答：凡是"梭波辙"的字，在戏曲上都是一道辙，而在北京音则分为两道。今举如下：

（1）"ㄛ"辙　梭、波、罗、坡、窝、多、磨、婆、祸、坐……

（2）"ㄜ"辙　娥、哥、何、柯、科、戈、歌、贺、乐……

凡是北京人试把以上两行默念就可以知道是两辙，然而若唱京调则是一道。上文所述《教子》"闭口无言王氏春娥"的"娥"（京音读"ㄜ"），与下面的"坐"和"梭"不合辙了。还有如《打渔杀家》萧恩唱，也是"梭波辙"："昨夜晚吃酒醉和衣而卧，架上鸡惊醒了梦（额）里南柯。"

这上句的"卧"（ㄨㄛ）和下句的"柯"（ㄎㄛ），都以"ㄛ"为韵母，很协调的。但若改用北京音，则上句的"卧"应读"ㄨㄛ"，而下句的"柯"则读"ㄎㄜ"，不合辙了。以下的各句的末一字，"我""却""坐"是ㄛ辙，而"无计奈何"的"何"又是"ㄜ"辙了。诸如此类，凡是"梭波辙"的大段唱功，就有分作两辙的危险。

问：北京语的"落"，常常念作"涝"，如"落花生"说"涝花生"，买卖行市"落了价"说"涝了价"，像这样的语音，在唱念上有问题吗？

答：有问题。问题是抽掉一个韵母"ㄨ"，又转了韵，换了辙。"落"字是三字音"ㄌㄨㄛ"，是梭波辙。若照北京音念"涝"，"ㄌㄠ"则成了两音字，又转到ㄠ条辙了。

《刺汤》青衣唱："落一个青史名标在万古存。"那个"落"，若照京音唱"涝"，因在句首，还不至发生"离辙"的问题。但假如在句尾，譬如《教子》老生唱的"双膝跪落"的"落"，若唱"涝"与全段梭波辙不合，又成了"火车单轮出轨"的景况。

"落""乐"二字在中州韵，在苏州音，都是一样的念法。而北京音则两样，"落"字念"ㄌㄠ"，"乐"字念"ㄌㄜ"。

《黄鹤楼》刘备上场念引子："义得人和灭孙曹，孤心安乐"。亦是梭波辙。末一字乐念"ㄌㄨㄛ"与"和"字合辙。若照京音念"ㄌㄜ"则不合。

有许多三音字，如"泪""累""雷"，在北京变了两音。如"泪"字是"ㄌㄨㄟ"，北京念作"ㄌㄟ"，抽去了中间的"ㄨ"。《二进宫》青衣唱："我只得怀抱太子，两泪汪汪，口口声声哭的是先王。"那个"两泪汪汪"的"泪"，用北京音虽然亦能唱出来，但总觉得有些不足，就因为中间缺了一个"ㄨ"，三音中少了一音。

问：杨小楼在《长坂坡》白口杀他个"落花流水"，亦念作"涝花流水"是何道理呢？

答：京音不是绝对不能用，要看用在什么地方，什么人用，《长坂坡》赵云，是武生白口，临时变通，似乎嘴里比较利落些，在小楼亦不过顺口而出，这些地方无可无不可，念"ㄌㄨㄛ"亦是一样。

即在上韵的唱功里，亦每每听到掺用北京音的字眼。例如《坐宫》公主上场唱："芍药开牡丹放花红一片，艳阳天春光好，百鸟声喧。"的"芍药"两字，瑶卿唱"韶要"，亦是掺用京音，亦只为嘴里方便，而且字在句首，与韵脚没有关系，这些都没有讲究，并无深义。（陈彦衡说："公主用京白，所以唱功亦用京音。"这话不对。若照他的说法，"百鸟声喧"的"百"，亦要唱作"摆"了，"声"字亦要唱正鼻音了，有此理乎？）京戏用京音的地方很多，所以上面说过中州韵不过一个大概的标准。像以上小楼先生和瑶卿先生的用京音，固然用亦可不用亦可。但是还有必须用京音、不能死守一门的地方下文再说。

问：庚恒韵的字是正鼻音，北京音很擅长并非缺点，何以皮黄又不用，而归并到人辰辙呢？

答：语言的缺点未必都是戏曲上的缺点，而语言的优点在戏曲上亦许成为废物。即如正鼻音，在语言一方面是不可少的。但于戏曲的行腔不利。例如《玉堂春》苏三唱词甚多，是大套的人辰辙。其中却有许多正鼻音字的韵脚，如"公子取名"的"名"、"七岁整"的"整"，若用正鼻音行腔，势必成为哼……哼……哼，哼唱的人别扭，听的人亦苦闷。

所以京调十三辙里没有庚恒辙。所有庚恒辙的字，都归到人辰辙里去。

京戏里净角自金秀山先生开始掺用北京的正鼻音，如驾阴风的"风"传令的"令"都用正鼻音哼了出来。以致何桂山先生（老何九）笑他害了伤风毛病。然而秀山的正鼻音，亦只在句的中间或者白口里，偶然用用，不为常例。

花脸是张大嘴喘粗气的角色，常用京音字（不止正鼻音）。但若鼻音太多，却是中气不足的旁证。

问：北京音没有"入声"，四声缺一，这个缺点太大了吧？

答：这在从前的语言学上是缺点，在戏曲方面却不是缺点。因为"入声"短促，出口即止，不能行腔。所以周德清的中原音韵只有三声（平、上、去），而苏昆曲律专家亦说："入声本不可唱，唱而引长其声，即非入声。"凡入声字皆分

派到三声里去。

问：常德人说："四声又各分阴阳"，共为八声。而中原音韵只平声分阴阳，这是怎么说？

答：四声各分阴阳，亦是苏音擅长，除上声不甚分清外，其余三声。即平常说话，都历历分明。

北音没有入声，"去声"亦不分阴阳，所以"盛"（阳）与"胜"（阴）同，"稚"（阳）与"志"（阴）同，"到"（阴）与"道"（阳）同。惟平声的阴阳不论是苏人或是北人都分得清楚，例如"王"（阳）"汪"（阴）"房"（阳）"方"（阴）"同"（阳）"通"（阴）"汾"（阳）"分"（阳）等。

在戏曲上亦是"平声分阴阳"，与腔调之抑扬顿挫，最有关系。所以周德清的中原音韵，只"平声"有阴有阳，其余皆不分，乃是参照北方的语音和戏曲的需要而规定，是切合实用，很干脆而且正确的。

在元代的戏曲是如此，在现代的京调亦如此。

问：陈彦衡的《谭谱》说："二黄必用楚音。平有阴阳，北京之阳平，即湖北之阴平。湖北之阳平，即北京之去声。字音既殊腔调即变。若以北音唱谭调，未见其合也。"然则京调到底是以中州韵为标准呢？还是以湖北音为标准呢？

答：大体上，中州音为标准，毫无问题。不过阴阳平之分，特别是"阳平"的字，却一向以湖北音为标准。彦衡说完全依照楚音，虽不必然，但关于阴阳平，这一点上是很对的。他说"字音既殊腔调即变"亦是很对的。京调的阴阳平与腔调既有特殊关系，而又必须以湖北的阴阳平为标准，故与"改用京音"最相抵触。这实在是个最值得注意研究的问题。

京调的"阳平"字不但如湖北的去声，亦很像北京的"去声"。例如《宝莲灯》青衣白"妾身来了"，那个"来"直同于"赖"。《碰碑》老生反调"叹杨家"的"杨"，就得唱作"样"，都不能照京音。

《二进宫》青衣坐唱三眼的末句："……两泪汪汪……哭的是先王。"这里头"汪"是阴平，"王"是阳平。汪汪的前一字"泪"是去声。去声音低，衬起"汪汪"两个阴平。"王"的前一字"先"是阴平，是长长的腔提高，然后往下一落，落到"王"字是阳平，音低，同于去声的"旺"。就此往下行那低徊呜咽的长腔，掺成功抑扬婉转的妙音。假若"王"唱作京音，京间的阳平音高与"先"字高音犯冲，这个好腔就破坏了，意义亦没有了。

陈彦衡说："谭鑫培《卖马》'店主东'《捉放曹》'听他言'都是西皮慢板的起句，而音调不同，就是因为平仄阴阳各异。'店主东'由去声（"店"字）接上声（"主"字）故'店'字尾音必提起，方接'主'字。若真接阴平（"东"字），又嫌太直，故小作波折再翻'东'字。'听他言'是由去声（"听"字）直翻阴平（"他"字）

再跌落'言'字归到阳平，如土委地，字字稳练，不可丝毫挪移，可悟吐字换音之妙。"这些话亦都说得细致而确当。

问：北京的平声既然阴阳分明，为何要用湖北的阴阳平呢？

答：这一问很有兴味，亦甚有关系。老皮黄的湖北音，被京调淘汰了许多，唯独阴阳平保留下来，而且成了要素。若从音节的需要上说，可以作这样的解答。北京的阳平音比较的高，若与阴平字碰在一处，衬不起来。不如湖北音的阳平，对阴平能发生反应。例如《教子》的唱慢板头三字"王春娥"的"王"，必须依照湖北音同于"旺"，其音低沉，衬起下接的"春"字，阴平两字之间，便生出"抑扬"的姿势。

北京的阴阳平，在平常说话，原是有分别的，但在戏曲唱功上却不够清楚。例如"杨"字是阳平，"央"字是阴平。但《碰碑》的"叹杨家"的"杨"，若唱作京音，就很像"叹央家"了。陈彦衡说："北京的阳平，即等于湖北的阴平。"固然不错。其实北京的阳平，在语言上虽不等于北京的阴平，而在戏曲上，却是既等于湖北的阴平，而又易混于北京的阴平。

"戏曲上的分别性"的需要，大于"语言上的分别性"。这就是湖北的阴阳平（尤其是阳平）所以保存下来成为要素的理由。

问：然则北京的平声分阴阳，这个优点在戏曲方面不又成了废物了吗？

答：不但不是废物，而且大有用处。戏曲的字音，是有音乐性的音节需要如何用，便如何用，不能拘滞，亦无可勉强。现在举个例子。

（1）谭鑫培《武家坡》倒板之下"不由人，一阵阵泪湿胸怀"的"人"字，就不按湖北音而用京音。（"人"是阳平字，此处却改是阴平了。）据陈彦衡的《谭谱》说："不由人三字实难开口，'由人'二字皆阳平，若拘于字音，便抵沉不响，且与倒板不相连属。"这话不错，但可惜他知其一，未知其二。"由人"两个阳平，等于两个去声，所以低沉不响，与前一句倒板（高唱）不相称。这是一。还有"一阵阵"的"阵阵"，又是两个去声。假若都依照常例，纵然字字念足，而唱法呆板，成了"一道汤"了。这是二。因此，必须把"人"改唱京音，比"由"字略高。下面"一阵"二字相连，再喷出第二个"阵"字。这样便把句子唱"活"了。

（2）陈德霖去《战蒲关》的二夫人，对刘忠念白："我这里有粮无粮，他岂不知，怎么问我，借起粮来？"句末的"粮来"二字，都是阳平，若照湖北音念，同于去声的"谅赖"，低沉不响，不合于惊疑盘诘的口吻。所以必须用京音掺传神显味。《宝莲灯》的"妾身来了"，只最平平的一句话，而且"来"字下面的"了"是上声字音高，所以"来"字照湖北音，衬起下一字，与《战蒲关》的"来"字在句末，地位不同，戏味不同，所以字音不同。

由此可见，或用湖北音，或用京音，都可以戏曲上音节的需要为转移。我们

可以说平声的阴阳是北京音与湖北音两用的。问题不在用不用北京音，而在湖北音能否取消？这个答案最为困难。因为许多名艺员的好腔都是利用湖北音而成功的。湖北的"阳平"，亦确实有音节上的作用。

问："京戏"里用"京音"的字还有些什么？

答：多得很，现在随便举几个。如"著"字上口念"ㄓㄨㄛ"。如《空城计》老生唱"国家事，用不著，尔等劳心"的"著"是如此。

然而《二进宫》花脸唱"大人不必生计巧，你的心事某猜着"的"着"就是京音"ㄓㄠ"，便与"巧"字合辙压韵。

又如"说"字，上口是"ㄕㄩㄛ"，如《武家坡》青衣唱"你说此话我不信"和《清官册》老生唱"你就说你老爷平安到京"的"说"是如此。（在无线电里听杨宝森把此"说"上口，实是拘泥，不知各前辈名角皆有变通之法。）

然而《教子》的老生唱："你的母教训你非为错，为什么把好言当做了恶说。"那个"说"就是京音"ㄕㄩㄛ"与"错"字压韵。

又如"贼"字上口是"ㄗㄜ"，《骂殿》青衣唱"贼好比"和《骂曹》老生唱"贼道我"的"贼"都上口正念。

然而《战太平》花脸唱："帐外战鼓咚咚催，帐前来了两个贼。"那个"贼"就是京音"ㄗㄟ"与"催"音压韵。

问：若不为合辙压韵，就不能用京音吗？

答：也不尽然。例如"叔"字，上口念"ㄕㄩ"。然而谭鑫培《卖马》唱："不由得秦叔宝两泪如麻。"那个"叔"就念京音"ㄕㄨ"。《岳家庄》青衣（岳夫人）呼牛皋"二叔"亦是京音。那都与韵辙没有关系，只为气口爽利，自然用着京音，不必拘定"上口"。

这一类的变通尤其多，几乎每出戏都可听到。

问："叔"字既可照京音，而"伯"字都未有照京音的念法，何故？

答："伯"字上口读如"ㄅㄛ"，所以戏里的"老伯"都念"老ㄅㄛ"，"伯父"都念"ㄅㄛ父"。不但此字凡以"ㄅ"为声母的"入声"字，如"白""百""薄""剥"戏里上口都念作"ㄅㄛ"。

今举《女起解》及《三堂会审》的词句。

（1）"想我苏三遭此不白冤枉"的"白"。

（2）"崇老伯他道我"的"伯"。

（3）"初次带银三百两"的"百"。

（4）"实实的命薄"的"薄"。（此句是小生接"红袍"的词。）

这四个字以"薄"字念"ㄅㄛ"最无道理。其余三个似乎亦不一定需要"上口"。然而改用京音，却有问题。因为京音常有变化，难作标准。

（1）"不白冤枉"的"白"，北京有时读"ㄅㄞ"，如白塔寺的"白"。又有时读"ㄅㄛ"，如"白云观"的"白"。

（2）"崇老伯"的"伯"，北京有时读"ㄅㄛ"，如"老伯"的"伯"。又有时读"ㄅㄞ"，如"叔伯"的"伯"。

（3）"三百两"的"百"，北京有时读"ㄅㄛ"，如"百家姓"的"百"。又有时读"ㄅㄞ"，如"几十几百"的"百"。

（4）"命薄"的"薄"，北京又不读"ㄅㄛ"，而读作"ㄅㄠ"，如雨天"下雹子"的"雹"的京音一样。可见改从京音亦仍不能正念。（正念应当作"ㄅㄜ"。）

至于"剥"字，戏里"上口"亦念"ㄅㄜ"。如《胭脂虎》的太夫人老旦教训李景让之后说："将他衣冠剥了。"以及《卖马》秦琼说："怎么要剥你二爷。"都念"ㄅㄜ"。这个固然没有道理。然而京音对此字又有两个音。（1）音"ㄅㄠ"，即同于"包"，所以有些商店把"剥削"写作"包销"。（2）音"ㄅㄚ"即同于"巴"，所以《卖马》的店主东小丑用京白，因秦琼没有钱，要"剥"他的衣裳说："你没有穿着树叶，我要'巴'你。"

所以以上"白""伯""百""薄""剥"等字，哪不"上口"，改京音亦没有准确的念法。

问：戏词里还有字眼听着非常别扭。如"变脸变色"及"脸上发烧"的"脸"都念作"俭"。"人马呐喊"及"喊叫"的"喊"都念作"险"。这有什么道理？

答：这些字音，一点道理都没有。与音节没有关系，与意义没有关系。当初亦许是戏本上抄写错了，或刊刻错了（因为当年的印刷术很简单草率，常有错字）。或者当年的"口授"，以讹传讹（因为古旧时代老年艺人识字的不多，只仗"口授"）。总之，既无道理，说改就改，不必犹疑。李寿山去《洪洋洞》盗骨的孟良误劈焦赞之后白："有问题有何脸面去见元帅。"那个"脸"字就不念"俭"，甚为痛快。

还有一些北京的土语，顺着习惯，沁入韵白里去。例如《回荆州》的赵云对东吴头一次追求的二将说："便宜了尔等。"以及《骂曹》张辽对祢衡说："便宜了你。"都把"便宜"念为"便于"，这亦是毫无道理，定然可改的。

还有一些苏州的土音，因为当年昆腔的上韵就没有搞清楚，京戏又染上昆腔的遗习。例如"战"字读如"赚"（《铁龙山》姜维白："那司马师被某一战。"杨小楼等多念"被某一赚"）。"半"字读如"ㄅㄛㄢ"（如《打侄上坟》陈大官白："上等家财分与我一半。"小生程继仙等都照苏音）。这亦是习惯，没有理由的。

结论

把以上列举的各点综合一下，可以知道京戏的字音，有许多地方语音的成分

在内。一大部分是与京调的音节有密切的关系，尤其是百余年来许多生旦名角苦心经营的好腔，多以"上口""上韵"的字音为基础而发展成功。若一律改用京音，则一切将根本摇动或不复存在。（现在的京音是否已经划一标准，为另一问题，因即使划一之后，京调能否适用，还须大费研究。）

但即使作为古典剧种而特予保留，亦并不等于整个的"原封不动"，因为有许多字是与音节和意义都没有关系，不过毫无意识的沿袭下来，徒然给观众以"莫名其妙"的感觉。像以上所举的土语方言及错误的"咬字"之类，尽可随时改正，不用犹疑。

关于五音的几种说法：

五音即所谓"喉、舌、齿、牙、唇"，是旧时音韵学者和艺人们所常常称道的。但因为分析不够清楚，以致引起许多怀疑，发生一些不同的见解。现在列举于下：

（一）《说文审音》（张所作，俞曲园加序）以"喉舌唇齿鼻"为五音。把"牙音"抽去，换上"鼻音"。

（二）《梨园原》（所藏老伶工卢胜奎说是黄幡绰所作）所举的五音，亦是"唇齿喉舌鼻"，没有牙音。

（三）《顾曲尘谈》（吴梅即吴瞿庵所作）所举的五音是"喉腭舌齿唇"，把"牙"去了，换上个"腭"字。

（四）《乐府传声》徐灵胎所举的五音，虽是"喉舌齿牙唇"，但另外加了两条：（1）指出"五音"之外还有"鼻音"和"闭口音"两种。（2）是把"喉音"单提出来，说："舌齿牙唇"四项着力之地各殊，而总不能离"喉"。这样照第一条的说法："五音"成为"七音"了。照第二条的说法"喉"音即与舌音有关系，与齿音、牙音、唇音都有总共的关系，可见喉音与其他四音并列为五音是不妥的了。

他们各有见到的地方，亦各有见不到的地方。假使他们能够聚在一处，开个"座谈会"，必然议论纷纷，各执一词。不能有彻底的了解，不能解决问题。（其实不止以上四人，一切旧时的学者，都没有科学方法，不能作系统的研究。常是各说各理，有的"顾了东顾不了西"，有的"知其一不知其二"。）

现在把他们的说法总起来批判一下：

（一）关于牙音 张黄二氏都绝对的不要牙音，我们应当认为合理。因为（1）牙和齿原是一物，只不过上下部位不同。据字典注"牡齿为牙"，即是"上牙为牙，下牙为齿"。五音既有了"齿"又有"牙"，虽然所指不同，而字面实觉牵混重复。（2）牙音并非直接从牙出发，而成音在牙与颊之间。所以吴氏改为"腭音"（腭是牙根肉）。因为吴梅是苏州人，苏音读"牙"为"兀丫"，北音读"牙"则为"丨丫"，虽然读法不同，其实都是"二音字"。只要是一音字就不能只顾一面，而指为某音。所以"牙"音"腭"音，都似是而非。

（二）关于鼻音　张黄二氏都显然地定为五音之一，徐氏亦承认为另外一个重要的音，这亦都是合理的。因为鼻音字有许多是可以独立成音的"一音字"，如一衣夷等都不用别的音配合而自成为"主音"，而且在唱功上用处甚多。据说与程长庚、余三胜同辈的某老生唱《昭关》的"一轮明月"起首这个"一"字，唱得曲折悠扬，共转十三个弯儿，名为"十三一"。即完全是鼻音的功夫。到了谭鑫培，虽然不用"十三一"，那个"一轮明月"之所以好听，全在第一个字，即"一"字，立音起得有劲。此外谭腔利用"鼻音"的地方，西皮二黄都有。

（三）关于喉音　徐氏指出"舌齿、牙唇，虽着力之地各殊，而总不能离乎喉"。又说"喉有中、旁、上、下，即喉之中，喉之左，喉之右，喉之上，喉之下，共有五层"。这样说法是值得研究的。因为他已透露了主音辅音的一些意思，而与现代的音韵之学相接近。可惜未能作进一步的分析。（1）他只能知道唇齿舌等音不能离开喉音，而未能说明所以不能离开的原因。原因是唇齿舌只能发"声"。所谓唇音、齿音、舌音，都只是"声母"，即西文之 Consonant（译作辅音）必须配上"韵母"即西文之 Vowel（译作主音）才能成为完整的字音。而喉音则有作韵母的资格，所以唇齿舌所发的"声"有好些是配上喉音的。（2）喉音只是韵母的一种，此外如鼻音，开口音，闭口音，都有作韵母的资格，都可以用声母来配音。而徐氏只认喉音，这样的见解，未免偏而不全。

（四）关于主音和辅音　《梨园原》亦有些见到的地方，它把唇舌齿鼻喉五音，各举四个字作证。在鼻音项下，特别加了两句话是"无纯乎鼻音，皆与它音相辅者"，这就是说鼻音不能独立成音，必须与别的音相配。好像鼻音只够辅音（即声母）的资格。而其余的唇舌等音，都不须配合别音，自成一音了。其实唇舌等音，绝非主音，非配别音不可，而鼻音倒有作韵母的资格。它说的话，恰与事实相反。

即如它所举唇音的四个字"夫非奉微"。"夫"是"弗（ㄈ）乌（ㄨ）合成。"非"是"弗（ㄈ）衣（ㄧ）"合成。"奉"是"弗（ㄈ）嗯（ㄥ）"合成。"微"字若照南音读是"勿（ㄨ）衣（ㄧ）"合成，若照北音是"乌（ㄨ）衣（ㄧ）"合成。试问哪一个是独立成音的？由唇发声的字首"ㄈ""ㄨ"等，哪一个不须与它音相辅呢。

它所举的鼻音字，"西一令进"四字性质亦不一样，其中倒有个不用任何配音而自己成音的，那就是"一"读如"衣"，是独立的一音字。"西"是"思衣"两音合成的，"思"是辅音，韵母是ㄙ，"衣"是主音。韵母"一"是一字音。"令"是"勒衣嗯""ㄌㄧㄥ"三音字，"进"是"资衣恩""ㄗㄧㄣ"三音字，都是有主音有辅音的字。

"一"字的性质与"西""令""进"完全不同，岂能列为一类，而笼统地说"皆与它音相辅"呢。

鼻音之外，它所举的喉音字"号奥靠欧"四字内，"号"是"赫奥""ㄏㄠ"两音，

"靠"是客奥ㄎㄠ两音，而"奥ㄠ""欧ㄡ"都是一音字。所以喉音亦有不用辅音相配而自成音的字。因为喉音亦同鼻音一样，有作"韵音"的资格。"奥"是一音ㄠ，"靠"是两音，能合成一个"靠"字音，须把"奥"上加"客"才合成一个"靠"字音，岂可列为一类？奥欧都是主音，又岂可与"号""靠"等主辅合音，列为一类？这样排列法，就好比生粮五谷展览馆里忽然摆上几碗熟饭熟面。又好比一桌宴席上忽然摆上一堆生的面粉，岂不可笑。

总起来说：

第一须知：喉鼻两音不能和唇齿舌音并列。因为唇齿舌音只得发"声"，不能成音。

第二须知："一"字不能与"西、令、进"字并列。因为"一"是一音字，不用辅音可以独立成音。而"西、令、进"乃是二音三音字，是主音辅音合成的。

"奥""欧"亦是一音字，主音字不能与"靠""号"并列。因为"靠""号"都是二音字，主辅合音字。

然而这亦难怪，因为那时没有注音字母，一切声音只仗用"字"来表现，而每个"字"本来就夹杂各样的成分，自然要弄成夹七夹八的现象了。现在再把用字母分类的方法和以上诸位的说法参互比较一下，则优劣自见。

注音字母把唇音一共有几种，舌音、齿音各有几种、先调查清楚，再按各样的性质，加细分析，各条各项分列清楚。

即如唇音项下，共有四个"声母"，即"ㄅㄆㄇㄈ"，读作"博泼莫弗"。

（一）把博（即声母ㄅ）配上主音"乌"（即韵母ㄨ）就成了"不"字的音。ㄅㄨ。

（二）把"泼"（即声母ㄆ）配上主音"乌"即ㄨ，就成了"铺"ㄆㄨ。

（三）把"莫"即ㄇ配上"乌"ㄨ，就成了"模"ㄇㄨ。

（四）把"弗"，即ㄈ配"乌"ㄨ，就成了"夫"ㄈㄨ。

《梨园原》所举的唇音四字"敷夫非奉"等字，皆是由"弗"字发声，不过四项唇音的末一项，岂能代表全部的唇音呢？

又如舌音项上亦有四个声母，即"ㄉㄊㄋㄌ"读作"德特纳勒"。

（一）把"德"ㄉ配"衣"，就成了"堤"ㄉㄧ。

（二）把"特"ㄊ配"衣"，就成了"梯"ㄊㄧ。

（三）把"纳"ㄋ配"衣"，就成了"泥"ㄋㄧ。

（四）把"勒"ㄌ配"衣"，就成了"黎"ㄌㄧ。

《梨园原》所举的舌音四字"梨楼亮列"又都是由"勒"发声的，亦不过舌音四项之一，岂能代表全部舌声乎？

《乐府传声》把鼻音分为正鼻音、半鼻音。说："东钟、江阳韵乃半鼻音也。庚青韵乃正鼻音也。"但未提到真文韵（即皮黄之人辰辙）。而《梨园原》所指之

鼻音字"西一令进"四字内之"进"则在真文韵。若把正鼻音的"令"字比较，则"进"字及一切真文韵之字亦只好作为半鼻音了。

其实鼻音之为正为偏，为全为半，还不是主要的问题。

第一须要知道：鼻音是有"韵母"资格，与唇舌齿等音只能作"声母"者，完全两事。所以把唇音齿音舌音等许多字，哪怕成千成百凑在一块，亦成不了一个完整的音。而鼻音则无论与唇音配、与齿音配、与舌音配都可以成全音。

第二须知：如东钟韵、庚青韵、真文韵等字之所以被看作鼻音字者，因为那些字全是收音入鼻。所以注音字母所附的西洋字母，每个拼音里都有一个"n"，即就是收音入鼻的符号。现在列举如下：

（1）ㄢ　读"安"（西文字母拼作 an　曲韵的"干寒""欢桓""廉纤""监咸"等韵及皮黄的"言前"辙皆依此韵母成音）。

（2）ㄣ　读"恩"（西文字母拼作 en　曲韵的"真文""侵寻"及皮黄的"人辰"等韵皆依此韵母成音）。

（3）�尢　读"昂"（西文拼作 ang　曲韵的"江阳"韵皮黄的"江阳"辙皆依此成韵）。

（4）ㄥ　读"嗯"（西文拼作 eng　曲韵的"庚亭"韵即依此韵母成音，皮黄没有"庚亭"，拼入"人辰"）。

凡是熟悉唱功吐字落音的艺人都可依照上述的几项，自己哼几遍，必然觉悟以上的几道辙的字音末尾总带些"入鼻"的余韵才算交代清楚。尤其是从前的老艺人金仲仁，他的"口法"老当清楚，特别显字。他嘴里的江阳、人辰等辙，每个字都把"收音入鼻"念得足。

关于立音的"鼻音"，即衣一等，即韵母的"一"是在鼻孔里直线上升的音，与以上四项"收音入鼻"的情况不同。所以注音字母把它和"ㄨ""ㄨ""ㄩ"另为一组（闭口音），亦是很合理的。

主要的是喉音鼻音都是韵母（主音），与唇音齿音舌音只能作声母（辅音），完全两事，不能并列。这一点我们要了解清楚。

谈 窦 娥

<p style="text-align:center">（1958 年 1 月）</p>

　　我国伟大的古典剧作家关汉卿是非常善于刻画人物的。在他的笔下，刻画出了不少生动的妇女典型。如赵盼儿、谭记儿、王瑞兰和燕燕等等。关汉卿对她们的内心生活都描写得极为细致，而她们又都是比较大胆、泼辣，敢于反抗恶势力的。尤其是《感天动地窦娥冤》中的窦娥，至死不屈，敢于质问天地，敢于发出三桩誓愿，辛辣地抨击了当时的封建统治者。这个具有深刻社会意义的艺术形象，长远地活在我国戏曲舞台上。

　　我学《窦娥冤》这个戏，已经是将近四十年了。当时是王瑶卿老先生教的，只有《探监》和《法场》两折，是京剧中传统的折子戏，当时也叫《六月雪》。观众对这个戏是非常熟悉和热爱的。后来因为想把故事演得完整一些，便由我的老师罗瘿公先生帮助，改编成了一个整本的戏。在编写中，参考明传奇《金锁记》的情节比较多一些，所以在我演出的时候，就叫《金锁记》。

　　我所演的窦娥，基本上是以关汉卿笔下所创造的典型形象为依据的；她的善良、正直、舍己为人的品质，基本上都是和原著相同的，但是在具体处理上，特别是在这个人物个性的某些具体方面，却有一些不同。大约是由于这个戏在舞台上长期演出中，不断地丰富和演变而造成的缘故吧，我所演的窦娥和关汉卿笔下的窦娥最大的不同处是：关于窦娥的个性比较更泼辣和外露一些，而我所演的窦娥的个性则是比较端庄和含蓄一些。至于通过这两个形象所反映的社会意义，可以说是没有什么不同的。关于这个问题，留在后边再谈。

　　我虽然演出这个戏不少年了，可是自己对窦娥这个人物的体会还是不深刻的。现在，就我所演的窦娥这个人物作为重点来谈谈我对这个戏和对这个人物的体会，一方面对关汉卿谨志纪念，同时也希望能得到大家的指正。

　　《金锁记》这个戏，矛盾的展开是在窦娥与张驴儿直接冲突以后。戏一开始只是介绍了窦娥当时所处的情境：丈夫在赶考途中刚被张驴儿谋害，只剩下婆媳俩相依为命。当张妈误吃了羊肚汤丧命，剧情便紧张了。羊肚汤是张妈吩咐她儿子张驴儿买的。汤是张妈经手煮的。蔡母嫌腥不吃，叫张妈拿下去以后，张妈自认为"有口头福"，自己就将它吃了。这些事情窦娥并没有参与，因此，当张妈复转身进来喊叫肚子疼，念"扑灯蛾"时，窦娥就吓得惊慌失措了。在这里，演出时就需要强调一下，造出气氛来。窦娥在这个时候，顾不得有病的婆母了，她

急忙去扶张妈，看是怎么回事，可是没等她问出什么来，张妈就滚翻在地死了。这时窦娥惊慌极了，她不知道该怎么办，于是赶紧唤醒正在昏迷中的婆婆，告诉"张妈妈她她她七孔流血而亡了"。这时婆婆正在昏迷中，突然被这样一个消息惊醒，她不觉一惊："吓！"接着一扑身伏在桌上，两个水袖掷向桌外，惊慌地抖了起来。窦娥这个时候也需要配合着蔡母的动作，翻转身一手扬起水袖，一手指着张母抖作一团。这样就突出了她们惊慌失措的神情。窦娥这时心中一点主意也没有了，还是婆婆有些阅历，吩咐她："快快叫张驴儿前来。"一语提醒了窦娥，她才赶紧去唤。窦娥还是第一次直接和张驴儿打交道，因此，在张驴儿进房来以后，她虽然已经难顾男女内外之分了，可是她却站在一旁，眼睛并不看着张驴儿，只是在仔细地听着婆婆怎样和张驴儿交代。张驴儿呢，本来是居心不良的，因此一步一步地逼上来要条件。窦娥婆媳们刚刚死了亲人，又复遭此横事，她们原是想息事宁人的，因此一步一步地退让。可是张驴儿越说越不像话了，竟侮辱到了窦娥头上："再说我还没有成家哪！你瞧你那儿不是有现成的寡妇媳妇儿吗！"这一下就把窦娥气坏了。她从来没有见过这种流氓行为，也从来没有受过这种凌辱，因此在张驴儿嬉皮笑脸地来拉她的时候，她捺不住，伸出手来狠狠地打了张驴儿一个耳光子。蔡母也愤愤地指出张驴儿"借尸图诈"。张驴儿恼羞成怒，要拉婆婆去公堂。窦娥这时又有些惊慌了，她从来没有经过这样的事，她不知道到了公堂会怎样，所以便想拦着婆婆不要去，想办法私下了事算了。因此，在婆婆被张驴儿拉出门去以后，她赶了一个圆场，想把婆婆拉回来，她紧紧地扯住了婆婆的衣袖，却被张驴儿一脚踢开，一个屁股坐子从下场门飞跌到上场台口。等她起来时，婆婆已经走远了。窦娥放心不下婆婆，便赶紧请出四邻，一来替她看守门户，二来将来也好作证。在这里下场时，由于窦娥心情的焦躁，所以她向四邻拜谢、转身、出门、翻扬起水袖急急赶去等等一连串的动作，都要在"辞别了众乡邻出门而往，急忙忙来上路赶到公堂"这两句唱中，有节奏地结合着音乐来动作。正好唱完作完，然后快步下场。在这里主要是要表现出焦急的心情来。

下一场就是公堂。昏聩的县官听信了张驴儿一面之词，要动大刑，逼蔡母招供。刚要施刑，蔡母大喊"冤枉"。随着这喊声，在"急急风"中窦娥上场了。她听到婆婆的喊叫，心都碎了。她觉得婆婆那样大的年纪，身带重病，怎么能受得了公堂大刑？所以窦娥急忙高喊："堂上缓刑！"她被叫到公堂之后，理直气壮地说出自己的身份，说出婆婆有病，不能动刑。等不得她申诉事件的经过，在张驴儿的撺掇之下，县官竟又要给婆婆用刑了。窦娥觉察出了县官不容她们婆媳申辩，并且不问事实真相如何，就认定了张驴儿的母亲是蔡家给毒死的了。而婆婆此时则期望着媳妇能够给申辩清楚，能够解脱她的苦刑，所以不禁脱口喊出："媳妇！你你要救我一救啊！"这一声凄厉的呼喊，顿时刺痛了窦娥的心。她想起了丈夫，

想起了对丈夫的诺言，想起了现在只有她能够照顾婆婆，因此她一横心，觉得既然官府这样昏聩，非要加刑于无辜者不可，就干脆自己认下来吧。所以她毅然地自己承认了"罪行"。县官让她画供，她说："把我婆婆放了下来，我自然画。"这样，她就在丝毫没有考虑个人将来命运如何的情况下，提笔画了供。婆婆看到窦娥要画供，想到了画供将会遭受到什么样的结局，因此心里急了，跪步抢上前去，去夺窦娥手中的笔，并且喊着："乃是我所为，待我画供招认啊！"可是官府不问这一套，在他们的心目中只要有个人抵了命就行了，管他是谁。因此把婆婆撵开了。婆婆不禁痛哭，而窦娥在画完了供以后，心里也突然感到一阵空虚，绝望了。在公堂上，她被戴上了刑具，当堂收监。这时她不忍再想下去，只缓声地劝了劝婆婆："你请回去吧！"以后怎样，那就很难预想了。这样，蔡母和窦娥便各自下场。

接下去是《探监》。这是一场唱功戏，没有多少身段动作，出场人物也只有禁婆、蔡母和窦娥三个人。这样的场子最容易唱"瘟"了。这场戏，在情调上要求与前边的《公堂》和后边的《法场》两场节奏都比较紧张的戏有所不同，以便有所调节；但是在整个悲剧气氛上，仍是需要联贯统一的。在这场戏中，更深入细致地刻画了窦娥这个人物，而且更进一步突出地刻画了窦娥的婆媳关系。通过这样和谐、相互关怀、彼此体贴入微的幸福的家庭关系竟遭破坏，来突出她们遭遇的凄惨可悲。因此对人物表现得越深入越细致，便也就越容易引起人们对窦娥、对蔡母的同情，和对作恶者，对封建社会黑暗统治的憎恨。

这场戏中只有三个角色，但三个角色都很重要，这里先从禁婆这个角色谈起。过去扮演这个角色的，我最喜欢上海的盖三省老先生。他所刻画的禁婆子非常合乎那个人物的身份。禁婆子的职务是看管死囚牢，由于她职责所在，和她所在环境中的耳熏目染，使她变成了一个心肠凶狠的妇人。但是，对一个被冤的、被人诬陷的犯人的凄惨遭遇，也还往往能够激起她的恻隐之心，她还没有失去了最低的"人性"。在这场戏刚开始时，禁婆只是想从窦娥身上搜刮些钱财，她对窦娥的遭遇还不十分了解。像对待一般的犯人一样，禁婆拿出她的惯常手段来，声色俱厉地大声威吓窦娥。窦娥没有钱，禁婆认为是假的，因此就狠狠地打窦娥。在窦娥的苦苦哀告和诉说冤情之下，禁婆子才逐渐地软下心来，倒想要知道窦娥究竟是遭了什么冤了。然后，她对窦娥不禁同情、怜悯起来。就在这个时候，蔡母来了。因此她没有过多地难为蔡母，便让蔡母进监来看窦娥，并且在窦娥被饭噎闭了气以后，她还主动地要去给窦娥倒些热水来喝，同时给婆媳俩一个说话的机会。在这种可能的情况下，禁婆对窦娥是同情、垂怜的；但是在接到上司回文，说明天就要处斩窦娥时，她马上便又本能地警惕起来，立刻把蔡母撵走，对窦娥也不再顾怜了。这样，禁婆这个人物就很合乎情理，合乎她的职责身份。盖三省老先生抓住了禁婆子这些特点，在叫窦娥出来的时候，那种脸色、神气，的确看

来很可怕。在打窦娥时，也是狠狠地一下接一下地像真打一样，使人真实地感觉到被打者的又痛又没处躲的情景。过去我每到上海演出《金锁记》，总是想办法邀请这位老先生来合作。直到他临终的前两个月，还与我合作了几次。

窦娥与禁婆子是无冤无仇的。禁婆子虽然打她，她所痛恨的也仍然是张驴儿和那群昏聩的官儿们。不过在挨打之下，使窦娥越发地觉得自己冤枉了，越发觉得自己遭遇的凄苦了。

在这种凄苦的境遇下，婆婆前来探监了。我觉得，真正有戏的地方，正是在婆婆来了以后。

年老的重病缠身的婆婆竟亲来探监了，这是窦娥没有想到的。在这样受折磨的日子里，窦娥多么盼望着能见到自己的亲人啊！因此在禁婆告诉窦娥说"你婆婆来看你来啦"的时候，窦娥一惊，立刻向婆婆扑了过去。她真想伏在婆婆怀里痛哭一场。但是窦娥毕竟是生长于诗礼之家，虽然遭到了这样的横事，身在囚牢，体披刑具，而她立刻想起了在家中对婆婆应有的礼节，一屈膝便跪下去了。婆婆本来心里就是很哀苦的，一见媳妇行礼，更忍不住眼泪就落下来了。婆婆抢步上前扶起了窦娥，婆媳不禁抱头痛哭。

这一段是没有什么台词的，在表演上也是很小的一个片段，但是如果演得细致了，是很感动人的。

下边婆婆唱："见媳妇受苦情改变模样，可怜你惨凄凄受此刑伤！"在婆婆唱时，窦娥才仔细地观看婆婆。她发觉婆婆的鬓发更白了，脸色更憔悴了。她想到：自己虽然凄苦，婆婆又何尝不可怜！在衰老的暮年竟落得家破人亡，孤苦伶仃，怎么禁受得起这样的颠簸！婆媳的命运竟都这么苦啊！想到这里，窦娥心里难过极了。接着，婆婆把带来的水饭让窦娥吃，窦娥是一口也吞吃不下了。婆婆劝她："少用些吧！"窦娥当时的心情的确是难以下咽的。可是她想到婆婆带着病，在这么凄凉的心境下，还惦记着媳妇，亲手做好饭食，一步一步挨送到监。如果不吃，是多么辜负婆婆的一片苦心啊！吃吧！当时窦娥的心头是非常沉重的，喉中是悲咽的，因此刚吃了一口饭便噎住了。在缓过气来以后，这里有一句二黄倒板："一口饭噎得我咽喉气紧！"接一句散板："险些儿婆媳们两下离分！"——唉，差一点婆媳们就见不着了。真苦啊！

下边接着就是进一步刻画婆婆如何怜惜媳妇，婆媳都是如何地强自压抑着自己心中的悲伤来宽慰对方了。

婆婆看到窦娥的头发很乱，戴着刑具，她自己是没办法梳理的。因此婆婆便要给窦娥梳洗。按一般人情说，哪里有婆婆给媳妇梳头的！因此，这种超越了一般婆媳之情的亲切的情感，非常感动着窦娥。而梳头，她又势必要坐着，让婆婆站着，这样又觉得说不过去。所以在婆婆说了"待为婆与你梳洗梳洗"之后，窦

娥一面很受感动，一面还迟疑地站着。婆婆已经觉察到窦娥的迟疑，便立刻走过来一按窦娥的肩膀，让窦娥坐下了。窦娥则是微欠着身斜坐着，一等梳完了，便让座给婆婆。这些地方都很值得细微刻画。这一段戏，过去我看过龚云甫老先生扮演的婆婆，就很好。他从一进监门见到了窦娥以后，便仔细地观看媳妇因受折磨而变了的模样，对媳妇处处都很关怀。在梳头的时候，总是梳了几下以后，便赶紧摘去梳子上的乱发。显示了窦娥在监中已有多时不能梳整，头发已经很乱了。同时他的动作也比较快一些，说明了婆婆在监中不能呆多长的时间，不容许慢慢地去仔细梳理，表现出不是那种悠闲的心情。

在梳头的时候，婆媳之间互相安慰，蔡母唱一段二黄原板："劝媳妇休得要泪流脸上，在监中且忍耐暂放愁肠。但愿得有清官雪此冤枉，是与非终有个天理昭彰。"其实，婆婆这段话，也仅是聊解宽心而已。谁知道几时才能雪明冤枉！但窦娥是更从眼前的情况来着眼的。所以她唱："老婆婆你不必宽心话讲，媳妇我顷刻间命丧云阳！再不能奉甘旨承欢堂上，再不能与婆婆熬药煎汤；儿心内实难舍父母恩义，要相逢除非是大梦一场。"窦娥这一段唱，老辈演员们原先也是唱二黄原板的，到王瑶卿老先生教我的时候，便改唱为二黄快三眼。在当时，这是王老先生的创腔。快三眼在节奏上较之原板是更紧凑、激越一些。因此表现窦娥当时那种因悲愤而引起的比较激动的情绪，是很恰当的。由于当时情境是低沉的，因此，婆媳这两段唱，都不适于按什么花腔。

头梳好了。马上，禁婆子来告诉：明天窦娥就要问斩了。通过这个情节，把戏再推向了矛盾的高潮。

这个突然到来的消息，震惊了窦娥，她被刺激得晕了过去。这是她完全没有想到的：这么快就处斩！这么糊里糊涂地就断送了性命！晕过去之后，婆婆惊慌地呼叫。窦娥在这里再唱一句二黄倒板："听一言来魂飘荡！"叫头："婆婆！"接一句散板："恨贼子害得我家败人亡！"这句倒板的唱法与吃饭被噎后的倒板就不同了。前边的一句是心中非常幽怨、委屈、难过，唱腔比较低回曲折；这一句则是在非常震惊、激动之下，从心里极端悲愤、痛恨、委屈难忍迸发出来的嘶喊，腔调是高亢、激烈，好像要把一肚子冤枉都喊出来似的。接着的一句散板"恨贼子害得我"，六个字更是一个字一个字的喷出来，咬牙切齿地非常有力地在恨骂张驴儿；到"家败人亡"四字再转为异常的悲痛，因此稍拖一下腔，来表现又愤怒又怨恨的情绪。

戏再发展下去，是不容许婆媳再留恋了。接着禁婆子立刻赶走了蔡母（不管禁婆子曾怎样同情过窦娥，但她对即将执刑的犯人，却是必须严加看管的）。这时，窦娥在刚听到这个噩耗以后，她正觉得一肚子冤情要跟婆婆说，可是禁婆怎么就让婆婆走呢！她不由己地便要跟着走出监门去追婆婆。马上，她便挨了禁婆狠狠

的一个耳光："你给我回去！"这样，一下子就惊醒了窦娥，使窦娥立刻意识到这是在监中！自己是犯人，是即将临刑的犯人了！一种悲哀、绝望、沉痛的心情立即笼罩了上来！便在这种绝望的心情中，在禁婆的叱骂中，窦娥被赶回了后牢房。

《法场》一场气氛是比较紧张的，也是全剧的高潮。但基本上也是唱功戏。有比较长的一段反二黄和不多的几句散板和倒板。窦娥被绑上来，两个刽子手左右挟持着，因此也没有很多的和较大的形体动作。窦娥这个时候的复杂的心理活动就需要尽量在唱腔中、道白中和不多的形体动作上表现出来。

一开始，在被绑赴法场的途中，窦娥是处在绝望、错乱和悲愤的心情中。她没有想到这样的冤屈竟没有申辩雪冤的可能了。刚出场时，她是低着头，脚步无力地迈着错步，被刽子手挟持着跟跟跄跄地走出来。出场后，她一抬头，看见了天，她马上想到自己的冤枉在人间是没处诉的，在人间是没有生路的，因此她悲愤地想冲到天上去。她想：到了天上该可以有一条生路了吧！因此一下子冲到了下场台口。但是，接着她意识到上天是无路可通的！念出了"上天天无路"一句。窦娥失望了。一低头又看见了地，她想：冲到地下去！地下也该容有窦娥一条生路了吧？因此又冲到了另一个台口。但她又意识到地是无门可入的！再念出"入地地无门"。天地之间这样大，竟没有窦娥一条生路了！她慢慢地微睁着眼看了看法场周围的一些路人，唉！"慢说我心碎，行人也断魂！"我还这么年轻啊！难道就这样断送了生命？接着她就悲伤、沉痛、愤慨地唱出了心中的不平和怒怨："没来由遭刑宪受此大难，看起来老天爷不辨愚贤。良善家为什么反遭天谴？作恶的为什么反增寿年？……"是啊，窦娥竟要遭受这样的惨刑！这真是没来由的飞祸。罪是谁犯下的？为什么要让窦娥来承当罪行？让窦娥来遭受杀戮？老天爷啊！人们一向认为老天爷该是有眼睛的，会主持正义和公道的，可是从窦娥的被冤来看，老天爷竟也是不辨愚贤、不分善恶的！否则，为什么善良的要遭杀戮，作恶的人倒逍遥法外自在的活着？天地间竟这样不公平这样无是非！"法场上一个个泪流满面，都道说我窦娥死得可怜，眼睁睁老严亲难得相见！霎时间大炮响尸首不全。"且来看！法场上周围来看的人，一个个都止不住流泪了，他们都认为窦娥死得冤枉，窦娥死得可怜。可是糊涂官啊，竟这样草菅人命，滥用刑罚！小民们只能任其宰割！就这样生生逼得父女、婆媳们一霎时就永远永远不能相见了！永远不能完聚了！就这样家破人亡了！活生生的人就这样断送了！这是什么世道啊！在这一段反二黄的唱中，窦娥是悲愤极了。这一段反二黄的唱法是如怨如诉，腔调虽然高亢，但在高亢之中却又含蓄，如绵里藏针一样，用来表现窦娥的内心无处申诉的怒气、愤怒和不平。这一段反二黄就与《青霜剑》中申雪贞祭祀她丈夫《哭灵》时所唱的那一段反二黄是不同的，《青霜剑》中的反二黄是表现申雪贞已经下了

决心，一定要手刃仇人，非给丈夫报仇不可，心情激昂、悲愤，声调高亢、激烈，锋锐外露的，明朗地诉说着自己的怀抱。

在这段反二黄的最后一句，窦娥跪下了。目的是恳求刽子手，在典刑之后不要叫婆婆看尸首，她怕婆婆经受不起这样的刺激。刽子手答应了。窦娥在嘱托了她所仅能想到的事情以后，她就只有等着最后被人来结束自己的生命了。这时一阵空虚、绝望的情绪，使得她在再站起身来时，一点力气也没有了。这样，窦娥在她生命的最后一刹那，仍然坚持着由她一身承当起一切的不幸，对她所要拯救维护的人，尽了最后的职责。

窦娥就是这样的善良。在她即将临刑前，剧中作了以上这样一段刻画之后，更进一步通过她婆婆的上场，再一度突出地刻画了她这种高贵的品德。

在法场上，婆婆赶来了。窦娥一看到婆婆，立刻又引起了悲痛的心情，她不禁为老人家的凄惨遭遇——丧子又亡媳而悲哀了。她不禁忘了自己的遭遇，而去安慰婆婆。她是这样地善于替别人着想。当婆婆问到她爹爹回来问起时，怎么说呢？她马上想到，自己惨遭杀戮的凶耗，不能让离别多年的父亲知道，这种刺痛人心的事件，如果父亲听到了，很难设想老人家如何忍受得了！而且又怎能让婆婆说出口！所以她马上告诉婆婆不要诉说惨状，就说是得病而亡算了。何必刺伤了这么多人的心怀，所有的痛苦尽量由自己来承担吧！

受刑的时辰到了。一般的演法常是在这时起叫头："天哪！天哪！我窦娥死得好不瞑目啊！"我在过去演出的时候，却是用的这样的词句："爹爹呀！爹爹呀！女儿就要与你永别了！你你你们是看不见我的了！"我觉得窦娥在临死的时候，会想到她唯一的亲人——离别多年的生身父亲的。她是多么不愿意离开自己的亲人们！这样，是会更感动人的——可以告诉观众，滥施刑宪的官府，竟逼得善良的人们受生离死别的痛苦！

突然，天变了！降大雪了！这是通过老天爷的怜念写出了人民的怨气。在人们的意念中，善良的人是不应该死的！因此六月降雪，使窦娥得以不死，这实际上是表现了人民的愿望和意志。窦娥接唱："一霎时狂风起乌云遮满，为什么六月间雪降街前！"声调振奋高亢，倾吐出了心中的冤屈和怨气。但是她不禁又想到，这一场雪难道真是老天爷的垂怜吗？难道窦娥真能得救了吗？她心里是又高兴、又怀疑、又惊惧的。这种悲、喜、疑、惧的心情，交织心头，最后一句唱："莫不是老天爷将我怜念？"在行腔上，是有几番的高低、迂回曲折，用来表现她这种复杂、悲喜交织的心情。

由于这场表现人民意愿的雪，窦娥终于得救了。在这里，我们安上了被人们公认的清官——海瑞，来了结此案。最后作恶者终于得惩，善良者终于得生。

我把窦娥这个妇女，塑造成一个非常善良、温厚、贤淑、端庄的形象，而在

她的性格中，又使她具有坚韧的能够舍己为人的高贵的品德。

从以上看来，我所演出的《窦娥冤》已经和七百多年前关汉卿原作杂剧《感天动地窦娥冤》有所不同，有所演变了。

不同处，主要是对窦娥这个主要人物，在性格刻画上有了不同；另外，在人物的身份、成分、相互关系上和情节上也有些差异。

在关汉卿原作中，对窦娥这个人物是比较突出地刻画了她性格上倔强的一面。比如她婆婆招来张驴儿父子，并答应他们做接脚的亲事时，她便直截了当地说出婆婆怎样怎样不对；当她看不惯婆婆对张驴儿父子那种容忍和蔼的态度时，便因感到耻辱而在一旁埋怨；在她被屈受刑时，她愤怒地道出三个誓愿，来显示她对黑暗统治的强烈控诉；以至于最后她以鬼魂出现，自己报了仇雪了冤。窦娥这一人物是被关汉卿塑造成一个相当倔强、大胆、敢说敢当、比较泼辣的个性的。这种个性的形成，是与原作中给窦娥安排的境遇分不开的。她三岁亡母，七岁离父，从小便做了人家的童养媳，婚后不久又成了寡妇，她的遭遇是异常颠簸的；而社会生活又是这样的动荡不安，没有保障，因此在她本身的遭遇和斗争中，使她形成了这种顽强的斗争性格。作者也就通过她所身受的一系列的遭遇，来引起人们对窦娥的同情，导致人们对那个社会的憎恨。

在我的演出中呢，则是比较突出地来刻画了窦娥性格上善良、敦厚、舍己为人的高贵品德的一面。她和丈夫相处是非常和谐的；对婆婆又很尊敬、爱护，在丈夫走后，她更承担起对婆婆侍奉照顾的责任，而婆婆也是这样地怜惜着她。一家人本来是安安静静、和和睦睦地生活着。可是，这样一份安乐的幸福的家庭，它的成员并不曾骚扰过别人，但在那种封建社会里，他们竟难免遭受恶人陷害，以致家破人亡，身受刑宪。而窦娥这样一个善良的妇女，却不得不以自己的生命来承当一切痛苦和苦难。剧本就通过这些描写来谴责昏愦黑暗的封建官府，来谴责卑鄙自私的作恶者。因此，对窦娥性格的刻画，虽然在表现上与原著有所不同，但是由于她们切身的遭遇而产生的对封建社会的憎恨、咒怨和反抗的精神，还是一致的。只是一个更倔强些，进行正面的反抗；而另一个则是通过她那种深沉的内在的感情来进行另一种形式的强烈的反抗。

对于人物的身份、成分、相互关系的改变和情节上的变动，我所演出的是较多地参考了明传奇《金锁记》中的人物情节的。比如蔡母这个人物，在杂剧中是个放高利贷的，由于她去索债，以致招来张驴儿父子硬要做接脚，她的性格显得很懦弱，因而招致了祸事。这样，蔡母虽然也是个被迫害的人物，但是对蔡母的遭遇和行为却是在同情之中又有所批判的。由于此，我们则感觉不如把蔡母写得更善良来得好一些。那样就更便于刻画窦娥良善的个性，也更容易刻画出她们婆媳间生死攸关的亲切关系，而且也不容易分散了主题。因此就摆脱了蔡母身上的

一切责任，把罪过索性都放到张驴儿一个人的身上了。这样便把蔡母处理成为诗礼旧家中"夫殒望儿贤，勤教诲学孟母三迁"的善良和蔼慈祥的老太太了。蔡母既不放债，窦娥也就不是因折债而来，所以戏一开始便把窦娥处理成已婚的少妇，而她却是个具有"世家遗范，礼度幽闲"的贤淑温柔的妇人。《金锁记》传奇中也已经把张驴儿处理成母子两人，并且愿在蔡家"宅上相帮衬"。因此我们也考虑把张母写成是蔡家的佣工，而张驴儿则是随着他的母亲在蔡家帮闲的。这样，情节和人物都集中了，主题也比较单纯突出了。结尾改成由海瑞来雪了冤，没有完全按着传奇的路子。主要是，一方面照顾到当时观众的心理，使受难者能够有个好的结局，另外也感觉传奇中大团圆的结尾比较啰嗦了一些，所以就演变成了后来演出的路子。

至于《金锁记》的名称问题，在明传奇中，窦娥丈夫所佩戴的金锁是个贯串情节的关目，所以传奇名为《金锁记》。我后来演出时也仍以《金锁记》为名，其实是没有什么道理的。我觉得还是叫《六月雪》或《窦娥冤》更为恰当。

时代是永远在不停地飞跃前进着，人们的观点，对古典戏曲的看法也不断地在提高着，因此，我这个戏也需要再继续进行修改。1953年的时候，我曾企图仍把《窦娥冤》改成为一个完整的悲剧，去掉赶考、遇难、团圆的套子，试验演出了几次，结果漏洞还是很多。当时也引起了人们一些争论：有的主张仍旧按着原来雪冤的路子；另一部分意见则是主张改回关汉卿原著的样子。到现在，这两种意见还没有统一。我个人呢，是比较喜欢把它处理成为悲剧的。因为这本来就是个冤狱，处理成为一个完整的悲剧，在意义上更深刻一些。究竟怎样才改得完整，我个人也还考虑得不成熟，我想还是有待于戏曲工作同志们来共同研究、共同整理吧！

为了纪念我们伟大的古典戏曲剧作家关汉卿，我仅写了这一些很不深刻、不全面的体会和认识。希望我们以后能够把《窦娥冤》这个戏改好，让关汉卿所始创的这个剧目——《窦娥冤》永远在我国剧坛上放射着灿烂的异彩！

附录：程砚秋亲订演出本《窦娥冤》

《窦娥冤》修改稿之一页

前记

　　这本《窦娥冤》是程砚秋同志生前的演出本，也是程砚秋同志一生中最后亲自修改的一个演出本。

　　为了纪念我国十三世纪伟大的戏剧家关汉卿，今年二月间我们打算出版程砚秋同志的这个演出本，并请他亲自校订，当时他正在日以继夜的忙着出国的准备工作，本来没时间进行这次工作，但他却毫不犹豫的答应了。他每天在深夜十二点以后修改这个剧本，结果提前改完了。在这个剧本改完后不多几天，就因病卧倒，与我们永别了！

　　从这个剧本的修改中，我们可以看出程砚秋同志对党的艺术事业、对广大人民的高度负责的精神，和他在艺术上不断追求革新和进步的精神。他对这个戏的修改很认真、很细致，而且在重要情节上有所改动。过去京剧一般的演出本，某些情节本来是多按《金锁记》的路子的，最后窦娥并未被斩杀，可是程砚秋同志在后来的演出中，尤其是这次修改中，为了增强这个戏的悲剧气氛，激发人民对过去统治阶级的愤恨，竟毅然决然的吸取了关汉卿《窦娥冤》窦娥被斩的结局。从这里也可以看出砚秋同志对关汉卿的原作的尊重。现在我们为了纪念我国古代戏剧家关汉卿，也为了纪念我国现代的这位伟大的戏剧家程砚秋同志，我们除了将这个剧本出版外，并选刊了他所修改的手稿一页，以资纪念。

<div style="text-align:right">编者　1958 年 4 月</div>

人　物

四军士　中　军　窦天章　蔡昌宗　窦　娥　蔡　母　张　母　张驴儿　卢掌柜　众邻居　四衙役　二班头　胡里图　禁　婆　四校尉　四兵土　刽子手

第一场

"水龙吟"牌子，四军士、中军、窦天章上。

窦天章　（引）奉命出朝堂，秉忠心，扶保君王。（入帐，诗）

明镜高悬照万方，

丹心一片保朝堂，

萧何昔日曾造律，

哪个敢犯法王章。

老夫，窦天章。大明嘉靖为臣，蒙圣恩放我江浙巡按，一路上代理民词，恩赐上方宝剑，先斩后奏。此去江南衣锦还乡，借此探望女儿窦娥，中军！

中　军　有。

窦天章　吩咐外厢开道！

中　军　外厢开道！

窦天章上轿，"一江风"牌子，同下。

第二场

蔡昌宗上。

蔡昌宗　（唱西皮原板）

幼年间父早丧秉承母训，

每日里对寒窗苦读书文；

愿今科乡榜上功名有分，

慰高堂与娘子光耀门庭。

小生，蔡昌宗。不幸爹爹早年亡故。老母吴氏，我妻窦氏，倒也贤惠。今乃大比之年，理应进京赴试。只有老母在堂，不敢远离，不免请出母亲商议此事，——啊娘子，搀扶母亲出堂来呀。

窦　娥　（内声）有请婆婆出堂。

窦娥、蔡母同上。

蔡　母　佳儿佳妇承欢笑。

窦　娥　每日侍奉白发亲。

蔡昌宗　娘子，母亲孩儿拜揖。

538

蔡　母　罢了。儿啊，请出为娘有何事情？

蔡昌宗　儿意进京求取功名，怎奈老母在堂，不敢远离，为此请出母亲商议此事。

蔡　母　求取功名事大，为娘不拦阻于你，况且你妻颇为贤惠，侍奉为娘料然无事的了。

窦　娥　官人只管放心前去，有我侍奉婆婆断无差错。

蔡昌宗　有累娘子。

蔡　母　只是我儿一人前去，为娘放心不下，有人随你前去才好，唤张妈妈前来。

窦　娥　张妈妈快来。

张母上。

张　母　忽听少奶奶唤，急忙问根源。老夫人叫我，有什么事吓？

蔡　母　大相公意欲上京求取功名，他一人前去，我放心不下，命你子驴儿伴同前去，我也就放心了。

张　母　哟，是这么回事。待会我告诉他就是啦。

蔡　母　如此甚好。

张　母　好，我去教我们驴儿收拾收拾去。

蔡　母　儿啊，我们去到后面收拾收拾。正是：且喜我儿求上进，

蔡昌宗　金榜显名慰母心。

同下。

第三场

张驴儿上。

张驴儿　啊哈！

小子生来本姓张，

窦娥长得真漂亮。

只是闻香不到手，

急得我心里竟痒痒。

我张驴儿。从幼小我爸爸就死了，我妈在蔡府佣工，我在那儿帮闲，每日在外头是吃喝嫖赌无所不为。我妈哪，也管不了我，可是我妈哪也不作正经事，我亦老大不小啦，她也不给我说一个媳妇。我们这儿的少奶奶名叫窦娥，嘿，长得是别提多好看了，只要她跟我说一句话，真教我三魂渺渺，四肢无力，五鸡子六兽，我七窍全塌啦，我……哎呀！也不知怎么啦，我瞧见她我心里就痒痒的抓挠。

我就想这个蔡相公也是个人，我也是个人，他就会有那样的艳福，我怎么就没有那造化哪！我老想把书呆子害死，把窦娥算计到我手里头，可又没有好主意，等我妈回来，我问问她有什么好主意没有。

张母上。

张　母　驴儿！这孩子也不知在家没有。——喝，在家哪，你回来啦！

张驴儿　呵。我可不是回来啦吗。

张　母　你这个孩子怎这么撅呀。

张驴儿　呵。老不给娶媳妇吗！

张　母　你简直成啦媳妇迷啦。

张驴儿　您上那啦？

张　母　刚才老太太叫我。

张驴儿　叫您干嘛呀？

张　母　叫我当然有事喽。

张驴儿　您瞧见窦娥没有哇？

张　母　瞧见啦。

张驴儿　她问我了没有哇？

张　母　她问你干什么？

张驴儿　她不是，她叫我想的我心里难受哇！

张　母　唉，你还提哪，你，你的机会来啦。

张驴儿　什么机会吓？

张　母　刚才老夫人跟我说，那个书呆子要上京赶考去！

张驴儿　他上京赶考，有我什么事呀！

张　母　哎，怎这么糊涂，少爷要是做了官，你亦跟着沾了光，何愁没媳妇呀。

张驴儿　哦，他要赶考叫我跟他去呀。

张　母　明日就动身。

张驴儿　嘿，好。有主意。

张　母　有什么主意？

张驴儿　妈，您想使唤儿媳妇不想啊？

张　母　想呀，哪有哇？

张驴儿　有现成的媳妇。

张　母　哪儿哪？

张驴儿　就是蔡相公的媳妇窦娥吓。

张　母　人家是秀才的媳妇，怎么能归你呀？

张驴儿　明儿我跟他搭着伴一块走，头路有道淮河，我把他请下马来，抽不

540

冷子我把他推到河里头，回来您给她们送个信，就说他失足落水而死，老夫人一着急亦得眼猴，我再算计窦娥，何愁不归我呀。

张　母　嘿，你要害人哪，阿弥陀佛！

张驴儿　您说这年头，嘴里念佛心里想害人的主儿可多得很哪。

张　母　想不到吓，你这么点个岁数倒有一肚子害人的心哪！

张驴儿　不会害人还称得起阴谋家吗。

张　母　可是这么着，你可办严密着点呀！

张驴儿　嘿，您放心得啦。您等着使唤儿媳妇吧。正是：

张　母　心怀鬼胎把京进，

张驴儿　母子定计要害人。

张　母　害人哪。

张驴儿　嘿，您别嚷啊，收拾行李去。（下。）

同下。

第四场

蔡昌宗、张驴儿上。

蔡昌宗　（唱摇板）

求取功名京都进，

哪怕戴月与披星。

但愿此去名有份，

张驴儿　相公！

蔡昌宗　（接唱）不走想必有原因。

你为何落后？

张驴儿　相公，两条腿跟着四条腿儿走，哪能快得了。您瞧天多热呀，咱们下牲口河边凉快会儿怎么样？

蔡昌宗　是啊，我们稍息片时再走。（下马。）

张驴儿　相公，走，你看这水多清凉呀！

蔡昌宗　你来看，此处好一派风景也！

张驴儿　不错，这儿是又凉快，又好看。您瞧！您瞧那儿来了条大鱼。

蔡昌宗　在哪里？

张驴儿　就这儿——你给我下去吧。（推下）呦，我把你这书呆子，你还有心肠瞧鱼哪你！这下把你送回老家啦，得了，人是害了，回家呀给她们送个信去，那老梆子一着急一定活不了，慢慢再算计他媳妇——这还有他一匹牲口，我把它

卖了，当路费、做赌本，回去送信去。正是：休怪我心狠，只为美佳人。得嗒哦呵。（下。）

第五场

窦娥上。

窦　娥　（唱西皮原板）

我官人一心要扬名显姓，

因此上跨征鞍千里长行；

为什么一阵阵心神不定，

盼夫君得中了及早回程。

张母上。

张　母　哎哟可了不得啦，少奶奶大事不好啦！

窦　娥　何事惊慌？

张　母　驴儿跑来说相公路过淮河，掉在河里给淹死啦！

窦　娥　你待怎讲？

张　母　掉在水里淹死啦！

窦　娥　哎呀！（唱西皮倒板）

只望金榜题名姓——

（叫头）相公，我夫！喂呀呀……（接唱散板）

谁知已赴那枉死城，

淮河之下丧了命！——

我的夫呀！

蔡母上。

蔡　母　啊！（唱散板）

媳妇啼哭为何情？

窦　娥　（叫头）婆婆啊，适才听张妈妈之言，张驴儿回来说道，我官人行至淮河失足落水而亡了。（哭。）

蔡　母　你待怎讲？

窦　娥　失足落水而亡！

蔡　母　哎呀——（唱散板）

听说姣儿丧了命，

（叫头）昌宗。

窦　娥　官人。

蔡　母　我儿。

窦　娥　哎呀官人哪！

蔡　母　（接唱）怎不教人痛伤情。

哭一声，昌宗儿啊！小姣儿吓啊……我的儿吓！

扫头，蔡母吐血，窦娥搀下。

张　母　（原场）哈哈，这一下可好啦。小的哪，是死啦，这个老梆子一听说她儿子死啦，急得也吐了血啦，我看她八成也活不了几天啦。哎，我说窦娥吓窦娥，再过两天，你呀就是我的儿媳妇啦，我就是你的婆婆啦。

窦　娥　（内声）张妈妈。

张　母　啊。

窦　娥　我婆婆想吃羊肚汤，你去快快买来。

张　母　哎，是啦。我的妈呀，吓了我一跳，我当是让她听见了哪！这个老梆子要吃羊肚汤，可说我给她往哪找去呀，这可怎么办哪？我说驴儿！

张驴儿应上。

张驴儿　思想女多姣，昼夜睡不着。

张　母　你来啦！

张驴儿　妈呀，您叫我干嘛？

张　母　干什么哪，那个老梆子一听说她儿子死啦，急得吐了血啦。她教我给她买羊肚汤去，你说我上哪儿给她买去呀？

张驴儿　行啦，您交给我啦，我给她买去得啦。

张　母　你给买去了？

张驴儿　我给她买去。

张　母　你可快着点。（下。）

张驴儿　我慢不了——这可是我的好机会到啦！这老梆子病了，想吃羊肚汤，趁这节骨眼儿我在羊肚汤里头给她搁点毒药，把这老梆子给药死，剩下窦娥一个人，那她还跑得出我的手心去吗！可是这毒药我哪里买去呀？这可怎么办哪？——哎哟，我想起来啦，我们这儿有个卖耗子药的卢掌柜的，我去找他买包耗子药。毒得死耗子，就能药得死人，对，买耗子药去——哎呀，来到啦，我说，卢掌柜的！

卢掌柜上。

卢掌柜　行医才几年，大胆用凉药，死的治不活，活的治死了。谁呀？

张驴儿　我呀，老卢你好哇？

卢掌柜　大爷呀，你好哇？

张驴儿　我好，你可好？

卢掌柜　我也好。

张驴儿　买卖不错吧?

卢掌柜　不错,张大爷跑我这作啥呀?

张驴儿　你瞧,到你这还有别的事吗,买药来啦。

卢掌柜　买药?

张驴儿　拿包耗子药。

卢掌柜　前几天你不是拿去一包吗?

张驴儿　你还提哪,前几天那药不管事啊。

卢掌柜　怎么哇?

张驴儿　拿包好的来。

卢掌柜　好。

张驴儿　拿包加料的。

卢掌柜　是。

张驴儿　嘿,掌柜的。

卢掌柜　给你。

张驴儿　这药行吗?

卢掌柜　吃了就死!

张驴儿　吃了准死?

卢掌柜　得,你可别害人哪。

张驴儿　胡说八道!

卢掌柜　你要害人我可得跟你打人命官司呀。

张驴儿　我药耗子,我害人干吗呀!

卢掌柜　给钱!

张驴儿　我拿回去瞧灵不灵,要是灵,连上次那包一块给你还不行吗。

卢掌柜　上回就没给俺钱。

张驴儿　一块给你。

卢掌柜　要一块给俺哪?

张驴儿　没错儿,该不下你的。

卢掌柜　想着!(下。)

　　张驴儿　得,这个药是有啦,回头给她搁在羊肚汤里,这老梆子一吃准死没活呀,哎哟慢着,——这事还不能让我妈知道,要是让我妈知道,她一端羊肚汤的时候,脸上一带象儿那可不得了,对,不能告诉她。正是:杀人不用刀,方显智谋高。(下。)

第六场

窦娥搀母上。

蔡　母　（唱二黄三眼）

叹夫君遭不幸早年命丧，

且喜有昌宗儿侍奉身傍；

实指望我的儿题名榜上，

不料想在淮河一命身亡！

撇下了我婆媳无有仰仗，

倒教我年迈人凄凄凉凉好不惨伤。

叫媳妇搀为婆床榻来上！

窦　娥　婆婆看仔细！

蔡　母　（唱）怕只怕老性命不能久长。

窦　娥　（唱摇板）

婆婆且莫悲声放，

保重身体免忧伤。

婆婆，保重身体要紧。

蔡　母　媳妇。

张母上。

张　母　手端羊肚汤，迈步进上房。哟，老太太，您的病好点了罢。羊肚汤做好啦，您吃点吧。

窦　娥　（接过）婆婆请用。

蔡　母　待我用来。

张　母　对了，您想开着点吧！多吃点吧。

蔡　母　（闻）腥气难闻，哪里吞吃得下。拿了去吧！

张　母　您喝点汤！

窦　娥　婆婆少用些吧！

蔡　母　待我用来。

张　母　您想开了，少吃点吧。

蔡　母　腥气难闻得紧，难以用下！我不用了，拿下去吧。

窦　娥　婆婆不用，张妈妈你拿了去吧。

蔡　母　是啊。

张　母　这老梆子真要死啦，这么好的羊肚汤她都吃不下去，拿来我把它吃了吧。（吃）哎哟真香啊！这老梆子没有多大远限啦，这是我的口头福，我把它

吃了得啦。（吃）还有点子汤把它喝了（喝）真香啊！（肚疼）哟！我怎么肚子疼啊？哟，我怎么肚子疼啊？哎哟，我肚子疼啊！（念扑灯蛾）

霎时腹内似刀扎，似刀扎！

想必得了绞肠痧，

为何疼痛实难忍，

莫非就要回老家。

窦　娥　（叫头）婆婆你看，张妈妈她她她，七孔流血而亡了。

蔡　母　（与窦娥双亮相）家门不幸又有祸事来临！快快叫张驴儿前来，这是哪里说起！

窦　娥　张驴儿快来！

张驴儿上。

张驴儿　忽听莺声叫，想必喜事到。甫说这老梆子死了，教我买棺材去，我瞧瞧去，什么事少奶奶？

窦　娥　你看你母亲七孔流血而亡了！

张驴儿　啊？我妈会死啦？不能啊，她没死过一回啊！（哭）可不是死了吗，妈呀，妈呀！

蔡　母　张驴儿，人死不能复生，你哭她也是无益的了。

张驴儿　怎么！人死不能复生？啊！我妈好模好样的她会死了吗？

蔡　母　你不晓得，只因你母食用羊肚汤，以致七孔流血而亡，你哭她也是无益的了。

张驴儿　怎么？吃羊肚汤她会死啦，啊，不用说呀，你们把我妈给害死了吧？

蔡　母　话不是这样讲，我给她买一口好棺木，将她盛殓起来，你看如何呀？

张驴儿　那不行，你得赔我的活妈。

蔡　母　不必如此，我们可以商量商量吧！

张驴儿　怎么着，商量商量？可是这么着，都得听我的。

蔡　母　依你就是。

张驴儿　好。我先把尸首搭下去。——（搭尸）我说老太太，我妈哪是死啦，您瞧，这没娘的孩儿呀，是最苦不过，您的儿子不是也死了吗。

蔡　母　（哭）唉！

张驴儿　您倒别难受，干脆这么着得啦，您就是我妈，我呢就是你儿子，这不是两全其美吗！

蔡　母　好，我就收你以为我子也就是了。

张驴儿　怎么着，您愿意啦？

蔡　母　愿意了。

张驴儿 您是我妈。我就是您儿子了。吆喝，好——我说妈呀，您这儿子也老大不小啦，不差么您得给我说个媳妇了。

蔡　母 待我慢慢与你说一房媳妇，也就是了。

张驴儿 嘿，慢慢地那我哪儿等的了呀，您瞧，您那儿不是有现成的寡妇儿媳妇吗。（拉窦娥。）

窦娥打张驴儿嘴巴。

窦　娥 哇！好奴才。

蔡　母 大胆奴才，我们乃是官门之家，你分明是借尸图诈呀。

张驴儿 得啦吧，什么借尸图诈呀，告诉你说，不但窦娥是我的人，你们这份家当都是我张大太爷的啦！要不然咱们打官司。

蔡　母 哪个怕你不成！

张驴儿 好。老梆子！（拉蔡母走）走着，走着。（窦娥拦，被踢倒）窦娥，我可顾不了你啦。（下。）

窦　娥 且住！看他扯我婆婆到公堂去了！我不免请出众位高邻，替我看守门户，待我赶到公堂要紧，有请众位高邻！

四邻居上。

邻　居 大娘子何事呀？

窦　娥 张妈妈死在我家，张驴儿借尸图诈，扯我婆婆到公堂去了，相烦众位高邻，替我看守门户，待我赶到公堂要紧。

邻　居 大娘子只管放心，我等替你看守门户就是。

窦　娥 有劳了。（唱摇板）

辞别了众高邻出门而往，

急忙忙来上路我赶到那公堂。（下。）

第七场

四衙役、二班头、胡里图上。

胡里图 （念）作官不与民做主，

　　　　　　　枉吃白菜熬豆腐。

下官，胡里图。蒙圣恩，放我山阳县的正堂，赴任以来，每日吃吃喝喝，倒也消闲自在，每逢二五八日放告之期。来呀！

众　人 有。

胡里图 放告牌抬出。

众　人 是。放告牌抬出。

张驴儿扯蔡母上。

张驴儿　走扎走扎，没那么些说的，老梆子！走吧你——冤枉！

众　人　有人喊冤，

胡里图　怎么着，有人喊冤？

众　人　不错。

胡里图　哎呀！巧得很哪。真有买卖上门啦。

众　人　是呀。

胡里图　在哪儿哪？

众　人　在堂口哪。

胡里图　好，带上来。

众　人　是。上堂回话。

张驴儿　是。

张驴儿、蔡　母　参见太爷。

胡里图　哟喝！一个年青的小伙子，这还有一个老太太，谁的原告呀？

张驴儿　我的原告。

胡里图　怎么着，是你的原告？好，姓什么？叫什么？怎么回事说给我听听。

张驴儿　是。小人张驴儿，我妈在蔡家佣工，她们把我妈给害死啦，求太爷做主。

胡里图　哦，我说你这老太太吃多了怎么着？怎么吃饱喝足了，没事把他妈给害死了，那是怎么回事呀？

蔡　母　启禀县太爷：只因他母误吃羊肚汤，以致七孔流血而亡，我与他母远日无冤，近日无仇，岂有无故害人的道理呀！

胡里图　对呀，你听见了没有？她与你妈远日无冤，近日无仇，哪能把你妈给害了！

张驴儿　照她这么一说，我妈好模好样的就会死了吗？

胡里图　是啊！难道他妈好模好样就死了吗？

蔡　母　我实实的冤枉！

胡里图　不动大刑，谅她不招，来呀。

众　人　有。

胡里图　拶起来。

蔡　母　噢！（上刑。）

胡里图　问她有招无招？

众　人　有招无招？

蔡　母　情屈难招！

548

胡里图　收！

蔡　母　冤枉！

窦娥急上。

窦　娥　堂上宽刑。

众　人　有人喊宽刑呀。

胡里图　好事，暂时缓刑，把他带上来。

众　人　上堂回话。

胡里图　我说这一妇人你姓什么？叫什么？你是蔡吴氏的什么人哪？

窦　娥　犯妇是蔡昌宗之妻，蔡吴氏之媳，窦娥。

胡里图　哦，你叫窦娥，你为什么替蔡吴氏喊宽刑吓？

窦　娥　启禀太爷：我婆婆是无罪之人，请青天大老爷不要动刑，她乃年迈之人禁受不起。

张驴儿　哎，照她这么一说，我妈就算白死了吗？

胡里图　对呀，照你这么一说，他妈不算白死了吗，干脆给我收！

拐蔡母。

蔡　母　啊媳妇，你，你要救我一救啊。

窦　娥　（叫头）太爷吓！害死张妈妈之事，我婆婆实不知情，都是犯妇一人所为。

张驴儿　您别听她的，她有疯病。

胡里图　你呆着吧，你哪儿那么爱说话呀，她那儿说话，你那儿也说话，我这是公堂，你当我这是茶馆哪——窦娥，你听我说：这人命关天可不是闹着玩得，你要画了供，招了认，可得给他妈抵偿赔命啊！

窦　娥　是犯妇所为，情甘认罪，万死不辞。

胡里图　罢了，老爷还真佩服你！教她画了供。

窦　娥　慢来慢来，将我婆婆放了下来，我自然画供。

胡里图　好好，把她放下来，教她画供！

众　人　窦娥画供！

蔡　母　大爷，害死他母，乃是我所为。待我画供招认啊！

胡里图　得啦吧你，我说你在这儿起哄是怎么着！啊，刚才问你，你不说；这么会的工夫，她画了供啦，你又说人是你害的。你当老爷我哄着你玩哪是怎么着！来呀，传女禁婆——

众　人　女禁婆。

禁婆上。

禁　婆　来啦，来啦。——参见太爷。

胡里图　将窦娥钉肘收监，把他们撵下堂去！（下。）

四衙役、二班头下。

蔡　母　（哭）啊媳妇哇……

窦　娥　（哭）啊婆婆，你请回去吧。

禁　婆　走着，走着，快点走！

禁婆押窦娥下、蔡母哭下。

张驴儿　嘿！你说这个事呀，害死一个蔡昌宗，还饶上我一个活妈，实指望把窦娥算计到我手里头，没想到把个如花似玉的窦娥，给我那不成材料的妈抵了偿啦！你说她冤不冤哪？哎呀，这件事情没算好，费尽心机我枉徒劳。（下。）

第八场

众邻居上。

邻居甲　众位请了。

众邻居　请了。

邻居甲　今有按院大人在此下马，你我大家替窦娥申冤告状，就此前往。

众邻居　请。

同下。

第九场

四军士、四校尉、中军、窦天章上。

窦天章　（唱倒板）

今奉圣命出京城，（原板）

王法条条不徇情；

上方宝剑君王赠，

上报国恩下为民。

为官必须秉忠正，

众邻居上。

众邻居　冤枉！

窦天章　（接唱）百姓喊冤跪埃尘。

中　军　大人，有人喊冤。

窦天章　人役列开。

中　军　人役列开！

窦天章　教他们呈状上来（传状）——（惊）窦娥？这些状纸俱保窦娥无事，

其中定有冤屈，待本院查明办理。中军，状纸已收，教他们三日后，察院听审。

中　军　三日后察院听审。

窦天章　中军。

中　军　有。

窦天章　速速派人将张驴儿捉拿到案，吩咐打道山阳县。

中　军　打道山阳县。

"三枪"，众人同下。

第十场

禁婆上。

禁　婆　哦哈！（数板）

我当禁婆管牢囚，

十人见了九人愁！

有钱的是朋友，

没钱的打不休来骂不休，与那犯人作对头，作对头。

我，山阳县女禁婆的便是。自从我监中收了一个女犯窦娥，到了我这儿也不少的日子啦，直到今天分文都没有看见过她的；我不免把她叫出来，挤兑挤兑她，多少不拘，是银子是钱拿出来我好垫办垫办。对。就这么办——窦娥，窦娥，窦娥与我走出来吧！

窦　娥　（内声）苦哇！

窦娥上。

窦　娥　（唱二黄散板）

忽听得唤窦娥愁锁眉上，

想起了老婆婆好不凄凉。

禁　婆　还不给我走出来吗？

窦　娥　只见她发了怒有话难讲，禁妈妈呼唤我所为哪桩？

妈妈在上，窦娥有礼。

禁　婆　罢啦，哪儿那么些个穷酸礼呀！

窦　娥　唤我出来何事呀？

禁　婆　叫你出来，没有别的，你到我这监里来日子也不少啦；直到今天是银子是钱妈妈我分文都没有看见你的，今天把你叫出来，咱们娘俩商量商量：是有银子有钱拿出来，妈妈好给你垫办着花啊！

窦　娥　啊，妈妈，想我窦娥，遭此不白冤枉，家中又贫，哪有银钱与妈妈

你使用，求妈妈行个方便吧！

禁　婆　让我行方便？监外头不种高粱，监里头也不种黑豆；一个行方便，两个行方便，我吃谁？到底是有钱没有哇？

窦　娥　方便些个吧！

禁　婆　哦，听你这话是没有钱，过来，有话跟你说！过来，过来，过来你！（打，唱散板）

贱人说话不思量，

气得老身发了狂。

咬牙切齿将你打，（打）

管教你一命见阎王。

窦　娥　（唱散板）

我哭哭一声禁妈妈，

我叫叫禁大娘，

想窦娥遭了这不白冤枉，

家有银钱尽花光。

哪有余钱来奉上？

望求妈妈你、你、你行善良。

吓，禁大娘吓！（哭。）

禁　婆　你起来，起来起来，起来起来，妈妈我是刀子嘴豆腐心，让你这么一哭，哭得我心里这么怪难受的，好啦好啦，你不要哭，啊，我给你搬个凳你先坐坐。今儿闲着没事，把你以往的冤枉说给妈听听，到底是怎么回子事情？虽然我救不了你，也能够给你分忧解愁。得啦，别哭，坐着坐着，你说说说啊。

窦　娥　妈妈容禀：

禁　婆　别哭，慢慢地说吧。

窦　娥　（唱慢板）

未开言思往事心中惆怅，

禁　婆　慢慢的说吧，不要难过。

窦　娥　（唱）禁大娘你容我表叙衷肠，

禁　婆　倒了是怎么回事情？说给妈妈我听听，不要伤心！

窦　娥　（唱）实可恨张驴儿良心昧丧，

禁　婆　哦，是张驴儿丧良心啊？在堂上我看那个样儿也不是个好东西啊。

窦　娥　（唱）买羊肚要害婆婆一命身亡。

害人者反害己徒劳妄想，

他的母吃羊肚霎时断肠，

狗奸贼仗男子出言无状。

他把我老婆婆扭到公堂。

不招认实难受无情拷棒，无情拷棒，

为此事替婆婆认罪承当。

禁　婆　哦，我这才明白啦。

蔡　母　（内声）走哇！

蔡母上。

蔡　母　（唱散板）

家不幸遭下了冤孽魔障，

害得我一家人无有下场。

来此已是监门，啊禁大嫂请开门来。

禁　婆　谁呀？坐监的？

蔡　母　我是窦娥的婆婆，前来探望媳妇来了。

禁　婆　拿来！

蔡　母　要什么呀？

禁　婆　钱哪。

蔡　母　哎呀，大嫂呀，想我一家遭此不白冤枉，哪有银钱与大嫂使用，望求大嫂行个方便，方便。

禁　婆　您瞧怎么全让我遇见啦，得啦，起来起来，你瞧我还真受不的这个——来来来，进来吧，进来吧。你可别嚷。

蔡　母　多谢大嫂。

禁　婆　慢着点，别嚷，别嚷。

蔡　母　媳妇在哪里？媳妇在哪里？

禁　婆　你婆婆来看你来啦。

窦　娥　婆婆来，（哭）婆婆！

蔡　母　（哭）儿呀，媳妇！（唱散板）

一见媳妇你改变模样，

可怜你贤孝妇受此刑伤。

媳妇，为婆带来的水饭，我儿你要用些的才是呀！

禁　婆　拿过来，我看看这里头有东西没有？糊糊涂涂的不能给她吃。

窦　娥　孩儿吞吃不下。

蔡　母　少用些吧！

禁　婆　少吃点！

窦　娥　（唱倒板）一口饭噎得我险些命丧，

553

蔡　母　儿啊！

窦　娥　（接唱散板）谢上苍恩赐我重见老娘。

蔡　母　看我媳妇口内饥馑，烦劳大嫂取碗冷水来。

禁　婆　喝凉水闹肚子，我给你取碗热水来。

蔡　母　多谢大嫂。

禁　婆　我给你找去。你们在这儿说会话。

蔡　母　媳妇，你头发蓬松，待为婆婆与你梳洗梳洗。

窦　娥　有劳婆婆。

蔡　母　（唱原板）

劝媳妇休得要泪流脸上，

听为婆把此事细说衷肠，

都只为你婆母染病床上，

一心心要吃那羊肚作汤，

张驴儿他把那良心昧丧，

羊肚内下毒药要害你娘，

但愿得遇清官雪此冤枉，

那时节婆媳们满斗焚香、答谢上苍。

窦娥儿啊！

窦　娥　（唱快三眼）

老婆婆你不必宽心话讲，

媳妇我顷刻间命丧云阳！

永不能奉甘旨承欢堂上，

永不能与婆婆熬药煎汤；

心儿内实难舍父母恩养，

要相逢除非是大梦一场。

禁婆上。

禁　婆　窦娥大事不好了！

窦　娥　何事惊慌啊？

禁　婆　上司的回文已到，明天午时三刻，把你开刀问斩啦！

窦　娥　你待怎讲？

禁　婆　开刀问斩啦！

窦　娥　（唱倒板）听一言魂飘荡，

蔡　母　窦娥！

窦　娥　婆婆！（接唱散板）

恨贼子害得我家败人亡！

蔡　母　儿啊，（唱散板）

听一言犹如那雷轰顶上，

顷刻间婆媳们就要分张。

婆媳们哪！只哭得肝肠断！……

扫头。

禁　婆　快点走，快点走！

蔡　母　儿啊！（哭，出监，窦娥欲随出，禁婆打，窦娥被叱回，蔡母下。）

禁　婆　走吧！

同下。

第十一场

四衙役、二班头、胡里图上。

胡里图（念）升官不怕年纪老，

心里明白就好。

我想那四衙，

反被二衙辖，

二衙虽然比四衙大，

四衙比二衙多两牙。

下官胡里图。蒙圣恩放我山阳县的正堂。审了不少奇巧的案件，前有张驴儿前来告状，状告蔡吴氏用羊肚汤将他母亲害死；是我正在用刑之时，窦娥前来喊冤，她言道人是她害的。也别管是谁害的，反正有一个人给偿命，也就算完了。我把窦娥问成死罪，上司详文已到，今天是出斩窦娥之日，来！

众　人　有。

胡里图　打道法场——来，晓谕那刽子手，将窦娥绑好，大游四门；时辰一到，即速报我。（下。）

众人同下。

四兵士、刽子手押窦娥上。

众　人　哦！

窦　娥　上天——天无路，入地——地无门。慢说我心碎，行人也断魂。（唱反二黄慢板）

没来由遭刑宪受此魔难，

看起来老天爷不辨愚贤；

良善家为什么遭此天谴？

作恶的为什么反增寿年？

法场上一个个泪流满面，

都道说我窦娥死得可怜！

眼睁睁老严亲难得相见，

霎时间大炮响尸首不全。

剑子手　窦娥为何跪下不走？

窦　娥　哎呀，二位爷呀，少时我若问了斩刑之后，千万莫要教我婆婆看见我的尸首。

剑子手　却是为何？

窦　娥　她乃年迈之人，见了我的尸首，恐怕她的性命难保！

剑子手　不教你婆婆看见就是。

窦　娥　有劳了。

蔡母上。

蔡　母　走哇！儿啊！（唱二黄散板）

我心中只思想媳妇的冤枉，

到法场哪顾得路途奔忙，

我这里放大胆法场来上。

剑子手　呔，做什么的？

蔡　母　我是窦娥的婆婆，前来祭奠媳妇的。

剑子手　容你一祭。

蔡　母　有劳了。（接唱）

一见媳妇好惨伤。

儿啊，为婆千辛万苦，来到此地；你有何言语嘱咐为婆几句。

窦　娥　婆婆，想我们一家，被张驴儿害得家败人亡，媳妇今生不能侍奉婆婆，等到来生再为补报，你、你、你要多多保重啊！

蔡　母　唉，倘若你爹爹回来，问起情由，教为婆拿何言答对？

窦　娥　爹爹回来问儿么——

蔡　母　是啊。

窦　娥　你，你，你就说得病而亡吧。

蔡母哭。

窦　娥　（唱散板）

爹爹回来休实讲，

说孩儿得暴病命丧无常。

556

蔡　母　（唱）到如今她还把孝顺话讲，好一似刀割肉箭刺胸膛。

窦　娥　婆婆！

蔡　母　（唱）婆媳们只哭得肝肠痛断。

刽子手　走！走！走！

蔡　母　（哭）媳妇啊！（下。）

胡里图原人上。

胡里图　来，时辰可到？

众　人　有。时辰已到。

胡里图　将窦娥绑了上来。

众　人　啊。

胡里图　哎呀，窦娥呀窦娥，小小年纪做出这样事来，老爷今日斩了你，下次不可！

窦　娥　爹爹呀，爹爹呀！女儿就要与你永别了！你你你们是看不见我的了！

内　声　窦娥冤枉！

窦　娥　（唱散板）又听得法场外人声呐喊，

内　声　窦娥冤枉！

窦　娥　（唱）都道说我窦娥冤枉可怜！

内　声　窦娥冤枉！

窦　娥　（唱）虽然是天地大无处申辩。

我还要向苍穹诉告一番！

天哪，天！想我窦娥遭此不白之冤，我死之后刀过头落血喷旗杆；三伏降雪遮满尸前；还要山阳亢旱三年以示屈冤！

胡里图　哪里有许多闲言！开刀！

刽子手押窦娥下。

胡里图望门。

鼓声，斩。

胡里图　（仰望）哎呀！三伏暑天果然下起雪来了！……

"急急风"，四龙套、中军押张驴儿，窦天章上。

窦天章　窦娥招回来，

中　军　是。将窦娥招回来！

刽子手上。

刽子手　斩首已毕。

胡里图　已经斩首了。

窦天章　哇！此案未有审明，你为何将她问斩？

胡里图　此案是下官审的是清清楚楚明明白白的呀。

窦天章　哼，老夫已然审明，你还敢强辩！张驴儿。

张驴儿　有。

窦天章　将原供招与他听。

张驴儿　是。小人张驴儿，我妈给蔡家佣工我在那帮闲，蔡昌宗进京赶考，我跟他一块去，走的半道上我把他推到河里呀，他妈听见这话可就病啦，想吃羊肚汤，我去给买去，在羊肚汤里头，我下了毒药，实指望把他妈害死，好图谋他媳妇窦娥，没想到她妈没吃叫我妈给吃啦，这是害人不成，反害了自己，得啦，大人您这次饶了我，下次再也不敢啦！

窦天章　山阳县，你可曾听明？

胡里图　是。姑念下官是初犯，下次不敢了。

窦天章　呀呀呸！想这为官之人，吃的百姓的钱粮，国家的俸禄，你就该与民伸冤的才是。怎么羊肚汤一案，问的不清不明，有罪之人逍遥法外，无罪之人斩首山阳，今日若不将你问斩，不知还要屈死多少好人，中军。

中　军　有。

窦天章　将山阳县与张驴儿一齐择日问斩！

胡里图　我招你啦，你要不喊冤，我死得了吗。

张驴儿　我说天哪！天哪！等我出斩的那天您也想着（念札）给我下雪，没雪下下雹子也行。

刽子手押胡里图、张驴儿下。

窦天章　（叫头）窦娥，为父来迟一步，我儿死的好苦哇！

尾声。幕落。

——剧终

558

丰富多彩的中国戏曲艺术

（按：程砚秋同志逝世前，曾受政府委托，拟由他率领一个歌舞团出国演出。这篇文章就是程砚秋同志准备向外国介绍中国戏曲艺术的讲稿。）

戏曲是流传在中国民间的一种舞台艺术。它包括的种类非常多，除京剧在全国各城市广泛流行外，各地区由于不同的方言和生活习惯、性格等的差异，又有自己的地方戏。据1956年初步统计，全国共有戏曲354种；它们虽然都具有戏曲的一般特点，但各剧种之间又保留着浓厚的地方色彩及独有的风格和情趣。

戏曲来自民间，它和我国历代人民的生活紧密地联系着。群众不仅熟悉、热爱自己的戏曲艺术，而且也能够一般地掌握它。现在除国营戏曲剧院、剧团外，仅只散布在民间的职业剧团就有2000个之多，戏曲从业员约20万人；每当节日到来时，各地的业余剧团、村剧团就都活跃起来，农民们自己就可以打开戏箱登台唱戏。因此，戏曲已成为我国人民文化生活中不可缺少的一个重要方面。

各剧种，特别是历史较长、发展较大的如昆曲、京剧等，从形成、发展到现在，已有几百年的历史，历代都曾经出现过不少杰出的演员，如对昆曲有过巨大贡献的魏良辅，京剧名演员谭鑫培、杨小楼以及现在还继续在舞台上生活的戏曲大师梅兰芳等；同时也出现过不少优秀的剧作家，如《窦娥冤》的作者关汉卿，《牡丹亭》的作者汤显祖，《长生殿》的作者洪升等（这些剧作都是我国优秀的古典文学作品）。在若干代的艺术大师们不断的创造、磨炼、加工下，使戏曲逐渐积累为有着丰富深厚传统的艺术。

戏曲艺术的特点，是它高度的综合性。它的表演本身，就包括着歌、舞、白、武打和表情等各个方面。因此戏曲演员必须掌握一系列复杂而繁难的技巧。一般训练演员从七八岁就开始，特别着重做功（即身段，包括形体的优美、肢体的灵活及动作的准确等）和唱功两个方面。传统戏曲对这两方面的要求极为严格。

京剧表演以"唱、做、念、打"为基础，它们在每一出戏里是互相结合运用的；不过由于剧目内容、人物身份的差别，对上述四个方面的运用也就有了选择和重点。如《三岔口》《雁荡山》《闹天宫》等剧目内容宜于用"武打"的形式来表现，因而形成"武戏"。像《醉酒》一剧，则以做功、唱功和舞蹈为重；《二进宫》则全是唱功戏，它们又总称为"文戏"。

实际上文戏和武戏由于表现的内容不同、人物不同，又各分很多种，武功的

运用也各有差别，单以武戏来说，像《雁荡山》表演的是扎靠（身着盔甲）大将，它的"打"就是两军阵前肉搏陷阵的打法；而《三岔口》则是一种民间防身的武术；《闹天宫》则还要照顾到猴子动作的特点，它的"打"就特别注意灵巧、轻便。此外像《泗州城》《蟠桃会》等剧的武打，则又是另一种"打出手"的打法；但这种打，主要是用在神话剧，飞刀飞枪表示施法术、斗法宝的意思。

京剧剧目涉及的范围既然这样广阔，就要求演员掌握各方面的高度的技巧。但"唱、做、念、打"四个方面全能掌握的实在很少。只有掌握了它，并恰如其分的加以运用，才能被承认为一个优秀的戏曲演员。

京剧在表演上还有自己的一套方法，这就是口法、手法、眼法、身法、步法的运用以及随之而来的技巧。京剧中根据不同的人物类型分为若干行当，一般来说，女的有老旦（老年妇人）、青衣（青年、中年妇人，重唱）、花旦（年轻女子，重做功）、武旦（重武功）及彩旦（滑稽人物，女丑）；男的则有须生（老年、中年男子）、小生（青年，重做功、唱功）、武生（重打）、花脸（性格刚强豪爽或阴险人物）及丑等。因为代表的人物性格不同，各行在表演上又都有自己独特的方法和技巧，形成各行的表演风格。同时他们对口法、手法、眼法、身法、步法的运用也有差异。

所有各行运用的动作和表演方法，都是以实际生活为根据，从中提炼加工来的，因此它有高度的概括性、集中性和典型性。

此外，戏曲表演也尽量运用各行的服饰，如须生的"髯口"、"纱帽翅"，旦的"水袖"，武生的"翎子"等，从而产生了各种技巧。这些技巧的运用，不仅是为了加强人物形象的美感，同时也是帮助表达人物思想感情的一种手段。

戏曲表演的另一特点是它动作的明确性和节奏的鲜明性。

戏曲，特别是京剧，无论动作、服饰、色彩、脸谱、锣鼓等，各方面都是比较夸张的。我以为这与它是民间艺术，以前大多在广场演出，必须照顾到几千观众有关。

戏曲与欧洲歌剧不同，它本来不用布景，表演是写意的，不像话剧那样接近生活的。如以桨代船、马鞭代替马等。但更重要的是以动作、舞蹈来表现它。如开门、关门、上楼、下楼，高山、大江，风、雪，草木、花卉，白天、黑夜，可以说，剧中人处的环境、时间、条件等，一切都是通过动作舞蹈来说明、来介绍。如《三岔口》的动作就很好地介绍了两人是在旅店中，黑夜里摸黑对打。而《雁荡山》则很好地说明了他们从陆地上打到水里，再从水里打到陆地上。拿起马鞭时就表示到了陆地，放下马鞭拿起桨就表示到了水里，所有这些都不必通过布景，就可以为观众所了解并且承认。这种表演方法的形成，给戏曲大量发展表演技术、舞蹈，并在舞台上留给演员以更广、更大的活动余地。这些动作和舞蹈既然来自

生活，因此就不能不承认它是现实主义的。

1949年我曾先后在苏联和捷克斯洛伐克看了《玻璃鞋》的演出，当午夜的钟声响起，女主角赶快从皇宫跑出二门，再跑出通往大厅的门时，在这样短促的时间内，苏联就用了三个自动化的门。相形之下，觉得我们干脆不用布景的办法倒是来得更简便、更经济。目前我国正号召戏曲剧团保留采用这种形式，以便在农村、矿山等地流动演出，以适应广大群众的需要（当然这并不等于完全不用布景或者说反对布景）。

戏曲的演唱没有音域上的区别，主要是各行根据它所代表的人物类型的特点在音色及表现方法上有所区分。一般说，青衣、花旦的音色要略带娇嫩；小生、老生则要有刚劲；老生、老旦的音色还需要带有苍老的感觉；花脸则要求洪亮、奔放。

戏曲是以演员为中心的，因为音乐在戏曲中只是帮助表演的工具，它只起配合作用而不起主导作用。戏曲唱腔是民间创造的，旋律优美平易，为群众所热爱；它在民间一辈辈流传下来，虽然只有几种基本的腔调，但运用非常灵活，至于怎样根据不同的剧情而发展变化，这就要看演员在这一方面的智慧和造诣了。乐队只担任伴奏，人数很少。打击乐的运用，使得演员表演的节奏性更鲜明准确，同时在表现人物的思想感情上，它也有很好地发挥。过去为了适应广场演出的需要，锣鼓敲击的音量很大，自从近几年进入剧场后，由于条件改变，我们适当地减弱了它的音响，但仍然保留着它，而不是取消它。

总的说来，它的音乐还需要很好的丰富和发展。

过去，戏曲是处在无人扶植，在民间自生自灭的状态下面，它们没有固定的剧场，演员们背着戏箱到处搭草棚演出，生活非常困难。在这种情况下就很难谈到艺术质量的提高，不少剧团往单纯商业化的方面发展，致使戏曲舞台上出现某些迎合观众低级趣味的表演，破坏了传统古典艺术的严肃性和完整性；特别是抗日战争年代，给戏曲带来了巨大的灾难，很多有才能的艺人死的死了，老的老了，有的为生活所迫而改业，使很多剧目失传，剧种流失，戏曲事业遭受到极大的损失。

解放后，几年来为了更好地发展民间戏曲，我们进行了一系列的工作：建立新剧院，成立正规的戏曲学校，训练戏曲事业的接班人；成立了中国戏曲研究院，从事戏曲的研究工作；同时澄清了过去戏曲舞台上的恶劣形象，恢复了古典艺术的真实面目，并提高了演出质量。经过这一系列的清理工作以后，几年来出现了不少优秀的剧目，使戏曲舞台艺术有了很大的革新。

现在全国各剧种，无论大小，在"百花齐放、推陈出新"的方针下，都普遍受到重视。过去改业了的老艺人，又回到了戏曲工作岗位上；流失了的剧种，经过挖掘又重新组织起来，得到了新的生命！

即将在此演出的昆曲，就是一个刚复活了一年多的剧种。昆曲在我国是一个很古老的剧种，在剧目、音乐、表演技术等方面都发展得很高，它对其他剧种的影响也很大。但由于后来逐渐成为文人学士所专有，脱离广大群众，因此经过了一段较长的停滞时期，剧团渐渐散了，演员也剩不多了，就是剩下来的也改行做了别的工作；最近才重新集中演员，成立剧团，使这个剧种复活，并为它办了培养青年一代的学校。我们相信这朵曾经凋残了的花，在全体艺人的努力下，是能够开得更鲜艳、更有光彩的。

为了更好地丰富上演剧目，也为了更好地继承遗产，在它的基础上发展新戏曲，近年来展开了挖掘传统剧目的工作，仅 1957 年一年，全国共挖掘出来的剧目就有 5 万多个。以我这个演了几十年戏的人来说，没有见过、没有听说过的就实在太多了！全国戏曲事业这样大规模地发展，在戏曲史上也是空前的。

目前戏曲正在朝着反映现代生活的方向发展。因为整个社会的飞跃前进，向戏曲提出了一个迫切的历史任务，这就是反映我们当代人民的新生活，新的道德品质，反映他们在进行建设中的英雄事迹。在进行这个工作时，我们遇到不少的困难，特别是在如何正确地来对待遗产这一问题上。我们认为只有在继承它，并进一步发展它的情况下，才能产生富有民族色彩的新戏曲。

在我们面前还摆着很多困难，但我们坚信随着我国建设事业的飞速发展，一切困难是能够克服，戏曲事业是能够得到与各方面相适应的发展的。

以前，由于各方面条件的限制，我们和各国文化艺术上的交流很困难。解放以后，这种往还已逐渐频繁起来。八年中，我国派出的代表团曾到过欧、亚、非、澳及南美各大洲共 60 个国家，9368 个，其中艺术团体 5650 个，在 45 个国家演出。来华的文化艺术代表团共 60 个国家，10705 人，其中艺术团体有 21 个国家，5669 人。各国艺术代表团的不同风格的艺术，给中国人民留下了很深的印象，加强了我们对各国人民之间的了解和友谊。去年英国兰伯特芭蕾舞剧院到中国演出，得到了我国人民一致的好评。

我国人民对世界文化名人如莎士比亚、莫里哀、易卜生、哥尔多尼、歌德、萧伯纳等人是非常熟悉的，去年我国的话剧团体就上演了莎士比亚的《罗密欧与朱丽叶》《第十二夜》，哥尔多尼的《一仆二主》《女店主》，易卜生的《娜拉》等名剧，而电影在我国演出的则更是不计其数了。

各国的艺术都有自己的特点和长处，尽管中国戏曲和欧洲歌剧有很大的区别，但原则是一致的，我们应该加强各国间的文化合作，互相交流艺术上的经验和见解，相互学习，取长补短，使全人类的文化事业能够得到更大的发展。我们中国也像你们一样，是一个好客的国家，我们热忱地欢迎你们能派出艺术团体到我国去访问演出。我们深信，它对发展我国的文学艺术也是有益的。

后 记

为纪念先父程砚秋先生百周年诞辰，特将他专门论述中外戏剧艺术的文字99篇结成本集，其中除刊于 1959 年出版的《程砚秋文集》内的 10 余篇外，其余大部均未曾集中发表过，有不少重要著述是首次公之于世的。这些囊括了从 1931 年至 1958 年止的文章，集中体现了一代戏剧艺术大师的美学思想、艺术观和戏剧艺术理论，是中华民族优秀戏剧表演体系的重要组成部分，它是业已出版的《程砚秋史事长编》的姊妹篇，亦是为编辑出版《程砚秋全集》所作的准备，也算是后辈了却先父母生前未偿夙愿的一次努力吧。

对于我来说，编辑过程也是一个学习的过程，是由具体感知逐渐步向抽象的理论思维的过程，所以我在《后记》里尽量从较宏观的角度来回顾已经做过的工作，并写出由此形成的个人认识。

记得 1957 年暑假，我从列宁格勒列宾美术学院返国探亲。父亲曾对我说，戏剧界一位很高级的领导人在他申请加入中国共产党的问题上有很严厉的批评，且来函指责他在文化部整风大会上当众把戏曲改进局说成为"戏宰局"，说他在武汉不给工人演戏，申请加入中国共产党还要挑选介绍人等等。因为当时父亲正忙于写自传和入党申请书，便口授我复函内容，嘱我先代他起草，该信稿是这样的：

"某某先生：手书诸函，阅后至为心感。关于入党介绍人的事，周总理确实在莫斯科是对我说过，但我并没有坚持要求周总理做我的介绍人，而且我也想到不可能由总理做介绍人，我想最妥由本单位党组织同志做介绍人，×××、×× 两同志肯不肯做我的介绍人，需征得他两人的同意，总之应由本单位党组织考虑。

"至于提意见是'陷害我'的话，我想恐是传闻之误。我想在整风期间提意见是可以的，你与我无怨无仇，如何陷害我呢？这一点，我也懂得。

"'在武汉不为工人演戏'的事，当时工人并未向我提出要求，部队是有的，部队要求出演一次，而前后 6 天却演了 11 场。你当时不在场，可能是传闻之误。我有必要向你讲清实情，此事可问巴南岗同志。

"对戏改和'戏宰'的问题，我只是就戏改问题提出自己的意见，并不是对于局或某人而言（我记得那时戏曲改进局尚未成立，当时是 1951 年，当然你也还未做局长——此段删去），你的贡献是大家都知道的，如何能说我那话是对你而发的呢？这一点也必须对你讲清楚。可能我这句'宰戏'的话说的是错误的，或者是过火的。

"另外，我这个人是懒散的，不仅如此，正如你所说，确有些孤僻偏激，这样对我批评，我是愿意接受的。要是我与你接近的多，就可以多承指教。以后请教的日子很长，望你还是把我作为一个朋友看待。"

从这封复信的内容来看，那位戏剧界的权威人士往程砚秋头上扣的帽子可谓大矣！然而所谓"戏改与戏宰"的论题，却远远超出此信所涉及的范围，它实际上是解放后一般文艺工作和戏曲改革工作中发生的一场大辩论的反映，也可以说是 20 世纪初爆发的那场大论争在中国新的历史条件下的继续和发展，只不过披上了更加迷人的"皇帝新衣"而已。为什么这么说呢？

翻开 1918 年至 1919 年的报刊，特别是进步的《新青年》，便会读到当时具有资产阶级民主思想和持进化论观点的先进学人对旧剧及京剧艺人的攻击挞伐，几达于无所不用其极的地步：有的将京剧脸谱贬斥之为"和张家猪肆记卍形于猪鬣，季家马坊烙圆印于马蹄"一样的东西；有的说"从世界戏曲发展上看来，不能不说中国戏是野蛮的，盖凡中国戏上的精华，在野蛮民族的戏中，无不全备，而旧戏内中有害分子，可分作淫（房中）、杀（武力）、皇帝（复辟）、鬼神（灵学），在中国民间传布有害思想，结论则是中国旧戏没有存在价值！要中国有真正的戏，非把中国现在的戏馆全数封闭不可，这真戏自然是西洋派的戏，决不是那'脸谱派'的戏，要不把那扮不像人的人，说不像话的话，全数扫除，尽情推翻，真戏怎能推行，而建设一面，也只有兴行欧洲式的新戏一法。"作者讥讽地说"有一种大惊小怪的人，最怕说欧洲式和欧化，其实将他国的文学艺术运到本国，决不是被别国征服，不过是经过了野蛮阶级蜕化出来的文明事物在欧洲先发现，将它拿来，省却自己许多力气，既然拿到本国，便是我的东西，没有什么欧化不欧化"云云。这与当时医学领域倡导彻底打倒封建中医的论调如出一辙。可谓来势汹汹，真有几欲将封建主义及其"余孽"包括旧剧等悉数扫入历史垃圾堆而后快的气魄，其革命精神固然令人钦佩，其于中国资产阶级启蒙运动的贡献自然功不可没，然真理如向前逾越半步，便有陷入谬误的危险，泼掉封建主义的浑水，亦有把婴儿连同澡盆一起泼掉的可能！

由此可见，梅兰芳先生及其他京剧界前辈们从登上戏剧舞台之日起，便面临着旧剧还有否存在的价值、它在新的历史转折时期到底应当向何处去的问题。

1919 年 4、5 月间，梅兰芳先生首次赴日本演剧，这是中国京剧第一次走出国门的创举，获得极大的成功。1924 年 10 月，梅先生为庆贺关东大地震后东京帝国剧场重建第二次演于东瀛，以其出色的表演征服了日本的艺术界，赢得日本观众的赞扬和承认。1930 年 7 月，梅先生首次赴美献艺，以优美雅典的传统京剧倾倒美国观众，荣获洛杉矶波摩那学院和南加州大学授予的文学博士学位载誉而归。梅兰芳先生是把中国古典戏剧介绍到海外的第一人，是促进中外戏剧艺术

交流活动的成功使者,亦是把国剧传布于海外华侨社会的播种者。无怪罗勃特·里特尔就此写道:"京剧是一种以令人迷惑而撩人的方式使之臻于完美的,古老而正规的艺术,相比之下,我们的表演似乎没有传统,根本没有旧有的根基。"布鲁克斯·阿特金逊亦说:"我们自己的戏剧形式尽管非常鲜明,却显得僵硬刻板,在想象力方面从来没有像京剧那样驰骋自由。"西洋人对京剧艺术的极高评价与当时国内某些进步学人对京剧的低劣评论和攻击,其观点的对立竟然如此鲜明!

继之,先父于 1932 年至 1933 年赴欧洲六国游学,以求中国戏剧界与西方戏剧界的进一步沟通,从交流中学习到有益于中国戏剧改革的东西。谁知甫动身便遭到进步评论家的当头棒喝!这位以戏剧改革先驱者自居的先生重弹着"京剧脸谱不合戏剧原理论"、"旧剧无技巧论",说什么"旧剧剧本思想落伍,既没有内容,又没有技巧,其编者都是 19 世纪旧文人,既不解戏剧原理,对人生也无深刻观察,对时代思潮更无认识;提鞭当马,搬椅当门乃旧剧不得已的方法",他更预言"旧剧已走到了'以伶为本'的末途,如不设法予以挽救,失败就在不远了,而程某人考察六国究竟会有多少成绩带回,亦实在不敢预约"云云。可见此公论调与 20 世纪初"旧剧取消论者"何其相似乃尔,其内心对旧戏子的轻蔑与歧视又何其深也哉!

本《文集》所收 1931 年至 1939 年的文字,便是砚秋先生对以那位进步评论家为代表的思潮的回应和批驳。而砚秋和他的战友们在戏剧创作和演出、戏剧艺术教育及中外戏剧遗产研究领域中所作出的许多改革,足资证明,他们才是牢牢地立足于中华民族戏剧优秀传统基础之上,直面新的挑战,既不妄自菲薄,也不闭关自守,而是根据中国戏剧本身的特点和规律,创造性地汲取外国戏剧艺术中真正好的东西,加以融会贯通,在坚定地走自己的路的历程中不断革新,以自身的社会实践和成功的艺术创造反驳和批判了民族虚无主义以及盲目崇洋全盘西化的错误倾向,并把中国古典戏剧艺术推向一个新的高峰!

尽管由于日本帝国主义侵略中国导致砚秋先生罢演务农,使他准备组团于 1937 年赴法国巴黎世界博览会演剧的计划胎死腹中,令他苦心经营十年的中华戏曲专科职业学校不幸夭折,但是,这些挫折并没有消磨掉他改革戏剧的意志,新的探索亦永无穷期!

抗战胜利以后,砚秋先生曾兴奋了一阵子,但他身历目睹国民党政府的腐败,于极度失望之余,仍憧憬着新时代的莅临。他以欢欣鼓舞的心情迎接北平的和平解放,自以为实现他多年改革戏曲夙愿的日子终于到来了!这在他于 1949 年 7 月向全国文艺工作者第一次代表大会递交的《改革平剧建言》及五项建议中得到充分体现(可惜其中几项至今还未实现——笔者注)。砚秋认为旧剧来自民间,它在新时代应当如何改革,仍需追本溯源,从对全国地方戏曲音乐的调查研

究入手，只有弄清楚其来龙去脉才可能知晓改革的方向。这个指导思想在他致周扬的三封信中获得进一步的发挥。而且他言行一致身体力行，立即组织旅行剧团自筹经费以实现其自青岛至帕米尔和自西北而西南的全国地方戏曲音乐调查的宏愿，这在当时的戏剧界实属创举。从收入本集的 1949 年至 1958 年的文章，可见砚秋高度重视地方戏曲的优秀传统，尊重和珍惜各地方艺人的艺术创造，如在新疆喀什对维族古十二套大曲的仅存传承者哈西木老乐师的发见即是典型例子；至于被某些革命文艺工作者视为"土"的解放区新歌剧如《白毛女》《赤叶河》，砚秋都评价极高，且热情地欲将马健翎同志创作的《鱼腹山》改编为京剧；对于苏联东欧的音乐和歌剧亦颇为赞赏，认为有些可以采纳改编为京剧。砚秋尤其重视新剧本的创作和旧剧本的改编，反复呼吁领导抓紧解决此一关乎戏剧改革的关键问题，为此他主动把自己的本戏剧本送呈文化部审查改编。拖到 1953 年，文化部《关于中国戏曲研究院 1953 年度上演剧目、整理与创作改编的通知》中准许上演的程派本戏只有《文姬归汉》《朱痕记》及旧剧改编本《审头刺汤》《窦娥冤》四出，其中改编受阻的症结集中于《锁麟囊》一剧。改编者认为这出"本已受到大众热烈欢迎的戏，因主题处理得未尽善美，以致全部剧情受到影响，而且对于人物的安排，也未能将他们的思想及其周围条件，完全表现出来"。故该剧的故事"所应侧重登州一带水灾和受灾人民的痛苦"，"在封建社会里，统治阶级漠视人民的灾难，对于水旱灾的预防方法，是漫不关心的。现在政府完全注重全民福利，修好了淮河；又赶紧要改造黄河，因此，可以看出，本剧主题反映旧社会统治阶级不顾人民利益，造成庞大水灾，无论贫富都受到灾难的痛苦，可是穷人能够劳动生产，终于回复过来，富人却完全没落了。至于薛赵二女萍水相逢，不过是剧情经过的次要情节，不是施恩报恩的剧中立场和观点，亦不致有侮辱（穷人）之嫌"云云。看来改编者还是出于好意，尽量"突出政治"，多方回避"施恩报恩"乃本剧之主题，将之降级为"剧情经过的次要情节"，欲以此来挽救该剧。但是，随着"阶级斗争"的深入，改编者欲千方百计掩盖的该剧主题，便升级为"阶级调和论"了，与哲学领域内的"合二而一论"画上了等号，自然命定地被打入应予批判禁演的另册了。

1954 年 4 月，中国戏剧家协会机关刊物《戏剧报》在"反对黄色戏曲和下流表演"大标题下批评山东、福建、内蒙古、安徽等地一些剧团，其中在批判武××一文中提到："《锁麟囊》是宣扬缓和阶级矛盾及向地主报恩的反动思想的剧本，程砚秋已经暂停上演，武××却既不听文化主管部门的解释，又不顾剧院的建议，坚持己见地要上演它。"同年 11 月份，中国戏剧家协会召开四次有关戏曲艺术改革问题座谈会，会上就如何正确对待民族文化艺术遗产问题展开激烈争论，一方是以老舍、吴祖光先生为代表所谓保守派，和以当时戏曲改进局副

局长马××为代表的"改革派"。梅兰芳先生按照他历来主张的"移步而不换形"的理论指出:"京剧表演艺术是自成体系的,谈到艺术改革,必须在原有基础上仔细研究,慎重处理。"砚秋对梅先生的意见是支持的,当然也是被列为保守一派的了。1955年冬,周恩来总理指示钱筱璋同志请拍摄过《梅兰芳舞台艺术》电影的吴祖光先生执导砚秋先生的代表剧目,总理期望通过这一节目,把砚秋在唱、念、做各方面的长处都表现出来。据祖光先生回忆,他同程商讨剧目选择问题时,考虑到总理要求通过一个剧来概括程的多方面成就,程首先提出的是他自己认为最理想的《锁麟囊》。"《锁》剧的主题宣传善有善报……故事本身原也合情合理,离合悲欢各有其趣,但是这样的情节,显然是宣扬'阶级调和论',将会是不易被允许的,甚至连修改的可能也不存在。我们一起研究的结果,程先生也认为不合乎当前的道德标准,只得忍痛割爱,最后决定了拍摄程的另一代表作以祈祷和平反对战争为主题的剧目《荒山泪》。"(难道该剧就没有宣扬和平主义之嫌么!)祖光先生后来忆及于此,仍为未能将砚秋最理想的《锁麟囊》剧目拍摄下来而后悔不迭,但此事已因砚秋先生过早逝世而无可挽回了,成为了永久的遗憾!

砚秋在赴大西北和西南地区考察地方戏曲音乐过程中便痛切地感到各地剧团,因戏曲改革工作中的官僚主义和庸俗社会学造成的简单化及干部的强迫命令作风导致大量旧剧目被禁演,使大批艺人生活无着,有的甚至冻饿而死,为此他曾多次向有关部门反映,均无回应,故而愤然拍案而起,说出了是戏改还是"戏宰"那样的话。父亲曾多次对我言及他对负责全国戏曲改革工作的某些领导人的不满,认为他们是喝了几年洋墨水,学了一些西洋戏剧理论新名词,对旧剧一窍不通或只知其皮相,却又喜欢对京剧指手画脚,总想用西洋的一套来改造京剧的人。特别是政治上向苏联"一边倒"之后,以斯坦尼体系自我标榜的苏俄专家来华指导中国的戏剧工作,其实这些后辈并没有真正学到斯坦尼理论的真髓,认为中国旧剧是"非现实主义"的,必须以斯坦尼戏剧理论加以改造重铸之说愈加甚嚣尘上,而且这种荒谬的论调还以部发文件形式下达,要求文艺干部学习贯彻!如果说,那位进步评论家的"旧剧取消论"在解放前还算是一家之言的话,人家可以听或不听,可以赞成也可以反驳,可是现在身处全国戏改领导岗位,便可一朝权在手便把令来行,你若不同意我的主张,那就不是小问题了,小到可以冠以"违抗领导指示"的帽子,大则可以以"反对党的领导"降罪!由此可以想见,砚秋及京剧界同人当时所受到的政治压力有多大,他的不同意见只能采取曲折隐晦的方式来表达,例如借哀悼斯大林逝世以学习"内容是无产阶级的形式是民族的文化理论"体会那样的形式,或是以总结艺术表演经验的方式论述京剧艺术的本质和特点(本集所收最后部分均属此类)。即便如此,砚秋的代表作《锁麟囊》也难

逃被禁的厄运！

改革开放以来,砚秋先生的得意剧目《锁麟囊》由被打入冷宫变成热炒的"打不倒"的剧目,我在《后记》里旧事重提,目的在于我们应当从前面述及的那几场不同历史条件下关于旧剧改革问题上的大论争中汲取以供我们今日实践有参考价值的经验教训。我想读者于仔细研究本《文集》之后定会得出自己的结论的。

最后向为本《文集》书序的刘曾复先生致以衷心的感谢！

程永江
2003 年冬于北京